北京故宫文物保护基金会 "龙湖—故宫文化基金"
提供公益支持

汲古观澜

第九届故宫学高校教师讲习班讲义

故宫博物院◎编　章宏伟◎主编

故宫出版社

图书在版编目（CIP）数据

汲古观澜：第九届故宫学高校教师讲习班讲义／故宫
博物院编 .— 北京：故宫出版社，2022.12
ISBN 978-7-5134-1505-7

Ⅰ.① 汲… Ⅱ.① 故… Ⅲ.① 故宫—研究 Ⅳ.① K928.74

中国版本图书馆 CIP 数据核字（2022）第 229862 号

汲古观澜

第九届故宫学高校教师讲习班讲义

故宫博物院◎编

出 版 人：章宏伟

主　　编：章宏伟

副 主 编：王 军　李文君　周 乾

责任编辑：伍容萱　王志伟

装帧设计：王 梓　杨青青

出版发行：故宫出版社

　　　　　地址：北京市东城区景山前街4号　邮编：100009
　　　　　电话：010-85007800　010-85007817
　　　　　邮箱：ggcb@culturefc.cn

制版印刷：天津图文方嘉印刷有限公司

开　　本：787毫米×1092毫米　1/16

印　　张：25

字　　数：300千字

版　　次：2022年12月第1版
　　　　　2022年12月第1次印刷

书　　号：ISBN 978-7-5134-1505-7

定　　价：126.00元

序

　　故宫是我国古代宫城发展史上现存的唯一实例和最高典范，是世界上现存规模最大、保存最完整的古代宫殿建筑群；故宫馆藏的 186 万余件（套）文物藏品，上启史前，远至夏商，中及唐宋，近抵明清乃至近现代。故宫及其收藏的文物是中国古代劳动人民的智慧创造，是中华五千年文明的重要载体和集大成者，标志着五千年文明的绵延不断、历久弥新。故宫学自 2003 年由时任院长的郑欣淼先生正式提出以来，坚持以故宫及其历史文化为研究对象，在整合学术资源、促进人才培养、引导故宫学学术发展上取得了诸多成果，在这一过程中故宫学理论方法体系不断完善，逐渐被学术界认同，也成为哲学社会科学研究的重要组成部分。

　　故宫学的研究深入，需要充分调动每一位故宫学人的积极性，不断向国内外同行及各领域学者学习借鉴。故宫学研究作为"学术故宫"建设的重要组成部分，需要秉承开放、共享的理念，吸引社会各界特别是高校教师的深度参与。故宫学高校教师讲习班就是这一理念下的重要实践成果之一。

　　2012 年开始，讲习班每年举办一届，面向全国高校教师招收学员，邀请故宫学和相关领域的专家，对故宫及其收藏的文物所蕴含的多元价值进行挖掘阐释，吸引了一大批学者关注故宫及故宫学，推动了故宫学学术体系和人才队伍建设以及故宫文化的社会传播，是故宫博物院与高校联合培养故宫学人才的重要平台。讲习班开办以来，共有来自全国 27 个省市自治区（包括香港、澳门、台湾）120 余所大学和部分国外高校的 223 名教师参与培训，充分感受到了故宫这座中华文化大宝库的丰富内涵和独特魅力。部分高校还专门成立了故宫学研究机构，以人才培养、课题研究等方式把故宫学带进大学校园。我们认为这是讲习班最重要的成果之一。

十年来的成果表明，这种集中、专业、现场参与的讲习研讨，对故宫学这一学术内涵的认识、研究方法的完善，起到了十分积极的作用，发展壮大了故宫学研究队伍，深化拓展了故宫博物院与高校学者之间的学术交流与合作。故宫博物院在总结提炼 90 多年发展历程的基础上，明确了新时代的办院指导思想，形成了以"四个故宫""九大体系"为核心的博物馆建设理念，力图将故宫博物院建设成为国际一流的博物馆、世界文化遗产保护的典范、文化和旅游融合的引领者、文明交流互鉴的中华文化会客厅。真实完整地保护并负责任地传承弘扬故宫承载的中华优秀传统文化是我们当代故宫人的使命与担当，以故宫学为中心的"学术故宫"建设是"四个故宫"建设的重要内容。故宫学高校教师讲习班是"学术故宫"建设的有力支撑，我们不仅要坚持办下去，还要办得越来越好。未来，我们要在已有基础上，加大力度支持贵州、甘肃、青海、西藏、宁夏、新疆等边远地区的高校教师参与讲习班，为故宫学的发展注入更多力量、凝聚更多智慧，逐步建立起以故宫博物院为研究基地、以高校为研究和人才培养平台的故宫学学术建设体系。

本书收录教师讲义 18 篇，内容非常丰富，对故宫学学术内容的理解、阐释、传播，以及吸引更多社会力量共同推进故宫博物院学术事业的发展，具有重要意义。培训班的举办、讲义的出版得到了"龙湖—故宫文化基金"的鼎力支持。该基金由龙湖集团出资，用于支持故宫文化事业发展与文化建设，在故宫博物院古建保护研究、文物修复研究、专业人才培养及图书出版等方面发挥了不容忽视的作用。在此，我谨代表故宫博物院向龙湖集团表示衷心感谢。

项目结集出版只是阶段性成果。未来，期盼故宫学高校教师讲习班在故宫博物院"开放办院"理念下，开拓出更广阔的前景，收获更喜人的硕果。

是为序。

王旭东

2022 年 10 月

目　录

从敦煌和故宫看文化自信

王旭东

王旭东,男,汉族,1967年2月出生,甘肃山丹人。2002年毕业于兰州大学资源与环境学院地质工程专业,研究生学历,工学博士,研究馆员。

1991年6月到敦煌研究院工作,历任敦煌研究院保护研究所副所长、敦煌研究院院长助理、保护研究所所长。2005年1月任敦煌研究院副院长。2011年5月任敦煌研究院常务副院长、党委副书记。2013年11月任敦煌研究院党委书记、常务副院长。2014年12月任敦煌研究院院长、党委书记。2019年4月至今任文化和旅游部党组成员、故宫博物院院长(副部长级)。

主要从事石窟、古代壁画和土遗址保护,文化遗产监测预警与预防性保护等方面的研究。1991年开始文物保护工作以来,主持完成全国重点文物保护单位保护维修工程60余项,承担国家及省部级课题近20项,主持或作为主要参与人完成与美国、日本、英国、澳大利亚等国相关文化遗产保护和管理机构开展的国际合作项目10余项,发表学术论文170余篇,第一作者出版《土遗址保护关键技术研究》《古代壁画规范研究》等专著6部,获国家或省部级科技奖励10多项,何梁何利奖科学与技术创新奖获得者,授权技术发明专利20余件,主持完成国家及行业技术标准5项,被授予"全国优秀科技工作者""宣传文化系统拔尖创新人才""甘肃省五一劳动奖章""文化部优秀专家""甘肃省优秀专家""甘肃省先进工作者"等多项荣誉称号,入选国家百千万人才工程和甘肃省领军人才工程。中共第十九届、第二十届中央委员会候补委员。

文化自信是更基础、更广泛、更深厚的自信，是一个国家、一个民族发展中更基本、更深沉、更持久的力量。习近平总书记强调指出："没有高度的文化自信，没有文化的繁荣兴盛，就没有中华民族伟大复兴。"进入新时代，以习近平同志为核心的党中央把文化建设提升到一个新的历史高度，把文化自信和道路自信、理论自信、制度自信并列为中国特色社会主义的"四个自信"，为中华民族的伟大复兴指明了方向。

文化是一个国家、一个民族的灵魂。中华优秀传统文化是中华民族的根和魂，是中国特色社会主义根植的文化沃土。习近平总书记高度重视中华优秀传统文化，并将其作为治国理政的重要思想文化资源。他强调，中华优秀传统文化是中华民族的突出优势，是我们在世界文化激荡中站稳脚跟的根基。

中国是世界四大文明古国之一。中华大地尽管经历朝代更迭，中华民族始终生生不息，文明之火绵绵不绝。中华先人不忘本来，吸收外来，在继承本民族文化的基础上，以博大的胸怀接纳吸收多元的文明成果，积淀成传承创新、包容开放、兼收并蓄、薪火相传的伟大文明。

中华民族是一个尚古崇文的民族，对文化传统的敬畏、传承和学习深深扎根于每一位中华儿女的心灵深处。我们非常庆幸，我们的先人为我们创造并延续了如此灿烂辉煌的中华文明，成为指导、启示当代人继续新的文化创造的思想和动力源泉。世界文化遗产是具有突出普遍价值的人类文明共同的文化记忆，是文化传统的物质性载体和表征。我们正是通过文化遗产得以了解古代社会的生产生活，探究古代先人的精神世界。以敦煌和故宫为代表的中国古代文化遗产，正是我们在新的历史征程中"夫明镜所以察形，往古者所以知今"的宝贵思想资源。

中国共产党从成立之日起，既是中国先进文化的积极引领者和践行者，又是中华优秀传统文化的忠实传承者和弘扬者。不断挖掘蕴含在文化遗产中丰富的哲学思想、人文精神、价值理念、道德规范，是实现中华优秀传统文化创造性转化和创新性发展的必由之路。敦煌、故宫作为中国最伟大的两处世界文化遗产地，其蕴含的多元价值，对我们认识在人类文明历史长河中，中华民族创造的源远流长、博大精深的优秀传统文化，具有不可替代的意义，也是我们坚定文化自信的重要力量源泉。

一、敦煌与故宫打通了自汉代以来的中国古代文化的传承与记忆

前 2 世纪汉武帝两次派遣张骞出使西域，打通东西方交流要道，完成"凿空之旅"。

前 111 年，汉王朝设立敦煌郡，敦煌开始登上历史的舞台。随着敦煌郡的建立，阳关、玉门关的设立，敦煌成为其后 1000 多年丝绸之路贸易、文化、科技交流交汇的枢纽之地，也体现了汉帝国向西进取从而与外部世界密切交往的雄心，以及向东回望以增进和平发展的无限憧憬。敦煌建郡后，不少内地世家大族迁入敦煌定居，这些世家大族带来的中原文化，孕育形成了敦煌地区包容并蓄的文化基因。

随着丝绸之路繁荣兴盛，诞生于印度的佛教沿丝绸之路传入中国。敦煌连接东西、沟通中外的特殊位置，以及数百年多元文化的浸润，为佛教在这里扎根提供了沃土，促使乐僔、法良肇始于此"架空镌岩"、开凿洞窟。366 年，莫高窟第一个洞窟诞生了。自 4 世纪到 14 世纪，从北凉、北魏、西魏、北周、隋、唐、宋，一直到元代，连续千年，开窟不辍，现存 735 个洞窟、45000 平方米壁画、50000 多件文献和艺术品，形象记载了中国中古时期的宗教信仰、社会民俗、生产生活、建筑科技、文学艺术、音乐体育等方面的杰出成就。明朝以降，随着海上丝绸之路的兴盛、陆上丝绸之路的衰落，敦煌失去了东西交流咽喉要地和西域门户的地位，逐渐冷落荒废。

紫禁城，亦即今之故宫，作为中华文明的延续者和承载者则为我们形象保存了明清时期中华文明的高度成就。故宫以其真实、完整保存至今的宫殿建筑群及其丰富的皇家收藏、宫廷用具，见证了明清皇家的宫廷制度、生活方式及宗教信仰，展示了顺应自然、天人合一的思想精神，以及追求天下平治、万邦协和的价值理念，其营造制度以中国固有的时空观为基石，体现了人类在东亚地区独立起源的农业文化与文明最具基础性的人文信息，彰显了中华文化惊人的连续性、包容性与适应性。故宫还以其数量巨大的皇家旧藏——古代艺术精品，展现了中国历史悠久的宫廷收藏传统，并以皇家收藏精品的系统性、代表性为中国古代艺术发展史提供了特殊案例。

敦煌石窟保留了由汉代至元代上千年的文化遗存，故宫见证了明清两代对中华文化的承续和再造，敦煌和故宫如同一对默契的文化使者，让我们能够从中通过物质性的文化遗存，探寻、窥见中华民族数千年持续不断而又灿烂多彩的物质生活和精神追求。

二、敦煌莫高窟和故宫这两大文化殿堂的形成，源于民间与国家两大力量的推动

敦煌位于中西交通、商贸、文化交往的枢纽地带，自北凉到元代，历经诸多地方政权、不同民族的统治，皇族宗亲、地方官员、世家大族、僧俗百姓、往来商旅均出

于虔诚的信仰，潜心供养、出资建窟，在莫高窟留下了各个阶层民众开凿的洞窟。可以说，敦煌莫高窟持续千年的营造动力，正是源于广大民众寄望通过供佛修窟以祈祷和平、祛灾求福、安顿心灵的精神诉求。揭开佛教教义的神秘面纱，敦煌壁画呈现的正是中古社会活灵活现的民间社会生活演变图谱，无论恢宏瑰丽的建筑楼阁，还是丰富多彩的文化科技；无论华美多姿的服饰装扮，还是独具特色的婚丧嫁娶……都是民众生活的真实写照，可感可知，可触可及。莫高窟的营造给予我们一个非常重要的启示，就是民众的力量、信仰的力量是文化发展繁荣、生生不息、持续创造的重要推动力。

故宫是见证中国自秦汉以来传承有绪的帝国体制运行的重要载体。作为明清两朝宫廷所在暨政令中心，紫禁城是彰显国家意志的核心区域，其呈现的文化成就主要来自国家力量的推动。其营造制度集中国古代建筑文化之大成，其中轴对称、象天法地、顺山因势、左祖右社、前朝后寝的规划布局，承载了中国所在地区万年以来延绵不绝的农业文化与文明最为核心的知识与思想体系，集中体现了人文秩序遵从自然秩序的礼制思想，以及天人合一、顺时施政、持续发展的思想观念。

故宫拥有的代表国家最高水平的文物和艺术收藏，囊括了从新石器时代到夏商周，从秦汉隋唐到宋元明清各个不同的历史时期，连缀成一部不间断的物质文明史。历朝历代大量珍贵的文物和各类艺术品得以汇聚传承，只有凭借国家的力量才能实现。明代非常重视编书修典，完成了工程浩大的《永乐大典》。清代更是凭借强大的财力及对汉文化的尊崇，大力推进编书修典事业，所修典册类别之全、数量之巨、卷帙之繁可谓空前。其中，总计一万卷的类书《古今图书集成》和七万余卷的丛书《四库全书》，可谓包罗万象、体大思精、汪洋浩博。如此规模巨大又影响深远的文化工程非国家力量不足以完成。

因此，无论是以民间力量推动莫高窟的千年营建，还是以国家力量造就紫禁城的恢宏气度，均表明国家和人民都是中华文明的创造者、延续者、传承者。我们还可以清楚地看到，民间的创造离不开国家的稳定与繁荣，国家的强大离不开人民的参与和贡献，国家与人民结成了生死与共的骨肉关系。

三、敦煌与故宫同为中外文化与中国内部不同民族文化交流交融的结晶

敦煌是丝绸之路的"咽喉之地"，是东西方贸易的中心和中转站，也是宗教、文化和知识的交汇处，充分见证了古中华文明与古印度文明、古希腊文明、古波斯文明

等外域文明的交融荟萃，塑造了包容开放的文化品格，这些在敦煌莫高窟都有着充分的印证。敦煌莫高窟壁画、彩塑既体现了中国本土艺术特点，又融合了古希腊、古罗马、南亚印度、西亚波斯、中亚粟特等地区的艺术风格；从内容上看，中国传统神仙画与印度佛教画，世家大族与少数民族供养人，中原传统殿堂寺庙建筑形制与印度佛塔形式，中国古代帝王与身着各国服饰的国王、王子形象，汉族音乐舞蹈与胡旋舞、西域乐器等，均在敦煌艺术中相映生辉、相得益彰；敦煌藏经洞文献既有佛教典籍又有道教经典，还有祆教、摩尼教、景教等资料；既有汉文文书，又有回鹘文、龟兹文、于阗文、藏文等文献；既有传统的经、史、子、集四部书，又有极富地域特色的变文等；既有社会文书，也有医学科技等史料。敦煌莫高窟是当之无愧的多元文化融汇的宝库和典范，敦煌文化正是在传统文化沃土上吸收外来文化因子而开出的瑰丽花朵。

故宫的建筑形制、空间安排、功能布局及宫廷的收藏与器物制作，同样充分体现了跨民族、跨文明的多元文化交流与融合的特征。其遵从历代相继不绝的法式、则例而营造的宫阙殿堂是中国传统营造技艺的典范与古代宫廷建筑的结晶；钦安殿、坤宁宫、雨花阁、大佛堂等建筑融合了汉族与满、藏、蒙等民族和而不同的信仰、习俗和文化；故宫还存有西洋风格的建筑，见证了17世纪至20世纪初叶中外文化的碰撞交融。故宫收藏的传统艺术品和宫廷制作见证的是中国内部不同区域多元文化的融合。此外，还有大量来自不同国家的使团、传教士赠送的丰富礼品，包括科技仪器、武器、生活用品等，可谓中西合璧，相得益彰。

文化本无优劣、高下之分，不同文明的交流交融不仅利己利人，还推动了世界文明的进程。如果没有古希腊—古罗马文明与古希伯来文明的融合，就不会有西方现代文明的辉煌；如果没有印度佛教文明的传入与中华文明的融合，就不会有禅宗、宋明理学的出现与发展。从敦煌石窟和故宫可以形象看出中华民族海纳百川、开放并包、和而不同、求同存异的胸襟气度，体现了中华民族主张的"万物并育而不相害，道并行而不相悖"的思想价值，这正是中华民族博采众长文化自信的体现。立足于中华优秀传统文化，以海纳百川的胸襟，增进不同文化的交流交融，各取所长、互学互鉴、生成转化，正是先人留给我们的宝贵启示。

四、敦煌莫高窟与故宫的保护同样体现了国家力量与民间力量的结合

敦煌莫高窟和故宫所承载的人类文明的辉煌成就，有民间信仰力量的创造，更有

国家力量的推动，其各自的保护史也让我们清楚地看到国家力量与民间力量的交互作用，并呈现出各自的特点。

1900年，敦煌藏经洞被发现，所藏数万件中古时期的文书、艺术品始见天日。这是20世纪的重大考古发现，但不幸的是，藏经洞的发现正值风雨飘摇的清朝末年，晚清政府无暇顾及这一人类珍贵的文化遗产，致使大量藏经洞珍贵文物乃至莫高窟壁画、塑像被西方列强探险家、考古学家通过各种不正当的手段劫掠，流失到英国、法国、俄罗斯、日本、美国等地，让敦煌石窟这颗昔日明珠黯然失色。1944年1月1日，国立敦煌艺术研究所正式成立，莫高窟才收归国有。中华人民共和国成立伊始，中央政府迅速整建制接管了敦煌艺术研究所，并更名为敦煌文物研究所，从此，敦煌莫高窟的保护进入了一个崭新的阶段。

改革开放以来，在党和政府的主导下，国际国内合作保护莫高窟的局面已经形成，国内外的一些民间人士也以不同的方式参与支持莫高窟的保护。党中央高度重视莫高窟的保护与敦煌文化的传承。2019年8月19日，习近平总书记在敦煌研究院主持召开座谈会并发表了重要讲话。他强调指出，把莫高窟保护好，把敦煌文化传承好，是中华民族为世界文明进步应负的责任。

回顾故宫的保护历程，我们同样可以看到国家力量的主导和民间力量的参与。1914年设于故宫外朝区域的古物陈列所成立，这是近代中国设立的第一座国立博物馆；1925年10月10日，故宫博物院正式成立，昔日的皇家禁地变身为由国家管理、面向全社会开放的大型博物馆。为了避免珍贵文物遭到侵华日军的破坏，故宫博物院从1933年开始，进行了长达12年的文物南迁，发出了中华文化不能亡的时代强音，完成了彪炳史册的文化壮举。中华人民共和国成立后，故宫博物院同样整建制地由中央政府接管，故宫的保护进入了一个全新的历史时期。

今天，在实现中华民族伟大复兴的征程中，故宫的保护得到了党和政府的高度重视，习近平总书记对故宫的保护与研究、传承与利用非常关心，作出了极为重要的批示指示，充分体现了中国共产党人保护传承中华优秀传统文化的历史担当。社会各界以不同的形式对故宫的保护传承给予了宝贵的关心与支持。在党和政府的主导下，社会各界参与故宫文物保护传承的局面业已形成。

敦煌莫高窟和故宫，尽管所处的自然环境和社会环境不同，其建造材料和建造工艺差异巨大，但面临的保护任务都是巨大的。不仅要延缓自然环境对文物的侵蚀，也有面对旅游业的迅猛发展给这两处世界文化遗产带来的潜在安全威胁。必须在国家的

主导下，充分借助科技的支撑和法律法规基础上的有效管理，才能完整保护好这两处祖先留给我们的文化遗产。在保护好的基础上，要不断挖掘蕴含其中的人文精神、价值理念、道德规范等多元价值，让文物活起来，实现中华优秀传统文化的创造性转化、创新性发展，为建设社会主义新文化发挥不可替代的作用。在这一伟大进程中，要充分保护好、发挥好越来越多的企业家、艺术界人士、社会组织，甚至普通民众，参与文化遗产保护传承的积极性。吸引社会力量积极参与文化遗产保护事业，使人民群众的保护意识得到进一步提高，让文化遗产保护传承的理念进一步深入民间、深入基层，还可以让保护研究的成果由人民共享，进一步增强人民的文化自信。

坚持国家力量主导，民间力量深度参与，实现国家力量与民间力量的结合，必将凝聚成推动当代文化遗产保护与传承的巨大合力。敦煌研究院和故宫博物院在党和政府与民间力量的强力支持下，将肩负起真实完整地保护并负责任地传承敦煌莫高窟和故宫承载的中华优秀传统文化的神圣使命，成为世界文化遗产保护的典范、文化和旅游融合发展的引领者、文明交流互鉴的中华文化会客厅。

五、敦煌与故宫启示我们应坚定文化自信，以更加宽阔的胸怀、更加开放包容的心态，吸收人类文明成果，建设文化强国，践行构建人类命运共同体的伟大理念

敦煌与故宫，这两座由不同力量铸就的文化丰碑，其形成与发展、传承与保护，带给我们诸多启示。通过对敦煌文化遗产的研究，我们看到在信仰和民间力量的推动下，一种灵动的千年不断的佛教艺术在丝绸之路这条贸易之路、科技传播之路、文化交流之路上的积淀与创新，也看到了来自印度的佛教不断中国化的过程。同时昭示，国家民族的繁荣发展离不开有容乃大的开放境界，中华文化正是在持续不断的对外开放进程中充分吸收外来文化的优秀成分，获得了源源不断的生命动力，中华民族因此生生不息，始终屹立于世界东方，塑造了万年以来延绵不绝的文化史与文明史，为人类历史所仅见。

故宫作为明清两代的皇家宫殿，其创建与发展，集中体现了国家意志、国家力量之于中华文明传承发展的巨大作用。她不仅是五千年中华文明集大成的物质载体，也是中华优秀传统文化的汇聚地。从中我们可以看到中外文化的交融对国家文化发展、经济社会发展的积极作用，同时也可以看到，在中华民族大家庭内部，各民族、各地

域的文化交流交融、相互尊重借鉴，具有无穷的魅力，激发了无与伦比的创造力量。

在中国特色社会主义全面发展、全面进步的伟大事业中，文化的地位不可替代，文化的作用将更加凸显。以习近平同志为核心的党中央把文化建设放在了经济社会发展的突出位置。习近平总书记强调指出，统筹推进"五位一体"总体布局、协调推进"四个全面"战略布局，文化是重要内容；推动高质量发展，文化是重要支点；满足人民日益增长的美好生活需要，文化是重要因素；战胜前进道路上的各种风险挑战，文化是重要力量源泉。在新的历史起点上推进文化强国建设，就是要牢牢把握中华民族伟大复兴的战略全局，增强文化自觉，坚定文化自信，弘扬中国优秀传统文化，继承革命文化，发展社会主义先进文化，不断铸就中华文化新辉煌，建设好中华民族共有的精神家园，增强全民族的凝聚力、向心力和创造力。

习近平总书记提出的构建人类命运共同体的理念和"一带一路"倡议，是中国作为负责任大国，以维护全人类共同利益为归依，致力于全球文明可持续发展的重要理念和主张。无论是人类命运共同体所倡导的"共商、共建、共享"原则，还是"一带一路"倡议的"五通"理念，都是在总结历史经验的基础上，立足于当代实际的伟大构想。中华五千年文明与守正创新、有容乃大的中华优秀传统文化，使我们有信心以更加宽阔的胸怀，更加开放的心态，肩负起共同保护传承人类共有的文化遗产的责任，为人类文明的可持续演进与世界和平事业贡献应有的力量。

元大都宫城在哪里

——元大都宫城空间位置考辨

章宏伟

章宏伟,男,浙江温岭人。先后就读于山东大学历史系、中国人民大学清史研究所、复旦大学中国历史地理研究所,历史学博士。故宫博物院故宫学研究所所长,研究馆员。南开大学兼职教授、博士生导师。中国社会科学院研究生院等院校兼职教授。北京郑和与海洋文化研究会理事长。

研究坚持使用第一手资料,注重文物与文献的结合,偏重历史考据,近年致力基于残缺史料的钩沉索隐、基于逻辑的史事重建。代表性论文有:《〈清文翻译全藏经〉书名、修书机构、翻译刻印时间考》(《法鼓佛学学报》第二期,2008 年 6 月)、《明代观政进士制度》(《吉林大学社会科学学报》2008 年第 5 期)、《扬州诗局刊刻〈全唐诗〉研究》(《辽宁大学学报》[哲学社会科学版] 2009 年第 2 期)、《毛晋与〈嘉兴藏〉关系考辨》(《北京大学中国古文献研究中心集刊(第十一辑)》,北京大学出版社,2011 年 12 月)、《明代杭州私人刻书机构的新考察》(《浙江学刊》2012 年第 1 期)、《秦浙江郡考》(《学术月刊》2012 年第 2 期)、《光绪朝清宫演戏的经济支出》(《戏曲艺术》2013 年第 2 期)、《普贤形象与玄奘"印普贤像"》(《历史文献研究(总 33 辑)》,华东师范大学出版社,2014 年 5 月)、《长崎贸易中的清宫刻书》(《中国出版史研究》2015 年第 1 期)、《上海开埠与中国出版新格局的确立》(《中国出版史研究》2016 年第 2 期)、《〈永乐十二年郑和发心书写金字经〉复原研究》(《学术研究》2016 年第 5 期)、《故宫学术的滥觞》(《辽宁大学学报》[哲学社会科学

版]2016 年第 3、4 期)、《南宋书籍印造成本及其利润》(《中国出版史研究》2016年第 3 期)、《明代万历年间江南民众的佛教信仰》(《清华大学学报》[哲学社会科学版] 2016 年第 5 期)、《张伯驹研究辨谬》(《郑州轻工业学院学报》2016 年第 6期)、《故宫博物院国际影响力分析及应对措施》(《首都师范大学学报》2017 年第 1 期)、《〈向氏评论图画记〉与"画目二大籍"关系辨证——〈清明上河图〉研究》(《美术研究》2019 年第 2 期)、《明中后期江南书籍出版的勃兴》(《首都师范大学学报》2020 年第 4 期)等。论文《试论雕版印刷术起源问题》1997 年、2003 年、2009 年三度入选《大学语文》、《大学语文》第二版、《语文》教材。著有《出版文化史论》《故宫问学》《十六—十九世纪中国出版研究》《故宫学的视野》,合著《当代中国的出版事业》《中国编辑出版史》等多部。

曾获中央国家机关优秀青年奖章、国家新闻出版署科学技术进步奖四等奖、首届全国文化遗产最佳论著等奖励。负责故宫博物院与中央电视台合作拍摄电视纪录片《故宫》(为总策划、制片人)。

目前重点研究方向有:作为学问的故宫学、元明清宫廷规划建筑史、故宫博物院院史、中国图书史、清代宫廷史。

在纪念紫禁城建成 600 年的时候,我们就会想到北京不仅是明清两朝的首都——在金代,北京也是五都之一。只是我们非常清楚,在金中都时期,今天故宫的位置在都城的郊外,可置而不论。元大都北京是元代的首都,其宫城的位置在哪里呢? 元大都宫城会不会就在今天故宫的位置呢?

元大都(图 1、图 2)是继唐长安城之后,在世界范畴内最具影响力的中国古都,也是中国最后的古都——明清北京城的前身,无疑代表着中国城市建设史上的一个发展高峰。潘谷西指出:"大都的建设是元代城市建设和建筑成就的典型代表,它的宏伟的规模、严整的规划、完善的设施,体现了一个强大帝国首都的气势和风貌。""元大都规划与建设的最突出之点是熔汉、蒙两族文化于一炉,创造了一个具有崭新风貌的伟大都城。它非但不是复《考工记》之古的都城典型,相反,倒是一个能充分因地

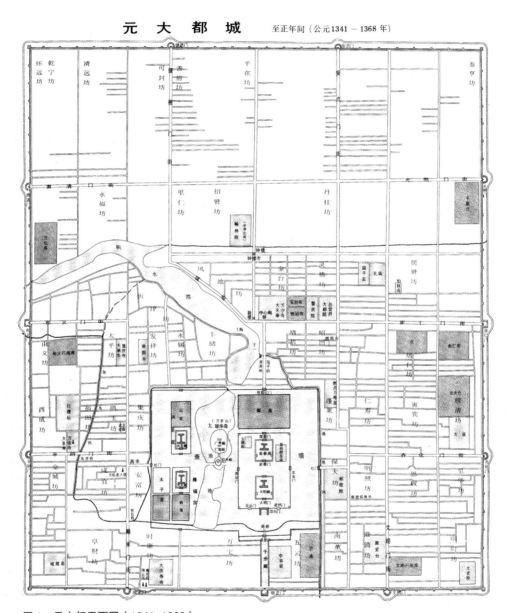

图 1　元大都平面图（1341–1368）

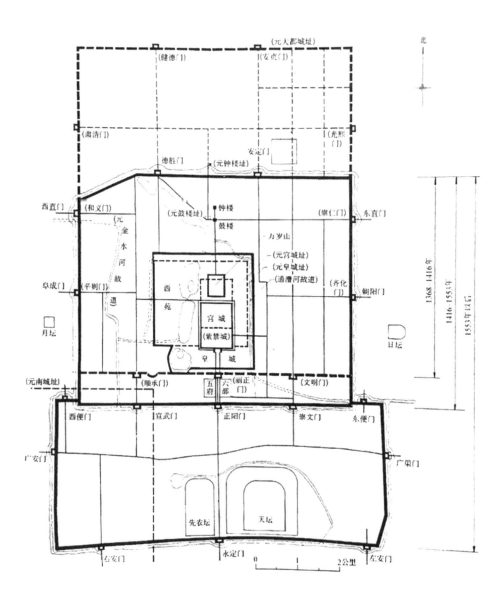

图 2 元以后北京城示意图

制宜、利用旧城、兼收并蓄、富有创新精神的都城建设范例。"[1]元大都不仅城建成就突出，大内宫殿的营建也具有特色。学界对元大都展开了充分而热烈的讨论。对于故宫学研究者来说，自然更要关注元大都的规划及元大都宫城的位置。

关于元大都宫城的空间位置，学界有三种不同的观点。

第一种观点认为元大都宫城与明北京宫城同址，元大都宫城是明北京宫城的前身。最早是阚铎在《元大都宫苑图考》中提出："北京之为都城，虽云肇自辽金，而营建宫阙，实大备于元之大都，中经明清之改作，规制至今，尚可稽考。故研究北京宫殿，必自元大都宫苑始。"[2]他从建筑学的视野出发，通过《元京城图》《元大内图》《元万寿山图》《元兴圣宫图》《元隆福宫及西御苑图》《元太庙图》《元社稷坛图》等，对元大都城和

1 潘谷西主编：《中国古代建筑史》（第四卷），中国建筑工业出版社，2009年，第3页、第24页。现在学界主流观点讲到元大都的建筑布局设计，都说是忽必烈尊崇汉制，按照《考工记》原则规划施工的："匠人营国。方九里，旁三门。国中九经九纬，经涂九轨。左祖右社，面朝后市，市朝一夫。"其实是极大的误解，是学者从元大都"后来"的布局去比附想象当初的规划而得出的结论。中国历代并未有依据《考工记》原则建造的都城。《考工记》说左祖右社，社稷是汉民族的概念，社指土神，代表国土，稷是谷神，社、稷是农耕国家赖以存在的基本要素，把社稷合在一起作为国家的代名词，即俗话所说的江山社稷。祭社稷，是祈求国家长治久安。蒙古族本来没有社稷的概念，迟至1293年才听从汉大臣建议，"于和义门内少南"建社稷台。元大都是蒙古族游牧文化"古列延"的延续。蒙古族在游牧迁徙的过程中，族人们聚集而居，把勒勒车围成一个圈子。部落酋长在中心设大帐，其余人在周围环列置小帐，最前方把两架车辕竖起来做大门——这是蒙古族古列延的雏形。这种圈子、院落、营盘，就是古列延的本意，《蒙古秘史》记为"圈子""营"，明清两代音译为"库伦"，张穆的《蒙古游牧记》译为"囫囵"。随着畜牧业生产的发展、人口的繁衍，古列延的规模日趋扩大，逐步发展成为以汗宫斡尔朵宫帐为中心，集政治、经济、生活和军事于一体的游动的城市。长春真人丘处机1219年在从山东去中亚撒麻耳干谒见成吉思汗的路途中，曾看到"皇车毡帐，成列数千"的壮观景象。古列延的首要条件是汗王的宫帐必须占据中心，各级贵族围绕其周围层层安营扎寨。所以元大都是由四层城墙构成的，即外城、皇城、宫城，以及最里一层大明殿——蒙语"迦坚茶寒斡耳朵"层层圈围起来。元大都外城周长六十元里，门十一，北垣二门，其余"旁三门"。外城南面正中为丽正门，入门为长七百步的"千步廊"，过廊抵皇城正南门棂星门。皇城垣名萧墙，亦名阑马墙，周二十元里，以太液池为中心，围绕三组建筑群，池东宫城，池西隆福宫及兴圣宫，以及御苑和内侍机构等。宫城周长九里三十步，共四门：南，崇天门及左右的星拱门和云从门；东，东华门；西，西华门；北，厚载门。宫城四角有角楼，三重檐用琉璃瓦。入棂星门数十步，至金水河，上架周桥，三道，石明洁如玉，雕琢龙凤祥云极工巧。桥周围栽高柳。过桥二百步，至崇天门，门楼十一间，五门。门上有两观，平面呈凹形。崇天门内为主要朝廷区，入门为大朝大明殿一组，正门为大明门及左右日精、月华二门。大明殿建于1273年，规模宏伟，下为三阶台基，用白石栏干围绕，栏干下有蟠首。殿前月台有一沙坑，铺植沙漠中移来的莎草，示子孙不忘蒙古立业的发源地漠北草原。大明殿经柱廊与寝室香阁相连，是由一宫五殿的"巴托恰哈特"——"工"字形宫殿组成。大明殿矗立在有五门四角楼的"巴托浩特"（蒙语，意为"坚固之城"）的中央。其后为另一组"工"字形殿宇即延春阁、柱廊与寝殿、香阁组成之殿群。

2 阚铎：《元大都宫苑图考》，《中国营造学社汇刊》第1卷第2册，1930年，第1页。

宫苑的规划进行了论述。《元大都宫苑图考》也成为元大都规划研究的开山之作。我们由文中绘制的元大都诸宫平面图，可以对阚铎认定的元大内及其宫殿的空间位置有所了解[1]。王剑英认为，历来所说"明初损毁了元朝宫殿"一事有误，元朝的故宫自元朝灭亡到紫禁城正式开始兴建，前后保存使用了 50 年[2]。单士元认为，明北京宫城是在元大都宫城的基址上建造起来的。"在全国解放后，维修故宫，曾发现元代宫殿的大石套柱础、元宫浴室下层基础石板、殿阶雕石。至于元朝宫殿上各色琉璃瓦件更是日有发现。……有苹芳同志的考古发掘资料辅以我们在维修故宫工程中所发见多种建筑材料和建筑遗址，可以肯定明代永乐初年兴建的皇宫，就是在元代大内旧基上建造起来是千真万确的。"[3] 郭超认为，元大都宫城位置与明北京宫城位置完全重合，明北京宫城沿用了元大都宫城城垣、中轴线、外朝和内廷，以及外朝东、西路宫殿基址，空间面积几乎完全一样，只是对元大都宫城四垣城门、城楼进行了改造，并将元大都宫城的"白釉薄城砖"更换为明北京宫城的"灰色厚城砖"[4]。郭超为此还作了新的论证，特别是运用尺度法对元大都、明北京之宫城及皇城若干规划尺度进行了比较[5]。夏玉润认为，紫禁城是在元大都宫城基址上改建而成的，紫禁城与元大都宫城同城同址[6]。

笔者也持元大都宫城与明北京宫城同址的观点，但对于前此学者的相关论述并不完全赞同，质疑将在下述相关讨论中予以展开。

第二种观点出于元大都考古发掘简报："皇城和宫城的范围，也已勘查清楚。……宫城偏在皇城的东部。宫城的南门崇天门，约在今故宫太和殿的位置；北门厚载门在今景山公园少年宫（寿皇殿）前，它的夯土基础已经发现。东、西两垣约在今故宫的东、西两垣附近。宫城的墙基，由于明代的拆除改建，保存不好，残存的最宽处尚超过 16

───────────

1　阚铎：《元大都宫苑图考》，《中国营造学社汇刊》第 1 卷第 2 册，1930 年，第 10—11 页间的插图。

2　王剑英：《萧洵〈故宫遗录〉考辨》，载《明中都研究》，中国青年出版社，2005 年。王剑英、王红：《论从元大都到明北京的演变和发展——兼析有关记载的失实》，载《明中都研究》，中国青年出版社，2005 年。

3　单士元：《明中都·序言》，载《明中都研究》，中国青年出版社，2005 年，第 15—16 页。虽然单士元的观点与徐苹芳不同，但他在这篇序言中引述了徐苹芳的观点，却没有讨论。

4　郭超：《元大都的规划与复原》，中华书局，2016 年，第 276 页。[法]沙海昂注，冯承钧译：《马可波罗行纪》记载的元宫城为"白色，有女墙"。结合在北京城、郊区考古发现有多处元代的烧制白色瓷砖、瓷瓦的窑址，再结合元宫城建筑的豪华气派，郭超推测元宫城的白色墙体应为白色瓷砖所砌。

5　郭超：《元大都的规划与复原》，中华书局，2016 年，第 304—320 页。

6　夏玉润：《紫禁城与元大都宫城同城同址之考探》，紫禁城建成 600 年暨中国明清史国际学术论坛，故宫博物院，2020 年 10 月 12—14 日。

米以上。"[1] 简报发表于元大都考古队在 20 世纪进行的两次考古发掘之后，第一次指其在 60 年代中后期对元大都大城城垣和中轴线局部以及和义门瓮城门进行的考古勘察，第二次则是指其在 70 年代初期为配合北二环 2 号地铁沿线施工而进行的抢救性发掘。

简报中提出的关于元大都宫城空间位置的推断，依据是在今景山公园寿皇殿宫门以南考古发现的一处"古代建筑遗址"，考古队推测其是"元大都宫城厚载门遗址"，后又推测"元大都宫城南城墙遗址在太和殿东西一线"，遂提出"元大都宫城南北长约 1000 米，明北京宫城整体南移了约四百多米"的观点，并绘制了"元大都宫城、御苑、皇城、大城相对空间位置图"。进而有学者推断，明代万岁山"清代改称景山。山上五峰并峙，峰顶各建一亭。正中主峰所在处，正是元朝延春阁的故址，故址之上又堆筑土山，意在压胜前朝，所以又叫做'镇山'"[2]。"明代的统治者因为已在南京建都，迷信于破坏元朝的旧都以杀其'王气'，又把太液池东元代故宫，尽行拆除（当在洪武六年，1373 年以前）。"[3] 而赵正之早在 1956 年就提出元、明、清北京的中轴线没有变，是同一条[4]，并进一步提出"我们这里所要推测的元大都的宫城的位置，是在确定了元大都的中轴线的前提下进行的，也就是说，元宫城的中轴仍为明清宫城的中轴"，"推测宫城南北垣的依据有两个标准，一是以丽正门为基点，自南向北推算；一是以厚载红门为基点，由北向南推算"。他根据史籍记载，由丽正门自南向北推算，认为《故宫遗录》的记载有问题，不可以之为据"；而自厚载红门由北向南推算，"今陟山门东西一线……御苑之南留一条通道（夹垣），其宽度以五十步（一条胡同的距离）为准，再南即是宫城北垣。然后再按《辍耕录》所记宫城的长度六百一十五步向南推算，宫城的南垣当在今故宫太和殿东西一线，太和殿的大台基约即元代的崇天门"[5]。赵正之还绘制了《元大都城图》。

这样的观点几乎得到了历史地理学、建筑史学、城市规划学、历史学、考古学等各界一流学者的赞同。在他们的相关论著中，都毫无异议地接受了这种观点，并绘制

1 中国科学院考古研究所、北京市文物管理处元大都考古队：《元大都的勘查和发掘》，《考古》1972 年第 1 期。

2 侯仁之：《明清北京城》，载《北京城的生命印记》，生活·读书·新知三联书店，2009 年，第 229 页。

3 侯仁之：《北京旧城平面设计的改造》，载《北京城的生命印记》，生活·读书·新知三联书店，2009 年，第 252 页。

4 徐苹芳：《古代北京的城市规划》，载《中国城市考古学论集》，上海古籍出版社，2015 年，第 70—71 页。

5 赵正之：《元大都平面规划复原的研究》，载《科技史文集》（二），上海科学技术出版社，1979 年，第 14—27 页。此文由徐苹芳整理发表。

了各类"元大都平面复原示意城图",如侯仁之《紫禁城在规划设计上的继承与发展》[1],侯仁之《元大都城》[2],侯仁之主编《北京城市历史地理》,潘谷西主编《中国古代建筑史》(第四卷)[3],刘敦桢主编《中国古代建筑史》(第二版),贺业钜《中国古代城市规划史》[4],陈高华《元大都》[5],曹子西主编、王岗撰著的《北京通史》(第五卷)[6],韩光辉《从幽燕都会到中华国都——北京城市嬗变》[7],北京大学历史系《北京史》(增订本)[8],杨宽《中国古代都城制度史研究》[9],陈学霖《刘伯温与哪吒城:北京建城的传说》[10],傅熹年《中国科学技术史·建筑卷》[11],傅熹年《中国古代城市规划、建筑群布局及建筑设计方法研究(第二版)》[12],傅熹年《中国古代都城宫殿》[13],萧默主编《中国建筑艺术史》[14],刘庆柱主编《中国古代都城考古发现与研究》[15],孟凡人《宋代至清代都城形制布局研究》[16]。首都博物馆1987年举办的"元大都历史陈列",以及配套的《元大都》画册也采用了这个观点[17]。可见这种观点是我国学术界(包括考古学界、建筑史界、历史学界)的主流声音,影响巨大。本文对此给予特别的观照,专门讨论这种观点。

1　侯仁之:《紫禁城在规划设计上的继承与发展》,载故宫博物院编《禁城营缮纪》,紫禁城出版社,1992年,第12页。

2　中国科学院自然科学史研究所编:《中国古代建筑技术史》,中国建筑工业出版社,2016年,第757—760页。该书初版由科学出版社于1985年出版。

3　潘谷西主编:《中国古代建筑史》(第四卷),中国建筑工业出版社,2009年,第35页。

4　贺业钜:《中国古代城市规划史》,中国建筑工业出版社,1996年,第621页、第625页。

5　陈高华:《元大都》,北京出版社,1982年,第46页。

6　曹子西主编、王岗撰著:《北京通史》(第五卷),中国书店,1994年。

7　韩光辉:《从幽燕都会到中华国都——北京城市嬗变》,商务印书馆,2011年,第108页。

8　北京大学历史学《北京史》编写组:《北京史》,北京出版社,2012年,第102页。

9　杨宽:《中国古代都城制度史研究》,上海古籍出版社,1993年,第473页。

10　陈学霖:《刘伯温与哪吒城:北京建城的传说》,生活·读书·新知三联书店,2008年,第25页。

11　傅熹年:《中国科学技术史·建筑卷》,科学出版社,2008年,第488页。

12　傅熹年:《中国古代城市规划、建筑群布局及建筑设计方法研究(第二版)》,中国建筑工业出版社,2015年,第13页。

13　傅熹年:《中国古代都城宫殿》,《当代中国建筑史家十书·傅熹年中国建筑史论选集》,辽宁美术出版社,2013年,第68页。

14　中国艺术研究院《中国建筑艺术史》编写组编著,萧默主编:《中国建筑艺术史》,文物出版社,1999年,第531—532页、第529页。

15　刘庆柱主编:《中国古代都城考古发现与研究》,社会科学文献出版社,2016年,第509页。

16　孟凡人:《宋代至清代都城形制布局研究》,中国社会科学出版社,2019年,第296页。

17　首都博物馆编:《元大都》,北京燕山出版社,1989年,第8页。

第三种观点，朱偰认为："元时大都宫殿，实夹太液池两岸，东为大内，较今紫禁城略偏西北。"[1]王璞子虽然对朱偰观点略有修正，但基本属于继承关系，他认为，"元宫城的中轴，正当现在故宫武英殿附近，恰与旧鼓楼大街至今钟鼓楼间的距离相等。如以此线作为元代宫城的南北中线"，"宫城南面的崇天门应与今故宫太和门平行，而在其稍西"[2]。姜舜源认为，"元大内较明代紫禁城即今故宫偏西，元大内和元大都中轴线在今故宫断虹桥至旧鼓楼大街一线"[3]。王子林认为，"元大都没有轴线，只有元大内有轴线，元大内轴线在武英殿—慈宁宫一线"[4]。这一派观点虽然各家之间互有差异，但对于元大内的大致方位是比较接近的，笔者将另撰文专门讨论。

学界现有关于元大都宫城空间位置的讨论已经十分深入，对于现阶段还有争议的问题，我们仍然需要通过重新梳理文献来驳难阐释，从而求得学界的共识。但毕竟牵一发而动全身，几乎文献推演的每一步都会出现"拉扯"，而在现有文献匮乏的背景下，讨论势必陷入僵局。目前无法完全将希望寄托于新的文献记载被发现，想要在僵持胶着的讨论中取得突破，若不能引入新的研究方法，则几乎是痴人说梦。

故本文的讨论将引入尺度法，旨在证明图1、图2中元大都宫城的位置是错误的，至于是否就应该是与明清紫禁城重叠的位置，本文暂不予论证。

一、元大都宫城主流观点没有解释的史料记载

（一）忽必烈的"籍田"之所

元末熊梦祥《析津志》中有这样的记载：

> 厚载门。乃禁中之苑囿也。内有水碾，引水自玄武池，灌溉种花木。自有熟地八顷，内有小殿五所，上曾执耒耜以耕，拟于籍田也。[5]
>
> 厚载门。松林之东北，柳巷御道之南。有熟地八顷，内有田。上自构小殿三所。每岁，上亲率近侍躬耕半箭许，若籍田例。……东有水碾一所，日可十五石碾之。西大室在焉。

1　朱偰：《元大都宫阙图考》，见《北京宫阙图考》，大象出版社，2018年，第26页。

2　王璞子：《元大都城平面规划述略》，《故宫博物院院刊》1960年第2期。

3　姜舜源：《故宫断虹桥为元代周桥考——元大都中轴线新证》，《故宫博物院院刊》1990年第4期。

4　王子林：《元大内与紫禁城中轴的东移》，《紫禁城》2017年第5期。

5　（元）熊梦祥著，北京图书馆善本组辑：《析津志辑佚》，北京古籍出版社，1983年，第2页。

正、东、西三殿，殿前五十步，即花房。……海子水逶迤曲折而入，洋溢分派，沿演汀注贯，通乎苑内，真灵泉也。[1]

在景山公园西北部——禁苑御道（今景山后街）之南，景山北麓的松林之东北。寿皇殿西侧有一片近 5 顷的空地，再加上乾隆十四年（1749）建筑寿皇殿占去的 3 顷地，应该就是元世祖忽必烈的"籍田"之所。

2006 年 2 月 27 日，景山公园在修缮东花房的施工中，发现了元代制作的水碾碾轮和大小石官砧等元代实物，与《析津志》记载的在忽必烈籍田"东有水碾一所"完全吻合[2]。在景山寿皇殿东西两侧北墙内的集祥阁、兴庆阁，是元代修建的"粮仓"，也是忽必烈"籍田"之所的重要组成部分。

由元世祖"籍田"之所的位置可知，元大都宫城厚载门不会是在景山寿皇殿南。

（二）万寿山在大内之西北

《南村辍耕录》卷二十一《宫阙制度》记载：

万寿山在大内西北，太液池之阳，金人名琼华岛……至元八年赐今名。[3]

《故宫遗录》：

由瀛洲殿后北引长桥，上万岁山……[4]

（三）圆坻位于大内之西北

《南村辍耕录》记载：

1 （元）熊梦祥著，北京图书馆善本组辑：《析津志辑佚》，北京古籍出版社，1983 年，第 114 页。

2 沈方、张富强：《景山——皇城宫苑》，中国档案出版社，2009 年，第 138 页。

3 （元）陶宗仪：《南村辍耕录》卷二十一《宫阙制度》，中华书局，2014 年，第 255 页。

4 （明）萧洵：《故宫遗录》，见《北平考 故宫遗录 京城古迹考 日下尊闻录》，北京古籍出版社，2018 年，第 79 页。

仪天殿在池中圆坻上……东为木桥，长一百廿尺，阔廿二尺，通大内之夹垣。[1]

《故宫遗录》：

又后为厚载门，上建高阁，环以飞桥，舞台于前，回阑引翼。……台西为内浴室，有小殿在前。由浴室西出内城，临海子。海广可五六里，驾（架）飞桥于海中，西渡半起瀛洲圆殿……[2]

从上述记载可知，元大都宫城北城墙只能是在"瀛洲圆殿"东西"纬线"稍南，厚载门应位于"瀛洲"东西一线以南的位置。如果说元大都宫城北城墙位于今景山公园寿皇殿以南的"元宫城厚载门遗址"东西一线的话，那大内岂不是在万寿山、圆坻之正东或东北了？

（四）北方距皇宫一箭之地有一山丘

《马可波罗行纪》：

北方距皇宫一箭之地，有一山丘，人力所筑。高百步，周围约一哩（英里）。山顶平，满植树木，树叶不落，四季常青。……君主并命人以琉璃矿石满盖此山。其色甚碧，由是不特树绿，其山亦绿，竟成一色。故人称此山曰绿山，此名诚不虚也。

山顶有一大殿，甚壮丽，内外皆绿，致使山树宫殿构成一色，美丽堪娱。凡见之者莫不欢欣。大汗筑此美景以为赏心娱乐之用。[3]

马可·波罗描述的"北方距皇宫一箭之地"的绿山及其山顶有一座内外皆绿的大殿，不可能是琼华岛和广寒殿，因为广寒殿内外均是金锁窗等红黄相间的装饰，没有绿色装饰，且四周为水而非墙垣。关于"绿山"，无论是"景山"还是"琼华岛"，

1 （元）陶宗仪：《南村辍耕录》卷二十一《宫阙制度》，中华书局，2014年，第256页。

2 （明）萧洵：《故宫遗录》，载《北平考 故宫遗录 京城古迹考 日下尊闻录》，北京古籍出版社，2018年，第78—79页。

3 ［法］沙海昂注，冯承钧译：《马可波罗行纪》，上海古籍出版社，2014年，第163—164页。

都在"北方距皇宫一箭之地",证明元大都宫城北城墙不可能在今景山公园寿皇殿以南东西一线。

（五）正统元年阙左门、阙右门"以年深瓴瓦损坏"而修葺

《明英宗实录》：

> 正统元年六月丁酉，修阙左、右门及长安左、右门，以年深瓴瓦损坏故也。[1]

明英宗正统元年（1436），距永乐十八年（1420）北京宫城建成只有16年，阙左、右门及长安左、右门，应是明代沿用的元代建筑。

二、主流观点的元大都宫城南北向长度

按照元大都考古发掘简报给出的"宫城的南门崇天门，约在今故宫太和殿的位置"[2]，来寻找元大都宫城北墙的位置（图3）。正好傅熹年画有两幅标有尺寸的、自故宫南到景山北墙的数据图（图4、图5），我们可以借用一下，由此找到元大都宫城城墙南北向的长度。

我们由这张图中标示的尺寸，可以获知从午门到景山北墙的距离为：

961 米 +71 米 +555 米 =1587 米

我们由这张图中标示的尺寸，可以获知从午门到太和殿的距离为：

60 丈 +60 丈 =120 丈 =1200 尺 =400 米

由此可知从太和殿到景山北墙的距离为：

1587 米 — 400 米 =1187 米

寿皇殿到景山北墙的距离，周乾利用高德导航截屏（图6），然后导入 AUTOCAD 里，

1 《明英宗实录》卷十八，台湾校勘本，江苏国学图书馆藏传抄本。
2 中国科学院考古研究所、北京市文物管理处元大都考古队：《元大都的勘查和发掘》，《考古》1972 年第 1 期。

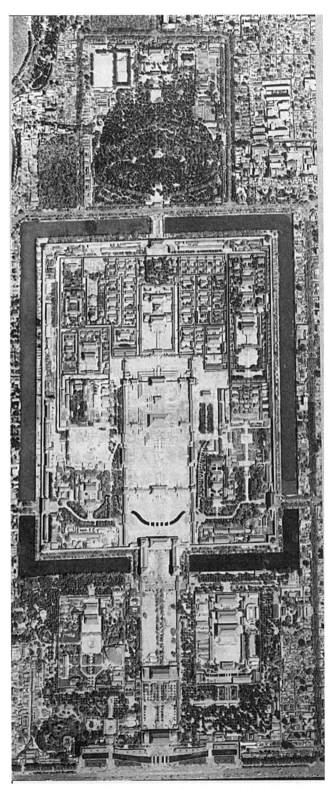

图 3　元大都（今天安门至景山）区域航拍影像图

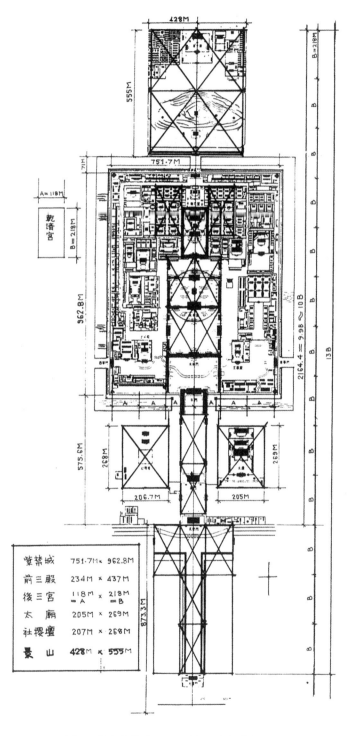

图 4 北京紫禁城总平面分析图（傅熹年绘制）

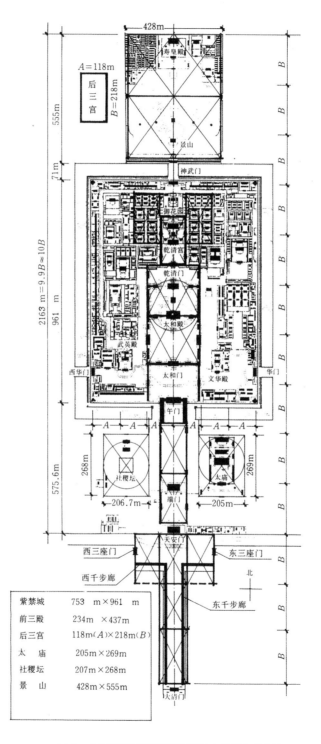

图5 北京紫禁城宫殿总平面图（傅熹年绘制）

再利用等比关系，推导出的距离为 51.6 米 [1]，则从太和殿到寿皇殿南的距离为：

1187 米 − 51.6 米 = 1135.4 米

这个数值太重要了，本文就是想要来论证其是否符合为徐苹芳、侯仁之等认可的历史文献《南村辍耕录》记载的元大都宫城南北向城墙的距离。如果两个数值接近，则说明考古简报的推测是正确的。如果差异太大，可能我们就要对考古简报的推测重新考量。

三、元大都宫城南北向长度的简单推测

这里，先用一个最直接、最简单的计算方式，来确定元大都宫城的周长。因为现在所有学者有个共识，就是元大都考古发掘简报："宫城……东、西两垣约在今故宫的东、西两垣附近。" [2] 元大内城墙东西宽度与今日紫禁城城墙东西宽度相当，因而我们实际要寻求的就是元大内城墙南北的长度。

我们暂且按今故宫东、西垣的距离长度为 753 米计算。据《南村辍耕录》，元大内城墙东西长 480 步 ×5 尺 / 步 =2400 尺，则：

753 米 =2400 元尺

1 元尺 =0.31375 米

由此比例关系，我们可以推算出元大内城墙南北长度：

1 寿皇殿南距离景山北墙距离推导：利用手机高德导航，获得景山公园寿皇殿区域平面图（图 6），d 表示寿皇殿中心与景山北墙的近似距离。对该平面图进行截屏，倒入 AUTOCAD 软件中，再执行尺寸测量命令。利用 AUTOCAD 测量程序测得：对应于高德导航 25 米标尺的截屏尺寸为 1100.5 毫米（近似）；对应于高德导航寿皇殿中心距景山北墙中心的截屏尺寸为 2130.53 毫米（近似），而二者的真实距离为 d。根据比例关系：25/d=1100.5/2130.53，解得：d=49.5 米。此外，由于寿皇殿本身进深为 4.2 米，则寿皇殿南距离景山北墙的近似距离为 49.5+4.2/2=51.6 米。

2 中国科学院考古研究所、北京市文物管理处元大都考古队：《元大都的勘查和发掘》，《考古》1972 年第 1 期。

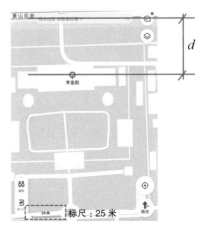

图 6　基于高德导航截屏的寿皇殿区域平面

615 步 ×5 尺 / 步 =3075 尺

3075 尺 ×0.31375 米 / 尺 =964.78125 米

并得出元大都宫城的周长：

（480 步 +615 步 ）×2=9 里 30 步 =2190 步 ×5 尺 / 步 =10950 尺

10950 尺 ×0.31375 米 / 尺 =3435.5625 米

这个数值的意义非凡。我们再来看一下明代《万历会典》记载的紫禁城城墙周长，与今天北京紫禁城的周长。

《万历会典》记载紫禁城城墙周长：

（2362 尺 +3029.5 尺 ）×2=10783 尺。

由明尺长度尺长 32 厘米[1]，可得明紫禁城城墙周长合今长度数：

10783 尺 ×32 厘米 / 尺 =345056 厘米 =3450.56 米

紫禁城的周长是多少呢？按照《紫禁城宫殿》的说法，"平面呈长方形，南北长 961 米，东西宽 753 米，周围广袤 3428 米"[2]。

如果扣除尺度换算及测量所产生的误差外，元大都宫城与明代、今天紫禁城在尺度上是基本相同的。由此考量元大内宫城的位置，在具体位置落实之前，至少我们已经否定了考古简报的结论。

当然，科学研究不可能这么简单，因为元大都考古发掘简报所说的"宫城……东、西两垣约在今故宫的东、西两垣附近"是个推测，而且更为关键的是所有的数据都不是那么精准，有没有可能找到精准的数值呢？这是我们需要花大力气来开展研究的。

1 王国维：《记现存历代尺度》，载《观堂集林》卷十九，1923 年；国家计量总局主编：《中国古代度量衡图集》，图 66，文物出版社，1981 年；丘光明编著：《中国历代度量衡考》，科学出版社，1992 年，第 100 页。

2 于倬云主编：《紫禁城宫殿》，商务印书馆香港分馆，1982 年，第 32 页。

四、科学测绘（尺度法）在北京城市规划与古建研究中的运用

尺度法是科学的方法，在元明清宫廷建筑史研究中理应受到重视。并应将尺度法验证与实地勘查相结合，运用它来复原研究元明清宫廷建筑的规划。

早在康熙年间，就开始用科学的测绘方法测绘北京城。《乾隆京城全图》更是古代城市测绘的最好成果[1]，可惜的是深藏宫中，外人无从得知。

在 20 世纪上半叶，国内外的古建研究学界就开始高度重视尺度法在研究中的运用。1901 年 7 月，日本建筑史家伊东忠太一行人到达北京，在紫禁城进行了为期 20 天的建筑考察与实测，主要完成了紫禁城总平面图和乾清宫等重要殿座的平面图。

瑞典美术史家奥斯伍尔德·喜仁龙（Osvald Siren）1921 年首次来到北京，"鉴于北京城门的美"，用数月时间对北京的城墙和城门建筑进行了全面细致的考察研究，并对部分城门进行了测绘，于 1924 年出版《北京的城墙和城门》[2]。

刘敦桢、梁思成开创性地引入西方测量方法调查古建筑。刘敦桢于 1929 年的暑假，率领国立中央大学建筑工程科四年级学生六人，参观故宫并测绘三大殿平面，考察成果《北平清宫三殿参观记》发表于国立中央大学工学院 1930 年 6 月出版的《工学》创刊号，这是国内第一篇古建筑考察研究报告，从形式、结构、艺术等方面提出故宫建筑的优缺点。

梁思成 1932 年发表了首篇古建筑调查报告《蓟县独乐寺观音阁山门考》，强调："研究古建筑，非作遗物实地调查测绘不可。""结构之分析及制度之鉴别，在现状图之绘制。"[3]1944 年又在《为什么研究中国建筑》中表述："以测绘绘图摄影各法将各种典型建筑实物作有系统秩序的记录是必须速做的，因为古物的命运在危险中，调查同破坏力量正好像在竞赛。多多采访实例，一方面可以作学术的研究，一方面也可以社会保护。"[4]

中国营造学社在 1934—1937 年间曾经受中央研究院委托，系统地开展北平故宫与其他明清建筑的测绘，然而，"全部测绘工作因为抗日战争爆发而中断，已测绘的

1　中国第一历史档案馆、故宫博物院编，晋宏逵、邹爱莲主编：《清乾隆内府绘制京城全图》，紫禁城出版社，2009 年。

2　[瑞典] 奥斯伍尔德·喜仁龙，许永全译，宋炀冰校订：《北京的城墙和城门》，北京燕山出版社，1985 年。

3　梁思成：《蓟县独乐寺观音阁山门考》，《中国营造学社汇刊》1932 年第 3 卷第 2 期。

4　梁思成：《为什么研究中国建筑》，《中国营造学社汇刊》1944 年第 7 卷第 1 期。

图稿也没有全部整理绘制出来"[1]。

1935 年 1 月成立的旧都文物整理委员会与北平市文物整理实施事务处，在实施文物建筑保护修缮工程中，也相应地开展了建筑遗产测绘[2]。

1941—1944 年，华北基泰工程司负责人兼天津工商学院教授张镈，与伪建设总署签约，承揽测绘北平中轴线建筑，他带领天津工商学院毕业生与基泰工程司员工组成的测绘队伍，完成实测图纸 360 余张[3]，数据翔实，制图精美，已成为古建实测的典范。

傅熹年对中国古代城市、建筑群及单体建筑的实测数据进行分析、归纳，总结出了网格模数规律，并全面系统地绘制了中国古代城市平面布局、建筑群的平面布局及单体建筑的设计模数，其中就绘制有"元大都平面分析图"2 幅[4]。

王贵祥曾总结的唐宋木结构建筑设计中存在 $\sqrt{2}$ 比例关系，王南则推而广之，对 400 余例中国古代城市、建筑群与单体建筑的实测图进行几何作图与实测数据分析，其中就绘制有"元大都总平面分析图"3 幅。[5]

五、既往元大都宫城研究中尺度法运用批判

在运用尺度法研究元大都宫廷建筑方面，笔者细心研读了既往文献后，有些不同的见解。一得之见，期待方家批评指正。

（一）徐苹芳研究的错误

徐苹芳《古代北京的城市规划》一文中说："经实测，元大都外郭城的北城墙长 6730 米，东城墙长 7590 米，西城墙长 7600 米，南城墙长 6680 米，周长 28600 米。"[6] 徐苹芳这里说的"经实测"是个大问题，元大都外郭城究竟在哪里还没有确定呢，怎

1 林洙：《中国营造学社史略》，百花文艺出版社，2008 年，第 150 页。

2 李婧、王其亨：《中国建筑遗产测绘史》，中国建筑工业出版社，2017 年，第 130—139 页。

3 张镈：《我的建筑创作道路》，天津大学出版社，2011 年，第 52 页。故宫博物院、中国文化遗产研究院编：《北京城中轴线古建筑实测图集》，故宫出版社，2017 年。

4 傅熹年：《中国古代城市规划、建筑群布局及建筑设计方法研究（第二版）》，中国建筑工业出版社，2015 年，第 257 页、第 258 页。

5 王南：《规矩方圆　天地之和：中国古代都城、建筑群与单体建筑之构图比例研究》，中国城市出版社、中国建筑工业出版社，2018 年，图版第 58—61 页。

6 徐苹芳：《古代北京的城市规划》，载《中国城市考古学论集》，上海古籍出版社，2015 年，第 70 页。

么实测？如本文下面所述，徐苹芳实测的并不是元大都外郭城。在同一篇文章中，徐苹芳提出"按照元时的 1 步为 1.55 米计算"[1]，但他没有说明这个换算关系的依据。在另一篇文中，徐苹芳又说："元代量地尺约合 0.316 米，一步为 1.58 米"[2]，两篇文章中"步"的标准显然没有统一。按元时 1 步为 1.55 米计算，元 1 里合 372 米（1.55 米 / 步 × 240 步），28600 米合 76.88 元里（28600 米 ÷ 372 米）。元大都城周长 28600 米（合 76.88 元里），与《南村辍耕录》记载元大都城方六十里[3] 的记载不符。《元史·地理志》记载大都城也是方六十里[4]，对于这样明确的文献记载，怎么能视而不见呢？而且《南村辍耕录》记载的"宫城周回九里三十步，东西四百八十步，南北六百十五步"[5]，徐苹芳是采信的。为什么同一书记载的两处数值一采信、一不予采信呢？不予采信的理由呢？当文献记载与考古"实测"数据出现很大的差距时，该如何来解释、调和两者的矛盾呢？显然在这个问题上，徐苹芳没有做到位。就是这样一个明显存在漏洞的结论，甚至是错误，却为学界无条件、无疑义地加以采信。而另一位建筑考古学家孟凡人则对此明确表示："《元史·地理志》所记大都城方六十里，误。"[6] 孟凡人的论证依据是，据《南村辍耕录》记载，知元大都宫城宽 480 步、深 615 步。又据傅熹年《中国古代城市规划、建筑群布局及建筑设计方法研究》的研究，得知元大都东西宽为宫城宽的 9 倍，深为宫城深之 8 倍，由此推算出的元大都周长为 77 元里，与考古实测结果近乎一致，故元大都城的周长约合 76.88 元里或 77 元里[7]。但傅熹年的结论本就来自考古数据，孟凡人这样就陷入了循环论证。

　　如果能够这么来对待与考古推断不同的文献记载，只要考古界提出一个结论，无论与文献记载是否相合，都可以直接作定论，那么近百年来，中国考古发掘所得几乎遍及各个朝代，岂不历朝历代的尺度都能得到完美的解决？也不至于使自 1700

1　徐苹芳：《古代北京的城市规划》，载《中国城市考古学论集》，上海古籍出版社，2015 年，第 71 页。

2　徐苹芳：《论北京旧城的街道规划及其保护》，载《中国城市考古学论集》，上海古籍出版社，2015 年，第 82 页。

3　（元）陶宗仪：《南村辍耕录》卷二十一《宫阙制度》，中华书局，1959 年，第 250 页。

4　《元史》卷五十八《地理志》，中华书局，1976 年，第 1347 页。

5　（元）陶宗仪：《南村辍耕录》卷二十一《宫阙制度》，中华书局，1959 年，第 250 页。

6　刘庆柱主编：《中国古代都城考古发现与研究》，社会科学文献出版社，2016 年，第 504 页。孟凡人：《宋代至清代都城形制布局研究》，中国社会科学出版社，2019 年，第 286 页。

7　刘庆柱主编：《中国古代都城考古发现与研究》，社会科学文献出版社，2016 年，第 503—504 页。孟凡人：《宋代至清代都城形制布局研究》，中国社会科学出版社，2019 年，第 285—286 页。

年前荀彧考察古尺变异开始的尺度史研究，至今还是研究者寥寥，研究的每一步推进都困难重重。对古代尺度的研究应依据当时与尺度相关的实物与文献来进行。笔者对于考古所得的结论一直坚持遵信的原则，但对于考古学家的推论还是需要认真考辨的。

元大都考古队在 20 世纪 60 年代中期的考古工作中，没有也不可能对元大都城墙进行实地勘测。其所得周长数据约为 28600 米，不是实测所得，而应该是推测出来的，因而不能作为尺度研究的依据。元大都大城城垣在 20 世纪 60 年代还残留多少？都在哪里？如何确定大城城垣？考古队虽然给出了东西南北四面城垣的长度，但这些对城垣位置的判定真的没有问题吗？ 20 世纪 60 年代，考古工作者对元大都城墙进行了勘查，发现元大都南城墙西段遗址约在今西长安街南侧东西一线、东段遗址约在今古观象台东西一线，丽正门遗址中线距故宫午门约 750 米。但元大都大城南城墙不是一条水平直线，在大庆寿寺海云、可庵双塔之西处向南弯曲了三十步。故这里又涉及了大庆寿寺的问题：大庆寿寺在元代曾经重建，前后在一个地方吗？ 20 世纪中叶拆除的大庆寿寺是忽必烈修建大都城时就在此地，还是后来迁建于此？都未见有人提及，更没有论证过。由大都大城周长 28600 米不合文献如《南村辍耕录》等的记载，我们是否可以判定这个推测数值是错误的、不能成立的？

徐苹芳"元代一步合 1.55 米"的观点为不少学者采信，如姜舜源《论北京元明清三朝宫殿的继承与发展》（按 1 元步＝ 1.55 米即 1 元尺＝ 0.31 米）[1]。

（二）赵正之、侯仁之研究的尺度

赵正之《元大都平面规划复原的研究》说，元一步合 1.54 米，则元一里合 369.6 米（1.54 米 / 步 ×240 步），28600 米合 77 元里（28600 米 ÷369.6 米 =77.3 元里）[2]。侯仁之《元大都城》："《辍耕录》记元宫城东西四百八十步，折合 739.2 米，南北六百十五步，折合 947.1 米。"[3] 其尺度依据就来自赵正之。

1 姜舜源：《论北京元明清三朝宫殿的继承与发展》，《故宫博物院院刊》1992 年第 3 期。
2 赵正之：《元大都平面规划复原的研究》，载《科技史文集（二）建筑史专辑》，上海科学技术出版社，1979 年，第 14—27 页。此文由徐苹芳整理发表。
3 中国科学院自然科学史研究所编：《中国古代建筑技术史》，中国建筑工业出版社，2016 年，第 760 页，注①。

（三）李燮平、常欣研究的错误

李燮平、常欣《元明宫城周长比较》[1]提出了元尺合今制的两个比例数据：（1）1元尺＝0.312米，说是学术界例有使用[2]，但笔者没有找到出处；（2）1元尺＝0.3078米，说是吴承洛《中国度量衡史》的说法，但实际是吴承洛把元尺定为30.72厘米长[3]。

李燮平、常欣可能是受吴承洛《中国度量衡史》下面这段话的影响："周以后六尺为步，一里为一千八百尺，即一百八十丈。宋明算家谓里为三百六十步，自唐以后即以五尺为步，一里亦为一千八百尺。清代命里为度法之名，亦为一百八十丈。是里之进位，历代殆无变更。"[4]也深信《辍耕录》里关于元大都大城、宫城周长记载的里、步换算关系出了错。说《辍耕录》对元代宫殿的记载，"由于其间存在'若以二百四十步为一里，则为九里三十步；若以三百六十步为一里，则为六里三十步'的换算关系，以两种里制分别核算《辍耕录》的有关记载，也就得到两种完全不同的结果"[5]。

另外，他们可能也受陈高华一个错误说法的影响。陈高华在《元大都》的一条注释中说："所记东西南北距离合为二千一百九十步，若以二百四十步为一里，则为九里三十步；若以三百六十步为一里，则为六里三十步。过去有人认为'九里三十步'之说不对，实是不明二种里制之故。"[6]笔者认为，陈高华这个解释实为画蛇添足，明明书中明确告知了里、步关系，为什么还要再添一种没有依据的解释呢？

他们在文中做了四个数据的验算，每组数据都是采用的上述两种里制，从而证明（如第一组元大都城周长）："两种换算结果证明：不仅以每里'三百六十步'符合《中国度量衡史》中的有关制度关系，也与《辍耕录》记载的大都城周长一致。"[7]

问题是：《辍耕录》明言一里240步，为什么一定要证360步？而且按《辍耕录》以每里240步计算出大都城周长了，却"按'每里一千八百尺'反求里长"，这是什

1　李燮平、常欣：《元明宫城周长比较》，《故宫博物院院刊》2000年第5期。李燮平将本文收录《明代北京都城营建丛考》时更订了疏误，见李燮平著《明代北京都城营建丛考》，紫禁城出版社，2006年，第92—103页。

2　李燮平、常欣：《元明宫城周长比较》，《故宫博物院院刊》2000年第5期。李燮平：《明代北京都城营建丛考》，紫禁城出版社，2006年，第97页。

3　吴承洛：《中国度量衡史》，商务印书馆，1937年，第242页、第66页。

4　吴承洛：《中国度量衡史》，商务印书馆，1937年，第96—97页。

5　李燮平：《明代北京都城营建丛考》，紫禁城出版社，2006年，第96页。

6　陈高华：《元大都》，北京出版社，1982年，第51页，注4。

7　李燮平：《明代北京都城营建丛考》，紫禁城出版社，2006年，第96页。

么思维？每里 240 步，换算到尺，也应该是"每里一千二百尺"。作者文中的论证，纯属画蛇添足、思维错位，而且，反求里长，有什么必要？按原来的规则，怎么来回倒都是一样的。倒出新的数据来，肯定是验算、假设出了问题。

文中的四组数据验算，思路错误，结论错得离谱。第三组数据，也是用 28600 米的元大都大城周长估算值，而且所谓的元尺两种数据也是没有根据的。错误的认知和计算，是不可能得出正确结果的。

（四）郭超研究的错误

郭超在元大都研究领域笔耕不辍，《北京古都中轴线变迁丛考》《北京中轴线变迁研究》《元大都的规划与复原》等论著都是元大都研究中不可忽视的硕果。同时，历经 30 多年坚持不懈的探索与研究，他构建起了研究元大都中轴线与城址规划等问题的一些原则、立场与方法。他强调要采用多重证据法，将实地勘查与尺度法验证相结合，通过对当时在规划中所使用的计量单位——"度"（里、步、丈、尺、寸）的考察来揭示和复原建筑的真实面貌。运用尺度法对元大都的规划进行复原研究，可以说是郭超用力最勤也最为得意的工作。他倾注了大量的时间与心力，进行了很大篇幅的数学演算，不仅提出了自己对于元代尺度标准（里制、里长、尺长等）的见解，也将之运用到了整个元大都规划的研究中。郭超在对"元两都"之"三重城"城墙长度，元大都宫城及其夹垣的东西长度、南北长度，元大都中轴线各区域空间长度以及对元大都民居宅院模数进行研究后得出：元官尺 1 尺 ≈ 0.3145 米，1 元步 ≈ 1.5725 米，1 元里 = 300 步 ≈ 471.75 米[1]。郭超的错误主要有以下两点。

1. 对元代尺度（里制、里长、尺长、步长）研究的史料依据不当

郭超对元代尺度（里制、里长、尺长、步长）研究的出发点是考古勘查所得元大都大城周长约为 28600 米[2]，由此得出了元代的尺度标准。这显然是将极为复杂、困难的问题简单化了。对古代尺度的研究应依据当时与尺度相关的实物与文献来进行。

郭超说，2008 年 5 月 27 日拜访并请教徐苹芳先生得知：考古工作者丈量的元大都大城城墙的周长，为城墙中线的周长。笔者疑问：元大都大城城墙从明初开始毁损，到徐苹芳等人进行考古勘测时，存留的墙体已经为数寥寥，连大城的四至都是推测的，

1　郭超：《元大都的规划与复原》，中华书局，2016 年，第 23 页。

2　中国科学院考古研究所、北京市文物管理处元大都考古队：《元大都的勘查和发掘》，《考古》1972 第年 1 期。

如何能够测得大城城墙中线的周长？

2. 对元代尺度研究的关节点认识错误

《南村辍耕录》记载大都"城方六十里，里二百四十步"。这里的"里二百四十步"是元代尺度研究的一个重要关节点。

郭超认为《南村辍耕录》记载的大都"城方六十里里二百四十步"[1]，只是记载大城周长"六十里二百四十步"，因明代刻本的误刻，在"二百四十步"前加了一个衍文"里"字。他还简单地追溯了中国度量衡史，发现隋唐以来里制有大小二制，大制1里合360步，小制为古制，1里合300步；尚未发现有240步为1里的例证。因而否定了"里二百四十步"存在的可能性。他还因此设问："元代人写的记载元大都大城周长的数据，还有必要对生活在元代的人们注解每元里是多少步吗？就如同我们今天建设一个园区，规划周长为3.5公里一样，还有必要再向人们重申每公里是多少米吗？！"

面对这个问题，我想我们应该问：对于几百年前的古书，该如何判断是否刻错了、存在衍文？仅凭一个简单的判断，而且是错误的判断，就要强改几百年前的古书？这是不是为了适己之用？为什么《南村辍耕录》要特别记载"里二百四十步"？在中国古代，里与步究竟存在什么样的关系？是否隋唐以来里制有大小二制？只存在大小二制这么简单吗？隋唐以来的里制是如何变化的？有什么特点？240步为1里的例证是没有发现，还是不存在？……这样追问下去，可能距历史的真实才会越来越近。

实际上，《南村辍耕录》谓元大都"城方六十里，里二百四十步"，又谓宫城"东西四百八十步，南北六百十五步"，则其周长为（480+615）×2=2190步，而又有云"周回九里三十步"，则得一里为二百四十步。原书没有错。

郭超也发现了《南村辍耕录》书中的这两条记载是互相印证的。但他却强为之解，认为该观点仅仅是对《南村辍耕录》关于元大都"宫城周回九里三十步，东西四百八十步，南北六百十五步"的误解所致。本来，240步为1元里，（480步＋615步）×2=2190步=9里30步，可证明《南村辍耕录》的两条记载是可以互相印证的。但郭超却强调，"宫城周回九里三十步"的记载不与《南村辍耕录》关于元大都"城方六十里二百四十步"和《故宫遗录》关于元大都皇城"周回可二十里"的记载进行验证，既未参考《南村辍耕录》关于宫城夹垣和《明太祖实录》关于"元皇城周

1 （元）陶宗仪：《南村辍耕录》卷二十一《宫阙制度》，中华书局，1959年，第250页。

一千二百六丈"的相关记载，也未对上述记载的元大都宫城及其夹垣的实地空间进行勘查，更未对元里制和元步长进行实证性的研究，仅凭"宫城周回九里三十步，东西四百八十步，南北六百十五步"一条文献记载，就得出每元里等于 240 步的结论，其结果值得商榷。

郭超接着进行计算验证：考古勘查的元大都大城周长约为 28600 米，如果按 240 步为 1 元里、每步为 1.55 米计算的话，60 元里为 22320 米，与 28600 米相差了约 6280 米。《故宫遗录》记载的元皇城"周长可二十里"，则变为 25 里。

可知：1 元里不等于 240 步。对这两个明显的"硬伤"——大城周长相差约 6280 米（合 16.88 里）、皇城周长相差 5 里的问题，学术界长时间回避和搁置，鲜见质疑和证明。再者，如果按照 240 步为 1 里来解释元里制的话，元大都规划中的所有问题都无法解释清楚。

郭超在做计算验算时，忘记了当里、步关系发生变化时，每步的长度也是要发生变化的。这里每步为 1.55 米，是按照 1 里为 300 步，每步 5 尺，每尺 0.31 米得来的数值。如果 1 里为 240 步，则每步就不会是 1.55 米了。类似这样的换算没有什么意义，并不是所谓的"硬伤"。实际上，无论一里是 240 步，还是 300 步，是没有多大关系的。每里设定的步数不同，每步的距离就不同，归结到总距离是一致的。因此，不存在如郭超所说的，如果按照 240 步为 1 里来解释元里制的话，元大都规划中的所有问题都无法解释清楚。

郭超说，他"遍查中国度量衡史，发现隋唐以来里制有大小二制，大制 1 里合 360 步，小制为古制 1 里合 300 步；尚未发现有 240 步为 1 里的例证"。为说明这个问题，有必要对古代测量土地的计量专用基本单位"步""里"进行了解。

长度单位的出现应该是人类进入文明时代的标志之一。我国最早出现的长度单位是跬、步和里，可追溯至先秦的文献中，且这时长度单位的制订多与人体有关，可能是由某位权威人士的身长、步长等而生。如《左传·襄公四年》："茫茫禹迹，画为九州，经启九道。"《史记·夏本纪》载禹治水时，以"身为度，称以出"，"左准绳，右规矩，载四时，以开九州，通九道，陂九泽，度九山"[1]。跬、步、里均是如此。《小尔雅·度》："跬，一举足也，倍跬谓之步。"[2] 单脚向前迈一次为跬，双脚各迈一次即

1 《史记》卷二《夏本纪》，中华书局，1959 年，第 51 页。

2 （清）胡承珙：《小尔雅义证》卷十一，载《四部备要》第 14 册，中华书局，1989 年，第 55 页。

为步。《荀子·劝学》："不积跬步，无以至千里。"[1]《周礼·冬官·考工记》："野度以步。"[2] 至于跬、步何时开始与尺等长度单位发生关系，以尺为基本单位，文献里没有明确记载，但着实见有将一步等同于六尺的定制。《史记·秦始皇本纪》："数以六为纪，六尺为步。"《索隐》："《管子》《司马法》皆云六尺为步。"[3]《仪礼·乡射礼》："侯道五十弓。"贾公彦疏："六尺为步，弓之古制六尺，与步相应。"[4]《论语·学而》马融注引《司马法》《汉书·食货志》《说文》都说是："六尺为步。"[5] 晋时《孙子算经》："六尺为步。"[6]《夏侯阳算经》卷上引《北齐令》："《田曹》云：度之所起，起于忽……六尺为一步，二百四十步为一亩，三百步为一里。"[7] 由于人体有高矮，步有长短，为了提高测量的准确度，后又发明了测量器具"步弓"，依据矩弓、步等对田地进行丈量。唐朝时步与尺之比发生改变，明确规定了步与尺之比不再是六尺。唐武德七年（624）定律令："以度田之制：五尺为步，步二百四十为亩，亩百为顷。"[8]《唐六典》："一尺二寸为一大尺。"[9] 改前朝六尺一步为五尺一步，但五尺为步实等于前之六尺为步。当时以唐尺五尺（大）代替唐以前的六尺（小），而步数不变[10]。之后一直用以五尺为步的标准。《金史·食货志上》："量田以营造尺，五尺为步。"[11]《续通典·食货》："明土田之制……（洪武）二十六年核天下土田……五尺为步，步二百四十为亩，亩百为顷。"[12]《清会典·户部》："以营造尺起度，五尺为步。"[13] 五尺为步一直延续到民国，直到民国四年（1915）《权度法》出台才废除步弓之名。

1　《荀子集解》卷一，载《诸子集成》第二册，中华书局，1954 年，第 5 页。

2　《周礼注疏》卷四十一《冬官考工记》，载《十三经注疏》，中华书局，1980 年，第 928 页。

3　《史记》卷六《秦始皇本纪》索隐，中华书局，1959 年，第 238 页。

4　《仪礼注疏》卷十三，载《十三经注疏》，中华书局，1980 年，第 1012 页。

5　《论语正义》卷一，载《诸子集成》，第一册，中华书局，1954 年，第 7 页；《汉书》卷二十四上，《食货志上》，中华书局，1962 年，第 1119 页；《说文解字注》田部，上海古籍出版社，1981 年，第 695 页。

6　（唐）李淳风注：《孙子算经》卷上，载《丛书集成新编》第 041 册，新文丰出版公司，1985 年，第 36 页。

7　（北魏）夏侯阳：《夏侯阳算经》卷上《辨度量衡》，载《丛书集成新编》第 041 册，新文丰出版公司，1985 年，第 596 页。

8　《旧唐书》卷四十八《食货志上》，中华书局，1975 年，第 2088 页。

9　《唐六典》卷三，中华书局，1992 年，第 81 页。

10　陈梦家：《亩制与里制》，《考古》1966 年第 1 期。

11　《金史》卷四十七，中华书局，1975 年，第 1043 页。

12　清高宗敕撰：《续通典》卷三《食货》，商务印书馆，1935 年，第 1122 页。

13　（清）昆冈等续修：《清会典》卷十七《户部》，商务印书馆，1936 年，第 182 页。

里既是长度单位，也是面积单位。《穀梁传·宣公十五年》："古者三百步为里，名曰井田，井田者，九百亩。"[1]《礼记·王制》："方一里者，为田九百亩。"《韩诗外传》卷四："古者八家而井田，方里为一井，广三百步，长三百步为一里，其田九百亩。"《大戴礼记》："百步而堵（亩），三百步而里。"[2]《大戴礼记》编定于东汉初年，但书中所收文章多写作于公元前。《汉书·食货志》云：（古者）"建步立亩，正其经界。六尺为步，步百为亩，亩百为夫，夫三为屋，屋三为井，井方一里，是为九夫。"[3]《孙子算经》："三百步为一里。"[4]《夏侯阳算经》："《田曹》以六尺为步，三百步为一里。"原注云："此古法。"[5]指唐以前与汉魏制相因之制。唐太宗时魏徵撰《隋书·地理志》记长安城里步时，将一里改为三百六十步，其后成为定论。《夏侯阳算经》引唐《杂令》："诸度地，以五尺为一步，三百六十步为一里。"[6]一里由三百步改为三百六十步，较之前增加了五分之一。唐以降直至明清皆沿用此制，其中唯元朝又改二百四十步为一里："至元四年正月，城京师……城方六十里。里二百四十步。"[7]二百四十步为一里，说明元代里制比较特殊。元代亩制也沿用每亩 240 方步之制，例见朱世杰《四元玉鉴》卷中"拨换裁田"门所用亩法[8]。但各地仍不乏沿用里法 360 步的[9]。明清两代里制当沿用三百六十步。《清会典》云："五尺为步，三百六十步为里。"[10]

历代距离的计算，无论是以里、步，还是以丈、尺为单位，最终都是取决于"尺"这一基本单位的。各朝尺度长短不同，只要根据当朝尺度的数值以及其他长度单位与尺度的"比"，就可以换算出各种长度单位在当时对应的数值，而该长度单位（如上文中的里）的数值在实际意义上并没有随尺度的变化而发生更改。

1 《春秋穀梁传注疏》卷十二，载《十三经注疏》，中华书局，1980 年，第 2415 页。

2 （清）王聘珍：《大戴礼记解诂》卷一，中华书局，1983 年，第 5 页。

3 《汉书》卷二十四上《食货志上》，中华书局，1962 年，第 1119 页。

4 （唐）李淳风注：《孙子算经》卷上，载《丛书集成新编》第 041 册，新文丰出版公司，1985 年，第 36 页。

5 （北魏）夏侯阳：《夏侯阳算经》卷上《论步数不等》，载《丛书集成新编》第 041 册，新文丰出版公司，1985 年，第 597 页。

6 （北魏）夏侯阳：《夏侯阳算经》卷上《论步数不等》，载《丛书集成新编》第 041 册，新文丰出版公司，1985 年，第 597 页。

7 （元）陶宗仪：《南村辍耕录》卷二十一《宫阙制度》，中华书局，1959 年，第 250 页。

8 闻人军：《中国古代里亩制变概述》，《杭州大学学报》1989 年第 3 期。

9 如（明）《元史纪事本末》卷十三"治河"，即"用古算法"，采每里 360 步之制。

10 （清）昆冈等续修：《清会典》卷十七《户部》，商务印书馆，1936 年，第 182 页。

036 汉古观澜——第九届故宫学高校教师讲习班讲义

（五）孟凡人研究的错误

孟凡人在《中国古代都城考古发现与研究》中表明："大都是宫城宽的9倍，合4320步（480步×9），大都南北长是城深之8倍，合4920步，大都周长18480步[（4320+4920）×2]。元240步为一里，所以元大都城周长为77元里（18480÷240步）。前面注释中以元一步1.55米、元一里372米计算，元大都周长28600米合76.88元里。若与前述对照，28600米=77元里，所以一元里约合371.42米，一步合1.5475米，元一尺合0.3095米，以下换算以此为准。"[1] 孟凡人的推断存在两大问题：（1）元大都周长28600米合76.88元里，是不符合文献记载的，是徐苹芳的错误推断，已在前文阐述。（2）关于元大都城规划设计中的模数关系，是傅熹年在考古队的估测数据基础上总结出的一种关系，不能由此模数来反证元大都城的城墙数值。

六、元代的尺度

汉代以后量器多改用木制，而因木质器难以保存，便极少流传下来。元代"民间有藏铁尺、铁骨朵及含刀铁拄杖者，禁之"[2]。铁尺禁用，木尺难以保存，因而元尺未见有一件流传至今。

文献对元代尺度的长短，未见有确切的记载。明代郎瑛在《七修类稿》言："元尺传闻至大，志无考焉。"[3] 可见明代的人对元尺情况已不甚了解，仅依传闻而已。关于元代的尺度，历来研究较少，开始研究诸家只是做了一些推测。王国维考订唐、宋、元三代尺度，断言："自唐迄今，尺度所增甚微，宋后尤微，求其原因，实由魏晋以降，以绢布为调，官吏惧其短耗，又欲多取于民，故尺度代有增益，北朝尤甚。自金元以后，不课绢布，故八百年来，尺度犹仍唐宋之旧。"[4] 吴承洛认为："元代度量衡，籍无纪载，其所用之器，必一仍宋代之旧。而元代度量衡制度，即谓为宋制，自无不可。"他"以宋制计"，把元尺定为30.72厘米长[5]。杨宽《中国历代尺度考》虽曾援引明人郎瑛《七修类稿》所述"元尺传闻至大，志无考焉"，但还是认为元尺"大抵承宋三司布帛尺之旧"。

1 刘庆柱主编：《中国古代都城考古发现与研究》，社会科学文献出版社，2016年，第919页，注①。

2 《元史》卷一百五《刑法志》，中华书局，1976年，第2680页。

3 （明）郎瑛：《七修类稿》卷二十七《历代尺数》，中华书局，1959年，第418页。

4 王国维：《中国历代之尺度》，《学衡》第57期，1926年9月号。

5 吴承洛：《中国度量衡史》，商务印书馆，1937年，第242页、第66页。

他以"宋铜尺长营造尺九寸八分将宋铜尺核算成 31.40 厘米（32×0.98=31.36）"，认定"其为三司布帛尺无疑"[1]。这样的论断，究竟是毫无根据的猜测，还是学术大家对事物发展的一种自然判断？

陈梦家也认为："元代亩制当衍自宋、金，据我们近来的推测，元尺长略同于宋三司布帛尺。"他据陶宗仪《南村辍耕录》所载元代皇城周长与明初实测该城数据推算。《辍耕录》记元"里二百四十步"之制，又说大都"宫城周回九里三十步，东西四百八十步，南北六百十五步，高三十五尺"。依 1 里 240 步，再据元王祯《农书》[2]"一步五尺"，则大都宫城周回尺数为:（9×240+30）×5=10950（尺）。《明实录》曰:"洪武元年八月壬辰（癸巳）[3]，大将军徐达遣指挥张奂计度故元皇城周围一千二十六丈。"陈梦家发现《明实录》的这条记载，"《春明梦余录》所引同，而《日下旧闻考》《古今图书集成》和光绪《顺天府志》引作'一千二百六丈'。今从《明实录》以元宫城周回合明 1026 丈即 10260 明尺，为 10950 元尺"，结论是"明尺显然大于元尺"，以明量地尺长 32.64 厘米推算，则元尺为 30.5832 厘米，约 30.6 厘米[4]。

曾武秀据陶宗仪《辍耕录》，"其谓元皇城周长九里三十步，按元以二百四十步为里，九里三十步得 1095 丈;而据明《太祖洪武实录》，明初实测元皇城周长为 1206 丈。是元尺一尺约合明初量地尺一尺一寸。明量地尺约当 34 厘米，则元一尺长达 37.4 厘米。这个推算当然是不精确的，但所反映的元代尺度极大的事实却是值得注意的"[5]。元一尺长达 37.4 厘米，元尺大于明尺。

《明实录》的这条记载，我们先不讨论采用哪个版本的数据，哪个数据正确。现在的学界都将这个数据认作是明代的尺度，但笔者想在这里对其略作讨论。洪武元年（1368），大明王朝刚建立，不仅需要推翻元政权，稳固疆域，扫平各地豪强，安定民心，发展经济，同时需要建章立制，确立新王朝的各项规矩，可谓百废待举，万事猬

1　杨宽:《中国历代尺度考》，商务印书馆，1938 年，1955 年重版，第 104 页。

2　陈梦家《亩制与里制》误为《农政全书》。丘光明、邱隆、杨平:《中国科学技术史·度量衡卷》（科学出版社，2001 年，第 393 页）延续了陈梦家的错误。《农政全书》是"五尺为步""六尺为步"都记载的，徐光启《农政全书》卷四"田制":"今时浙尺八寸，当古一尺。六尺为步，二百四十步为亩。……牙尺六寸四分，当古一尺。五尺为步，二百四十步为亩。"

3　癸巳，《明实录》据广方言馆本补、用嘉业堂本校，"中研院"历史语言研究所影校本，1962 年。

4　陈梦家:《亩制与里制》，《考古》1966 年第 1 期。

5　曾武秀:《中国历代尺度概述》，《历史研究》1964 年第 3 期。

集。度量衡制度固然重要，但显然还是摆不到第一位的，而且目前也未见到确定新朝度量衡制度的诏旨。因此，很难认定在洪武元年（1368）就已经颁布了新的度量衡制度，制造了新的度量衡标准器。而且，即便洪武元年（1368）确立了新的度量衡制度，制造了新的度量衡标准器，也可以肯定它影响不到刚刚收复的战争前线——刚刚改名为北平府的原大都城。因而，洪武元年（1368）八月，"大将军徐达遣指挥张焕计度故元皇城周围一千二十六丈"。此丈量所用之尺度应是元代的尺度。如果一定要认定是明代的尺度，也应该是后来修实录时换算的。因此，对这个数据的使用，我们不妨先从元、明两代分别讨论。

我们先假定洪武元年（1368）八月张焕计度故元皇城使用的是元代的尺度。张焕丈量故元皇城的周长，在明清两代几种史料中有不同的记载，《明太祖实录》蓝阁本、《日下旧闻考》卷三十八引《明太祖实录》《光绪顺天府志》《宸垣识略》等史料记载为"一千二百六丈"，而《明太祖实录》台湾校勘本和南京江苏国学图书馆藏传抄本，还有《春明梦余录》记载为"一千二十六丈"，《天府广记》则记载为"一千二百二十六丈"，肯定是传抄有误。这三个数据，无论采用哪一个，"一千二百六丈""一千二十六丈"，抑或是"一千二百二十六丈"，与《辍耕录》所记载大都"宫城周回九里三十步"（10950 尺），都对不上，虽然数据很接近。本来，我们应该首先考定数据的准确性，毕竟是记载的同一件事，尤其还是不同版本的《实录》中出现的两个不同数据，不可能都对。但显然在这里下功夫的结果可能是徒劳的，无法得到确切的答案，故本文选择同时讨论这三个数据。只要我们记住这三个数据里只有一个数据是对的就可以了。这样，关于元大都宫城周长的数据，与《辍耕录》的数据放在一起，就有了四个。这其实也正常。直到今天，我们对于紫禁城城墙的长度，以四至或方向距离记载有以下五种数据：

（1）东西长 753 米，南北长 960 米；

（2）东西长 750 米，南北长 960 米；

（3）东西长 753 米，南北长 961 米；

（4）东西长 760 米，南北长 960 米；

（5）南北长 960 米。

以周长记载有以下三种数据：

（1）周长 3400 米；

（2）周长 3428 米；

（3）周长 3000 米。[1]

今天，紫禁城城墙的长度应该有个明确的测绘数据了，故宫博物院应该做这项工作。

在目前关于元代尺度的讨论中，在陈梦家、曾武秀利用洪武元年（1368）张焕丈量元皇城的资料来讨论之外，还有闻人军据《无冤录》"省部所降官尺，比古尺计一尺六寸六分有畸"[2]，以古尺（《宾退录》之"周尺"）为 23.05 厘米计，从而推定元尺长 38.3 厘米左右[3]。郭正忠《三至十四世纪中国的权衡度量》对这期间度量衡作了详细的论述，又举出四则史籍中有关元尺及其长短的资料，对其加以解读，认为这四则资料涉及三种关于元尺长短的比例数据，加上《无冤录》，共有四种元尺长短的比例数据[4]。袁明森、杨平采用元代官印的数据来讨论。在他们的努力下，得出了关于元尺长短的多种比例关系。

（一）方回《续古今考》，在历述淮、浙等几种宋尺之后说："今大元更革，一尺有旧尺尺加五寸。"[5]《至顺镇江志》在附载《咸淳志》有关当地租赋统计数额之后说明："以上并系文思院斗尺。"且有一段夹注："每一斗五升，准今一斗；每一尺五寸，准今一尺。"[6]郭正忠认为，这两处资料中所说的元"一尺，有旧尺尺加五寸"，"每一尺五寸，准今一尺"，显然都是指"文思院尺"的 1.5 尺，相当大元官尺一尺。所谓"文思院尺"，指的是宋代由朝廷颁降的标准官尺，因由文思院制造而得名，是太府尺尺度的继承，其行用时间约从熙宁四年（1071）起至南宋灭亡之前。在长达 200 多年间文思尺至少有过三种规格：一是熙宁四年（1071）十二月至大观四年（1110）以

1　李燮平、常欣：《元明宫城周长比较》，《故宫博物院院刊》2000 年第 5 期。见李燮平《明代北京都城营建丛考》，紫禁城出版社，2006 年，第 127—128 页。

2　王与《无冤录》卷上《检验用营造尺》："国朝权衡度尺，已有定制。至若检验尸伤，度然后知长短。夫何州县间舍官尺而用营造尺乎？考之古制度者，分、寸、尺、丈，引也。以北方秬黍中者一黍之广为分，十分为寸，十寸为尺，一尺二寸为大尺，往往即营造尺耳。省部所降官尺，比古尺计，一尺六寸六分有畸，天下通行，公私一体。曩见丽水、开化仵作检尸并用营造尺，思之既非法物，校勘毫厘有差，短长无准，况明有禁例……遂毁而弃之，即取官尺打量。"第 3 页，枕碧楼丛书本。

3　闻人军：《中国古代里亩制变概述》，《杭州大学学报》1989 年第 3 期。

4　郭正忠：《三至十四世纪中国的权衡度量》，中国社会科学出版社，1993 年，第 257—260 页。

5　方回：《续古今考》卷 19《近代尺斗秤》，载《景印文渊阁四库全书》第 853 册，台湾商务印书馆，1986 年，第 388 页。

6　俞希鲁：《（至顺）镇江志》卷六《赋税·常赋·秋租》，载《续修四库全书》第 698 册，上海古籍出版社，2002 年，第 607 页。

前的文思尺，即按太府尺尺度制造的旧文思尺 [1]，其一尺约合 31.2—31.6 厘米；二是大观四年至政和五年（1110—1115）前后制作颁行是大晟新尺 [2]，其长合 30.1 厘米；三是南宋文思院依临安府尺样和依浙尺尺样制造行用的南宋官尺 [3]，其长约 27.4 厘米。郭正忠进而指出，此宋"文思院尺"当即程大昌所说"与浙尺同"的南宋"官尺"。由此，他得出了关于元尺长短的第一种比例数据。以浙尺长 27.4 或 27.5 厘米计，元官尺长当为 41 厘米多些。郭正忠提示我们尤其应该注意这个 41.2 厘米之数 [4]，因为 41.2 厘米的长度接近于实测的金代官印尺长度 [5]。但该数值与实测的元代官印尺长度 34.0 厘米—35.6 厘米 [6] 相去甚远，在没有更强有力的证据出现之前，只能作为一个参考数值存在。

（二）《元国朝典章》载录当时葬礼《墓地禁步之图》和丧葬《按仪制式》说："庶人之田，四面去心各九步，即是四围相去十八步。按式度地，五尺为步，则是官尺。每一面合得四丈五尺，以今俗营造尺论之，即五丈四小尺是也。" [7] 郭正忠认为，这里的"今俗营造尺"，似亦指南宋旧用的营造尺。而元人王与的《无冤录》也说到"州县间舍官尺而用营造尺"之俗："以北方秬黍中者一黍之广为分，十分为寸，十寸为尺，一尺二寸为大尺，往往即营造尺耳。" [8] 郭正忠认为，《元典章》所说的"今俗营造尺"，不会是巨鹿出土的短矩尺——30.9 厘米的北宋营造官尺，当是巨鹿出土的长矩尺——32.9 厘米或 32.93 厘米的民俗营造尺，亦即淮尺。由《元典章》所提供的元"官尺""四丈五尺"，当"今俗营造尺""五丈四小尺"，该理解为元官尺一尺，等于宋民俗营造

1　徐松辑：《宋会要辑稿》食货六九之五，中华书局，1957 年，第 6332 页。

2　徐松辑：《宋会要辑稿》食货六九之九，中华书局，1957 年，第 6334 页。

3　徐松辑：《宋会要辑稿》食货六九之一〇，中华书局，1957 年，第 6334 页。

4　郭正忠：《三至十四世纪中国的权衡度量》，中国社会科学出版社，1993 年，第 259—260 页。

5　高青山、王晓斌荟萃了近年出土的 89 方金代官印尺寸实测资料，并以《金史·百官志》中不同品位官印的规定尺寸进行勘比，78 方官印的一尺长度，在 40 至 45 厘米之间；低于或高于此数者，仅 10 方。在上述 40 至 45 厘米一尺的 78 方官印中，又有 43 方官印的一尺长度，等于或接近于 43 厘米。至于"另外距离较大的 10 方印，可能是铸造时的误差；而且，那些又主要是金代末期、贞祐年间及其后铸造的，不足为据"。他们的结论是："金代的一尺长，约合现在的 43 厘米。"见高青山、王晓斌：《从金代官印考察金代的尺度》，《辽宁大学学报》1986 年第 4 期。

6　袁明森：《四川苍溪出土两方"万州诸军奥鲁之印"》，《文物》1975 年第 10 期；丘光明、邱隆、杨平：《中国科学技术史·度量衡卷》，科学出版社，2001 年，第 394—397 页。

7　《永乐大典》卷七三八五，"十八阳·丧"，中华书局，1986 年，第 3134 页。

8　《无冤录》卷上《检验用营造尺》，枕碧楼丛书本。

尺 54/45 尺，亦即 6/5 尺。或者反过来说，宋民俗营造尺一尺，当元官尺 5/6 尺。这是他得出的元官尺长度的第二种比例数据。用巨鹿木矩尺 32.9 厘米和 32.93 厘米的长度折计，元官尺长当为 39.5 厘米左右（32.93 × 6/5=39.516；32.9 × 6/5=39.48）；以北宋营造官尺 30.91 厘米折计，则元官尺长为 37.1 厘米左右（30.91 × 6/5=37.092）。郭正忠也提示我们尤其应该注意这个 39.5 厘米之数 [1]。因为 39.5 厘米的长度，恰与宋代"京尺"的长度一致。

（三）陶宗仪《南村辍耕录》述及"至正乙巳春"一件珍贵工艺品——人腊的尺寸时，曾说："古尺短；今六寸，比之周尺，将九寸矣。" [2]"今六寸，比周尺将九寸"，即当时一尺，略近于周尺的 9/6 尺。这是他得出的元尺长度的第三种比例数据。以周尺 23.1 厘米计，陶宗仪所云元尺长，当为 34.65 厘米左右（23.1 × 9/6=34.65）。

（四）闻人军据《无冤录》"省部所降官尺，比古尺计，一尺六寸六分有畸" [3]，以古尺（《宾退录》之"周尺"）为 23.05 厘米计，从而推定元尺长 38.3 厘米左右 [4]。郭正忠认为，闻人军揭示过的《无冤录》那条资料，"省部所降官尺，比古尺计，一尺六寸六分有畸"，即元省尺一尺当古尺 1.66 尺还略长一些，提供了第四种比例数据。只是他不同意闻人军"古尺"即《宾退录》之"周尺"的观点，提出：这里的"古尺"，不详究系何尺。如以古尺 23.1 厘米计，则元官尺长 38.35 厘米左右（23.1 × 1.66=38.346）。

（五）袁明森《四川苍溪出土两方"万州诸军奥鲁之印"》[5] 一文指出，这两方印完全相同，印面都是正方形，实测每边长为 6.8 厘米。据《元史》万州为下州。"下州达鲁花赤、知州并从五品。"又据《元典章》，元制，从五品印二寸，以此推算则元尺长 34 厘米。

（六）元代各品级官印的尺寸有明确的规定，《元典章》有印制的记载。杨平搜集

1　郭正忠：《三至十四世纪中国的权衡度量》，中国社会科学出版社，1993 年，第 259—260 页。

2　（元）陶宗仪：《南村辍耕录》卷十四《人腊》，中华书局，1959 年，第 176 页。

3　王与《无冤录》卷上《检验用营造尺》："国朝权衡度尺，已有定制。至若检验尸伤，度然后知长短。夫何州县间舍官尺而用营造尺乎？考之古制度者，分、寸、尺、丈、引也。以北方秬黍中者一黍之广为分，十分为寸，十寸为尺，一尺二寸为大尺，往往即营造尺耳。省部所降官尺，比古尺计，一尺六寸六分有畸，天下通行，公私一体。曩见丽水、开化仵作检尸并用营造尺，思之既非法物，校勘毫厘有差，短长无准，况明有禁例……遂毁而弃之，即取官尺打量。"第 3 页，《枕碧楼丛书》本。

4　闻人军：《中国古代里亩制变概述》，《杭州大学学报》1989 年第 3 期。

5　袁明森：《四川苍溪出土两方"万州诸军奥鲁之印"》，《文物》1975 年第 10 期。

了可以查出官品的 15 枚元代官印（含袁明森文的两方元印），实测的这些印章的边长，与《元典章》关于印制的记载对照，从五品为三寸，从六品一寸九分，从七品一寸八分，从九品一寸六分，根据 15 枚官印的实测数据推得元尺在 34 厘米－35.6 厘米之间，取其平均值，则每尺约为 34.85 厘米，厘定为 35 厘米[1]。

要利用尺度法在元大都规划复原研究中发挥应有的作用，就需要求得元代的尺度之值。前人考订元代官尺尺度长短的尺度数据，表明元代的一尺之长，从 30.6 厘米至 41.2 厘米不等，差距很大，且均未得到可靠的实物作见证，元尺究竟多长？还有待新的实物与文献记载的发现，只有在史籍里找到相关记载、并得到实物的佐证，才能最终确认元代的尺度标准。但文物的出土和流传可遇而不可求，在尚未见有尺度实物的元代，对量值的考证十分困难。要厘定出确实可信的元代尺度量值，任重而道远。丘光明说："在目前尚无更多新的发掘可供进一步确证元朝是否有各种长短不一，名称、用途各异的尺同时并用之前，我们暂且以 35 厘米厘定为元朝的官民日常用尺。"[2] 对于丘光明的这个观点，可能还需要进一步讨论。

七、元大都宫城的周长

笔者一开始曾经希冀能够解决元代的尺度问题，后来发现真的没有可能，除非有新发现的元代营造尺传世品或出土物能够展露在大众的视野之内，像故宫博物院藏、制作精良的明嘉靖牙尺，尺长 32 厘米，其正、背两面镶入尺星以示寸、分，分度精确，侧款作"大明嘉靖年制"[3]；或者如 1956 年 4 月发现于山东省梁山县北 9 公里宋金河支流中的明初沉船内的骨尺，该尺长 31.8 厘米[4]。

之所以花那么大的力气来讨论元代的尺度，是考虑到即便目前学界还没有就元代的尺度达成共识，对于本研究来说，我们仍可以拿学界研究中得出的各种元代尺度比例，来验证元代宫城南北向长度的范围。东西向城墙的长度无须计算，看各家得出的

1 丘光明、邱隆、杨平：《中国科学技术史·度量衡卷》，科学出版社，2001 年，第 394—397 页。

2 丘光明：《中国古代度量衡》，中国国际广播出版社，2011 年，第 151—152 页。

3 王国维：《记现存历代尺度》，载《观堂集林》卷十九，1923 年；国家计量总局主编：《中国古代度量衡图集》，图 66，文物出版社，1981 年；丘光明编著：《中国历代度量衡考》，科学出版社，1992 年，第 100 页。

4 刘桂芳：《山东梁山县发现的明初兵船》，《文物参考资料》1958 年第 2 期；国家计量总局主编：《中国古代度量衡图集》，图 65，文物出版社，1981 年。

元官尺长度即可。

据《南村辍耕录》，元大内城墙南北长 615 步 ×5 尺 / 步 =3075 尺。

表 1 据各家考订的元代官尺尺度计算所得元大内城墙南北长度

考订者	元官尺长度（厘米）	元大内城墙南北长度（米）	元大都大内城墙的周长（米）
吴承洛	30.72	3075 尺 ×30.72 厘米 / 尺 =94464 厘米 =944.64 米	10950 尺 ×30.72 厘米 / 尺 =3363.82 米
杨 宽	31.36	3075 尺 ×31.36 厘米 / 尺 =96432 厘米 =964.32 米	10950 尺 ×31.36 厘米 / 尺 =3433.92 米
陈梦家	30.6	3075 尺 ×30.6 厘米 / 尺 =94095 厘米 =940.95 米	10950 尺 ×30.6 厘米 / 尺 =3350.7 米
曾武秀	37.4		
闻人军	38.3		
郭正忠	34.4—41.2		
袁明森	34		
杨 平	34.85（35）		
丘光明	35	3075 尺 ×35 厘米 / 尺 =107625 厘米 =1076.25 米	10950 尺 ×35 厘米 / 尺 =3832.5 米

而如果按照考古数据来测算元大内宫城城墙周长，认定其南北长度为 1135.4 米，则元大内宫城城墙东西长度就不可能是考古简报说的宫城东西长度与今故宫南、北城墙的长度差不多。因为据《南村辍耕录》，元大内城墙周长 9 里 30 步 =10950 尺，减去两边南北向城墙的长度，再除以 2，就是根据考古简报推算的元大内宫城城墙东西向的长度，如：

（1）按照陈梦家的数值：（3350.7 米—1135.4 米 ×2）÷2=539.95 米

（2）按照丘光明的数值：（3832.5 米—1135.4 米 ×2）÷2=780.85 米

由以上的尺度换算，从元大都宫城城墙长度、明宫城城墙长度与今天北京紫禁城

的长度来看，应该是杨宽认定的元尺"大抵承宋三司布帛尺之旧"，更接近于实际。这也许是丈量城墙这样的大尺度，与袁明森、杨平依据小小的每边按厘米计长度的印章所得尺度，不可贸然等量齐观的原因。

　　元大都宫城城墙长度、明宫城城墙长度与今天北京紫禁城的长度都有了，比较就成为可能。元大都宫城的空间位置，应该与明北京宫城同址，元大都宫城应该就是明北京宫城的前身。相关考述笔者将另撰文专门讨论。

关于北京城营建的几个问题

晋宏逵

晋宏逵，汉族，1948年生，北京市人，中共党员。1982年2月毕业于北京大学历史系考古专业。先后任职于北京市古代建筑研究所、国家文物局和故宫博物院，从事中国古代建筑历史研究和文物建筑保护工作。现为故宫博物院研究馆员、学术委员会委员。

主要研究成果：主编《司马台长城》（北京燕山出版社，1990）。1997年—2001年参加起草《中国文物古迹保护准则》。2002年—2009年负责组织故宫整体维修工程的实施。其间与中国建筑设计研究院历史研究所合作编制了《故宫保护总体规划（大纲）》，进行与故宫有关的古籍文献的整理和对中外文物保护理论的探索，写作了一些关于文物建筑保护的论文。主编《清乾隆内府绘制京城全图》（紫禁城出版社，2009）、《故宫古建筑保护工程实录——武英殿》（紫禁城出版社，2011）、《明代宫廷建筑大事史料长编》洪武至天顺等卷（故宫出版社，2012等）等图书。2020年所著《故宫营建六百年》入选中国图书评论学会评选的2020年度"中国好书"名单。

北京城是中国古代社会的最后三个王朝的首都。营建首都是国家大事，历来为古今学者所关注。我为了纪念紫禁城诞辰，写了《故宫营建六百年》。中国古代"筑城以卫君，造郭以守民"，故写故宫营建必须涉及北京营建，或者说两者是一个系统的工程。对北京城营建来说，元代是创造者，明代永乐是利用、改造者，清代是延续使用者，所以研究的重点在于元、明时期。但是元代文献佚失严重，给研究留下不少缺环。明代文献虽然丰富许多，但要较准确地描述营建过程和城市规划特色的细节也同样比较

困难。今天我按照文献记载和"古今重叠型"城市考古的方法,在继承前人成果的基础上,归纳为五个问题,与各位老师交流一下我的想法。希望得到大家批评指正。

一、元、明北京城垣的发展延续关系

我们通过城垣发展延续的关系,考察元、明、清首都的历史地理,确定三者之间的逻辑关系。这里借用侯仁之先生主编的《北京历史地图集》的图来说明它们。(图1)

元大都城垣是南北向略长的长方形。《元史·地理志》载:"城方六十里,十一门。正南曰丽正,南之右曰顺承,南之左曰文明。北之东曰安贞,北之西曰健德。正东曰崇仁,东之右曰齐化,东之左曰光熙。正西曰和义,西之右曰肃清,西之右曰平则。"

据《明太祖实录》,洪武元年(1368)八月初二日徐达攻入元大都,元顺帝北逃。初九日,徐达命指挥华云龙,"经理故元都,新筑城垣,北取径直,东西长一千八百九十丈"。十一日,又"督工修故元都西北城垣"。故宫博物院李燮平研究员认为这两次施工记录,分别记的是北城墙东段和西段。这一观点是很有见地的。八月十四日,朱元璋命改大都路为北平府。徐达指挥下新建的北城墙构成了北平府的北墙。元大都的肃清门、健德门、安贞门和光熙门都废弃了,北墙仍旧两门,命名德胜和安定,取代健德和安贞。这就是北平府城阶段,面积比元大都向南压缩了五里。新的北城墙规格要高于元代的夯土墙,当时并没有拆毁北墙,整个明代元大都北墙遗址都完整地存在。

永乐元年(1403),新皇帝提升北平府为北京。这是"北京"的首次出现。永乐四年(1406)开始了营建北京的工程。永乐十二年(1414)九月十三日"开北京下马闸海子",向南拓展了太液池水面。永乐十七年(1419)十一月二十四日"拓北京南城,计二千七百余丈"。将南城墙南移了800米左右。东西南三面墙的各门仍旧沿用元代名称,甚至各城门城楼也都不完备。正统二年(1437)正月,开始全面地整修北京城垣。第一步是建造了各门的门楼、月城、城濠、桥闸,改变了元代旧观,于正统四年(1439)完成。在工程进行中对七座城门重新命名。第二步是在城墙内外两侧包砌了城砖,提升了防御功能和坚固程度。工程从正统十年(1445)六月开始到十二年(1447)闰四月完成,工期一年半。从此明代北京城垣彻底取代了元大都土城。元、明东西城墙存在着叠压的关系。

明嘉靖三十二年(1553)闰三月十九日开始建造北京外城,原计划包围在京城四周。

开工后皇帝担心工程太大，迁延时日，难以奏效，两次要求大臣们作好计划，不要"枉作一番故事"。最终确定只建南面一面。当年的十月二十八日，新城筑成，工期七个月。嘉靖皇帝亲自命名。"正阳外门名永定门，崇文外门名左安门，宣武外门名右安门，大通桥门名广渠门，彰义街门（金中都西北城门名）名广宁门。"另外两座便门没有命名。再过十年，又在外城七门建了瓮城。最后形成明北京城"凸"字形平面。

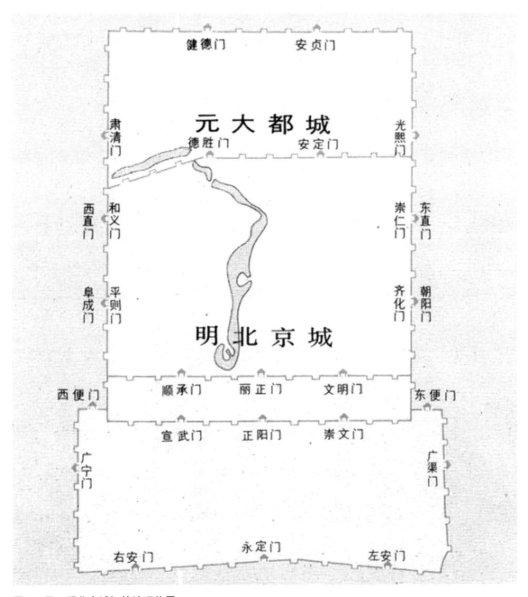

图1　元、明北京城垣的地理位置

对营建过程进行梳理后，我们发现从元到明，北京城建设是一个持续的历史过程；从地理上看，是一个从北向南延展的过程。（图2—图4）

图2 元大都北城墙遗址

图3 元和义门遗址（1969年在西直门箭楼下发现）

图4 元通惠河澄清下闸遗址

二、元大都的城市规划特色

自古以来，北京地区因为地理位置和自然环境优越而成为适合人类居住发展的地区。汉代起设置了幽州，唐代幽州成为北方重镇。938 年，辽太宗将幽州升格为南京，是辽国四个陪都之一，后来改称燕京。1151 年，金海陵王扩建燕京为金代中都，中都城学习北宋汴京的都城规划，大城、皇城、宫城层层相套，力求使皇宫居中。还在中都的东北郊区建万宁宫，有琼华岛、湖泊和亭台楼阁，是水源丰富的离宫。1215 年，在蒙古大军围困下，金中都举城请降。元世祖忽必烈称帝后，以燕京为陪都。1262 年修缮琼华岛，1266 年开始围绕琼华岛建设新城，1272 年命名新城为大都，原燕京就称为旧城。（图 5）

元大都城是三重城墙层层相套的布局。（图 6）最外层称京城，十一门，上面已经介绍了。第二层称外周垣，也叫萧墙、红门阑马墙，位于京城南半部中间偏西，它的周长几乎与北宋汴梁皇城相同。正南门为灵星门，东、西、北墙各开若干红门，正北门叫厚载红门。灵星门与丽正门距离很近，仅隔一段千步廊，有文献记为七百步，也有学者推测比七百步还要短些。萧墙内靠东的一半建宫城和御园，紧邻宫城之西就是波光潋滟的太液池。池的中部有两座小岛，南岛叫圆坻，北岛是在琼华岛基础上改建的万寿山（后称万岁山）。池西还建有隆福宫和兴圣宫两座宫城及苑囿。太液池专用玉泉山的水，从和义门南引进，引水渠叫金水河。和义门北还有另外一条水渠，引西郊诸泉水在城西北部汇成积水潭海子，然后向东再向南经萧墙东侧流出大都，直到通州，这就是著名的通惠河。

大都城内布置了纵横交织如同棋盘的道路网，南北方向称为经，东西方向称为纬，大街宽二十四步，小街十二步，再下一级称火巷、胡同。街巷和胡同形成的矩形地块里，就是广大的住宅区，也有连通了若干胡同的大地块，安置太庙、社稷坛、孔庙和学校、衙署、仓库，以及寺院。

元大都的宫城，也称大内，有一条明确的中轴线。大内的两组主要建筑大明殿和延春阁的主殿、柱廊和后殿都建在中轴线上，并且向南北延伸：向南，穿过崇天门（午门）、灵星门和丽正门；向北，穿过厚载红门、海子桥，到达中心阁。中轴线长度等于大都城南北长度的二分之一，即约 3800 米。对于大都中轴线，元代《析津志》记载："世祖建都之时问于刘太保秉忠，定大内方向。秉忠以丽正门外第三桥南一树为向以对。"确定了中轴线南端。而北端记载有含混之处，一说中心阁，即全城的几何中心位置；

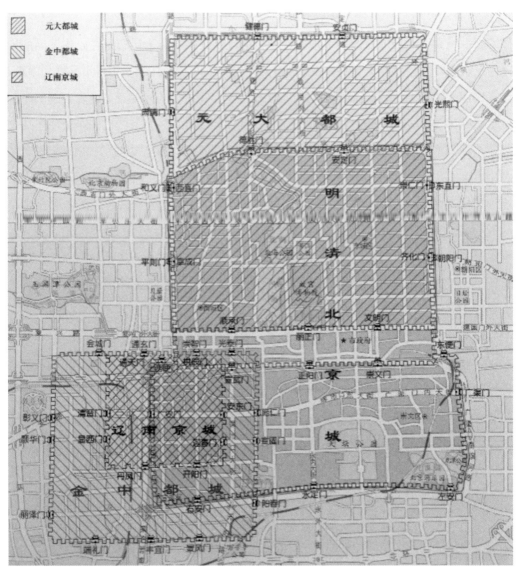

图 5　北京历代城址变迁图

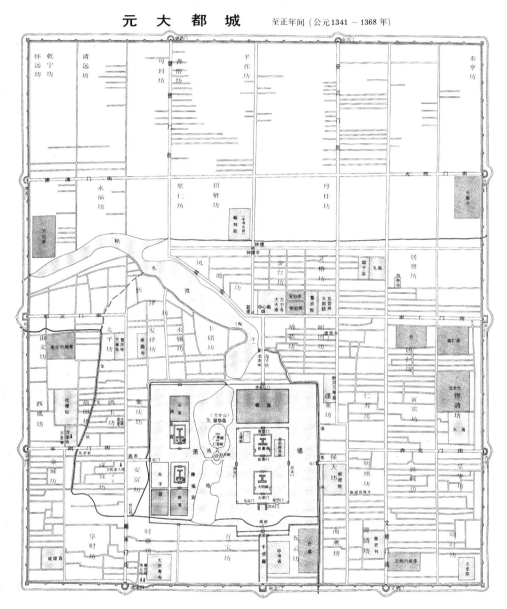

图 6 元大都图

一说鼓楼，在中心阁之西。但是中轴线的长度是没有疑问的。

元大都城市规划的特点主要有四点。其一，整体上继承了汉族传统文化中关于都城规划的思想。"择天下之中以立国，择国之中以立宫，择宫中以立庙。"其二，以湖泊为中心安排城市。其三，皇城在都城南半部。其四，皇城内建设三座宫城。其五，是中国唯一按街巷制原则进行规划的城市。

图 7　元大都大内平面复原示意图

图 7 系按《南村辍耕录》记载和傅熹年先生《元大都大内宫殿的复原研究》的尺度草绘。宫城周回九里三十步，东西四百八十步，南北六百十五步，砖甃。宽长比为 78 : 100。按照每步 5 尺。每尺折 31.62 厘米，宫城的宽与长分别为 759 米、972 米。大内前位外周庑东西 728 尺，南北 1336 尺，分别约折 230 米、422 米。故宫的宽与长分别为 752 米、963 米，太和殿的宽与长分别为 234 米、437 米。两者尺度如此接近，说

图 8　元大都大内大明殿复原图傅熹年先生绘

明它们之间存在继承关系。当初徐达攻入元大都，曾派指挥叶国珍"计度"北平南城，五天后又派指挥张焕计度"故元皇城"。洪武二年（1369）北平参政还呈报给朱元璋北平宫室图。说明元、明宫室尺度接近是有原因的。图 8 引自中国建筑设计研究院历史研究所傅熹年先生《元大都大内宫殿的复原研究》，帮助我们认识元大内的建筑形象。

三、燕王府及西宫的位置

关于燕王府及西宫的位置，目前还是没有定论的学术问题。我认为燕王府是利用元大内改造而成的，西宫则利用了元代隆福宫旧址。（图 9）

我们先回顾一下燕王府的建设过程。明太祖在洪武二年（1369）任命赵耀做北平行省参政，要求他"守护王府宫室"。赵参政呈报了北平宫室图，明太祖要他"依元旧皇城基改造王府"。洪武三年（1370）工部尚书提出了秦、晋、燕、楚及靖江诸王府的选址方案，确定"燕用元旧内殿"，记载是很明确的。从明初到明中期，官方把宫城与皇城统称为皇城。旧皇城基、旧内殿，就是指元大内的核心部分。最初建设的秦、晋、燕三国亲王府工期都延续了较长时间，其中有遭遇荒年不得已减慢速度的因素，恐怕也有边建设边建立制度的原因。燕王府从开工到宣布完工用了八年时间。《明太祖实录》较详细地记录了竣工后的燕王府的制度。但是，朱元璋在他亲自制定的法规

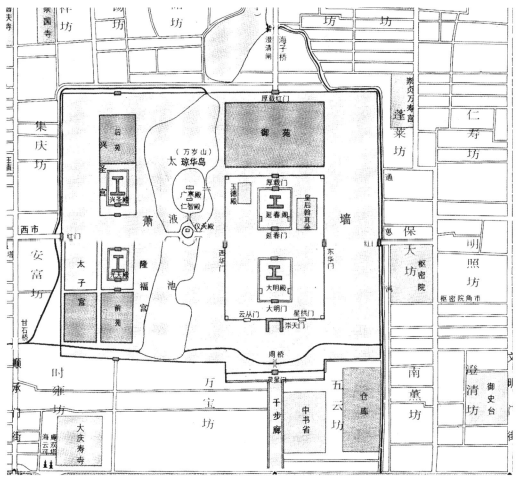

图9　元大内与隆福宫、兴圣宫图

《明祖训》中专门写道："凡诸王宫室，并依已定格式起盖，不许犯分。燕因元之旧有。"说明燕王府超越了"已定格式"，所以其他王府不得仿效。

燕王府逾制之处主要在于建筑的规模。明代弘治年间编订的《大明会典》中记录了王府制度。将之与燕王府的主要建筑的间数进行比较，我们发现：制度中王城大门、门房之外，只有廊房18间；燕王府门楼廊庑272间。王府应有前殿7间、穿堂5间、后殿7间，周围廊60间；燕王府承运殿11间、圆殿9间、存心殿9间，周围两庑138间。王府应有前寝宫5间、穿堂7间、后寝宫5间，周围廊60间；燕王府前中后三宫各9间，宫门两厢99间。宫殿间数是古代表达等级的方法之一。廊房多寡，说明了庭院的宽阔程度。周围廊间数之多，令人联想到元大内"周庑"的制度。特别是11间的承运殿，是朝廷"正衙"的宽度。在整个元代宫城中，只有崇天门（午门）和大明殿达到了11

间。明代初期，朱元璋以恢复汉族制度为己任，绝不会允许任何人违反制度。对燕王府发生的逾制现象，只能用它沿袭并改造了元大内的建筑来解释。燕王府承运殿应该是利用了元大明殿。如果说是洪武时期专为燕王建造了 11 间的大殿，是没有说服力的。

永乐皇帝改建北京宫殿，是从建西宫开始。在此之前，他来北京时一直驻跸旧宫。旧宫就是燕王府，只是按照南京宫殿的名称改了名。现在需要把旧宫"撤而新之"，彻底改造。但是工程期间北京不能没有"视朝之所"，所以需要另外再建一所宫殿。西宫的位置，应该是在元代隆福宫的旧址，位于太液池西，故称西宫。命令下达，皇帝就回南京了。西宫建设速度很快，1630 间宫殿，8 个月就完成了。皇帝再到北京就进驻了西宫，从此再也没有到南京去。

1417 年冬天，北京新宫殿在西宫的东南方热火朝天地开工了。到永乐十八年十一月初四日（1420 年 12 月 8 日）皇帝昭告天下，营建北京，今已告成。（图 10）永乐宫城，从元大内的位置南移，正门为午门，在轴线上建造了前三殿、后两宫。轴线两侧对称布置文华殿、武英殿和东西六宫。在宫城北门外堆万岁山。把萧墙改建为皇城，东、南方向有所拓展，正门为大明门。另外的城门是长安左门、长安右门、东安门、西安门和北安门（清代改为地安门），其南北门建在中轴线上。清华大学赵正之教授在《元大都平面规划复原的研究》中提出并论证了许多重要论点：其一，"元宫城的东西两垣即在今故宫东西两垣附近"；其二，"宫城的南垣当在今故宫太和殿东西一线，太和殿的大台基约即元代的崇天门"；其三，元大内前朝的"大明殿址约在今故宫乾清宫附近"。

西宫即元隆福宫旧址，到明中晚期因火灾烧毁。但是隆福宫西的御园遗迹长期存在，康熙时学士高士奇还曾经游览，描述的景致与明代大臣的描写高度近似。康熙衙署图中假山还画在地图上，今天地名"图样山"（兔儿山）。

元大内、燕王府、北京新宫殿与西宫的关系，大略如此。但是清初孙承泽在《春明梦余录》中说："初，燕邸因元故宫，即今之西苑，开朝门于前。""太宗登极后，即故宫建奉天三殿，以备巡幸受朝。至十五年，改建皇城于东，去旧宫可一里许，悉如金陵之制而宏敞过之。"燕王府在西苑的说法，大约与明嘉靖朝大学士严嵩有关，他把嘉靖时的万寿宫称为"皇祖潜邸"。孙承泽可能因为这个观点的影响，把四者的因袭关系弄混淆了。我认为，永乐朝或者明代前期的文献中并没有燕王府建于西苑的说法，燕王府是从元大内到明清故宫的一个过渡阶段，是可信的。

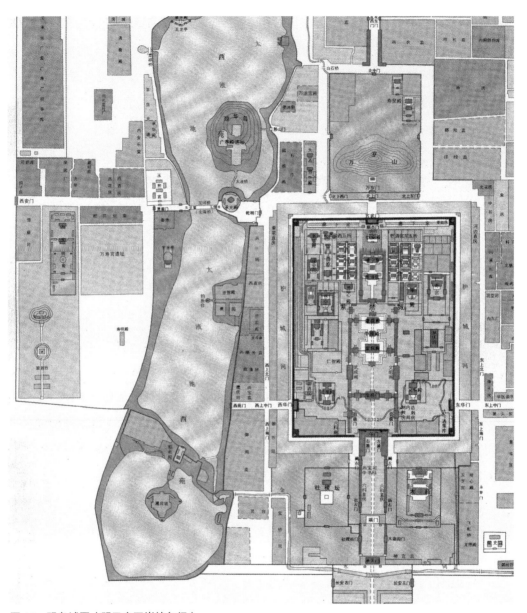

图 10　明皇城图（明天启至崇祯年间）

图 11 《国朝都城图》（引自《金陵古今图考》）

四、明代首都规划"图式"的形成

《考工记》中，城市规划是一种理念。把理念落实，要通过具体的建筑群的功能设置和建筑布局来完成。同一个理念有可能表现为不同的"图式"。元、明大内的图式是完全不同的。明代大内图式的形成也经历了从南京到凤阳，再提升南京，最后建设北京的实践过程。

明初对于建都之地的选择与推翻元朝、平定群雄的战局发展有关。元至正十六年（1356）朱元璋攻占集庆，改元集庆路为应天府，开始以应天府为根据地平定天下。至正二十四年（1364）朱元璋称吴王，建百官，立世子，以元江南行御史台为公府。至正二十六年八月初一日（1366 年 9 月 5 日），朱元璋决定拓展建康城，并建新宫室。当年十二月十二日（1367 年 1 月 12 日），决定明年使用吴元年年号，营庙社，立宫室。

这次工程，把六朝以来的城墙向东拓展，奠定了明南京城的规模。（图 11）据《明太祖实录》卷二十一，"初，建康旧城西北控大江，东尽白下门外，距钟山既阔远，

图 12 《中都形胜总图》（引自《凤阳新书》）

而旧内在城中因元南台为宫，稍庳隘。上乃命刘基等卜地定作新宫于钟山之阳。在旧城东白下门之外二里许。故增筑新城，东北尽钟山之趾，延亘周回凡五十余里。规制雄壮，尽据山川之胜焉"。

据《明太祖实录》卷二十五，这次建设的宫室"正殿曰奉天殿，前为奉天门。殿之后曰华盖殿，华盖殿之后曰谨身殿。皆翼以廊庑。奉天殿之左右各建楼，左曰文楼，右曰武楼。谨身殿之后为宫。前曰乾清宫，后曰坤宁宫。六宫以次序列焉。周以皇城。城之南曰午门，东曰东华，西曰西华，北曰玄武。制皆朴素不为雕饰"。宫墙外周围隙地还造了一批庐舍，供残疾的军士居住，夜间充当巡警。宫室中还有大本堂、东阁、永寿宫等建筑。坛庙包括：在京城东南正阳门外钟山之阳建圜丘；太平门外钟山之北建方丘；皇城之西南建社稷坛，东南建太庙。当时的中央衙署只有中书省、都督府和御史台三大府，并已经把元集庆路学改为国子学。吴王时期南京城池宫殿等详细情况还有待发掘和研究。

但是朱元璋并未就此决定建都于建康，仍旧希望都城更接近中原。在洪武元年

（1368）明军平定河南后即前往汴梁考察，宣布"其以金陵为南京，大梁为北京，朕于春秋往来巡守，播告尔民使知朕意"。但实际上对汴梁（开封府）并未进行都城建设，至"十一年，京罢"。洪武二年（1369）九月朱元璋又决定按照"京师"的标准建设临濠为中都。到洪武八年（1375）八月，中都的各项建设基本完成。（图12）

中都建在地势平坦的淮河南岸。在城中央有一组高不足百米的小山。中间的峰命名为万岁山，东峰为日精峰，西峰为月华峰。

据《菽园杂记》，中都为三重城制度。都城作东西长的扁方形。周五十里。南城墙开三门，中央洪武门，东为南左甲第门，西为前右甲第门。东城墙开三门，正东为独山门，南为朝阳门，北为长春门。北城墙开两门，东为北左甲第门，西为后右甲第门。西城墙只有一座涂山门。

中都城的核心是皇城和里城。据《凤阳新书》卷三，"皇城一座，在外土城之正中。洪武五年筑。□□□垒，高二丈。周九里三十步。开四门，砖□。承天门，正南。东安门，正东。西安门，正西。北安门，正北。里城一座，周六里，高二丈五尺，上有女墙，开四门，有子城，无楼。午门，正南。左右阙门，午门东西。东华门，正东。西华门，正西。玄武门，正北。端门，午门之南。大明门，承天门南。左右长安，承天门之东西。左右千步廊，大明门南东西。御桥，五座，在午门南。金水河，一道，在都城内□水自禁垣东南流出。两岸甃以砖石，合洪武门涧水东入淮"。

据《明太祖实录》卷八十五，中都城的太庙和太社、太稷坛设在"皇城内"，与元大都不同，与南京也不同。圜丘在洪武门外东南，方丘在北城墙西门之东。历代帝王庙在皇城西。其余日坛、月坛、山川坛等位置缺少记载。

建中都时，中央衙署还是只有三大府，中书省在午门前之东，大都督府、御史台在西。

据《明太祖实录》卷八十三，中都皇城"御道踏级文用九龙四凤云朵。丹陛前御道文用龙凤海马海水云朵。城河坝砖脚五尺以生铁镕灌之"。这说明中都皇城非常奢华。中都的宫殿制度缺乏记载。从遗迹考察，其规模是大大超过南京的。现在凤阳中都正在进行考古工作，很多明初都城建设的历史与技术问题有望得到解决。

中都城并没有投入使用，洪武八年（1375）就在临近竣工、朱元璋亲临视察后突然宣布作罢，同时加紧了改建南京城的工程。洪武十年（1377）十月，南京新太庙、社稷坛、大内宫殿都已经完成。此后陆续进行了改建大祀殿、国子监，外郭城置十六门，改建中央衙署、五军都督府等工程。

改造之后的南京有四重城墙。据《明史》"地理志"，外郭城"周一百八十里，门十有六：东曰姚坊、仙鹤、麒麟、沧波、高桥、双桥，南曰上方、夹冈、凤台、大驯象、大安德、小安德，西曰江东，北曰佛宁、上元、观音"。京城"周九十六里，门十三：南曰正阳，南之西曰通济，又西曰聚宝，西南曰三山，曰石城，北曰太平，北之西曰神策，曰金川，曰钟阜，东曰朝阳，西曰清凉，西之北曰定淮，曰仪凤"。

皇城外城，即万历以后所称皇城。城门有六：正南为洪武门，东为长安左门、东华门；西为长安右门、西华门，北为北安门。皇城，万历以后称宫城。城门也有六座，正南为午门，左为左掖门，右为右掖门，东为东华门，西为西华门，北为玄武门。午门前有端门、承天门、金水桥。（图13）

在皇城之外、承天门之南，沿御街的东西两侧，布置中央和部队各衙署。文职在东，有宗人府、吏部、户部、礼部、兵部、工部等。武职在西，有中、左、右、前、后五军都督府和十二卫等。只有刑部、都察院、大理寺审刑司及五军断事官公署建在京城

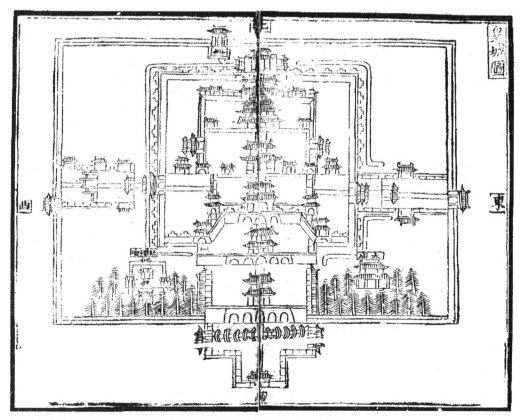

图13　南京皇城图表现的两重城墙（引自《洪武京城图志·皇城图》）

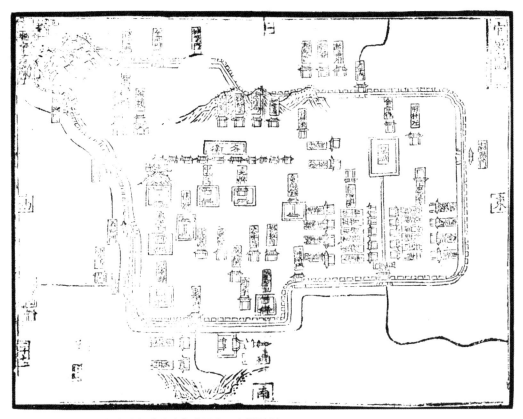

图 14　南京衙署分布（引自《洪武京城图志·官署图》）

北太平门外，以合星象。太学在鸡鸣山之东。孔庙、太学并列，皆南向。孔庙在太学东。
（图 14）

　　据《明太祖实录》卷一一五，南京的宫殿"阙门曰午门，翼以两观，中三门，东
西为左右掖门。午门内曰奉天门，门之左右为东西角门。门内正殿曰奉天殿，上御之
以受朝贺。殿之左右有门，左曰中左门，右曰中右门。两庑之间左曰文楼，右曰武楼。
奉天殿之后曰华盖殿。华盖殿之后曰谨身殿。后则后宫之正门也。奉天门外两庑之间
有门，左曰左顺门，右曰右顺门。左顺门之外为东华门，内有殿曰文华殿，东宫视事
之所也。右顺门之外为西华门，内有殿曰武英殿，上斋戒时所居也。制度皆如旧而稍
加增益，规模益宏壮矣"。

　　改造后的南京皇城对吴王宫的超越，有五个主要方面。

　　第一，大内之外建有明确的城墙，即皇城分里、外两层。里层有午门、左右阙门、

东华门、西华门、玄武门。外层有承天门、东安门、西安门、北安门。另外，午门之南有端门，承天门之南有大明门、左右长安门。承天门东西有左右千步廊。这套制度，首先诞生在凤阳，为南京移植。

第二，午门增加了两观，实现了从王府向天子宫殿的提升。这也是先在凤阳实现的。

第三，奉天门外东庑辟左顺门，通向文华殿和东华门；西庑辟右顺门，通向武英殿和西华门。这意味着外朝建筑从单一轴线向一中轴两辅轴的改变，实现了宫殿建筑布局的提升，彻底改变了元大内三宫分立的模式。

第四，建立了完整的祭祀体系。把太庙改建在承天门内、午门外大道东侧，相应对称位置建社稷坛，改社、稷异坛为同坛。这也是从凤阳开始的构图。在京城郊区，正阳门前，东建天地坛（大祀殿），西建山川坛（先农坛）。还在鸡鸣山建设了历代帝王庙。

第五，拉长了午门到京师城正门的距离，形成了奉天门前广场和东西横街。在广场前御街东西两侧布置衙署，这也是凤阳的原则。朱元璋把它发展为"人君南面以听天下之治，故殿廷皆南向。人臣则左文右武，北面而朝，礼也"。

总之，洪武后期的南京，确立了明代首都的图式。其外郭城、京城的形状，完全从山川地形的实际出发，强调防御。两层皇城则强调传统，庄重端方。大内之中则比附了"五门三朝、前朝后寝"的古礼，用三殿、两宫、东西六宫，涵盖了朝、寝、宫的三大功能。永乐时期营建北京，以明南京为样本。据《明太宗实录》卷二三二，"初，营建北京，凡庙、社、郊祀坛场、宫殿、门阙，规制悉如南京，而高敞壮丽过之"。京城城垣建筑和街市布局顺理成章地利用了元大都城建设的成果。北京外城城墙是为了适应城市发展和防御需要，因地制宜地建设的，有一定的偶然性，但是也很完美地继承了永乐至正统的成果，实现了首都构图的南拓。

指导宫殿空间组合的原则是一种文化传统。战国时期的《考工记》作了记录，后代儒家奉《周礼》为经典，作了许多注释，集中在对门、廷、朝、寝、宫的名称、位置和功能的研究上。第一，关于门。宫城中轴线上建重重大门。"天子之门五"，从外到内，称为皋门、库门、雉门、应门、路门；诸侯只有三门。第二，关于廷。廷，也作庭，即广场，位于门或宫、庙之前，是举行朝会的地方。第三，关于朝。有三种主题，分别在三个地方举行。外朝公示布告、断狱蔽讼、询问非常之事。治朝，也名正朝、内朝、常朝，以门为朝。燕朝，接见臣下、处理庶务、举办宴会和宗族嘉礼。在路门内举办。第四，关于寝。朝之后称寝，分前后两组，前为路寝，后为燕寝。王与

王后各有寝。第五，关于宫。后、夫人之寝在王寝之北，天子六宫。这就是"五门三朝""前朝后寝"制度的梗概。明清故宫的建筑格局与《周礼》高度吻合，而且朝、寝、宫三类建筑代表了三个等第，表现为三种性格：前三殿宽阔而雄厚，后三宫严谨而收敛，东西六宫亲切而深邃。

五、营建北京工程的分期

关于永乐营建北京的起始年代，古代文献中没有明确的记载。今人研究也没有较统一的说法。我根据史料的记载，认为这项伟大的工程必然有一个较长的筹备阶段。这个阶段的开始就意味着工程的开始。这样，我把北京营建工程划分为四个阶段。

筹备阶段，从永乐四年闰七月到十二年正月（1406 年 8 月—1414 年 2 月）。修整阶段，从永乐十二年正月到十四年八月（1414 年 2 月—1416 年 9 月）。建设宫殿坛庙的阶段，从永乐十四年八月到十八年十一月（1416 年 9 月—1420 年 12 月）。继续完善阶段，从正统二年四月到正统八年秋天（1437 年 2 月—1443 年）。中间永乐十九年（1421）到正统初有 15 年停顿。

永乐四年闰七月初五日，在朝堂大会上，"靖难之役"第一功臣丘福带领群臣，恳请皇帝"建北京宫殿以备巡幸"。会议上随即部署五件大事：第一，派遣重臣采伐大木。第二，命重臣督领烧造砖瓦。第三，工部征发天下各行业工匠。第四，由南京、河南、山东、陕西、山西、中都和直隶各卫中选取军工。第五，由河南、山东、陕西、山西和南直隶各州选取民工，明年五月到北京，每半年一更换。会议是北京营建工程开始的标志。

朝堂会议之后，动员全国各方面的力量，开始了筹备工作。在政务管理方面，首先，为北京正名，在军、政、警备（兵马指挥司）、税务等方面提升北京的地位，与南京相同。其次，提高北京的物资运输能力，疏通元代通惠河，修治西湖景（清昆明湖）堤岸和闸口，以及从文明门到通州各闸。疏浚京杭大运河山东段。从北京到南京设置递运所数十处。每所民丁三千人，车二百辆。这样提升水路"漕运"和陆路转运的能力，把营造所需的海量物资运到北京工地。

派遣重臣到四川、湖广、江西、浙江、山西等地组织采伐并督运大木。大直径和长度的优质楠木，需要到人迹罕至的深山采伐，"一木下山，常损数命"。下山的木材要结成木筏，通过运河到达北京，贮存到神木厂和大木厂。正统二年（1507）统计，

齐化门外木厂积存的大木还有 38 万根。采运大木到底有多困难？清代巡抚四川都察院右副都御史张德地《题报采运楠木疏略》说得最清楚。据康熙《四川通志》十六卷上，康熙六年（1667）朝廷议建太和殿，派员到四川监督采运楠木。他亲自跑到贵州绥阳县调查，当地居民告诉他，绥阳在明代设有木厂，专设官员管理。每木厂招募专业工匠 210 名，有架长 20 名，负责勘查楠木从山里运输到水边的路径，在途中搭设拽运大木的木架，垫低就高，称为找厢。有斧手 100 名，负责砍伐树木，在原木上穿鼻，以便拴缆绳拉拽和绑扎木筏。有石匠 20 名，负责凿山开路。有铁匠 20 名，负责打制采木的所有铁工具。有篾匠 50 名，负责编缆绳，还要用打缆绳的下脚料润滑"厢"上运木的轨道。放倒的木材从山里外运，以长七丈、径围一丈二三尺的为例，需要拽运夫 500 名。沿路安塘，每十里一塘，一塘送一塘，直到江边。这些工匠，架长和斧手需要从湖广辰州府招募，他们世代以此为业。其他工匠在本地招募。木材到水边交割给运木官员，每 80 根打一个大木筏。另招募水手放筏，每筏水手 10 名，夫 40 名。采伐大木，只能利用秋冬两季，九月起工，二月止工，否则三月起河水泛涨，找厢无法施工。马湖、遵义两府，山里的溪流都会合于重庆大江，由重庆出三峡到湖广，最后到北京，仅水运需要一年多的时间。对于督木官员而言，采运是个苦差事。宋礼曾经 5 次入蜀，少监谢安驻蔺州石夹口采办，自己耕种粮食，20 年才出山。（图 15）

接下来看看砖瓦的烧造。据故宫博物院的专家估算，仅地面、墙垣和三台，用砖就达 8 千万块以上，重 193 万吨。烧造的砖窑，主要有临清窑和苏州窑两大系统，分布在南北两京的直隶地区和山东、河南的运河两岸，分别烧造城砖和金砖。黑瓦、琉璃瓦分别在北京黑窑厂和琉璃厂烧造。这几年大家对金砖比较感兴趣。明代嘉靖年间的工部郎中张问之写了一卷《造砖图说》，描述金砖生产之难。原书已佚，所幸还有一篇提要留存。他说长洲的窑户，必须从苏州东北的陆墓（今相城区陆慕）取土，干土要呈金银色。挖出后要运到窑座所在地，然后经过晒、敲打、舂碎、磨细、过筛，成为和泥的土。再把土放进三级过滤的水池沉淀，泥浆过罗去掉杂质，在夯实的土地上晾泥浆，放在瓦上进一步干燥，最后经过人的踩踏，成为作坯的泥料。坯料用手揉，逐块放在托板上压实，用木掌拍打，成型后放到避风防晒的室内阴干。每天拍打，8 个月成坯。入窑烧需要 130 天，依次使用糠草、片柴、棵柴、松枝，逐渐加大火力。最后停火窨水。官府选砖的标准，"必面背四旁，色尽纯白，无燥纹，无坠角，叩之声震而清者，乃为入格"。成品率有的三五块选中一块，有的甚至要从几十块中选出一块。张问之的督造任务是五万块，三年多才完成。有窑户因为不堪疲累而自杀。（图 16）

图 15　龚辉《西槎汇草》插图

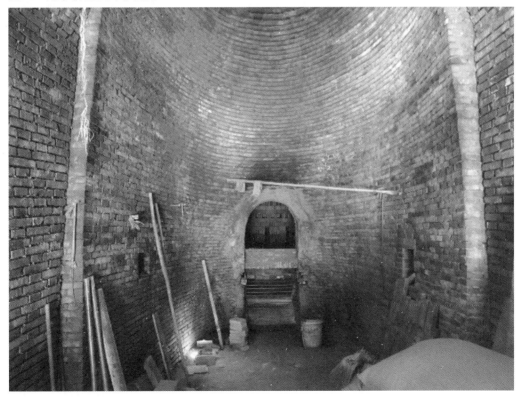

图 16　苏州陆慕御窑旧址

采运石材和烧造石灰基本是在北京附近的山区完成。台阶、御道、栏杆等所用的汉白玉石开采自房山大石窝，巨大尺寸使得开采出塘与运输都十分艰难。据贺仲轼《两宫鼎建纪》记载，万历二十四年（1596）为重建乾清宫和坤宁宫备料，工部营缮司郎中贺盛瑞查阅了嘉靖朝的资料，当时"三殿中道阶级大石长三丈、阔一丈、厚五尺，派顺天等八府民夫二万，造旱船拽运。派同知通判县佐二督率之。每里掘一井以浇旱船、资渴饮，二十八日到京。官民之费总计银十一万两有奇"。贺郎中实施的时候，采纳了主事的建议，专造了十六轮大车，用 1800 头骡子拽运，运输时间缩短了 6 天，经费只花费不到嘉靖时的十分之一。贺郎中还注意到，石料出塘也十分困难。"照得大石料，大者折方八九十丈，次者亦不下四五十丈，翻交出塘上车，非万人不可。合无咨行兵部，将大石窝除见在一千八百名外，再添六千二百名。马鞍山除现在七百名外，再添三百名应用。"（图 17）

烧瓦采取了官营的形式，在北京办理。明代工部营缮司直接管理两大窑厂，一座琉璃厂，专门烧造琉璃砖瓦，平时也烧供内府应用的琉璃器用。在南城墙外，丽正门和顺承门之间。清代康熙二十年（1681）迁往京西琉璃局，在今门头沟区龙泉镇琉璃渠村，而南城的原址发展成著名的京城古籍古玩市场。一座黑窑厂，更在琉璃厂之南，由于常年取土，留下的"窑坑"积水成湖，备极荒凉，人迹罕至。清康熙年间工部郎官江藻督厂事时，就民间小庙慈悲庵建成陶然亭，从此成了北京名胜。这两大厂在北京，可以随着工程进展来安排烧造，所以不再另设成品仓库。但是从外地采运烧造的海量大木、城砖等建筑材料则需要周密安排，妥善保管，所以工部还直管神木厂和大木厂。顾名思义，神木厂储藏南方楠木。它的位置在广渠门外二里左右，通惠河庆丰闸遗址之南。直到清代这里还有偃卧的大木。据《春明梦余录》记载，这些大木都是永乐时的遗物，其中最巨大的名为樟扁头，树径围达二丈以上，骑马走过其下，对面不见人。乾隆二十三年（1758）皇帝便中一览，写了一首"神木谣"。因为神木位于京城东方，赋予它生生不息的含义。大木厂也保管来自南

图 17　保和殿后大石雕

方的木材。

整修阶段很短暂，是由永乐皇帝亲自下令，暂停各地工匠的工役。但是有些工程是不可能暂歇的。如永乐十二年（1414）九月开挖南海，延展太液池水面。还有筹备阶段一些地下的基础设施工程应该已经开工。故宫博物院前辈专家单士元、于倬云等先生指出，故宫的地下基础和排水设施极其完善，它们位于地面以下，要先于宫殿的建设，而且短时间是不可能完成的。还有开河堆山，元大都大内既没有护城河，城里也没有河流，大内正北也无山。于倬云先生推测是把开挖南海、护城河时的土方堆成了山。这些工程也可能不会停歇。

故宫的地下有着相当完善的排水设置。于倬云先生评价说："明代排水系统工程，坡降精确、科学，上万米的管道通过重重院落，能够达到雨后无淤水的效果，这也是我国古代市政工程的一大奇迹。"

2013年发现了慈宁宫花园外的两处建筑基础遗址。(图18)做法是在建筑范围之内，先挖一个大约3米深的基坑，为了保证松软地层承受古建筑的重量，用密集的柏木桩竖直地打入基坑底，形象地称为"地钉"。然后在地钉的顶部纵横铺两层木排，之后在排上铺石板，或者直接砌砖墩，并夯土。夯土是用黄土和碎砖相间，分层夯筑。这处遗址，砖砌了20层，夯层达30层。在这样的基础上再砌筑台基，建造宫殿。故宫古建筑在600年里经受了多次大地震的考验，基础的作用是非常重要的。

以建设西宫为开端，开始了营建宫殿、坛庙建筑的时期。其核心建筑时间，《明

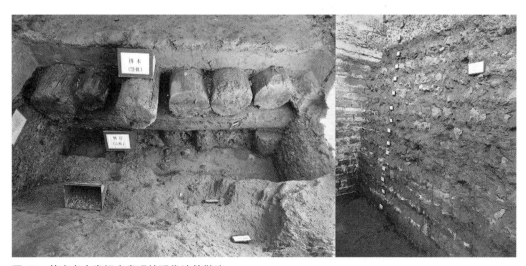

图18　故宫考古发掘中发现的明代地基做法

太祖实录》记载的是"自永乐十五年六月兴工",朝鲜的李朝《太宗实录》记"永乐十五年十一月初二日起,立奉天殿、乾清宫",与当时词臣歌颂这项工程的辞赋相同。到十八年(1420)皇帝宣布营建北京告成,总共 3 年 5 个月,"凡庙社、郊祀坛场、宫殿、门阙,规制悉如南京,而高敞壮丽过之"。此外还在皇城东南建了皇太孙宫、东安门外东南建十王邸,也达 8350 间。工程速度十分惊人,这与中国古建筑实现标准化设计、装配式施工有直接关系。所有大木结构的构件都可以在其他地方加工,运到工地直接组装,节约了现场的工作时间。北京宫殿比南京"高敞"到什么程度呢?以午门为例。明代第一座带两观的午门建在凤阳,城台面阔 132 米,两翼前伸 89.45 米。南京午门现在仅存城台遗址,通阔 87.29 米,两翼被拆除无从比较。北京午门面阔 127.13 米,两翼长度 115.43 米,在平面尺度上超过南京很多,总尺度也超过凤阳。

永乐十九年四月初八(1421 年 5 月 9 日)突如其来的大火吞噬了三大殿,次年闰十二月乾清宫又遭火灾。北京营建工程陷入停顿。到永乐皇帝曾孙正统皇帝即位的第一年(1436),才决定修建北京的九门城楼。开始了营建北京的最后阶段,即收尾或者说继续完善阶段。前面已经提到,这阶段的 6 年多时间里,完善了北京城池,重建了三殿、两宫,在皇城外千步廊东西两侧建设了五府六部。最后,又按照左庙右学的格局,重建了元代遗留的孔庙。终于完成了永乐时期确定的首都北京蓝图。

艰苦卓绝的北京营建工程使用的资金、物资难以计数,全国工匠、军民付出了沉重的代价。此外,这也是一次伟大的建筑活动,是我国封建社会后期一次建造高峰,涌现了一批能工巧匠,发挥了高度的创造力,一些军政官员也展现了高超的管理才干和爱惜民力的优秀品质,他们为中华民族文化的发展作出不可磨灭的贡献,应该为我们所纪念。

清代档案是国家清史纂修工程的基石

朱诚如

朱诚如，男，1945 年生，江苏涟水人。北京大学历史系本科毕业，山东大学历史系研究生毕业。在大学工作28年，曾任辽宁师范大学校长、校学术委员会主任，1998 年奉调故宫博物院任主持院政副院长、院学术委员会主任。兼任中国紫禁城学会会长、中国博物馆协会常务副理事长，紫禁城出版社社长等。现任国家清史编纂委员会副主任，北京大学、故宫博物院合办《明清论丛》主编。兼任北京大学部属中古史研究基地学术委员会副主任，北京大学历史系教授、博士生导师，中国人民大学部属清史研究基地学术委员、教授、博士后流动站导师，山东大学历史系教授、博士生导师，中国社会科学院《中国史研究》编委，中国宫廷史学会会长。已出版学术著作16部，发表学术论文百余篇。个人著有《中国古代政治制度史》《康雍乾三朝史》《管窥集》《明清帝王兴亡录，》以及白寿彝主编的《中国通史》清史综述卷等。主编《中国皇帝制度》《中国王朝兴亡史》《清代文化》《辽宁通史》等。其主编的大型多卷本《清朝通史》是目前我国最大规模的清朝通史类著作。受国际海外研究基金的资助，作为访问学者曾多次赴美国、日本、英国、法国、韩国等国家讲学和合作研究。1992 年获国务院颁发的政府特殊津贴，著作和论文多次获省部级奖励。

新世纪重大文化工程——清史编纂工程已经正式启动，编写一部高水平、高质量的清朝史，必须整合全国学术界的力量共襄其事。其中的档案整理和利用是清史编纂工程的基础，我们必须把它放在重要位置，并引起学术界的充分重视。

编写一部贴近历史真实的高水平的清史，史料即档案文献资料是基础。没有坚实的基础，就建不成高楼大厦。好在中华文明史不绝书，连绵不断，历代修史，已成传统，保存的档案文献资料汗牛充栋。自殷商开始，甲骨记事、青铜铭文、竹简缣帛、纸书笔载，代代传承有绪。这些珍贵的文献档案记载是我们今天探寻远古、追念先祖、纂著史书、鉴古知今的第一手资料。金文甲骨、竹帛文书就是原始的文献档案资料。中华民族几千年的文明史就是依靠这些第一手资料——文献档案资料连缀起来的。殷墟甲骨档案记载的解读，验证了殷商世系的史书记载；开我国纪传体史书先河的西汉著名史学家司马迁作《史记》，整理和利用了大量"石室金匮"的档案，在《秦本纪》中就引用了官方档案文书。这些都说明修史离不开文献档案，再有本事的史学家，也不能做无米之炊。

历史档案是原始资料中的原始资料，是当时当事人的第一手记载，具有原始性、真实性和可靠性。较其他各种史料，它能直接反映历史的原貌、历史的真实。不充分利用档案的结果，就会出现史实失真。以编纂《清史稿》为例，当时集中了民初一大批文人学士，历时14年编纂这部史稿。尽管他们使用了清国史馆历年所搜集的各种史料，但基本没有使用清宫秘藏的"大内档案"，结果出现许多史实方面的错讹，以致后人很难把它看作一部信史。

根据我们目前的初步调研情况，尚存的清代档案文献，内容丰富，数量浩繁。根据不完全统计，目前中国大陆保存的清朝档案有2000多万件。其中，中国第一历史档案馆保存有1000多万件，主要是清朝中央政府的档案，也有少量的地方档案和专题档案，时间跨度从明万历十年至清宣统三年（1582—1911）。所包括的内容主要有：宫中朱批奏折、录副奏折、题本和奏本、外务部档案、小全宗档案各种档册（包括起居注册、上谕档、奏销档等）、内务府和宗人府部分档案等。在1000多万件重要的中央政府档案中，康熙中期以前的许多档案是满蒙文，在康熙到乾隆前期有相当多是满汉合璧，但仍有不少只有满文的。这些满文和蒙文档案约有200多万件，约占全部档案的五分之一。其中，比较重要的主要是清前期的满文老档、蒙文堂档、内秘书院的满蒙文档，以及满文录副奏折、满文朱批奏折、前三朝满文题本等。这些重要内容部分的满蒙文档案，需要组织高水平满蒙文专家进行翻译，以便利用。除中国第一历史档案馆保存的清朝中央档案外，中国大陆的一些地方档案馆、图书馆、博物馆也因为各种原因，收藏和保存了一部分清代的中央政府档案。如辽宁省档案馆、辽宁省图书馆保存着明代辽东残档、清代圣训、清代实录及其稿本、清代玉牒、满文老档、顺治

年间档案。辽宁是清王朝祖宗肇兴发祥之地，盛京（沈阳）是清入关前的权力中心所在地，入关后仍把盛京作为留都，设有盛京五部。因此，沈阳保存清代中央重要档案是顺理成章之事。此外，大连市图书馆也收藏了几千件清代中央档案，其中主要是总管内务府题本、各库的月折，以及少量的部员奏折、题本底稿、官员呈文、钱物清册、商人族谱、殿试试卷等。时间跨度从清朝入关初的顺治朝，直至清末的光绪朝，几乎贯穿整个清代。大连市从建市开始，很长时间一直是一个殖民城市。1895 年甲午战争中国失败，最初的割地赔款中就有割让旅顺、大连。后来三国干涉还辽，大连又落入沙俄手中。从 1897 年到 1904 年甲辰日俄战争爆发，沙俄占领旅顺大连长达 7 年。1905 年日俄战争中沙俄战败，日本人又开始占领旅顺大连，一直到 1945 年苏军出兵东北，解放大连，日本人前后统治大连长达 40 年。日本统治东北期间，曾经对东北三大图书馆即哈尔滨图书馆、奉天（沈阳）图书馆、大连图书馆馆藏进行调整。大连图书馆以中文古籍、英、俄、日文贵重图书及东亚关系图书为主。这样日本人把从中国各地，主要是东北各地重要中文典籍、档案，英、俄、日文贵重图书，以及甲午中日战争、日俄战争档案、图籍、调查资料都集中到大连图书馆。正是这些特殊经历和环境，使它具有一些特殊的档案典籍的收藏。再如江苏泰州市博物馆也保存有近千件清代档案，内容包括题本、朱批奏折和录副奏折、谕旨、奏销册、会殿试卷等。这部分档案经私人购进，最后几经辗转到了泰州博物馆，这是一种例外情况。这些流散地方档案馆、图书馆、博物馆的档案是清王朝中央政府档案的重要组成部分。此外，台北故宫和"中研院"史语所、近代史所，也收藏了清代中央政府的档案 70 多万件。台北故宫的 40 多万件档案，主要是国史馆档、宫中档、军机处档、上谕档等，台北"中研院"近代史所、史语所收藏 31 万件档案，主要是外交档案以及题本、朱批奏折、录副奏折及上谕档等。流落台北的这部档案内容非常丰富，史料价值十分珍贵，是清朝中央档案中的重要部分。特别是大量的朱批奏折及军机处档、内阁档案是研究清朝历史离不开的重要原始资料。此外，还有一些中央政府档案因为各种原因，通过各种途径流失到国外。据我国学者在国外获得的信息，目前在英国、美国、日本、俄罗斯等国家的档案馆、图书馆都收藏有这部分档案。如美国国会图书馆、哈佛燕京学社图书馆等收藏的内务府档案、题本、奏折、上谕档等，英国大英图书馆、伦敦大学图书馆等收藏内务府档、海关教会档案、外交档案等，日本国会图书馆及东洋文库收藏的内务府档、奏折档、上谕档等，俄罗斯历史档案馆收藏的中俄关系档案等。至于流失到国外的清朝中央档案究竟有多少，因为底细不清无法统计，但仅从国内学者辗转从

国外大图书馆抄录的档案目录来看，至少已知有 3 万多件。如果仔细作一调查，可能还会有许多。据有些学者估计数量至少超过 10 万件。

以上我们大体梳理了中国第一历史档案馆、大陆地方档案馆、台北故宫和历史语言研究所、近代史所及国外各大图书馆收藏的清王朝中央政府档案的基本情况。此外，全国各地档案馆、图书馆、博物馆，以及一些文化部门也收藏了大量清朝地方档案，收藏总量也在千万件以上。中国是个地域广袤、人口众多的多民族国家，自然资源分布不均，地理环境差别很大。地方档案的保存，对于我们研究清朝对全国范围统治的历史是十分重要的。如辽宁省档案馆，不仅保存清代圣训、实录等稿本，还保存了入关前的重要档案，诸如明代辽东察院山东备倭署档和满文老档。清入关后，盛京是其祖宗肇兴发祥之地，不仅设盛京将军衙门、奉天府尹衙门，还设有盛京五部。所以其馆藏的黑图档、盛京内务府档是当时既重要又特殊的档案，是研究清王朝入关以后将其根据地盛京作为进退有据的陪都、实行与全国其他地方不同的统治办法的重要原始档案。其他各省地方档案，有的记载省级行政机构运转职能，如四川省档案馆的四川等处承宣布政使司档案、河南省档案馆的河南巡抚和河南布政使司档案。有的记载县一级直到乡村一级行政机构建制及乡村社会基本社会状况的档案。这些档案就全国范围来说，保存比较完整的并不多。如四川省档案馆保存的清代重庆府巴县档案，总量有 11 万多卷，时间跨度从乾隆二十二年（1757）至清末，内容涉及政务、经济、军事、文化教育、司法、外交等各个方面。无论数量、时间，还是内容，它都是清代我国地方县一级行政机构保存最完整的档案之一，为我们研究清代基层统治机构的设置及经济文化发展的历史提供非常有价值的原始档案资料。此外，河北省档案馆保存的获鹿县档案，总量近 2000 卷，时间跨度从康熙四十五年（1706）至 1911 年，内容涉及该县部分行政村的户口钱粮、户契地契、税收征调、保甲告示、邻里纠纷等各个方面，它也是目前我国清朝基层行政机构保存最完备的档案之一，为我们研究清朝基层建制及基层社会生活的各个方面的历史提供了最重要的档案史料。从全国范围来看，几个大的省级博物馆，如东北三省的辽宁省档案馆、吉林省档案馆、黑龙江省档案馆，内蒙古自治区档案馆，四川省档案馆，天津市档案馆，以及西藏自治区档案馆等，比较集中地收藏清代地方政务、经济、军事、民族关系方面等各方面的档案。也有一些专司的档案，如关税档案，就集中在只有海关的广东、上海、天津、山东青岛等地的档案馆。路矿档案，就集中在有铁路和矿业的黑龙江、吉林、云南、湖北等地的档案馆。还有一些重要历史事件的档案，如太平天国档案集中在江浙档案馆，甲午中日战争和

日俄战争的档案集中在辽宁省档案馆和大连图书馆。还有些特殊档案，比如盛宣怀的档案 10 余万件保存在上海图书馆，清朝古建筑方面的"样式雷"珍贵图档保存在国家图书馆、故宫博物院图书馆与清华大学图书馆等。总之，分藏于全国各省档案馆、图书馆、博物馆、高校、科研机构和一些文化机构的清朝地方档案，是我们研究清王朝地方统治的宝贵的第一手资料，是我们纂修大型清史档案资料的重要来源。

清朝档案长期以来或密藏深宫，或储有司衙门。清朝灭亡，大内档案流散社会，方引起学界重视。时人将其与殷墟甲骨、敦煌藏经视为 20 世纪初中国史料三大发现之一。于是清朝档案的搜集和整理引起世人的广泛重视。1925 年 10 月，故宫博物院成立之始，就设立文献部，专门负责搜集、整理、保管清朝档案。当时一大批对档案价值深有见地的知名学者，或大力支持，或直接参与了这项史无前例的档案整理工作，并在当时印刷技术落后的条件下，整理出版了 1300 多万字的档案资料，为保护祖国珍贵的文化遗产作出了卓有成效的贡献。

清朝中央档案和地方档案的大规模搜集、整理工作是在中华人民共和国成立以后。国家投入大量人力和财力，仅中国第一历史档案馆就编译出版了 3000 多万字档案资料，各地档案馆、图书馆和高等院校、科研单位也编译出版了大量的档案资料，为清史研究打下了坚实的基础，推动了清史研究水平的提高。其中保存清朝中央政府档案的中国第一历史档案馆（其前身为故宫博物院档案馆及中央档案馆明清档案部）整理并出版了许多清代档案。特别是属于晚清（中国近代史）范畴的，如辛亥革命、义和团运动、洋务运动、鸦片战争、戊戌变法，以及中英、中法、中俄、中日关系的档案资料。此外还出版了清代的朱批奏折、起居注、上谕档等，并出版了 14 册档案汇编性质的《清代档案史料丛编》等。虽限于人力和财力，全国各地方档案馆也整理出版了一批地方保存的清代档案，如辽宁社会科学院整理出版了大连市图书馆保存的清代内阁大库散佚档案及三姓副都统衙门满文档案；辽宁省档案馆、黑龙江省档案馆、吉林省档案馆整理和出版了地方档案选编；中国社会科学院历史所和近代史研究所、中国人民大学清史所也整理出版了部分中央和地方档案。至于在台湾的 70 余万件档案，台北故宫、"中研院"史语所和近代史所进行了大量的整理和出版，如海防档、中美关系史料、教务教案档、矿务档、朱批奏折、旧满洲档等。上述清朝中央档案和地方档案的整理和出版，为我们编纂大型清史提供了档案史料的基础，这是一件非常有意义且十分必要的基础性工作。

编纂清史时，清王朝的档案是最原始的资料。我们要了解中央机关的设置和运转，

要了解清代某一事件的来龙去脉，可以从实录、文集、方志、笔记中查找资料。但显然文集、方志、笔记资料的原典性、真实性、可靠性不能与档案同日而语。虽然实录是依据档案而编写的，但毕竟是经过第二手的加工，其取舍已有一定的标准。且实录中谕旨详而题奏略，对某一事很难能全面解读。而通过档案就能够做到这一点。我们可以从原始档案记载中了解事情的全貌及其真相，不受外界其他描述的影响，从而更贴近历史的实际。清王朝档案中，有许多经济资料，是我们研究封建社会晚期经济状况中的土地占有情况、人身依附关系状况，甚至包括人们的社会地位和阶级关系的重要资料。还有大量治河、赈灾资料，以及各地的晴雨记录，如某月某日某县雨雪量，这些资料对我们今天研究探讨河流的治理，控制灾害的发生，甚至掌控气候变迁的规律都有十分重要的意义。又如，我国也是地震发生相对较多的国家，史书上历代都有关于地震的记载。我们从清实录中也会查到某年某月某日某地发生地震，但是地震强度、面积、灾害影响等均语焉不详。可是档案就不一样，地方省、府、州县官员的题本和奏折中详细地报告地震发生的各方面情况，甚至赈灾的办法等。总之，清代中央档案，特别是大宗的内阁题本和宫中朱批奏折，是研究清代社会国计民生、庶政刑名各个方面最为重要的原始资料。

清代地方档案，从另外一个角度为我们提供研究全国各地政治、经济、文化的重要资料来源。以保存我国清代最完整地方档案的巴县档案为例。巴县清代属四川省重庆府，是川东政治、经济中心，且是重要的战略要地。清代巴县档案计113000多卷，时间跨度起自乾隆二十二年至宣统三年（1757—1911），历经240余年。从内容看，庶政方面约4500卷，涵盖吏治、团练、保甲、禁毒、禁赌、缉匪、捕盗等诸方面；经济方面约5000卷，涵盖农业、手工业、商业、交通、财政、金融及近代企业等诸方面；司法诉讼方面约99000卷，涵盖民事诉讼、命案殴斗，以及各种经济纠纷。还有近千卷主要是教案、书院及军事征剿方面。从主要内容看，档案的主体部分是司法诉讼，此外是庶政民生方面。这充分体现封建社会行政司法的一体性，即地方县一级行政长官，也是司法长官，县一级行政事务中，除了地方治安、户口钱粮、工商交通、财政金融等庶政民生事务外，主要是处理日常的民事诉讼及经济纠纷，这是封建社会县一级行政的特点。巴县档案尽管是地方档案中的个案，但是它是非常有代表性的，比较系统地反映清代县一级政治、经济、社会、刑名、文化的各个方面，是我们研究清代地方行政建制、社会结构、司法诉讼、农商民生等诸多方面问题的重要的第一手资料。

对于汗牛充栋的清朝档案来说，目前已经整理出版的只是九牛一毛。大量的中央档案和地方档案有的已经整理编目，有的尚未整理编目，至于出版的档案更是很少。而这次国家启动编纂大型清史工程，如不充分利用档案资料，很难达到高标准、高质量、高水平。也就是说，清代档案的整理和利用，成为影响清史纂修质量的决定性因素之一。因此，清朝档案的整理和利用工作贯穿于整个编纂清史全过程，更是清史编纂工程前期准备工作的重中之重。

编纂大型清史做好档案整理和出版工作，必须本着先中央后地方、中央和地方分头并举的原则开展。因为清王朝的中央档案相对比较集中，而中国第一历史档案馆又是国内专家最多、力量最强的档案馆，以中国第一历史档案馆为中心，先行一步，摸索用现代高科技手段加速档案的整理和出版工作，比如采用先进扫描技术、录入技术，以及现代化的印刷技术等。在此基础上取得比较成功的经验，再向地方档案馆、图书馆、博物馆推广，分头进行各地方的档案整理出版工作。从目前初步摸底情况来看，中央档案中必须要利用的大致有 500 万件左右，地方档案中约有 200 万件也是利用的重点。这样大量档案的整理和出版是一件艰巨的工作。而且档案整理出版必须先行，才能为编纂人员及时提供第一手的档案资料。为了解决这个难点问题，可以引入网络技术，采取先行录入上网，以便编纂人员及时利用，出版可以稍微滞后，不至于影响整个编纂工作的进度。此外，对档案本身分别其利用价值，分别轻重缓急，如朱批奏折非常重要，且已经出版了康熙、雍正、光绪三朝，其他各朝就可以先集中整理和出版，其他档案先开辟大阅览室，以便编纂专家先行利用。这样充分利用高科技手段，既加快整理速度，同时又不影响编纂专家们的及时利用。

总之，编纂大型清史是一个十分艰巨的重大文化工程，整理和利用清代档案文献同样是一项十分艰巨的基础性工作。通过这一宏伟的工程，我们对清代的档案文献进行彻底的整理和出版，本身就是为中华民族传统文化的传承做了一件十分有意义的工作，也是一项造福后人、造福子孙的工作。我们这一代人生正逢时，国富民安，有这个有利的条件，应该竭尽全力做好这一彪炳史册的工作。

坚定文化自信，做中华优秀传统文化的忠实守望者

单霁翔

单霁翔，研究馆员、高级建筑师、注册城市规划师。毕业于清华大学建筑学院城市规划与设计专业，师从两院院士吴良镛教授，获工学博士学位。中国文物学会会长、中央文史研究馆特约研究员、故宫博物院学术委员会主任。历任北京市文物局局长、中共北京市房山区委书记、北京市规划委员会主任、国家文物局局长、故宫博物院院长。第十届、第十一届、第十二届全国政协委员。

2013 年 4 月，国务院在批准"平安故宫"工程的同时，要求故宫博物院在 2020 年建成世界一流博物馆。本文的主题一是在迈向世界一流博物馆的进程中故宫博物院的努力和期盼，另一个是"再续故宫博物院 90 年的辉煌与梦想"。

2020 年对于紫禁城和故宫博物院来说极具象征意义和实质意义。1420 年永乐皇帝建成紫禁城，到 2020 年紫禁城整整 600 岁。同时，进入新的世纪以来，国务院批准故宫博物院实施两项重大工程：一是故宫古建筑总体修缮工程，从 2002 年到 2020 年，用 18 年的时间，完成故宫古建筑群修缮，使文物建筑健康长寿；二是"平安故宫"工程，从 2013 年到 2020 年，消除故宫博物院存在的各类安全隐患，保持其健康稳定的状态。希望到 2020 年，能够实现"把壮美的紫禁城完整地交给下一个 600 年"的宏伟目标。

紫禁城是一个充满故事的地方。明清两代 24 位皇帝在这里居住，并在此发生了无数影响中国经济、政治、文化、社会进程的重大历史事件。1925 年 10 月 10 日，在 3000 多位社会名流的见证下，紫禁城的内廷即皇帝居住的乾清门以内区域，正式对公

众开放。自当日起，昔日的紫禁城有了一个崭新的名字——故宫博物院。当天究竟有多少市民进入新开放的故宫博物院，并没有准确的统计。但是，据故宫博物院老员工回忆，当日下午在观众离去以后，他们从地上捡起被踩掉的鞋有整整一大筐，说明故宫博物院从建院第一天起就格外引人注目。进入 21 世纪，故宫博物院的观众人数仍然在不断增长。2002 年故宫博物院的观众人数突破了 700 万，当时世界上观众数量最多的博物馆是法国卢浮宫博物馆。但是，仅仅过了 10 年，到 2012 年，故宫博物院的观众人数便突破了 1500 万，成为当今世界上唯一一座每年接待观众上千万的博物馆。2012 年 10 月 2 日，是故宫博物院历史上观众人数最多的一天，观众人数达到 18.2 万人。这种发展趋势应当加以限制，才能保证古建筑安全、文物藏品安全、观众安全，也才能保障观众获得良好的参观感受，所以近几年来，故宫博物院的一项重点工作就是观众限流分流，让观众数量平稳下来，保持一个合理可控的规模。

人们为什么要到故宫博物院来呢？最主要有两个方面的原因，或者说有两个方面的文化需求。

一是来看故宫古建筑群。故宫是世界上最大规模的古代木结构建筑群，也是世界上最大规模的宫殿建筑群。古都北京有一条清晰的传统中轴线，从永定门到钟楼共 7.8 公里，气势磅礴、虚实结合。在这条中轴线上最壮观的建筑，莫过于紫禁城的所谓 9999 间半房屋所组成的庞大建筑群。不过经过详细统计，目前故宫博物院所管理的古代建筑数量共计 9371 间。其中紫禁城内 8728 间，紫禁城外端门、大高玄殿、御史衙门等处 643 间。故宫是世界文化遗产，在其周围设置了 14 平方公里的缓冲区，不能建设影响故宫历史环境的建设项目，保证文化景观的完整与和谐。紫禁城壮美的建筑、严谨的形制、壮丽的彩绘，都表明其是中国官式古建筑的最高典范，其中还有很多生动的空间、精美的装饰、独特的色彩、真实的信息、典雅的园林，都使紫禁城充满了历史积淀。同时，紫禁城与周围的景山、北海等一起构成丰富的天际轮廓线，整体形成和谐的景观环境。

二是来看故宫博物院的文物藏品。自 2004 年开始，故宫同人用了整整 7 年的时间，对故宫博物院的文物藏品进行了全面、细致的清理。文物清理是一件科学工作，需要投入大量人力、物力、精力，每一件文物藏品都要定名、都要编目，同时每一件文物藏品都要与以前的账、卡进行核对。经过全面、系统的普查整理，故宫人得出了文物藏品的准确数量，于是故宫博物院的文物藏品数量从 100 万件左右，增加到了 1807558 件（套），真正做到实物和藏品档案一一对应。这是故宫博物院自建院以来，

在文物藏品数量上最全面、最准确的数字。这项艰苦卓绝的基础工作，是故宫人的责任和使命，意义重大。

我国可移动文物分为珍贵文物和一般文物，珍贵文物又分为一级、二级、三级文物。全国 4150 座博物馆保管着 401 万件珍贵文物，而其中有 168 万件收藏在故宫博物院，约占全国博物馆所收藏珍贵文物的 41.98%。一般来说，世界各地的博物馆几乎都是金字塔形的藏品结构，即塔尖是镇馆之宝、珍贵文物，塔身是量大面广的一般文物，底层是待研究、待定级的资料，故宫博物院则是一个例外。故宫博物院的文物藏品结构是倒金字塔形的，即 93.2% 的文物藏品是珍贵文物，只有 6.4% 的文物藏品是一般文物，资料占 0.4%，可以说几乎件件都是珍贵文物。

目前，故宫博物院的文物藏品分为 25 大类。例如绘画，一共有 53000 件，包括《五牛图》《清明上河图》《千里江山图》等。法书有 75000 件，包括神龙本《兰亭序》、《中秋帖》、《伯远帖》等，也都是极其重要的文物藏品。碑帖有 28000 件。历代帝王都钟情书法，他们广泛搜集各地名山大川的田野石刻信息。历经千百年，那些处于自然状态下的碑刻风化或者损毁以后，当年清晰的历史信息则以摩拓的形式保留在博物馆中。上述这三类纸质文物加在一起是 156000 件，应该说是在世界博物馆领域无与伦比的收藏。故宫博物院是收藏铜器最多的博物馆，一共有 16 万件，其中最具研究价值的是 1670 件带先秦铭文的青铜器，故宫也是世界上收藏带先秦铭文青铜器最多的博物馆。还有 11000 件金银器、19000 件漆器、6600 件珐琅器，这些都是传世的艺术品。23000 件玉石器是故宫博物院收藏的骄傲，中华五千年文明，甚至上溯八千年，通过故宫博物院的藏品可以串联起来，例如出土于东北的红山文化玉器，出土于浙江的良渚文化玉器，还有时代更早一些的安徽凌家滩文化玉器等，都有广泛的收藏。故宫博物院也是收藏陶瓷最多的博物馆，共有 367000 件，绝大部分是生产于景德镇的官窑瓷器。此外，故宫博物院收藏有 180000 件古代织绣、11000 件雕刻工艺品，包括象牙制品、寿山石制品等；还有 13000 件其他工艺品。在其他工艺品中比较难保管的就是盆景，它们体量较大，又不像瓷器、玉器等器型比较规整，可以装入囊匣。这些盆景的枝干、花瓣一般是玉石制造，叶片则有一些是染牙材料，因此无论是保管、搬运，还是陈列，都要格外小心。故宫博物院有 68000 件文房四宝、纸墨笔砚，数量很大。生活用具类藏品，主要是内廷帝后生活中使用过的东西，可谓无奇不有。比如其中有很多孩子的玩具，还有很多当时的食品，如普洱茶、中药等。故宫博物院一共收藏了 6200 件明清家具，包含很多紫檀、黄花梨等材质的家具，极为珍贵。

在我们国家，博物馆收藏的外国文物很少，但是故宫博物院是个例外。近 500 年的文化交流，特别是使臣纳贡，积累下上万件的外国文物。比如西洋钟表，世界上收藏 18 世纪的西洋钟表数量最多、品质最好的博物馆是故宫博物院，收藏有 2200 件大型西洋钟表。

故宫博物院收藏宗教文物 42000 件，80% 都是藏传佛教文物，其中有 23000 件佛造像、7000 件祭法器、1970 件 18 世纪的唐卡。太和殿前盛典、庆典使用的武备仪仗、中和韶乐等数量很大，共 33000 件。帝后玺册，一共有 5060 件。

有文字的文物比没有文字的文物更加珍贵，因此故宫博物院所藏的 33000 件铭刻是非常重要的一类文物，其中有 10 面石鼓可谓国宝中的国宝。如果点击故宫博物院网站可以知道故宫博物院收藏有 4700 片出土于安阳殷墟的甲骨，实际上故宫博物院收藏有 23000 片，但是需要 6 年的时间才能全部经研究后列入藏品序列。故宫还藏有 60 万件古籍文献，其中有 24 万件书板非常重要，也是世界上收藏书板最多的博物馆。

今天故宫博物院的文物藏品每年还在增加，故宫仍然在不懈地征集、汇聚文物，但是有一定的收藏原则。如果是因为种种原因从清宫流失出去的文物，尤为珍贵，故宫博物院希望能够接受捐赠，对于一些重要的文物还可以出资购藏。例如十几年前故宫博物院就抓住机遇，购藏了《张先十咏图》《出师颂》《研山铭》等珍贵书画文物藏品。

2013 年初，故宫博物院的文物藏品目录向社会公布。国际博物馆协会主席明确表示，故宫博物院是世界五大博物馆之一，这不仅取决于故宫博物院的藏品数量和观众规模，还在于文化影响力。世界五大博物馆中，还有英国的大英博物馆、法国的卢浮宫博物馆、美国的大都会艺术博物馆、俄国的艾尔米塔什博物馆。

面对巨大的观众流量，确保故宫文化遗产的安全，确保每个观众的参观感受和自身安全，是故宫博物院的责任所在。故宫博物院观众参观的淡季与旺季差距非常明显，在每年的观众流量曲线图上呈现出"双针一峰"图形，即"五一""十一"两根针，暑期一座峰。"十一"这根针头就是每年观众人数最多的一天，即 10 月 2 日这一天。

过去，观众在旺季参观故宫博物院非常辛苦，在极端高峰时段甚至需要排 1 个多小时的队才能购买到票，之后再经过安检、验票、存包，消耗了大量的时间和精力。对于观众来说，这样的博物馆之行就不会感到亲切，不会有进入文化殿堂、文化绿洲的感觉。此外，过去的端门—午门区域过于商业化，摊贩售卖的是来自全国各地的小商品，与故宫文化没有多少关系，环境秩序也很不好。所以故宫博物院对这个区域进行了全面整治和清理，使整个广场恢复典雅、清洁、庄重的氛围，同时为观众提供更

优质的服务。

博物馆是为社会和社会发展服务、向公众开放的非营利性常设机构。降低门票价格等参观门槛，提高服务公众的能力，是博物馆应尽的义务。所以故宫博物院门票价格已经10余年没有增长，同时从去年起，在淡季逐步设立针对医务人员、志愿者、现役军人和公安民警、教师和大专院校学生、公共交通司乘人员、环卫工人等群体的主题免费日，让这些为社会辛勤服务的群体也能成为博物馆文化的受益者。

故宫博物院不仅要让文物有尊严，还必须要让观众们同样有尊严，这样才能让观众们面带笑容、心平气和、体力充沛地参观。故宫博物院在这方面的努力不断呈现出可喜成效。一是改善售票和安检环境，增加了14个售票窗口，30个售票窗口一字排开，售票接待能力增加87.5%，大大缩短了观众排队的时间，多数情况下观众在3—5分钟内就可以购买到门票；新的安检设施正式投入运行，检票、安检均前移到午门外广场，通道数量也大大增加，解决了空间狭小和疏散不力的问题；引入社会化安检机制，增加检票和安检通道，避免检票入口的拥堵。二是设置与环境相配的座椅，让观众"有尊严地休息"：先在端门广场上设置了200把座椅，每把座椅可容纳3位观众休息，同时围绕端门广场上的56棵树木，每棵树木安装了一圈"树凳"每组"树凳"，可以提供12位观众的休息小憩。同时，在御花园及院内其他开放区域不断增加各类座椅，全院开放区内现有座椅1330把，可以同时为4000位观众提供休息。近期故宫还将在新开放区域再增加一批座椅。这些座椅的色调与故宫的红墙黄瓦的环境相协调。三是扩建洗手间，端门广场区域内公共洗手间严重不足，导致"黄金周"和暑期时，女性观众排长队等待，为此增加了女性洗手间的数量和面积，解决观众如厕难的问题。另外，故宫博物院还通过设置观众服务中心，为观众提供各种咨询和服务项目；院内故宫商店进行统一规划、重新布局，部分商店进行重新装修、改陈，提升文化产品的展示效果；改善陈列展览的质量，力争达到历史性与时代性、思想性与观赏性、科学性与艺术性、学术性与趣味性、知识性与通俗性的有效结合，调动观众的审美意识和审美情感，尽力缩小陈列展览与观众的空间距离和心理距离，等等。

午门是紫禁城的正门，应该更有博物馆的氛围，给人以亲切感。过去午门中间的门洞是贵宾通道，观众走两边门洞，所以经常有观众提意见。以前安检机设在门洞里面，占据半个门洞的空间，影响观众疏散。改造之后，安检前移，三个门洞全部打开，任何一位观众都可以走任何一个门洞，也更加通畅。现在即使在暑期和"黄金周"的高峰日，观众也可以迅速进入，基本上观众从买票到进入约15分钟就可以完成。

长期以来，到访故宫博物院的外国贵宾，可以乘车驶入午门，直驱到太和门广场金水桥前。现在观众数量倍增，车辆再从开放区域驶过，确实既影响观众安全，也破坏参观博物馆的文化氛围，对观众也不尊重。故宫博物院便宣布紫禁城的开放区，不准任何机动车辆通行，之后包括外国国家元首、政府首脑在内的贵宾，均能够在观众开放区域之外下车，步行进入故宫博物院，使观众安全得到保障，也使世界文化遗产重新拥有尊严。

2002—2012年是故宫博物院发展最好，做事最实、最多的10年，很多重要工作得到推进。例如，在2002年启动了故宫古建筑修缮保护工程，武英殿、太和殿、太和门等古建筑都陆续修缮完成，对公众开放。还有更难的一件事，就是当时紫禁城里有13个外单位。通过不断地商谈、劝说，大多数外单位都离开了故宫博物院，令很多古建筑得以回归故宫博物院的管理和保护。

故宫古建筑整体修缮保护工程为期18年，目前已经进行了14年，每年都有新的区域修缮完成，并逐步对观众开放。比如，慈宁宫、寿康宫、慈宁宫花园所在的西部区域修缮完成后，2015年正式对观众全面开放。

文物建筑修缮工程是一项科学的工作，要最大限度保留历史信息，不改变文物原状，还要进行传统工艺和技术的传承，所以要格外小心、格外细致。目前修缮工作进入了建筑非常密集的东西路区域和宁寿宫花园，即"乾隆花园"，这是面积不大的一块地方。宁寿宫花园160米长、48米宽，共分为四进院落，第三、四进院落从来没有开放过，这里亭台楼阁、假山林立，文物景观比较密集。故宫博物院计划在3年以后完成整个宁寿宫花园的修缮。修缮过程中，每一道工序都要进行详细的记录，都要公开出版修缮报告，每一项传统工艺都要用原材料、原技术进行修复，从墙上摘下的牌匾、楹联、贴落等都要准确定位，修缮之后一丝不差地回归原处。其中最后一进院落的倦勤斋，已经修缮竣工，但是修缮的过程却极具挑战，例如地面是苏州产的金砖，梁架整体是紫檀木的，绣品也是苏州产的夹丝双面绣；176扇窗户上和梁架上镶嵌着2640块和田玉。屋内还有一幅通景画，画着开满花的紫藤架。在对它进行修复的时候，我们发现，这幅通景画所用的背纸是用桑树皮制作的一种手工桑皮纸，为了找到相同工艺水平的纸，专家多次到各地寻访，最后在安徽找到制作手工桑皮纸的技艺传承人，经过上百次的试验才研发成功，然后用于这幅通景画的修复中。虽然今天人们看不到通景画背面的工作成果，但是其修复技术、工艺很好地保留下来，可以让后人了解和传承，这就是今天修缮工作秉持的原则，即"为未来而保护今天"。

除了要对文物建筑进行大规模的修缮之外，还要进行日常的保养，并不断提升参观环境。以御花园为例，进入故宫博物院参观的观众 80% 都要经过御花园，但是御花园的整体环境存在很多问题。主要在八个方面：一是彩色石子路受损。御花园中遍布精美的彩色石子路，由于大量观众几十年的踩踏，这些石子路已经损伤严重。二是大面积的土地裸露。由于观众踩踏，御花园中一些地面长不出草，刮风时卷起尘土，对观众参观和文物保护都很不利。三是参观路径狭窄。以前为了保护古树名木，在御花园中设置了很多栏杆，道路很狭窄，观众密集的时候就难以快速疏散，存在安全风险。四是缺少观众休息的设施。御花园是大多数观众参观的"最后一站"，很多观众希望在这里获得短暂休息，但是御花园没有座椅，观众只能勉强坐在栏杆上，既不安全，也不雅观。五是古典园林景观被各类现代材料的管理设施所严重干扰影响，参观效果和文化感受大打折扣。六是古建筑存在安全隐患。例如，高高的堆秀山由太湖石摞起来，需要不断修缮、加固，保证安全。七是御花园中的水池经常被误认为是"许愿池"，很多观众受误导向里面扔钱许愿，原有的园林景观深受影响，采取了很多办法也没能彻底改变这个状况。八是御花园中的多家商店售卖汉堡、爆米花、烤肠、咖啡等食品，但是店内座位有限，观众就只能坐在御花园的台阶上、栏杆上、古建筑平台上吃，既不舒适，也严重影响了古典园林的景观和参观的文化氛围。

针对这些问题，故宫博物院组织了细致的御花园环境整治和景观提升行动。拆除不规则的护栏，减少现代园林景观，恢复古典园林景观；对石雕、盆景、假山石等室外文物，或采用绿植进行软隔离，或以石栏杆作围挡，提升文化景观效果，更好地保护文物；对石子路两旁裸露土地铺上防护透水板，有效增加观众活动空间，并避免了每当刮风时的尘土飞扬；对园内树坑垫以防腐板，使树木得到更好的生长空间；令观众活动空间的成倍增加，不但有效减少了对彩色石子路面的磨损，而且使彩色石子路修复工程得以有序进行；增加各类坐凳，让观众更加有尊严地休息；撤除御花园内所有售卖食品的商铺，将观众服务区移至御花园外，维护古典园林文化氛围；恢复堆秀山前水法（喷泉）景观，使御花园更具文化魅力；采取绿植进行有效隔离，保持澄瑞亭水池的清洁。总之，一系列"组合拳"，使御花园回归古典园林之美，为观众提供赏心悦目的参观场所。

实现故宫博物院的防火安全提升，一个艰巨的任务就是拆除彩钢房临时建筑。此前，为了缓解办公用房、接待用房、科研用房、文物库房、食堂等房屋使用的紧张情况，故宫博物院先后修建了 59 栋彩钢房，共计 3600 余平方米。这些建筑分布在故宫古建

筑群内，既存在严重安全隐患，又严重影响环境景观，需要及时将这些聚苯材质的彩钢房拆除。自2012年开始至今，故宫博物院已拆除59栋彩钢房中的49栋，今年将全部拆除。故宫博物院希望用5年的努力让紫禁城里面只有古建筑，没有任何影响古建筑氛围的现代建筑。

对于故宫博物院这样一个观众数量极大、观众成分极其复杂的博物院而言，要落实"禁草""禁烟"，要治理随地乱扔垃圾，就会遇到很多困难。但是故宫博物院在上述工作中均取得了很好的效果，这与故宫人的全面参与支持，以及故宫人一丝不苟的工作态度有关。

以"禁草"和治理乱扔垃圾为例。过去每处古建筑的屋顶上都有些杂草，很难彻底清理，故宫博物院提高标准，要求古建筑上一根草都不能有，这些要求显然都有些"极端"，偌大的博物院不可能没有一片垃圾，也不可能没有一根杂草，但标准就是要求每个角落都干净整洁。而且整体环境干净整洁之后，观众反而更加自觉，不再随意丢弃垃圾等废弃物，环境质量大大提升。正是在这种看似严苛甚至是不可能实现的标准要求下，博物院才在较短的时间内解决了上述难题。

关于"禁烟"，在故宫博物院正式实行全面禁烟后，故宫博物院全体员工、在院合作单位和个人首先进行自我约束，无论室内和室外，不分开放区与工作区，一律禁止吸烟，对违反规定的人员将进行严格处罚，并通报全院。对驻院单位也提前进行了告知和提醒，要求配合故宫博物院禁烟工作。此措施实行效果良好，全体故宫人自觉遵守，也为之后更加全面彻底的禁烟打下了良好的基础。2013年8月14日起，故宫博物院将打火机等火种纳入故宫博物院安检范围，在之后的20天内收到打火机20万个。正是通过以身作则和严格落实规章制度，在院内开放路线检查时，工作人员发现地上的烟头确实少了很多。现在要想在故宫博物院里捡到烟头已经变成一件困难的事情。正是科学的规章制度、严格的执行力度和全体员工的通力支持，才使故宫博物院克服阻力，得以顺利推行各项措施，参观氛围和景观环境也大大改善。

2012年，经过深入调查文物建筑保护状况、文物库房藏品保存环境、文物安防技防设备、文物保护科技设施、开放路线观众接待条件、员工工作生活区域，以及端门广场、大高玄殿等周边环境，发现在文物建筑、文物藏品和观众接待等各个环节，均存在一些安全隐患，有的方面相当严重，需要及时加以解决。2012年5月，故宫博物院凝聚全体员工的智慧，形成"平安故宫"工程方案，以彻底解决故宫博物院存在的火灾隐患、盗窃隐患、震灾隐患、藏品自然损坏隐患、文物库房隐患、基础设施隐患、

观众安全隐患等七大安全问题。"平安故宫"工程提出后，很快就引起国务院领导的高度关注。2013 年 3 月 4 日，《"平安故宫"工程总体方案》正式上报国务院，并于同年 4 月获得批准。刘延东副总理强调，要把"平安故宫"工程作为重大文化建设工程，全面提升故宫博物院的文化遗产保护、展示传播和服务观众能力，实现故宫博物院的高水平保护利用和可持续发展，为传承弘扬中华优秀传统文化，满足广大民众精神文化需求，提升国家文化软实力作出新的贡献。

"平安故宫"工程的保护对象包括三个方面：一是 23 万平方米故宫古建筑群的安全，二是 180 余万件文物藏品的安全，三是每年 1500 万观众的安全。"平安故宫"工程主要解决故宫博物院面临的七个方面安全隐患。

一是火灾隐患。对于故宫古建筑群来说，这是最需要排除的隐患，因为木结构的古代建筑最怕火。实际上故宫博物院建院以来最惨痛的一次教训也是来自火灾，即 1987 年因为雷击导致的景阳宫火灾，造成的损失十分严重。故宫博物院高压消防系统覆盖不全面，一些古建筑周围未设消防栓；防雷避雷设施有所欠缺，存在古建筑因雷击引发火灾的隐患；因办公、藏品库房面积不足等原因临时建设的"彩钢房"也存在严重安全隐患。

二是盗窃隐患。与近年来全国各地新建的现代化博物馆相比，故宫博物院安防技防系统老化，设施相对落后。故宫博物院安保设备建于 20 世纪 90 年代，10 多年没有升级，无法适应当前的安保需求。

三是震灾隐患。北京地处燕山地震带与华北平原中部地震带的交会处，历史上多次发生强震，因此必须常存防震意识。对于故宫博物院文物库房中的文物藏品和日常原状陈列的文物展品，我们虽然采取了一些传统的简易防震手段，但是尚不系统、规范，缺少必要的减隔震措施。

四是藏品自然损坏隐患。囿于地库空间的局限，故宫博物院 180 万件藏品中目前仍有约 50% 只能利用古建筑作为库房。由于古建筑内不能通电源，因此不能安装空调设施，夏季潮湿、冬季干燥，对文物藏品保管极为不利。更加上一些文物库房空间狭小，藏品大量堆积，保管条件恶劣。故宫博物院的展室均在古建筑内，除少数几处可以实现相对有限的温湿度控制外，基本处于自然状态。这些藏品面临寒、暑、光、尘等自然条件的威胁，无法达到文物保护的基本条件。

五是文物库房隐患。故宫博物院的文物藏品数量巨大、种类繁多、内涵丰富，其中相当数量的珍贵文物藏品对于保管环境有特殊要求。但是，故宫博物院的文物库房

使用年代久远，布局分散，与近年来一些新建大型博物馆的文物库房相比存在明显差距。很多原状库房由于年久失修，室内古代建筑装饰和陈设保护状况不佳，缺少通风、防尘、恒温条件。故宫博物院在 20 世纪 80—90 年代建设的第一、二期地下文物库房，经过二三十年的运营也出现了一些问题。一是存在一些地下水渗漏问题，虽然并不严重，但是对于地下文物库房来说是必须加以解决的问题。二是由于当时的条件制约，二期地下文物库房采用的是水冷式空调系统，在地下文物库房上方储备了约 50 吨水作为冷却水源，冷却管、蒸发器已锈蚀，存在很大的安全隐患。三是空调系统缺乏调控功能，整个地下文物库房只能设定一个温度、一个湿度，不能根据每间库房所保管文物类别对于温度、湿度进行单独调节。

六是基础设施隐患。故宫博物院基础设施大部分建于 20 世纪 50—80 年代，缺乏统一规划，老化、腐蚀严重，存在跑冒滴漏等现象。随着工作环境和条件的变化，故宫博物院内地上、地下的基础设施管线类别不断增加，布局愈加复杂，犬牙交错。同时，数量不断增长的空调设备、数量不断增加的机动车，增添了很多安全隐患。

七是观众安全隐患。目前，故宫博物院每年接待观众约 1500 万人次，构成了全世界数量最庞大、结构最复杂的观众群，由此造成的人身伤害等突发事件威胁不断加剧。虽然故宫博物院没有发生过观众踩踏事件，但是隐患日益加剧。观众在紫禁城内参观过程中，要经过高低错落的复杂地形，万一发生一些不文明的推搡行为，老人、孩子等相对弱势群体将面临严重威胁。

"平安故宫"工程批准两年多来，建立了"平安故宫"工程领导协调小组联席会议制度，成立了专家咨询机构，并相继召开专家咨询会、媒体汇报会等推动项目进展。

在工程进展上，故宫博物院北院区建设项目建议书已经由文化部上报国家发改委，目前国办在进行审批。地库改造工程已完成概念方案设计和项目建议书的报批，一期、二期地库结构安全性检测和空调系统性能及安全性检测评估，以及改造需求汇总、设计招标及现场踏勘工作。基础设施维修改造一期（试点）工程可行性研究报告已上报文化部，经文化部上报国家发改委评审。世界文化遗产监测项目在已有项目基础上又开启了新的项目。东华门、箭亭、宁寿宫花园（符望阁区）、大高玄殿等六项防雷工程通过了北京市避雷装置安全检测中心检测并完成竣工验收。故宫安全防范新系统，安防和消防报警系统改造工程已基本完成，视频监控系统无缝隙加密工程已完成约 75%。院藏文物防震项目正在进行第二期文物防震评估工作。院藏文物抢救性科技修复保护项目，已引进多家公司不同种类的专业技术人员，合作进行文物修复，故宫博

物院北院区修复工作室正式启动，西河沿文物保护综合业务用房工程加速推进。目前，故宫博物院正按照刘延东副总理"统筹推进，确保质量，务求实效，在文物、古建筑保护与修复上取得突破，使之成为文物保护项目的典范，把'平安故宫'这一千秋工程办好，为中国梦增光彩"的指示，为达成"平安故宫"工程近期目标而不懈努力。

紫禁城 9000 余间古建筑房屋，构成了故宫博物院独一无二的博物馆空间格局。从建院之始故宫博物院就有自己的陈列展览特色，即从故宫博物院的皇宫建筑和文物藏品出发，确定了宫廷原状与历代艺术的陈列体系。通过不断改进与发展，形成了拥有包括原状陈列、常设专馆和专题展览为主体的展览格局。几十年来，这一展览体系已经为广大观众所接受和熟悉。近年来，故宫博物院内每年有各种展览 40 个左右，同时展出的文物藏品数量近 1 万件，以多种形式满足观众参观的需求。目前，故宫博物院还在不断开辟新的展厅，增加展示文物的数量和质量，提升展览效果。

随着故宫古建筑整体修缮工程的推进，越来越多的古建筑修缮完成，让故宫博物院展览空间不断增加。近年来，故宫博物院不断扩大开放面积，合理优化参观路线，满足观众不同的参观需求。2015 年，故宫博物院迎来了 90 岁华诞，举办了一系列文化活动，开放五个新的参观区域，开放区域由过去的 52% 达到 2015 年的 65%，并举办系列展览；同时，原有展览也逐步进行改陈和环境提升，增加重量级文物的展出，丰富故宫博物院的展览内容和观众的文化体验。年底前，贯穿全年的 18 项展览一一亮相，以丰富的文物藏品、生动的展示方式、独特的展览空间，达到展出文物数量最多、内容最丰富、形式最精彩的多个院史之最，形成以原状陈列为核心特色，精品常设展览为亮点，专题展览精彩不断，传统展陈与数字效果相结合的展览格局，全面提升博物馆氛围与展陈效果，带给观众更加震撼、完整、丰富、精彩的参观体验，实现从"故宫"走向"故宫博物院"。

其一，慈宁宫、慈宁宫花园和寿康宫所在的西部区域首次整体开放，慈宁宫区域作为雕塑馆进行展览布置和陈设，展出 410 件雕塑文物，年代跨度从战国跨越到清朝，其中慈宁宫主殿展出 40 余件院藏雕塑中的精品，均为难得一见的珍贵文物；寿康宫区域设置为原状陈列展室及"庆隆尊养：崇庆皇太后专题展"，还原曾居住于此的乾隆生母的宫廷生活，更以约 300 件精美的文物藏品，展示乾隆皇帝与母亲的深厚感情；不久之后，隆宗门外新的观众服务中心将对外开放。让整个西部区域以崭新的面貌迎接更多观众的到来，让大家充分地领略到这片区域不同的建筑特色和文化氛围。

其二，故宫东华门保护修缮工程已经竣工，作为故宫博物院古建筑馆，专门展示

壮美的古代建筑群和精美的古建筑文物藏品。观众还可以登上东华门城楼观赏故宫古
建筑群，并开放东南一段城墙，使观众能够从午门—雁翅楼展厅出发，沿着城墙向东
参观，经过东南角楼到达东华门城楼，获得难得的文化体验。特别是以往人们只能远
眺紫禁城精美绝伦的角楼，如今可以近距离观赏这一经典文物建筑，还可以进入内部
仔细参观，并观看数字影视作品《角楼》，了解角楼的细部结构和建筑过程。

其三，整体改造完成后的东、西雁翅楼展厅与午门展厅组合成为故宫博物院面积
最大、功能最全、规格最高的现代化展区，以 2800 平方米的大型展览空间满足多门
类文物大规模展示的不同需求。这是世界上最为独特的博物馆展厅，居高临下，气宇
轩昂。古代建筑外观完全保持原貌，内部则是既具有宫殿建筑氛围，又拥有现代展览
设施魅力的空间。为迎接故宫博物院 90 周年院庆，午门—雁翅楼展厅展出了"普天
同庆——清代万寿盛典展"。

其四，端门是观众参观故宫博物院的第一站，也是故宫博物院给观众递上的第一
张名片。作为"数字故宫"的建设成果展示基地，故宫博物院用现代技术记录、保护、
研究古建筑和文物藏品所取得的阶段性成果，将在这里向社会公众进行展示和汇报。
端门数字展馆是在传统建筑中建设的全新数字形式展厅，与实体形式的展厅既有区别
又密切联系，它以数字建筑、数字文物的形式，充分突出信息时代的技术优势，把院
藏珍贵文物中较为脆弱、难以展出的文物或实物展览中难以表达的内容以数字形态呈
现给观众，以新媒体互动手段满足传统文化的传播需求，同时又保障了文物安全，更
可以激发观众对实体文物的兴趣。为迎接故宫博物院建院 90 周年，第一期数字大展
的主题为"故宫是座博物馆"，其中包含"从紫禁城到故宫博物院""紫禁集萃·故宫
藏珍""紫禁城·天子的宫殿"三大区域，通过完整的参观流线，从故宫博物院历史、
馆藏、建筑三个方面向观众简明扼要地介绍"故宫是什么""故宫有什么""来故宫看
什么"。该展厅已经向观众开放。

最后，位于故宫西华门内、武英殿西侧的宝蕴楼也已修缮完成，并举办"故宫博
物院早期院史展（1925—1949）"，一部分区域作为文化研究与学术交流活动使用。宝
蕴楼为两层西洋式建筑，建成于 1915 年，是民国时期在原清朝咸安宫旧址之上建造
的一座专门用于文物保管收藏的大型库房，其建造历史及建筑风格在整个故宫古建筑
群中具有独特而鲜明的特征。观众也能通过展览感受故宫博物院建院以来的风雨历程，
以及历代故宫人对故宫精神的坚守与传承。

开放区域不断扩大，观众服务水平也要随之提升，信息传递要更加及时、有效，

让公众第一时间了解故宫博物院的各项服务信息和工作进展。

过去，故宫博物院的标识牌不够规范、指示内容也不够全面，致使很多信息观众接收不到。现在故宫博物院开始对全院 460 多个标识牌进行全面的整治、提升，并统一设计为与古建筑环境相协调的样式。同时，故宫博物院拥有世界上语种最丰富的讲解器，共收录 40 多种各国、各民族的语言及主要的方言。此外，把更多的数字化成果应用到展厅，应用到一些观众可以动手参与的活动之中。

故宫博物院官方网站也在不断改进，两年多来在三个方面获得提升：一是提高英文版网页的质量，让世界各国的人们都可以很方便地浏览故宫博物院网站；二是网站的青少年版针对孩子们做得更加活泼有趣，因为在网上要讲更多通俗有趣的故事，才能使他们更加喜欢故宫博物院；三是举办网上专题的展览，在虚拟场景中观看故宫的各类展览。三项提升之后，故宫博物院网站功能更加强大、内容更加丰富，每天点击率都超过一百万人次。

不断推出的 App 应用，也是"数字故宫"建设中的一个重要内容。目前，故宫博物院已自主研发并上线了七款 App——胤禛美人图、紫禁城祥瑞、皇帝的一天、每日故宫、韩熙载夜宴图、故宫陶瓷馆、清代皇帝服饰，每一个都成为大家喜爱的精品，获得了很高的下载量和好评度，树立了故宫出品必属精品的良好形象。

故宫博物院还不断研发具有故宫文化元素和故宫特色的文创产品。比如故宫过去的文化产品包括书画系列、瓷器系列、铜器系列、木器系列等，大多是仿制品、复制品，还有一些系列书籍。今天故宫文化创意产品既需要坚持具有历史性、知识性的特点，同时也需要具有趣味性、实用性；不但要有大型、厚重的文化创意产品，还要有小型、精巧的文化创意产品。因此，需要在学习和吸收其他博物馆的经验基础上不断创新。近两年来，朝珠耳机、《故宫日历》等来自故宫博物院文化产品的报道铺天盖地，备受社会公众追捧。更有"萌萌哒"系列如故宫娃娃、手机壳、拼装玩具、笔记本，以及祥云系列的电脑包、鼠标垫、U 盘等，深受观众喜爱。去年，朝珠耳机在"2014博物馆及相关产品与技术博览会"上荣获"十佳文化创意产品奖"，是故宫博物院更新文化创意产品研发理念后所取得成绩的一个缩影。通过文化创意产品，希望能让更多的观众"把故宫文化带回家"。

故宫博物院是文化研究机构，一共有 350 名高级职称的故宫学者。2013 年 10 月，故宫研究院成立，由张忠培先生担任故宫研究院名誉院长，郑欣淼先生担任院长。故宫研究院以创建"学术故宫"为宗旨，在故宫博物院已有学术人才的基础上，会集国

内外知名专家学者，共同搭建开放式的学术平台。通过对已有的研究机构进行重新整合和新研究机构相继成立，目前故宫研究院已经形成一室十四所的规模。多项科研课题也按计划进行，有的已经取得了丰硕的成果，例如，"走马楼吴简整理项目""故宫博物院藏甲骨整理与研究项目"等。

为了加强教育培训和人才培养工作，故宫博物院于 2013 年 11 月成立故宫学院。故宫学院以开放式的平台，规范化、多样化的培训机制，为文物博物馆界培养更多的专业人才。同时还承担着加强故宫员工文物基础知识及业务培训的职责，新员工入职以后就要进行系统的培训，同时也要对在职员工进行培训。国家文物局把故宫学院作为全国文物博物馆培训的基地，多个全国性培训班已经举办，为全国文物博物馆界培养了大量人才。

近年来，故宫博物院把更多的精力投入到中小学学生教育上，深入到中小学的课堂，同时把更多的孩子们请到故宫博物院来，举办大量的青少年宣教活动，让孩子们在故宫博物院里学到更多传统文化知识。例如每年举办的"故宫知识讲堂"期期爆满，孩子们在课堂上可以串朝珠、手绘龙袍、画盘子，做"皇帝的新衣"，还可以抄录乾隆皇帝的诗并盖上皇帝的大印（复制品），做拓片、做结彩、包粽子，每次孩子们和家长都开心而来，满载而归。

故宫文化的传播仅靠一己之力远远不够，因此，故宫博物院注重强强联合，寻求多元合作伙伴，不断把世界各国博物馆的优秀展览引入故宫博物院，故宫博物院丰富多彩的展览也经常走向世界各地的博物馆。同时与国内外知名博物馆、相关机构签署合作协议，合作内容涉及文物陈列展览、藏品科技保护、文化产品研发、文博人才培养、传统文化教育、数字技术应用等多个层面。其中，北京奥运塔故宫精品文物馆、数字影厅，厦门鼓浪屿外国文物馆等院外展览设施都颇令人期待。在国际方面，设于故宫博物院的国际博物馆协会国际博物馆培训中心每年举办 2 次国际性培训；故宫博物院还与印度喀拉拉邦历史研究委员会签署合作谅解备忘录，与白俄罗斯国家美术馆、俄罗斯克里姆林宫、美国博物馆联盟签署战略合作协议，加强广泛的国际合作。

"平安故宫"工程的重点项目之一——故宫博物院北院区项目已经启动。历史上，紫禁城每次发展都在西北方向，如圆明园、颐和园等，故宫博物院北院区的选址也继承以往传统，落户海淀区。2020 年，故宫博物院北院区建成之后，就能解决院藏大量大型珍贵文物（如家具、地毯、巨幅绘画、卤簿仪仗等）因场地局限而长期无法得到及时、大规模的科学保护和有效展示的问题，同时把传统文物修复的技艺，即非物质

文化遗产展示给公众。

近期，吴良镛教授出版了《中国人居史》一书，这部洋洋100万字的著作前后用了10年左右的时间，九易其稿，这部著作主要反复阐述了三个观点：第一，今天故宫博物院做任何事情都要学习古人的智慧，都要尊重传统；第二，今天做任何事情都要考虑民生，要为最基层的社会民众服务；第三，今天做任何事情都要考虑未来，考虑可持续的发展。

今天，故宫博物院要响应习近平总书记的伟大号召，"中国人民共同享有人生出彩的机会，共同享有梦想成真的机会"。我们的"中国梦"就是经过努力，在4年之后，紫禁城的600岁生日之时，故宫古建筑整体保护修缮工程和"平安故宫"工程双双竣工，实现"把壮美的紫禁城完整地交给下一个600年"。

传承与疏离：论董其昌与王鉴画风演变的关系

赵国英

赵国英，女，1963年生，汉族，祖籍山西浑源。编审。1980年9月至1987年6月，南开大学历史系文物博物馆学专业学习，获历史学学士、硕士学位。2000年9月至2003年7月，中央美术学院美术史专业学习，获文学博士学位。

1987年7月至2004年1月在人民美术出版社古典美术编辑室工作，2004年2月起先后在故宫出版社（紫禁城出版社）、出版部（故宫书画教育中心）工作，2006年1月任紫禁城出版社副总编辑（副处级），其间兼任该社书画编辑室主任，2010年7月任紫禁城出版社总编辑（正处级），2013年5月任出版部（故宫书画教育中心）主任兼故宫出版社总编辑（正处级），2017年2月任故宫研究室主任，故宫博物院学术委员会委员、《故宫博物院院刊》主编、中国紫禁城学会副会长。2018年11月至今任故宫博物院副院长。现分管科研处、文保科技部、故宫学研究所、研究室、考古部。

策划编辑《米芾书法全集》、《石渠宝笈》（精选配图版）、《故宫画谱》、《故宫珍藏历代名家墨迹》《中国历代法书精品大观》（百册）等大型图书，主持《徐邦达集》《故宫博物院藏品大系》《故宫经典》等系列图书的编辑出版工作。

担任责任编辑的图书，曾获全国第一届优秀美术图书特别金奖、首届全国优秀艺术图书奖，第四届、第五届中华优秀出版物奖，第四届中国政府出版奖。

发表《清初私家书画鉴藏研究》《从王鉴绘画研究看明末清初绘画与鉴藏的关系》等学术论文，出版个人专著《王鉴绘画研究》。

王鉴出生于显赫的江南世家琅琊王氏，曾祖王世贞、王世懋兄弟与董其昌的关系非常特殊。王鉴幼年学习绘画时即受到董其昌的影响，对董其昌所倡导的南宗绘画情有独钟。中年以后，他与收藏家、画商多有来往。随着所观古人法书名画数量的增多，王鉴逐渐有了自己对学习古人绘画的独到见解，而且与董其昌所倡导的"独宗南宗"的理论有所疏离。其师古的范围逐渐扩大，不但学习董其昌不太欣赏的南宗中属于宋代北方山水画派的范宽、李成及其传派如曹云西、朱泽民、唐子华的绘画，还学习董其昌所不提倡的北宗画家李唐、萧照、唐寅等人绘画，力求在利家中融入行家因素，画风自成一家。而且，王鉴也用这种宽泛师古的方法指导学生王石谷，最终引导王石谷形成将南北宗合二为一、"作家兼士气"的绘画风格，在清初"四王"画派中异化出与王时敏、王原祁祖孙更注重抽象表现的画风迥异的另一种风格类型。王石谷为集大成者，而奠基者非王鉴莫属。对此一成因的探讨，是一个兼具绘画史与鉴藏史双重意义的命题，而王鉴画风的演变及其与董其昌的关系，则是其中最为重要的一环。

一、传承与疏离：王鉴对董其昌画法画论的认识

（一）王鉴与董其昌的交往及董其昌画法对王鉴的影响程度

1. 王鉴与董其昌的画法

王鉴对董其昌绘画及其画论的认识比较复杂。他从幼年习画宗子久颇得思翁叹赏，发展到最后与董其昌所倡导的南宗方向脱离，其中经历了从理论到实践及不断反思的过程。

从现存绘画来看，王鉴与董其昌的山水画最大的不同在于：董其昌重视"笔墨之精妙"，而忽略山水的"丘壑"创造；王鉴则是既重笔墨，又关注丘壑变化。

有关董其昌对王鉴早期绘画的评价，可从上海博物馆藏王鉴《烟峦水阁图》轴中窥见一斑。王鉴画上自题："余初学画，即宗子久，谬为思翁赏识。中年浪迹四方，无暇悬习，故未能成。今又衰迈，不得努力，徒自悲恨耳。"[1]（图 1）

王鉴早年对董其昌绘画的推崇，从其曾将董其昌的绘画随身携带观摩可知一二。他在虞山遇见王翚时就随身带有董其昌的绘画。王石谷回忆 20 岁时与王鉴初次见面，王鉴"见翚所图便面小景，把玩赞叹，携之袖中。是夕，方伯孙公宴师于山堂，宾客

1　上海博物馆藏，康熙十五年，79 岁。（清）葛嗣 :《爱日吟庐书画续录》卷四著录。

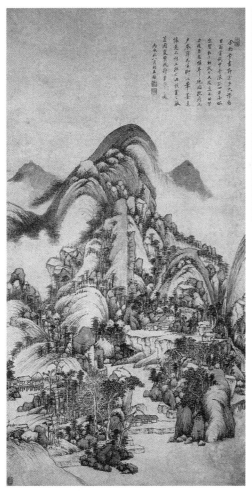

图1 王鉴《烟峦水阁图》轴及自题
上海博物馆藏

数十人，笙歌并集。师握余扇注视不释手。酒半遍，示诸客，称许过当，一座尽惊。随命其客邀至，得以弟子礼见，因出董文敏所图长卷，指点诿谆，郑重而别"[1]。

董其昌对王鉴产生的影响，主要体现在其创作的早期。在王鉴现存作品中，学董其昌画法者很少见，徐邦达《古书画伪讹考辨》曾记载过目一件王鉴仿董其昌的山水小册，惜已下落不明。徐邦达先生记，《山水小册》"纸本墨笔，页数失记。画法接近董其昌，功力还较差。作于明天启六年丙寅，年二十九岁。此册见于上海陈氏，今不知下落"[2]。

王鉴70岁时新入藏董其昌《仿古画册》12开，欣喜之余，亦作仿古画册。自题："余近得思翁画十二幅，自唐、宋至元季大家，无所不摹，皆有出蓝之妙。今春多晴日，闲窗息纷，仿古如思翁之数，手腕无灵，知不免效颦之诮。丁未二月，王鉴识。"[3]

1 （清）王翚：《清晖赠言》自序，风雨楼丛书本，清康熙五十三年刻本。

2 徐邦达：《古书画伪讹考辨》下卷，江苏古籍出版社，1984年，第175页。

3 （清）王鉴：《仿古山水图》册12开，纸本墨笔或设色（一、三、五、九、十一为墨笔，余皆设色），康熙六年丁未二月，70岁。（清）张大镛：《自怡悦斋书画录》卷一四；徐邦达：《历代流传书画作品编年表》，上海人民美术出版社，1963年，第131页。

73 岁时，见到董其昌生平所好画纸，亦仿董其昌笔意作画，是为了"以志皈向"。画上自题："董文敏酷好高丽纸、玉版笺，取其腻滑如凝脂，运笔不涩滞。余箧笥中偶得此纸，即仿思翁笔意而成之，殊惭效颦，姑存之以志皈向耳。"（图 2）从中可以体会出更多的是王鉴对董其昌本人的情感与思念[1]。

79 岁时，王鉴又作青绿设色《仿董其昌遗意图》轴，跋中对董其昌的画史地位给予极高的肯定与评价，该画后归王时敏收藏。王鉴自题云："近代画家首推文、沈，虽属神品，然未免过熟，尚不离丹青习气，独华亭董文敏脱纵横气味，真如天骏腾空，绛云出岫，乃所谓士大夫画，非具仙骨，岂能梦见万一。此图漫师逸意，终似嫫母王嫱，徒令人捧腹耳。时丙辰仲春，于来云馆之水边林下。湘碧王鉴。"[2]

上述这幅作品现已不存，但清乾隆年间的鉴藏家陆时化在著录这件作品时记道："笔法纤秀，似与文敏之浑雄不相似。廉州与文敏交好而推服如古人。王奉尝与廉州为砚友，得此而郑重珍藏，可见前辈之虚怀。"[3]可见这时王鉴的仿董文敏遗意，仅是对董其昌的一种怀念和寄托，

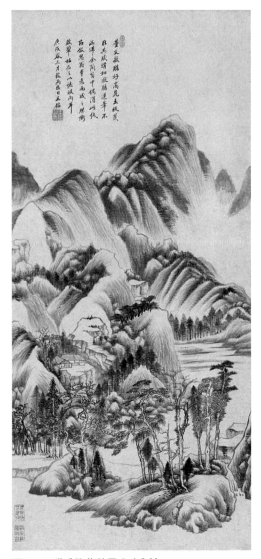

图 2　王鉴《仿董其昌山水》轴
故宫博物院藏

1　（清）王鉴《仿董其昌山水》轴，纸本水墨，故宫博物院藏，康熙九年庚戌，73 岁。

2　王鉴《仿董其昌遗意图》轴，纸本青绿，高三尺八寸一分，阔一尺七寸一分，康熙十五年丙辰仲春，79 岁。（清）陆时化：《吴越所见书画录》卷六，清乾隆四十一年陆氏怀烟阁刻本。

3　（清）陆时化：《吴越所见书画录》卷六，清乾隆四十一年陆氏怀烟阁刻本。

而不是真正的仿董画法。同时，"笔法纤细"一语，也是对王鉴晚年画法趋向尖秀刻画的共同认识。

2. 王鉴与董其昌的交往及对其藏画的观摩

对董其昌藏画的观赏与临摹，是王鉴早年建立董巨及元四家绘画概念的主要知识来源。董其昌的藏画可以分两个阶段看待。根据《民抄董宦事实》，董其昌的住宅在万历四十四年（1616）被焚，其藏品多遭焚毁[1]。董宅被烧后，其藏品构成亦发生变化，后世所知其藏品，主要为大火后幸存下来或以后得到的[2]。

有关董其昌的藏画，学者多有讨论。傅申考证："董其昌在 1595 年 11 月前和 1596 年 8 月前，收藏了赵大年的两幅重要的画。因此只有在董有机会研究这些画后，才能构想出那些条目，这最早也要到 1596 年左右。"又，"江参的《千里江山》一画，于 1596 年和 1598 年之间被三次题跋。李成的一幅'青绿山水'风格的画是在 1597 年获得的。董源的《潇湘图卷》也在此年获得"[3]。

此外，汪世清对金瑗《十百斋书画录》子集著录《董其昌论书画卷》进行了研究。共有手书论画 22 则，论书 3 则。其第十五则记道："董北苑《潇湘图》，江贯道《山居图》，赵大年《夏山图》，黄大痴《富春山图》，董北苑《征商图》《云山图》《辋川山居图》，赵子昂《洞庭二山图》《高山流水图》，李将军《蜀江图》，大李将军《秋江待渡图》，王叔明《秋山图》，宋元人册页十八幅。右俱吾斋神交师友，每有所知，携以自随，则米家船不足羡矣。"此则《画说》所无，而见于杨无补辑《画禅室随笔》卷二《画源》的最后一则。又在注中补充道："《随笔》著录内容与《十百斋书画录》所记有所不同。两相比较，前者较详，多出郭忠恕《辋川招引图》，范宽《雪山图》《辋川山居图》，李营丘《着色山图》，米元章《云山图》，巨然《山水图》及董北苑《秋山行旅图》，而缺王叔明《秋山图》。又后者以《辋川山居图》属董北苑，江贯道《山居图》或《江居图》未知孰是。姑记于此，以俟后考。"[4] 此外，还提及董其昌跋赵令穰《江乡清夏图》，"笔意全仿右丞，余从京邸得之，日阅数过，觉有所会。赵与王晋卿皆脱去院体，

────────────

1　此为古原宏伸的看法，见傅申：《〈画说〉作者问题研究》，载《董其昌研究文集》，上海书画出版社，1998 年，第 50 页。

2　马克斯·洛阿引古口铁雄观点，见傅申：《〈画说〉作者问题研究》，载《董其昌研究文集》，上海书画出版社，1998 年，第 51 页。

3　傅申：《〈画说〉作者问题研究》，载《董其昌研究文集》，上海书画出版社，1998 年，第 45-51 页。

4　汪世清：《画说究为谁著》，载《董其昌研究文集》，上海书画出版社，1998 年，第 52-77 页。

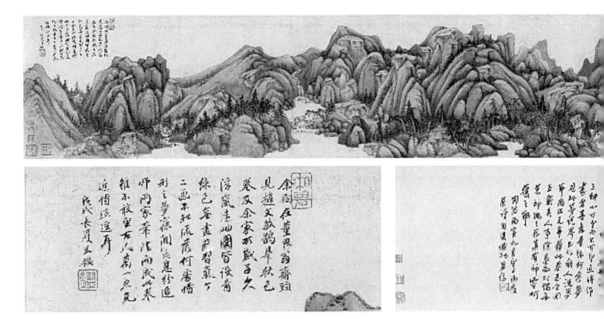

图 3　王鉴《青绿山水图》卷
故宫博物院藏

以李咸熙、王摩诘为主"[1]。

张丑的《清河书画舫》中也有相关记载，称："董玄宰题叔达巨幅云：'魏府收藏董北苑画，天下第一，真极笔也。'此画与玄宰家藏《潇湘图》、巨然《秋山图》二卷，皆是无上神品。"[2] 又，"董玄宰云：'余家所藏北苑画，有《潇湘图》《秋山行旅图》，又二图不著其名，即《宣和谱》中夏山、秋山二图。一从白下徐国公家购之，一则金吾郑君与余。余尝悬北苑于堂中，兼以倪黄诸迹。无复于北苑着眼者，政自不知元人来处也。'"[3]

除以上著录可一窥董氏藏品外，亦有文献记王鉴与董其昌同观画作的事例，其中几件作品还对王鉴之后的绘画道路产生了较大影响。如王鉴曾提及："余向在董文敏斋头见赵文敏《鹊华秋色卷》及余家所藏子久《浮岚远岫图》，皆设青绿色，无画苑习气。"[4]（图 3）在其 65 岁时所作《仿赵孟頫画卷》中，再次提起此事："余丙子年访

1 （明）董其昌：《容台别集》卷四《画旨》，第 98 则。《江乡清夏图》亦称《湖庄清夏图》或《林塘清夏图》。

2 （明）张丑：《清河书画舫》，载《中国书画全书》，上海书画出版社，1992 年，第 254 页。

3 （明）张丑：《清河书画舫》，载《中国书画全书》，上海书画出版社，1992 年，第 246 页。

4 （清）王鉴《青绿山水图》卷，纸本设色，故宫博物院藏，顺治十五年戊戌，61 岁。

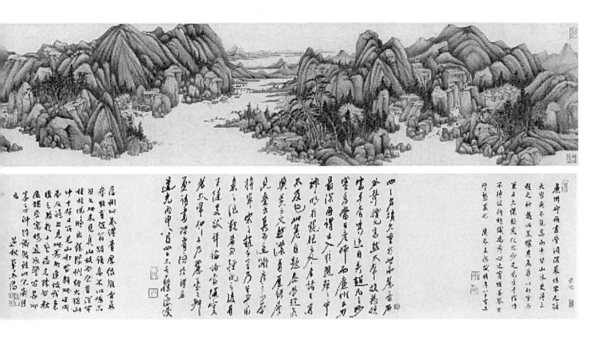

董文敏公于云间，出所藏《鹊华秋色卷》见示，相与鉴赏，叹其用笔浑厚，设色秀润，非后人所能梦见。……时壬寅春初，王鉴。"[1]

王鉴还曾与董其昌一起借观《秋山图》，据其一段题记："秋山图向在京口张修羽家，余曾同思翁借观。"[2] 此外，在故宫博物院藏王鉴《仿黄公望陡壑密林图》轴跋题有："黄子久有《陡壑密林图》，为董思翁所藏，后归奉常烟翁，余时得纵观。"（图4）再如王鉴72岁时作《溪山深秀图》轴，跋云："梅道人《溪山深秀图》轴为董文敏所藏，余曾借观数月，后归袁环中宪副。两先生墓木已拱，画今不知流落何处。客窗漫师其法，愧未能梦见古人。追思往昔，恍如隔世，掷笔为之惘然。己酉九秋娄水王鉴。"[3] "梅道人《关山秋霁图》，深得北苑、巨然三昧，向为华亭董文敏所藏，余时得纵观。王鉴。"[4]

从上述记载中可以看出，王鉴与董其昌的交往多为鉴赏及借临古书画，互相讨论

1　（清）梁章钜：《退庵题跋》卷一八。这次所观之画尚有巨然《真迹图》、董源《夏山图》《潇湘图》等。

2　纸本水墨，私人藏。见《清初六家与吴历》（*Six Masters of Early Qing and Wu Li*, Urban Council, 1986, P250）。

3　（清）王鉴《溪山深秀图》轴，纸本设色，康熙八年己酉，72岁，中国国家博物馆藏。

4　王鉴康熙九年题画。（清）邵松年：《古缘萃录》卷七。

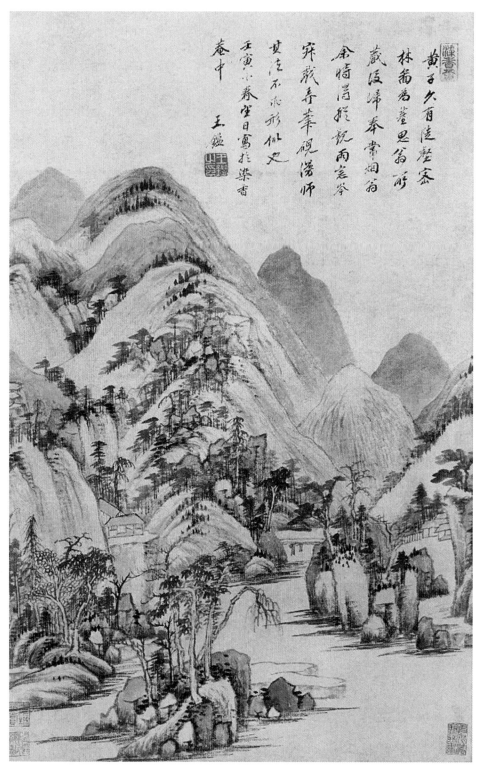

图 4　王鉴《仿黄子久陡壑密林图》轴
故宫博物院藏

法书名画之短长与优劣。"董其昌鉴定古画的方法是靠直觉与探索画风的渊源关系，而不是现代意义上的依靠史料进行分析。"[1]

总体来看，王鉴与董其昌的关系，只是作为有世交的晚辈对长辈的拜访与得闻绪论，而不似王时敏与董其昌那样，还有一层直接接受董其昌指点画法的师徒关系。从现已掌握的资料来看，董其昌并没有在具体的画法上对王鉴有过指点，反而是董其昌的藏画以及董其昌鉴赏古书画的方法，为王鉴提供了有关董巨、"元四家"和赵孟頫绘画风格样式的最初认识。

（二）如何师古：王鉴对董其昌画论理解的偏离

据王鉴的画跋，曾与董其昌讨论过一些画理、画论，比如王鉴关于"鉴藏家与好事者"的记载。此外，在王翚作于康熙十四年（1675）乙卯春的一幅《仿吴镇山水图》轴上，王鉴题道："董文敏常与予论丹青家，具文秀之质而浑厚未足，得遒劲之力而风韵不全。至如石谷众美毕具，可谓毫发无遗矣。此图深沉淡远，元气灵通，尤称杰作，良可宝也。娄水王鉴题。"[2] 但是对于董其昌的"南北宗"理论，他们似乎一起讨论。实际上，王鉴对于董其昌画论的理解似乎也一直与董的本意有所偏离。这从以下两个方面作以比较。

1.董其昌的只学南宗与王鉴的多学古人

董其昌"南北宗论"指出："禅家有南北二宗，唐时始分；画之南北二宗亦唐时始分也。但其人非南北耳。北宗则李思训父子着色山水，流传而为宋之赵幹、赵伯驹、伯骕以至马夏辈；南宗则王摩诘始用渲淡，一变钩斫之法，其传为张璪、荆、关、董、巨、郭忠恕、米家父子，以至元四家。亦如六祖之后，有马驹、云门、临济儿孙之盛，而北宗微矣。"[3]

针对文人画问题，董其昌说："文人之画自王右丞始，其后董源、巨然、李成、范宽为嫡子，李龙眠、王晋卿、米南宫及虎儿，皆从董巨得来；直至元四大家黄子久、

1　［美］方闻：《董其昌：一超直入》，载《董其昌研究文集》，上海书画出版社，1998年，第91页。

2　王石谷原画为美国 MORSE 夫妇藏，图见 Roderick Whitfield and Wen Fong, *In Pursuit of Antiquity: Chinese Painting of the Ming and Ch'ing Dynasties from the Collection of Mr and Mrs Earl Morse*, Princetion, N.J. : The Art Museum, Princetion University, 1969, P144. 该跋在沈子丞编《历代论画名著汇编》中，被编入王时敏《西庐画跋》最后一条，实误。

3　（明）董其昌：《画禅室随笔》卷二，浙江人民美术出版社，2016年，第62页。

王叔明、倪元镇、吴仲圭，皆得其正传；吾朝文沈则又远接衣钵。若马夏及李唐、刘松年，又是大李将军之派，非吾曹当学也。"[1] 再次强调了北宗绘画非文人画正宗，属于不可学习的范围。

对于北宗绘画不可学的观点，董其昌曾以当代画家仇英为例展开进一步的论述。他认为："李昭道一派，为赵伯驹、伯骕，精工之极又有士气。后人仿之者，得其工不能得其雅，若元之丁野夫、钱舜举是矣。盖五百年而有仇实父在，昔文太史亟相推服，太史于此一家画，不能不逊仇氏，故非以赏誉增价也。实父作画时耳不闻鼓吹阗骈之声，如隔壁钗钏戒，顾其术亦近苦矣。行年五十，方知此一派画殊不可习。譬之禅定，积劫方成菩萨。非如董、巨、米三家，可一超直入如来地也。"[2]

即使是南宗范围的文人画，董其昌又将他们划分为两派。他在讨论元代的文人画家时称："元季诸君子画唯两派。一为董源一为李成，成画有郭河阳为之佐，亦犹源画有僧巨然副之也。然黄、倪、吴、王四大家皆以董巨起家，成名至今只行海内。至如学李郭者，朱泽民、唐子华、姚彦卿，俱为前人蹊径所压，不能自立堂户。此如五宗子孙临济独盛，当亦绍隆祖法者，有精灵男子也。"[3] 又说："元时画道最胜，唯董巨独行。此外皆宗郭熙。其有名者曹云西、唐子华、姚彦卿、朱泽民辈出，其十不能当倪黄一。盖风尚使然，亦由赵文敏提醒，品格眼目皆正耳。余非不好元季大家画，直溯其源委归之董巨，亦颇为时人换眼。"[4] 可见在这两派中，他认为祖述李郭一系的朱泽民、曹云西、唐子华、姚彦卿，都为前人蹊径所束缚，以致"十不能当倪黄一"。

最初王鉴是跟从董其昌尊崇南宗绘画的，也有相关的言论，如"画之有董巨，如书之有钟王，舍此则为外道。惟元季大家，正脉相传，近代自文沈思翁之后，几作广陵散矣。独大痴一派，吾娄烟客奉常深得三昧，意此外无人"[5]。再如"宋元大家皆从右丞正脉，故南宗独盛，然知之者不易"[6]（图5）。这些观点多为后人引用。

但是，后来他在学古的范围上已经不局限于南宗了。他不但临习董其昌所倡导的"南宗正脉"董巨与元四家绘画，而且临习董其昌评价不高的元代李郭派画家

1　（明）董其昌：《画禅室随笔》卷二，浙江人民美术出版社，2016年，第61页。

2　（明）董其昌：《画眼》，载黄宾虹、邓实编《美术丛书》一，江苏古籍出版社，1997年，第133页。

3　（明）董其昌：《画眼》，载黄宾虹、邓实编《美术丛书》一，江苏古籍出版社，1997年，第132-133页。

4　（明）董其昌：《画眼》，载黄宾虹、邓实编《美术丛书》一，江苏古籍出版社，1997年，第132页。

5　（清）王鉴：《染香庵画跋》，载沈子丞编《历代论画名著汇编》，文物出版社，1982年，第295页。

6　王鉴《仿古山水》册（为穆如作），康熙元年壬寅，65岁，故宫博物院藏。

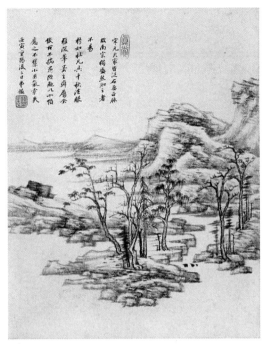

图5　王鉴（为穆如作）《仿古山水》册之二开
故宫博物院藏

朱泽民、唐子华、姚彦卿、曹云西的绘画，在现所知王鉴的画册中，便多可见"仿朱泽民"[1]"仿唐子华""仿曹云西"[2]，可见在对待文人画的立场上，王鉴与董其昌的观点也是有差异的。

董其昌曾道："宋画至董源、巨然，脱尽廉纤刻画之习。"而王鉴晚年画风所呈现出的工细与刻画，显然不是董其昌所提倡与赞赏的。

董其昌《画禅室随笔》曰："画之道，所谓宇宙在乎手者，眼前无非生机，故其人往往多寿，至如刻画细谨、为造物役者，盖无生机者。黄子久、沈石田、文徵明皆大寿，仇英短命，赵吴兴止六十余。仇与赵，品格虽不同，皆习者之流。非以画为寄、以画为乐者也。寄乐于画，自黄公望始开此门庭耳。"何惠鉴等学者就曾指出："按照董氏论文人画的理论，文人有'以画为寄''以画为乐'的能力，正是元末四大家有

1　《仿朱德润山水卷》自题："癸丑冬日，仿朱泽民笔。王鉴。"纸本，高九寸六分，长七尺八寸，康熙十二年癸丑，76岁。（清）方浚颐：《梦园书画录》卷一八。

2　王鉴《仿古山水》册十六开，康熙八年作，陆时化《吴越所见书画录》卷六著录。

别于赵孟頫（1254-1322）、沈周（1427-1509）和文徵明（1470-1559）以及仇英（约 1494- 约 1552）之处。"[1]

此外，王鉴对北宗画家的看法也与董其昌有所不同，王鉴不但对董其昌认为的南宗画家中非"一超直入如来地"的不宜学习的绘画进行临仿，而且对董其昌认为决不可学的北宗绘画也有临仿，如他评价李唐与评价董、巨绘画均使用相同的"妙有幽微淡远之致"。

尤其在 70 岁以后，王鉴多有对北宗画家的仿作，并且将这些绘画与董、巨等南宗绘画等同起来。可以说，到了这时，王鉴的心目中已经没有南北宗绘画的区别了，他们都是值得学习的古代大师的绘画。这种情形可以从上海博物馆所藏三件王鉴绘画中窥见一斑。这三件作品分别作于王鉴 71 岁、72 岁和 73 岁，都属于王鉴绘画中的精心之作。

其一，仿唐寅临李唐画《白云萧寺图》扇页。"向在长安见孙少宰所藏唐伯虎《仿李希古白云萧寺图》，妙有幽微淡远之致。余亦仿其意，恐不免效颦之诮，掷笔惘然。时戊申三月望后二日，书于染香庵之紫藤花下。王鉴。"[2]

其二，《仿古山水十二条屏》第五条仿李唐画，水墨。跋云："溪云初起日沉阁，山雨欲来风满楼。仿李唐笔意。王鉴。"为大千父公济诞辰而作，属用心之作[3]。

其三，《为沧旭作山水》扇册（《溪山仙馆图册》）十六开，上题："仿萧照溪山仙馆，似沧旭老亲翁政之。"[4]

王鉴理解与叙述中的董其昌的学画观点，尤其在 60 岁以后，已不再是单纯的董其昌的看法，而是加入了更多的王鉴本人的认识。王鉴在顺治十八年辛丑（1661）64 岁时题叶欣《山水》册中说道："画不师古终难名世。荣木先生此册，笔力似王右丞，风韵似赵大年。其舟车、人物则出入龙眠、舜举之间，深得古人三昧，绝无纵横习气。见之令人有天际真人之想，宜置之清秘阁中，以海外名香、天机异锦作供养，勿以寻

1 ［美］何惠鉴、何晓嘉：《董其昌对历史和艺术的超越》，载《董其昌研究文集》，上海书画出版社，1998 年，第 300 页。

2 ［美］何惠鉴、何晓嘉：《董其昌对历史和艺术的超越》，载《董其昌研究文集》，上海书画出版社，1998 年，第 300 页。

3 上海博物馆藏，康熙八年，72 岁。

4 纸本设色，上海博物馆藏，康熙九年庚戌清和，73 岁。

常视之也。时辛丑小春，得观于雁宕里之祇园精舍。娄东王鉴。"[1]

王鉴在康熙八年己酉（1669）72 岁所作《仿古山水》册中提到董其昌对他所言的学画方法："董文敏尝谓余曰：'学画惟多仿古人，使手心相熟，便能名世。'每思此言，信足启发后进。"[2] 该画册共 16 开，所仿画家有郑僖、范宽、吴镇、巨然、黄公望、王蒙二、赵孟頫、米芾、倪瓒、许道宁、唐人诗意二、燕文贵、曹云西等。

可见经过王鉴晚年诠释后的师古概念已与董其昌原意有所不同，不仅仅是南宗，而变成了多仿古人，师古的范围已趋宽泛。实际上，在这一时期王鉴的画作中尚有更多的对北宗画家的仿作。

王鉴对于"明四家"绘画的态度也与董其昌的评价不同。他在跋唐寅《毗陵萧寺图》轴上云："吴郡文沈唐仇，值与宋元四大家并驱，声价亦相等。近时独尚唐仇，因其风韵艳冶，无纵横习气耳。"[3]

在南北宗问题上，在当时也有一些与王鉴观点相同的声音。例如在画家中，颇受董其昌重视的恽向在一件仿夏圭绘画的题跋中也曾提出自己学习古人的看法。"南北派虽不同，而致各可取而化之。故予与马夏辈亦偶变而为之。譬如南北道路俱可入长安，只是不走错路可耳。仿夏圭。"[4]

在鉴藏界，一些鉴赏家同样提出与董其昌不同的看法。宋荦在所著《论画绝句二十六首》中提出："不薄今人爱古人，眼前谁涉宋元津。画中九友王翚在，白首当年奉紫宸。"

当代学者阮璞论及董其昌的理论时说："尽管董氏在提出'画分南北宗'说时，就曾声明在先：'南宗''北宗'之分与地理方位上的南北无关，即所谓'其人非南北耳'，但是，董氏在鉴赏和师仿上，对五代、北宋时期产生在中国北方地区，画的是北方风貌的山水画的荆、关、范、李、郭等画家根本不感兴趣，这也是不可否认的事实。这一事实，难免不引起人们的不满。清初宋荦、朱彝尊、王士祯就是公开表示不满者。王士祯在给宋荦《论画绝句》所写的跋文中就曾宣称：'近世画画家专尚南宗，而置华原、

1　（清）陆心源：《穰梨馆过眼录》卷三二，吴兴陆氏清光绪十七年刊本。

2　王鉴《仿古山水》册，载（清）陆时化《吴越所见书画录》卷六。

3　（清）朱逢泰：《卧石轩画游随录》，清嘉庆戊午自刻藏本。

4　（清）陈撰：《玉几山房画外录》卷下，载黄宾虹、邓实编《美术丛书》一，江苏古籍出版社，第 464 页。

营丘、洪谷、河阳诸大家，是特乐其秀润，惮其雄奇，余未敢以为定论也。'"[1]

王士祯也曾与王原祁讨论过"明四家"的绘画："一日秋雨中，茂京携画见过，因极论画理，其意皆与诗文相通。……又曰：'仇英非士大夫画，何以声价在唐沈之间、徵明之右？'曰：'刘松年、仇英之画，正如温李之诗，彼亦自有沉着痛快处。昔人谓义山善学杜子美，亦此意也。'"[2]咸丰时书画收藏家黄崇惺在书中也曾表示过对董其昌评价仇英绘画观点的不满，称："董尚书言画家得烟云供养之益，若实甫辈苦心刻镂，正足损人耳。吾谓尚书此言为画家自言则可，若论画者不当如是。吾甚爱实甫，正以其沉厚苍郁之气，足以益人。吾谓画者胸中必有一段苍凉之气，乃可画山水。余以仇画与杨升庵诗皆为有明一代绝出，其古雅工致非恒所及也。"[3]

2. 从位置皴法各有门庭到虽有门径而元气实相通

董其昌云："画中山水，位置皴法，各有门庭，不可相通。惟树木则不然，虽李成、董源、范宽、郭熙、赵大年、赵千里、马、夏、李唐，上自荆、关，下逮黄子久、吴仲圭辈，皆可通用也。或曰：须自成家，此殊不然。如柳则赵千里，松则马和之，枯树则李成，此千古不易。虽则变之，不变本源。岂有舍古法而独创者乎？"[4]

董其昌评论赵孟頫《雪图小幅》时，再次强调"门庭"问题。"一见定为学王维"，因为"凡诸家皴法，自唐及宋，皆有门庭，如禅灯五家宗派，使人闻片语单词，可定其为何派儿孙。今文敏此图行笔，非僧繇、非思训、非洪谷、非关同，乃知董、巨、李、范，皆所不涉，非学维而何？"[5]

而王鉴则在题画中对董其昌所说的"门庭"问题提出了不同的看法。他在一幅63岁时所作的《仿范宽山水图》轴上题道："近时丹青家皆宗董巨，未有师范中立者，盖未见其真迹耳。余向观王仲和宪副所藏一巨幅，峰峦苍秀，草木华滋，与董、巨论笔法，各有门庭，而元气灵通，又自有相合处。客窗雨坐，偶仿其意，不敢求

1 阮璞：《对董其昌在中国绘画史上的意义之再认识》，载《董其昌研究文集》，上海书画出版社，1998年，第365页。

2 （清）王士祯：《带经堂诗话》卷三，人民文学出版社，1982年，第16页。

3 （清）黄崇惺：《草心楼读画集》"仇实甫《宫闺图卷子》"，见前揭《美术丛书》一，第30—31页；黄崇惺又名崇姓，字麟士，号茨荪，安徽歙县人。咸丰举人。"家世故多蓄名画，其后稍稍散失，大父与先君又别有藏庋，至咸丰中经乱尽毁于贼。"

4 （明）董其昌：《画眼》，载黄宾虹、邓实编《美术丛书》一，江苏古籍出版社，1997年。

5 （明）董其昌：《画眼》，载黄宾虹、邓实编《美术丛书》一，江苏古籍出版社，第349页。

图6　王鉴《仿范宽山水图》轴
上海博物馆藏

形似也。"[1]（图6）王鉴在另一幅作品中，更将范宽与董、巨的笔法解释为"相似"。他说："范宽笔法原与董、巨相似，但雄壮过之。此图为吾娄王奉常所藏，闻已为人易去。今拟其意不求形似也。鉴。"[2] 其74岁作《仿范宽董源山水》轴自题："范宽、董源皆北宋大家，故用笔相肖，范画浑厚，董画幽淡，各极其致，非南宋后所能梦见。余此图虽拟华原，而时露北苑。……"[3]进一步将董其昌分为两类的绘画合二为一。

从63岁到74岁的十多年间，王鉴对范宽与董、巨的看法，从开始的承认笔法各有门庭，但提出元气相同，发展到后来的用笔相似、相肖，反映出他对董其昌论画观

1　《仿范宽山水图》轴，顺治十七年，63岁，上海博物馆藏。

2　王鉴《仿古山水图》屏十二条，绢本设色，上海博物馆藏，康熙八年己酉新春（1669），72岁。大千父公济六十华诞。

3　纸本设色，康熙十年辛亥，载（清）陆心源《穰梨馆过眼录》卷二七，吴兴陆氏清光绪十七年刊本。

点的不同看法，也意味着他与董其昌理论的逐渐疏离。对王鉴绘画而言，其中所含深意不仅是针对范宽与董、巨，因为他是从实践到理论的归纳与深化，是他经过对古代大师绘画的鉴赏、临仿与融会贯通、化古为我的探索过程而后形成的看法，是他个人绘画新理念的体现。

除针对以上三家外，其 73 岁所作《临巨然溪山图》轴中还写道："追思巨然笔法而成此图，微带燕文贵之润密处。盖两卷俱当时同见，故不觉尽现笔端。虽画法各有门庭，其元气相通，何分彼此，识者自能神会之。"[1]（图 7）这里则是将巨然与燕文贵画法予以融合。

可见，60 岁以后的王鉴，在浪游都门、历下之后，经历了画家兼赏鉴家的身份得以纵观南北收藏家法书名画。他早年跟随董其昌而建立的以董巨和"元四家"为师的概念已经开始改变，形成了自己"多师古人"的看法，而且"古人"一词所代表的意义既有南宗画家，又有北宗画家，这些古人在王鉴的笔下是不需要分彼此的。

故而，顾文彬在著录王鉴《仿赵文敏九夏松风图》时感慨道："此画当作于崇祯十六七年间。《画征录》称：'画有南北二宗，至石谷而合。'今观是制，则廉州早合二派为一矣。先河左海，岂不信然！"[2]在顾文彬的看法中，王鉴的绘画早已糅合了南北两宗的绘画因素。这是有道理的。

二、论争与藏画：王鉴与董其昌的家族渊源

王鉴与董其昌的关系之所以复杂，还在于其祖辈与董其昌之间的一些学术上的不同观点和看法。

（一）王世贞与董其昌的论争及对王鉴的影响

王鉴的曾祖王世贞生活于比董其昌较早的时代，为明中叶文坛巨子，作为"后七子"的领袖，统领文坛 20 余年。当时，王世贞为文坛大家，而董其昌则是前途似锦的少年才子，他们之间存在着许多不同之处。王世贞的论画主张与董其昌有所不同，他对元代画家的看法也与董其昌有差异。他所认定的"元四大家"为赵孟頫、吴镇、黄公望和王

1　（清）王鉴《临巨然溪山图》轴，纸本设色，1670 年作，上海博物馆藏。

2　（清）顾文彬：《过云楼书画记》画类六，上海古籍出版社，2011 年，第 200 页。

图7　王鉴《临巨然溪山图》轴
纸本设色

蒙，认为倪瓒为"品之逸者也"。米芾之画"虽有气韵，不过一端之学，半日之功"。"大小米、高彦敬以简略取韵，倪瓒以雅弱取姿，虽登逸品，未是当家。"[1]对于山水画之变，王世贞也多有为后世画史称道的名言。

　　王世贞对于董其昌的文人画"以画为寄""以画为乐"的观点，以及把赵孟頫、文沈与元末大家区别开来的看法也不赞成。他说："人或谓余有所寄，则不然！丈夫好山水便当谢去朝市，安用役役寄此焉！"[2]

　　王世贞晚年对于董其昌等人所倡导的崇尚元画、贬抑宋画的流行风尚，怀有很大的疑问和反感。他在1568年以后，发表了许多相关言论，认为他们主张由元人来取代宋人在画史上的地位是一种偏见。"画当重宋，而三十年来忽重元人。"[3]而董其昌等人则回应道："宋画易摹，元人难摹。"这一论争，在当时的影响范围不仅是理论家之间，也波及收藏家及古董商。"说者谓元过于宋，良然哉。""元之名家，足以擅名当代则可，

1　（明）王世贞：《艺苑卮言》，四库全书本。

2　（明）王世贞：《题钱叔宝溪山深秀图》，《弇州山人四部稿》卷一三八，四库全书本。

3　（明）汪砢玉：《珊瑚网·名画题跋》卷一一，四库全书本。

谓之能过于宋则不可。"[1] 他们的这种针锋相对、互不相让的观点，被后人称为"宋元优劣论"[2]。

虽然现知王鉴的论画言论中，很少提及王世贞以及他与董其昌的不同观点。然而，从王鉴对赵孟頫的尊崇及中晚年以来对南北宗绘画的兼收并蓄的实际行为来看，我们不能否认其中多少有些家族传统的影响因素。

（二）王世贞、王世懋藏画与董其昌的关系

虽然董其昌与王世贞的论画观点有所不同，但是董其昌和其好友陈继儒与王家还是有交往的。董其昌与陈继儒一起观赏过王家的部分藏画，也曾将王家藏画借回来临摹。如"王驸马《烟江叠嶂图》，娄水王元美司寇所藏卷，余尝借摹"[3]。王世贞长子王士骐，王世懋长子王闲仲、六子王士禛都曾与他们书画往来。陈继儒《妮古录》中多有记载。

此外，曾为王家所藏的法书名画后来也有一些被董其昌收藏。如赵孟頫《水村图》卷、《鹊华秋色图》卷，王蒙《云山小隐图》卷[4] 及沈周《春山欲雨图》卷[5] 等。

可见，早年跟从董其昌以南宗绘画为师法对象的王鉴，中年以后，已经逐渐与董其昌有了距离。

在师法古人的范围上，他在董、巨和"元四家"的基础上，泛宗多家，不仅师法董其昌不太欣赏的属于南宗山水画的北方画派绘画，而且师法董其昌认为不可学的北宗绘画。在对古人皴法、位置的看法上，他把董其昌认为的画中皴法位置各有门庭，变成了虽有门庭而元气实相通，进而又发展成笔法也相肖、相似，本一家眷属。故此，到了中晚年，王鉴在理论与实践上都已经偏离了董其昌所指引的南宗的航向。

在"取法乎上"的总体师古观念上，王鉴与董其昌是相同的。后代对董其昌开启的师古风尚，评价很高。范允临曾说："吾吴画手悉不知师古，惟知有一徵明先生，

1 《宝绘录》《燕闲清赏笺》，转引自《董其昌研究文集》，上海书画出版社，1998年，第336页。
2 阮璞：《对董其昌在中国绘画史上的意义之再认识》，载《董其昌研究文集》，上海书画出版社，1998年，第336页。
3 （明）董其昌《小中现大》册跋，台北故宫博物院藏。
4 见董其昌《云山小隐图》卷题跋："黄鹤山樵有《云山小隐图》卷，余得之娄水王司寇家，拟为此图。玄宰。"
5 （明）陈继儒：《妮古录》卷二，载黄宾虹、邓实编《美术丛书》一，江苏古籍出版社，第620页。"元美公石田《春山欲雨图》卷，今归董玄宰。"

以为画尽是矣。""吾松有一董玄宰先生，笔笔从古法中来，此亦吾松之开山斧也。乃松人坚不肯摹仿，必欲追其先辙，务凌而上之，此所以各自成家，毫无习气。"[1] 虽不乏溢美之嫌，但当时对师古态度的赞同，却与后来王鉴针对出现在嘉定地区绘画风尚的担忧一样。王鉴 67 岁时曾题画曰："画道自文、沈、董宗伯后，几作广陵散矣。近时学者独盛于曝，然所师不过李、程两先生耳。余此册仿宋元诸家，虽未能梦见古人，聊用取法乎上之意，但拙笔留于此地，如以燕石充斯胡肆中，徒为识者捧腹，掷笔为之惘然。甲辰小春望日，王鉴。"[2]

诚如方闻所记，"董其昌以画家的创作优势研究古代大师的作品，又以鉴藏家的经验梳理、勾画以往的绘画历史，并用禅宗'顿悟'的思维方式，为重构中国文人画的理想和图式作出了创造性的贡献"[3]。

同理，王鉴也是以与董其昌极类似的方式来研究古代大师的作品与以往的绘画历史。其中最大的不同是，董其昌通过本人收藏古代大师的作品而实现，王鉴则是通过大量观赏、临摹其他收藏家的藏品而实现。值得注意的是，王鉴后来走向了董其昌的反面。董其昌"五十年"后才知仇英等北宗类画"不可学"，而王鉴在 50 年后却觉得笔法"相肖""相似"，虽笔法"各有门庭，而元气相通"，北宗的绘画同样"妙有幽微淡远之致"，这是王鉴以往用来形容董巨与"元四家"绘画常用的词句。

董其昌对于王鉴而言，更多的是被当作德高望重的长辈来尊敬。从董其昌对他的绘画影响来看，与其说是董其昌具体的画法，倒不如说是董其昌的师法古人的主张，而王鉴本人及其指导学生王翚纵观南北收藏家藏画的经历，亦与董其昌本人学画的经历颇为类似[4]。唯一不同的是，王鉴由于财力方面的原因，无法像董其昌、王时敏那样将喜爱的法书名画收为己有。也许正是由此，才使得王鉴与收藏家的关系更为密切，所鉴赏到的绘画范围更为广泛，而对曾过目、临摹过的作品更为珍惜，以至多年后依然难以释怀，反复临仿。这一点，可能正是导致王鉴及其学生王翚绘画艺术风格取向与董其昌和王时敏祖孙不同的重要原因之一。

1 范允临跋沈士充画卷，载（清）陆时化《吴越所见书画录》。

2 《山水图册》十开有对题，纸本墨笔或设色，上海博物馆藏，康熙三年甲辰小春望日，67 岁。

3 ［美］方闻：《董其昌：一超直入》，载《董其昌研究文集》，上海书画出版社，1998 年，第 91 页。

4 阮璞：《对董其昌在中国绘画史上的意义之再认识》，载《董其昌研究文集》，上海古籍出版社，1998 年，第 338 页。

附记：本文是笔者在 2003 年完成的博士论文《王鉴绘画研究——兼谈明末清初绘画与鉴藏的关系》有关王鉴与董其昌关系讨论的基础上修订而成。有关王鉴的生卒年问题，本人在博士论文中曾以附注的形式讨论相关问题。近年有学者提出不同看法，笔者认为这一问题确实值得进一步探讨，但本文暂依旧说。

故宫展览对雅俗共赏的探索

——从兰亭特展说起

李 季

1978 年 -1982 年，就读于吉林大学历史系考古专业。1982 年 -1991 年，国家文物局文物处干部、副处长、处长。1991 年 -1997 年，国家文物局社会文物管理处处长。1997 年 -2000 年，中国历史博物馆陈列部主任。2000 年 -2003 年，中国历史博物馆副馆长。2003 年，中国国家博物馆副馆长。2003 年 -2013 年，故宫博物院常务副院长。2008 年 -2013 年，中国考古学会常务理事。2013 年 -2018 年，中国考古学会副理事长。中国文物学会副会长。2013 年至今，故宫博物院考古研究所所长（现为名誉所长），研究馆员，博士后工作站合作导师。中国艺术研究院博士生导师。北京故宫文物保护基金会理事长。

主要著作有：《兖州西吴寺》（第一作者）、《千秋寻觅 百年求索——中国文明起源探索》、《文物中国史》第 1 卷《史前时代》（第一作者）、《中国通史陈列》（负责总通稿并执笔新石器时代部分），译著《地下文物发掘调查手册》，主编《故宫博物院》，发表论文《故宫博物院，迈向现代博物馆的努力和探索》等。

很多人说故宫办展览应该挺容易的，因为既不缺文物，也不缺观众。原来我也有这种错觉。我是从中国国家博物馆调过来的，来之前正好在参加美国梅隆基金会安排的美国博物馆管理访学。我在那特别自豪，说我要到故宫博物院工作了。在场的外国人就特别意外，一脸茫然地问，故宫不是旅游点吗？这就是 2003 年的情况。作为一个博物院，故宫藏品没得说，186 余万件（套）；我们的建筑也没得说。但是，作为一个博物馆，所办的展览怎么才能够让观众喜欢呢？我讲的，不是一种结果，而是一个探索——故宫要办怎样的展览。

我先用兰亭展给大家举个例子，这差不多是 10 年前的事了。先说结果，这个展览的反响是不错的。是怎么做的呢？我觉得策展过程是挺民主的——讨论展览大纲的时候，不是走过场，而是展开了激烈的争论。一般来说，在我们单位很少产生激烈争论。争论什么话题呢？对雅俗共赏这个问题，怎么来考虑；为什么要办兰亭大展。我们的学者是强势的。他们说的是对的，对于兰亭的研究，包括兰亭不同摹本和相关文物的收藏和研究，我们绝对是占领先地位的，所以我们有充分的底气办一个学术水平非常高的兰亭展览。一个博物馆的展览，理论上应该代表其研究最前沿的成果。故宫要不要办兰亭展，我觉得也不用论证，你不办谁办？而且你必须得办，因为兰亭是件特别有意思的事情，是中国人都知道王羲之，都知道兰亭，连大街上买菜老太太拎的包上都印着《兰亭序》。现在文创产品满街都是兰亭元素。但是兰亭到底怎么回事？《兰亭序》怎么传下来？是真的是假的？我觉得能说清的人少之又少。而且兰亭也超越了书法，成为一种文化符号。比方说曲水流觞，我觉得是一种文化民主，这些文人也都是有一定的社会地位，但是他们不是按照官爵，谁官大谁先说，校长、院长先作诗，其他人作和。他们是按照一种抽签的方式，水杯在水流里飘着，在谁那停下来，谁喝杯酒，谁作首诗。后人对此是心向往之。这个活动代表了一种自由奔放的精神。

在这之前，故宫的展览已经有了一些积累了。我早年在中国国家博物馆工作的时候，办展览就是把文物放入文物柜，把灯弄亮，把说明牌摆进去。有时灯泡还不亮，说明牌还有写错、还有落灰的情况。直到 2008 年我们在故宫午门办了一个"天朝衣冠"展览，给了我们很大的信心。午门展厅是我们最好的一个展厅，达到了国际标准。故宫在其他方面达到国际标准都相对容易，展厅是最难的。因为古建筑本质上就不适合做展厅，它对温度、湿度的要求和展品的需求根本不一样，尤其是在里面不能钉钉子，不能破坏原来建筑的任何东西。按文化遗产的保护要求，就是要

坚持可逆的、最小干预的原则，所以展厅很难做。午门展厅是费了很大的劲做的，简单地说，就是在古建筑里面做了一个巨大的玻璃盒子。这个玻璃盒子很重，有钢梁的。在这个玻璃盒子里，能达到恒温恒湿的苛刻要求。透过这个玻璃盒子还能看到古建筑的雕梁画栋，上能看见古建筑的天花板，下能看见柱础石。这个玻璃盒子和古建筑的衔接点全是用硅胶、橡胶无损连接的，做过多次测试。

从 2005 年开放，午门展厅只做国外引进展览。当时我们跟法国做交换展，我们是康熙大帝的，他们是路易十四——太阳王，都是执政 60 年。开幕式是温家宝总理和拉法兰总理剪的彩。2008 年，国外各大博物馆都抢着想在午门办展览。中国开奥运会，午门得有我们自己的展览，"天朝衣冠"展示的是故宫收藏的宫廷服饰。我的学术背景是考古学，主攻新石器时代到商周的，我都是受清宫剧的迷惑，以为皇帝整天穿着龙袍坐在太和殿上。这个展览调出的那些文物，让我都很吃惊——皇帝有好多套打猎的行服、日常的便服，只有大典场合才穿礼服坐在太和殿上。此外，"天朝衣冠"展了很多超乎大家想象的服装，而且颜色并不是电视剧里那种强烈撞色的，大红大绿的，有很多颜色就是现在的自然色，非常漂亮。这给我们很大的启发，说明我们故宫展览有很大的进步空间。

馆藏的好东西怎么能够让大家看好？这是我们开始的一个问题。我和书画部的曾君主任商量，兰亭就是我们的一个切入点。兰亭最重要的摹本、拓本全在故宫，我们的几位研究员是公认的一流学者，多年来在国际学术研讨会上都有我们的声音，这不是所有的博物馆都有的，所以我们就应该有点野心，做一个叫好又叫座的展览。会有同人问什么是叫好的。首先，得有业界专家认可。其次，你应该反映前沿水平。如果都是八百年前的陈谷子、烂芝麻，这不能叫好。叫座，是你得有观众来看。如果来了就摇着头，说"俺看不懂俺走"，这不行。这个展览两个半月的展期，其间有高质量的讲座、学术研讨会、学术论文，业界给予充分的肯定，这是实现了叫好。再有广泛的宣传，面向包括青少年在内的广大观众。所有的文创产品和图录都销售一空，这应该属于叫座了。这是公众拿人民币来投票的。为什么展期只有两个半月呢？因为我们太心疼这些文物了，展期能短就短。本来说两个月，后来大家一再要求延期，说那三个最著名的摹本——虞摹、褚摹、冯摹能同时展出，一生都看不见了。

兰亭策展的研讨会场有两种主要的意见。当时是书画部曾君主任主持这个事，我作为常务副院长也参与意见。我跟大家说我参加过很多评标评比，咱们得给人

点否定的余地。不能就提一个方案，一旦被否了，咱得从头再来，很尴尬。咱们提两三个方案。当然，社会上有的备选方案是假的，成心做得很荒谬，就是预备让人家否的。咱们是真心实意的三个方案，就是根据雅俗共赏的不同角度来做的。一个是以学术为中心的，要把我们最好的文物、我们最前沿的成果展示给大家。我们故宫的部门设置都是按照什么器物部、书画部、宫廷部这些文物类别来的，我们的库房也是按文物类别来区分的。整个故宫186余万件文物藏品是按25个大类来分的，所以这个是最简单的。我们搞永乐宣德展就按类别分，其实我是真心不满意，我觉得太偷懒了。永乐宣德展当时的目标，是提炼出永宣精神是什么，去探究在艺术上怎么把元朝文化艺术吸收进来，又开启了明清精神。它是一个小复兴啊！展览怎么把永宣精神给提炼出来，我觉得没有达到。所以，我们吸取经验，再接再厉，想在兰亭展里来做这个。方案一是提出来了，但是大家心里不满意。方案二基本差不多。因为我是在中国国家博物馆搞中国通史陈列出身的，习惯性地认为是按照时间轴排序最符合一般人的思维。其实，有的人思维不是这样的。有个香港收藏家说，要提一个反思维，你带着我看展览，咱们能不能由近及远，从离我最近的、我最能理解的开始，然后一点一点往祖宗那边推。其实这也是一种思路。然后就是方案三，以兰亭为主题。关于这个方案的争论，第一点是我们分析一下，观众有百分之多少是作过学术准备的。再说通俗点，就是有多少观众是能基本看得懂。我们预期的是高中以上的来了基本上就能看下来，初中也没问题。尽量使用《新华字典》上有的字，如果不是常见字的，在旁边应该出一个小小的提示，拼音或者它的名词解释。现在的展览都有这些了，在当时是没有的。专家在观众中的比率可能连万分之一都不到，但是他们的话语权很高。他们的意见在业界对我们有影响，甚至会有鼓励或者伤害。我们不能不重视他们的意见。展览应该办给大家看，应该让大家都看得高兴。怎么兼顾呢？如果很难办到雅俗共赏的话，我们雅俗分赏行不行？我们弄两个展厅行不行？大家想这是一个思路，我们在最好的展厅办成一个更通俗的、大众更喜欢的、讲好兰亭故事的展览。同时在延禧宫里书画部占了一个展场，很幽静，非常适合人静下心来品鉴我们最好的拓本。古代拓本行内有个通俗称法叫"黑老虎"，看起来是黑压压的一片，对外行来说可观赏性确实比较差。兰亭很多的拓本，是历朝历代传下来的，每次传拓会有微小的差别。专业人士能辨别出微小的差别在什么地方，但对一般人来说这太难

了，可以说没有什么大众观赏性，但它有学术性。古人制作拓片除了传承文化，也有盈利的因素，好的拓本能卖得很贵。所以从我这拓了以后，我得做个记号，还成心把哪个字给敲坏了，所以就叫"损本"，有3字损本，有5字损本，等等。人家这个领域里有很大的学问。行家特想看展出损本，就想仔细地看差别在哪里。所以，我们干脆做了两个展厅。在大展厅，咱们讲好兰亭故事；在小的展厅，让专家学者看个过瘾，把平时不拿出来的都在这展出。事实证明，这么做真是对的。大展厅里人流如织、欢声笑语，还有很多老人、孩子来听我们讲兰亭故事。小展场真有带着干粮的研究者，两个半月以后你收入库房，我再看见不一定是什么时候了，所以我得细细地看。

接下来我们讲午门展厅的展览。兰亭是个非常庞杂的故事，理出头绪不容易。说兰亭好，好在哪儿？大家不断提炼，不断讨论。什么都舍不得，什么都想讲，肯定是不行的。我们聚焦在四个点上。第一个讲王羲之本人。这没什么可说的，故事肯定得从这讲起，但是我们重点放在讲王羲之的时代——为什么在那个时代会出这样的人、这样的事儿、这样的思维，讲了才有后来的故事。接下来讲什么？我们不能什么都讲。唐太宗和乾隆帝是王羲之和兰亭的超级大粉丝，其狂热程度已经超出一般人的理解和想象。而且人的地位和传播力基本成正比，他们倡导的与对后世的影响力应该说是正相关的，所以是这么一个大的结构。

所以，展览的第一个单元讲汉魏六朝的中国大地，讲述兰亭会发生在一个什么样的文化背景下。中国文化的昌盛和经济、国力是有关系的，但不是完全契合的。这是人类文化史上一个特有的现象。中国历史上第一个大的文化繁荣期是春秋战国时期，诸子百家争鸣。第二个公认的文化繁荣期其实就是魏晋南北朝时期。它表面呈现的是自由的、奔放的思想，实际上是很苦闷的。这些苦闷者的基本生活是有保障的，都有矫情的资本，所以才能有比较高的文化成果。这个时代所体现的精神上的交融和天人合一的想法，在中国哲学史上是很少见的，到今天都是很多文人虽不能至、心向往之的一种境界。在这种情况下，王羲之书法的革新或者说革命才有可能实现，他不拘一格了。王羲之的真迹现在很难得到确认。像《伯远帖》，是大家比较认可的。他的朋友圈、亲戚圈里字体基本接近的，我们也作了一些展示。

对王羲之的书法和所处时代的介绍主要是作为一个引子，其后就开始讲唐太宗为什么这么推崇兰亭。有学者从更深的层次来讲，说唐太宗他内心深处可能还是有些想法的。从郭沫若开始，学界考证李白可能就是胡人，并认为唐代的皇帝是有胡

人血统的。唐太宗对于衣冠南渡以后，这种真正代表中原士大夫的文化是竭力推崇的，所以他推崇王羲之既有他本人的文化爱好，也有政治背景和需求的。是不是这样，这是可以讨论的。何延之的《兰亭记》讲唐太宗派萧翼赚兰亭，其实就是蒙骗人家，结果后来就变成美谈佳话了。另外唐太宗还有两点，被大众当成亮点在说。其一，《晋书·王羲之传》前头有一个论，是唐太宗写的。一般是隔代修史，当代修志。给前人修史由皇帝亲自来执笔的不是很多，而且他已经对王羲之用到"尽善尽美"这个词了。其二，展览从考古上也得到了一些灵感。我们的一个摄制组本来去昭陵拍外景，顺便参观一下博物馆，结果发现新出土的墓志太多了。有一个是陵川郡长公主，是唐太宗的第 12 个女儿。唐太宗觉得她在书法上有前途，长大后的字就是孟姜。孟姜在古代是一个比较常见的名字。巧的是王羲之的女儿就叫孟姜，唐太宗也给擅长书法的女儿起字叫孟姜。从这个小例子就能看出他多崇拜王羲之。

启功先生有个说法，摹本、拓本做得好的叫"下真迹一等"。兰亭的真迹现已无存。最好的摹本、最接近于真迹的唐人摹本，就是皇帝钦定的。因为皇帝手里肯定有真迹，他是对比过的。三个最好的摹本，分别是虞世南的、褚遂良的和冯承素的，即所谓虞摹、褚摹、冯摹。严格来说，临和摹是有区别的。临是照着写的，摹是蒙在上面描写。还有双钩，就是把边勾出来再填心。如果双钩能把笔锋、飞白的气势弄出来，那就不是一般的功夫了。其实，故宫拍摄、扫描的高清图片也很清晰。从研究角度，高清图片还有独特优势。首先，真迹很难打开；其次，在原作上经常看不清细节，比如《清明上河图》上那么多人，画上就黑乎乎的一片。如果按照 30 勒克斯、50 勒克斯的照度限制，底下就基本看不清楚。其实我们觉得观众主要看的是一种和原作近距离接触的感受和气场。我们现在做的高清图像，放大以后连绢本上哪儿的蚕丝跳丝了、谁是补接的、哪一笔是补的、哪边是后来又加工过的……这种细部都能看得非常清楚。

再讲一个大粉丝——乾隆帝。清代康雍乾三帝的汉学修养不输给一般的汉族士人，尤其是乾隆帝从小就受到当时最好的教育。他非常喜爱王羲之的书法。我们的专家研究说，乾隆帝 36 岁的时候已经临写了几百遍王羲之的书法，他平时练字的还不算在内。从乾隆十一年到乾隆六十年（1746-1795）这 49 年里，他在《快雪时晴帖》上题写了73 次。此外，乾隆命人刻兰亭八柱。他很注意自己在学术上的权威性，他把认可的兰亭相关摹本和拓本，分了 8 个单元。这个亭子原来在圆明园，现在在中山公园。故宫收藏了兰亭八柱的拓本，也在这次展示出来。

此外，柳公权、董其昌这些知名书法家临的兰亭序作品也要展示。临兰亭好像是知名书法家的标配，大家知道的书法大家都临过兰亭。

宋代上碑刻石和拓印的技术得到非常好的发展，对书法的保留和传承有推动作用。碑拓有点像印刷术的前身，一块石碑可以拓很多份，对文化的传播是一种很好的手段。还有故事说赵子固特别喜欢五字损本，坐船还抱着它，结果掉到水里，洇湿了一块，所以这也是一个文化记号，叫落水兰亭。

皇宫对拓本的装潢也很讲究。紫檀木的封面上嵌和田玉，现在的精装书根本比不上这种装帧。还有皇帝园居或者出巡时也要携带兰亭八柱的拓本，就把拓本装在一个紫檀木小匣子里，像旅行箱似的。匣子里分成8个小抽屉，箱子的插板上是兰亭休憩图，这是顶尖的文化享受了。这件东西特别有意思，有故事，表明乾隆帝总是带着兰亭，这都是要给观众的知识点。

讲完了这些粉丝，观众得问了，你们说了半天，那都是古代皇帝、文人的事儿，跟我们有什么关系？最后一个单元，我们命名为"谁的兰亭"。皇室、书家、文人、商人、刻叟……都是推动兰亭传播的动力。凡是能够对兰亭施加影响的人，都会赋予它新的文化信息。也就是说，我们说的兰亭既是王羲之的兰亭，也是每个人心目中的兰亭。这个展览落笔就在这个地方。米芾、赵孟頫，都有他们心目中的兰亭。再如朱耷的兰亭，内容的确是兰亭，字就是很有自身代表性的字。这也是一种守正创新。是兰亭吗？是。骨髓里是不是王羲之？绝对是。但是它带有一种特定时代的气息。这一单元重在展现这种时代气息。

另外，我们说曲水流觞，觞是什么？是一种耳杯。其实就是一个椭圆形的杯子，两边有凸出的耳。耳杯早在春秋战国时就出现了，一直延续到魏晋还在使用。怎么能证明王羲之时代还使这样的耳杯呢？南昌火车站地下停车场工地发现了一个墓群，在东晋墓M3里有耳杯，和它同时出土的一个木方子上有墨书题字"永和八年"，和兰亭雅集所处的永和九年（353）就差一年。这件耳杯虽然也是旁证，但我觉得已经算是铁证了，因为证据链是非常清楚的。可见，考古对这个展览是有贡献的。

作为展览的标配，我们得出个图录。摄影由雅昌负责，费了很大功夫。内容方面，我们有院内专家肖燕翼先生、施安昌先生、王连起先生等，院外专家陈振濂先生、祁小春先生等，来撰写论文。这样部分没能参观展览的读者，如果有一本图典在手，可以将展览精髓尽在掌握之中。

我们还围绕展览主题召开了国际学术研讨会。我们的研讨会很严格，会前要审论

文，还把点评的专家事先定好，让他们先看论文、先作准备。点评人不能光说好话，要提出问题。另外，就是不拘门户之见。在发出邀请的时候一定要考虑到不同看法的学者，不能在会上全是一边倒的说法，那就成了宣讲会了。

还有研讨会论文集的出版，一定要趁热打铁。如果等大家心思都凉了，很多研讨会论文集许多年都出不来。

另外，我们请专家们做了系列讲座。讲座一定要是公开讲座，有一定的名额是要面向公众的。大家要相信人民群众的学术热情，相信高手在民间。《兰亭图典》当时卖1200元钱，展览刚开幕就卖光了。当然，我们同时出了一种定价60元钱的《兰亭的故事》，主要内容一点不少，印刷质量也很高，还把普及知识点增多了。《紫禁城》出了个专刊，讲得更开了，从"永"字八法讲起。上述的图书、期刊在展览刚开始的时候就全卖光了，都需要紧急加印。

我们兰亭展的开幕式也很有意思。一般来说，开幕式上得请个大领导来。至于兰亭展的开幕式，我们请专家、志愿者、学生和借给我们展品的博物馆的代表来参加。开幕式上，我们的书法家和学生们共书兰亭。现在各种游学活动多了，但是在10年前还是很超前的。我们组织孩子们在北京寻找兰亭印记，还把兰亭画送到社区，雅俗共赏。光在展厅讲故事还不够，我们要把故事讲出去。故宫基金会的理事单位腾讯当时资助做了个视频兰亭、网上兰亭、游戏兰亭，这些在当时都是比较超前的。而且，我们还举办了一个以兰亭为主题的传统诗词大赛，并委托了中华诗词学会来评选，以示公正。当时我们还做了文创，属于起步阶段，现在看是比较幼稚、淳朴。此外，我们当时还做观众调查，还找媒体做展播。

当时，故宫还做了一件有意义的事儿，我觉得是值得大家借鉴的。在这个展览以前，我们做的多数事情只有计划，没有总结存档，只有施工图，没有竣工图。后来再查很多展览档案，只能说我设想这样，但最后你建成什么样，大家是不知道的。兄弟单位想汲取一下兰亭展的经验，必须有第一手档案资料。大家注意，各大博物馆出的展览图录，基本上是展品图录，对展厅布展的关注很少。当时，我和书画部、展览部的领导商量，趁着热劲没结束，出一本关于展览本身的纪实，给后人留下点资料。这本书要求一定要具有原始性，千万别遮丑。改了三稿的，你得把头一稿也拿出来，让大家看看你是怎么改的。书中包括原始的报批件，以及后来是怎么样改进调整的。实际上，如果给每一个展览都做一个好的总结，你的展览团队就会进一大步。这本书给兰亭展留下了一个详实的档案记录。

以上是我讲的第一个大部分。兰亭展只是故宫的一个专题展览，故宫的"看家菜"是常设陈列。每个博物馆都是如此。判别一个博物馆好坏，主要看常设陈列。一个临时的大展多么轰动，都不能说明所有问题。做好常设陈列是基本功。

故宫的常设陈列和别馆不同，故宫可以以艺术博物馆这种角色来示人。所以，我们基本上按照陶瓷馆、书画馆、青铜器馆、玉器馆分类来做。其实我们还有一个古代窑址的陈列，原来在延禧宫，现在在新的陶瓷馆也开辟了一个专门厅，在侧后面。普通游客是看热闹的，一看不就是瓷器碎片吗？其实这些瓷片太珍贵了。碎片最早是哪来的？是 20 世纪 50 年代我们的陶瓷界前辈陈万里先生、冯先铭先生，跑遍了古代那些烧窑的窑址收集到的。如今窑址基本荡然无存了，这 3000 多个窑址的碎片是极其珍贵的。此外，大家带孩子来故宫，珍宝馆和钟表馆是必看的。虽然大家有那么多好玩、能动的玩具，但还是很喜欢看钟表表演的。原状陈列也是故宫的看家展览。很多人来故宫，就是来看看皇帝、后妃怎么过日子的。我觉得这并不低俗，这其实也是中国历史的一个断面，而且很难再有这种原状。此外，还有雕塑馆、古建馆、武备馆、家具馆等。

武英殿原来做书画展有个特例。故宫书画有着严格的展览期限，不能超过三个月就必须换。很多观众反映带孩子到国外看卢浮宫、大英博物馆、纽约大都会博物馆，看的就是西方美术史。油画、木板画，就在那挂着，孩子坐在地上来看真迹，接受艺术熏陶。我也对这种状态心向往之。所以我们做了一些尝试，在书画部曾君主任主持下设计了分九期循环展览的方案。所谓九期循环，就是基本框架不变，展览的设计是按照晋唐宋元明清的框架，主要的书画家不变，每期更换他的作品。故宫有这样办展的底气，比如董其昌的书法作品，我们有几百幅。观众来看发现每期系统都是一样的，作品常看常新。9 期都是发预告的，可以有所选择，也有的观众坚持把这 9 期都看完。现在 9 期图录也是"珍宝"了。凡是成套的作品都是第一本最难买，因为大家刚开始不知道它的珍贵性，没有及时购买，再想凑齐整套就有难度了。

海外展也有做得很好的。2004 年是中法文化年，我带着一个代表团到巴黎。故宫有一个叫作"神圣的山峰"的展览。我们都担心西方人看不懂咱们的书画展，但他们受过美术熏陶，虽然不熟悉内容，但知道什么是好东西。石涛《搜尽奇峰打草稿》能拿笔墨把山水的气势表达出来，展柜前的观众数量跟《蒙娜丽莎》前的人数差不多。

接下来聊聊展览的宣传。我是国内最早参与博物馆做硬广告的人之一。我在中国历史博物馆时是给展览做广告的。审计人员不能理解，认为观众就该来博物馆看展。

观众怎么会不知道呢？你们也在报纸上登消息了。我说人家不看报纸，就不知道消息啊。所以20世纪90年代，我们在公共汽车车身上、站台上，在地铁里，电视上都做过广告。后来我发现现在的形势又不一样了，上班族在地铁里都在看手机，他都顾不上抬头看一眼。手机推送的广告接近于精准广告，公众号、朋友圈已经作了一个很大的筛选，尤其是朋友在私信对你说某个展览真是好的这种宣传。现在的自媒体很有意思，完全是志愿者，也不跟你打招呼。我们现在有的展览，发布时会在网上放出很多免费资源，公众号的宣传能力很强大。

再来讲讲故宫后来做的一些专题展览，可谓各有千秋。和兰亭展一样，故宫做"四王"展讲它的文化属性，不局限于笔意、笔墨、构图这些艺术属性，而是要发掘什么文化背景下会出现这样的流派。

还有秘色瓷展。关于秘色瓷，一直有争议。之前对应不上实物，总是以文献说秘色瓷，一说就神了，又是雨过天青，又是千峰翠色，这些都是比喻，不是科学色谱上的说法。这个问题就是依靠考古解决的，法门寺地宫里的账单上就有14件秘色瓷。虽然这些文物的颜色也不完全一样，但都是秘色瓷的一种。后来又发现了秘色瓷的瓷窑——后司岙窑，这也是受到公认的。瓷窑的发现促成了这个兼具欣赏性、学术性的秘色瓷展览。

再来看看来自阿富汗的展览。实际上，我们做这个展览更多的是出于政治考量。阿富汗战乱一直没有止息，这批文物一直在海外转，上一站在日本。阿富汗对大家来说是一个梦中之地，它是几大文明碰撞的一个板块。我看了这个展览都非常吃惊，之前不知道希腊化一直推到这个地方。除了东西方在这里碰撞，还有北方草原的那些金饰，匈奴金器都在这里见到了。这个展览在故宫是国内首展。说句实话，我们当时是外请的学者来做的讲座，我们自己的学术准备都不足。中国也没有几个专家能讲清楚阿富汗的。

另外，罗文华老师主持的展览"梵天东土，并蒂莲花"，本来取名叫"笈多时代的印度"。我问展览名字能不能起得通俗一点，他说通俗不了。学者就觉得讲什么形容词都不准确，所以干脆讲年代，这样不会有硬伤。罗老师是一直在藏区西部、尼泊尔、印度挑文物，也是经历了千难万险。我们常说"曹衣出水"，把国内的和域外的摆在一块看，才能知道它是有很大变化的，百闻不如一见。饶是如此，罗老师自己还不满意。学者做策展相当于导演拍电影。导演就追求质量，但上头得有制片人管着，得有预算。比方说拍战争场面，张艺谋说来1000匹马，这场面得壮观。制片说不行，200匹马来回跑。那还是大导演呢，要小导演给10匹马或者就干脆做动画了。展览也是这样。学者是想把最好的东西呈现出来，要追求完美。但是，电影是遗憾的艺术，展

览也是遗憾的艺术。当然，故宫有学术底蕴。首先，故宫现存的佛堂绝大多数都是藏传佛教的。中正殿藏传佛教展厅里的佛教文物绝对是一流的，是带着信仰做的，从工从料从想法，民间做的根本无法望其项背。其次，我们有专家。小班禅十几岁来故宫的时候，是请罗文华老师给他讲藏传佛教文物、文化的。我就非常有体会，故宫专家有真本事，不是就管管库、看看门。

再看故宫考古和西北大学一起做的一个展览。现在的展览题目都越起越煽情——绝域苍茫万里行。本来是跟乌兹别克把文物、费用都谈好了，接展人也过去了。结果新冠疫情爆发，他们的人进不来了，就搁下了。但是展厅已经做好了，怎么办呢？后来就做成了一个图片展。网上声音很多，有一种说法是"降维展览"，是把三维的降成二维的。现在大家思想都很开放，这种不得已的事，还有更好的办法吗？结果大家尤其年轻人还特别喜欢，说太有意思了。所以我觉得把展览变成大家的展览，还是挺有意思的。

对于有争议的问题，在学术类的展览里面如何展示呢？我参加过一些字典、词典、志书的编写，基本原则是以当时学术界主流的、公认的、稳定的说法来写。但是，有些问题是没有主流的、公认的说法的。我记得早年在中国历史博物馆的时候，和敦煌合作了一个藏经洞发现100周年展览，有一个难题绕不过去——藏经洞为什么被封闭？说法起码有 8 种。后来跟敦煌研究院的罗华庆老师商量，就把最主要的几种说法并列在这儿，观众反馈特别热烈，展开了讨论。后来故宫做永乐宣德展时也是这样。关于宣德炉，学界一直有争论。所以我们把宫内传为宣德炉的这些都展出来，再告诉观众是有不同说法的。我觉得这是学术展很重要的一个学术道德，也是对观众负责任，对观众表示尊敬。观众也很新奇，说原来博物馆不是什么都知道，还有这么多不知道的，我们说我们不知道的比知道的多多了。

再给大家介绍一下我们和景德镇做的系列对照展。景德镇御窑和故宫藏瓷器是最典型的孤本——中国手工业在皇权统治下封闭的两端，景德镇是生产端，故宫是使用端。故宫的 36 万件陶瓷产品接近九成是景德镇烧制的，连残次品都不能流失到民间。尤其明代御窑厂的督陶官要看着有瑕疵的产品就地销毁掩埋。后来刘新元先生找到了珠山下面的埋藏点，耗费了常人难以想象的精力，把上万片碎片拼缀成大龙缸等文物。它们的学术价值首先在于不断印证着这个史实，而且和故宫藏品可以相互对照，可以倒过来推论当时甄选的标准是什么，为什么给它打碎了，是发色不好，还是图案有瑕疵？这对推论当时的工艺和管理有很高的学术价值，帮助我们加深对烧造技术的理解，

而且景德镇很多品类是故宫没有的。像宣德蟋蟀罐在宫里已经很少了，反之景德镇特别多，现在景德镇新的御窑博物馆摆了一大片。很多人喜欢看这种展览，觉得这是真材实料的东西。

总的来说，高雅的展览也需要一些通俗的宣传手段，得让大家知道你好在哪儿。反过来讲，接地气的展览也是需要底蕴和底线，不然就成了哗众取宠的展览。像洛阳牡丹、开封菊花，在故宫办展览绝对是符合大众审美的，但绝对不能办得俗气。这些花卉在宫里都是能找到文化渊源的。

其实有些赴外展览也是讲究雅俗共赏的。过去中国文物到国外展览有一个误区。大家觉得文物品级越高，这个展览就越重要。但实际上文物品级只是一个方面，外国观众分不清哪些是一级品，哪些是二级品。他们的思维跟我们不太一样。美国的世界遗产基金会帮助我们修缮乾隆花园，全程都在做极其精细的全方位记录，连使用的工具都记录下来。基金会说想做个展览，我刚想说一级品不能拿出来很多。人家说不用一级品，我们就讲这个故事。给展览起的名字也是西方人很容易理解的。因为西方孩子从小就听一个故事叫《秘密花园》，展览名字就叫"乾隆的秘密花园"，很吸引人。他讲乾隆皇帝花园装修了哪些很好玩的，是宫殿里见不到、花园独有的，我们又是怎么修缮它的。展览宣传片特别有意思，片子一开始是一个安徽老乡，他祖祖辈辈就手工造一种植物纤维的土纸。这种土纸现在都卖不出去了，完全手工做的。倦勤斋的修缮团队就想找一种最接近于文物的手工纸，跋山涉水，在当时有记载的皖南、皖西大山里找到了手艺人。宣传片讲这么一个故事，反映了西方人的思维。所以，做好外宣，在讲故事的时候必须得适应受众的思维。

讲到这里，我得总结一下几点思考。一是新媒体的爆发确实是个大事件，这超出我们所有人的常识和想象。在各个圈层里飞速膨胀传播，为展览升温推波助澜，当然也是双刃剑。二是当有一天你从冷门变成显学的时候，你就要作好思想准备了。你能不能担得起这个东西？在人潮汹涌、人气爆棚之际，将用何等定力、何样智慧、何种手段来实现我们追求的理想，满足人民群众日益增长的精神文化需求。故宫博物院到2025年是成立100年。在漫长的征途上，我们做展览也好，做文化也好，我们还是回到《兰亭序》这句话，希望我们做的事情都能"群贤毕至，少长咸集"。

谢谢大家！

故宫文保科学的内涵与意义
——以传统古籍书画保护为中心

王 素

王素，历史学者、出土文献整理研究专家。1977年考取武汉大学历史系本科。1978年考取同系研究生，1981年毕业，获硕士学位。现为故宫博物院研究员、故宫研究院古文献研究所名誉所长，北京师范大学特聘教授，"全国古籍保护工作专家委员会"委员、"全国古籍整理出版规划领导小组"成员、"甲骨文等古文字研究与应用专家委员会"委员、"古文字与中华文明传承发展工程专家委员会"委员、"点校本'二十四史'及《清史稿》修订工程"修纂委员会委员、国家社科基金重大项目"新中国出土墓志整理与研究"首席专家、国家社科基金重大项目"故宫博物院藏殷墟甲骨文整理与研究"执行负责人。1992年被评为国家级有突出贡献专家，1993年享受政府特殊津贴，2005年被评为中组部代中央联系专家。参加或主持的多卷本出土文献整理著作有《吐鲁番出土文书》（全14册）、《新中国出土墓志》（全30卷、60册）、《长沙走马楼三国吴简》（全11卷、32册）及《长沙东牌楼东汉简牍》《长沙东牌楼东汉简牍书法艺术》等。个人出版专著18部，发表论文、书评、杂撰等近400篇，代表作有《唐写本论语郑氏注及其研究》、《汉唐职官制度研究》（合著）、《高昌史稿·统治编》、《高昌史稿·交通编》、《汉唐历史与出土文献》、《唐长孺诗词集》（笺注）、《唐长孺回忆录》（整理）等。

文保科学既是一门新兴的边缘科学，也是一门新兴的综合学科。在中国，具有近代意义的文保科学，虽然 20 世纪 50 年代就已经存在，但正式跨进大学殿堂，却是 20 世纪 80 年代以后的事。这是因为，文保科学的确十分复杂，不仅横跨文、理、工甚至医等多门学科，还划分地下文物保护、地上文物保护、不可移动文物保护、可移动文物保护，等等。这样复杂的文保科学，只能随着近代科学技术的诞生而诞生，随着近代科学技术的发展而发展。当然，这并不是说我国古代就没有文物保护，只不过保护的手段与现代完全不同。譬如古籍保护，平常的防火、防水、防尘、防潮一般能做到，防虫就很难做到。古代关于蠹鱼蚀书的诗歌甚多。如白居易《开元九诗书卷》："红笺白纸两三束，半是君诗半是书。经年不展缘身病，今日开看生蠹鱼。"为了保护古籍，古人常常采取刻石的办法。譬如著名的东汉熹平石经、魏正始石经、唐开成石经、五代蜀石经，还有北宋石经、南宋石经、清石经及房山石经等。为了保护书画，古人也常常采取刻石的办法。譬如北宋游师雄曾将唐昭陵六骏和凌烟阁二十四功臣图均摹绘刻石。作为故宫学的文保科学，门类很多，包括古籍保护、古书画保护、古建筑保护、古钟表保护、古陶瓷保护、青铜器保护、竹木漆器保护、铁质文物保护，等等。现代虽然都可以采取高科技保护 [1]，但高科技也并非万能，还是得从传统保护着手。因此，这里仅就古籍、古书画的传统保护及北京故宫的古书画保护非遗传承谈谈看法。

一、古籍保护

如前所说，古代宫廷都喜欢收藏古籍。但古籍的载体，甲骨、金石、简牍姑且不论，较早为绢，稍后为纸，都是极易磨损老化之物。在印刷史上的抄写时代，多采取装裱保护；在印刷史上的照相制版时代，可以采取影印保护。

（一）古籍装裱保护

关于古籍装裱的起源，学术界讨论似乎不多。这恐怕是因为，长期以来，常将古籍装裱与书画装裱混同，没有将古籍装裱单独分类的缘故。但唐张彦远《历代名画记》卷三"论装背褾轴"（"背"同"褙"，"褾"同"裱"）条开头所云："自晋代已前，装

1　马清林等主编：《中国文物保护与修复技术》，科学出版社，2009 年；[美] 大卫·斯考特著、马清林等译：《艺术品中的铜和青铜：腐蚀产物，颜料，保护》，科学出版社，2009 年。

背不佳；宋时范晔，始能装背。"说的显然不是书画装裱，而应该是古籍装裱。据此可知，古籍装裱之法，晋代以前即有[1]，只不过技艺不行，直到南朝刘宋的范晔，进行装裱，技艺才过了关。该条接称："宋武帝时徐爰，明帝时虞龢、巢尚之、徐希秀、孙奉伯，编次图书，装背为妙。"可知装裱之法，最初主要用于书籍和图籍。自此之后，便出现"卷轴"一词，作为图书之代称。如《南齐书·陆澄传》："（王）俭自以博闻多识，读书过澄。澄曰：'仆年少来无事，唯以读书为业……（君）见卷轴未必多仆。'"《梁书·张充传》："充幸以鱼钓之闲，镰采之暇，时复以卷轴自娱，逍遥前史。"《陈书·儒林·沈不害传》："不害治经术，善属文，虽博综坟典，而家无卷轴。"还有很多，不赘举。

这里附带谈谈"装潢"。"装"仍指装裱，"潢"则指上潢（或称入潢）。"潢"原指简单染纸，后来专指将黄檗（又作黄蘗、黄蘗、黄柏）捣烂煮汁染纸。古时纸最易长霉生虫，而黄檗既是黄色染料，又是抗菌杀虫良药。故以黄檗染纸抄写古籍，能防霉变虫蛀。这也是一种传统的古籍保护的方法。据当下流行的说法：简单的潢纸技术起源于西汉成帝时期的染纸术[2]。但其说并不可信[3]。黄檗染纸则最早见于东汉魏伯阳的《周易参同契》和东晋葛洪的《抱朴子》[4]。可惜记载过于简略，黄檗如何染纸不太清楚。唐释道宣《广弘明集》卷二三引梁沈约《齐禅林寺尼净秀行状》记载稍详，原文为："又写集众经，皆令具足，装潢染成，悉自然有。"北魏贾思勰《齐民要术》卷三《杂说》第三十"染潢及治书法"条记载最为详细，原文为："凡打纸欲生，生则坚厚，特宜入潢。凡潢纸灭白便是，不宜太深，深则年久色暗也。入浸檗熟，即弃滓，直用纯汁，费而无益。檗熟后，漉滓捣而煮之，布囊压讫，复捣煮之，凡三捣三煮，添和纯汁者，其

1　《隋书·牛弘传》："刘裕平姚，收其图籍，五经子史，才四千卷，皆赤轴青纸，文字古拙。"同书《经籍志一》记载略同。其中"赤轴青纸"应指经过装裱的图籍。宋武帝刘裕入关灭姚秦，在东晋义熙十三年，可见装裱之法，确实晋代以前即有。

2　参阅周宝中：《古代保护纸质文物的药物防蠹技术》，《中原文物》1984年第4期；李新秦：《古代保护纸质文物的药物防蠹技法》，《中国文物科学研究》2007年第2期；于海燕：《我国古代档案防蠹法概览》，《兰台世界》2009年第2期。按：此类文章不少，大多属于辗转摘抄，内容颇多重复，故不赘举。

3　此说见于《汉书·外戚下·孝成赵皇后传》"赫蹏书"条注引孟康曰："蹏犹地也，染纸素令赤而书之，若今黄纸也。"但据同条注引应劭曰："赫蹏，薄小纸。"如（南宋）赵彦卫《云麓漫钞》卷七所指出，应劭所云"薄小纸"，实际上指的是"缣帛"。其时蔡伦尚未出生，造纸术尚未发明，"纸"从何来？《史记》《汉书》正文未见"纸"字，也是因此之故。

4　潘吉星：《中国造纸技术史稿》，文物出版社，1979年，第66页；潘吉星：《中国造纸史话》，"中国文化史知识丛书"之一种，商务印书馆，1998年，第33页。

省四倍，又弥明净。写书，经夏然后入潢，缝不绽解。其新写者，须以熨斗缝缝熨而潢之，不尔，入则零落矣。豆黄特不宜裹，裹则全不入黄矣。"[1]

可知黄蘖染纸技艺之复杂精深。南北朝时期抄写古籍，是先写后潢。到了唐代，也可以先潢后写。唐代宫廷收藏和出版的图书皆须装裱上潢，"装潢"就成为一种专门的职业，从业者称为"装潢匠"。"装潢匠"参加与自己工作相关的值班，称为"装潢直"。装潢匠完成图书的装潢，还要在图书后面写上自己的姓名，表示对工作负责。

隋唐时期，图书裱轴渐趋华丽。《隋书·经籍志一》："炀帝即位，秘阁之书，限写五十副本，分为三品：上品红琉璃轴，中品绀琉璃轴，下品漆轴。"《旧唐书·经籍志下》："其集贤院御书：经库皆钿白牙轴，黄缥带，红牙签；史书库钿青牙轴，缥带，绿牙签；子库皆雕紫檀轴，紫带，碧牙签；集库皆绿牙轴，朱带，白牙签，以分别之。"据《旧唐书·职官志二》记载，弘文馆"学士掌详正图籍"，有"熟纸装潢匠九人"；史馆"掌修国史"，有"装潢直一人"。同书《职官三》记载：崇文馆"学士掌东宫经籍图书"，有"装潢匠五人"。余嘉锡先生曾经指出："（唐）有装潢匠。所谓装者，必兼装背言之，不仅接缝檩轴也。"[2] 因为"潢"专指纸张上潢，所以"装"就成为装背、装裱的省称。《旧唐书·职官志二》记集贤殿书院有"装书直十四人"，此处的"装"也是指装背、装裱。明胡应麟《经籍会通》卷四说："自汉至唐犹用卷轴，卷必重装一纸，表里常兼数番。"从这条记载可以看出，图书的装裱保护，是汉唐时期之事。宋代之后，随着雕版印刷和活字印刷的普及，图书装帧形式发生了根本的变化，图书的装裱保护才逐渐淡出了历史舞台。但图书装裱技艺并未因此失传，考古获得的汉代的帛书和敦煌吐鲁番的纸质文书，其保护和保存不少仍依赖这种传统的图书装裱技艺。黄蘖染纸技艺也长期存在。如南宋陆游《抄书》诗："捣蘖潢剡藤，辛苦补散亡。"宋末元初刘壎《隐居通议·古赋一》引宋傅幼安《训畬赋》："熟黄（潢）缃素之前陈，绿幕黄帘之珍护，名以百计，卷以千数。"不赘举。

此外，对破损古籍进行修复，也是一种保护。这种专门的古籍修复技艺，与专门的古籍装裱技艺，虽然不能完全等同，但同中有异，异中有同，很难截然区分。朱赛虹女士曾对古籍修复技艺进行专门介绍，杜伟生先生曾将古籍修复技艺与书画装裱技

1　（北魏）贾思勰原著，缪启愉等校释：《齐民要术校释》，农业出版社，1982 年，第 163 页。

2　余嘉锡：《书册制度补考·装背》，载《余嘉锡文史论集》，岳麓书社，1997 年，第 515 页。

艺结合起来进行综合介绍，均可参阅 [1]，这里不多涉及。

（二）古籍影印保护

影印指照相制版。照相技术从西方传入中国，是在第一次鸦片战争之后。在照相技术传入中国之前，中国已有所谓"影刻"。清著名版本学家、校勘学家顾广圻《思适斋集》卷一二《艺芸书舍宋元本书目序》针对宋元善本严重散佚的情况，说："举断不可少之书，覆而墨之，勿失其真，是缩今日为宋元也，是缓千百年为今日也。"他主持校刻的诸多古书，大都根据宋元善本精摹覆刻，也就是所谓"影刻"。照相技术传入中国后，最早使用的应该就是清朝宫廷。北京故宫藏有不少清宫照片，包括慈禧太后本人的照片，都是那时候拍的。什么时候用于影印古籍，一时难以考证，这里也无须讨论。我们知道，美国耶鲁大学图书馆曾从中国购买过不少清廷文件的影印本，但时间不会太早。民国年间最有名的影印古籍，莫过于《四部丛刊》。《四部丛刊》是著名出版家张元济先生主持编辑、上海商务印书馆出版、上海涵芬楼影印的一部大型古籍丛书。该丛书的最大特色是注重版本，专选宋元刻本和明清精刻本、抄本、校本、手稿本，分为初编、续编、三编，每编都分经、史、子、集四部，共收书五百零四种、三千一百三十四册、近一亿汉字，于 1919 年首次用宣纸影印出版，其版本价值之高，远远超过《四库全书》[2]。1949 年后，最有名的影印古籍，莫过于"中华再造善本"。"中华再造善本"最初定性为一项重要文化建设工程，是很有道理的。据有关介绍，该工程始于 2001 年。是年，财政部和文化部联手对大陆现存善本古籍的存藏情况进行调研，发现中国的版印书籍已经大量散佚，不仅唐五代的版印实物已成吉光片羽，宋元刻本也万不一存。2002 年 5 月，经过反复论证，认为：仅存的善本多在公藏机构作为文物进行保护和收藏，既无法从根本上保证传承的万无一失，也不利于文献的传播和利用。因而财政部、文化部决定联合发文，成立中华再造善本规划指导委员会和编纂出版委员会，在全国范围内启动"中华再造善本工程"。该工程分二期、五编进行，第一期选唐宋、金元二编七百余种，第二期（改称"续编"）选明代、清代、少数民族文字

1　朱赛虹：《古籍修复技艺》，文物出版社，2001 年。杜伟生：《中国古籍修复与装裱技术图解》，北京图书馆出版社，2003 年。

2　参阅朱吟：《学海之巨观　书林之创举——漫谈〈四部丛刊〉》，《图书与情报》1988 年第 3 期；崔建利、王云：《〈四部丛刊〉编纂考略》，《山东图书馆学刊》2011 年第 6 期。

三编五百余种，兼具文物价值和学术价值的古籍善本，由国家图书馆出版社影印出版。期望能以现代化手段将存世的古籍善本进行精确复制，既利于古籍善本的保护，又利于古籍善本的安全传承和充分利用。虽然《四部丛刊》在当年、"中华再造善本"在现在，都曾遭到"假古董"的嘲讽，但这种观点是缺乏代表性的。这就像现存晋唐古书画大多都是后人摹本一样，有谁能说这些摹本都是"假古董"没有价值呢？

二、古书画保护

古代宫廷都喜欢收藏古书画。但古书画的载体，砖、石、陶、瓷、壁、木等等姑且不论，大致是纸、绢并用，也难免磨损老化。传统的保护之法有二：一是装裱，二是临摹。

（一）古书画装裱保护

关于书画装裱的起源，曾有各种说法。1972年，湖南省博物馆等单位对长沙马王堆一号汉墓进行发掘，出土一幅精美的T形帛画，据介绍："T形帛画的顶部裹有一根竹竿，并系以棕色的丝带，中部和下部的两个下角，均缀有青色细麻线织成的筒状绦带。"[1]1973年，湖南省博物馆对长沙市城东南子弹库楚墓再次进行发掘，获得一幅《人物御龙帛画》，据介绍："最上横边裹着一根很细的竹条，上系有棕色丝绳。"[2]论者多认为，这两条帛画裹竿系带资料，均与装裱有关，可以将我国书画装裱的历史，推至战国、西汉时期。

较早谈书画装裱的论著，仍是前揭唐张彦远《历代名画记》卷三"论装背褾轴"条。该条接下来谈了装裱方法、最佳季节、选置工料设备和装裱前对古画的清理。其中，关于装裱方法、最佳季节、选置工料设备，该条说："凡煮糊，必去筋，稀缓得所，搅之不停，自然调熟。余往往入少细研薰陆香末，出自拙意，永去蠹而牢固，古人未之思也。汧国公家背书画，入少蜡，要在密润，此法得宜（原注：赵国公李吉甫家云：

1　湖南省博物馆、中国科学院考古研究所、文物编辑委员会：《长沙马王堆一号汉墓发掘简报》，文物出版社，1972年。按：马雍的描述稍有不同。他说："其顶部横裹一竹杆，上系丝带，作悬挂之用。朝下的四个角梢各缀一条黑色细麻布的穗状飘带。"见马氏：《论长沙马王堆一号汉墓出土帛画的名称和作用》，《考古》1973年第2期。

2　湖南省博物馆：《新发现的长沙战国楚墓帛画》，《文物》1973年第7期。

背书要黄硬。余家有数帖,黄硬书,都不堪也)。候阴阳之气以调适,秋为上时,春为中时,夏为下时。暑湿之时,不可用。勿以熟纸,背必皱起,宜用白滑漫薄大幅生纸。纸缝先避人面及要节处,若缝缝相当,则强急,卷舒有损,要令参差其缝,则气力均平。太硬则强急,太薄则失力。"[1] 值得指出的是,这种装裱方法,虽是针对古书画,对古籍也是适用的。关于对古画的清理,该条说:"古画必有积年尘埃,须用皂荚清水数宿渍之,平案扦去其尘垢,画复鲜明,色亦不落。"可知所谓装裱,实际亦将修复工作包含在内。该条最后说:"或者云:书画以褾轴贾害,不宜尽饰。余曰:装之珍华,裹以藻绣,缄縢蕴藉,方为宜称。必若大盗至焉,亦何计宝?惜梁朝大聚图书,自古为盛,湘东之败,烟焰涨天,此其运也。况乎私室宝持,子孙不肖,大则肰箧以遗势家,小则举轴以易朝馔,此又时也,亦可嗟乎?"张彦远虽然没有明说,但他主张古书画褾轴应该华丽,实际的意思应该认为这也是对古书画的一种保护。

北宋宫廷所藏书画都要装裱。宋徽宗时官修《宣和画谱》序称:"中秘所藏魏晋以来名画,凡二百三十一人,计六千三百九十六轴。"画以轴计,自然都是装裱过的。南宋高宗御撰《翰墨志》说:"本朝自建隆以后,平定僭伪,其间法书名迹皆归秘府。先帝时,又加采访,赏以官联金帛,至遣使询访,颇尽探讨,命蔡京、梁师成、黄冕辈编类真赝,纸书缣素,备成卷帙,皆用皂鸾鹊木锦褾褫,白玉珊瑚为轴,秘在内府,用大观、政和、宣和印章,其间一印以秦玺书法为宝,后有内府印,标题品次,皆宸翰也。舍此褾轴,悉非珍藏。其次储于外秘。"[2] 说的也是宋徽宗时事。当时书画的装裱,也是极尽华丽。南宋周密《齐东野语》卷六《绍兴御府书画式》记南宋高宗时内府所藏书画装裱的分等情况甚详,大致是:"其装褾裁制,各有尺度;印识标题,具有成式。"[3] 据《宋史·职官志四》"秘书省"条记载:两宋古书画均藏于秘书省的秘阁,秘书省置"装裁匠"若干人。"装裁"之"装",与前面谈到的唐代"装潢""装书"之"装",意思应该是一样的,均指装背和装裱。

这种职业装裱技艺,在两宋已有"宣和装""绍兴装"之目,经过元朝的地域化,到了明清逐渐分门别派。元世祖曾三次掠徙江南民匠约四十万户,置于燕京等地,为"京

1 宿白:《张彦远和〈历代名画记〉》,文物出版社,2008 年。下引张彦远《历代名画记》云云,均见本书,不再注明。另参罗世平:《回望张彦远——张彦远〈历代名画记〉的整理与研究》(上中下),《中国美术》2010 年第 1—3 期。

2 (宋)赵构:《思陵翰墨志》(全 1 卷),《景印文渊阁四库全书》第 812 册,台湾商务印书馆,1982—1986 年。

3 另参徐邦达:《宋金内府书画的装潢标题藏印合考》,《美术研究》1981 年第 1 期。

裱"的形成打下了基础。明末清初淮海人周嘉胄著《装潢志》，主要谈书画装裱，其序言称："圣人立言教化，后人抄卷雕板，广布海宇，家户诵习，以至万世不泯。上士才人，竭精灵于书画，仅赖楮素以传，而楮质素丝之力有限，其经传接非人，以至兵火丧乱，霉烂蠹蚀，豪夺计赚，种种恶劫，百不传一。于百一之中，装潢非人，随手损弃，良可痛惋。故装潢优劣，实名迹存亡系焉。窃谓装潢者，书画之司命也。"[1] 清雍乾时期钱塘人周二学著《赏延素心录》，其序言亦称："书画不装潢，既干损绢素；装潢不精好，又剥蚀古香。"[2] 都极为强调书画装裱对于书画保护的重要性。《装潢志》与《赏延素心录》二书，号称书画装裱技艺的双璧，它们的先后出版，促进了苏、扬两地装裱业的发展，为清代"吴裱"中的"苏裱""扬裱"的衍生和定型起了很大作用。清乾隆时期平湖人沈初曾经参与《秘殿珠林》和《石渠宝笈》续编工作，所著《西清笔记》，称乾隆时宫廷装裱常请"苏裱"完成，应该属于实录。清宫内务府造办处专设"裱作"，汇集"苏裱""京裱"等南北装裱高手，从事宫廷收藏书画的修复与装裱。还专门设有"匣作"。"裱作"负责装裱，"匣作"负责装匣，合称"匣裱作"。汉传书画只需"裱作"就可以了，藏传唐卡则还需要"匣作"[3]。可见在古书画装裱行业，不仅技艺日趋成熟，风格和分工也日趋多样化。

（二）古书画临摹保护

古人早就知道，书画临摹对于书画也是一种保护。因为书画即使经过装裱，也会因各种天灾人祸而毁坏，只有通过临摹备份，才有可能长期流传。相传东晋顾恺之不

1 （明）周嘉胄：《装潢志》(全1卷)，《续修四库全书》第1115册，上海古籍出版社、北京线装书局，2002年，第151页。另参张洪涛：《〈装潢志〉——中国书画装裱与修复之宝典》，《华章》2011年第14期。按：本书专业语汇较多，不是很容易理解，现有"图说"注译本，可以帮助阅读。见（明）周嘉胄著，田君注译：《装潢志图说》，中国古代物质文化经典图说丛书之一种，山东画报出版社，2003年。另参万宇：《寻找中国细节的"图说"——从〈装潢志图说〉谈起》，《中国图书评论》2004年第1期。

2 （清）周二学：《赏延素心录》，丛书集成初编本，商务印书馆，1939年，第1页。按：前揭田君注译之《装潢志图说》，附录《赏延素心录》注译，亦可参阅。

3 另参傅东光：《乾隆内府书画装潢初探》，《故宫博物院刊》2005年第2期；罗文华：《清宫唐卡绘画与装裱的机构及流程》，《中国藏学》2005年第4期。

仅善于绘画，也善于临摹，并曾著《论画》介绍"模写"亦即临摹之"要法"[1]。南朝齐谢赫《古画品录》论绘画"六法"，第六法即为"传移模写"，并称南朝宋刘绍祖"善于传写"。所谓"传移""传写"，也均指临摹。

到了唐代，临摹之风更盛。据《旧唐书·职官志二》和《新唐书·百官志二》的"集贤殿书院"条记载，当时曾置书直、画直、搨书、拓书一类小吏负责抄写临摹工作。《旧唐书·薛收附从孙稷传》说："自贞观、永徽之际，虞世南、褚遂良时人宗其书迹，自后罕能继者。稷外祖魏徵家富图籍，多有虞、褚旧迹，稷锐精模仿，笔态遒丽，当时无及之者。又善画，博探古迹。"薛稷能够成为临摹古书画的高手，也与当时重视古书画临摹有关。

两宋时期，宫廷专门聘请书画名家从事临摹，以保存古书画。其最著名者，北宋为米芾，南宋为赵世元。南宋周密《齐东野语》卷六《绍兴御府书画式》记南宋宫廷按等级装裱书画，临摹作品也在装裱之列，如"钩摹六朝真迹""御府临书六朝羲献唐人法帖并杂诗赋等""五代本朝臣下临帖真迹"等，还有"米芾临晋唐杂书上等""赵世元钩摹下等诸杂法帖"，可见临摹作品的待遇也是不低的。

到了明清，临摹之风更盛，可惜后来多非正道，所谓"湖南造""河南造""广东造""苏州片"，以及"北京后门造"和"扬州皮匠刀"，都成了造"假古董"的渊薮。但宫廷毕竟不同。《清史稿·艺术传一》序称："（康熙）又设如意馆，制仿前代画院，兼及百工之事。故其时供御器物，雕、组、陶埴，靡不精美，传播寰瀛，称为极盛。"同书《艺术传三·唐岱传》说："清制，画史供御者无官秩，设如意馆于启祥宫南，凡绘工、文史及雕琢玉器、装潢帖轴皆在焉。初类工匠，后渐用士流，由大臣引荐，或献画称旨召入，与词臣供奉体制不同。间赐出身官秩，皆出特赏。高宗万几之暇，尝幸馆中，每亲指授，时以为荣。其画之精美者，一体编入《石渠宝笈》《秘殿珠林》二书。嘉庆中，编修胡敬撰《国朝院画录》，凡载八十余人，其尤卓著可传者十余人。"清如意馆的画工，实际工作多属临摹。按：临摹属于保护工作之一种，今人也是清楚的。20世纪40年代，敦煌艺术研究所成立之初，宗旨之一就是临摹敦煌壁画，保存敦煌壁画。饶宗颐

1 按：张彦远《历代名画记》记顾恺之著作，原文为："著《魏晋名臣画赞》，评量甚多；又有《论画》一篇，皆模写要法。"但据研究，顾恺之《论画》似未涉及模写，《魏晋名臣画赞》却谈了模写之法。美术史界遂有题目互误之争论。参阅袁有根：《关于顾恺之〈论画〉与〈魏晋胜流画赞〉题目互误及其他》，原载《新美术》1998年第3期，收入《顾恺之研究》，民族出版社，2005年，第249—260页。

先生的书画，喜欢模意借笔，曾云："余谓'四王'作画，每题曰：'师倪、黄某卷。'
模其格局，而笔笔皆自己出，何尝是倪、黄耶？"[1] 其说源自《庄子·齐物论》，实际
认为模意借笔亦系创作[2]。据此，临摹亦当属于创作之一种。我们知道，现存晋唐古书
画大多都是后人摹本。譬如：现存王羲之的《兰亭集序》，有欧阳询、虞世南、褚遂良、
冯承素四大唐摹本。现存顾恺之的《女史箴图》《洛神赋图》《列女仁智图》等，也均
为唐宋摹本。如果没有这些摹本，那些晋唐古书画是什么模样，后人恐怕早就无从知
晓了。我们说临摹也是一种保护，意义正在于此。

三、北京故宫的古书画保护非遗传承

北京故宫历来重视非物质文化遗产传承工作。这首先得益于北京故宫第三任院长
吴仲超的远见卓识。1954 年 6 月，吴仲超院长刚刚履新，就通过国家文物局王冶秋
局长，连续从南北各地大批调进各类传统手工技艺顶尖人才，对他们进行妥善安置，
让他们一边工作，一边培养传承人。经过数十年的工作、培养，北京故宫已经有了
一个较为整齐的传统手工技艺的传承梯队，他们不仅为北京故宫的文物保护作出了
重要贡献，也为北京故宫的非遗传承赢得了广泛声誉。其中，尤以古书画保护非遗
传承最为著名。

（一）书画装裱修复技艺传承

北京故宫的书画装裱修复技艺源出前面提到的"苏裱"。民国时期，中国书画装
裱修复技艺的两大流派——"京裱"以北京琉璃厂的大树斋、玉池山房等为代表，"苏裱"
以上海的汲古阁、刘定芝装池等为代表。从 1954 年开始，北京故宫虽然将包括玉池山房、
刘定芝装池等在内的书画装裱修复高手都曾请到故宫帮助装裱修复书画文物，但真正

1 饶宗颐：《睇周集后记》，原载《睇周集》，线装本，1971 年，收入《选堂序跋集》，中华书局，2006 年，
第 39 页。

2 王素：《选堂书画与齐物思想——从"参万岁而一成纯"引起的思考》，摘要曾刊《中国社会科学报》
2011 年 5 月 26 日第 12 版（艺术学版），全文先收入《陶铸古今——饶宗颐学术艺术展暨研讨会纪实》，故宫出
版社，2012 年，第 310—318 页；又收入《庆贺饶宗颐先生 95 华诞 敦煌学国际学术研讨会论文集》，中华书局，
2013 年，第 30—35 页。另有同名讲座图文本，收入《天津美术馆公共教育活动第一种：美术讲堂一百期纪念文集》，
天津人民美术出版社，2018 年，第 101—107 页。

留在故宫长期工作并为故宫培养传承人的都是"苏裱"传人。譬如首次从南方调进的书画装裱修复大师张耀选、杨文斌二先生都是苏州人。还有孙承枝、江绍大、张有年、孙孝江等先生，也都是"苏裱"传人。他们为北京故宫及国内很多博物馆的书画装裱修复作出了极大贡献。

张耀选先生主持修复的国宝级书画文物甚多，最重要的有北京故宫收藏的唐卢楞迦《六尊者像》、唐周昉《纨扇仕女图》、五代后唐胡瓌《卓歇图》、北宋赵士雷《湘江小景》、南宋李迪《枫鹰雉鸡图》、元王蒙《夏山高隐图》、明沈周《沧州趣图》等，湖北省荆州博物馆藏战国帛画，湖南省博物馆藏长沙马王堆汉墓出土帛书帛画，新疆博物馆藏吐鲁番出土唐《伏羲女娲图》，辽宁省博物馆藏辽墓出土五代缂丝金龙纹被面，黑龙江博物馆藏宋徽宗赵佶《瑞鹤图》，陕西省博物馆藏辽金时代女真文绢本碎片，宁夏博物馆藏佛塔出土元代番画等。张耀选先生还曾与故宫同事（张金英等）合著《书画的装裱与修复》[1]，堪称书画装裱修复技艺的经典。此外，张耀选先生培养的传承人有李寅、侯元丽、张志红、张旭光、吴钟等。其中，张旭光曾主持修复大同盐池地图扇面、明正统十年双面蜡笺纸质皇帝诏书等书画文物，进而对清宫蜡笺纸的复制也有一定的研究[2]，又有传承人侯雁等。李寅也有传承人王璐。

杨文斌先生主持修复的国宝级书画文物也有很多，最重要的自然为北京故宫收藏的北宋张择端《清明上河图》。他培养的传承人张金英、徐建华曾亲见他们的杨师傅修复《清明上河图》的全过程，使他们获益不少[3]。杨文斌先生还主持修复过北宋米芾《苕溪诗卷》等国宝级书画文物。他的传承人张金英参加或主持修复的国宝级书画文物也有不少，最重要的为北京故宫收藏的唐冯承素摹本王羲之《兰亭集序》、国家博物馆藏北宋熙宁十年（1077）前摹本梁元帝《职贡图》等[4]。徐建华参加或主持修复的国宝级书画文物同样不少，最重要的为北京故宫收藏的隋展子虔《游春图》[5]、五代后

1 故宫博物院修复厂裱画组编著：《书画的装裱与修复》，文物出版社，1980年。

2 郭文林、张小巍、张旭光：《清宫蜡笺纸的研究与复制》，原载《故宫博物院院刊》2004年第6期，收入《故宫博物院十年论文选（1995～2004）》，紫禁城出版社，2005年，第961—967页。

3 记者甘丹、张涛：《师徒见证修复〈清明上河图〉（故宫六记·修宝记）》，《新京报》2005年10月8日（未见）。

4 张金英口述、沈欣整理：《崇德尚艺——张金英谈书画装裱与修复》，载任昉主编《故宫治学之道》，紫禁城出版社，2010年，第467—476页。

5 徐建华：《修复展子虔游春图的体会》，载《故宫博物院十年论文选（1995～2004）》，紫禁城出版社，2005年，第891—892页。

唐胡瓌《卓歇图》、南宋马和之《唐风图》、明林良《雉鸡图》，以及吐鲁番博物馆藏洋海一号台地出土《前秦建元二十年三月高昌郡高宁县都乡安邑里籍》[1]等。张金英又有传承人周海宽。周海宽曾帮助国内兄弟博物馆修复《明人仿李龙眠绢本人物卷》《清水陆画五佛图》等书画文物[2]。徐建华又有传承人杨泽华、王红梅、张潇等。其中，杨泽华曾修复明钱贡《滕王阁图》、明刘镇《梅花书屋图》、清高其佩《指画山水》及北京故宫倦勤斋通景画等书画文物[3]。

孙承枝、江绍大、张有年、孙孝江等先生也先后参加或主持修复过北京故宫收藏的隋展子虔《游春图》、唐韩滉《五牛图》、五代南唐顾闳中《韩熙载夜宴图》、南宋马和之《唐风图》及湖南省博物馆藏长沙马王堆汉墓出土帛书帛画等众多国宝级书画文物。其中，孙承枝先生主持修复的唐韩滉《五牛图》，原件蒙尘染垢，百孔千创，被他清洗补托，覆背研光，配色接笔不留痕迹，终使旧貌换新颜，显示出了极高的书画装裱修复技艺，让验收专家赞叹不已。孙承枝先生的传承人有沈洪彩、高颎、尚力、单嘉玖、王岩菁、常洁等。其中，沈洪彩曾经是孙承枝先生主持修复唐韩滉《五牛图》的主要助手。尚力还曾师从孙孝江先生，技艺得两家之长，主持完成大修古书画作品百余件，包括元赵孟頫《留杭帖》、明许宝《百马图》、明董其昌《纸本冷金笺行书》、清王翚《鸦鹊图》、清王原祁《仿吴仲圭山水图》等。单嘉玖曾经主持修复清乾隆皇帝的《御制乐善堂记》册页[4]，对清姚文瀚《弘历鉴古图》的修复方法也有独到的见解[5]，又有传承人李筱楼等。此外，江绍大先生的传承人有纪秀文，孙孝江先生的传承人有王克微等。

为了进一步抢救、保护、宣传北京故宫的非物质文化遗产，有关方面于 2008 年即着手制作《故宫绝活》电视资料片，希望通过影像的形式对北京故宫现有的传统

1 于子勇、徐建华:《阿斯塔那古墓出土的纸鞋的修复》,《鉴藏》2007 年第 7 期。按:本文所说纸鞋,亦即《前秦建元二十年三月高昌郡高宁县都乡安邑里籍》,并非阿斯塔那古墓出土,而是洋海一号台地出土。

2 周海宽:《〈明人仿李龙眠绢本人物卷〉修复工艺探索》,《文物保护与考古科学》2011 年第 1 期;周海宽:《〈清·水陆画五佛图〉及其修复》,《中国文物科学研究》2009 年第 3 期。

3 按:亢大妹、刘晓林、李钧等也曾参加倦勤斋通景画的"新生"工作。见三人合撰:《倦勤斋通景画"新生记"》,《中国收藏》2008 年第 9 期。

4 单嘉玖:《〈御制乐善堂记〉册页及其修复》,原载《故宫博物院院刊》2001 年第 2 期,收入《故宫博物院十年论文选(1995~2004)》,紫禁城出版社,2005 年,第 914—918 页。

5 单嘉玖:《〈弘历鉴古图〉修复方法讨论》,《故宫博物院院刊》2012 年第 4 期。按:周海宽参与了《弘历鉴古图》部分修复工作,也曾撰写论文:《〈弘历鉴古图〉的修复工艺探索》,《艺术市场》2009 年第 4 期。可以参阅。

文物修复技艺进行记录并保存资料。其中,《故宫绝活·古书画装裱修复》已于 2008 年底正式开机,目前已经完成摄制并播出,展示了故宫古书画装裱修复的高超技艺。此外,从 2012 年 6 月开始,连续四个月,北京故宫首次在延禧宫古书画研究中心举办"妙笔神工——国家级非物质文化遗产古书画临摹复制技艺与装裱修复技艺展",宣传北京故宫的书画装裱修复技艺和下文将要介绍的古书画临摹复制技艺,受到观众的热烈欢迎。

(二) 古书画临摹复制技艺传承

北京故宫的古书画临摹复制技艺来源复杂。从 1954 年开始,陆续调进北京故宫的古书画临摹复制大师金仲鱼、陈林斋、冯忠莲、郑竹有、金禹民等先生,来自南北各地。金仲鱼、郑竹有二先生均为扬州人,虽然成名于上海,亦从上海调进北京故宫,但他们的古书画临摹复制技艺与前面提到的"扬州皮匠刀"关系密切。陈林斋先生为北京人,来自北京的"湖社画会"和"四友画馆"。冯忠莲祖籍广东顺德,生于天津,是中国现代国画巨擘陈少梅先生的夫人和得意门生,来自"湖社天津分会"。金禹民先生亦为北京人。可以认为,北京故宫的古书画临摹复制技艺,主要源出上海、扬州、北京、天津四地。

金仲鱼先生临摹的国宝级书画文物甚多,最重要的有北京故宫收藏的宋徽宗赵佶《听琴图》、北宋郭熙《窠石平远图》、北宋崔白《寒雀图》等。金小燕曾自编《金仲鱼主要临摹复制作品目录》(未见出版),可以参阅。此外,金仲鱼先生还为北京故宫藏 20 余幅残缺古画做过接笔补全工作,其中北宋赵士雷《湘江小景》、近人齐白石《水墨紫藤》,原件残破多达三分之一,经他接笔补全,与原画融为一体,如同出自画家本人之手,令人赞叹。金仲鱼先生培养的传承人有刘炳森、金小燕、王晓薇、刘晓林、金田、常保立、洪文、侯铁力等,其中刘炳森原为北京艺术学院美术系中国画山水科本科毕业,本人即为书法名家,出版过大量的书法作品。常保立临摹书画文物也不少[1],本人也是知名画家,曾两次在香港举办个人画展,还培养了传承人廖安亚等。

陈林斋先生在调进北京故宫前,曾先后在沈阳博物馆和北京荣宝斋临摹古画。他在北京荣宝斋做的最重要的工作,是为木版水印五代南唐顾闳中《韩熙载夜宴图》做先期临摹和分色勾描。调进北京故宫后,临摹的国宝级书画文物不少,除《韩熙载夜

1　武云溥、黄文亚:《常保立:故宫里的摹画师》,《新闻人物》2007 年第 1 期。

宴图》外,还有北京故宫收藏的五代后唐胡瓌《卓歇图》、北宋李公麟《临韦偃牧放图》、南宋马和之《唐风图》、元王渊《花竹锦鸡图》,以及湖南省博物馆藏长沙马王堆汉墓出土帛画等。

冯忠莲先生临摹的国宝级书画文物也不少,最重要的有北京故宫收藏的唐张萱《虢国夫人游春图》、北宋张择端《清明上河图》等。其中,冯忠莲先生临摹《清明上河图》,用了十年时间,可见这项工作之不易。冯忠莲先生培养的传承人有桂小明、余昭华、郭文林、李湘、亢大妹、陈光、祖莪、秦琪、黄忻、张炳谦、赵琰、李蕽等。其中,郭文林对传统书画修复中的接笔颇有研究[1],临摹的重要书画文物有唐张萱《虢国夫人游春图》、宋徽宗赵佶《听琴图》、北宋王居正《纺车图》、明唐寅《孟蜀宫妓图》、明蓝瑛《白云红树图》等,又有传承人张蕊、巨建伟。祖莪临摹的重要书画文物有唐韩滉《五牛图》、唐韩幹《神骏图》、唐张萱《虢国夫人游春图》、五代顾闳中《韩熙载夜宴图》、北宋李公麟《维摩演教图》、北宋张择端《清明上河图》等[2],也有传承人陈露等。

郑竹有先生与金仲鱼先生的经历有点相似:同为扬州人,同在上海以临摹复制古书画谋生,又同时调进北京故宫参加古书画临摹复制工作。但不知什么原因,关于金仲鱼先生的传记材料较多,关于郑竹有先生的传记材料甚少。陈巨来先生《记造假三奇人》称过去上海有汤临泽(安)、周龙昌及郑竹有(筠)三奇人专门伪造古书画,其中,对郑竹有先生独多贬词,如说郑竹有先生仅"为一能画之掮客而已",又说"此人与汤、周相较,技似稍次"[3],均有失公允。徐邦达先生记北宋米芾《苕溪诗》卷修复经过时说:"此卷近年从长春伪满宫流出,为人裂坏,全缺了'念养心功不厌'等六字,半缺'载酒'二字,少缺'岂、觉、冥'三字,即本录加□者。李东阳篆书大字引首和卷末项元汴题记,也多失去了。1963年故宫博物院收得,由杨文斌补纸重装,再由郑竹有根据未损前照片将米帖缺字勾摹补全。"[4]可见郑竹有先生为北京故宫的古书画临摹复制工作是作过很大贡献的。郑竹有先生后因夫人不幸去世,极度伤心,送夫人回扬州安葬,自己也想落叶归根。按照他的遗愿,去世后与夫人合葬

1　郭文林:《中国古书画修复如何借鉴"最小干预原则"——以传统书画修复中的接笔为例》,《故宫博物院院刊》2011年第4期。

2　祖莪:《摹古出新——祖莪作品选集》,紫禁城出版社,2010年。

3　陈巨来:《记造假三奇人》,载《安持人物琐忆》,上海书画出版社,2011年,第189—194页。

4　徐邦达:《古书画过眼要录:晋、隋、唐、五代、宋书法》,湖南美术出版社,1987年,第315页。

在扬州的茅山公墓[1]。

金禹民先生是著名书法篆刻家。民国篆刻界有"南陈北金"之说,"南陈"指的是浙江平湖人陈巨来先生,"北金"指的就是北京人金禹民先生。金仲鱼、陈林斋、冯忠莲、郑竹有、金禹民等先生先后调进北京故宫后,临摹复制古书画。前四位先生只负责书画本身的临摹复制,书画上的印章则全由金禹民先生摹刻复制。清宫旧藏每一幅国宝级书画作品,上面就有多达十数方甚至数十方印章,可见金禹民先生工作任务之繁重。金禹民先生培养的传承人原有刘玉、嵇为民二人,嵇为民后来改行,仅刘玉坚持下来。刘玉曾为北京故宫摹刻复制印章五千多方,包括唐摹本王羲之《兰亭集序》上的百余方印章,五代后周杨凝式《夏热帖》上的百余方印章,还有顾恺之《洛神赋》、韩滉《五牛图》、张择端《清明上河图》上的印章等[2]。刘玉只有传承人沈伟。故北京故宫的摹刻复制印章技艺曾有"三代单传"之称。沈伟也为北京故宫摹刻复制印章数千方,包括"乾隆御笔"、"古希天子"、汉满合璧"敕命之宝",以及"道光御笔之宝"等国宝级印章[3]。现在北京故宫是将摹刻复制印章技艺包括在非遗项目"古书画临摹复制技艺"中的。其实,联合国教科文组织中国非遗项目中原有金石篆刻项目,应该包括摹刻复制印章技艺。因此,如果北京故宫以"古印章摹刻复制技艺"独立申报国家级非物质文化遗产项目,我认为也是能够获得批准的。

1　陶敏:《扬州人郑竹有曾在故宫修复文物(鉴别古画的能力曾令张大千敬佩)》,《扬州晚报》2011 年 9 月 13 日第 A10 版;陶敏:《郑竹有儿子希望通过本报还原父亲真相——郑竹有 6 岁就离开扬州(上海和北京的博物馆藏有其作品)》,《扬州晚报》2011 年 12 月 8 日第 A15 版。

2　另参记者曾焱:《故宫摹画室里那些"绝活"(以故宫博物院书法篆刻家刘玉回忆为中心)》,《三联生活周刊》2009 年第 32 期,2009 年 8 月 31 日;彭湘炜:《金石翰墨　功深艺精》(记故宫博物院书法篆刻家刘玉),《中国文物报》2013 年 1 月 11 日第 3 版。

3　沈伟:《沈伟印迹》,湖北长江出版集团、长江文艺出版社,2010 年、2011 年。

浅谈苏轼、赵孟頫、董其昌
在文人画发展中的作用问题

王连起

王连起,男,汉族,1948年5月生于山东省嘉祥县。1966年高中时因"文化大革命"中断学业,乃自修文史。先从李卿云先生学习碑帖及书法赏鉴,后拜徐邦达先生为师,在古书画特别是碑帖鉴定方面,更受到启功先生的悉心指教。1979年春,调到故宫博物院研究室长期任徐邦达先生的工作助手,从事古书画研究鉴定工作。现为故宫博物院研究馆员,国家文物鉴定委员会委员。

曾随徐先生阅看国内大部分省市博物馆的书画藏品,并随启功先生阅看过国内外大量的碑帖藏品。1999年—2000年,应邀赴美国,在纽约大都会艺术博物馆、普林斯顿大学做访问研究员,阅看了大部分美国公私收藏的中国古书画。2003年—2005年,在香港中文大学文物馆做访问研究员。

多年以来,在中国古书画史方面多有著述,既得先生们识真辨伪、文史考订的治学方法,又能做到见必己出、不袭前人、有所发现。曾发表古书画及碑帖真伪鉴考性学术论文数十篇,在赵孟頫书法真伪研究方面的成就,得到国内外同行的公认。其他关于乐善堂帖、快雪堂帖、三希堂帖等汇帖真伪、优劣问题的鉴考,以及对宋元书法史论的研究也有独到的发现和见解,如鲜于枢生年的重新考订、在普林斯顿大学伪品中发现赵孟頫行书洛神赋真迹、陆继善摹兰亭及被改头换面本的鉴考等。在美国纽约大都会艺术博物馆、普林斯顿大学、香港中文大学文物馆工作期间,都曾为这些单位解决过一些古书画研究鉴定方面的疑难问题。

即将出版的《游相兰亭考》,对明清以来一直争论不清的"领字从山本"兰亭、

颖上本兰亭、开皇本兰亭及五言兰亭诗等问题都有个人新的见解，解答了一些前人没能解答的问题。下一步研究的重点：一是将经眼发现的宋元书画名迹中有伪讹问题者陆续撰文发表，二是研究古代书画的鉴藏问题。

中国的文人画，在世界艺术史上是一个独特的现象。关于它的起源，因标准不一，说法也就不同。如将之理解为文人作画，就要早到东晋的顾恺之、唐代的王维等。如果将作画用以遣兴适意，舒情自娱，托物言志，并提出评判主张，从而形成一种绘画思潮，并且冠名直接与文人相关——士人画，那就首推北宋苏轼了。对苏轼而言，这一点不下于他对中国文学史、书法史的影响。因为他的士人画即文人画观念的提出，中国绘画发展的方向发生了根本性的改变。

讲文人画发展过程中曾起到重要作用的人物时，几乎都集中注意到三个人。苏轼之外，还有元代的赵孟頫、明代的董其昌。如有的先生讲"中国绘画史上的董其昌世纪"，讲到文人画三个不同的阶段，就是以苏轼、赵孟頫、董其昌为"中心人物""发端人""擎旗者"的。有的先生讲董其昌绘画创作，认为"像他这样的人物，在中国历史上，只有元代的赵孟頫可与之匹敌"。有的先生讲董其昌的画论和画法时说："在中国绘画史上，董其昌是继苏东坡之后最重要的文人画家和文人画理论家。"有的论者甚至说苏轼"这种以高逸人品为核心的'不可荣辱'之艺术精神，经后人不断实践，至明董其昌，发展为文人画论的重要原则，成为中国绘画的优秀传统"。

但是，苏、赵、董三人的文人画理论是非常不同的。他们的审美旨趣、创作实践更有明显的区别。尤其是在"高逸人品"和"不可荣辱"方面，苏东坡和董其昌根本不应该相提并论。客观上是所处的时代与社会环境不同；主观上则是个人的思想性格，甚至道德人品的差异。因此他们在文人画发展中各自起到怎样的作用，特别是对当时、后世起了什么影响，是有必要认真讨论的。

苏东坡创导文人画，同北宋绘画发展出现的问题分不开，更同其本人的人品、才识、性格分不开。宋代经济的发展、商业的繁荣，引起社会对艺术品的大量需求。加之绘画技艺的成熟，必然出现以售画为生的职业画家。不仅题材受到约束，任意创作发挥的意愿也自然减少。画法必然形成模仿习气和程式化倾向。《图画见闻志》记袁仁厚得前代画家画样而作画成名，当然是模仿，甚至抄袭。《画继》记刘宗道每创一稿，便画数百本出售。自然也是千面雷同。名画家赵昌的"折枝花"，也多从"定本"中来，

必然有程式化倾向。

把诗文意趣引入画中，把书法用笔施于画法，从而达到遣兴舒怀，甚至托物言志目的的文人画应运而生。而有此条件的人物，只能是苏东坡。北宋虽然有不少文人能画，如郭忠恕、文同、王诜、李公麟等，其艺术水平之高甚至不让当时最好的职业画家，但未见其审美主张的论述。而东坡则不然，他才华横溢、学识渊博，文、诗、词、书诸艺术门类都取得了极高的成就，是宋代最杰出的艺术全才，并能践行自己的"自出新意，不践古人"的审美创新要求。而且东坡还将自己的诗文书法艺术思想，融会贯通到他的绘画创作思维观念中。在宋代，艺术视野之广阔，是没有人能同苏轼相比的。（图1、图2）

图1　文同《墨竹图》　台北故宫博物院藏

东坡本人是将其文人画称为"士人画"的，这同明清人讲的文人画是有区别的。他的"士人画"，是同"画工画"对应提出的概念。《跋宋汉杰画山》中指出："观士人画如阅天下马，取其意气所到，乃若画工，往往只取鞭策皮毛……"明确将士人画置于画工画之上。在宋代，绘画艺术已高度成熟，形似甚至神似，都已经满足不了以东坡为代表的士阶层艺术家对绘画深层次发展的更高审美要求。

东坡在《跋朱象先画》中指出士人画是"能文而不求举，善画而不求售，文以达吾心，画以适吾意"。这是职业画家如袁仁厚、刘宗道、赵昌等人做不到的，甚至曾被东坡称为"画圣"的吴道子也不行。"吴生（吴道子）虽妙绝，犹以画工论。摩诘（王维）得之于象外，有如仙翮谢樊笼。吾观二子皆神骏，又于维也敛衽无间言。"这是26岁的东坡签判凤翔府任上所作凤翔八观诗第三《王维吴道子画》中的诗句。东坡推崇王维"得之于像外者"，就是绘画摆脱一切束缚以抒怀适意。

"仙翮谢樊笼"典出《列仙传》。变篆为隶的王次仲，拒始皇帝诏，将被杀，化作大鸟振翼飞去，以三大翮堕与使者。始皇名之为落翮仙。东坡以之比作为达吾心、适

余嘗評伯時人物仍南朝諸謝中有邊幅者
然朝中士大夫多歎息伯時久當在臺閣
僕為喜畫而累余告之曰伯時丘壑中人
輕熱之聲名儻來之軒晃此公殊不汲汲
也此馬駔駿頗似吾友張文潛筆力瞿
曇而謂識鞭影者也　黃魯直書

图2　李公麟《五马图》

吾意的绘画创作摆脱束缚的强烈追求。将艺术创作由娱人改为自娱，彻底改变了以往关于绘画"兴教化、助人伦"功能的传统观念。这个改变不仅限于技艺画法，而且关乎中国绘画的发展方向。因此，"达吾心""适吾意"的审美要求，是东坡士人画的核心论点。

东坡的士人画主张还有其个性鲜明的特点，就是"诗画本一律，天工与清新"。东坡在上文述及的《王维吴道子画》中说，吴之所以不及王，是因为吴仅仅是画艺绝妙，而"摩诘本诗老"，其画"亦若其诗，清且敦"。东坡在《书摩诘〈蓝关烟雨图〉》中亦说道："味摩诘之诗，诗中有画；观摩诘之画，画中有诗。"东坡看重王维的是画境体现诗意，诗情与画意相通。诗与画本是不同的艺术门类，但在抒发情感、寄托心意方面是有相通之处的，东坡的文人画要"达吾心""适吾意"。古人讲诗言志，当然是"本一律"了。东坡是才情横溢的大诗人、艺术全才，对各门类艺术的审美情趣能融会贯通，而且志存高远，心系家国，进退不改其志，荣辱不易初心，道德、文章、人格魅力冠绝古今。人以"坡仙"称之，所以言诗画一律而又天工清新。在古今的文人画家中，也只有东坡一人能提出来。（图3、图4）

东坡的文人画题材主要是竹石枯木类"君子画"，画与君子关联，同样体现着苏东坡文人画特征。东坡称士人画，士人同文人是有区别的。士要通六艺，士大夫要有修齐治平的信念和担当，以及礼义廉耻的操守。士人必须通文，文人则不都是士。宋元以后文人多变为书生，东坡"会挽雕弓如满月"，董其昌就不会了。东坡的士人画，画君子，画墨竹，体现着其作画的寓意和崇尚。竹，中空外直，有节耐寒，最适合喻君子的正直、谦虚和气节。

因此，白居易《养竹记》就讲了竹的四种美德对君子的启示，最后一条是："竹节贞，

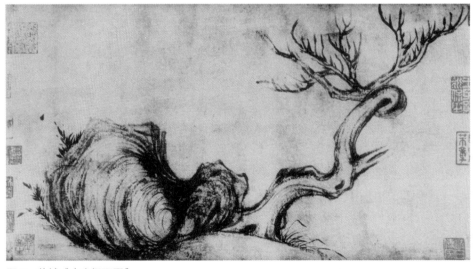

图3　苏轼《古木怪石图》

贞以立志，君子见其节，则思砥砺名行，夷险一致者。"所以文人中以名节砥砺者，都敬竹爱竹。王子猷所说"何可一日无此君"，这是竹以君称的出处。东坡甚至讲："宁可食无肉，不可居无竹。无肉令人瘦，无竹令人俗。"东坡在为文同所作的《墨君堂记》中，更详细地讲了竹的美德："稚壮枯老之容，披折偃仰之势，风雪凌厉，以观其操。崖石荦确，以致其节。得志，遂茂而不骄，不得志，瘁瘁而不辱。群居不倚，独立不惧。"（图5、图6）

东坡画竹，是墨笔写意。写意从画法上讲，是与工笔对应的。从美学角度而言，写意在当时是文人画同画工画的一个区别。墨笔画在这一时期同设色画相较，还有雅俗之分，尤其是墨竹。黄山谷《道臻师画墨竹序》："故世之精识博物之士，多藏吴生墨本，至俗子乃衔丹青耳。意墨竹之师，近出于此。"

同时人黄裳《书墨竹画卷后》云："终日运思，章之以五色，作妖丽态度，易为美好，然过目而意尽也。以单毫饮水墨，

图4　米芾跋苏轼《古木怪石图》

图5　苏轼《六君子图》　上海博物馆藏

形见渭川一枝，遂能使人有岁寒之意，不畏霜寒之色，洒落之趣，此岂俗士贱工所能为哉？"

《宣和画谱·墨竹序论》几乎成了东坡文人画论（得于象外）观点画作题材、画法特征的总结："绘事之求形似，舍丹青朱黄铅粉则失之，是岂知画之贵乎有笔，不在夫丹青朱黄铅粉之工也。故有以淡墨挥扫，整整斜斜，不专于形似而独得于象外者，往往不出于画史而多出于词人墨卿之所作。盖胸中所得固已吞云梦之八九，而文章翰墨形容所不逮，故一寄于毫楮，则拂云而高寒，傲雪而玉立，与夫招月吟风之状，虽执热使人亟挟纩也。至于布景致思，不盈咫尺，而万里可论，则又岂俗工所能到哉？"（图7）

可见，当时人们是将墨笔画，尤其是墨竹的画法和题材视为一体，都归于文人画的范畴之中，同设色（丹青）画是有高下俗雅之分的。

宋元之际，受苏轼倡导的文人画题材是君子画这一观念所影响，君子画得到了进一步发展。竹石之外，兰、梅、水仙等亦各以其自然属性，同人们的崇

图6　鲜于枢题苏轼《六君子图》　上海博物馆藏

图7　苏轼《潇湘竹石图》　中国美术馆藏

尚相联系，进一步扩大了"君子画"题材的范围。特别是兰，隐于幽谷，孤芳自赏，自古就是高人逸士情操高洁的象征。同枯木竹石一起，日渐成了君子画的典型题材。（图 8、图 9）

　　君子画的画法同书法的关系问题也日渐引起了人们的注意。书画共同的工具是毛笔。毛笔，最适于表现点线的变化。相对复杂的景物，则必须刻意描摹，这是书法和绘画创作时的区别。兰竹，是较容易用书法笔法来表达的。既往书法家的地位明显高于画家，所以文人作画多倾向于书法用笔的"写"。赵孟坚的墨兰，几乎已经到了"写"

图 8　王庭筠《幽竹枯槎图》　日本京都藤井有邻馆

图 9　扬补之《四梅图》　故宫博物院藏

图 10　赵孟坚《墨兰图》故宫博物院藏

图 11　赵孟頫题《秀石疏林图》故宫博物院藏

的程度了。（图 10）赵孟頫的这类画真正完成了从"画"到"写"这一从自为到自觉的飞跃。

这集中体现在他那首著名的书画用笔相通的诗中："石如飞白木如籀，写竹还于八法通。若也有人能会此，方知书画本来同。"而其《秀石疏林图》就是这方面的示范作品。画石用笔转侧刷掠、劲利飞动，这种表现石头形态、质感的全新方法，确实是书法中的飞白笔法。古木则是中锋用笔、圆浑流畅，笔势也相对安详舒缓，体现出篆籀笔画的尚婉而通。新篁杂草，笔法变化丰富，确实是"二王"小草书的点画使转。"八法"是指王羲之《兰亭序》第一字"永"的八种笔画，后世因此将"八法"当作了书法（点画）的代名词。可以说古木、竹石、幽兰这类君子画，赵孟頫从理论到实践，确定了一个可行的支点，这就是书法用笔。（图 11、图 12）

图 12　赵孟頫《秀石疏林图》（故宫博物院藏）

　　绘画自宋代之后最主要的题材是山水，其状物象形的要求很高。特别是在北宋，绝大多数山水画其境可居，其景可游，没有绘画的基本训练是难以措手和厕身其间的。解决这个问题的，还是赵孟頫。

　　中国山水画史上，影响宋代及后世最大的，是董源、巨然的董巨派和李成、郭熙的李郭派。为了体现文人的情趣和笔墨，特别是使没有经过像职业画家那样专门训练的文人也能画，赵孟頫对这两派都进行了改造。如何改造，说来似乎轻松，就是"省减"两字。试以赵孟頫《水村图》与董源《夏景山口待渡图》、巨然《山居图》比较，就会发现：尽管董、巨在五代宋初画中，画法已有程式化倾向，树石都相对简化，但同赵所谓的仿董巨相比，不仅构图更复杂，描绘更具体，而且所施笔墨要比赵氏多很多。（图 13—图 15）

　　以赵的《双松平远图》《重江叠嶂图》与李成（传）的《茂林远岫图》、郭熙的《早春图》相比，其"偷工减料"到仅存影模的地步。两图只有各自的两棵松树着笔墨多一些。如果以北宋画为准，《重江叠嶂图》肯定被认为是没画完的作品。有人说，南宋人已经在笔墨及构图上省减了。李唐、刘松年、马远、夏圭的画都大幅省减，构图也从全景改成局部，即所谓的"马一角""夏半边"。不仅仅是由整体变成局部，画法上也已经出现很大的省减，但主要体现在笔法上，墨色在晕染方面似更受到重视。他们的斧劈皴比之郭熙、范宽，省减得非常明显。远景淡墨一抹，却也能显得山水空蒙。画法、画技是另一种变化，也有相当的艺术性。（图 16—图 21）

　　梁楷、法常亦然，有些禅画甚至省减到似速写，有的也很精练。（图 22）但这是画家的笔墨，是画家的省减，过于程式化而没有书法用笔的趣味，体现不了文人士大

图 13　赵孟頫《水村图》　故宫博物院藏

图 14　董源《夏景山口待渡图》　辽宁省博物馆藏

图 15　巨然《山居图》　日本私人机构藏

图16 赵孟頫《重江叠嶂图》 台北故宫博物院藏

图17 赵孟頫《双松平远图》 美国大都会艺术博物馆藏

图18 李成（传）《茂林远岫图》 辽宁省博物馆藏

图 19　郭熙《早春图》 台北故宫博物院藏

图 20　马远《踏歌图》 故宫博物院藏

图 21　夏圭《烟岫林居图》 故宫博物院藏

图 22　梁楷《柳溪卧笛图》 故宫博物院藏

夫的情感寄托。赵孟頫的画虽简，但能从中见到前代大画家的意蕴，这也是他强调的古意，目的是区别于职业画家的工细浮艳，而见文人画的逸笔格调和笔墨趣味。所以他改造的李郭，文人能画，如曹知白、朱德润、唐棣。他改造的董巨，文人也能画，如"元四家"。都说黄公望学董巨，拿《富春山居图》同董巨画比，其省减和程式化非常明显。倪云林走得更远。靠什么？文人的笔墨趣味。所以，董其昌说"元四家"都赖赵孟頫"提醒品格"。因此，可以说中国文人画的发展，只有经过赵孟頫改造，才出现了坚冰已经打破、道路已经指明、航向已经开通的局面。

之后在明代，很长时间因为社会环境的因素和艺术审美的变化，加之天资、学力，特别是胆略气魄等主观条件限制，就没能出现一位在绘画理论和创作实践两方面都有独创精神并领袖群伦的人物。至晚明，这个人出现了，就是董其昌。可以说，从董其昌去世到今天，没有一位画家的影响超过他。

具体谈董其昌在文人画发展中的作用问题。我认为有两个方面。第一点，理论上以佛教禅宗的南北宗喻画亦有南北宗。这在今天，几乎已经成为绘画史和绘画理论研究的"显学"了。但这里的问题很多，意见分歧也极大。第二点，当是绘画创作和范围方面的。董其昌在这一点上，可以说是赵孟頫的继承者，甚至是唯一的继承者，但走得更远，这就是董其昌对中国绘画的"省减"问题。关于绘画分南北宗这个问题，人们关注普遍，讨论热烈，分歧严重，人所共知。但对第二个问题，似乎还没有人将它同对文人画的作用及所造成的影响来作专门讨论。这两个问题，都同董其昌受禅宗的影响，是有直接关系的。

先谈第一个问题——关于绘画的南北宗。董其昌说："禅家有南北二宗，唐时始分。画之南北二宗，亦唐时分也。但其人非南北耳。北宗则李思训父子着色山水，流传而为宋之赵幹、赵伯驹、伯骕，以至马、夏辈。南宗则王摩诘始用渲淡，一变钩斫，其传为张璪、荆、关、郭忠恕、董、巨、米家父子，以至元之四大家，亦如六祖之后有马驹、云门、临济，儿孙之盛，而北宗微也。要之摩诘所谓云峰石迹，迥出天机，笔意纵横，参乎造化者，东坡赞吴道子、王维画壁，亦云：'吾于维也无间然。'知言哉！""文人之画，至王右丞始。其后董源、巨然、李成、范宽为嫡子，李龙眠、王晋卿、米南宫及虎儿皆从董巨得来，直至元四大家黄子久、王叔明、倪元镇、吴仲圭皆其正传，吾朝文、沈则又远接衣钵。若马、夏及李唐、刘松年，又是李大将军之孙，非吾曹易学也。""李昭道一派，为赵伯驹、伯骕，精工之极，又有士气。后人仿之者，得其工不能得其雅，若元之丁野夫，钱舜举是已。盖五百年而仇实父……实父作画时，耳不

闻鼓吹阗骈之声，如隔壁钗钏，顾其术亦近苦矣。行年五十，方知此一派画，殊不可习。譬之禅定，积劫方成菩萨，非如董、巨、米三家，可一超直入如来地也。"

显然，绘画的南北宗，就是文人画和非文人画。俨然如两军对垒，双方将帅各标姓名。所以，董其昌才有这样的说法："士人作画，当以草隶奇字为之，树如屈铁，山如画沙，绝去甜俗蹊径，乃为士气。不尔，纵俨然及格，已落画师魔界，不复可救药也。"但董氏奉为南宗祖师的王维诗云："宿世谬词客，前身应画师。"是认可画师的。当然董讲的画师是院画家、职业画家，是文人画的对立面。此论一出，便引起了激烈的争论。

谢稚柳先生从画史、画论，特别是画法上作了详细的历史回顾，认为"可惜他（董其昌）对历史流派的渊源，并没有认清，因此形成了造谣惑众"，而从鉴定的角度指出："董其昌并不认识唐画，他屡次谈到见过王维的画，看来都是后来的伪迹……否则，他便不至于振振有词地认为宋徽宗的《雪江归棹图》不是宋徽宗而是王维的画笔。"谢老谈到董其昌创立南北宗论的动机："他又说仇英短命，这里董其昌又说'北宗'非'文人画'的赵伯驹、伯骕有'文人画'的'士气'了。然而他还是反对，是因为学这一派的仇英太苦，寿命不长。的确董其昌活到八十二岁。才令人恍然，他因为学了董、巨、米。由此看来，他之所以要创立'文人画''南北宗'之说，是为了少受苦，更或许是为了可以长命。"（图24、图25）

图23 黄公望《富春山居图》无用师本（局部） 台北故宫博物院藏

图24 宋徽宗《雪江归棹图》 故宫博物院藏

　　谢先生考证出董其昌引的苏东坡赞王维、吴道子画的话出自前引东坡《凤翔八观诗》之一，是赞王维画竹。论者喜欢将董其昌与苏轼扯在一起，大概就是因为二人都崇尚王维。但奉王维为"南宗"之祖的董其昌，对于宋元体现文人画精神崇尚的墨竹类君子画，是一笔不画的。也许画过，如他论李昭道、仇英时说的"行年五十，方知此一派画，殊不可习"，也就是说 50 岁前是画过李、仇的。按他自己说是"苦"，不画了。

　　仇英作画"耳不闻鼓吹阗骈之声"，忘乎所以地投入，不正是董其昌追求的"以画为乐"吗？不画，最大的可能是不能画。没有这方面的本领。而所有将董其昌与苏轼扯在一起的人，似乎都没有注意到董的南北宗名单中也没有苏轼。还有很多论者，对董其昌论画的自相矛盾加以批驳，如上引之北宗不可学，但转眼又作别论。他信誓

图 25　董其昌跋宋徽宗《雪江归棹图》　故宫博物院藏

旦旦地将大李将军及二赵、马、夏、李唐定为北宗,"非吾曹易学"。但具体作画则说:"石用大李将军《秋江待渡图》。""若海岸图,必大李将军。"论画树,甚至马、夏、李唐"皆可通用"了。说话完全没有准则,这完全是出尔反尔。(图26)

谢先生说董"屡次谈到见过王维的画,看来都是后来的伪迹"。所指就是原本无款的《江干雪霁图》,董其昌定为王维,从其跋可知,其根据就是它像赵孟頫的《雪图》,而赵说他是学王的。因此,他就将作者定为王维(《容台集别集》卷四),从而他的"南宗之祖"便有了画作。他讲南宗画家代表是董巨和"元四家",都同赵孟頫有关。(图27)

图 26　仇英《临溪水阁图》　故宫博物院藏

图 27　王维《江干雪霁图》(局部)　日本

元之后能画董巨，缘于赵孟頫的省减改造，"元四家"更是因赵的"提醒品格"，而董的南北宗论，得赵的助力最大。但他的南北宗中都没有赵，因放在南宗，势必压在其上。放在北宗，他还不敢。对于赵的书法，虽然晚年承认"超宋迈唐，直接右军"，是"书中龙象"，但一生大半都在贬之而扬己。董其昌对同代前辈当然更看不上了。学书没多久，就不复将祝（允明）文（徵明）置之眼角。这种行为违背中国人做人温良恭俭让的传统，是非常让人反感的。

董其昌讲南宋文人画是顿悟，是"一超直入如来地"，反对下功夫的渐修。但他的书画都下过极大的功夫，所谓与古人血战。他说："诗文书画，少而工，老而淡，淡胜工，不工亦何能淡。"又说："画与字各有门庭，字可生，画不可熟，字须熟后生，画须熟外熟。"书画都离不开熟。"不工亦何能淡。"老董先生的熟和工，根本不是"顿"，而是"渐"，怎么就是一超直入呢？故宫有他的《集古树石画稿》（图 28），存世还不止这一件，从而知道他曾对前代名家画的树石下过刻意临摹的功夫。这如同他对书法的学习是"晋唐人结字，须一一录出，时常参取，此最关要"，完全下的是死功夫。这同他倡导的一超直入，完全是自相矛盾。这些问题，如果不能起董文敏公于九泉，那就只有从他信奉禅宗来解释了。

佛教来自印度，同中国固有的儒道产生的国情完全不同。儒是政治学说，不是宗教。道家本是思想学派，同道教也有区别。面对佛教教义设计之广大周全，内容之神奇丰富，想象之出神入化，儒道从理论到实践都无法比拟。儒家的修齐治平都专为士人；道家的无为与大众无干，道教的长生不老又很容易不攻自破。而佛教讲轮回，报应在来世，大众很容易接受。但佛教产生的社会阶段、文明程度，特别是对人生的追求定位，其实是与中国完全不同的。在人与人的社会关系方面，更有极大差别。在伦理纲常方面，中国长期受儒家思想影响，人伦纲化、道德责任深入人心，集中表现为对父母的孝和对国家君主的忠两个方面的观念上，是"至德要道，百行之首""孝始于事亲，中于事君，终于立身"。佛教则认为"识体轮回，六趣无非父母，三界孰变怨亲"。"无明覆慧眼，来往生死中，往来多所作，更互为父子，怨数为知识，知识数为怨，是以沙门均庶类于天属，等禽气于己亲，行普正之心，等普正之意。"就是灵魂轮回，父子亲仇都是可以转换的。禽兽昆虫都能参与，都可能是你先世的父母，你现在的父母来世可能又是你的子孙。这是早已进入礼教文明、讲究伦理纲常的中国人绝对不能容忍的。

朱熹《续近思录》说："佛老之学不待深辨而明，只是废三纲五常这一事，已是极大罪名。"程颐更指佛学之谬误是："佛逃父出家，便是绝人伦。"指出佛家出世虚

图 28　董其昌《集古树石画稿》（局部）　故宫博物院藏

伪的矛盾："至于世怎生出得？既道出世，除是不戴皇天，不履后土始得，然又却渴饮而饥食，戴天而履地。"抨击佛教的忘是非："是非安可忘？"特别是没有社会担当："世事虽多，尽是人事，人事不教人做，更责谁做？"都击中要害。但"佛法无边"，佛教的包容性和与时俱进性使得佛教徒很快就将如来说成了孝子（法琳《辩证论》）。唐代的僧宗密《佛说盂兰盆经疏》序更说："始于混沌，塞乎天地，通人神，贯贵贱，

儒释皆宗之，其唯孝道也。"

董其昌的禅宗老师达观，即紫柏真可，列晚明四高僧之一，调和佛教的五戒与儒家的五常："不杀曰仁，不盗曰义，不淫曰礼，不妄曰信，不酒曰智。"六朝之后的佛教不断地中国化，这就是佛教禅宗的出现。禅宗的第一代祖师菩提达摩，据说是南北朝时从南印度来中国的，梵语"禅那"意译为"静虑"，就是以静坐思维（生禅）的方法，以期彻悟自心。

达摩的禅学是"直指人心（以心印心），见性成佛，不立文字"。（其实后来的禅宗，不是"不立文字"，而是不离文字了。）他自称是释迦牟尼"教外别传"的第二十八代。达摩的第五代传人弘忍，出神秀、慧能两大弟子，分南北两宗。神秀生前，比慧能还风光，武则天召致京都，肩舆上殿，武后亲加跪礼，为北宗之祖，依然是渐修。慧能在广东曹溪南华寺弘扬禅法，开顿悟一门，弟子们尊其为禅宗六祖。

慧能南宗下后分南岳青原两系，青原系后发展出曹洞、云门、法眼三家，南岳系发展出沩仰、临济两家。临济后再分黄龙、杨岐两派，杨岐下再分虎丘和大慧两派。在董其昌的《容台别集》中，这些派别多有言及。这是因为晚明禅宗复兴，同董其昌有交往的四大名僧虽各有宗派，但都倡导禅、净、教、戒一体，儒道释三教合流。具体到董其昌的禅，似受临济门杨岐派中的宗杲大慧派影响更大一些。董其昌的禅门师是达观，憨山德清认为达观"之见地，足可远追临济，上接大慧之风"。

《容台别集》"禅说"条多次言及大慧。"大慧教人参禅，曰：'须中钝榜状元，选佛犹云选官，作上声者非。'""有僧酬大慧竹篦子话曰：'瓮子怕走鳖耶？'""大慧和尚在川勤会下，机锋横出……""大慧每以麻三斤干矢橛等话教人办一片至诚心。""大慧之师川勤'语录'则曰：'一千七百则公案，但有一悟入，其余不必尽有契同。'此之或难或易，皆因往劫般若种子，有生有熟，循业发现亦繇方教体，有盛有衰，临济一宗，宋以后遂法堂草深也。"

上录最后一条，实际上是宗杲大慧的老师圆悟克勤的语录。同这一条语录意思相同而更有名的是宗杲大慧的一条语录。董其昌今传世文字中虽没见到，但对董其昌能有其论画主张当是起了重要作用的。《大慧普觉禅师宗门武库》简称《大慧武库》："师在云居作首座……打一个回合了，又打一个回合，只管无收杀，如何为得人，恰如载一车宝剑相似。将一柄出了，又将一柄出，只要搬尽。若是本分手段，拈得一柄便杀人去，哪里只管将出来弄……"

曾直接受过董其昌指授的青溪道人程正揆《青溪遗稿》卷二十四《题石公画卷》云："予

告石溪曰：画不能为繁，难于用减，减之力更大于繁，非以境减，减以笔，所谓'弄一车兵器，不若寸刀杀人'者也。"钱锺书先生对此评论："值得注意的是，程氏借禅宗的'话头'来说明画法，'弄一车兵器，不是杀人手段，我有寸铁，便可杀人'。那是宋代禅师宗杲的名言。"但钱锺书先生的这段话，并不见于宗杲语录中，包括《大会普觉禅师语录》三十卷。从钱先生接下来举朱熹引此段为："寸刀可杀人，无杀人手段，则载一车枪刀，逐件弄过，毕竟无益。"虽文字有异，但意思相通，就是《大慧武库》的那段话。

为了说明董其昌从禅宗得到绘画的笔墨"从简""用减"的启示，钱先生还引了宋代延寿禅师《宗镜录》中的"只要单刀直入，不要广参"的话。这是禅师问答中"答"的部分，而其"问"，所说的"从上宗乘，唯令绝学。单刀直入，教外别传，何假智慧多闻。广论性相，言繁理隐，水动珠昏"。说的都是从繁不如就简，这些禅学经典，董其昌极为熟悉，

图 29　董其昌《夏木垂阴图》 故宫博物院藏

并深受影响。所以我说董其昌对绘画的创作和范围的"省减"是赵孟頫唯一的继承者，但走得更远。赵孟頫"省减"了李郭和董巨，董其昌基本上把李郭省减不要了。

赵孟頫在强调古意的前提下，还画鞍马、人物、花鸟、竹石。董将这"一车宝剑"也全不要了，只留了"一柄宝剑"，这就是山水画。从他的南北宗和文人画论中的区分两派来看，山水画实际上又被"省减"掉一大部分。诸如树的画法，树有时是只画一半的剖面树。（图 29）知此，就明白禅宗对董其昌的影响，不仅仅是借禅宗分南北宗喻画家也分南北宗这么简单了。而如果我们读读禅宗的传灯、语录，就会明白董其昌为什么论书论画有那么多轻肆直言和自相矛盾之处。这完全是受到禅宗的影响。

人们谈禅宗，都会发现那些禅宗大师们的话，很多是所言非所指，所答非所问。诸如，关于佛教的中心问题——什么是"佛"？《传灯录》《五灯会元》《高僧传》等书中记载了几位高僧的回答。大寂禅师（马祖）："即心即佛。""即心是佛。"僧问："和尚为什么说'即心即佛？'"师云："为止小儿啼。"云门文偃禅师："干屎橛。"洞山悟本禅师："麻三斤。"洪州翠岩禅师："同坑无异土。"他回答："祖师西来意"是"深耕浅色种"。其他回答还有"庭前柏子树""一寸龟毛重九斤"。等等。

德山宣鉴大师有一段名言："这里无佛无祖，达摩是老臊胡，释迦老子是干屎橛，文殊普贤是担屎汉……"云门文偃对如来初生后说："天上天下，唯我独尊。"师曰："我当时若见，一棒一打杀，与狗子吃却。"他的传教之法就是棒打。而且回答棒打，不回答也棒打。与临济祖师义玄禅师的"四喝"，合称为"棒喝"。其同上文言及的要打杀佛祖给狗子吃的云门文偃，回答"何如超佛越祖"是"胡饼"。赵州禅师从谂问之僧"曾到此间么"，二僧回答一到过，一没到过。他都说"吃茶去"，问为什么，还是"吃茶去"。以上德山棒、临济喝、云门饼、赵州茶，是禅宗表现机锋、验证悟性、绕路说禅的最著名"公案"。有人以白话称之为"禅宗的教育方法"。

又如，祖琇《僧宝正续传》卷四记载，圆悟克勤禅师，圆悟克勤禅师随其师法演禅师"迁五祖，师（圆悟）执寺务，方建东厨。当庭有嘉树，演曰：'树子纵碍，不可伐。'师伐之。演震怒，举杖逐师。师走避，忽猛省曰：'此临济用处尔。'遂接其杖曰：'老贼，我识得你也。'演大笑而去。自尔命分座说法。"这禅家的机锋，我辈俗人是很难参悟的。岂止我辈，禅宗内部也不那么容易。圆悟克勤《碧岩集》公案十九载：俱胝和尚因一童子学其"凡有问"，"唯举一指，无别提唱"，就"以刀断其指"，小和尚因此就"顿悟"。宗杲大慧对这些公案实在不能容忍，就把宣讲这些公案的《碧岩集》给烧了。要知道，那是其师的书。

以上讲述佛教与中国古代文明人伦纲纪方面的差异，以及禅家南宗对印度佛教的省减改造，尤其是禅宗的机锋公案，旨在阐明包括禅宗在内的佛教，同中国人待人接物的态度和看待世界的思维方式，有很大的不同。董其昌尊崇的大慧禅，就曾烧掉其师圆悟克勤的《碧岩集》。董其昌的禅林挚友汉月法藏，同样因禅学观点同其师密云圆悟不合而闹得不可开交。当然，同上举的呵佛骂祖，以及对上可以打其师、对下可以残肢体相比，这就不算什么了。董其昌深受禅宗思想影响，其《容台集》"禅悦"部分，就引了云门要打杀如来与狗子吃一段，说明是完全赞同的。

所以他论书法，对前辈小有不敬。论画鉴画，"忘意"而发，自相矛盾，出尔反尔……

这同那些著名禅师其妙难名的机锋公案相比就算不了什么了。重要的是，董其昌有禅宗之思维，才能有对中国画进行空前绝后大省减的魄力和勇气。其作用于文人画发展，才能同苏轼、赵孟頫相提并论。其实际上的影响，自明末至今似乎更大一些，这极有可能是得益于南北宗论：南宗是文人画，是顿悟；北宗是画工画，是渐修。这对评论者选边站有暗示作用。

其实禅宗发展到晚明，衰退之势已不可避免，士大夫阶层多受阳明心学的影响。晚明四僧所倡儒释互通等，在禅宗史上，算不得新发明。北宋时禅宗宋云门系明教契嵩，就已经将佛教的五戒与儒家的五常义理贯通，其《辅教编》云："余昔以五戒十善通儒之五常。"董其昌《容台别集》卷一"禅悦"讲他参竹篦子话，舟中击帆桅竹"瞥然有省"，所缘的"香岩击竹"早已是老"僧"常谈。

《四库全书总目提要》卷一二二："《画禅室随笔》四卷"条对其论书论画曰："中多微理，由其昌于斯事，积毕生之力为之，所解悟深也。"而对董其昌的禅说，则认为："大旨乃以李贽为宗。明季士大夫所见，往往如是，视为蜩蟧之过耳可矣。"蜩蟧，即蝉的别名，引申就是喧闹。看来四库馆臣对我们老董先生信禅有些不敬。

以上所言有些形而上了，具体到董其昌与苏轼、赵孟頫在文人的区别上，还是很明显的。东坡有人品节操崇尚的君子画，董其昌不画也就没有崇尚问题了。东坡画竹是水墨，而董其昌画山水中，其设色极为艳丽者，是其对山水画法的一个贡献，完全区别于以往青绿山水的工笔画法而见逸趣。但却都与论者所谓的东坡的"以高逸人品为核心的不可荣辱之艺术精神"没有继承关系，前已指出董的南宗画中，根本没有东坡的名字。董其昌与赵孟頫最大的区别就是绘画题材的单一性。虽然董其昌也讲"士人作画，当以草隶奇字之法为之"，但从他的画中却很难明显看出来。相对于赵孟頫绘画的书法用笔，董其昌更强调的是笔墨。（图30—图32）

董其昌将"笔墨"提高到有独立审美价值的高度，为之后的文人画定下了一个标尺。他说："笔墨二字，人多不

图30　董其昌《燕吴八景》册之第八开"西山雪霁图页"
上海博物馆藏

图32 董其昌《山水十开》册 霁雨带残红页
纳尔逊阿特金斯艺术博物馆藏

图31 董其昌《秋兴八景》之七 仿赵学巨九夏松
风 上海博物馆藏

图33 董其昌《婉娈草堂图》轴 台湾私人藏

图34 赵孟頫《双松平远图》卷（局部）
美国大都会艺术博物馆藏

图35 赵孟頫《山水三段》 上海博物馆藏

晓。画岂有无笔墨者。但有轮廓而无皴法，即谓之无笔。有皴法而无轻重、向背、明晴，即谓之无墨。古人云：'石分三面。'此语是笔亦是墨，可参之。"他甚至说："以蹊径之奇怪论，则画不如山水；以笔墨之精妙论，则山水决不如画。"老董这里玩了一个模糊概念的把戏。前一句没错，后一句以突出笔墨在绘画中的作用，新奇而有道理。（图33）

但前一句讲的山水是山水实景。后一句的问题是，实景山水怎能有笔墨呢？没有也就没有可比性了。但要从另一个角度，说实景照片和绘画创作的区别就可以理解了。确实董画中最重要的，就是其笔墨了。这里要讲一下，董其昌之前不是没有笔墨，但重视的程度不一样。董的笔墨同赵孟頫用笔是明显不同的。以赵画树石同董及其后人画的树石相比，赵的树石是书家的用笔（图34、图35），董及"四王"的树石是画家的笔墨，写的作用基本上不明显了，应当说是更容易了。特别是董其昌及其追随者，画鞍马人物、竹石兰花，就避免了造型方面需要的一笔见形，画山水是可以反复地皴擦、涂抹染描的。

在这方面，倒是同苏轼"论画以形似，见与儿童邻"似有些继承关系。文人画家似乎有一个挥之不去的忌惮，就是工能问题。明代中后期关于行家、戾家画的讨论就是一个证明。一个说法是赵孟

頼同钱选曾讨论过这个问题，最早见于《格古要录》。一般的都归于唐伯虎。老董当然加入讨论，但一人引文一个说法，没有定本。其实，赵、钱是不会讨论这个问题的，他们既是士夫文人，又全俱工能的本领。（图39、图40）董其昌虽官居高位，但赋闲占了他的大半生。从鉴藏的角度，董其昌收藏的古书画名品极多，但他少年时家境并不富足，早年伪作陆万里书法就是明证，以其俸禄也不可能有这个财力，这已经不是本文讨论的问题了。这里只想指出晚明后的文人画家几乎都是文人的职业画家了。如此谈行家和戾家画问题，所画作品出路的竞争当是其背后的一个重要原因。

南北宗论，很长时间受到的负面评价较多。近年似乎越来越正面，但董其昌对画什么、不画什么给了那么多禁忌。中国画虽也说外师造化，但摹临仿学前代是画家们的主要方法。这犹如饮食，有太多的禁忌是否会营养不良呢？这也应当归入董其昌在文人画发展的作用中去讨论的，限于篇幅，这里就不谈了。

图36 《重江叠嶂图》卷（局部）

图37　王时敏《仿李成寒林图》　美国大都会艺术博物馆藏

图38　王翚《仿李成寒林古岸图》　美国大都会艺术博物馆藏

图 39　赵孟頫《幽篁戴胜图》　故宫博物院藏

图 40　钱选《花鸟图》卷　天津博物馆藏

寻找张择端的第二幅画
——宋元龙舟题材画研究

余 辉

余辉，男，1959年出生于北京。1983年在南京师范大学美术系获学士学位，1990年在中央美术学院美术史系获硕士学位。1990年到故宫博物院工作，2020年退休。现为故宫博物院研究馆员，国家文物鉴定委员会委员。其学术领域主要是书画鉴定与研究，特别是利用民族学、文献学、考古学的研究成果尝试建立一套鉴定早期绘画的基本方法并使之理论化；用逻辑推理的手段解析古画中的图像，探知画史未知。

金世宗大定丙午年（1186），张著在北宋张择端《清明上河图》卷尾题写了跋文："……按《向氏评论图画记》云：'《西湖争标图》《清明上河图》选入神品。'藏者宜宝之。大定丙午清明后一日，燕山张著跋。"（图1）这是张择端一生留下两件绘画的最早记录，《清明上河图》卷今藏于故宫博物院，《西湖争标图》在明以前散佚。

我试图通过分析一系列相关图像和文献中的蛛丝马迹，追寻张择端《西湖争标图》的传本。其寻找路线是：在确定《西湖争标图》与《清明上河图》是姊妹卷关系的基础上，根据相关的文献资料如南宋孟元老《东京梦华录》等，在现存宋代表现龙舟竞渡的绘画中找出与之最接近的图像；根据张择端《清明上河图》卷表现出的创作思路、艺术特性和金代张著的跋文等判断《西湖争标图》的基本形式；多项之和可以推定出《西湖争标图》的基本图样；根据这个图样往下寻找临摹本，即在传为元代王振鹏的各种龙舟竞渡题材长卷的本子中，考证出在构图、建筑和细节方面最接近《西湖争标图》的本子。在元代，这一类题材的兴盛具有特殊的历史文化背景，亦值得探究。

图1　金人张著在《清明上河图》卷尾的跋文

一、"西湖争标"考

我们首先要弄清楚《西湖争标图》名称的字面含义，即"西湖"为何地，"争标"为何事。北宋西湖的产生有着特殊的历史背景，在西湖里开展争标竞赛是在一个特殊的时段三月里进行的，对这一宫俗的认知程度，将有助于认识、研究这类题材的绘画。

（一）从开封"西湖"到临安"西湖"

"西湖"是一个具体地名。《西湖争标图》描绘的一定是"西湖"的实景。根据周宝珠等先生的考证，该图所绘制的"西湖"不是临安（今浙江杭州）的西湖，而是汴京城西北的御苑金明池，在北宋俗称"西池"，位于城西新郑门（一作大顺门）外西北。有例为证，词人秦观《千秋岁·水边沙外》有"忆昔西池会，鹓鹭同飞盖"之句，这个"西池会"就是在元祐七年（1092）三月上巳，哲宗诏赐26人馆阁花酒，游金明池、琼林苑 。司马光也曾到过金明池,他在《会饮金明池旧事》里吟道:"烟深草青游人少，道路苦无车马尘。"李昭玘《春日游金明池》:"日有江湖思，坐无车马尘。横桥自照水，啼鸟不惊人。辇路晴飞絮，宫门暗锁春。多情老园吏，洒地喜相亲。"可知金明池周围是一片宫墙。

金明池在历史上曾经是一片沼泽，亦被称作灵沼、教池等。关于它的开凿时间，多有争议。综合前人的查考结论，金明池是经过后周世宗柴荣、北宋太宗赵光义的两次开凿形成的。后周显德四年（957），周世宗为了"伐南唐始凿，内习水战"，"教池"大概就是这个时候的别称。不过后来居上的宋太祖更有剿灭南唐之心，依照历史发展的进程，北宋大肆练习水军的行动应该发生在灭南唐之前的宋太祖朝。刘珊珊根据宋人高承《事物纪原》考，确定太祖凿池与金明池无关。"宋朝太祖建隆间，即都城之南凿讲武池，始习水战。将有事于江南也。"其地点在朱明门外，朝廷选卒号"水虎捷"教船讲武。此后，宋王应麟《玉海》："太平兴国元年，诏以卒三万五千凿池，以引金水河注之。""及太宗兴国中，得吴越钱氏龙舟。七年，疏国城西开金明池，于是每年二月教池，遂为故事。"太祖凿池是在城南，不可能是在灭了南唐之后的太宗朝太平兴国七年（982）。这一年，"太宗幸其池，阅习水战"。金明池经过后周和北宋的两次开凿后，最终形成了周长为9里30步的人工大湖，这是当时世界上最大的人造水上运动场。

自北宋淳化三年（992）起至徽宗朝之前，北宋内府从三月到五月在固定的地点（金明池）开展水上演技和竞技。据孟元老回忆，徽宗朝每年自三月一日起，禁军开始在金明池练习水上功夫和迎接宋帝的礼仪。是日起，金明池对官宦和百姓开放。到了三月二十日，皇帝将驾临金明池赐宴并观看水戏和竞渡。梅尧臣《金明池游》："三月天池上，都人袨服多。水明摇碧玉，岸响集灵鼍。画舸龙延尾，长桥霓饮波。苑花光粲粲，女齿笑瑳瑳。行袂相朋接，游肩与贱摩。津楼金间采，幄殿锦文窠。挈榼车傍缀，归郎马上歌。川鱼应望幸，几日翠华过？"

特别是龙舟竞渡，有着极强的竞争性，众龙船争夺的是一根插立在近水殿前的标杆，"上挂以锦彩银碗之类"。参加表演和竞赛的选手绝非世俗百姓，而是归都统司管辖的军卒。是日，皇家御园金明池向开封百姓开放，天子与庶民同乐，其规模至徽宗朝尤盛，持续了百年有余，是为北宋宫俗。而民间的赛龙舟活动则是在五月五日端午节，属于民俗。

北宋灭亡后，龙舟竞渡的宫俗自然就终止了。直到南宋淳熙年间（1174—1189），孝宗在临安（今浙江杭州）西湖渐渐恢复了三月划龙舟的盛况。南宋在二月初八祠山圣诞之辰也举办龙舟竞渡活动，与金明池相当："西湖春中，浙江秋中，皆有龙舟争标，轻捷可观，有金明池之遗风；而东浦河亦然。惟浙江自孟秋至中秋间，则有弄潮者，持旗执竿，狎戏波涛中，甚为奇观，天下独此有之。"耐得翁成书于端平乙未年（1235）

的《都城纪胜》中也有杭州春中"皆有龙舟争标，轻捷可观，有金明池遗风"的记载。据吴自牧成书于南宋甲戌年（1214）的《梦粱录》载录："此日（清明节）又有龙舟可观，都人不论贫富，倾城而出，笙歌鼎沸，鼓吹喧天，虽东京金明池未必如此之佳。"可知在南宋中期，西湖上龙舟竞渡的场面和气氛已不输于北宋金明池，但记录其盛况的画作绝少。

元人灭南宋后，朝廷曾诏令端午节禁止赛龙舟，一则担心保留宋朝这一类具有国家和民族意识的风俗会离析新的统治，此类民间风俗属于群聚性的大型活动，容易激发民情；二则龙舟赛事常常发生溺水事件，如至元三十年（1293），福州路发生了端午节赛龙舟伤人命的严重事件。在龙舟竞赛诏令生效后，民间还有私下赛龙舟的活动，常常在端午节赛龙舟发生溺亡事件。大德五年（1301），元成宗重申竞渡令。在元代政书《元典章》卷五十七就设有专条"禁约划棹龙舟"，故元廷无人绘当朝龙舟竞渡之图。当时民间还出现了不少以端午节为内容的诗词，如无名氏的"垂门艾挂狰狰虎，竞水舟飞两两凫，浴兰汤斟绿，醑香薄，五月五，谁吊楚三闾"。故元代下层百姓的龙舟竞渡的确与怀念屈原有关联，此类绘画，民间尚存。

（二）争标规则

表演龙舟竞渡的全过程是从水戏热身到夺标竞赛，水戏是竞渡的基础，竞渡是水戏后的高潮。其程序大致为：1. 天子在金明池临水殿赐群臣宴，观看诸军百戏；2. 观牵引龙船出奥屋；3. 各类小船作列队表演；4. 按船的类别开展竞赛夺标。孟元老《东京梦华录》所载："……水殿前至仙桥，预以红旗插于水中，标识地分远近。所谓小龙船，列于水殿前，东西相向，虎头、飞鱼等船，布在其后，如两阵之势。须臾，水殿前水棚上一军校以红旗招之，龙船各鸣锣出阵，划棹旋转，共为圆阵，谓之'旋罗'。水殿前又以旗招之，两船队相交互，谓之'交头'。又以旗招之，则诸船皆列五殿之东面，对水殿排成行列，则有小舟一军校执一竿，上挂以锦彩银碗之类，谓之'标杆'，插在近水殿中。又见旗招之，则两行舟鸣鼓并进，捷者得标，则山呼拜舞。并虎头船之类，各三次争标而止。"

其实，在此之前还应该有皇帝登大龙船巡游并观看各种水上表演。在正式进入比赛之前，20 只小龙船和 10 只虎头船在池中分两排列队表演转圈和穿插等节目，待禁军们的筋骨舒展开之后，才开始近似疯狂的夺标竞赛，其中虎头船必须表演三次争标。从中可以看出，水上活动组织严密、节目丰富，以阶梯式逐步进入高潮。宋元几乎所

有描绘龙舟竞渡题材的绘画，均集中表现了最后的夺标场景。

吴自牧《梦粱录》说南宋临安"效京师故礼，风流锦体，他处所无"，尤其以龙舟夺标之程序最为一致："其龙舟俱呈参州府，令立标杆于湖中，挂其锦彩、银碗、官楮，犒龙舟，快捷者赏之。有一小节级……朝诸龙以小彩旗招之，诸舟俱鸣锣击鼓，分两势划棹旋转，而远远排列成行，再以小彩旗引之，龙舟并转者二，又以旗招之，其龙舟远列成行，而先进者得捷取标赏，声诺而退，余者以钱酒支犒也。"

二、《西湖争标图》《清明上河图》之间的逻辑关系

在弄清楚《西湖争标图》所绘的真实地域、具体内容及龙舟争标的历史沿革后，我从其姊妹卷张择端《清明上河图》反映的信息来探知它们的逻辑关系，在一批宋元同类题材的绘画里，捕捉到最接近《西湖争标图》卷的本子。

来自图像的信息是"没有文字的文献"。我们很容易从图像里看到直接反映出的关于其本身的信息，是为"直射信息"。图像反映出的其他绘画里的信息，就不容易被发现了。只有经过逻辑推理、文献考据等考证后，我们才能间接地获知其他绘画里的信息，是为"反射信息"。如大英博物馆里的佚名《人物图》页等就是如此，这类事例不胜枚举。

张择端《西湖争标图》是其《清明上河图》的姊妹卷。根据上文的"反射信息"理论，有关前者的构思和构图的信息来源在一定程度上有赖于对《清明上河图》卷的认识程度。

张著为《清明上河图》卷题写的跋文，给予我们三个重要启示。

第一，两卷为姊妹卷。张择端《西湖争标图》和《清明上河图》均为五字图名，有着一定的对应关系，如名词"西湖"与"清明"相对，谓语动词"争"与"上"相对，名词宾语"标"与"河"相对。从图名分析，《西湖争标图》表现了皇家御园里的宫俗，有具体地名即"西湖"，画的应该是实景；《清明上河图》卷表现的是街肆百姓的民俗，没有具体地名，画的是实情而非实景。

第二，两卷的艺术水平相当。它们绘画技艺俱佳，均为北宋宫廷画的最高等级。在北宋界画家里，被选入神品的画家此前仅有宋初的郭忠恕，也是匠师画家的最高品级。宋徽宗专尚法度，以神品居于首位。两卷被定为"神品"，体现了向氏的审美标准受到了徽宗的影响。

第三，两卷在 1286 年尚未散佚。张著在此年的跋文中对张择端行状的介绍一定来自向宗回编撰的《向氏评论图画记》。根据他题写的跋文推断，该书画著录书和这对姊妹卷均在金代中都（今北京）某私家手里，尚未散佚，否则，题跋者不会有"藏者宜宝之"这样的提示语。

两图绘完约 70 年，几经转手，依旧相守，可见它们之间存在着必然的逻辑关系，使得前后藏家不忍拆散它们。它们的别离，极可能是由于元内府被盗的原因，只有盗贼不考虑收藏的完整性，才下得了手。

《清明上河图》卷后的跋文还告诉我们更多的信息，其中有三处跋文提到该卷有徽宗的题字，元代李祁在至正壬辰（1352）九月云："卷前有徽庙标题。"（图 2-1）明代李东阳分别在弘治辛亥（1491）九月和正德乙亥（1515）三月两次题道"御笔题签标卷面"（图 2-2），"卷首有祐陵瘦筋五字签及双龙小印"（图 2-3）。两人三次题写，不会有误。看来，《清明上河图》卷是画家呈送给宋徽宗或奉旨之作。同样，《西湖争标图》卷也会有徽宗的"瘦筋五字签及双龙小印"。

这对姊妹卷均是画农历三月里的重大节日，反射出两图具有很强的互补性和对应关系，是作为一套绘画献给宋徽宗的。同样，徽宗赐给向氏，也是一并出手，保持其完整性。在著录排序上，向氏固然要把表现宫俗的《西湖争标图》放在首位，张著在

图 2-1　元代杨准跋文
（部分）

图 2-2　明代李东阳第一次跋文
（部分）

图 2-3　明代李东阳第二次跋文
（部分）

图 2　元明文人在《清明上河图》卷记录了有宋徽宗题签的事实

跋文里自然地延续了这个排序。自明代以来，民间画坛一直认为《清明上河图》卷不完整，故补上龙舟竞标一段，实为误识。如果《清明上河图》卷的后半部分画的是龙舟竞渡的内容，张择端不可能再画一幅同样的长卷谨呈徽宗，如此架床叠屋，于情于理都没有逻辑关系。

既然这两件作品是一对姊妹卷，那么两卷在形式上会有许多一致性。如两卷的尺幅高度和装裱样式肯定相同，构图也会有一定程度的相近。也就是说，依照《清明上河图》卷的基本样式可以推导出《西湖争标图》也会是一个手卷，必定是一个长长的构图，像《清明上河图》卷那样有"城内""城外"的构图划分，同样也会有"池内""池外"的布局。

经查询画史文献，张择端是宋代宫廷绘画史上最早画龙舟竞渡题材的画家，他的《西湖争标图》或多或少会影响到后世同类题材的绘画。那么，究竟这类题材绘画中的哪一件直接受到《西湖争标图》的影响？换言之，当今是否还能找到张择端《西湖争标图》的临摹本？根据张择端《清明上河图》反射出来的信息，其姊妹卷《西湖争标图》的画面形态大概会是：1. 其建筑必须有宋代建筑的时代特性；2. 图中的建筑布局和景物与孟元老《东京梦华录》的记述大体相近；3. 画中的西湖（金明池）必定是写实的，其人物、舟船的活动基本符合孟元老《东京梦华录》描绘竞渡的内容；4. 构思与构图与《清明上河图》卷有一定的对应或对比关系；5. 其尺寸至少高度应该一致，幅式相同。

这自然也就成了鉴别宋元同类题材的五项标准。下面从现存宋代最早的龙舟竞渡题材《金明池争标图》页考起。

三、《金明池争标图》页考

北宋张择端（款）《金明池争标图》页（图 3），绢本设色，纵 28.5 厘米，横 28.6 厘米，天津博物馆藏。该图经明代安国、项元汴等鉴藏。最后一位私人藏家是天津实业家张叔诚先生，1957 年，经韩慎先先生的努力，入藏天津艺术博物馆（今天津博物馆）。该图从册页的绘画形式上看，虽不可能是张著所说的张择

图 3　张择端（款）《金明池争标图》页

端《西湖争标图》卷，但是，它给予后人大量的关于金明池的图像信息，给查证工作带来了突破性的契机。下文要确定的是该图非属张择端之作的实证和属于南宋绘画的诸多依据。

（一）款字和牌匾字考

《金明池争标图》页左下方粉墙上有蝇头小楷名款"张择端呈进"（图 4-1），此款的墨色与画幅欠协调，有鉴定家视为后添。我认同此论，并提出两处实证性依据。其一，幅上左下方有作者在牌匾上书写的小字"琼林苑"（图 4-2），其墨色与画幅相融，笔画圆厚，与"张择端呈进"相异。其二，将《清明上河图》卷里张择端书写的牌匾广告词和酒旗上的小字（图 4-3）与《金明池争标图》页里张择端款进行比对，其字体和风格迥然不同，真迹的笔画骨力刚健、顿挫鲜明，伪迹结字松弛，足以说明"张择端呈进"诸字纯属后添，小字"琼林苑"也不是张择端的字迹，是《金明池争标图》页作者的笔迹。通常，作伪者很容易忽略一些细微之处，绝对不会注意张择端的小字风格而信手添加名款。张择端是于明代中期在苏州开始"出名"的，此后才有大量的苏州片冠以张择端之名的《清明上河图》卷。《金明池争标图》页在明代流落江南时，被作伪者后添款，欺为张择端真迹。

从该册页里看，有琼林苑牌匾外的大门直通金明池（图 5），可知金明池是琼林苑的水上部分。宋代有"四园"之称：琼林苑、金明池、宜春园和玉津园。其中，金明池和琼林苑之间只个一条顺天门大街，它们分别位于顺天门大街的北南两侧，在娱乐功能的使用上是一个整体。

（二）建筑考

画中的建筑样式和营造技艺，属于宋代南方风格。图中建筑斗拱之间的距离比较疏朗，固然比唐代建筑斗拱的密度要大一些，与宋代建筑的斗拱布局相当。又如宝津楼、临水殿、水心五殿等楼台建筑的四角均向上翘，这不是北方中原地区四角下压的建筑样式。若是汴京金明池的建筑样式，离不开嵩洛一带深受北方唐代宫廷建筑的影响。其中的宝津楼、临水殿处于近景，画家描绘得更加精细：上翘的屋顶四角是用木制水戗高高托起并加固的，这是江南建筑特有的做法。这些建筑画得很工致，体量和气派近似皇家建筑的样式，也有的建筑参用了江南民居的营造方式。（图 6）

图4-1　《金明池争标图》
页上的张择端伪款

图4-2　《金明池争标图》页上作者的小字"琼林苑"

图4-3　张择端在《清明上河图》卷里的广告小字

图4　比较《金明池争标图》页上的款书与张择端《清明上河图》卷中的广告小字

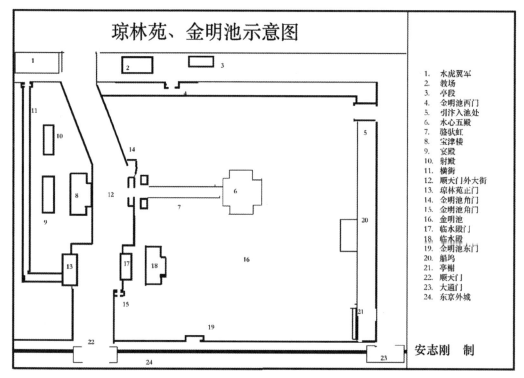

图 5 《金明池争标图》页中曲折的顺天门大街（安志刚制）

图 6 浙江宁波北宋保国寺大雄宝殿所见宋代江南建筑样式

（三）绘制时间考

周密《武林旧事》卷三记载："淳熙间，寿皇以天下养，每奉德寿三殿，游幸湖山，御大龙舟。……往往修旧京金明池故事，以安太上之心，岂特事游观之美哉。"高宗御龙舟的截止期应在淳熙十四年（1187），是年西驾。可知宋孝宗赵眘是为了迎合太上皇帝宋高宗之意，去"修旧京金明池故事"，这个"故事"应该就是金明池夺标之事。高宗作为徽宗的第九子，有条件目击金明池夺标的盛况，但赵眘出生于"靖康之难"的1127年，根本没有见过北宋金明池夺标的场景。按宋廷的工程规则，行事之前总得出个图样，自然要请有界画专长的宫廷画家画一幅"旧京金明池故事"。《金明池争标图》页很可能是在这个历史背景下绘制的，御览者是高宗和孝宗，该图约绘于淳熙年间（1174—1189）高宗"游幸湖山，御大龙舟"之前，即乾道年间（1165—1173）末，至少在淳熙年初。

（四）画风与作品时段考

该图的绘画风格属于南宋院体系列里的界画楼台，该图的建筑与绘画均与南宋时代风格有机和谐地融合起来了。张珩先生曾确定该图是南宋绘画，是十分可信的。需要进一步探讨的是，它属于南宋哪个时段的绘画风格。

细细比对画中的梅枝，还比较短促，没有"拖枝马远"的笔痕（图7），整体画风细腻，全无水墨苍劲之意，乃属宁宗、理宗朝马远、夏圭之前的绘画风格。

画中的点景人物众多，细小如蚁，画家用亮丽的矿物质颜料如朱砂、石青、石绿等和蛤粉轻轻点出人物的衣衫，用浓墨点出冠发，虽不见眉目，亦能识出儒士、禁军、乐舞队、妇女、幼童、游商等不同的人物身份，个个姿态生动，气氛热烈欢快（图8）。这些均需要控制细笔和微距作画的能力。一般来说，这会使高年资的画家却步为难。

该图系独开册页，面积大约为28厘米见方，比南宋通常21厘米—25厘米见方的册页略大一些，不会是某套册页中的一开。从宏大的场面和狭小的尺幅来看，该图纯系"大题小作"，它反射出另一个信息，它极可能是为画大图如大屏风所设计的小样，抑或是工程样图的小稿？南宋早期出现了许多大场面、小尺幅的绘画，如南宋佚名《虎溪三笑图》页和马麟《芳春雨霁图》页（台北故宫博物院藏）等均是如此，这类尺寸异常的作品均系"大题小作"，其尺寸大于其他方形构图的册页，最大的可能是大屏风的小图样，以便于作大画之前通过御审。

该图用绢极为讲究，以单双丝织成，非常紧密厚实，实乃宋朝内府用画绢，在宫

图 7 《金明池争标图》页中的各种树冠造型

绢上用这样的院体画风描绘北宋宫廷的盛事，画家不会是一个混迹于闾闾的工匠，一定有宫廷画家的身份。这个画家熟识宫廷建筑的样式，他的主观愿望是要画实景实物，多半符合北宋末金明池池内建筑的布局状况。根据该图的精细和娴熟程度，如图中细小的人物活动、精准细腻的界画，以及尚留稚嫩的树枝线条，均说明该画家的年资程度：视力极佳、功力尚佳，年当而立。

该图的作者应为南宋的宫廷画家，其艺术创作活动特别是表现宫廷纪实会是受命而为。如前文所考，绘制《金明池争标图》页的时间应在乾道年间（1165—1173）末，上距北宋灭亡已有40多年了，高宗朝的御前画家和其他南渡画家，多数没有绘画活动的记载了，唯有年老的马和之在孝宗朝初尚有绘事活动，但他的画法与本图相距太远。原北宋宫廷画家南渡的年轻画家，估计只有这几位了：贾师古、苏汉臣、李安忠、马兴祖、阎仲、李迪等，大多已经60开外了，未必有如此眼神精绘是图，他们当中有的人可能见过徽宗朝的金明池，甚至会有人在开封见过张择端《西湖争标图》卷的原件或稿本，他们是孝宗朝了解北宋宫廷绘画最多的画家。这种潜在的绘画影响会随着他们的南渡自然地带到了南宋初的宫廷画坛。

在这期间的宫中山水画坛，李唐早已故去，萧照未必在世，在宫里开始活跃的山水画家是张训礼和刘松年师徒。

张训礼，不知其生卒里籍，他"旧名敦礼，后避光宗讳，改名训礼。学李唐。山水人物，恬洁滋润，时辈不及"。可推知他至少活到光宗朝。最早记录刘松年的是宋末元初的庄肃："刘松年，钱唐人，家暗门，时人呼为暗门刘。画院祗候，工画道释人物山水，颇恬洁，与张训礼相上下。但平坡远岸。不及之尔。"此后的67年，元代夏文彦在论及张训礼时说："刘松年师之。"在论及刘松年时说："师张敦礼，工画人物山水，神气精妙，名过于师。"如果张训礼为刘松年之师，约是南渡第二代或本地画家。需要分析的是，在论及刘松年职位时，庄肃认为是"画院祗候"，夏文彦认为是"淳熙画院学生，（光宗）绍熙年待诏"。淳熙和绍熙年时间段的起止点大约在两个年号的端点，而不是最靠近的两个时间点，因为刘松年不可能在短期内由宫廷画家的最低职位画学生一跃升为最高职位待诏，其中还必须经过艺学、祗候等阶梯。综合庄肃、夏文彦两家的说法，估计刘松年在淳熙初年是画学生，经过十多年的攀升，在绍熙年间升到了待诏的职位，最后，如同夏文彦所言，刘松年于"宁宗朝进《耕织图》称旨，赐金带，院人中绝品也"。通常，宋代宫廷赐待诏以金带居多，如李唐、梁楷（不受）等。

在"南宋四大家"中，论年龄，刘松年是仅次于李唐的画家，张训礼师从李唐，

图 8 《金明池争标图》页中的各色人等

他师法张训礼，在艺术上相当于李唐的孙辈，刘松年差不多与马远父马世荣平辈，较马远、夏圭出名早 20 多年，马、夏是在光宗朝出名，宁宗朝驰誉。

在孝宗朝初露端倪的"画院学生"刘松年，是淳熙年间（1174—1189）年轻画家中的翘楚者，他最具备画此类绘画的能力，他擅长画西湖景致与楼台，固然界画不殆，山水人物俱佳，还工于细笔设色。他本是临安人，出生于南宋绍兴年间，不可能亲历北宋金明池夺标的盛况，他有条件可以直接从太上皇帝高宗及其耄耋老臣那里得知金明池的建筑布局和赛规乃至张择端《西湖争标图》卷的样式。画家在绘制是图时，南渡的孟元老未必在世，但他的《东京梦华录》已经问世了，画家也有可能从中有所获知。我将孟元老《东京梦华录》卷七《三月一日开金明池琼林苑》和《驾幸临水殿观争标锡宴》的记载与之进行比对，画中的各类建筑的位置基本合乎方位，与孟元老的描述大相一致，只是其建筑风格大多系江南派系，将此图的建筑画法和结构可与刘松年成熟时期的佳作《山水四景图》卷（故宫博物院藏）进行比对，依旧可以看到他们之间的风格联系：其建筑结构和用笔均非常紧实，线条匀净（图 9-1、图 9-2），树法特别是树冠的布叶法颇为相近，其树形的外轮廓多曲折（图 10）。画中点景人物擅长用石青、石绿和白色，与刘松年山水画点景人物的

图 9-1 《金明池争标图》页中的江南建筑造型

衣色大体一致，体现了比较统一的衣着用色习惯。

　　图中留下的作者小楷牌匾"琼林苑"，残迹斑驳，依稀之中尚可与刘松年的字迹进行比较，刘氏传世的款字极少，其《罗汉图》三轴（台北故宫博物院藏）的款字"开禧丁卯刘松年画"和"开禧丁卯刘松年"等，作于宁宗朝开禧三年（1207），系刘松年的中晚年字迹（图11）。是时，他已进阶为待诏乃至获赐金带了，在字迹上或多或

少还保留了一些早年的风格，如颜体的风格比较明显，字形方正、端庄厚重，书写撇捺钩时笔力加大，他还习惯于末笔加重。查遍南宋早期宫廷画家的款字，唯有刘松年的笔迹与"琼林苑"三字最为接近。

　　根据该图产生的时代背景，画家的专长、书写笔迹、视力等条件等推断，在当时的南宋宫廷里，刘松年是最可能绘画《西湖争标图》页的画家。虽不能完全确定此作

图 9-2 《山水四景图》卷中江南建筑造型

图 10-1-1 《金明池争标图》页中的江南树冠造型

图 10-1-2 《山水四景图》卷中江南树冠造型

图 10-2-1 《金明池争标图》
页中的江南树冠造型

图 10-2-2 《山水四景图》卷中江南树冠造型

图 10-3-1 《金明池争标图》页中的江南树冠造型

图 10-3-2 《山水四景图》卷中江南树冠造型

图 11-1 《金明池争标图》页中
小楷牌匾"琼林苑"字迹

图 11-2 刘松年《罗汉图》中的款字

图 11 《金明池争标图》页中字迹与刘松年《罗汉图》中款字比较

就是刘松年的早期作品，但至少可以确信是孝宗朝初期宫廷年轻画家的佳迹。

也许是画家没有亲临现场的缘故，该图中尚有一些差错，如奥屋是位于水心五殿的正北方，可画家画得偏东了。孟元老记载金明池中的"仙桥"是"桥面三虹，朱漆栏楯，下排雁柱，中央隆起，谓之'骆驼虹'，若飞虹之状"。可画中仅仅是"一虹"而已。宝津楼门前有一个宽度达百步的空场，画家没有留出足够的空间。还有如水上面积画小了，顺天门大街本是一条直道，画成曲拐小巷，这些都在所难免。还有学者提出画家没有画出水虎翼巷的位置："按有关史料，宝津楼在顺天门大街之南，楼正南有宴殿，宴殿之西有射殿，二殿南向不远处，即是琼林苑中所谓的横街，西去为苑西门，出则为水虎翼巷。……图中将琼林园的北墙与金明池南北向围墙联结的处理，与真实的结构大大不同，无疑是个不小的错误。这最起码说明绘画者可能不知晓这段大街的大致走向这一细节，或者是摹写疏忽，才出现了这一原则性的错误。"这些可能是画家出于构图紧凑或为了适应临安西湖施工的目的，画家稍作了一些调整。

南宋画家很少绘制这一题材，留下的画名亦绝少，或者是独幅的龙舟册页，或者为西湖全景。除了这件《金明池争标图》页和佚名的《龙舟竞渡图》页（图12）之外，很少画龙舟竞赛的场面。像专长于界画楼台和舟船的李嵩，还是一位木工出身的宫廷画家，本是大显身手之时，只描绘过《中天戏水图》页（图13），画一艘大龙船而已，其画艺不及李嵩画建筑的功力，抑或是李嵩的代笔者马永忠？李嵩和许多南宋画家画过西湖的全景和局部，均没有表现龙舟竞渡的场景。他们不画或少画这类题材也是一种态度，说明南宋宫廷画家鉴于北宋徽宗亡国的教训，冷漠对待这种耗尽民财的宫中水戏，使这一绘画题材渐趋萧条。

据前文考证结果，《金明池争标图》页绝不是张著跋文所提及的张择端《西湖争标图》，据该图所描绘的殿宇系宋代江南建筑，建筑布局和人物活动大多与南宋孟元老《东京梦华录》的记载基本

图12　南宋佚名《龙舟竞渡图》页
（绢本设色　纵28.5cm　横29.7cm　故宫博物院藏）

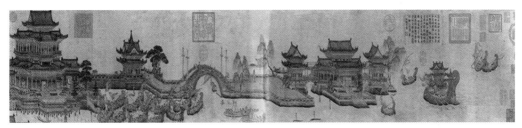

图 13　李嵩《中天戏水图》页（纵 24.4 厘米　横 25.1 厘米　台北故宫博物院藏）

相同，但在幅式和构图上与《清明上河图》卷无关，其绘画风格属于华贵富丽一路，它不可能是《清明上河图》的姊妹卷。该图基本复现了金明池龙舟夺标的实景实地，并且是高俯视的全景，体现了宋代宫廷画家表现这一题材共同创作规律性的基本手段。可以说，南宋佚名的《金明池争标图》页为寻找张择端《西湖争标图》卷的传本，提供了非常重要的图样导向。

四、关于各龙舟竞渡类画卷

比较之下，元人画龙舟竞渡题材的热情远远高于南宋画家。根据美国学者高居翰先生《古画索引》所载录的龙舟竞渡类题材长卷的绘画有 7 件之多，加上其他信息来源，目前所知的此类绘画长卷大约有 10 幅，其中有图像面世者共 8 卷，均大同小异，其共同点为均作为王振鹏之迹，都是长卷白描。

王振鹏的家世和生平事略基本来自元代虞集的《王知州墓志铭》，王振鹏（一作朋），字朋梅，其祖自会稽（今浙江绍兴）迁永嘉（今浙江温州），绍兴年间（1131—1162）其先世以武功得官，为保义郎。其父王由，年 35 岁早逝。王振鹏长于界画楼台舟船和人物佛像，现存之作如《伯牙鼓琴图》卷（故宫博物院藏）、《临金代马云卿维摩不二图》卷（美国纽约大都会博物馆藏）、《姨母浴佛图》卷（美国波士顿博物馆藏）等。

王振鹏一生的政治命运和界画艺术的发展，与元仁宗的恩宠分不开。当仁宗还是太子的时候，王振鹏就已作为"贤能才艺之士，固已尽在其左右"，为他绘制了龙舟竞渡题材的画像。在元廷第一代汉官形成了文章为元明善、文人书画为赵孟頫、匠师绘画则是商琦的局面，在仁宗朝，取代商琦的便是王振鹏。"盖上于绘事天纵神识，是以一时名艺，而永嘉王振鹏其一人也。"其弟子有李容瑾和杭州人夏永等。延祐元年（1314），王振朋入值秘书监，掌管宫中历代图籍、皇家书画藏品并阴阳禁书等。

他借掌理秘书监内的文牍簿书之机，观览历代书画，在艺术上大受裨益。不久，他向元仁宗呈献界画《大明宫图》。他揣摩仁宗的喜好，画《大安阁图》，颂扬了仁宗先祖的功绩。得到仁宗恩宠，赐号"孤云处士"，"稍迁秘书监典簿（从七品），得一遍观古图书，其识更进，盖仁宗意也"。他与皇室往来密切，为大长公主祥哥喇吉精绘《龙池竞渡图》卷。他官至漕运千户（五品），在江阴（今属江苏省）负责发往大都的海运漕船。他最擅长的是画界画楼阁，被视为"元代界画第一"。此后取代他界画地位的是文宗朝的另一位永嘉人氏林一清。

在元代文人的笔记、诗文中记载王振鹏的绘画尚有许多，如奉敕绘于延祐年间的《东凉亭图》；王振鹏还画过《大都池馆样图》，描绘了大都城里的牡丹台畔、阑干与辇子车内的勋戚贵家尽逐豪华的享乐情景。他对后世影响最大的绘画题材是金明池龙舟竞渡。所传的8件名迹为：

1. 王振鹏（款）《龙池竞渡图》卷（图14），绢本墨笔，纵30.2厘米，横243.8厘米，台北故宫博物院藏，清宫旧藏。

2. 王振鹏（款）《宝津竞渡图》卷（图15），绢本墨笔，纵36.6厘米，横183.4厘米，台北故宫博物院藏，年款至大庚戌年（1310），清宫旧藏。

3. 王振鹏（印）《龙舟图》卷（图16），绢本墨笔，纵32.9厘米，横178厘米，台北故宫博物院藏，清宫旧藏。

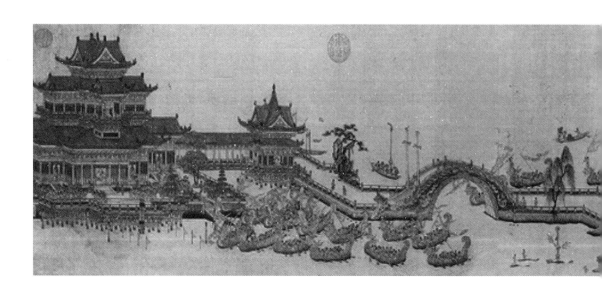

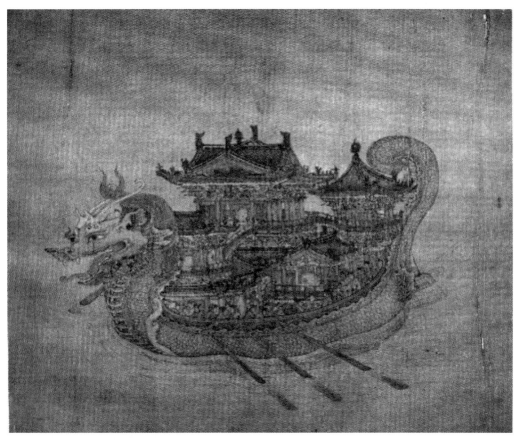

图 14　王振鹏（款）《龙池竞渡图》卷

图 15　王振鹏（款）《宝津竞渡图》卷

4. 元人（旧作王振鹏）《龙舟夺标图》卷（图 17），绢本白描，纵 25 厘米，横 114.6 厘米，故宫博物院藏，年款为至大庚戌年（1310），清宫旧藏。

5. 王振鹏（款）《金明池夺标图》卷（图 18），绢本墨笔，纵 34.3 厘米，横 538.5 厘米，纽约大都会博物馆藏，年款为至治癸亥年（1323）。

6. 王振鹏（款）《图》卷，绢本墨笔，纵 31 厘米、横 234.3 厘米，原系日本东京程琦旧藏，现归台湾林百里，其上有作者款署"孤云处士王振鹏恭绘"，另有大长公主藏印"皇姊图书"。

图 16　王振鹏（印）《龙舟图》卷

图 17　元人（旧作王振鹏）《龙舟夺标图》卷

7. 王振鹏（款）《龙舟图》卷（图 19），绢本墨笔，纵 31 厘米，横失记，美国底特律博物馆藏，年款为至治癸亥年（1323）。

8. 王振鹏（款）《金明池龙舟图》卷（图 20），不知藏所，刊载于徐邦达编《中国绘画图录》（上），第 349—351 页。

9. 王振鹏《龙舟竞渡图》，杨仁恺先生有过记述："经香港王文伯携往美国，闻在某美籍华人处。《佚目》外物。"亦系清宫旧藏。

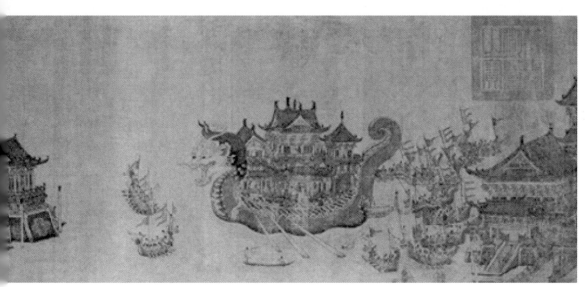

图 18　王振鹏（款）《金明池夺标图》卷

图 19　王振鹏（款）《龙舟图》

图 20　王振鹏（款）《金明池龙舟图》卷

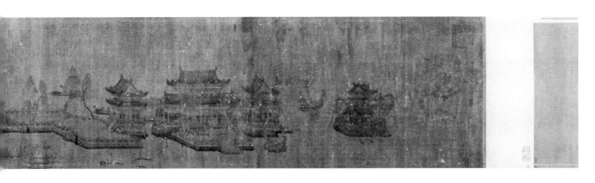

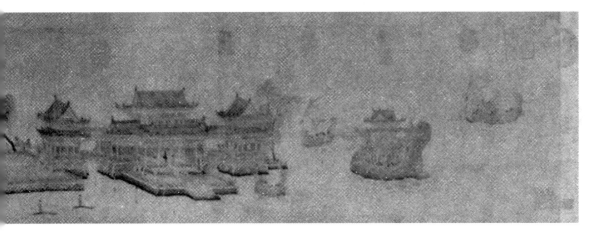

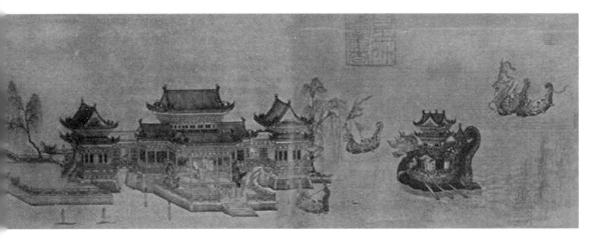

10. 据悉，在台北故宫博物院还庋藏着一件此类绘画的长卷，大概是艺术水平或品相的原因，几乎没有面世过。

那么，它们当中哪一件与张择端的《西湖争标图》卷有关联？其中可以见到图像的有 8 卷，根据前文提出的其鉴别与张择端《西湖争标图》的 3 条标准，不难发现这里共有两种版本，其一是"繁本"，有 7 本之多；其二是"简本"，即故宫博物院的藏本——传为王振鹏的《龙舟夺标图》卷，仅有一本。

这 8 卷均作为王振鹏的画迹传世，多数画有"宝津楼"的牌匾（图 21-1—图 21-3），其牌匾字与王振鹏在《维摩不二图》卷（美国大都会博物馆）后的小楷跋文（图 22）大相径庭，或笔迹软弱，或结构局促，绝非王振鹏之作。客观地说，与天津博物馆的《金明池争标图》页相比，这 7 卷"繁本"繁在桥头和桥尾，增添了许多辅助建筑，其建筑斗拱几乎看不出宋代的痕迹，其密集的程度大于宋代，均为元代建筑，它们虽然大致符合孟元老《东京梦华录》描绘竞渡活动的盛况，但是其中多幅画卷在尾部最关键的"夺标"场景都失手于细节：快到终点的龙舟挤成一团，无法进入锦标前由锦旗组合成的水道，这个水道相当于最后的冲刺，特别是有的作者甚至"忘了"画锦标，天津博物馆的《金明池争标图》页有最后夺标的场景（图 23），说明这些临本缺乏亲历现场的体验。其他细节如龙船的吃水现象和平衡问题等则表现出与生活的巨

图 21-1　传王振鹏画迹诸卷所见"宝津楼"牌匾字迹

图 21-2　元王振鹏（款）《宝津竞渡图》卷（局部）台北故宫博物院藏

大差异；在绘画技法上，在不同程度上存在着线条生硬、人物造型概念化等通病。诸卷在构图上看不出与《清明上河图》卷有参照或对应关系。

可推知，这 7 件繁本很可能来自一个祖本即王振鹏画给大长公主祥哥喇吉的画迹，因而这 7 卷不可能是王振鹏的真迹，而是元代中后期的临本。明代画界画的政治背景和文化环境发生了变化，界画艺术从宫廷悄然退出，回到了民间匠师的手中。

虽然它们是临摹本，但其中也蕴含着一定的历史文化信息，如其中王振鹏（款）《龙池竞渡图》卷（台北故宫博物院藏）的跋文（图 24），值得一录："崇宁间三月三日，开放金明池，出锦标与万民同乐，详见《梦华录》。至大庚戌，钦遇仁庙青宫千春节，尝作此图进呈。题曰：三月三日金明池，龙骧万斛纷游嬉。欢声雷动喧鼓吹，

图 22　王振鹏《维摩不二图》卷后跋文（局部）

图 21-3　王振鹏（款）《金明池夺标图》卷（局部）
美国纽约大都会博物馆藏

图 23　张择端（款）《金明池争标图》页中所见锦标

图 24　王振鹏（款）《龙池竞渡图》卷后跋文（局部）

喜色日射明旌旗。锦标濡沫能几许，吴儿颠倒不自知。因怜世上奔竞者，进寸退尺何其痴。但取万民同乐意，为作一片无声诗。储皇简澹无嗜欲，艺圃书林悦心目。适当今日称寿觞，敬当千秋金鉴录。恭惟大长公主尝见此图，阅一纪余。今奉教再作。但目力减，（不）如曩昔，勉而为之，深惧不足呈献。时至治癸亥春暮。禀给令王振鹏百拜敬画谨书。"

此外，美国纽约大都会博物馆的王振鹏（款）《金明池夺标图》卷也有同样的跋文，也许其他的同类长卷也有抄录。根据其内容来看，这些文字不可能是作伪者编造的，是后人从王振鹏的原本上一并临写下来的。王振鹏在至大庚戌年（1310）给尚在

藩邸的爱育黎拔力八达画了一幅此类题材的绘画。过
了两年，爱育黎拔力八达登基，是为元仁宗（图25）。
该图极可能一直在大长公主祥哥喇吉处，故她欣赏此图
达12年有余。大长公主一定是对此图爱之有加，在至
治癸亥年（1323）命王振鹏再画一幅。元仁宗和大长公
主均十分好奇北宋宫廷里龙舟竞渡的盛景，限于前朝的
禁渡诏令，在王振鹏生活的时代即仁宗朝是不会像两宋
那样举办龙舟竞渡活动，元廷无法复观此景，只得借助
于绘画。王振鹏适时满足了这种需求。就王振鹏个人而
言，他画龙舟竞渡题材，有着一定的困难。其一，他必

图25 《元仁宗像》

须辨识宋代建筑和内河船舶，而来自浙东南沿海永嘉（今浙江温州）的王振鹏熟悉海船
的样式和结构，对内陆河船未必熟知；其二，他应当了解北宋金明池夺标的规矩和战法，
这些均需要依赖北宋此类题材的图像和文献。内府通过王振鹏关于此类题材的绘画了解
宋人的水上竞技活动。据此跋文的临本，可知王振鹏是读到了南宋孟元老的《东京梦华
录》，并对他的创作产生了一定的影响，他在至大庚戌年（1310）和至治癸亥年（1323）
分别为元仁宗和大长公主绘制了此类题材。行里必定是得知王振鹏的恩遇与此类图卷有
关，纷纷临摹效仿，才使元代有那么多的此类绘画长卷流传至今。

五、元人《龙舟夺标图》卷新探

所谓"简本"即故宫博物院庋藏的元人《龙舟夺标图》卷，幅上无作者名款，旧
作王振鹏。在元代，张择端还没有"出名"，正是他，靠着张择端的《西湖争标图》
画龙舟竞渡而出了名。

本幅上钤有清代乾隆皇帝弘历的"乾隆御览之宝"（朱方）、"石渠宝笈"（朱长
方）、"御书房鉴藏宝"（朱椭），以及嘉庆皇帝颙琰的"嘉庆御览之宝"，共计四方。
该图在"宣统十四年"（1922）十月十一日，被溥仪以赏赐溥杰的名义转移到宫外。
当时清宫至少藏有四本龙舟竞渡题材的长卷，其中有三本长卷著录在《石渠宝笈》里，
如《龙池竞渡图》（初编卷之五上）、《龙池竞渡图》（初编卷之五下）、《龙舟图》（续
编三十二册第二十九），溥仪偏将此未经《石渠宝笈》著录的长卷拿走，他身边定有
高人指点优劣。

（一）内容研究

卷首绘有 10 条小龙船，他们是准备参加下一场夺标赛的第二队龙船，禁军们 11 人一船，10 人分两侧划桨，一人立于船头掌旗，个个跃跃欲试（图 26）。在他们的前面有两条 14 人组的龙舟，那很可能是牵引大龙船的禁军船。近处，有驾着鳅鱼舟的禁军士兵进行现场监督。远处，如同《东京梦华录》所载："又列两船，皆乐部。又有一小船，上结小彩楼，下有三小门，如傀儡棚，正对水中。乐船上参军色进致语，乐作，彩棚门开，出小木偶人……谓之'水傀儡'。又有两画船，上立秋千，船尾百戏人上竿，左右军院虞候监教鼓笛相和。又一人上蹴秋千，将平架，筋头掷身入水，谓之'水秋千'。"还有表演船上倒立等项目，好不热闹（图 27）。这在画面上几乎是

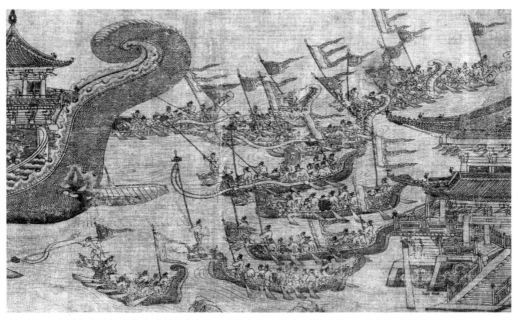

图 26　元人《龙舟夺标图》卷（局部）

图 27　元人《龙舟夺标图》卷（局部）

同时进行，类同《清明上河图》卷，卷首卷尾所发生的情节没有先后次序，似乎是同时正在发生的各种人物活动。

全卷的高潮是 10 条龙船横穿湖面，正争先恐后地穿过拱桥桥洞，最先到达目的地的龙船扑向立在水殿前的锦标——一根由一军校插在近水殿前的一根标杆，正像《东京梦华录》里描述的那样："上挂以锦彩、银碗之类，谓之'标杆'。"水殿上，有两位执旗者侍立左右，一位头戴长脚幞头的人物地位最高，在一侍从的陪伴下，正在观看竞争最激烈的时刻，其身后有 9 位大臣侍立同观。整个场景，好不热闹（图 28 ）。不过，《龙舟夺标图》卷桥上横架着拒马，桥上除了守卫者之外，空无一人，以防止暴民闯入御道（图 29 ）。说明所谓的"与民同乐"是有限制的，皇与民的活动空间有着严格的界限，没有切身经历的画家，是不会注意到这个细节的。

（二）建筑研究

元人《龙舟夺标图》卷中的建筑属于宋代官式建筑的形制，如斗拱之间的跨度较元代建筑要大得多，通常是两柱之间（一开间）的小屋装两攒斗拱，大屋装三攒斗拱，如山西太原的北宋晋祠圣母殿和浙江宁波的北宋保国寺大雄宝殿等均是如此。在元代，同样是小屋，为三攒斗拱，大屋是四攒斗拱，密度明显加大。比较现存的宋代建筑，斗拱增加则更加明显，如山西芮城元代永乐宫三清殿等。《龙舟夺标图》卷中大龙船上的木板楼屋也是模仿砖木结构的两层建筑，其斗拱的间距同样体现了宋代比较疏朗的设计风格，而其他的同类长卷中的建筑则显现出元代斗拱比较密集的设计特性（图 30-1—图 30-3 ）。相比较之下，《龙舟夺标图》卷中的临水殿等建筑较为疏朗的斗拱显然属于北宋建筑的系列，其图像来源极可能是张择端的《西湖争标图》卷中的北宋

图 28　元人《龙舟夺标图》卷（局部）

图 29　卷中各建筑场所均空无一人

图 30-1　山西太原晋祠圣母殿

图 30-2　浙江宁波保国寺大雄宝殿复原图
（笔者摄）

图30-3　山西永济永乐宫三清殿

图31　元人《龙舟夺标图》卷（局部）

建筑，而其他元代的"繁本"竞渡长卷中，均为元代建筑斗拱的布局样式。

在《龙舟夺标图》卷中临水殿这个位置，"往日旋以彩屋，政和间用土木工造成矣"。画中的情景已是落成的雄伟大殿，显然是政和年间金明池建筑的状况。由此可以确信，谢魏考订的《向氏评论图画记》作于政和七年（1117）之前，不是没有道理的。同时，从《龙舟夺标图》卷里出现政和年间的建筑，亦可推知张择端是在画完《清明上河图》卷后，又画了《西湖争标图》卷。至少在政和年间，他依旧在宫里，还有绘画活动（图31）。

（三）比较研究

通过比较张择端《清明上河图》卷、南宋《金明池争标图》页和元代《龙舟夺标图》卷的构思和构图，可进一步推定出张择端《西湖争标图》卷画面核心部分的基本形态。它们当中出现了一系列的一致性，绝不是偶然的，这是张择端《西湖争标图》卷间接地影响了南宋《金明池争标图》页，直接影响了元人《龙舟夺标图》卷。

将南宋《金明池争标图》页与元代同类题材的简本即《龙舟夺标图》卷相比较，影影绰绰可以看到张择端《西湖争标图》卷构图的影子。若将前者改成手卷构图，即裁去其上下宫墙，突出湖面，再将龙舟移到右侧，作为卷首，变成手卷，如舟船的运动方向都是由右向左，经过水心五殿、拱桥，到达临水殿前夺标场景，宝津楼巍巍在望（图32）。其总体布局与《龙舟夺标图》卷不相上下，显然，南宋前期的《金明池争标图》页受到来自张择端时代晚辈画家的点拨，基本承接了这一题材的表达形式。

张择端《清明上河图》卷和元人《龙舟夺标图》卷里出现许多相近或对应的构思和构图，乃至尺寸大小等亦相近。这是必然的，张择端的姊妹卷是在同一种创作思想

图32 《金明池争标图》页改为长卷形式示意图

纵24.8厘米

纵25厘米

图33 《清明上河图》卷与《龙舟夺标图》卷的斜面切角与尺幅高度比较

支配下的两幅不同场景的绘画，只是后者是临摹本的一段。两图的构思路径和画面结构有些相近，比较突出的是，两卷中舟船的运动方向都是从右向左，《清明上河图》卷的高潮是船与桥在即将相撞的那一刻化险为夷了，然后是将城门（辅以土墙）将长卷画面分割成城里和城外两个部分，进城百米后，画面在喧闹中结束。《龙舟夺标图》卷的高潮也和一座拱桥发生了构思和构图上的关系。龙舟夺标的高潮结束后，岸边是一道宫墙和宝津楼也将画面分割成池内和池外两个部分。

有特别意味的是，《龙舟夺标图》卷和《清明上河图》卷都是以一定的建筑体量将长卷斜切成里外两个部分：分别是城内城外和池内池外，两卷建筑的总体斜面几乎都是一样的，切角恰恰都是45度左右（图33），因此，两卷视平线的高度也基本一致。两卷无论是构思还是构图，出现的一致性和相似性不会是偶然巧合，完全是张择端将

两图视为一个整体，统一构思、精心布局而成。惜《龙舟夺标图》卷前后不完整，否则还会发现更多的相近之处。

更引人注意的是，《龙舟夺标图》卷与《清明上河图》卷的尺幅高度基本接近，前者为25厘米，后者为24.8厘米（很可能是因重裱切边造成2毫米的差异），而其他同类题材的手卷要高出5厘米—10厘米。显然，独有《龙舟竞渡图》卷在尺幅上与《清明上河图》卷是极为相近的，这将有助于推断《龙舟夺标图》卷是否为《西湖争标图》卷临摹本的中间部分？

令人诧异的是，《龙舟夺标图》卷的长度仅有114.6厘米，与长达528厘米的《清明上河图》卷极不相称，细查《龙舟夺标图》卷首尾两处的建筑均不完整，想必是有所裁损，按照《清明上河图》卷卷首描绘大量进城者的构思规律，在《龙舟夺标图》卷卷首，还应有大量的人群陆陆续续拥入金明池的场景，为出现高潮起到铺垫作用。在该图卷尾，出了金明池，横穿顺天门大街，则是宝津楼。图中宝津楼缺一大角，缺乏绘画最基本的完整性，其周边还应有人物的活动，金明池和琼林苑在功能上是一个不可分割的整体，琼林苑"在顺天门大街，面北，与金明池相对。大门牙道，皆古松怪柏。两旁有石榴园、樱桃园之类，各有亭榭，多是酒家所占"。那里是一个享乐的好去处，画家的构思和构图不可能在宫墙处戛然而止，会在琼林苑里展示一番热闹，其结尾本应与《清明上河图》卷那样，在喧闹中结束（图34）。

临摹者去掉了前面的入苑和后面的宴飨场景，截取了夺标这个高潮部分进行临摹。此后，这一段经过王振鹏的删改、增补，如减去宫墙，增加水面建筑的辅助部分，更显奢华，类同于台北故宫博物院的《龙舟图》卷，形成了后人不断传摹的样本，此后的数本同类长卷只是在个别细节上稍有变化，如花木叠石的增减、嬉水人物的组合等。

《龙舟夺标图》卷在细部处理方面有许多与《清明上河图》卷相近，表现了画家对生活常识认识的一致性。如张择端从故里东武（今山东诸城）必定要走一段水路，

琼林苑宴飨 入园

图34 《龙舟夺标图》卷缺失部分示意图

图 35 北宋张择端《清明上河图》卷（局部） 故宫博物院藏

图 36 元人《龙舟夺标图》卷（局部）

即坐船到开封，他必定有着船上生活的经历。他在《清明上河图》卷中画出了重载漕船的吃水现象，反之则高高浮起（图 35）。《龙舟夺标图》卷亦有此意，画家注意到高大龙船的稳定性，即长和宽的比例关系，同时也考虑到它载重时的吃水现象，所有竞赛的龙舟均显现出吃水的正常现象（图 36）。元代所有画龙舟竞渡的长卷在此则稍逊一筹，基本没有考虑舟船载人时的吃水问题，特别是高高浮起的大龙船，长宽比例严重失调，随时都有倾覆的危险，显然这是出自没有船上生活经验的画家之手，忽略了这个至关重要的细节（图 37）。

（四）画法探究

令人诧异的是，《清明上河图》卷是设色的，而《龙舟夺标图》卷却是白描，这

图 37　王振鹏（印）《龙舟图》卷（局部）

不符合姊妹卷的统一画法。据薄松年先生告知，明代孙鑛《书画跋跋》续卷三载录了王士祯的跋文："张择端《清明上河图》，有真赝本，余俱获寓目。真本人物舟车桥道宫室皆细于发，而绝老劲有力。初落墨相家，寻入天府，为穆庙所爱，饰以丹青。"即该图是明世宗嘉靖皇帝查抄宰相严嵩府邸获得的，明穆宗隆庆皇帝喜好此图，命画师添加了颜色，改变了《清明上河图》卷原为墨笔的基本面貌。由此可以证实，两卷原本是张择端用一样的绘画技法——白描墨笔绘成的。

王振鹏《龙舟竞渡图》卷摹写的北宋崇宁年间三月三皇家禁苑里的赛事活动，具体翔实，远离王振鹏两百余年，他何以得知？其图像来源应该是张择端的《西湖争标图》卷。当时，该卷和《清明上河图》卷都庋藏在元内府。那么，《西湖争标图》卷是何时被元代宫廷画家临摹的？根据《清明上河图》卷后杨准的跋文（图 37）可推知一二，其跋曰："……我元至正之辛卯，准寓蓟日久。稍访求古今名笔，以新耳目。会有以兹图见喻者，且云图初留秘府，后为官匠装池者以似本易去，而售于贵官某氏。某后守真定，主藏者复私之，以鬻于武林陈某。陈得之且数年，坐他事稍窘急，又闻守且归，恐遂速祸怨，思欲密付诸贤士君子。准闻语，即倾囊购之。"

由此可以得知，在至正辛卯年（1351）之前几年，《清明上河图》卷一直在元内府贮存。很可能是在 1234 年元灭金时，元军从金代官员手中收缴来的藏品，如果不出意外的话，《西湖争标图》卷也与《清明上河图》卷在一起。杨准的跋文只字未提张择端的《西湖争标图》，显然，这一对姊妹卷至少在至正辛卯年（1351）之前已经分开了。《清明上河图》卷已被宫中的裱画师盗出，卖给一官人，此官后镇守真定，其管家又转手卖给武林陈某，陈某得手数年，后因官司缠身，加上镇守真定的官人即将回大都，他怕惹祸便急着出手，被杨准赶上了……《清明上河图》卷出元内府、入杨府的整个过程，《西湖争标图》卷显然不在其中。据虞集云，王振鹏于"延祐中得官，稍迁秘书监典簿，得一遍观图书，其识更进，盖仁宗意也"。14 世纪初身为秘书监典簿的王振鹏是完全有条件看到在内府里的张择端《清明上河图》和《西湖争标图》卷，特别是后者成为他创作龙舟竞渡题材的形象来源。一位像王振鹏那样的宫廷画家临摹

图 38 《清明上河图》卷后杨准跋文
（局部）

了张择端的《西湖争标图》卷中的一段，或者是出于某种原因，卷首和卷尾被剪切掉了。

《龙舟夺标图》卷所绘人物不及张择端《清明上河图》卷那么富有个性和情节，但画家描绘的建筑和舟船的线条较其他传本要稔熟得多，其画艺远胜过传为王振鹏同类题材的传本。苦于《龙舟夺标图》卷没有留下任何字迹，临摹者虽不能完全确信就是王振鹏，但可以肯定的是，他是一个能够接触到内廷藏画的宫廷画家。

由此可以确信：南宋《金明池争标图》页与元代《龙舟夺标图》卷有着一定的脉络关系，这些都源自张择端的《西湖争标图》卷。不妨再作一个比较，凡是宫廷画家笔下的这类题材的绘画除了尺幅不同，其样式基本是一致的，形成了较为固定的程式，而民间画家如元代胡庭辉的《龙舟夺标图》轴（图 38）和明清大量的苏州片画家的《清明上河图》的后半段，则是另一种各自发散的样式，基本没有固定的构图程式，那不是开封的金明池，也不是临安西湖，而是画家们各自的想象而已，也许是湖州或苏州附近的江汀河�// 。可见张择端创立的表现西湖争标的程式在南宋和元代宫廷画家那里直接和间接地显现出相当大的垂范作用。

六、元代兴盛界画的主要原因

由于元朝统治者的汉化程度在整体上并不高，没有像金朝那样建立起正常的科举

制度。汉族文人的仕进途径主要是靠朝官举荐，如在元初，程钜夫等人举荐江南文人赵孟頫等人入朝为官，赵孟頫为官后又举荐释溥光、朱德润等入朝。统治者一方面需要汉族文人来稳定统治秩序，另一方面利用汉族艺匠的设计和修造技艺。

元代界画的功利性已不仅仅局限于艺术欣赏，而且表现在社会功利上，最终获得政治上的利益，这是历朝所没有的绘画现象。1276年，谋臣刘秉忠帮助忽必烈建成大都（今北京），皇家最关注的是宫殿建筑和御苑建筑，设置了修内司，大都留守司及上都留守都下设修内司，修缮并装潢内府、王邸和寺院。在修内司里，有许多建筑法式的图样，《马可波罗行纪》惊奇地描述了当时大都建筑的盛况："城中有壮丽宫殿，复有美丽邸舍甚多。"这标志着蒙古贵族已经走出了蒙古包，适应了城市内的定居生活，大都人口剧增到了50万。营造宫殿式建筑风行起来，在建筑审美上趋向于以汉传为主。元朝统治者充分享受到了建筑的乐趣和优越性，其中包括宗教场所寺院化，许多重大的国事活动和私人的社交活动都在汉式的建筑群里举行。界画大师们为汉式建筑、舟船的设计工程提供规划图样、效果图或完工后的观赏图，是元代皇帝十分关注的绘事活动。如袁桷奉皇姑鲁国大长公主之命在王振鹏的《锦标图》上题写道："余曾闻画史言：尺寸层迭皆以准绳为则，殆犹修内司法式，分秒不得逾越。"在当时，界画是实现修内司的建筑法式的基本图样，会这套活计的画家在元内府的朝官比比皆是，如何澄、李士行、刘融、赵雍等，王振鹏则是其中的佼佼者之一。

元朝在宫廷官制方面承接金制，在造船和港口管理方面承接宋制。元朝统治者在扬州、泉州、定海和广州等地建立造船基地，大肆伐木，打造海船，以满足跨海战争的需求。早在1238年，蒙古人为了军事扩张，吸取金人疏于水战的教训，建立了拥有数千艘战船的水军。蒙古人十分注重"宋库藏图籍"，"伯颜平江南时，尝命张瑄、朱清等，以宋库藏图籍，自崇明州从海道载入京师"。 这个"图籍"并非指书画艺术，而是宋内府秘藏的海图和船样。灭南宋后，元政权已经能够打造出1200吨的大船，年产量能达到近千艘。

元代早中期，统治者最急需的不是山水和花鸟画，而是界画楼阁和舟船。许多长于界画的高手得到了知遇之恩，说明了元代画家热衷于界画的风气不是偶然的。如皇庆元年（1312），曾负责掌管筑城之事的何澄向元仁宗进献界画《姑苏台》《阿房宫》《昆明池》三景，仁宗超赐官职，何澄得高官正奉大夫（从二品）。至顺四年（1333年），唐棣在大都奉敕"画嘉德殿，为上所知"，赐官嘉兴路提控案牍兼照磨。其他如李衎子李士行向元仁宗呈献界画《大明宫图》，仁宗当即赐官五品；赵孟頫之子赵雍在至

图39 胡庭辉《龙舟夺标图》轴 绢本设色 纵124.1厘米 横65.6厘米 台北故宫博物院藏

正三年(1343)奉惠宗诏作工笔设色画《便台殿阁图》，得到朝廷厚待等。

王振鹏等界画家们所绘制的图样并不是单纯地服务于绘画欣赏，而是具有可行性的建筑或舟船的"效果图"，这种"效果图"的真切感深受到皇室的青睐。一人得道，百人追仿，因而在元代出现了许多类似王振鹏的界画题材，就不足为怪了。像《清明上河图》卷这种界画长卷不太可能大行其道，画中的各类民居和内河漕船均不是元朝贵族所关切的绘画内容。

入明，特别是在明代中期的苏州片画家那里，龙舟竞渡已不再作为独立的绘画题材。他们认为张择端的《清明上河图》卷不完整，其后应该是画龙舟竞渡的场景，因而将龙舟竞渡题材"合并"到《清明上河图》卷里，出现在苏州片画家所有《清明上河图》卷的后半段。这种构思一直影响到清代画家，如清宫画家陈枚等五人合绘的《清明上河图》卷，还有罗福旼、黄念慈等宫廷画家的同名绘画，均是如此。

结　语

张择端是宋代表现龙舟竞渡题材的开创者，他的《西湖争标图》卷虽然遗失了，但通过他的姊妹卷《清明上河图》卷反射出来的对应信息，再借助南宋淳熙年间（1174—1189）年轻的宫廷画家之作《金明池争标图》页可以探知金明池中的景物和取景程式，这些艺术形象再度出现在元代中期佚名的宫廷画家《龙舟夺标图》卷里。在1341年之前，《清明上河图》卷尚收藏在元内府，《西湖争标图》卷还未与之分离，它成为宫廷界画家王振鹏等人探知北宋崇宁年间（1102—1106）宋廷组织金明池龙舟

竞渡的形象之源，《龙舟夺标图》卷中的建筑系北宋建筑，作者临摹了《西湖争标图》卷的高潮部分，并影响到元代多本此类题材的绘画，这一题材的白描界画在明代几乎戛然而止，反映了元代上层贵族对北宋皇家生活方式的猎奇心理，元廷为了享受宋人的城市生活，取士标准和激赏对象往往注重汉人对屋宇舟船的设计能力，王振鹏从中获益颇多，这更助推了这一绘画题材在文人雅士和匠师中的流行，出现了一批传为王振鹏画龙舟竞渡的图卷。

既然张择端的《清明上河图》卷和《西湖争标图》卷是互有联系的姊妹卷，前者必然会反射出与后者之间存在着对应乃至对比关系。通过研究后人同类题材中的张氏摹本（元人《龙舟夺标图》卷），可以寻求《西湖争标图》卷的表现内容和布局等，间接地探知张择端最善于层层铺垫出高潮情节，对具体事物的细节给予精准、真实的刻画，这将有助于进一步认识张择端最擅长用对比的艺术匠心：他在《清明上河图》卷里巧妙地揭示了开封城因缺乏军政管理造成迭出不穷的社会混乱，并揶揄了画中的官员和军卒。显然，并不是当朝者缺乏管理社会的能力，而是他们对社稷的管理多集中在朝廷的奢华享乐上——在《西湖争标图》卷中表现出宋廷严格地掌控竞赛程序和游戏规则，一切均在井井有条的秩序和法则中展开和结束，与《清明上河图》卷街肆里种种管理失控的败象形成了鲜明的对比，足以使今人更深刻地认知《清明上河图》卷的思想内涵。正如元代李祁于旃蒙大荒落年（1365）在《清明上河图》卷跋文里尖锐地题写道："……然则观是图者，其将徒有嗟赏歆慕之意而已乎，抑将犹有忧勤惕厉之意乎！"

（本讲座在准备中得到中央美术学院教授薄松年先生的指授，在宋元建筑方面，得到故宫博物院研究馆员黄希明先生的帮助，特表谢忱。）

"正大光明"匾试说

李文君

李文君,男,1975年生,内蒙古卓资人,汉族。2004年毕业于中央民族大学历史系,获博士学位。同年进入故宫博物院,先后在紫禁城出版社、故宫学研究所工作。现为故宫博物院研究馆员、故宫学研究所副所长。主要研究方向为故宫学、明清宫廷史。出版有著作四部:《明代西海蒙古史研究》(中央民族大学出版社,2008年),《紫禁城八百楹联匾额通解》(故宫出版社,2011年),《皇帝的名字》(中华书局,2012年),《西苑三海楹联匾额通解》(岳麓书社,2013年),发表论文廿余篇。

说到紫禁城中的匾额,知名度最高的,当属悬挂在乾清宫的"正大光明"匾。从雍正朝开始实行秘密立储制度,把装有皇储名字的锦匣放在"正大光明"匾后,使得这块匾的附加值与神秘性大大增加,在戏曲小说、影视作品中频频出镜,知名度也一路走高。不管来没来过故宫,很多人都能对"正大光明"匾说上几句,但要进一步追问下去,多数人就不知道了。本文试图对正大光明匾的身世作一番详细梳理,并结合其他御题匾额,辨析其背后的微言大义,若能推进学术进步最好,即使只能为大众增加些茶余饭后的谈资,也就满足了。

一、顺治：率性的表达

"正大光明"匾额，长 4.4 米，宽 1.3 米，悬挂在乾清宫宝座正上方，行书体，是顺治皇帝的御笔，这也是目前紫禁城中现存的唯一一块顺治御笔匾额（图 1）。因缺乏相关文献，现在还不能判断匾额的具体题写时间。现存的"正大光明"匾，是嘉庆二年（1797）重修乾清宫时，由太上皇乾隆按顺治御笔原样摹拓的，匾右侧的小字首款说："皇考世祖章皇帝御笔书'正大光明'四字，结构苍秀，超越古今，仰见圣神文武，精一执中，发于挥毫之间，光昭日月，诚足媲美心传。朕罔不时为钦若，敬摹勒石，垂诸永久，为子孙万世法。康熙十五年正月吉旦恭跋。"[1] 钤阳文"广运之宝"。匾左侧

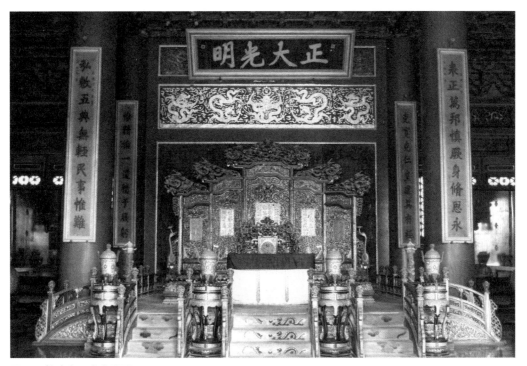

图 1　乾清宫正大光明匾

1　此跋文亦见于《圣祖仁皇帝御制文初集》卷二十八，见《文渊阁四库全书》第 1298 册，台湾商务印书馆，1986 年，第 236 页；《国朝宫史》卷十二，北京古籍出版社，1994 年，第 204 页；《日下旧闻考》卷十三，北京古籍出版社，1983 年，第 179 页。

的小字尾款曰："皇曾祖世祖章皇帝御书匾额，四字传心，一中法守，义足以括典谟。皇祖圣祖仁皇帝恭摹上石，迹藏御书处，兹法宫重建，敬谨摹拓，恭揭楣端，对越羹墙，用昭示万叶云仍，其钦承无致。乾隆六十二年孟冬月恭跋。"钤阳文"太上皇帝之宝"。据前后两段跋文可知，康熙十五年（1676）正月，康熙帝亲笔摹写了顺治御书"正大光明"四字，加跋语后，将其摹勒上石保存[1]。嘉庆二年（1797）十月二十一日，乾清宫遭丙丁之厄，顺治的御笔匾额也随之一并焚毁。幸好有康熙摹写的副本藏在御书处，据康熙摹本，太上皇乾隆才得以恢复了"正大光明"匾的原貌。

不像紫禁城内的其他匾额引经据典，讲究修饰，追求雅致，顺治题写"正大光明"四字明白晓畅，不藏不掖，完全是率性的表达，让人一览无余。"正大光明"虽然直白，背后却有着深刻的含义。

顺治一朝，清人入关未久，农民军余部及南明各政权虽被次第削平，但从全国范围来看，还没有完全站稳脚跟。正大光明匾的题写，就是为清人入关、一统中国的做法进行了有力的辩护。大清入关，最初是应明朝人之邀，来出击李自成，为崇祯帝复仇的，不是乘人之危图谋占据中原。大清的天下，是从李自成手中争夺来的，并非取自明朝。大清得天下，是上承天意。大清取代明朝，是正常的王朝更替，不是蛮夷入主中原；明朝只是亡国，不是亡天下。大清能得天下，是行德政、仁政的结果，不是一味靠武力。早在1645年清兵南下时，摄政王多尔衮有一封信寄给史可法，信写得很机巧，说："闯贼李自成，称兵犯阙，肆毒君亲。中国臣民，未闻有加遗一矢。"因此，"夫国家之定燕都，乃得之于闯贼，非得之于明朝也"[2]。就对南明强调了清朝得天下的正大光明。康熙五十六年（1717）十一月二十一日，康熙帝召集诸臣的口谕中所言："自古得天下之正，莫如我朝。太祖太宗初无取天下之心，尝兵及京城，诸大臣咸奏云当取。太宗皇帝曰：'明与我国，素非和好，今取之甚易，但念中国之主，不忍取也。'后流贼李自成攻破京城，崇祯自缢，臣民相率来迎。乃翦灭闯寇，入承大统。昔项羽起兵攻秦，后天下卒归于汉，其初，汉高祖一泗上亭长耳。元末陈友谅等并起，后天下卒归于明，其初，明太祖一皇觉寺僧耳。我朝承席先烈，应天顺人，抚有区宇，以此见

1　据《南书房记注》康熙十七年正月十九日记载："午时，臣士奇恭捧御制世祖章皇帝御笔大字后跋语，至南书房赐观。时，侍读学士臣叶方蔼奉召在内，同诸臣敬观，臣方蔼等奏曰：'伏睹御制跋文，简练高古，真典谟之笔，一字不可增减，显扬世祖章皇帝圣德圣学，孝思不忘，垂之万世，作述同光。臣等躬逢盛事，欣庆无比。'"见王澈：《康熙十七年〈南书房记注〉》，《历史档案》1995年第3期。

2　抱阳生：《甲申朝事小纪》三编卷七，书目文献出版社，1987年，第608页。

乱臣贼子,无非为真主驱除耳。"[1] 康熙皇帝再次强调了清朝得天下之正,手段正大光明。乾隆五十二年（1787）,在御制《过清河望明陵各题句（有序）·思陵》一诗的跋语中,乾隆皇帝也说:"本朝得统,正大光明。取非其手,既为（崇祯）雪耻复仇,而饰终典礼（崇祯葬礼）,叠从优厚,复访其后裔,至今世袭侯封,春秋命其祀陵,皆自古施仁胜国者所未之有也。"[2] 总之一句话:清人入关占据中原,统一中国,手段正大光明,行为合情合理,是见得了人,经得起历史拷问的。

自古以来,匾额就有"宣教化、整纲常、明事理、表心迹"等作用。"正大光明"匾在宣示清朝得位之正的同时,也表明了顺治帝的心迹,也可以说是他的施政宣言:治理国家,要承天意、顺民情,不能玩弄权术、耍小聪明,一定要与百姓坦诚相见,政策措施一定要上得台面,要正大光明,上对得起太祖太宗,下不负全国百姓。

按理说,这么重要的匾额,应该挂在紫禁城中的主体建筑太和殿才是,怎么会挂在乾清宫呢?原来,李自成撤出紫禁城时,太和殿被焚毁,到顺治题写此匾时,还没有完全修复,故此匾被挂在了内廷的主体建筑乾清宫中。

二、雍正:储君的选定

到雍正朝时,"正大光明"匾的重要性提升了,这与秘密立储制度的正式确立有关。在传统社会,选择皇储依据的原则是立嫡立长——先立嫡出的儿子,最好是嫡长子;没有嫡子时,再考虑庶出的儿子们。这样的好处是,程序简单有效,容易操作落实;坏处是不能保证皇储的综合素质是诸皇子中最出众的,同儒家理想中的"选贤与能"治国理念有差距。

康熙晚年,两废太子,储位长期悬虚,引出九王夺嫡的大戏。雍正帝是过来人,深谙其中的道理。为了避免因争立储君产生新一轮的内耗,他创造性地采用了秘密立储制度。将写有储君名字的谕旨密封后,放入锦匣,再将锦匣"置之乾清宫正中、世祖章皇帝御书'正大光明'匾额之后,乃宫中最高之处,以备不虞"[3]。同时,将谕旨

1 《圣祖仁皇帝圣训》卷九,载《钦定四库全书荟要》第 184 册,吉林出版集团,2005 年,第 105—106 页。

2 《御制诗五集》卷三十二,载《故宫珍本丛刊》第 565 册,海南出版社,2000 年,第 267 页下。

3 《清世宗实录》卷十,雍正元年八月甲子条,见《清实录》第 7 册,中华书局,1986 年,第 187 页。

副本放入另一个锦匣，由皇帝随身携带，或置于起居之所。当皇帝病危或去世后，由王公大臣当众取出"正大光明"匾后的锦匣，再找出皇帝随身携带的一份，两相对照无异后，即可奉新君继位。秘密立储的好处是，可以选择贤德、有才干的皇子做储君，不必考虑嫡长规则；除皇帝之外，再无他人知晓储君是谁，朝臣们不会团结在储君周围，形成第二权力中心，进而威胁皇权；选择储君之后，皇帝还可以进行长时间的培养与考察，若储君经不住考验，还可以悄无声息地将其换掉。总之，秘密立储制度，很好地解决了继位程序的简便性与选择明君不确定性之间的矛盾，保证了储君的综合素养，也缓和了围绕皇权的明争暗斗，减少了国家的损失。

雍正之后的乾隆、嘉庆、道光、咸丰四位皇帝的登基，就受益于秘密立储制度，他们上台后的出色政绩已充分说明，他们并没有辜负秘密立储制度选贤与能的重任。清末同、光、宣三帝，或因为是独子，或因为是旁支入继，客观条件不具备，秘密立储制度也失去了用武之地，成为纯粹的摆设。

雍正帝把立储锦匣放在"正大光明"匾后，说是因为此处为宫中最高的地方，不易受到外界干扰。实际上，"正大光明"匾所在的乾清宫，只是紫禁城后廷最高的地方，紫禁城里最高的地方应该在三台之上的太和殿。太和殿的匾额为"建极绥猷"，是乾隆的御笔，雍正时有没有匾不是很清楚。雍正若将立储锦匣放在太和殿，显得更郑重其事，更不易受外界干扰，但雍正没有这样做，而是将其放在"正大光明"匾之后，这是为什么呢？原来，雍正继位以后，民间一直有他篡位的传说，说他大耍两面派，上下其手，乘康熙帝病危之机，勾结隆科多等人，通过不正当手段谋得了帝位。雍正帝选择将锦匣放在乾清宫，是想借"正大光明"匾额的立意，来表达自己入继大统，完全是由康熙皇帝生前指定的，是名正言顺的，光明正大的，没有暗箱操作，没有潜规则。另外，立储锦匣放在顺治御笔的匾额之后，也表明未来的储君继承的是顺治皇帝传下来的统绪，是不容怀疑的正统君主。自己的继承人是顺治皇帝一脉相传的正统，自己的皇位当然也是合法的了。为清除邪说，为自己的合法继位背书，在利用正大光明匾这一点上，雍正帝可谓是煞费苦心。

不可否认的一点是，皇帝向天下世人公布所立的皇储，本是正大光明的事，但雍正帝以其亲身夺权的经历感受到，立储不能公开，只能秘密进行。当他命人把建储锦匣放到"正大光明"匾的背后时，可能没有想到：不管秘密立储的实际效果如何，这其实是对顺治所宣扬的"正大光明"精神的反讽。

三、乾隆：统绪的传承

在清代的皇家宫苑中，除乾清宫顺治的这方"正大光明"匾之外，还有其他五方"正大光明"匾，分别是：景山观德殿康熙题"正大光明"匾，圆明园正殿雍正题"正大光明"匾，避暑山庄勤政殿、盛京崇政殿乾隆题"正大光明"匾，紫禁城养心殿咸丰题"正大光明"匾。这些"正大光明"匾，统统悬挂在宫苑里最主要的政务活动场所。康、雍、乾诸帝纷纷题写正大光明匾，在一定程度上，是因为他们把"正大光明"四字看成是顺治以来的祖训、家法，需要世代传承下去。只有成功传承了"正大光明"匾的精神实质，才是称职的皇位继承者，才配得上皇位传承的统绪。在某种程度上，题写"正大光明"匾与否，成为检验一个皇帝继位是否合法、能力是否称职的最简易办法。对正大光明作为一种家法来传承，乾隆在御制诗注中有明确的认识。

乾隆四十八年（1783）御制《上元后日小宴廷臣即席得句》诗"三朝家法传四字，奕叶肯堂奉永清"一句的诗注说："乾清宫'正大光明'匾额为世祖御书，景山观德殿'正大光明'匾额为皇祖御书，圆明园'正大光明'殿额为皇考御书，余于热河之勤政殿，亦谨遵家法，敬书四字，悬之殿中。圣训绳承，实我国家万年所当奉为法守也。"[1] 按此，在乾隆帝的认识中，"正大光明"四字是顺、康、雍三朝传下来的家法，自己有责任传承下去，所以他才效仿祖上，在避暑山庄勤政殿题"正大光明"匾。这种上升到祖训的家法，对家国同构的皇家来说，就是国法，就是合法皇权的统绪。

乾隆五十年（1785）御制《上元后日小宴廷臣得句》诗："三朝宝训四言传，正大光明殿额悬。内圣外王胥是道，上行下效本同诠。"诗注说："乾清宫正大光明匾为世祖御书，景山观德殿正大光明匾为皇祖御书，圆明园正大光明匾为皇考御书，三朝心法，内圣外王，一以贯之。"[2] 在诗注中，乾隆帝再次强调了"正大光明"四字为顺、康、雍三朝的"宝训"，要求朝廷上下，君臣一体正大光明，这样才能达到上古三代贤王的内圣外王境界。

清宗室奕赓的《佳梦轩丛著·寄楮备谈》一书也说："世祖章皇帝书'正大光明'四字，悬于乾清宫。圣祖仁皇帝亦书'正大光明'四字，悬于景山后之观德殿。暨世宗宪皇帝驻圆明园，亦书'正大光明'四字，悬于正殿，即出入贤良门内正大光明殿

1 《御制诗四集》卷九十四，载《故宫珍本丛刊》第 563 册，海南出版社，2000 年，第 212 页下。

2 《御制诗五集》卷十二，载《故宫珍本丛刊》第 564 册，海南出版社，2000 年，第 325 页上。

也。高宗纯皇帝于热河避暑山庄亦书'正大光明'四字。"[1]另外,乾隆帝还为盛京的崇政殿题写了"正大光明"匾。《盛京通志》卷二十记载:"正殿曰崇政殿,原名笃恭殿,殿前左日晷,右嘉量。乾隆十三年,设左右翊门二。殿内正中恭悬御书正大光明匾额一,左右恭悬御书联:'念兹戎功,用肇造我区夏;慎乃俭德,式勿替有历年。'"[2]紫禁城养心殿西暖阁现在也悬有"正大光明"匾,为咸丰帝御书,匾额正上方钤有"咸丰御笔之宝"朱文印[3]。下面就以时代为序,逐一分析五方"正大光明"匾背后的微言大义,顺便厘清以"正大光明"为代表的皇家统绪传承。

康熙帝的"正大光明"匾,题于观德殿。观德殿位于景山之后的东北角,在寿皇殿东侧,是皇帝考察宗室子弟射箭技能的场所。康熙帝给观德殿题写"正大光明"匾额的时间,现在还不能确定。但康熙十五年(1676)正月,康熙帝曾临摹乾清宫顺治的"正大光明"匾,并作跋文,一起刻石保存。康熙帝题写观德殿"正大光明"匾的时间应该与摹刻乾清宫正大光明匾相近[4]。

据前文引"正大光明"匾跋文可知,康熙十五年(1676)正月,康熙曾临摹乾清宫顺治的"正大光明"匾,当时供职南书房的诸位大臣还留下诗歌记颂此事。如陈廷敬的《世祖章皇帝御书正大光明四字,上御制题跋勒石,赐观于内殿,进诗一首》:"曾侍先皇近玉除,龙鸾重捧九霄书。两朝宝翰辉天府,奕叶奎文映禁庐。典册星云光绚烂,勋华日月气扶舆。还思开国规模远,金匮藏编在石渠。"[5]张英的《世祖皇帝御书正大光明大字,今上御制题跋勒石告成,蒙恩赐观恭纪》诗:"圣祖宸章日月昭,传心精义接唐尧。典谟四字垂千古,藻翰重华见两朝。如睹挥毫临墨沼,欣看勒石炳丹霄。吾君孝德兼文德,作述同光万祀遥。"[6]高士奇的《世祖章皇帝御书正大光明四字,皇上御制题跋勒石告成,蒙恩赐观恭纪》:"奎章巍焕五云生,笔力神奇风雨惊。受命皇图基正大,绍庭圣学日光明。欣瞻藻笔临摹法,仰识宵衣继述情。应有巨灵为劚石,镌来

1　奕赓:《佳梦轩丛著》之九《寄楮备谈》,燕京大学图书馆丛书,1935年,第6页。

2　阿桂等:《钦定盛京通志》卷二十,载《文渊阁四库全书》第501册,台湾商务印书馆,1986年,第346页。

3　李文君:《紫禁城八百楹联匾额通解》,紫禁城出版社,2011年,第168页。

4　《钦定皇朝通志》卷一百十六记载:御书正大光明四字,康熙五十年正书。遍查起居注与实录,并无相关记载,疑康熙五十年系康熙十五年之误。见《皇朝通志》卷一百十六《金石略二·石一》,载《文渊阁四库全书》第645册,台湾商务印书馆,1986年,第539页。

5　陈廷敬:《午亭文编》卷十二,载《文渊阁四库全书》第1316册,台湾商务印书馆,1986年,第174页。

6　张英:《文端集》卷二《存诚堂应制诗集二》,载《文渊阁四库全书》第1319册,台湾商务印书馆,1986年,第294—295页。

螭虎重连城。"[1] 从诗的内容来看,陈廷敬、张英与高士奇都把康熙摹刻"正大光明"四字,看作康熙继承了顺治的正大光明的治国理念。康熙临摹顺治"正大光明"匾额及新作跋文的拓片,甚至还流入朝鲜,让朝鲜人第一次见到顺治、康熙两朝御笔,大开眼界。《池北偶谈·朝鲜采风录》记载:康熙十七年(1678),命一等侍卫狼曈颁孝昭皇后尊谥于朝鲜,在出使过程中,狼曈等一直与朝鲜接待的官员诗文往来,并给他们看了随身携带的顺、康两朝御笔:"其书曰'正大光明'者,即先皇帝笔,今皇帝手书跋尾者也。其曰'清慎勤',今皇帝笔也。"朝鲜官员看后,感慨不已,认为御笔有"生龙活蛟之蜿蜒,银钩铁画之劲健,真可以参造化,惊风雨。(康熙)跋语珠光玉洁,自有不可掩之华"[2]。朝鲜人对康熙御笔书法的评判,自然有恭维的成分,但也透露出康熙摹刻正大光明匾及补做跋文的影响力。

康熙摹刻"正大光明"匾时,正值三藩之乱,战争进入了最艰苦的拉锯战阶段。康熙题写此匾,是希望像父亲顺治那样,重申清人入关得天下之正,得天下是凭实力与德政,来得光明正大,不像吴三桂等人宣传的那样,是要了手段,赖在中原不走,造成既成事实的。同时他也在告诫练习射术的宗室子弟,三藩的势力并不可怕,只要我们行事光明正大,就一定能战胜三藩。

雍正即位以后,对圆明园进行了扩建,并将圆明园的正殿,命名为正大光明殿,在此进行听政、宴请外藩、接见外使、殿试、祝寿等活动。皇帝居住在圆明园时,正大光明殿兼有太和殿、保和殿、乾清宫、养心殿等的功用。正大光明殿内的"正大光明"匾额,题写于雍正三年(1725),与御笔对联"心天之心,而宵衣旰食;乐民之乐,以和性怡情"配套使用。经过顺康两朝70多年的苦心经营,清朝的江山日渐稳固,清朝的统治已为多数人接受,不再存在质疑清朝统治合法性的声音。雍正帝用正大光明命名圆明园的正殿,不再需要为清朝统治的正当性正名,而迫切需要为自己继承帝位的合法性来向天下人正名。他题写"正大光明"匾,是为了向天下表明:自己是康熙帝的合法继承者,自己行得正、走得端,行事正大光明,不惧用篡位罪名诬陷自己的流言蜚语。

至于乾隆为避暑山庄勤政殿与盛京崇政殿题写"正大光明"匾额,纯粹是为了继承自顺治以来形成的题写"正大光明"匾的不成文规定,把这一家法传承下去。因为

1　高士奇:《随辇集》卷二,清康熙刻本,第七页。

2　王士禛:《池北偶谈》卷十八《谈艺》八,中华书局,1982年,第426—430页。

在乾隆时期，清朝各方面都达到了鼎盛，天下归心，不需要再用什么理由来证明政权的合法性；乾隆本人文治武功，样样在行，极强的自信心也不需要用正大光明为自己的帝位合法性来做证明。

咸丰题写的"正大光明"匾，今天还悬挂在紫禁城养心殿西暖阁，具体题写时间不详（图2）。这方匾额的题写，可能与咸丰继承帝位的曲折经历有关。咸丰与恭亲王奕訢同受道光帝器重，到底选择谁做储君，道光考察了很久。咸丰虽然最后胜出，但在成绩单上，并没有比恭亲王高出多少。道光不顾祖训，在立咸丰为储君的谕旨中，同时封奕訢为亲王，就颇能说明问题。咸丰深知奕訢的才干，登基之后，对这位弟弟总是放心不下，疑神疑鬼。《眉庐丛话》记载一则故事说：咸丰朝的一次朝考，主考官以"贤圣之君六"为题，咸丰很是愤怒，以割裂试题为名，将其罢职[1]。在当时，也

图2　养心殿咸丰题正大光明匾

1　况周颐：《眉庐丛话》，山西古籍出版社，1996年，第45页。

有因出错考题被处分的官员，但很少会受这么严重的处分。归根结底，还是考题触及了咸丰的忌讳：贤圣之君六，这不是为老六奕䜣唱赞歌嘛。咸丰题写正大光明匾额，无非是想说：我的帝位是先皇亲定的，来得正大光明，恭亲王你要接受既成事实，不要有非分之想。

从顺治、康熙，到雍正、乾隆，再到咸丰，清代五位皇帝题写了六方"正大光明"匾，分别悬挂在紫禁城、景山、圆明园、避暑山庄、盛京宫殿。题写此匾，目的有二。一是为了大清政权的合法性。在顺治与康熙初期，清人入关不久，一些地方还不太平，全国还没有完全接受清朝的统治。题写正大光明匾，是为了说明清朝入关取代明朝，是上承天命，下顺民情，是正常王朝统绪的更替，清朝继承了中国自古以来的道统，是合法政权。二是为了个人帝位的合法性。这在雍正与咸丰两朝尤为明显。他们题写"正大光明"，是为了说明自己是老皇帝钦定的接班人，登基程序合法。这一从顺治朝开始形成的题写"正大光明"的家法，在入关后的十帝中，传了五代。没有题写"正大光明"匾的嘉庆、道光两朝，既不存在国家合法性的问题，也不存在帝位合法性的问题，不需要他们额外证明什么；晚清的同、光、宣三朝，均是幼帝继位，也不存在国家道统与个人帝位统绪的问题，故也没有题写"正大光明"匾。

四、三条统绪

除"正大光明"匾外，以匾额作为清代帝位传承统绪的，还有其他三处地方，完全可以与"正大光明"匾比对来看。不过，这三处匾额的主题，主要是论证帝位传承的，不像"正大光明"匾那么宏大，还要论证清朝政权的合法性。

第一处是勤政殿。清代离宫园囿中处理政务的便殿，多用勤政来命名。乾隆在《避暑山庄五福五代堂记》中说："五福五代堂之匾既额于宁寿宫之景福宫，兹复额于避暑山庄者，何故？敬维本朝家法，于凡内殿理事处，御书之匾莫不历代枕勒，以志继绳殿志。故正大光明自世祖至今四世，勤政殿自圣祖至今三世，摹额诸楹，是训是行，章章可考（自世祖书正大光明四字悬于乾清宫，嗣是圣祖书之观德殿，世宗书之圆明园，予又书之避暑山庄。勤政殿凡三，在瀛台者，圣祖所书，在圆明园者，世宗所书，予于香山静宜园及兹避暑山庄亦书之）。予因是而绎思之正大光明，修身正心之要，勤

政则治国平天下之本也。内外交勖，本末相资，触于目而儆于心，敢不以是为棘乎。"[1]
按此，勤政殿匾均题在园囿中的理政场所，康熙题在西苑南海，雍正题在圆明园，乾隆题于静宜园及避暑山庄。乾隆四十六年（1781）御制《敬题勤政殿》诗注，西苑南海勤政殿为康熙御题，"此匾为皇祖御书，但莫知为何年御笔也"，"圆明园勤政殿为皇考御笔，嗣是，万寿山、香山及避暑山庄勤政殿，皆余恪遵家法，一例书额"[2]。按此，乾隆还为万寿山清漪园题写了勤政殿匾额。

从历史来看，唐、辽、金三代的皇家园囿中都建有勤政殿，并设立勤政殿大学士一职[3]。康熙题写此匾，是为了提醒自己，园居之时，不要耽于享乐，一样要勤于国计

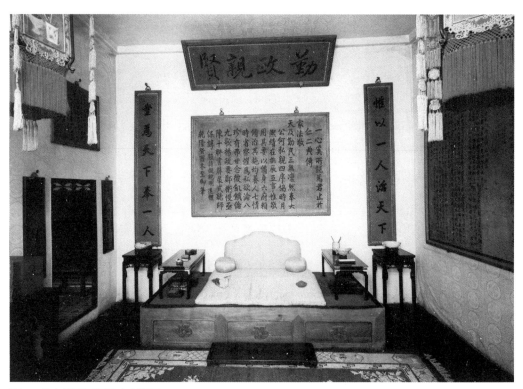

图3　养心殿西暖阁勤政亲贤匾

1　《御制文三集》卷七，载《故宫珍本丛刊》第570册，海南出版社，2000年，第264页下至265页上。

2　《御制诗四集》卷七十九，见《故宫珍本丛刊》，海南出版社，2000年，562册，第388页下。

3　夏成钢：《湖山品题：颐和园匾额楹联解读》，中国建筑工业出版社，2009年，第74页。

民生，不废国政；雍正题写此匾，是为了处处向康熙看齐，以示自己是康熙指定的正牌继承者，他还在养心殿题写了"勤政亲贤"的匾额（图 3）；乾隆题写此匾，更多的是向父祖致敬，以示自己不忘祖训与家法。皇家的离宫园囿，在乾隆一朝基本定型，这之后不但没有扩建，反而随着国势不振，逐渐在废弃，在衰微。不新建离宫园囿，后来的皇帝就没地方题写新的勤政殿匾。《佳梦轩丛著》说："圣祖仁皇帝书勤政殿于瀛台；世宗宪皇帝书勤政殿于圆明园正大光明殿之东一所，为每日召见臣工，勤理国政之处；高宗纯皇帝于香山静宜园及承德避暑山庄兼书勤政殿以悬之；仁宗睿皇帝制《勤政殿说》，刊于（圆明园）出入贤良门之东壁，又有《勤政殿箴》，见文集。"[1] 轮到嘉庆时，没地方题写匾额，只能用做文章来勉励自己勤政了。因此，可以这样说：乾隆以后，勤政的传统虽然还在，但题勤政殿匾的传统没有传下去。

第二处是孔庙大成殿。为彰显以满族为主体的清政权统治中国的合法性，为说明清朝统治是承接了明代的正统，清帝十分推崇儒家学说，把信奉儒家作为政权合法的标志之一。对儒家的创始人孔子，也是极尽褒扬之能事。最为突出的是，从康熙帝开始，到宣统为止，每位皇帝登基后，都要御笔题写一块赞颂孔子的匾额，向全国颁布，各地的孔庙复制御笔后，将其悬挂在正殿大成殿内。

康熙为孔庙题匾，起因于第一次南巡。康熙二十三年（1684）十一月十八日，第一次南巡的康熙帝路经孔子故里曲阜。据《幸鲁盛典》卷七记载："圣祖敛容驻望久之，复南入大成殿北扉，至殿前左扉南向立，召孔氏及五氏子孙有顶带者，皆入跪陛上。上谕曰：至圣之德，与天地日月同其高明广大，无可指称。朕向来研求经义，体思至道，欲加赞颂，莫能名言，特书'万世师表'四字，悬额殿中，非云阐扬圣教，亦以垂示将来。随命侍卫捧出卷轴，展开御书'万世师表'四字。群臣欢欣踊跃，同声颂扬。衍圣公孔毓圻跪接，捧安先师座前。"[2]"万世师表"四字，本来是为曲阜孔庙大成殿专门题写的，但到了康熙二十四年（1685）二月，康熙就下诏："以御书'万世师表'匾额摹拓，颁发天下学宫。"[3] 这样，各州城府县的孔庙里均有了康熙的御笔"万世师表"匾，将皇帝崇尚儒学的治国理念，将清朝是合法正统的继承者的事实，向全天下宣传，收到了很好的效果。

1　奕赓：《佳梦轩丛著》之九《寄楮备谈》，燕京大学图书馆丛书，1935 年，第六页。

2　孔毓圻：《幸鲁盛典》卷七，载《文渊阁四库全书》652 册，台湾商务印书馆，1986 年，第 81—82 页。

3　杜诏：《山东通志》卷十一之四，载《文渊阁四库全书》第 539 册，台湾商务印书馆，1986 年，第 563 页。

雍正登基以后，在雍正三年（1725）八月二十一日御书"'生民未有'四字额，悬先师庙，颁布天下学宫。……乾隆元年，今上御极，书'与天地参'四字，悬先师庙，易太学大成殿以黄瓦，尊崇之礼蔑以加矣。"[1]经过顺治、康熙两朝80多年的苦心经营，大众渐渐接受并认可了清朝的统治。到雍正年间，清政权的合法性与继承明朝的正统性已无人怀疑。雍正为孔庙题匾，在说明国家层面推崇儒学之余，更多的是想从皇位继承流言的大环境中走出来，拉孔子的大旗为自己助阵，借以说明自己继位的合法性不容妄议。经过康、雍二帝的身体力行，在清代形成了这样一种不成文的规矩：新皇帝登基以后，无论如何，都得为孔子御笔题写匾额一块，颁行天下孔庙。不如此做，就是不合礼法，好像帝位来路不正，自己不是真龙天子一般。就连幼年继位的同治、光绪、宣统三帝，宁肯让人代笔，也必须为孔子题一方褒奖的匾额[2]。这样的结果，就是随着时间的推移，全国的文庙内悬挂的匾额越来越多。

举北京孔庙为例，北京孔庙是元、明、清三代皇帝祭祀至圣先师孔子的场所。虽然在规模上略逊于曲阜孔庙，但却是等级最高的。大成殿是孔庙的主体建筑，是祭祀孔子的正殿，殿内外悬挂着清代康熙至宣统九位皇帝的御书匾额，以及袁世凯、黎元洪书写的匾额。大成殿内正中梁架上原悬挂着康熙御书的"万世师表"匾（现悬挂于大成殿外），按照昭穆之制和左为上尊的惯例，"万世师表"匾居中，之后清帝的御书匾分居左右，两侧各四方，万世师表左侧有雍正的"生民未有"，嘉庆的"圣集大成"，咸丰的"德齐帱载"，光绪的"斯文在兹"；万世师表右侧为乾隆的"与天地参"，道光的"圣协时中"，同治的"圣神天纵"，宣统的"中和位育"。1912年清帝退位，民国建立。黎元洪任大总统时，为消除清朝统治的影响，下令将大成殿内的九位清帝的御笔匾额全部摘下。民国六年（1917）黎元洪仿照旧制题写的"道洽大同"匾额，悬挂在大成殿内孔子牌位上方正对大门处，也就是原来"万世师表"匾悬挂的位置。1983年恢复大成殿原状陈设，其他八位皇帝的匾额都挂回原处，"万

1　萧奭:《永宪录》卷三，中华书局，1959年，第227页。

2　刘声木:《苌楚斋三笔》卷六记载:"光绪壬辰，孝钦显皇后、德宗景皇帝由西安府回銮，凡经过各州县文庙，皆赏给匾额一方。时随跸南书房行走，只元和陆文端公润庠一人，自云沿途匾额四字，皆伊一人所拟，已将孙星衍、严可均同辑之《孔子集语》十七卷典故用罄。惟至中州时，拟上'中天日月'四字。沿途行宫狭小，无异君臣同处一室，亲见两宫点首称善，并加重圈。"（见刘声木:《苌楚斋随笔续笔三笔四笔五笔》，中华书局，1998年，第590页。）按此，回銮时光绪为各地文庙题匾，属于临时起意的性质，与登基后题写的"斯文在兹"匾，完全是两回事。由此推断，清帝为文庙的正式题匾由人代笔也属正常现象。

世师表"匾额被改挂在大成殿外[1]。

清帝为孔庙题匾，开始也许是为缓和满汉关系，化弭矛盾，但到雍正以后，逐渐形成一种新皇帝为孔庙题匾的传统。这种传统，没有变成硬性规定的文字性的东西，却在政治需要的作用下，渐渐形成了完整的体系。清帝题写"正大光明"匾与"勤政殿"的传统，在政治需求与随性题写方面，与此多有类似之处。

第三处是钦安殿。与前面的几处不同，正大光明、勤政殿、孔庙大成殿等处，都是处理国事的公共活动场所，属于国家礼仪范畴。钦安殿在御花园内，属于皇帝的私人空间。钦安殿始建于明永乐年间，嘉靖十四年（1535）添建墙垣，形成现在的格局。殿为重檐盝顶，坐落在汉白玉石单层须弥座上，南向，面阔五间，进深三间，黄琉璃瓦顶。东南设焚帛炉，西南置夹杆石，北有香亭一座。殿前院墙正中辟门，名"天一门"。钦安殿内供奉北方之神玄武，即玄天上帝。相传在靖难之役中，玄天上帝曾显灵，助风雨一阵，帮助永乐击溃朝廷的军队。又因玄武是北方水神，有祛火的功能，故在明清两朝，将玄天上帝作为紫禁城的护法神来供奉。逢年节，多在这里举行各种法事活动。

钦安殿题匾的传统，要比孔庙题匾晚两代，是从乾隆开始的。从乾隆开始，形成一种不成文的规矩，差不多每位皇帝都会在钦安殿题一块匾额。这样做的目的，一是为了刷存在感，二是向紫禁城的护法神，向道教的尊神玄天上帝告知：自己已经位正大统，希望得到护法神的庇佑。这些匾额，今天依然按原状悬挂于钦安殿内的屋梁上。最早的一块，是乾隆十一年（1746）十二月御题的"统握元枢"匾额（图4）。接下来，有嘉庆御题的"道崇辑武"匾额，道光御题的"功宏齐政"匾额。咸丰三年（1853）三月御题的"诚祈应感"匾额[2]、"天一镇佑"匾额。同治御题的"金界垂福"匾额。除了以上五位皇帝外，钦安殿内尚有慈禧太后御笔匾额六方，分别是："福应天锡""福应天人""钦崇天道""崇朝泽洽""辅时生养""拱辰泽洽"。

因后宫属皇帝的私人空间，不像前朝那样，受诸多礼仪束缚，所以钦安殿的御题匾额，显得更率性，更能表现皇帝的真性情，所以才在皇帝匾额之后，破天荒地有了皇太后的匾额。在礼制森严的前朝，这种情况是不允许出现的。又因为礼制约束不严，

1　王琳琳：《北京孔庙国子监匾联考辨》，北京燕山出版社，2014年，第10—13页。又见王琳琳：《北京孔庙大成殿清代皇帝御制匾联探微》，《中国国家博物馆馆刊》2013年第8期。

2　据《清文宗实录》卷一百七，咸丰三年九月辛未条，咸丰帝还将御书"诚祈应感"匾额颁给江西南昌的许真君庙。见《清实录》，中华书局，1986年，第41册，第641页。

图 4　乾隆题钦安殿"统握元枢"匾

钦安殿匾额的统绪也不像孔庙那样，一帝一匾，很有规制，而是缺了光绪、宣统两位皇帝，多出了一位慈禧太后。

根据文献，初步整理出清代帝后御笔匾额谱系表如下（表 1、表 2）

表 1　清帝御笔匾额谱系简表之正大光明与勤政殿

皇帝	正大光明系	勤政殿系
顺治	乾清宫	
康熙	景山观德殿	西苑南海
雍正	圆明园	圆明园
乾隆	避暑山庄勤政殿、盛京崇政殿	静宜园、避暑山庄、清漪园
嘉庆		绮春园
道光		
咸丰	养心殿、延晖阁	

表 2　清代帝后御笔匾额谱系简表之大成殿与钦安殿

皇帝（太后）	大成殿系	钦安殿系
康熙	万世师表	
雍正	生民未有	
乾隆	与天地参	统握元枢
嘉庆	圣集大成	道崇辑武
道光	圣协时中	功宏齐政
咸丰	德齐帱载	诚祈应感、天一镇佑
同治	圣神天纵	金界垂福
光绪	斯文在兹	
宣统	中和位育	
慈禧		福应天锡、福应天人、钦崇天道、崇朝泽洽、辅时生养、拱辰泽洽

　　两个表中的四个谱系，按类型来说，正大光明匾系与勤政殿系主要是针对国家及统治者的合法性而言的；孔庙大成殿系主要是针对清朝的指导思想儒家学说而言的；钦安殿系主要是针对道教系而言的。无论哪个系统，无论是有几代帝王题写，都有其深切的政治含义。借用一句套话，他们题的不是匾，而是政治。

　　总之，从顺治为乾清宫题写正大光明匾开始，经过康、雍、乾三帝的接续，在完善政权合法性与统治者个人合法性的目标下，清帝通过题写御笔匾额形成了几个各自独立又相互关联的系统。题写这些御笔匾额时，清帝都有明确的政治寓意与抱负，一面是继承祖训家法，一面是为自己的政治目的张本。小小的一方匾额，其承载范围已远远超过自身，成为清帝们彰显王化、寄情寓兴的最佳选择。

金榜题名
——中国古代科举制度及其启示

任万平

任万平，1964年出生于黑龙江省伊春市。汉族，中共党员，研究馆员。

1990年毕业于吉林大学，获历史学硕士学位，同年入职故宫博物院工作至今。曾任宫廷历史部副主任、器物部主任，现任故宫博物院副院长。

参加国家清史纂修工程，特聘为《清史图录》项目专家；参加国家十四五规划项目国家级重大学术文化工程《（新编）中国通史》纂修工程，为子项目主编之一。兼任中国博物馆协会第六、第七届副理事长；全国文物与博物馆专业学位研究生教育指导委员会委员。享受国务院政府特殊津贴。

主要从事中国古代政治制度与礼俗研究，重在制度与习俗中蕴含的优秀传统文化精髓，以及我们今天应该如何传承与弘扬。策划主持"龙凤呈祥——清代皇帝大婚庆典展""普天同庆——清代万寿盛典展""贺岁迎祥——紫禁城里过大年""丹宸永固——紫禁城建成六百年"等多项专题性与综合性大展。发表著作十余部、论文数十篇。

作为特邀嘉宾，参加央视"国家宝藏""古韵新声""遇鉴文明""诗画中国"等，以及北京卫视"上新了故宫"等多档文化节目，为新时代传承弘扬中华优秀传统文化贡献力量。

我跟大家交流的题目叫"金榜题名——中国古代科举制度及其启示"。我们每个人都经历了无数场考试，所以考试跟我们每个人息息相关。那么，古代的科举考试和今天有什么关联？对我们有什么启示？时至今日，我们经常还会用"金榜题名""状元"等词汇。我们今天就来看一下与这些有关的古代考试制度。

我主要讲这几个方面：前面的引言，讲中国古代科举制度的意义、作用；接下来讲考试的不同级别，乡试、会试到殿试，在最前面还有个资格性考试——童试；最后讲一些支流性制度及逸事。

在座很多教授都学有专长，在某个方面有精深研究，我可能有一些地方讲得不一定准确，希望跟大家一起讨论。

一、引言

科举考试制度，是一种怎样的制度呢？很多人经常把科举考试和今天的高考制度来类比。其实，它们本质上是不同的。

科举考试是中国古代的一种选官制度，是通过公平竞争的择优方式来选拔官僚成员，本质上和我们现在的公务员考试非常类似。科举考试从隋代大业二年（606）开始，一直到光绪三十一年（1905）废除，整整延续了 1300 年。在整个中国历史发展进程中，这样一个制度延续这么多年，说明它在中国历史发展过程中起了很重要的作用。如果它不是行之有效的话，就会很快被淘汰。它对中国历史的促进、官僚体系的构建、士大夫阶层的形成，以及对整个社会生活都有着非常深刻的影响，可以说它影响了整个古代中国的社会，是一个非常重要的制度。"朝为田舍郎，暮登天子堂。"通过公平竞争来选拔官员，破除了隋唐之前的九品中正制，也就是世官世禄制度、门阀世系。国家通过这样公平的考试，择优选拔了人才，对隋唐以后的社会政治生态产生极大的影响。

科举考试内容主要是"四书五经"，1300 年基本不变，它没有随着世界发展大势而变化。1640 年整个西方社会进入工业社会以后，新的技术革命在我们传统的考试里没有任何体现，所以，它对中国的社会就不是一种促进，而是一种阻碍。可以说，这是它的负面作用。

科举制度不仅对中国社会的影响很大，对西方社会也有影响，早年我们关注不够。其实，一些传教士来到中国，就观察到了这个制度，回国写的一些回忆录有所涉及。

最早的是 1556 年来华的葡萄牙传教士加斯帕德·达·克鲁兹（Gaspard da Cruz）所写的《中国概说》。对科举制度有深刻认识且比较著名的是丁韪良，他是京师大学堂总教习，他写的《西学考略》，1883 年清朝总理衙门用中文为他刊行，其中写我们的科举考试制度"西国莫不慕之，近代渐设考试以取人才，而为学优则仕之举。今英法美均已见端，将来必至推广"。到 1896 年，他又出版了英文著作《中国环行记》，其中说："科举是中国文明的最好方面，它的突出特征令人钦佩，这一制度在成千年中缓慢演进，但它需要（就如它将要的那样）移植一些西方的理念，以使之适应变化了的现代生存环境。当今在英国、法国和美国正在取得进展的文官考试制度，是从中国的经验中借鉴而来的。"他也看到了科举制度已经不能适应当时整个世界发展大势，英国、法国和美国正在通行的文官考试制度，是从中国的经验——公平竞争借鉴而来。我们的先行者孙中山，他开始特别向往西方的文官制度，他进行了考察。最后考察的结果，他说："现在欧美各国的考试制度，差不多都是学英国的，穷流溯源，英国的考试制度原来还是从中国学去的。所以，中国的考试制度，就是世界中最古最好的制度。"他们的结论一样，在公平竞争的精神方面，我们的考试制度对西方国家的文官制度是有启发的。关于西方文官制度，我们在座的教授中可能有搞政治学的更有研究。我查了一些资料，好像是 1855 年在英国开始实行文官制度，后来美国、法国、德国、日本等都在学习。一个美国当代学者，芝加哥大学的顾利雅（H.G.Creel），给予了更高的评价。他说科举考试制度超过了物质领域中国的四大发明，是中国对世界的最大贡献。

这种考试制度为什么叫科举？科是分科，举是选用、推举的意思。最早的科举分了很多的科目，所以叫科举。科举最早的分科，有秀才、明经、俊士、进士、明法、明字、明算等科，后来逐渐归于统一，以进士科为主，所以我们就叫考进士、科举考试。科举的分类，如果从考生未来的出路上来分，未来要做文官的，那就考文科；未来当武将，对应的是武科。清代比较特殊，它是一个少数民族统治的王朝，它还没翻译科，满洲翻译科考满文翻译成汉文，蒙古翻译科是蒙古文翻译成满文。从级别上分类，科举考试有乡试、会试、殿试。我在幻灯片里最前面写了童试，但加了括号，意思是它与乡试、会试、殿试这三种不在一个层级上，因为它不是真正的科举等级考试，而是前期的资格性考试。如果从组织方式上看，一种是常科，一种是制科。实行科举的早期是一年一考，从宋代以后是三年一考。现在大家基本的印象是科举考试三年才考一次。常科就是常规性的，即三年一次。后来还出现了制科，也称作特科，是临时增加的考试，也就不是常有的科目。只要需要，皇帝就可临时下诏安排特别考试，所

以也就没有具体的时间和考试内容的限制，目的在于根据需求有针对性地选拔专业人才。后来宋代开始有恩科，清代更加广泛。恩科就是因为国家有大的喜事而增加的考试，对学子来说就是皇家恩典。比如，皇帝继位、大婚，皇太后、皇帝举行生日大庆等，这个时候会举行恩科。康熙皇帝60岁大寿，是清朝第一次举行万寿恩科。雍正皇帝继位，第一次举行了继位恩科。如果从考试的具体纪年看，古文献上常见到说某某是乙酉科的进士，某某是甲辰科进士，就是用考试那一年的干支纪年来称谓。清朝的第一科考试是乙酉科，即顺治二年（1645）举行了乡试，第二年举行了会试和殿试。还有从考试录取的等级上来分，称作甲乙榜。甲榜就是指科举考试殿试，考取的是进士；乙榜是指乡试考取的举人。

从一级一级犹如金字塔形的科举考试结构来看，所有的人没有进入官学之前都是童生。不管多大年龄，即使五六十岁的或更高龄的都是童生，他们是金字塔的最底端。童生通过县里、府里举行的考试之后，再通过学政主持的院试，才能成为官学生，也就是公立学校的学生员，简称生员。生员里分为廪生、增生、附生等。生员通过了学政组织的当年科考，才能取得去省里参加乡试的资格。乡试通过了就是举人，就进入了官僚体系，成为官僚体系的一员，真正有了俸禄。举人在第二年要进京赶考，参加会试，考上了就是贡士。这些人要被贡到朝廷里供皇帝进一步地选拔，所以叫贡士。贡士经过再考试，考的叫殿试。殿试不再有淘汰，只是进行再一次的排名。经过了殿试以后，其身份就统一称为进士，进士分出一二三甲，每甲有不同的称呼。

科举考试要考几场？每场考多长时间？清代科举资格性考试——童试，要考五场，每场要考一天。第一场是正场，后边是覆试。乡试和会试的正试是每次都考三场，每场考三天。殿试考一场，考一天。童试基本上是三年考两次，乡试、会试是三年考一次。

我在这里讲的关于清代科举制度的更多，是因为清代是中国最后一个封建王朝，很多制度都具有集大成的特点，而且离我们现在也比较近，相对易于理解，也留存了一些考试相关的图像，比较直观。清代一共举行了多少次科举考试呢？清朝1644年入关，1645年第一次考试，到1905年废除，实际考试年份260年，260年除以3的话是86.6次，这是真正的正科（常科）数目86次。清朝还有26次恩科，加起来一共考了112次。但112次实际有状元114个，因为有两科增加了专门的满文科，所以有两个满文状元，一个是麻勒吉，一个是图尔宸。

前面是一般性的科举相关知识，我们先有一个初步的了解。

那么，从童试到乡试，再到会试、殿试，到底都是什么情况，我们依次来看。

二、童试

童试包括县试、府试、院试三个等级，只有通过了这三个等级，再通过了科考，最后才能取得科举考试资格。童试就是童生试，不受年龄限制，所有的人不管多大岁数均可参加。我们也把它称作小试，俗称考秀才。秀才是非常低的一个级别，只是官学生的一个俗称。童试是考入府州县学的入学考试，通过学政主持的考试——院试，才能真正成为国家公立官学的学生，录取到县学或州学、府学"就读"。依次通过县试、府试、院试，可谓是三级跳，再通过由学政主持的科试才有资格参加乡试。

学政是什么官职？学政是中央派到地方主导教育的主管官员，实际上是个差官，不是地方官，是临时派遣的，所以也叫钦差之官。学政是简称，全称是提督某省学政。如果能够督学的话，就得有很高的学问造诣，所以学政基本都是翰林进士出身。他们中许多是各部的侍郎，相当于现在各部的副部长，带着原来的品级出差到地方的。品级低于总督、巡抚，但仍与地方官总督、巡抚平行，不受他们领导。学政三年一任，在三年任期之内，要对全省各个府州县的生员轮考一遍。由于其办公衙属称提督学院，所以他主持的考试称为院试。曾经学政也叫提学道，所以院试也叫道试。学政除了主持录取为生员的院试，还要负责岁试和科试。岁试，就是作为地方督学举行的年度考试，类似现在的期末考试。科试就是要为科考这一年举行考试，考过之后，才有资格参加乡试。我们现在的考试分优良，岁试也分等级，优的要赏，特别差的要处罚。

地方官学到底要录取多少人呢？这也是有一定之规的。当时的原则是，根据地方的人文是不是昌盛来决定。当时的府州县学分三个等级，即大学、中学、小学，就是大型规模、中等规模和小型规模的学校，分别为40、30、20个学额。有些地方随着人口的增加和教育的发展，可以增加一定的学额，叫增广学额。江浙人文荟萃，学额就比较多，学校里的人数比北方要多一些。

地方官学的学生标准称呼是生员，属于官称。很多老百姓习惯说秀才，这是一种俗称，美称又叫茂才。秀才，就是优秀人才的简称，又称为诸生、庠生、入泮、博士弟子员、相公等。因为地方官学的老师叫博士，所以博士的学生就叫博士弟子员。中国古代的博士相当于现在的教授教职。古代也有教授一职，但更像现在的教务管理人员。还有教谕，类似于现在的思政老师，管品德教育。

考上府州县地方官学的生员，可以享受国家的"津贴"，叫廪膳银、膏火银，属于伙食津贴及日杂津贴的性质，所以有这种待遇的生员也被称为廪生，就是廪膳生的简称。随着生员人数的增加，他们的身份就有了差别。后来新考上增加的生员，就叫增生，也就是增广生员的简称。此外，还有附生，就是额外又增加的，后进的，列为诸生之末。如果在岁试时，考试成绩优等就可以提升为增生或廪生。

地方官学的优等生还可以贡到国子监学习。国子监设在首都，是古代社会的国家级最高学府，最初叫太学。地方官学的生员可以从地方贡举到国子监学习，所以他们就从地方的生员改叫贡生。贡生又分为岁贡、拔贡等六种。岁贡是每年从地方官学中府一级官学选拔一个学绩特别好的生员，州学三年选两个生员，县学两年才选一个生员贡到国子监。生员贡到国子监，也就是到首都来读书，那是多么大的荣耀啊。拔贡更是特别选拔的贡生，清朝初年规定六年才选一次，到乾隆七年（1742）又改为十二年一次，更加少，含金量极高。此外，还有优贡、恩贡、副贡、例贡等不同的情况。优贡是学政任期满的时候增加的，他与督抚会同考核遴选优等的廪生入国子监。恩贡是与皇帝登基、万寿等喜庆有关的时间沾喜获恩。副贡是参加乡试后获得的副榜，也就是乡试没考上举人，也没有获得授官的资格，给予入国子监学习的待遇。最后是例贡，指通过捐纳，也就是花钱买的，最让人瞧不起。

国子监的学生也有不同称谓。除了贡生以外，根据来源主要分为恩监、荫监、优监、例监。恩监，一是从八旗汉文官学生、算学的满汉肄业生中考取；二是皇帝亲临国子监的辟雍去讲学，此时参加观礼听讲的孔孟颜曾等圣贤后裔里的奉祀生、俊秀可以成为恩监生。比较多的就是荫监，又分为恩荫、特荫和难荫。恩荫始于顺治元年（1644），三品以上文官一子可入监读书。五年（1648），三品以上武官亦可荫一子。八年（1651），在京四品以上文官、二品以上武官，在外三品以上文官、二品以上武官皆可荫一子入监读书。特荫，始于乾隆三年（1738），为照顾名臣子孙中衰落卑微者而设，念其祖先功德而给予的一种照顾。难荫，始于顺治四年（1647），任职满三年死于职守的官员之子一人可充难荫生。我们现在的高考、中考，尤其中考，好像烈士子女可以加分，这似乎也是古代优待殉难官员之子精神的借鉴。还有一种优监，就是学政三年任满时举报的俊秀，数量极少。另外，也有优秀的童生通过捐纳入监，称为例监，但不是正途，亦为人所轻。

我们再回到童试。考试不能没有任何手续，童试也要报名，基本是在考试前一个月开始报名，县考就在县里报名。县级机关和国家机关是对应的，国家机关是吏户礼

兵刑工六部，府州县下边也对应分六个房，也是吏户礼兵刑工六房。国家层面的学校管理在礼部，礼部职能相当于我们现在的教育部与礼宾司等职能。县试报名就在县礼房报名，填写信息。

我们说童试没有年龄限制，但科举考试是相对公平的一种考试，年龄不同，理解力不同，如果统一试题，那对幼龄考生就不公平。假设现在的中学生和我们同堂考试，阅历不一样，对论题阐发的广度与深度一定不在一个层次，所以幼龄者没有优势。为了维持公平，就按年龄把考题分成了已冠题和未冠题，即成年人做已冠题，还没加冠行冠礼的做未冠题。如果是12岁以下的幼童，报名的时候作申明，就可以背经书。要是背得好的话，就可以少写一点儿文章。如果10岁以下，可以背五经或者七经，10岁到12岁可以背十二经或十三经。背得流利可以少写一篇作文。特别小的孩子与成人同堂考试的话，也会受到考官特别关注。但也有老童生投机冒考未冠题，曾有一首打油诗嘲讽那些年龄大的童生冒考未冠题："县试归来日已西，老妻扶杖下楼梯。牵衣附耳高声问，未冠今朝出甚题？"这个老童生都耳聋眼花了，考试后回家夫人还得高声询问他冒考的是什么未冠题。

成为生员的年龄一般是16岁到25岁之间，20岁左右的最多。如果一个人15岁还不参加童试，他的父亲就认为这孩子没有出息，20岁要是没进入公立的学校成为生员，乡里人都觉得他不才。江浙地区文风特别炽盛，学子们都特别努力向学，竞争更激烈，因而能当上生员的年龄就偏大。

清末《点石斋画报》上画有老少同场考试的情形——须发斑白的老者，与特别小的孩童一起参加考试。文献记载的清代最大一位考生，是广东顺德人黄章，他40岁才成为官学生——生员，60多岁才成为廪生，到83岁才贡到太学进北京。康熙三十八年（1699），他在顺天府参加乡试，已年近百岁，举个灯笼上写"百岁观场"，让他的曾孙给他举着在前引导。与他一起考试的人特别惊异，就问他，他说我今年99岁不是得意的时候，等3年以后我才能考，到我102岁才能获进。这样一位特殊的考生，地方官员都接见了他，也请他吃了饭，他还特别能吃。这么大年龄，他自身都难保，怎么能是官僚机构要选拔的人才。还有广东肇庆98岁的谢启祚，他参加乾隆五十一年（1786）考试，这一年才考上了举人，后来他自嘲写了一首诗，题名《老女出嫁》："行年九十八，出嫁不胜羞。照镜花生面，持镜雪满头。"和他同年考试的还有个12岁小孩，年龄差得太多了，居然差了86岁却同堂竞技。

我们说后来科举考试在各个方面都不适合社会发展，完全不限制年龄也是一个弊

端。科举本来是为国家选拔人才，但有些人年龄特别大，甚至上百岁还要参加考试，那么衰老已不能自理，更不可能理事，怎么能管理社会呢？！这与我们今天参加高考，为了实现个人求学的愿望，本质上是不同的。

对应该有所限制的年龄，没有限制。对本不应限制报考的身份却有限制——娼优皂隶的子孙及身体残疾者永远不可以参加考试，这是非常不公平之处。另外，丁忧在身而服丧未满三年者也不可以考试，这是孝道。当然，如果犯了刑法也会被剥夺考试资格，这属正常。

为什么这些贱籍贱役的子孙不可以科考？古代中国有诰封、敕封制度。一旦中举成为国家官员，要往上追封其父辈、祖辈、曾祖辈，要给诰命或敕命。我们看古代小说或现在的古装影视剧，经常出现诰命夫人这样的称呼。一品诰命夫人就是诰封给一品官员的妻子、母亲、祖母、曾祖母的名号。在封建卫道士眼里，如果祖上是贱籍贱役的话，岂不是玷污了科名。

再一个，还有丁忧不可以科考，就是在考试的年份遭到父母的丧事不能参加科举。因为中国古代文化中以尽孝为第一大事，不能为了自己的前程而不为父母守孝。只有为父母守孝三年之后才可以参加考试。古代的皇帝都在强调以孝治天下，隐含着在家为孝、在国为忠的政治寓意。

另外，还有一种优待的情况。每个省的各个地方官学每年都在二月、八月第一个丁日祭祀孔子，此时参加丁祭仪式中有跳舞的佾生，可以免除县试和府试，直接参加院试。

考生填报的报名信息材料叫"亲供单"，要求考生在礼房报考时当堂亲笔填写姓名、年岁、相貌、籍贯，以及三代存殁、已仕或未仕、业师与认保人名字等信息，以备入场时查核。古时候没有照片，对相貌只能常常写身中面白，有须或无须。我们常说白面书生，不下地干活儿可不就是面白嘛。所以"亲供单"上经常提前都印了个"身中面白"，都不用考生另填。籍贯会写到特别基层，诸如"都""图"，有点儿像我们现在的居委会那个级别。

为了确保申报信息的可靠，还需要通过结保制与审音制来核查。结保就是通过不同的关系人进行担保。开始时属于认保，就是自己在本县廪生中自选一人为其担保，但这样可能会产生串通之弊，乾隆五十五年（1790）改由各教官指定廪生保结，称派保。为防止冒籍、枪替等弊，还实行互结制度，即由五名同时应试的童生互相担保，称为五童互结，这五个人互保时要确保都是真实的身份。如果作假给别人担保的话，

一旦查出，就像连坐一样也取消担保人参试的资格。审音，是考生报名时和官员交流说话，通过听口音判定考生是不是本地生源。清代科举的一个重要原则就是在"户籍"所在地考试。不能看哪个县容易考就跑过去考；或者在本县没考好，去另外的县重新考，这也是不行的。我们现在的高考制度也有类似的规定，禁止假冒籍贯而不在原籍考试，以防争占本地人员名额，即不允许冒籍。关于冒籍，我想到了我们当时的高考。我是黑龙江籍，在 20 世纪 80 年代高考，那时候有很多山东籍的学生就跑到黑龙江来考。当时我们都不懂，没有这个意识，大概到 90 年代大家才有意识地反对，到今天是完全不可冒籍考试的。此外，清代科举还要有邻里的担保。邻里会知道考生家里是否遭到丧事，考生本人有没有隐蔽的残疾等。当我们现在梳理古代考试制度时，才了解到古人很明智，早就注意到了冒籍这个问题，并且有各种各样的配套措施与防范方法，只是还很不严密、不科学。为避免考生在不同县里重考，同一个府下的不同县在同一天考试，这样就令冒籍者分身无术。前些年一些高校搞独立招生，北大、清华都是同一天考，报北大就北大，报清华就清华，不让你脚踏两只船。

报名的时候要交考务费，交完之后发给考生卷票。考试入场识认及领取考卷皆依凭卷票，所以卷票有点儿像我们现在的准考证。各级考试均有卷票，包括后来的乡试、会试。此外，它还是考试后落榜了领取落卷的凭证。

卷票费贵不贵呢？从雍正十三年（1735）开始，规定童试是三分钱。过去的货币进制是 1 两 =10 钱 =100 分 =1000 厘 =1000 文（枚），金银铜的比价是 1 两黄金 =10 两白银 =10 贯（吊）铜钱 =10000 文铜钱，但比价在不同朝代不断变化，比方咸丰朝以后 1 两白银可兑换 2000 多文。从顺治朝京官基本年薪可以看出占比，正一品文官年薪白银 215 两 5 钱 1 分 2 厘，武官年薪是 95 两 1 分 2 厘；文官正七品年薪是 27 两 4 钱 9 分，从七品年薪是 25 两 8 钱 9 分 6 厘。从物价看，以乾隆元年（1736）米价来看，1 石米（约 120 斤）=1.273 两银子，那么，3 分 =2.8 斤米。这里的"石"，很多人可能念 dàn，其实还是应该念 shí，民国以后才念 dàn。

童试的考官、考试时间是怎样安排的？县试就是由知县主考，府试由知府主考，院试是由学政主考。基本上一个府里的各县要同时考，县试一般是在 2 月份同时开考。各地院试的时间不一样，因为一个省只有一个学政，巡回各地开考。当然，他要确保在一年之内完成巡回。

童试的考场设在哪里？过去的地方官学规模都非常小，但是由于不限考生年龄所以考生很多。除了一些文风昌盛的地方，一般地区没有财力设置专门的考区。有的直

接在县衙门考，或在文庙明伦堂，或借他地为考场，也有画地张幄、搭建临时篷席者，赶上酷热或雨天，其困苦之状可以想见。府试考场在府署，院试在提督学院。现在安徽绩溪县还有个考棚，是原来的老建筑。安徽省在清代也是文风比较兴盛的地方，它和江苏省的考生最多。

童试的试题，主要就是考"四书五经"。这些主要是靠背诵，然后写文章，以论文阐发。自乾隆朝以后，以一书、一经、一诗，永为定例。即童试正场考"四书"题一道，"五经"题一道，五言六韵排律诗一首；覆试内容为"四书"题一道，论题一道，默写《圣谕广训》一条。所谓的排律诗，就是铺排的律诗。我们学过五绝、五律，分别就是五言的四句、八句，那么五言六韵排律诗就是十二句以上。府试、院试考试内容和题型与县试基本差不多，只是不能只默写一条《圣谕广训》，而是要一二百字了。"四书"就是《大学》《中庸》《论语》《孟子》，"五经"就是《诗》《书》《礼》《易》《春秋》。《圣谕广训》本来不是一种书，"圣谕"是皇帝的上谕，"广训"意为广为训导。顺治九年（1652），仿造明代官学的学校禁例十二条，以圣谕八条立卧碑于各学宫，告诫生员成为秀民、忠臣、清官须遵守的崇学守法各项规定，是当时国家倡导的价值观，到康熙帝增加到十六条，然后雍正帝又进一步阐发成为"广训"。

顺治帝卧碑八条是：一、生员之家，父母贤智者，子当受教，父母愚鲁或有非为者，子既读书明理，当再三恳告，使父母不陷于危亡。二、生员立志，当学为忠臣清官，书史所载忠清事迹，务须互相讲究，凡利国爱民之事，更宜留心。三、生员居心忠厚正直，读书方有实用，出仕必做良吏；若心术邪刻，读书必无成就，为官必取祸患。行害人之事者，往往自杀其身，常宜思省。四、生员不可干求官长，交结势要，希图进身。若果心善德全，上天知之，必加以福。五、生员当爱身忍性，凡有司官衙门，不可轻入，即有切己之事，止许家人代告，不许干与他人词讼，他人亦不许牵连生员作证。六、为学当尊敬先生，若讲说皆须诚心听受，如有未明，从容再问，毋妄行辨难。为师亦当尽心教训，毋致怠惰。七、军民一切利病，不许生员上书陈言，如有一言建白，以违制论，黜革治罪。八、生员不许纠党多人，立盟结社，把持官府，武断乡曲。所作文字，不许妄行刊刻，违者听提调官治罪。

康熙帝圣谕十六条是：一、敦孝悌以重人伦。二、笃宗族以昭雍穆。三、和乡党以息争讼。四、重农桑以足衣食。五、尚节俭以惜财用。六、隆学校以端士习。七、黜异端以崇正学。八、讲法律以儆愚顽。九、明礼义以厚风俗。十、务本业以定民志。十一、训子弟以禁非为。十二、息诬告以全良善。十三、诫窝逃以免株连。十四、完

钱粮以省催科。十五、连保甲以弭盗贼。十六、解仇忿以重生命。

我们现在来看，其中也还有很多积极正面的意义。参加考试的童生对此要烂熟于心。

科举考试曾经被批判的一点就是要求考生写八股文。八股文是指童试以及乡试、会试所做的文章形式。为什么叫八股文呢？它的文体要分八部分，但并不是分八个部分就叫八股文。它的前四个部分，分别叫破题、承题、起讲、入手，需要考生从题目上考虑怎么先解题，然后再一点点推导到要论说的论点，但这不是主要的。最主要的、最核心的是它后四部分的论说，分别叫起股、中股、后股、束股。这四部分中，每部分至少要有两组排比句，所以叫八股，这就是八股文的由来。现在我们老师教中小学生写作文的时候，都会说要多用点儿排比句，文章就显得特别有气势，容易得高分，这与古代挺相像。其实，现在如果从考试学的角度来看，八股文要求有固定的格式，是一种标准化考试。只是后来规定得太死了，包括对一些虚词都有规定，比如破题必须用"也""焉""矣"，承题必须用"夫""盖""甚""矣""乎""欤"，起讲用"意谓""若曰""以为""今夫"。在具体阐发思想时，也不能完全按个人的意思，要根据朱熹的《四书集注》来阐发，不允许自由地发挥。

考试结束了就要评卷。这怎么评？由谁来评？基本上最初级的童试这个阶段，是谁考谁评，包括出题也是这样。也就是知县、知州、知府来评。院试就是由学政来批阅。由于他管一个省的生员，人数很多，评不过来，就延请别人帮着评，也让本府岁考考得比较很好的生员帮着评。我还记得20世纪70年代上小学的时候，有的老师忙不过来，还让我们帮着批过考试卷。

评卷之后要公布考试结果。县试、府试每场结束后，均需公布本场通过的童生考号而不是名字。"榜"以圆圈形式书写，第一名考号位于圈的居中最高一号，其他考号则依照排名按逆时针方向书写。在圆形中心，用红笔写一个"中"字，"中"字的一竖一定要上长下短，使它像"贵"字头，预示未来显贵，以表吉利。这种公布录取者考号的方式被称为出号、团案或草案等，有的地方称为轮榜。如果县试、府试、院试都是第一就称为小三元。

县试通过者名单要被报到州里、府里，层层上报，考生最后通过院试成为生员，但此时还不是国家的真正官员。尽管如此，成为生员也有特权。他们有优免丁粮的待遇，也就是可以免交农业税。还可以免除徭役，古代18岁到60岁的男子都有义务向政府无偿提供劳役，比方说修筑堤坝等，生员都可以免除。国家除了给生员本身廪膳

银以外，对贫困的廪生，还给家庭生活补贴（学租养赡）。生员如若犯法，地方官无权直接处治。如果犯法较轻，由学校的教官惩罚；如果是大罪，需要申报学政，由学政黜革身份、变成一般平民后，才可由地方官治罪。此外，还有些生员，如果多次参加乡试总是考不上举人，到了一定年龄还可以有个优待，就是可按年老或得重病顽疾申请待遇，文生员满 30 年或年满 70 岁，武生员则年满 60 岁，可告给衣顶。所谓的告给衣顶，就是给相应的品级待遇，古代不同品级者的衣服与帽顶不一样。既然告给衣顶，即不许再参加乡试，好处不能两头都占着。但他也还有一定义务，既然不能出仕做忠臣清官，在乡下则要成为佳士良绅，在地方要行使教化的责任：1. 担任社学（在乡镇设立的基层学校）或义学（由私人集资或用地方公益金创办的免费学校，也称义塾，免费为贫寒子弟启蒙）的塾师，教育 12 岁以上、20 岁以下有志向学之子弟，即对适龄人员的知识教育；2. 担任乡约中的约正，每月初一、十五会集民众宣讲《圣谕广训》，即对民众进行道德教育。

三、乡试

我们前面讲的童试，是争取科举考试资格。真正地进入科举考试是乡试这一级。虽然叫乡试，它并不在乡下。乡试可以称为乡举、乡闱、秋闱、大比等，是真正选拔举人的考试。因为是分省考试，有点像古代在乡下的各种举荐，所以也就叫乡举。因为是在秋天考试，所以也叫秋闱。乡试考中的就是举人，举人开始真正进入了官僚体系，成为一名国家官员。举人就是推举的人才。成了举人之后，第二年就可以参加会试了。考取举人第一名叫解元。这个"解"不能念 jiě，而念 jiè。"解"是"选送"的意思，也就是选送到京师继续参加会试。第一次参加会试通过最好。如果没通过，再隔三年又举行会试，可以继续参加会试，不用再参加乡试，也就是乡试获得的举人身份是参加会试的永久性资格。没有考上进士的举人，可以通过拣选、截取、大挑这些不同的选拔方式，选为地方的一些小官，比方说推官、知县、教职，在地方担任一定的职务，也就有了国家的俸禄。

乡试的时间，在每年的八月，所以乡试又叫秋闱。我们经常听到"蟾宫折桂"一词，就是因为八月份桂花盛放。考试分三场，八月初九、十二、十五三场。这三天是正式考试。头一天是入场，第三天出场，比方说第三场是十四日入场，十五日考，十六日出场。八月十五，本应是家人团圆之日，却在考场里冥思苦想地煎熬。

乡试考试地点在哪里？在省城专门设立有考试中心——贡院，当时主要省份都有贡院，只有部分文化欠发达的省份没有，其学子就会集到邻近的省里来考试。清代乡试分为2京13省，即北京和南京，以及13省。有的省没有贡院。比如甘肃最早没有贡院，清末才设了贡院。还有宁夏的考生都到陕西去考；东北地区的考生都到顺天，也就是来北京考试；台湾的考生到福建考；新疆的考生千里迢迢，到陕西来考。

现在有几个贡院还有一点遗迹，有江南贡院在南京，就是秦淮河畔的中国科举考试博物馆，它的明远楼现在正在修复，未来准备要开放。南京贡院还有老照片遗存，从照片可以看出中间高的楼阁是明远楼，一排排小棚子是考棚。明远楼居高临下，一览无余，主要用于监考。我们现在老师监考也是站着俯视学生，看得比较清楚。除了明远楼监视外，考棚之间的一个个通道里也还有巡查监考的。考棚密集，为了考生准确地找到位置，要对其进行编号。古代喜欢用千字文编号，一般它是左右对排，即天—地、玄—黄、宇—宙、洪—荒对着排，不是顺着排完了一边再排另一边。尽管是这样，也还是不好找。有的贡院还要给一个考场方位图，叫作"贡院座号便览"，大概告诉你哪些号在什么位置。商衍鎏先生著录的《清代科举考试述录》中还绘制了广东贡院的平面示意图。当年的广东贡院，现在属于广州鲁迅纪念馆，也还有一点点儿遗址。清代四大贡院，当然还有顺天贡院。顺天贡院现在已经完全没有遗迹了，只留了个贡院街的名字，现在中国社会科学院院部附近。另外，还有位于开封的河南贡院。八国联军侵华，破坏了顺天贡院，因此清代最后两科的会试就改在河南贡院开考。现在河南大学还立有遗存的两通河南贡院碑。

考棚内部是一人一个独立的考试空间，叫号舍。从入场到出场是三天，考生要在这里住两夜。它进深四尺，横宽三尺，也就是一米宽。这个空间很小很局促，但考生必须在这里考试过夜，那么就在号舍的左右墙上设计出高低两道凹槽，并可架起活动板子，白天的时候架得一高一低，高为"桌"，低为"座"，可供考生答题；晚上架在一个高度上合并起来就成了"床"，考生得蜷着身体睡。过去的老人讲要卧如弓，腿别伸那么长，才能适合这个空间啊。每场在贡院要待三天两夜，那就需要带吃的，一般带干粮。考棚外面有水缸，可以盛水喝。现在我们看到很多贡院的老照片上都有成排的水缸。

乡试考试内容还是"四书五经"，只是与童试在量上有区别。顺治初年规定，乡试、会试的第一场还是考"四书"，考三篇，而童试只考一篇；"五经"义考四篇，也就是每个"经"出四个题目，任选一经回答四个题目即可（但这样有人就会只熟习一种"经"，

可能像现在有学生偏科，只挑拣自己熟习的经作答）。第二场考策论一篇，题目只用《孝经》，因为过去皇帝讲以孝治天下。判五道，判就是案例处置。题目设有不同案例，考查怎么处置。因为科举考试是选拔官员，案例处置就是考查行政能力。还有诏、诰、表选做一道，这些都是写作公文。我们现在的公务员考试也要考查这些能力。第三场考时务策五道，就是时事论文。

乾隆五十八年（1793）又进行了细微的调整，成为清朝定制。第一场考"四书"三篇、五言八韵诗一首；第二场考"五经"义各一篇，就是不能偏科只选一经，是要每一种经书选做一篇；第三场考时务策五道。大体差不多，只是量的多少和前后的次序不同。"四书五经"，是固定的文字，通俗地说就如同现在的材料作文，给出一段话，然后考生进行阐发。一般的统计，"四书"中《大学》1753字，《中庸》3568字，《论语》13700字，《孟子》34685字，其中《论语》《孟子》必考，《大学》《中庸》选考一种。"五经"中，《毛诗》39224字，《尚书》25800字，《礼记》99020字，《周易》24207字，《春秋左传》196845字。"四书五经"就这么多字，看谁背得好，谁理解得好，才能阐发得好。

由于科举从隋唐伊始就一直考这样的内容，清代200多年也这么考，考官们出题时要想题目不重复，避免考生押题，就得挖空心思地出偏题怪题。有的是把"四书五经"中前后不相连的文字各截一段，叫截搭题，这真是前言不搭后语。弄得考生也很无奈。现在有的专家梳理文献，甚至发现有个年份的考题竟然没有文字。那怎么出题呢？我们知道古书里没有标点但有句读进行断句，断句时就有个点或圈，这个没有文字的考题就来了这么一个句读的小圈"〇"。我们还真别低估了当时的考生，就有考生特别"学霸"，作文破题时说圣贤立言之先得天象也，因为中国古代一直认为天圆地方。考生在写答案的时候都是以圣人的口气回答，即代圣人言，不是说自己有什么的想法，是我代圣人对这个事进行评判的，也就是给当朝的统治者提供一些资政的思路。考试几乎是老师与学生永远的博弈，即老师们一直防止学生押题，学生却一直在押题。

比如乾隆三十五年（1770）江南省乡试考题，第一场四书题，《论语》是"六十而耳顺，七十而从心所欲，不逾矩"；《中庸》是"及其广大，草木生之，禽兽居之，宝藏兴焉"；《孟子》是"召大师曰为我作君臣相说之乐"。论是"圣人之道，至公也而已矣"。第二场，五经题，《易》的四个题分别是："有孚颙若""圣人感人心而天下和平""安土敦乎仁""与人同者物必归焉"。《书》的四个题分别是："诗言志，歌永言，声依永，律和声"；"淮海惟扬州"；"稼穑作甘"；"作德心逸曰休"。《诗》的四个题分别是："邦之司直""如日之升""古训是式""有飶其香邦家之光"。《春秋》的四个题分别是："春，

齐侯宋公陈侯卫侯郑伯会于鄄（庄公十有五年）"；"秋齐侯宋公江人黄人会于阳谷（僖公三年）"；"会于萧鱼（襄公十有一年）"；"齐人来归郓讙龟阴田（定公十年）"。《礼记》的四个题分别是："修身践言""如松柏之有心也""礼明乐备""圭璋特达德也"。诗题是"赋得桂林一枝（得馨字五言八韵）"。第三场，策五道，分别是：经学、文体、字学、守令、钱法。

乡试试题，除顺天府乡试以外，均由本省考官命题。

乡试的考官，一开始由中央委派，分为主考官和同考官，主考官从京官里选，是"试差"，即派出去出差的，一般分正副两个人。这些考官的主要责任，当时叫专主"衡文"。我们知道有度量衡，度就是量长度，量是量容积，衡是称重量。"衡文"就是"称称"文章写得好不好。雍正三年（1725）规定，只有进士出身的才可以当乡试主考官。如果不是进士，一般来说，学问还不够精深，就没有能力去衡文，去判断文章优劣。同考官一般从本省的官员中选派，负责阅卷，并向主考官推荐预录试卷。因分房阅卷，同考官又称"房官"。各省同考官数额以该省参加乡试人数多少确定，每房分阅250—300卷。如果本省里选拔进士出身的同考官不足，聘邻省进士出身的推官、知县及本省举人出身的教官。

评完卷就开始填榜，因为卷子经过了弥封，也就是糊了名，名次对应的只是考号，那么就先弄一个草榜，就是把名次与考号对应，然后再把糊名揭开，姓名就与考号、名次对应，最后誊写成正式的名字与名次对应的榜文。榜文张贴在省巡抚衙门外边，这就是张榜公布。

乡试考上举人，对于家族来讲是非常荣耀之事，也会有人来报喜。现在送高考通知书都是快递，古代是有专门的人登门报喜。我们都学过《范进中举》的节选，就是讲到报喜这一段。前面讲他老丈人特别挤对他，说他是癞蛤蟆想吃天鹅肉，之前中秀才也不是因为文章写得好，是老师可怜他，看他岁数大。考完乡试回家后，他家穷得没有吃的，母亲让他卖鸡去换米，还没等他回来，家里就来了几个人报喜。邻居去集市上赶紧请他回家，告诉说他高中了，当时捷报就已经升挂起来，捷报上写着"贵府老爷范讳进高中广东乡试第七名亚元"，他也就是广东乡试的第7名。他其实不是亚元，亚是第二，把第七也说成亚元也就是高抬，给他说得更好听点儿，因为咱们中国人都喜欢有意抬高他人的身份，所谓的尊他。这里怎么把范进写作范讳进呢？"讳"是避讳，中国古代有为尊者为长者避讳直呼其名的文化，那必须要说出名字时，就要在名字前加个"讳"字，因为他已经成为举人了，是尊贵之人，一般人就不能再直接叫他名字了，

所以写成范讳进，实际还是叫范进。

　　中举不仅是个人成功的标志，更是一个家庭，乃至家族的光宗耀祖之事。所以，要祭告先祖，告慰先人，也感谢先人的佑护。荣耀门庭让当世人能看得见，就可以在家门上直接挂上"举人""登科"的匾额，也可以立牌坊。当时国家还专门发给这样的经费，叫旗匾银、匾牌银，一般举人给 20 两，进士给 30 两，如果最后考到前三甲，还增加到 80 两。现在广东广州市花都区还立有旗杆石，是最后一科探花商衍鎏家竖旗的遗存。商衍鎏还有个哥哥商衍瀛，也是同科的进士。商衍鎏是中山大学历史系教授、古文字学家、考古学家、书法家、金石篆刻家商承祚之父。

　　一般各省乡试录取的数量，是结合科举的总原则再确定具体的数额。人才多者录取多，人才少者则录取少，有大、中、小省之分，这是第一原则。另一原则是兼顾，首重顺天，以其为首善之地，培养宜优；次兼顾小省，如广西、云南、贵州，鼓舞宜亟。若同为大省或中省，人数要均等。我们今天高考制度里对这种公平的原则也有借鉴。首重顺天，也就是北京是首都地区，作为首善之地，培养宜优，要引领全国的风气之先，对全国有示范作用。兼顾小省，要鼓舞宜亟。对文化欠发达省，如果不给名额或给名额更少，差距会越来越大，这不利于文化的发展。几个方面的原则相互配合确保公平。当时的大省是江南、浙江、江西等，山东、山西、河南、广东、陕西、四川为中省，广西、云南、贵州为小省。具体的数额，我们以顺治二年（1645）确定的来看，当然随着文化的发展，后来有的省份有增加。（表 1）

表 1　顺治二年（1645）各省乡试录取数量

省份	顺天	江南	江西	浙江	湖广	福建	河南	山东	广东	四川	山西	陕西	广西	云南	贵州
录取数量	168	163	113	107	106	105	94	90	86	84	79	79	60	54	40

　　这是顺治二年（1645）的数额，总计 1428 人。贵州省是最小的省份，但清晚期还出了两个状元。

四、会试

乡试考中的举人，从全国各地会集到京师顺天府考试，称会试。"会"就是聚合之意。会试考中者称贡士，即向朝廷贡举士人。第一名称为会元。

乡试在 8 月份考试，经过 20 多天评卷，9 月初公布是否考中。如果考中就要开始准备次年春天进京赶考。因为中国幅员广大，有的地方离京师特别远，像云南、贵州、广东、海南、台湾及新疆等地，那真是万里迢迢。我们现在坐飞机，那个时代的交通之难无法想象。古代安排三年一考应该也有这个原因，当然还因为国家官僚机构没有那么多的岗位。古代不像现在事务这么多，不需要太多官员，所以有时候当年考试通过了也安排不了职位，士子们在不断地等待以至宦途壅塞。

从全国各地赶往京师参加会试，且不说这一路辛苦，有些地方的寒门士子连路费和食宿费用也支付不起。因为是给国家选拔人才，所以清朝官府给士子盘缠银，最多的像琼州府给到三十两，少的有给几两，山东给的最少，给一两。还有的地方像云南、贵州，官府可以提供驿马。这样确保国家能选到真正的人才，正像贡院牌坊上写的"为国求贤"。

会试考试时间在春天，所以叫春闱。具体日子也是九日、十二日、十五日这几天正式考试。

清朝最初的会试在二月初九开始，北京这个时间还挺冷的，贡院的号舍是敞开的，也没有取暖的设施。后来皇帝体恤士子，乾隆十年（1745）以后改成三月份考了，三月份相当于阳历四月份，正好春暖花开。

会试的主考官不再叫主考官，而是叫总裁，分正副，也是由皇帝临时选派。清初是四到七个人，到清中期变成一正两副或者一正三副。对总裁的学问水平要求极高。乾隆时规定，会试总裁须从进士出身之大员内简选，比如从尚书、大学士里遴选。

会试考题的题目很重要。自康熙二十四年（1685）起，会试（以及顺天乡试）的头场"四书"三题均由皇帝钦定。乾隆朝开始增加试帖诗后，诗题亦由皇帝钦定。其后形成定制：钦命试题，由顺天府尹诣皇宫内乾清门领出，亲送贡院，二、三场考题则由考官自命，但需在每场考试结束后，进呈皇帝御览。

清末随着国际大势变化，考试里逐步渗透了新的考题，"四书五经"分量已经较少，多了一些社会关切的问题。比如最后一科会试的考题。

第一场，史论五篇。一、周唐外重内轻，秦魏外轻内重，各有得失论，实际上就

是考"藩镇"问题；二、贾谊五饵三表之说，班固讥其疏，然秦穆尝用之以霸西戎，中行说亦以戒单于，其说未尝不效论，实际上就是考"平戎"问题；三、诸葛亮无申商之心而用其术，王安石用申商之实而讳其名论，实际上就是考"变法"问题；四、裴度奏:宰相宜招延四方贤才与参谋,议请于私第见客论,实际上就是考"举贤"问题；五、北宋结金以图燕赵，南宋助元以攻蔡论，实际上就是考"以夷制夷"问题。

第二场，各国政治、艺学策五道。一、"学堂之设，其旨有三，所以陶铸国民，造就人才，振兴实业。国民不能自立，必立学校以教之，使之技能、必须之知识，盖东西各国所同，日本则尤注重尚武之精神，此陶铸国民之教育也。讲求政治、法律、理财、外交诸专门，以备任使，此造就人才之教育也。分设农、工、商、矿诸学，以期福国利民，此振兴实业之教育也，三者孰为最急策"。二、周礼言农政最详，诸子有农家之学，近时各国研究农务，多以人事转移气候，其要曰土地、曰资本、曰劳力，而能善用此三者，实资智识。方今修明学制，列为专科，冀存要术之道。试陈教农之道。三、"泰西外交政策，往往藉保全土地之名而收利益之实。盍缕举近百年来历史，以证明其事策"。四、"日本变法之初，聘用西人，而国以日强；埃及用外国人至千余员，遂至失财政、裁判之权，而国以不振。试详言其得失利弊策"。五、"美国禁止华工，久成苛例，今届十年期满，亟宜援引公法，驳正原约，以期保护侨民策"。

第三场，"四书五经"义，由光绪皇帝钦命。一、大学之道，在明明德，在亲民，在止于至善义;二、中立而不倚，强哉矫义;三、致天下之民，聚天下自货，交易而退，各得其所义。

尽管已经关注了社会问题，但也只是停留在论说上，并没有科技方面的内容。

考试要想做到公平，就要避免各种因素的舞弊。一是贡院考试结束了，考生交卷，考务官收卷要 10 份捆一小捆，然后 50 份装一箱。装好之后，他们再把成箱的考卷拿到弥封所，弥封所的人员开始对每个卷子进行糊名。我们现在高考所有的名字也是封上的，包括中考，就是沿袭了科举考试的制度。弥封制度（或者叫糊名制度）以及誊录制度都是从宋代开始实行，所以我们说宋代科举考试更加制度化，对后代影响很大，包括三年一考的制度也是宋代制定的。弥封之后还要进行誊录，就是防止评卷的时候，阅卷官熟识考生笔体,关照营私。誊录要选派统一的书手，用红笔把考生文章全抄下来。为确保誊抄无误，还有负责校对的对读所，对誊录的试卷进行唱读校对。完成这些基本的工作之后才开始评卷。我们现在还能看到遗存的朱笔誊录的卷子，上面画有方格，像现在的作文纸似的。誊录卷子上还要有誊录官关防，上面要写书手的名字，以明确

责任。要是誊录错了，也要进行惩罚。

一般会试评卷时间是 15—20 天。我们现在高考阅卷大概也是 10 多天。如果评卷时间太短，阅卷官可能看得不细致，可能评价不准确。但是时间太长，也怕中间生弊，会有各种请托问题，所以控制在 15—20 天。不管乡试还是会试，一开始评卷方法差不多，叫公荐公阅，就是考官都坐一个屋子里，大家一个个轮着来阅。后来才开始像咱们现在高考评卷分小组，叫分房阅卷。同考官一个人可能评 250—300 份，从中按照定额推荐认为好的考卷叫荐卷，俗称出房。同考官要在卷子上面写"荐"字，经正副主考取中之卷为"中卷"，副主考在上面写"取"字，正主考写"中"字，就是取中了。这样评完一轮之后，主考官还有责任把那些没有被推荐上来的落卷复查一遍，防止有特别好的卷子没评出来，影响了国家选才。录取之后，还有磨勘，就是卷子送到礼部进行复核。复核的目的就是不能把差的给选上了，好的给遗漏了。我们现今还能看到遗存下来会试誊写的朱卷，上面就写有"取"字和"中"字，在语句旁边还有点有圈，表明文章写得非常好，我们现在还有"可圈可点"一词。不论是会试还是乡试，都还有覆试，以验证是否有枪替代考。覆试主要是核对笔迹和初试是否一样，如果不一样可能就不是一人所写，还有看阐述的思路是不是一样。

五、殿试

殿试是最后一个级别的考试，是通过会试考上的贡士，到皇宫里考试。这时候皇帝就成了考官，所有参加考试的贡士都成了天子门生。从会试取上的贡士，到进士这一步不再进行淘汰，只要参加殿试一定都是进士，殿试只是再排一下进士的名次。

名义上，皇帝是殿试的考官。真正的考官就不能叫考官了，只能叫读卷官，帮助皇帝来阅卷。名义上，殿试是由皇帝来命题，所以在考试题的最后面都有一句"朕将亲览焉"，也就是皇帝说我将亲自阅读卷子、评定等次。事实上，皇帝只阅看读卷官推荐的前 10 卷，皇帝再确定这 10 份卷子的名次。有时皇帝确定的名次与读卷官一致，那自然以皇帝确定的名次为准。乾隆皇帝时常与读卷官确定的名次不一致。第 11 名以后，读卷官确定是哪个名次就是哪个名次，不会再变。

殿试之后的进士，等次上分为三等，也叫一甲、二甲、三甲。一甲只有三名，又称三鼎甲，俗称状元、榜眼、探花；二甲、三甲的人数每个年份多少不等。一甲、二甲、三甲，都可统称进士，要是分别称，那么一甲就叫赐进士及第，二甲叫赐进士出身，

三甲叫赐同进士出身。为什么大家都竞争这个三鼎甲？不仅是名称问题，关键是他们可以直接授官，而二三甲还要经过进一步的考试，也就是通过吏部的朝考才能授官。

状元、榜眼、探花三个名称来源不同。状元的来源是，唐代举人赴京参加礼部考试须投状，因此称进士科及第的第一人为状元，也称状头。宋代开宝六年（973）以前常称状首，以后才称状元，甚至前三甲都可称状元，元代以后才专称第一名为状元。榜眼的来源是，北宋初对殿试第二、第三名都称榜眼，眼是两个，南宋以后因第三名称探花，榜眼就成为第二名专称。探花之名则源于唐代进士有曲江杏园宴，称探花宴，以进士中的少俊者二人为探花使采折名花，宋代称探花郎。南宋以后，称殿试第三名为探花。

殿试因与会试都是在同一年的春天考，一定程度上受到会试时间的影响。会试在3月中旬考完后，再评卷15—20天，殿试的时间就到了4月份。因为皇帝是殿试主考官，他必须亲临现场，殿试时间又受到皇帝政务活动安排的影响。有时候皇帝出巡或有其他情况，考期也会随之发生变化。但这对考生的影响不是很大，因为参加殿试人很少，最多不到400个，最少的时候就80多个。并且这些人考完会试之后，已经录取为贡士，就在京城住着候考，无须像之前那样从全国各地长途跋涉而来。贡士候考殿试，基本上就住在各省的会馆，这相当于各省的驻京办事处，一旦时间确定即可通知入宫考试。当然，时间的不定对他们多少还是有影响。到乾隆二十六年（1761）正式规定殿试4月21日开考，以后不再改变。21日殿试，25日传胪，即宣布他们的名次，一直延续到清末。

至于殿试地点，顺治十五年（1658）前是在天安门外，因为那时江南还没有完全统一，几方面的政治势力在江南争夺统治权。一旦有怀揣仇恨的士子进宫考试，要谋杀皇帝就很危险，所以，出于确保皇帝安全的考虑把考场设在天安门外。此后才进了皇宫，在太和殿前考试。如果天气不好，就在太和殿两边的庑房考。乾隆五十四年（1789）以后，才到保和殿里面进行考试。所以，现在很多人笼统地讲考状元在保和殿是不严谨的。

殿试的命题也有一个不断调整的过程，到乾隆二十六年（1761）制度终于确定下来。皇帝钦定了读卷官以后，他们在殿试前一天集中在文华殿，开始秘密草拟题目，就是所谓的先进呈"标目"八条，每条二至四字，其实就是草拟八个主题词。由皇帝圈出来四条后，他们再进一步拟为策问，缄封呈览。等皇帝下发后，读卷官携此一同到内阁（文华殿南），用黄纸誊写。当天夜里在内阁开始刊刻刷印试卷，每10张为一封，

以便次日发卷。

殿试考试只考一天，考时务策一道，其实就是考当朝的时政，相当于是皇帝问政于这些进士们，对这些问题有什么看法，有什么高招。他们要用精辟的见解来回答，也就是所谓的对策。比如问治国之道，或问武备筹边，或问吏治政风，或问通商阜民，或研讨民生仓储，或讲求民风士习。如顺治三年（1646）丙戌科殿试，策题为"治天下""求贤才"，六年（1649）己丑科策题为"联满汉""养民力""化顽梗"。康熙九年（1670）庚戌科，题为"安民""兴贤""吏治""治河"。贡院西辕门上写有"为国求贤"，就是为国求贤才，皇帝招徕士子来考试就是要与其联合共同治理天下。策试题一般题干比较长，少的两三百字，到康熙以后有的特别长，达到五六百到一千字，后来从两三个问题增加到四个问题。

考生要根据当朝的时政发表自己的看法，提出自己对答的策略，所以叫对策。我们现在经常说你对一件事有什么对策，就是你有什么思路有什么想法，就是从这里转化而来。考生根据策题要撰写千字以上的对策，所以，答卷一开始的两个字就是"臣对"。

在乡试和会试的时候，因为考的题目比较多，每个题目的答案不需要考生写特别长，五六百字即可，最多不要超过七百字，不要长篇大论。但殿试策题就不能写得太短，太短则难以论述精详、透彻，贯穿古今，通达治体，所以最少要1000字。我研究过很多的殿试卷子，早期是每行24字，后来是22字，读卷官按行统计，加上抬头字，就可统计出总字数，所以一篇策论基本上都得在一千四五百字以上。统计后用苏州码（一种数字符号，即用〡、〢、〣、〤、〥、〦、〧、〨、〩、十来表示1、2、3、4、5、6、7、8、9、10）在卷子封皮最后标出字数。我们现在高考作文要求不得少于800字，此外还有别的题目，考试时间总共才三小时，所以是现在的要求更高了，而古代可以考一天。

清代著名史学家《十七史商榷》的作者王鸣盛，是乾隆十九年（1754）的榜眼。其殿试卷收藏在首都博物馆，我们可以明确看出殿试卷的形式。卷子有很多"页"，实际上就是一"折"，清初有十五折，嘉庆以后改为十折，前面几折写个人履历（自己的籍贯、年龄、哪年的举人，参加哪年的殿试，还要写三代脚色，即曾祖是谁，祖父是谁，父亲是谁，已殁还是未殁，已仕还是未仕）并弥封，后面是正式作答的折，画有红色竖格但无横格，乾隆四十八年（1783）前的卷子纵一尺五寸三分，每格写24字，之后纵一尺四寸，每格写22字。卷子最后印有弥封官的官职与名字。

现在我们语文考试答卷有规定，卷面要干净，字体要工整，卷面有5分。当时也

有明确规定，叫《缮卷条例》，书体规定要用标准的馆阁体楷书，不可以用行书、草书、篆书，不能写得潦草。也不可以省笔，比方说寻寻觅觅冷冷清清，一般叠字的第二字就写两点即可，这句里的第二个寻、觅、冷、清用两点就可以代替。但是，殿试作答时不能用两点，只有恭恭敬敬地给皇帝答题，不能那么随意。也不能有其他特殊情况，比方说会满文想炫一下，写个满汉合璧的试卷，对不起，那也不行。康熙二十七年（1688）戊辰科，浙江仁和贡士凌绍雯以少习清书，殿试对策用满汉合璧体书，有违于《缮卷条例》，虽文辞很好经读卷官列入前十卷，但皇帝钦定后却置二甲之末。当然，是金子早晚都能发光，凌绍雯后来官至内阁学士兼礼部侍郎，是《康熙字典》重要的纂修官之一。除了字体以外，还要论述精详，在古人没开眼看世界前，论述时就只能贯通古今，所以开篇都写"臣对，臣闻"，也就是作为臣士子知道古代圣贤是如何作为的，结合当前的形势，今天这个事情应该怎么做。我们今天都学过中外文学、历史、政治，所以高考作文要纵横古今中外，才能论述得更好。文章结尾的时候都是"臣谨对"。清朝在嘉庆年之前，皇族宗室不可以参加考试，贡士均写："臣草茅新进，罔识忌讳，干冒宸严，不胜战栗，陨越之至，臣谨对。"到嘉庆八年（1803）以后，皇族宗室可以参加乡试、会试，这样就不能再写"草茅新进"，须写"末学新进"。

殿试的评价标准是，务敦尚实学，明淳漓之辨。以策对精详、楷法庄雅为上选。其有缮录不能甚工，而援据典确、晓畅时务者，亦应列为上卷。若对策敷衍成文，全无根据，即使书法可观，亦不得充选。若对策字迹潦草，错落过多，礼部以不足以上呈御览，恐有辱宸严，自然也不能将之拔为前列。到咸丰同治朝以后，专尚楷法。我研究时看过不少考卷，有的在卷面开始写得很工整庄雅，到卷面后部比较潦草，也有的卷面有误写涂抹，最后的名次都不靠前。各朝对缮卷违例者都处罚严厉，不论文章优劣，均置于后，前面举的凌绍雯就是个例子。这也说明规则意识非常重要，做任何事情都不能违规，否则就要付出代价。

殿试次日开始评卷。最初读卷地点并未固定，读卷官只要晨集暮散，寻觅公所归宿，不回寓所即可，来去比较自由，管理不是那么严格。后来为避免这中间会有暗通等舞弊，乾隆二十五年（1760）开始要求统一在文华殿阅卷，读卷官及监察官员一同夜宿在文华殿两廊及后边的传心殿前后房，院门还要上锁，专门派护军把门，官员不能随意出去。现在高考评卷管理更加规范严格，统一住宿，也不可以随意出去等。

顺治十五年（1658）规定读卷官14人，雍正元年（1723）规定为12人，到乾隆二十五年（1760）定为8个人，以后就是这个恒定人数。评卷时由他们对每份考卷依

次评价，不像我们现在考试有具体的分数，而是分为五等，用圈尖点直叉，即○△、丨乂作标识，丶在早期点三点，后来只点一个点。规定不同的读卷官评等不能太悬殊，即"圈不见点，尖不见直"，也就是如果第一读卷官评为一等，画了圈，那"圈不见点"，即第二、第三以后的读卷官不能给评为三等画点及其以下，以此类推。读卷官都是朝廷选拔的大儒，其学问水平基本相当，对一篇文章的品评不会有太大的差异。8位读卷官所画的等次标识，最初是写在一个小纸签上，贴在卷子后面，叫作"浮签"。这个小签事后复查时有可能脱落，有可能坏掉，甚至还可能舞弊替换，后来就直接画在卷子背面。因为卷子是四到七层加厚的夹宣纸，很厚很坚韧，所以签在卷子后面也不会洇墨。8位读卷官最后再给一个综合的等次，拟定这些进士的名次，把名次写在小字条上，再贴在卷子第一折的右下角。评卷时，读卷官还会在卷面对错别字、衍字脱字、语句不通等做出标记，或者对特别好的语句誊写贴出浮签。我看到过光绪二十九年（1903）癸卯科第二甲第七名唐瑞铜的考卷，实际上他就是总排名的第10名，当时8位读卷官全部给画了○评为一等。当年的考题是：任官、明刑、理财、柔远，读卷官就对他"使臣之驻外洋者，必深明公法并熟察外国"的论述表示赞同而贴出黄条。

经过2天评卷，读卷官初拟了名次，在第三天把前10名的卷子进呈给皇帝。这时读卷官真的要给皇帝读卷，由首席读卷官开始依次读卷，一般最多给皇帝读三份卷子，他们就退下由皇帝亲自阅览。有时皇帝完全不用读卷官读卷，皇帝真正亲览，然后钦定名次。这才是最后的名次。须用红笔在卷面文章的开始处写上几甲第几，最后才能启拆弥封，此时方可知道某个名次对应的是何人。

评卷三天之后，就到了4月25日。此日举行传胪大典，也就是在皇宫里宣布进士的名次。新科进士均到皇宫等候，此时他们都还没有授官、没有品级，就排在观礼王公百官的后边。鸿胪寺鸣赞官宣布道：某年月日策试天下贡士，第一甲赐进士及第、第二甲赐进士出身、第三甲赐同进士出身，然后再宣布：第一甲第一名某，其人出列前跪，再宣布第一甲第二名某、第一甲第三名某，并令出列前跪，最后再宣布第二甲第一名某等若干名，第三甲第一名某等若干名，不再出列，他们共同行三叩九拜礼。新科进士参加传胪仪式时，要穿正装，就是穿着举人公服袍，也就是举人真正的官服，戴三枝九叶顶冠。因为举人已经是官僚机构的人员，他们有对应等级的官服。虽然他们在殿试前已经是贡士，但这只是一个过渡性的称谓，从会试到殿试只有一个月的时间，没有对应的等级，故而也就没有贡士的专门官服。

宣布名次，仪式结束后，进士要走出皇宫。清代皇帝为体现对人才的尊重，就允

许三鼎甲从皇宫正门的中门，也就是只有皇帝才能走的御路出宫（当然还有大婚迎娶的皇后入宫时可以走御路），这也是进士无上的荣耀，最高的礼遇。随着进士出宫，提前填好的大金榜也由礼部官员用龙亭抬到长安左门外面张贴（文科张贴在长安左门，武科张贴在长安右门）。进士出宫后就暂回到在京城的临时寓所。他们来自全国各地，在京师一般住在各自家乡在京师所设的会馆，当然也可能住在客舍。出宫回寓所的一路上，奉天府要用伞盖仪仗护送他们，就是所谓的归第，世人也称为"状元游街"。五天以后状元率同科诸进士给皇帝上表谢恩。次日，状元再率诸进士诣先师庙行释菜礼，也就是向万世师表的至圣先师孔子行礼。最后由工部拨银100两，交与国子监在大成门外竖立这一科的题名石碑。

所谓金榜就是进士的名字都写在黄纸上，也叫黄榜。金榜分为大金榜和小金榜。小金榜是写给皇帝看的，因为他只看到前十名的卷子，拆开糊名后也只知道前十名的情况。他需要了解这一年全体进士的情况，就要看小金榜。为了便于阅览，小金榜的形式是一折一折的。我们现在很多人都知道"大金榜"一词，大金榜上先写某年某日策试天下贡士某（这里写会元，而不是状元）多少名，第一甲赐进士及第、第、第二甲赐进士出身、第三甲赐同进士出身，故兹诰示，接着一行一行地题写名次、名字、籍贯，上面钤盖"皇帝之宝"御玺，这就是所谓的"金榜题名"。张榜公布都是三天，过后收回归档入内阁。大金榜很大，有的年份录取的进士人多，要有20多米长。传为明代画家仇英绘过一幅《观榜图》，从图上可以看出大金榜直接贴在墙上，为免风吹雨打，还给罩个小棚子。

殿试考完之后，礼部还要对这一年的考试相关文件进行汇总，刊刻《登科录》或叫《金榜题名录》，与会试题名录一并交内阁收存。主要内容包括策题，一甲三名进士的对策，以及诸进士籍贯、履历等。刊刻后就可以流通发行，一甲三名进士的对策就成为后进的士子学习的"模范作文"。

与"金榜题名"一词对应的还有"名落孙山"一词。名落孙山最早出处是宋代范公偁所写的《过庭录》："吴人孙山，滑稽才子也。赴举他郡，乡人托以子偕往。乡人子失意，山缀榜末，先归。乡人问其子得失，山曰：'解名尽处是孙山，贤郎更在孙山外。'"后来就以"名落孙山"说投考或选拔未中。"解名尽处是孙山，贤郎更在孙山外"，可能是化用欧阳修《踏莎行》中的"平芜尽处是春山，行人更在春山外"。

前面我们讲的都是文科的一些情况，就是文举。对应的也有武举，以选拔武将武官，这个相对来讲不太受重视。我们研究的比较少，文献记载也比较少，因为它更多是靠

武艺的比拼，也分童试、乡试、会试、殿试。武举要分内场和外场，外场就是步箭与骑马射箭等，然后有力量型考试开弓、耍大刀、掇石（搬石头）等。内场默写《武经》，而不是写论文。

六、制度之余及流传逸事

咱们再讲一点儿比较小的制度。

行卷。唐代科举还有行卷制度，不仅看士子当场考的成绩，还要看士子平时文章写得好不好，而不是一次考试定终生。唐代士子在科举考试前向名人行卷，也就是向名人提交个人得意的文章，以希求其称扬和介绍于主持考试的礼部侍郎。文献记载士子朱庆馀以诗投赠官水部郎中的名士张籍。张籍当时以擅长文学而又乐于提拔后进与韩愈齐名。朱庆余平日向他行卷，已经得到他的赏识，临到要考试了，还怕自己的作品不一定符合主考的要求，因此以新妇自比，以新郎比张籍，以公婆比主考，写下了《近试呈张水部》："洞房昨夜停红烛，待晓堂前拜舅姑。妆罢低声问夫婿：画眉深浅入时无。"再次征求张籍的意见。张籍写下了《酬朱庆余》："越女新妆出镜心，自知明艳更沉吟。齐纨未足时人贵，一曲菱歌敌万金。"在宋代孔平仲的《续世说》也有白居易向顾况行卷记载的长安米贵居不易的诙谐："白居易以诗谒顾况，况曰：'米价方贵，居亦不易。'及见首篇'离离原上草，一岁一枯荣。野火烧不尽，春风吹又生'，乃曰：'道得个语，居即易矣。'为之称誉，声名大振。"

公荐。相当于我们现在的实名推荐。《新唐书》与《唐摭言》都记载了杜牧的故事。当时的礼部侍郎崔郾将主持东都考试，公卿皆与之送行，后到的太学博士（教官）吴武陵向其推荐太学生杜牧做状头，就是第一，拿出了杜牧所写的《阿房宫赋》以赞文采，但崔郾表示前几名已经有了人选，把杜牧列为第五。但他人对杜牧列为第五其实仍很不满，杜牧文章写得好，大家公认，但是杜牧不拘小节，人品不够端正。明代还有这样的实名推荐。清朝发生演变，新科进士于殿试之前，有呈送颂联之习；并且殿试策中皆用颂联，以致士子得以预先撰拟，分送请托，致滋弊端。乾隆四年（1739）严加禁止，皇帝上谕中说："向来新科进士于殿试之前，有呈送颂联之陋习，近来此风又觉渐炽。夫士子进身之始，即从事于请托奔竞，则将来服官，尚安望其有所树立，以备国家之用？而大臣等亦宜清白乃心，绝请托之私，为国家培真材。倘有发现一体从重治罪。况士子进身之始，即习为献谀之辞，尤非导之以正。古人

对策中无此体裁也。此后各省学臣广行晓谕，凡士子皆当取历朝流传诵习之文，奉为成式。如汉之晁错、董仲舒、唐之刘蕡、宋之苏轼。虽文字长短不同，要皆条对明切，古茂博畅。"所以，清代特别强调卷面。乾隆二十八年（1763）癸未科，褚廷璋、董潮二人本来是一榜中的巨擘，诗文、楷法抢魁有余，但他们因会试后送卷头给二刘公，结果均不入前十卷。二刘公就是刘统勋和刘纶，大家可能对刘统勋不如对他儿子了解，他是家喻户晓的刘墉之父。此后，强调了一卷定终身，但这也有弊端。就像现在我们高考，也是有的孩子可能平时学习很好，但高考这次失利，我们一直也在探索是否有更好的办法，好像有一些省份在试行把会考成绩的一部分纳入，可能会更好。

反舞弊。为获取最佳考试结果，考生往往采取非正当手段进行舞弊。在考场内，考生通过夹带文字、传递抄袭、枪替倩代、冒籍应试等舞弊；在考场外，则贿通考官、徇私请托、夤缘赌买、暗通关节（所谓关节，是考官与士子串通作弊，先期约定卷内某处所用字眼，考官入场，凭条索录，百不失一）、割换试卷、窜写代改。为维持考试公正，官府一直在寻求规避的办法，尤以为了避免打小抄而加强对入场的监督为重。唐宋时，主要通过开衣解怀来搜检是否有夹带。到金朝出现了史上最严入场方式。泰和元年（1201），大臣上奏说："搜检之际虽当严切，然至于解发袒衣，索及耳鼻，则过甚矣，岂待士之礼哉。故大定二十九年已尝依前故事，使就沐浴，官置衣为之更之，既可防滥，且不亏礼。"即实行了沐浴更衣的办法。到清代康熙朝以后规定，入闱俱穿拆缝衣服，帽用单层毡，大小衫袍褂俱用单层，皮衣去面，毡衣去里，裤单层，袜用单毡，鞋用薄底，坐具用毡片。只带篮筐、小凳、食物、笔砚等项，其余不准带入。还具体要求卷袋不许装里，砚台不许过厚，笔管镂空，木炭长不得过二寸，蜡台用锡，只许单盘，柱必空心通底，糕饼饽饽须切开，考篮编成玲珑格眼，底面如一。一般规定入场，由两名兵卒先后搜检每个考生，也就是考生第一次在贡院大门前被一名兵卒按规定严格搜检之后，再进到考场的仪门，由第二名兵卒按照搜检的规定，再严格搜检一遍。乾隆年间，为了提高搜检兵卒的积极性，规定凡是搜得作弊者一人，搜检的兵卒就可以得到一两银子的奖励。如果前一名搜检兵卒没有搜出考生有夹带等舞弊行为，第二个搜检兵卒搜检出来，第二个兵卒则可以得到三两银子的奖励，并且给予第一个兵卒惩处。

回避。回避制度主要是在乡试、会试两阶段避免舞弊的一种办法。清代规定，其亲属为考官的，不可参加本科考试，须改考别科。考官不能作为本省乡试考官，以便

于回避。每科监考的各位考官，也不能有亲属关系。每科阅卷官员也要回避，比如南方籍阅卷官阅北方考生卷，反之亦然。有的官员为使其亲族能够考试，可能托故不当考官。

任人。通过礼部组织的科举考试只是考取了成为官员的资格，最后任用，还要通过吏部考试。唐代吏部考核分为四项：一曰身，指形貌端正丰伟；二曰言，指语言清晰有条理；三曰书，指书法遒美；四曰判，指判案文辞是否得当，考察吏治能力。言行身判四事皆可取，则先德行；德均以才，才均以劳。这与我们现在任用干部讲求德才兼备，注重实绩的精神一致。

馆选。类似于实习，始于明代。明太祖朱元璋认为新进士多未更事，遂令分派到各衙门观政。观政翰林院等近侍衙门者，采用《尚书》"庶常吉士"之义，称庶吉士。清初沿明制，殿试后亦选庶吉士分派到六部、都察院、通政司、大理寺各衙门观政三月，然后铨选。清初之馆选，为先选而后考，与明代略同。先由诸大臣从新科进士中保举一批人，再参加选拔性考试，然后由皇帝从中选拔年轻貌秀、声音明爽且文字雅醇者为庶吉士。但这并非人人都能参加考试，机会不等不够公平。雍正朝开始确立新科进士朝考制度，即先考而后选，新进士除三鼎甲外人人考试，考上称庶吉士，在庶常馆学习三年后，再考试授官。清朝为适应满族统治的需要，强调庶吉士要分习满、汉书。我认为这种见习性工作很必要，我们在工作中就发现有的同事是博士毕业，会写论文却不知如何处理公文，有个别人不分会议纪要与会议记录、请示与报告。

数据统计。我们再看几个数据，清代一共是112科，顺治九年（1652）和十二年（1655）分满汉考试，即专门有满科，所以有114个状元。如果阅读《起居注》，可知有很多状元当过起居注官，包括2个满族状元麻勒吉和图而宸。清代文科进士总计有多少人？研究者统计有一定差异，我统计是26736人，也有学者统计26532、26846人的，应为统计角度的不同而导致了数字的不同。武科统计不太准，因为文献记载不完善，约有9500人。文科最多的是顺治十二年（1655）和雍正九年（1731），399人。也有的人说400多人，但我坚信是399人。我核对了文献以及进士题名碑。最少的一年是乾隆五十八年（1793），才81个人。文科状元分布情况如何？我们按现在行政区划来看，江苏45个，安徽9个，上海4个。他们都是在江南贡院通过乡试摘得状元的桂冠，一共是58个。据清人笔记记载，乾隆二十六年（1761）皇帝说江南不缺状元，原本考试成绩最优的赵翼是江南的，就不要再给状元的桂冠了，陕西那么重要，一个状元还没有，就把拟定第三的陕西王杰钦定为状元。我们现在的

北京，顺天府只有 1 个状元。贵州是个小省，还考出了 2 个状元。山西、甘肃、云南和奉天几个省份没有状元。武科状元 112 名，虽有姓名，但是籍贯不是都很清楚。其中有 92 个籍贯明确，河北籍的最多，有 32 个。我们有句话叫"燕赵多壮士"，可见此地男儿勇武是有传统的。

历代状元之最。中国历史上有文献记载的第一个状元孙伏伽，是唐朝武德五年（622）状元。中国历史上总计 602 个状元，孙伏伽是第一个。最年幼状元是宋代朱虎臣，皇帝赐他武状元时，年仅 9 岁。文状元最年轻的是唐代莫宣卿 17 岁。历史上最年长的状元，是唐代的尹枢，他 71 岁当的状元。22 年以后他的弟弟尹极也中了状元，这真是状元之家。我们背《三字经》还知道里面有"若梁灏，八十二，对大廷，魁多士"，但他并不是真正考取的，他只是在朝廷上奏对比较得体，皇帝授予他荣誉。历代状元中，诗画成就最高的是唐开元十九年（731）状元王维，书法成就最高的应是唐元和三年（808）状元柳公权。中国历史上第一个状元和最后一个状元都是河北人，而最后一个状元刘春霖是莲池书院也就是私立学校培养的，并不是官学里出来的。

清代的状元之最。清代第一个状元是山东人傅以渐，顺治二年（1645）开始考的乡试，顺治三年（1646）中状元，他是民国时期中央研究院院长傅斯年的先人。最后一个状元刘春霖，他说自己是第一人中最后人。名字与科举最契合的人叫金榜，他中了乾隆三十七年（1772）的金榜，并且是状元。参加考试次数最多的人是江苏常熟人陈祖范，活到 79 岁参加考试 24 次，从他写过的《别号舍文》中"余入此舍凡二十四"可知。政治色彩最浓的状元，是咸丰六年（1856）状元翁同龢，他为同治、光绪两朝帝师，成为晚清政治斗争中帝党首领，积极支持康有为变法主张，最终促成"戊戌变法"，使当时政局发生重大变化。发展实业最强的状元，是光绪二十年（1894）状元张謇，最早开始从事实业活动并取得巨大成就。最强少数民族状元，当属蒙古族崇绮，同治四年（1865）与汉人一起考试拔得头筹成为状元。谁也没有想到的是女婿钦点了未来的岳丈为状元。在同治十一年（1872），他的女儿被选定为皇后。

女状元。《清稗类钞·考试类》记载，历史上真正参加科考而成为女状元的是太平天国时期 20 岁女子傅善祥。太平天国提倡男女平等，女子可以参加科考。当时科考中一道题目取自《论语》的"唯女子与小人为难养也"。她一反众议，"力辟'难养'之说，引古来贤女内助之功"，大举女性之作为，抨击了封建大男子主义及孔子歧视妇女的错误观点。在当时的环境下敢于反对"男尊女卑"谬论，敢于批驳"千古圣人"孔子的定论，其精神、其勇气，深受洪秀全赞赏，亲自选定她为状元，并

与她戴上花冠，穿上礼服，在锣鼓喧天声中游街三天。曾有女学生问我为什么古代没有女进士、女状元，就是没有理解科举制度的本质是选拔官员，而古代男尊女卑，女人只被束缚于家庭不能走向社会，国家机构中没有一席之位。所以，今天我们女士要特别感谢妇女解放运动。

诚实不欺。顺治十五年（1658）殿试，顺治帝钦定名次时见卷上写"克宽克仁，止孝止慈"，皇帝很称赏，欲拔置第一，拆开弥封，见其名为孙承恩。皇帝怀疑与上年北闱案被弹劾的孙旸为一家，就派大臣面询，承恩以实相告，顺治帝尤嘉其诚实不欺，仍定为状元。顺治帝后来特别器重他，说你当了状元，儿子何止是状元啊，于是为他的儿子取名为孙相，以为日后能当宰相。但顺治帝却没有言中，孙承恩不久病死，儿子坎坷终生。

文感君王。康熙十五年（1676），会元彭定求殿试，读卷官认为其书法不如前两名，被列为第三，康熙帝以其对策之末数行有劝勉君王之意，钦定其为第一，并说以前的大儒也不一定都擅长书法。光绪二十一年（1895），钦定状元为骆成骧，有说法是光绪帝看到卷中有"主忧臣辱，主辱臣死，此即臣发愤忌死之日也"等语深为感动，钦定为状元。

谦谦君子。雍正十一年（1733）殿试，雍正帝阅览进呈的第五卷，见字画端楷，策内"公忠体国"一条所述颇得古大臣之风，定为第三。当拆开弥封，才知道是大学士张廷玉之子张若霭，即派人告知张廷玉，并称此非一家之吉祥，能有这样的人才也是国家的福祉。张廷玉代子力辞，情词恳切，雍正帝勉从其请，改张若霭为二甲第一名。将原拟二甲第一名沈文镐改为一甲第三名。张家的谦让家风广为世人称颂，其祖宅安徽桐城的六尺巷，就流传着张廷玉之父大学士张英为家人所写："千里修书只为墙，让他三尺又何妨。长城万里今犹在，不见当年秦始皇。"

昆山"三徐"。江苏昆山徐氏三兄弟因听"春语"受到鼓励，发奋读书，分别中为三鼎甲。顺治十六年（1659），三弟徐元文21岁中状元。康熙九年（1670），长兄徐乾学中探花。次兄徐秉义于康熙十二年（1673）中探花。其舅父是更为著名的大思想家顾炎武，"天下兴，亡匹夫有责"名句广为流传。

祖孙会状。彭定求于康熙十五年（1676）中会元、状元。其孙彭启丰中雍正五年（1727）会元、状元，"祖孙会状"为清代绝无仅有之例。另有彭宁求，康熙二十一年（1682）中探花，与彭定求为同一曾祖兄弟。

苏州三杰。苏州吴县潘世恩，中乾隆五十八年（1793）癸丑科状元。其孙潘祖

荫为咸丰二年（1852）探花。清代重宴恩荣的不足 30 人。其中以潘世恩最为著名。咸丰三年（1853）癸丑科会试时，正逢其周甲之期，他被邀再次参加礼部的琼林筵宴——恩荣宴，而主持仪式的正是其孙礼部侍郎潘祖荫，可谓科场盛事。皇帝曾颁给潘世恩御书匾额"琼林人瑞"四字。潘世璜为潘世恩从弟，中乾隆六十年（1795）恩科探花。

我们的讲座就到这里，各位已然"金榜题名曾艳羡"，再祝"学界称雄续新篇"！

中国文化的时间与空间

王 军

王军，故宫博物院研究馆员、故宫研究院建筑与规划研究所所长、住房和城乡建设部历史文化保护与传承专业委员会委员。长期致力于北京城市史、梁思成学术思想、城市规划与文化遗产保护研究，著有《城记》《历史的峡口》《建极绥猷——北京历史文化价值与名城保护》等。其中，《城记》被译为英文、日文出版。获文津图书奖、中国建筑图书奖、全国优秀畅销书奖等。

2016年9月，笔者应北京市城市规划设计研究院委托，完成北京城市总体规划专项课题"北京历史文化名城保护与文化价值研究"，发现北京日坛与月坛的连接线呈东西走向，与明清北京城市中轴线交会于紫禁城三大殿区域。后又通过航拍及卫星影像分析确认，日坛平面几何中心与月坛平面几何中心的连接线，与城市中轴线交会于太和殿前广场，由此形成子午、卯酉二绳[1]交午格局（图1），这为探讨紫禁城的时空意义及其建筑制度提供了清晰线索。

在中国古代时空密合之方位体系中，子午卯酉配北南东西之位，各表冬至、夏至、春分、秋分（即二至二分，亦称分至）。明嘉靖九年（1530）改制，列天地日月四坛于京师南北东西，与子午卯酉方位拴系，行四时之祭。此种制度极为古老，导源于上

1 古人称子午、卯酉为"二绳"。《淮南子·天文训》记云："子午、卯酉为二绳，丑寅、辰巳、未申、戌亥为四钩。"浙江书局辑刊：《二十二子》，上海古籍出版社，1986年，第1216页。

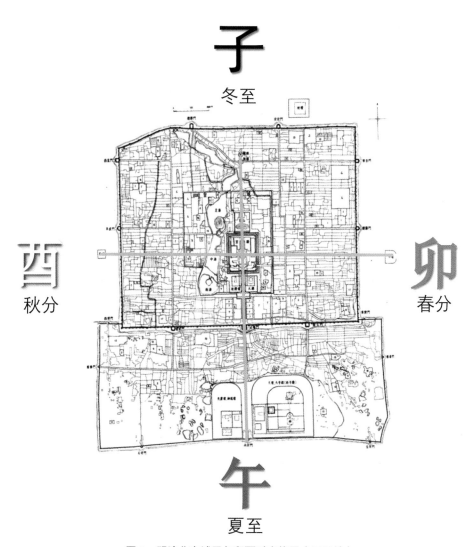

图 1　明清北京城子午卯酉时空格局（王军绘）

古观象授时之法，直溯种植农业的原点与君权架构之道，是中国古代宇宙观与时空观的重要见证，实牵扯中华文化之荦荦大端，事关文明之发生，意义非同寻常，有必要深入研究。

一、"中"字之义

（一）中国历法体系

考古资料表明，中国所在地区一万年前已产生种植农业[1]。这意味着彼时先人已初步掌握了农业时间。对时间的精细测定与规划，需要通过天文观测方能实现。在中国古代观象授时活动中，测定节气至关重要，因为它直接服务于农业生产。

众所周知，一个农业周期即一个太阳年（亦称回归年）时长。中国传统历法以 12 个朔望月为一年（一年为 354 天或 355 天），此为阴历，不能与一个太阳年（约 365 ¼ 天）的周期相合。这意味着以阴历计时不能指导农业生产。为解决这一问题，先人创立了一个太阳年阳历系统，把它"挂"在阴历之上，此即二十四节气，亦称"二十四气"，并通过置闰协调二者周期，这就形成了阴阳合历。

2016 年，二十四节气入选联合国教科文组织人类非物质文化遗产名录，其遗产价值被认定为"中国人通过观察太阳周年运动而形成的时间知识体系及其实践"[2]。

二十四节气的划分法有两种，一是将太阳年时长均分为 24 段，每段 15.22 日弱为一个节气[3]，此为"平气"；二是将黄道（太阳视运动轨迹）自冬至起均分为 24 段，太阳每过一个等分点即为一个节气，此为"定气"。

1　中国所在地区原始农业萌芽期，距今 14000 年—9000 年，20 世纪下半叶发现的这一时期遗址包括长江流域的江西万年仙人洞、吊桶环遗址上层，湖南道县玉蟾岩遗址，华北地区的河北徐水南庄头遗址、北京怀柔转年遗址，以及华南地区的广西南宁豹子头遗址、桂林甑皮岩遗址下层、广东封开黄岩洞遗址等。21 世纪以来，植物考古学在中国得到快速发展。在稻作农业起源研究中，获得的最重要的考古新资料是在浙江浦江上山遗址发现的早期水稻遗存，年代距今一万年前后。参见沈志忠：《我国原始农业的发展阶段》，《中国农业史》2000 年第 19 卷第 2 期；任式楠、吴耀利：《中国新石器时代考古学五十年》，《考古》1999 年第 9 期；赵志军：《中国稻作农业源于一万年前》，《中国社会科学报》2011 年 5 月 10 日第 5 版。

2　《"二十四节气"列入联合国教科文组织人类非物质文化遗产代表作名录》，新华网，2016 年 11 月 30 日。

3　（汉）赵爽注《周髀算经》："节候不正十五日，有三十二分日之七。"即一节气为 15.21875 天，这是将一年 365.25 天均分为二十四节的结果。（汉）赵爽注、（北周）甄鸾重述：《周髀算经》卷下，文物出版社，1981 年，第 14 页。按：《四部丛刊初编子部·周髀算经》误将"三十二分日之七"刻为"二十二分日之七"。

由于地球以椭圆形轨道绕日公转，太阳周年视运动不均匀，定气相隔的时长也就不等，冬至前后一气为 14 日有余，夏至前后一气为 16 日有余。定气更准确反映了季节的变化，但与平气相差不大。为方便计算，古人多用平气。清顺治二年（1645）颁布《时宪历》，定气才被正式采用。

二十四节气对农业生产极为重要，春播、夏管、秋收、冬藏须以之为据。确定二十四节气，必先测定二至二分，这又须以测定空间为前提条件，因为只有借助空间才能读出时间。中国古代天文观测以地平方位为坐标体系，"辨方正位"遂具有重要意义。

（二）"中"字所象之形

《周礼》诸官开篇即云："惟王建国，辨方正位。"把辨方正位列为头等大事，实是因为只有辨方正位才能定时，此事攸关农业生产、社稷安危，乃天子之首要责任。《周礼·夏官·大司马》记云："大司马之职，掌建邦国之九法，以佐王平邦国。制畿封国，以正邦国。设仪辨位，以等邦国。"[1] 所谓"设仪辨位"，即通过一种仪器测定方位。对此，《周礼·考工记》记之甚详："匠人建国，水地以县，置槷以县，眂以景。为规，识日出之景与日入之景。昼参诸日中之景，夜考之极星，以正朝夕。"[2] 就是说，营造国都须先辨方正位。其方法是通过水平仪测表杆刻度以平整土地[3]，在此平地上再垂直竖立表

1　（汉）郑玄注，（唐）贾公彦疏：《周礼注疏》卷二十九《大司马》，载（清）阮元校刻《十三经注疏》，中华书局，2009 年，第 1803 页。

2　（汉）郑玄注，（唐）贾公彦疏：《周礼注疏》卷四十一《匠人》，载《十三经注疏》，中华书局，2009 年，第 2005 页。

3　关于测定水平，宋《营造法式·看详》谓："定平之制，既正四方，据其位置，于四角各立一表，当心安水平。其水平长二尺四寸，广二寸五分，高二寸，下施立桩，长四尺，上面横坐水平。两头各开池，方一寸七分，深一寸三分。身内开槽子，广深各五分，令水通过。于两头池子内，各用水浮子一枚。方一寸五分，高一寸二分；刻上头令侧薄，其厚一分；浮于池内。望两头水浮子之首，遥对立表处，于表身内画记，即知地之高下。凡定柱础取平，须更用真尺较之。其真尺长一丈八尺，广四寸，厚二寸五分；当心上立表，高四尺。于立表当心，自上至下施墨线一道，垂绳坠下，令绳对墨线心，则其下地面自平。"（宋）李诫：《营造法式》，中国建筑工业出版社，2006 年，第 5—6 页。清人李斗《扬州画舫录》卷一《工段营造录》谓："造屋者先平地盘，平地盘又先于画屋样；尺幅中画出阔狭浅深高低尺寸，搭签注明，谓之图说。又以纸裱使厚，按式做纸屋样，令工匠依格放线，谓之烫样。工匠守法成法，中立一方表，下作十字，拱头蹄脚，上横过一方，分作三分，开水池。中表安二线垂下，将小石坠正中心，水池中立水鸭子三个，所以定木端正。压尺十字，以平正四方也。"（清）李斗：《扬州画舫录》，江苏广陵古籍刻印社，1984 年，第 373 页。

杆，以表杆的基点为圆心画圆。太阳东升西落时，表杆之影与圆各有一个交点，将此二点连接，即得正东正西之线，将此线的中心点与表杆的基点连接，即得正南正北之线（图2）。夜晚再通过望筒观测北极星的运行轨迹以测定北极，即可进一步校准方位（图3）。《周髀算经》记载了与之相同之法："以日始出，立表而识其晷。日入复识其晷。晷之两端相直者，正东西也。中折之指表者，正南北也。"[1]

《淮南子·天文训》记录了另一种方法："正朝夕，先树一表，东方操一表却去前表十步，以参望日始出北廉。日直入，又树一表于东方，因西方之表，以参望日方入北廉，则定东方。两表之中与西方之表，则东西之正也。"[2] 即先立一定表，在与之相距十步之东侧，立一游表参望。太阳东升西没时，令游表与定表、太阳三点一线，将游表所据之两点连接，即得正南正北之线；将此线的中心点与定表基点连接，即得正东正西之线（图4）。这一方法与《周礼·考工记》所记"匠人建国"之法原理相同。

测定了四方五位，则可进一步规划八方九宫，由此不断析分，设定周天历度以观测天体运行的位置，就可以获得时间以指导农业生产。

萧良琼在《卜辞中的"立中"与商代的圭表测景》一文中，综合诸家解释指出，汉语"中"字的结构是象征着一根插入地下的杆子（杆上或带斿），一端垂直立在一块四方或圆形的地面的中心点上。"中"表示了一种最古老最原始的天文仪器——测影之表，通过杆上所附带状物，在无风的晴天，可测察杆子是否垂直。据笔者考证，其法见于《周礼》贾公彦疏"以八绳县之，其绳皆附柱，则其柱正矣"[3]。再以杆子为中心坐标点，作圆形或方形，使它的每一边表示一个方向。这些都是对圭表测景法最简单而形象的反映。[4]

就是说，《周礼·考工记》之"匠人建国"篇所记直立之表与所为之规，就是汉语"中"字所象之形，表示了辨别正位定时之法（图5）。此乃中华文明的核心知识要义，因为测定不了空间与时间，就不可能发展种植农业，更无法迈入文明的门槛。所以，一说

1 （汉）赵爽注，（北周）甄鸾重述：《周髀算经》卷下，文物出版社，1981年，第4页。

2 （汉）刘安撰，（汉）高诱注：《淮南子》卷三《天文训》，载《二十二子》，上海古籍出版社，1986年，第1220页。

3 （汉）郑玄注，（唐）贾公彦疏：《周礼注疏》卷四十一《匠人》，载《十三经注疏》，中华书局，2009年，第2005页。

4 萧良琼：《卜辞中的"立中"与商代的圭表测景》，载《科技史文集》第10辑，上海科学技术出版社，1983年，第27—44页。

图 2 《周礼·考工记》"以正朝夕"示意图
（中国天文学史整理研究小组：《中国天文学史》，
1981 年）

图 4 《淮南子·天文训》"正朝夕"之法示意图
（冯时：《中国古代的天文与人文》，2006 年）

图 3 《营造法式》刊印之景表版、望筒
　　景表版为中立槷表之圆版，望筒为测定北极
枢的仪器，其使用遵从《周礼·考工记》匠人建
国之法。

图 5 甲骨文的"中"字
（王本兴：《甲骨文字典》修订版，2014 年）

我们是中国人，就道出了中华文明最大的秘密。

二、基于天文观测的时空观

在中国古代文化中，时间与空间相互拴系，东南西北即春夏秋冬。此种时空合一之人文观念，迥异于西方文化，对中国的思想艺术产生了深远影响。

追根溯源，这一观念的形成，与中华先人观象授时之生产实践存在深刻联系。中国古代天文观测之法，概而言之，即昼测日行，夜观星象，皆以空间测定时间，终致时空一体。

（一）昼测日行

1. 立表测影

前文已记，辨方正位方可定时。在立表测影观测活动中，子午线是最为重要的观测轴，表杆之影与子午线重合即为正午，此时表杆的影长（古人称晷长）为一日最短。

在子午线上，表影最长，时为冬至；表影最短，时为夏至。观测表影在冬至与夏至两点之间游行，即可测定太阳年的时长（图6—图9）。其测定之法，见载于《周髀算经》："于是三百六十五日，南极影长，明日反短，以岁终日影反长，故知之。三百六十五日者三，三百六十六日者一，故知一岁三百六十五日四分日之一，岁终也。"[1]又《后汉书·律历志》："历数之生也，乃立仪、表，以校日景。景长则日远，天度之端也。日发其端，周而为岁，然其景不复，四周千四百六十一日，而景复初，是则日行之终。以周除日，得三百六十五四分度之一，为岁之日数。"[2]又《元史·历志》："周天之度，周岁之日，皆三百六十有五。全策之外，又有奇分，大率皆四分之一。自今岁冬至距来岁冬至，历三百六十五日，而日行一周；凡四周，历千四百六十，则余一日，析而四之，则四分之一也。"[3]就是说，冬至正午表影极长，每365天为一个周期，但每个周期的影长各不相同，四个周期加一日影复如初，将这一日析入四个周期之中，

1 （汉）赵爽注，（北周）甄鸾重述：《周髀算经》卷下，文物出版社，1981年，第27页。

2 （南朝·宋）范晔撰，（唐）李贤等注：《续汉书·律历志下》，载《历代天文律历等志汇编》，中华书局，1976年，第1511页。

3 （明）宋濂等撰：《元史·历志一》，载《历代天文律历等志汇编》，中华书局，1976年，第3310页。

图 6　河南登封告成镇"周公测景台"石表（王军摄）

　　相传 3000 多年前，周公在此用土圭测度日影，以求地中。现存纪念石表一座，为唐开元十一年（723）由太史监南宫说刻立，表南面刻"周公测景台"五字。

图 7　登封"观星台"（王军）摄。

　　所谓"观星台"（明清两代之名），实为高台式圭表。天文学家郭守敬在元初对古代圭表进行改革，新创比传统"八尺之表"高出五倍的高表。观星台台体北侧砖砌凹槽直壁上置横梁，是为高表。凹槽向北平铺之石圭，又称量天尺，其上加置据针孔成像原理制成的景符，用以寻找表端横梁投入之影。当梁影平分日象时，即可度量日影长度。此为郭守敬所创高表制度仅存之实物。

图 8　清光绪三十一年《钦定书经图说》刊印《夏至致日图》

　　此图显示羲叔（《尚书·尧典》所记主南方之官）在夏至日用表杆和土圭测度日影。

图 9　婆罗洲某部落的两个人在夏至日使用表杆和土圭这两种仪器测量日影长度（李约瑟：《中国科学技术史》第四卷《天学》第一分册，1975 年）

则得一岁时长 365 ¼ 天。

测定太阳年的周期，须历时四年，这是极其繁重的工作，这在夸父逐日的神话故事中得以体现。《山海经·海外北经》记云："夸父与日逐走，入日。渴欲得饮，饮于河渭，河渭不足，北饮大泽。未至，道渴而死。弃其杖，化为邓林。"[1]《山海经·大荒北经》记："大荒之中，有山名曰成都，载天。有人珥两黄蛇，把两黄蛇，名曰夸父。后土生信，信生夸父。夸父不量力，欲追日景，逮之于禺谷。将饮河而不足也，将走大泽，未至，死于此。"[2]《列子·汤问》记："夸父不量力，欲追日影，逐之于隅谷之际。渴欲得饮，赴饮河、渭。河渭不足，将走北饮大泽。未至，道渴而死。弃其杖，尸膏肉所浸，生邓林。邓林弥广数千里焉。"[3]夸父逐日是"欲追日影"，也就是测量日影。夸父为此日日操劳，甚至献出了生命！测定太阳年周期之艰辛，固可知矣！这一则神话故事，保留了上古观象授时的文化记忆[4]。

测定了太阳年的周期，再将其析分，便可确定春分、秋分，进而规划分至启闭八节、二十四节气。成书于西汉初年的《周髀算经》记有二十四节气之晷长，两汉之际的《易纬通卦验》对此亦有记载，惜皆非实测数据[5]。现知最早记录二十四节气之实测晷长者，东汉之四分历也[6]。测定了一地标准的二十四节气晷长，便可在该地的任一时日立表测影，核知节气。

1 （晋）郭璞传，（清）毕沅校：《山海经》卷八《海外北经》，载《二十二子》，上海古籍出版社，1986年，第1371页。

2 （晋）郭璞传，（清）毕沅校：《山海经》卷十七《大荒北经》，载《二十二子》，上海古籍出版社，1986年，第1384页。

3 （周）列御寇撰，（晋）张湛注，（唐）殷敬顺释文：《列子》卷五《汤问》，载《二十二子》，上海古籍出版社，1986年，第210页。

4 冯时：《中国古代物质文化史·天文历法》，开明出版社，2013年，第21页；郑文光：《中国天文学源流》，科学出版社，1979年，第38页。

5 晷长为太阳高度的函数，《周髀算经》《易纬》将子午线二至点之间的晷长等分以纪节气显然不确，或只是在喻示二十四节气在时间上等分太阳年周期。唐人李淳风指出《周髀算经》晷长及赵爽注"求二十四气影列损益九寸九分六分分之一，以为定率。检勘术注，有所未通"，其误在其以为"二十四气率乃足平迁"，如移步平行，"日近影短，日远影长"。可事实上，"日高影短，日卑影长"，影之长短取决于日照角度之高低，"今此文，自冬至毕芒种，自夏至毕大雪，均差每气损九寸有奇，是为天体正平，无高卑之异。而日但南北均行，又无升降之殊，即无内衡高于外衡六万里，自相矛盾"。参见《周髀算经》卷下，文物出版社，1981年，第14—15页。

6 （南朝·宋）范晔撰，（唐）李贤注：《后汉书》，载《历代天文律历等志汇编》，中华书局，1976年，第3077—3079页；张培瑜、陈美东、薄树人、胡铁珠：《中国古代历法》，中国科学技术出版社，2013年，第34—35页。

通过立表测影，可以发现，夏至正午表影最短，靠南；冬至正午表影最长，靠北；春分太阳正东而起，正西而落，秋分亦然。所以，子午线南北两端正可表示夏至、冬至；卯酉线东西两端，正可表示春分、秋分。东南西北遂与春夏秋冬拴系。

对此，冯时在《中国古代的天文与人文》一书中指出："当四正方位建立之后，古人通过长期的实践便不难懂得，一年之中惟春分与秋分二日，太阳东升和西落的方向是在正东西的端线上；而夏至时太阳的视位置很高，日中时日影最短；冬至时太阳的视位置很低，日中时日影最长。于是人们渐渐习惯于用东、西、南、北四正方位寓指春分、秋分、夏至和冬至四气，因此，四方既有方位的含义，同时也具有了四气的含义，反之亦然，时间与方位的概念在此得到了统一。"[1] 立表测影观测活动，促成了时空合一人文观念的形成，诚可谓格物致知。

图 10 二十四山地平方位图
　由八天干、十二地支、四维经卦表示二十四个方位，形成北斗指示二十四节气之"刻度"。

2. 测日出日没

先人以天干地支、《周易》八卦与地平方位相配[2]（图 10），在这一坐标体系中观察太阳之出没，亦可测定分至。对此，《周髀算经》记云："冬至昼极短，日出辰而入申，阳照三，不覆九，东西相当正南方；夏至昼极长，日出寅而入戌，阳照九，不覆三，东西相当正北方。日出左而入右，南北行。故冬至从坎，阳在子，日出巽而入坤，见日光少，故曰寒；夏至从离，阴在午，日出艮而入乾，见日光多，故曰暑。"[3]

1　冯时：《中国古代的天文与人文》（修订版），中国社会科学出版社，2006 年，第 39 页。

2　本文所指八卦方位尊从《周易·说卦》所记，宋《邵子易数》称之为"后天八卦方位"，朱熹《周易本义》称之为"文王八卦方位"。所谓"先天八卦方位"，见《邵子易数》之"邵氏先天图"，《周易本义》称之为"伏羲八卦方位"。冯时考证，"先天八卦方位"乃宋儒杜撰，宋代以前的遗物或文献中，找不出丝毫先天方位的痕迹。参见冯时：《中国古代的天文与人文》（修订版），中国社会科学出版社，2006 年，第 52 页；（宋）邵雍：《邵子易数》，九州出版社，2013 年，第 4 页；（宋）朱熹：《周易本义》，中华书局，2009 年，第 13 页。

3　（汉）赵爽注，（北周）甄鸾重述：《周髀算经》卷下，文物出版社，1981 年，第 22—23 页。

赵爽《注》云："分十二辰于地所圆之周，合相去三十度十六分度之七。子午居南北，卯酉居东西。日出入时立一游仪以望中央表之晷，游仪之下即日出入。"[1]

所谓"立一游仪以望中央表之晷"，即前引《淮南子·天文训》所记辨方正位之法。先人以十二地支（即十二辰）等分一个圆周，又以 365 ¼ 度为一个圆周之度数（即周天历度，合一岁之时长）[2]，以观测天体运行的位置（恒星日行一度）。这样，两个地支之间的度数，就是三十度十六分度之七[3]。

冬至日照角度最低，太阳从东南之辰位出、西南之申位没；夏至日照角度最高，太阳从东北方之寅位出、西北之戌位没。

冬至之时，太阳普照南方的三个方位（巳、午、未），不能普照其北的九个方位（子、丑、寅、卯、辰、申、酉、戌、亥），此即"阳照三，不覆九"；夏至之时，太阳不能普照北方的三个方位（亥、子、丑），普照其南的九个方位（寅、卯、辰、巳、午、未、申、酉、戌），此即"阳照九，不覆三"。

关于"冬至从坎，阳在子"，赵爽《注》云："冬至十一月，斗建子位在北方，故曰从坎。坎亦北也，阳气所始起，故曰在子。"[4]关于"夏至从离，阴在午"，赵爽《注》云："夏至五月，斗建在午位南方，故曰离；离亦南也，阴气始生，故曰在午。"[5]在《周易》八卦与地支方位中，坎与子配正北之位，离与午配正南之位。初昏时，北斗指子，即指向北方的坎位，时为冬至；北斗指午，即指向南方的离位，时为夏至。

冬至之后，昼渐长，夜渐短，指向北方子位的表杆之影南缩，此即冬至一阳生，故曰"阳在子"；夏至之后，昼渐短，夜渐长，缩至南方午位的表杆之影北伸，此即夏至一阴生，故曰"阴在午"。

《尚书·尧典》所记春分"寅宾出日，平秩东作"，夏至"平秩南讹"，秋分"寅饯纳日，平秩西成"，冬至"平在朔易"[6]，也是通过观察太阳出没的位置测定时间的方法。

冯时考证，"寅宾出日，平秩东作"是指春分之日，恭敬地迎接东升之日，观测

1 （汉）赵爽注，（北周）甄鸾重述：《周髀算经》卷下，文物出版社，1981年，第22页。

2 《周髀算经》记："周天三百六十五度四分度之一。"参见（汉）赵爽注，（北周）甄鸾重述：《周髀算经》卷下，文物出版社，1981年，第6页。

3 365 ¼ 度除以12即得30.4375度，合三十度十六分度之七。

4 （汉）赵爽注，（北周）甄鸾重述：《周髀算经》卷下，文物出版社，1981年，第23页。

5 （汉）赵爽注，（北周）甄鸾重述：《周髀算经》卷下，文物出版社，1981年，第23页。

6 （唐）孔颖达疏：《尚书正义》卷二《尧典》，载《十三经注疏》，中华书局，2009年，第251页。

东方地平线上依次升起的星辰；"平秩南讹"是指夏至之日，太阳于东方极北之点升起，尔后向南方转行；"寅饯纳日，平秩西成"是指秋分之日，恭敬地为落日送行，观测依次没入西方地平线的星辰；"平在朔易"是指冬至之日，太阳于东方极南之点升起，尔后向北转行。[1]

观察太阳出没之方位，是较为简易的测定分至之法，却不能像立表测影那样，精确地测定 365 ¼ 天之太阳年时长，当是更为原始的天文观测之法。

（二）夜观星象

夜观星象，即《尚书·尧典》所记"历象日月星辰，敬授人时"[2]。通过观测星象，可以更加精细地测定时间。为此，须依托地平方位，设立周密的天球坐标体系，这需要具备相应的数学知识。《周髀算经》记周公问于商高："窃闻乎大夫善数也，请问古者包牺立周天历度，夫天不可阶而升，地不可得尺寸而度，请问数安从出？"[3] 赵爽《注》云："包牺三皇之一，始画八卦。以商高善数，能通乎微妙，达乎无方，无大不综，无幽不显。闻包牺立周天历度，建章蔀之法。《易》曰：'古者包牺氏之王天下也，仰则观象于天，俯则观法于地。'此之谓也。"[4] 包牺氏即伏羲氏，其立周天历度，即设定圆周的度数，这是"仰则观象于天"的坐标体系。它是怎样设定的呢？商高作了这样的回答："数之法出于圆方。圆出于方，方出于矩，矩出于九九八十一，故折矩以为勾广三，股修四，径隅五。既方之外，半其一矩，环而共盘，得成三四五，两矩共长二十有五，是谓积矩。故禹之所以治天下者，此数之所生也。"[5] 又答用矩之道曰："平矩以正绳，偃矩以望高，覆矩以测深，卧矩以知远，环矩以为圆，合矩以为方。方属地，圆属天，天圆地方。"[6] 赵爽《注》云："物有圆方，数有奇耦，天动为圆，其数奇；地静为方，其数耦。此配阴阳之义，非实天地之体也。天不可穷而见，地不可尽而观，岂能定其圆方乎？"[7] 所记圆方之道，实乃测量天地之法，而非天地之形态。所谓"圆

1　冯时：《中国古代物质文化史·天文历法》，开明出版社，2013 年，第 4—5 页。

2　（唐）孔颖达疏：《尚书正义》卷二《尧典》，载《十三经注疏》，中华书局，2009 年，第 251 页。

3　（汉）赵爽注，（北周）甄鸾重述：《周髀算经》卷上，文物出版社，1981 年，第 1 页。

4　（汉）赵爽注，（北周）甄鸾重述：《周髀算经》卷上，文物出版社，1981 年，第 1 页。

5　（汉）赵爽注，（北周）甄鸾重述：《周髀算经》卷上，文物出版社，1981 年，第 2 页。

6　（汉）赵爽注，（北周）甄鸾重述：《周髀算经》卷上，文物出版社，1981 年，第 10 页。

7　（汉）赵爽注，（北周）甄鸾重述：《周髀算经》卷上，文物出版社，1981 年，第 10 页。

出于方",即"环矩以为圆",乃画圆之法。其中的数理关系,包括了勾三股四弦五之勾股定律(图11)。在一个圆周里,测定天体的位置,即可读出时间;在一个矩网里,立表参望,计里画方,勾股运算,即可测定空间。以测天之圆表示天,以测地之方表示地,此即天圆地方。天属阳,地属阴,与天地相配之圆方,亦就具有了阴阳之义。

河南濮阳西水坡45号墓,南圆北方,合于天南地北阴阳之义;良渚玉琮,方圆相涵,表示了天圆地方、阴阳合和。可见,早在新石器时代,先人已熟稔用圆用方之道,并在此基础之上,思辨出了阴阳哲学。

先人设一圆周为365¼度,合于一岁之时长,并发现在此坐标体系中,在初昏的固定时间观测星象,恒星日行一度,此乃地球之自转与公转使然。对此,《尚书考灵曜》记云:"周天三百六十五度四分度之一,而日日行一度,则一期三百六十五日四分度之一。"[1] 又《尔雅》邢昺《疏》:"诸星之转,从东而西,凡三百六十五日四分日之一,星复旧处。星既左转,日则右行,亦三百六十五日四分日之一,至旧星之处。即以一日之行而为一度,计二十八宿一周天,凡三百六十五度四分度之一,是天之一周之数也。天如弹九,围圜三百六十五度四分度之一。"[2]

图11 《周髀算经》载勾三股四弦五图

图12 东汉二十八宿星官图
(冯时:《中国天文考古学》,2001年。四宫名称为笔者添注)

1 [日]安居香山、中村璋八辑:《纬书集成》,河北人民出版社,1994年,第348页。
2 (晋)郭璞注,(宋)邢昺疏:《尔雅注疏》卷六《释天》,载《十三经注疏》,中华书局,2009年,第5670页。

先人发现，分布于天球赤道和太阳黄道一带的二十八组恒星，即二十八宿（图12），与北斗、北极星等拱极星拴系，是理想的观测对象，遂建立二十八宿天球坐标体系，发展出多种观测之法。

昏旦之时，测定二十八宿、拱极星的移行位置，或以二十八宿为背景，观测日月五星之运行，便可获得重要的时间节点。

先人观测星象，以昏旦二时为理想的观测时间，其法有四：

其一，观测南中天星象。此乃中华先人独创之法。

其二，观测地平线及偕日之星象。此乃中西方通用之法，但以此法观测，易受地平线雾霾的干扰，不如前者精准，当是更为古老的天文观测之法。

其三，观测天中紫微垣星象。主要是观测北斗之指向以定时，即先人所称之"斗建"，这亦是中华先人独创之法。

其四，观测月亮、行星。即在二十八宿坐标体系中，观测月亮及行星的运行位置，以获得时间。

兹将《吕氏春秋》《礼记·月令》《大戴礼记·夏小正》《淮南子·时则训》记录的天文观测资料列表如下。（表1）

表 1　先秦西汉典籍天文记录略览

时间	南中天星象观测				地平线及偕日星象观测				紫微垣星象观测			
	吕氏春秋	礼记·月令	大戴礼记·夏小正	淮南子·时则训	吕氏春秋	礼记·月令	大戴礼记·夏小正	淮南子·时则训	吕氏春秋	礼记·月令	大戴礼记·夏小正	淮南子·时则训
孟春正月	昏参中，旦尾中	昏参中，旦尾中	初昏参中	昏参中，旦尾中	日在营室	日在营室	鞠则见				斗柄县在下	招摇指寅

续　表

时间	南中天星象观测			地平线及偕日星象观测			紫微垣星象观测		
仲春二月	昏弧中，且建星中	昏弧中，且建星中		日在奎	日在奎				招摇指卯
季春三月	昏七星中，且牵牛中	昏七星中，且牵牛中	昏七星中，且牵牛中	日在胃	日在胃	参则伏			招摇指辰
孟夏四月	昏翼中，且婺女中	昏翼中，且婺女中	初昏南门正	日在毕	日在毕	昴则见			招摇指巳
仲夏五月	昏亢中，且危中	昏亢中，且危中	初昏大火中	日在东井	日在东井	参则见			招摇指午
季夏六月	昏心中，且奎中	昏火中，且奎中		日在柳	日在柳			初昏斗柄正在上	招摇指未

续　表

时间	南中天星象观测				地平线及偕日星象观测			紫微垣星象观测	
孟秋七月	昏斗中，旦毕中	昏建星中，旦毕中	初昏织女正东乡	昏斗中，旦毕中	日在翼	日在翼		斗柄县在下则旦	招摇指申
仲秋八月	昏牵牛中，旦觜觽中	昏牵牛中，旦觜觿中	参中则旦	昏牵牛中，旦觜觿中	日在角	日在角	辰则伏		招摇指酉
季秋九月	昏虚中，旦柳中	昏虚中，旦柳中		昏虚中，旦柳中	日在房	日在房	内火；辰系于日		招摇指戌
孟冬十月	昏危中，旦七星中	昏危中，旦七星中	织女正北则旦	昏危中，旦七星中	日在尾	日在尾	初昏南门见		招摇指亥

续　表

时间	南中天星象观测				地平线及偕日星象观测			紫微垣星象观测		
仲冬十一月	昏东壁中，且轸中	昏东壁中，且轸中		昏壁中，且轸中	日在斗	日在斗				招摇指子
季冬十二月	昏娄中，且氐中	昏娄中，且氐中		昏娄中，且氐中	日在婺女	日在婺女				招摇指丑

据上表可知，先人观象授时，运用了多种夜观星象之法，详述如下。

1. 二十八宿观测

由于地球自转并绕日公转，初昏时，通过地平方位观测，二十八宿诸星约日行一度，遂可据此测定时间。

为便于观测，先人以春季初昏时的天象为依据，参照地平方位，将二十八宿分为四个部分，分别名之为"东宫苍龙""南宫朱雀""西宫白虎""北宫玄武"。

这是以二十八宿四宫标识地平方位，据以授时。河南濮阳西水坡 45 号墓，在墓主人东西两侧分布蚌塑之青龙、白虎，即为此法，这是目前已知世界最早的二十八宿星图。

（1）东宫苍龙观测

以二十八宿四宫标识了四方，即可通过观测四宫之移行，测定时间。

春分初昏之时，二十八宿四宫分居四方本宫，此后渐次移行，一岁复归本宫。根据这一规律，人们就可以通过地平方位观测四宫的运行位置以获得时间。

先人以东宫苍龙为观测重点，发现初昏时，东宫苍龙在东方为春，在南方为夏，在西方为秋，在北方为冬，回到东方即为一个太阳年的周期。此即《周易》乾卦《象传》

所记"时乘六龙以御天"[1]。

据冯时考证，甲骨文、金文的"龙"字，所象之形，即东宫苍龙七宿[2]（图 13）。乾卦爻辞所记六龙，实为四千年前初昏的授时天象。

其中，初九"潜龙"，为秋分东宫苍龙隐入地下的天象；九二"见龙在田"，即"二月二，龙抬头"，为立春之后东宫苍龙的角宿从地平线上升起的天象；九四"或跃在渊"，为春分东宫苍龙毕现东方的天象；九五"飞龙在天"，为立夏之后东宫苍龙昏中天的天象；上九"亢龙"，为夏至东宫苍龙西斜流下的天象；用九"群龙无首"，为立秋之后日躔东宫苍龙的"龙首"——角、亢二宿的天象；九三"君子终日乾乾，夕惕若厉，无咎"，表现了先人在授时活动中对龙星的观测。

坤卦爻辞则记录了四千年前东宫苍龙的房宿在黎明时的运行位置及其所提示的时间与相应的用事制度。

图 2　甲骨文及金文"龙"字
1—7. 甲骨文　8—9. 金文

图 3　苍龙之象构想图

图 13　冯时绘苍龙之象构想图与甲骨文及金文"龙"字（冯时：《中国早期星象图研究》，1990 年）

1　（魏）王弼、（晋）韩康伯注，（唐）孔颖达疏：《周易正义》卷一《乾》，载《十三经注疏》，中华书局，2009 年，第 23 页。

2　冯时：《中国早期星象图研究》，《自然科学史研究》1990 年第 9 卷第 2 期。

其中，初六"履霜，坚冰至"，指房宿朝见时为霜降，此后隆冬盛寒渐至；六二"直方，大不习，无不利"，指房宿旦中天，时为冬至，占事无需习卜，无有不利；六四"括囊，无咎无誉"，指冬至当行闭藏之令；六五"黄裳，元吉"，指春分祭社，其时房宿晨伏西方；上六"龙战于野，其血玄黄"，描述的是黎明日躔房宿的天象，时值秋分，须祭社报功；用六"利永贞"，意为龙星终而复始，天行不息，卜事利于长久；六三"含章可贞，或从王事，无成有终"，阐释了因观象授时制度所导致的地载万物的用事结果，体现了乾主坤顺的易理[1]。

《说文》释"龙"："春分而登天，秋分而潜渊。"[2] 此即初昏之时，春分与秋分东宫苍龙的标准星象。

此种授时之法，在古代星占家的六壬式盘中有直观体现。六壬式盘分天盘与地盘，其中地盘以二十八宿四宫配伍四方，天盘标有二十八宿及北斗。天盘旋指地盘，即可模拟授时（图 14）。

可见，在春分之际以二十八宿四宫标定四方，是极为智慧的授时方法。春天是一

1

0 5 厘米

2

3

图 14　安徽阜阳双古堆西汉汝阴侯墓出土的六壬式盘（安徽省文物工作队、阜阳地区博物馆、阜阳县文化局：《阜阳双古堆西汉汝阴侯墓发掘简报》，1978 年）

1　冯时：《〈周易〉乾坤卦爻辞研究》，《中国文化》2010 年第 32 期。

2　（汉）许慎撰，（宋）徐铉校定：《说文解字》，中华书局，2013 年，第 245 页。

年耕种开始之时，四宫正位即春回大地。在地平方位中，东宫苍龙在东南西北指示着春夏秋冬，东南西北遂为春夏秋冬的授时方位，这亦催生了时间与空间密合的人文观念。

（2）昏中星观测

《尚书·尧典》记四仲中天星象，有云："日中星鸟以殷仲春"，"日永星火以正仲夏"，"宵中星虚以殷仲秋"，"日短星昴以正仲冬"[1]（图15）。

所谓"日中星鸟以殷仲春"，即南宫朱雀之张宿初昏行至南中天位置，昼夜等分，时为春分；所谓"日永星火以正仲夏"，即东宫苍龙之心宿初昏行至南中天位置，白昼最长，时为夏至；所谓"宵中星虚以殷仲秋"，即北宫玄武之虚宿初昏行至南中天位置，昼夜等分，时为秋分；所谓"日短星昴以正仲冬"，即西宫白虎之昴宿初昏行至南中天位置，白昼最短，时为冬至。其中，"日中"与"宵中"皆表示昼

尚书尧典分至图（作者绘）

图15 《尚书·尧典》以昏中天星象测二至二分示意图
（冯时：《中国天文考古学》，2001年。笔者在原图基础上补绘）

1 （唐）孔颖达疏：《尚书正义》卷二《尧典》，载《十三经注疏》，中华书局，2009年，第251页。

夜等分。日为阳，宵为阴，以"日中"言春分，"宵中"言秋分，则表示春分为阳，秋分为阴。

1927 年，竺可桢在《科学》杂志发表《论以岁差定〈尚书·尧典〉四仲中星之年代》，通过天文推算得出结论："《尧典》四仲中星，盖殷末周初之现象也。"[1]

观测南中天星象以授时，即《周易·说卦》所记"圣人南面而听天下，向明而治"[2]。《礼记·月令》郑玄《注》云："凡记昏明中者为人君，南面而听天下，视时候以授民事。"[3] 南面观星象者，王也；北面待其命者，臣。这就衍生了南面为君、北面为臣的政治制度。《仪礼·士相见礼》："凡燕见于君，必辨君之南面。"[4] 此之谓也。

2. 紫微垣观测

二十八宿所环绕的紫微垣（图 16），又称中宫、紫宫，乃天中之区。对此，《史记·天官书》记云："中宫天极星，其一明者，太一常居也。"[5]《索隐》引《元命包》："紫之言此也，宫之言中也，言天神运动，阴阳开闭，皆在此中也。"[6] 紫宫即此中，乃天帝太一常居之所。对其行态，《淮南子·天文训》记云："紫宫执斗而左转，日行一度，以周于天……反复三百六十五度四分度之一，而成一岁。"[7] 就是说，紫微垣偕北斗周行于天，与二十八宿一样，日行一度，历 365 ¼ 天，星回于天，即为一岁。紫微垣之所以被古人膜拜，正在于其具有神圣的授时意义，试分析如下。

（1）北斗观测

《天官书》记云："斗为帝车，运于中央，临制四乡，分阴阳，建四时，均五行，移节度，定诸纪，皆系于斗。"[8] 即云北斗是上帝的车驾，它以北极为中心运转，居高临下，统制四方。分划阴阳，测定四时，均齐五行，推算节气，制定纲纪，皆须根据北斗

1 竺可桢：《论以岁差定〈尚书·尧典〉四仲中星之年代》，载《竺可桢文集》，科学出版社，1979 年，第 107 页。

2 （魏）王弼、（晋）韩康伯注，（唐）孔颖达疏：《周易正义》卷九《说卦》，载《十三经注疏》，中华书局，2009 年，第 197 页。

3 （汉）郑玄注，（唐）孔颖达疏：《礼记正义》卷十四《月令》，载《十三经注疏》，中华书局，2009 年，第 2928—2929 页。

4 （汉）郑玄注，（唐）贾公彦疏：《仪礼》卷七《士相见礼》，载《十三经注疏》，中华书局，2009 年，第 2108 页。

5 （汉）司马迁：《史记》卷二十七《天官书》，中华书局，1959 年，第 1289 页。

6 （汉）司马迁：《史记》卷二十七《天官书》，中华书局，1959 年，第 1290 页。

7 （汉）刘安撰，（汉）高诱注：《淮南子》卷三《天文训》，载《二十二子》，上海古籍出版社，1986 年，第 1216 页。

8 （汉）司马迁：《史记》卷二十七《天官书》，中华书局，1959 年，第 1291 页。

欽定四庫全書

紫微垣

中元北極紫微宮北極五星在其中大帝之座第二珠

第三之星庶子居第一號曰為太子四為後宮五天樞

左右四星是四輔天一太一當門戶在樞右樞夾南門

兩面營衛一十五上宰少尉兩相對少宰上輔次少輔

上衛少衛次上丞後門東邊大賛府門東咲作一少丞

以次却向前門數陰德門裏兩黃聚尚書以次其位五

女史柱史各一戶御女四星五天柱大理兩黃陰德邊

欽定四庫全書

勾陳尾指北極顛勾陳六星甲前天皇獨在勾陳裏

五帝內座後門是華蓋并杠十六星杠作柄象華蓋形

蓋上連連九個星名曰傳舍如連丁垣外在右各六珠

右是內階連九個星名前八星名八穀廚下五個天捨宿

天床六星左樞右內廚兩星右樞對文昌斗上半月形

稀疎分明六個星文昌之下曰三師太尊只向三公明

天牢六星太尊邊太陽之守四勢前一個宰相太陽側

更有三公相西偏即是玄戈一星圓天理四星斗裏暗

輔星近着開陽淡北斗之宿七星明第一主帝名樞精

第二第三旋璣星第四名權第五衡開陽搖光六七名

搖光左三天搶紅

807-9

图16　北周庚季才原撰、宋王安礼等重修《灵台秘苑》刊印之紫微垣图

（《影印文渊阁四库全书》第807册，1986年）

的指示。

《天官书》又记："杓携龙角。"[1]即云北斗的斗勺指向东宫苍龙的角宿，二者相互拴系（图17）。这意味着，北斗所指即苍龙所在，苍龙在东南西北指示着春夏秋冬，北斗亦然。

观测东宫苍龙存在的一个问题，即秋分苍龙潜入地平线之后，无法测定其方位。古人发现，北斗与苍龙拴系，这样，就可以由北斗指示苍龙的位置。在北半球中纬度地区，北斗位于恒显圈，极便于观测，此乃更为进步的观测方法。

《鹖冠子·环流》记云："斗柄东指，天下皆春；斗柄南指，天下皆夏；斗柄西指，天下皆秋；斗柄北指，天下皆冬。"[2]北斗在东南西北指示着春夏秋冬，与观测东宫苍龙

图17　北斗拴系二十八宿示意图（冯时：《中国古代物质文化史·天文历法》，2013年）

1　（汉）司马迁：《史记》卷二十七《天官书》，中华书局，1959年，第1291页。

2　（宋）陆佃解：《鹖冠子》，商务印书馆，1937年，第21页。

一样，东南西北亦为春夏秋冬的授时方位，这同样塑造着时空合一的人文观念。

如将地平方位分为二十四个圆周"刻度"，如罗盘之二十四山，北斗每15日即移指一"山"之中央，由此指示二十四节气（图18）；若将地平方位等分为七十二个圆周"刻度"，如罗盘之七十二龙，北斗每5日即移指一"龙"之中央，由此指示

图18　明代《三才图会》刊印之"玉衡随气指建图"显示北斗初昏在二十四山方位指示二十四节气

七十二候。

《淮南子·天文训》记录了北斗移指二十四节气之法，如表 2 所示。

表 2 《淮南子·天文训》记北斗指示二十四节气表

北斗每 15 天所指方位	北斗所指节气
斗指子	冬至
加十五日指癸	小寒
加十五日指丑	大寒
加十五日指报德之维	立春
加十五日指寅	雨水
加十五日指甲	惊蛰
加十五日指卯	春分
加十五日指乙	清明
加十五日指辰	谷雨
加十五日指常羊之维	立夏
加十五日指巳	小满
加十五日指丙	芒种
加十五日指午	夏至
加十五日指丁	小暑
加十五日指未	大暑
加十五日指背阳之维	立秋
加十五日指申	处暑
加十五日指庚	白露
加十五日指酉	秋分
加十五日指辛	寒露
加十五日指戌	霜降
加十五日指蹄通之维	立冬
加十五日指亥	小雪
加十五日指壬	大雪

在这样的授时方法中，北斗如同时间的指针，地平方位如同时间的"刻度"，所有的空间，都被北斗赋予了时间的意义，这对中国古代营造制度产生了深刻影响，详见后文。

（2）北极星观测

通过望筒观察，古人发现北极星与北极（north pole，即北天极）的位置并不相合，且绕极而行。《吕氏春秋·有始览》有云："极星与天俱游，而天枢不移。"[1]《周髀算经》言之甚详："欲知北极枢璇周四极，常以夏至夜半时，北极南游所极；冬至夜半时，北游所极；冬至日加酉之时，西游所极；日加卯之时，东游所极。此北枢璇玑四游，正北极枢璇玑之中，正北天之中，正极之所游。"[2]

《周礼正义》孙诒让《疏》："《周髀》之说与《吕览》正同。璇玑者，即极星，故《续汉志注》引《星经》云'璇玑谓北极星也'，《尚书大传》云'璇玑谓之北极'，是也。北极枢者，即天极也。然则极星绕极四游，非不移者。其不移者，乃天极耳。《论语·为政篇》云：'譬如北辰居其所，而众星共之。'此亦谓天极。而曰北辰者，举星以表极，许氏谓即指赤道极是也。"[3]《周髀算经》所言之"北极枢"，即《吕氏春秋》所记之"天枢"，是指北极；《周髀算经》所言之"北极"，即《吕氏春秋》所记之"极星"，是指北极星。北极星围绕北极旋转，即"璇周四极""璇玑四游"，北极岿然不动，故云"极星与天俱游，而天枢不移"。夏至子时，北极星行至午位；冬至子时，北极星行至子位；冬至酉时，北极星行至酉位；冬至卯时，北极星行至卯位。此乃《周髀算经》所记彼时二至之标准星象，由此即可测定夏至与冬至。

由于冬至午时正值白昼，北极星无法观测，而夏至子时北极星的位置与冬至午时相合，测定前者即知后者，此乃观测"夏至夜半时，北极南游所极"之深意。进而可知，冬至北极星绕北极的运行状态是：子时行子位，卯时行卯位，午时行午位，酉时行酉位。时间与空间密合无间。

中国古代历法以冬至为起算点，故极重视对冬至的测定。西周宣王至春秋早期，冬至一度被确定为岁首[4]。

1 （秦）吕不韦撰，（汉）高诱注：《吕氏春秋》卷十三《有始览第一》，载《二十二子》，上海古籍出版社，1986年，第666页。

2 （汉）赵爽注，（北周）甄鸾重述：《周髀算经》卷下，文物出版社，1981年，第2页。

3 （清）孙诒让：《周礼正义》，中华书局，1987年，第3421页。

4 冯时：《中国古代物质文化史·天文历法》，开明出版社，2013年，第289页。

古人以最靠近北极的恒星为北极星，将其作为北极的标志。由于岁差，北极绕黄极缓慢移行，约25800年移行一周，所以，靠近北极的恒星渐次变换（图19）。陈遵妫通过天文推算列出北极星表，显示公元前1097年的周公时代，帝星最靠近北极。[1]"周秦时代，以帝星为极星，《史记·天官书》所载'其一明者'就是它。"[2]

遂知《周髀算经》所记之北极星即帝星，并非今日之北极星——勾陈一（小熊座 α 星）。

3. 日月行星观测

（1）测日躔之位

建立了二十八宿天球坐标体系，即可以此为背景，观测日月行星之移行，以知晦朔弦望、寒来暑往、春夏秋冬。

太阳黄道与月亮绕地公转之白道，以及金、木、水、火、土五大行星的运行轨道，与二十八宿恒星带相合，所以，古人又称二十八宿为二十八舍[3]，视之为日月五星的驿站。

在黄道上，太阳约日行一度，周行一年。这样，即可观测太阳在二十八宿中的位置，即日躔，以测定时间（图20）。

《礼记·月令》："孟春之月，日在营室"，"仲春之月，日在奎"，"季春之月，日在胃"，"孟夏之月，日在毕"，"仲夏之月，日在东井"，"季夏之月，日在柳"，"孟秋之月，日在翼"，"仲秋之月，日在角"，"季秋之月，日在房"，"孟冬之月，日在尾"，"仲冬之月，日在斗"，"季冬之月，日在婺女"[4]。即记一年十二月之日躔，以太阳所在位置定时。

古人以南方午位为正向，北方子位为方位之始，称"天左旋，地右动"[5]，以左行为顺，右行为逆。在二十八宿坐标体系中，太阳呈右行之势，即为逆行。盖因是之故，以日躔定时，未像西方那样，成为主流。

1　陈遵妫：《中国天文学史》，上海人民出版社，2006年，第199页。

2　陈遵妫：《中国天文学史》，上海人民出版社，2006年，第593页。

3　《史记·律书》："书曰：七正二十八舍。律历，天所以通五行八正之气，天所以成熟万物也。舍者，日月所舍。舍者，舒气也。"（汉）史马迁：《史记》卷二十五《律书》，中华书局，1959年，第1243页。

4　（汉）郑玄注，（唐）孔颖达疏：《礼记正义》卷十四，载《十三经注疏》，中华书局，2009年，第2928页；卷十五，载《十三经注疏》，中华书局，2009年，第2947页、第2951页、第2954页；卷十六，载《十三经注疏》，中华书局，2009年，第2964页、第2967页、第2971页；卷十七，载《十三经注疏》，中华书局，2009年，第2986页、第2989页、第2993页、第2995页。

5　《春秋元命包》，[日] 安居香山、中村璋八辑：《纬书集成》，河北人民出版社，1994年，第599页。

图 19　赤极绕黄极之岁差图（朱文鑫：《史记天官书恒星图考》，1934 年）

（2）测月相月离

在二十八宿坐标体系中，月亮约日行一宿，其所在位置，称月离，即可据以授时。月亮晦朔弦望一周，即为一月，称朔望月。

东汉魏伯阳《参同契》记录了另一种观测方法，有谓："三日出为爽，震庚受西方；八日兑受丁，上弦平如绳；十五乾体就，盛满甲东方；蟾蜍与兔魄，日月气双明；蟾蜍视卦节，兔者吐生光；七八道已讫，屈折低下降；十六转受统，巽辛见平明；艮直于丙南，下弦二十三；坤乙三十日，东北丧其朋；节尽相禅与，继体复生龙；壬癸配

图 20　宋人杨甲《六经图》刊印之"仰观天文图"显示了二至二分之日躔星宿

甲乙，乾坤括始终。"[1]

即云每月三日初昏，月亮从西方的庚位升起，状若蛾眉，如同一阳初生的震卦；每月八日初昏，月亮行至南方的丁位，其上弦月的形象，如同二阳一阴的兑卦；每月十五日初昏，月亮行至东方的甲位，其望月的形象，如同三爻皆阳的乾卦；每月十六日黎明，月亮从西方的辛位升起，如同一阴初生的巽卦；每月二十三日黎明，月亮行至南方的丙位，其下弦月的形象，如同二阴一阳的艮卦；每月三十日黎明，月亮行至东方的乙位与太阳重合，其晦月形象，如同三爻皆阴的坤卦。

这样，就可通过对月相及其位置的观测，获得时间。

《周礼·春官·冯相氏》记云："冬夏致日，春秋致月，以辨四时之叙。"[2]郑玄《注》："冬至，日在牵牛，景丈三尺；夏至，日在东井，景尺五寸，此长短之极。极则气至，冬无愆阳，夏无伏阴，春分日在娄，秋分日在角，而月弦于牵牛、东井，亦以其景知气至不。春秋冬夏气皆至，则是四时之叙正矣。"[3]贾公彦《疏》："按《通卦验》云：'夫八卦气验，常不在望，以入月八日，不尽八日，候诸卦气。'《注》云：'入月八日不尽八日，阴气得正而平。'以此而言，明致月景亦用此日矣。若然，春分日在娄，其月上弦在东井，圆于角，下弦于牵牛；秋分日在角，上弦于牵牛，圆于娄，下弦东井。故郑并言月弦于牵牛、东井，不言圆望，义可知也。"[4]

春分之日，上弦月位于东井，望月位于角宿，下弦月位于牛宿；秋分之日，上弦月位于牛宿，望月位于娄宿，下弦月位于东井。此仍彼时春秋分的标准星象。

月离之离，通丽，乃附丽之义。月亮周行于天，渐次移行所附丽之宿，被古人赋予了丰富的意义。《诗经·小雅·渐渐之石》记周幽王之时荆、舒之叛，有谓："有豕白蹢，烝涉波矣。月离于毕，俾滂沱矣。"[5]毛亨《传》："月离阴星则雨。"郑玄《笺》："将

1 （汉）魏伯阳：《参同契·圣人上观章第三》，载《增订汉魏丛书·汉魏遗书钞》第5册，西南师范大学出版社、东方出版社，2011年，第57—58页。

2 （汉）郑玄注，（唐）贾公彦疏：《周礼注疏》卷二十六《冯相氏》，载《十三经注疏》，中华书局，2009年，第1767—1768页。

3 （汉）郑玄注，（唐）贾公彦疏：《周礼注疏》卷二十六《冯相氏》，载《十三经注疏》，中华书局，2009年，第1768页。

4 （汉）郑玄注，（唐）贾公彦疏：《周礼注疏》卷二十六《冯相氏》，载《十三经注疏》，中华书局，2009年，第1768页。

5 （汉）毛亨传，（汉）郑玄笺，（唐）孔颖达疏：《毛诗正义》卷十五《渐渐之石》，载《十三经注疏》，中华书局，2009年，第1075页。

有大雨，征气先见于天。以言荆、舒之叛，萌渐亦由王出也。豕既涉波，今又雨使之滂沱，疾王甚也。"[1] 蹢即蹄，白蹢即白蹄。荆、舒之人，如白蹄之猪，其性能水，唐突难制。毕乃西宫白虎之宿，西方属金，金生水，故"俾滂沱矣"。《诗经》以此喻指幽王失德，又不能预察荆、舒之叛，终致祸乱。

顾炎武《日知录》记云："三代以上，人人皆知天文。'七月流火'，农夫之辞也；'三星在天'，妇人之语也；'月离于毕'，戍卒之作也；'龙尾伏辰'，儿童之谣也。"[2] "七月流火"典出《诗经·豳风》"七月流火，九月授衣"[3]，指秋七月东宫苍龙的大火星（心宿二）于初昏时西坠；"三星在天"典出《诗经·绸缪》"绸缪束薪，三星在天"[4]，指冬十月西宫白虎之参宿昏见于东方[5]；"月离于毕"典出《诗经·渐渐之石》，前文已记；"龙尾伏辰"典出《左传·僖公五年》"童谣云：'丙之晨，龙尾伏辰。'"[6]指秋分之后日躔东宫苍龙的尾宿，苍龙伏而不见。

顾炎武感慨："三代以上，人人皆知天文。"即言在推步历法成熟之前，观测天象乃寻常之事，有了历书之后，观测天象已非人人必需，则成非常之事。

1 （汉）毛亨传，（汉）郑玄笺，（唐）孔颖达疏：《毛诗正义》卷十五《渐渐之石》，载《十三经注疏》，中华书局，2009年，第1075页。

2 《日知录》卷三十《天文》。（清）顾炎武著，（清）黄汝成集释：《日知录集释（外七种）》，上海古籍出版社，1985年，第2203页。

3 （汉）毛亨传，（汉）郑玄笺，（唐）孔颖达疏：《毛诗正义》卷八《豳风》，载《十三经注疏》，中华书局，2009年，第830页。

4 （汉）毛亨传，（汉）郑玄笺，（唐）孔颖达疏：《毛诗正义》卷六《绸缪》，载《十三经注疏》，中华书局，2009年，第772页。

5 《诗经·绸缪》："绸缪束薪，三星在天。"毛亨《传》曰："三星，参也。在天，谓始见东方也。男女待礼而成，若薪刍待人事而后束也。三星在天，可以嫁娶矣。"郑玄《笺》云："三星，谓心星也。心有尊卑，夫妇父子之象，又为二月之合宿，故嫁娶者以为候焉。昏而火星不见，嫁娶之时也。今我束薪于野，乃见其在天，则三月之末，四月之中，见于东方矣，故云'不得其时'。"孔颖达《正义》："毛以为，不得初冬、冬末、开春之时，故陈婚姻之正时以刺之。郑以为，不得仲春之正时，四月五月乃成婚，故直举失时之事以刺之。毛以为，婚之月自季秋尽于孟春，皆可成婚。三十之男，二十之女，乃得以仲春行嫁。自是以外，余月皆不得为婚也。今此晋国之乱，婚姻失于正时。三章皆举婚姻正时以刺之。三星者，参也。首章言在天，谓始见东方，十月之时，故王肃述毛云：'三星在天，谓十月也。'"（《十三经注疏》，中华书局，2009年，第772页）综上所述，毛亨谓三星为西宫白虎之参宿，"三星在天"即参宿昏见东方，时为孟冬十月，此后至次年孟春，皆宜嫁娶。三十之男，二十之妇，宜于仲春行嫁。郑玄谓三星为东宫苍龙之心宿，"三星在天"即心宿昏见东方，时为季春三月之末、孟夏四月之中，此时嫁娶，不得于时。皆谓婚嫁之正时，对三星之解释虽然不同，但意义相通。

6 （周）左丘明传，（晋）杜预注，（唐）孔颖达疏：《春秋左传正义》卷十二《僖公五年》，载《十三经注疏》，中华书局，2009年，第3897页。

及至今日，随着经学之废，辨星考域已是冷门绝学矣！

（3）测行星之位

二十八宿诸宿距度不一，不能等分一周天。古人便在此基础之上，将天赤道等分为十二份，即十二次，将二十八宿配列其中，形成更严密的坐标体系，这为行星的观测带来极大的便利。

a. 观测木星

五大行星中，木星之移行最具授时意义。古人以十二次为坐标观察，发现木星约一年移行一次，约 12 年移行一周，遂称木星为岁星，以木星所行之次纪年，此为岁星纪年。

在二十八宿坐标体系中，木星自西向东移行，与传统时空次序相逆，木星绕地球一周的公转周期为 11.86 年，又不能尽合 12 年，以此纪年，必有差迟。

为解决此问题，古人虚拟了一个自东向西顺行的天体，名曰太岁，将十二地支与十二次相配，称十二地支为十二辰（表 3）。令太岁一年行一辰，12 年行一周，以此纪年，即太岁纪年。

b. 观测土星

《史记·天官书》："历斗之会以定填星之位。"《索隐》引晋灼曰："常以甲辰之元始建斗，岁填一宿，二十八岁而周天。"[1]《淮南子·天文训》："镇星以甲寅元始建斗，岁镇行一宿。"[2]

填与镇通，填星即镇星，就是土星。《淮南子》所记"甲寅元始"与《索隐》所引"甲辰元始"异。查《易纬乾凿度》："历元无名，推先纪曰甲寅。"[3]《春秋命历序》："设元岁在甲寅。"[4] 当以"甲寅元始"为是。

土星绕地公转周期为 29.46 年，每年约行二十八宿之一宿，即"岁镇行一宿"，也可以此纪时。

1　（汉）司马迁：《史记》卷二十七《天官书》，中华书局，1959 年，第 1319 页。

2　（汉）刘安撰，（汉）高诱注：《淮南子》卷三《天文训》，载《二十二子》，上海古籍出版社，1986 年，第 1216 页。

3　[日] 安居香山、中村璋八辑：《纬书集成》，河北人民出版社，1994 年，第 38 页。

4　[日] 安居香山、中村璋八辑：《纬书集成》，河北人民出版社，1994 年，第 886 页。

c. 观测金星

《史记·天官书》:"察日行以处位太白","其大率，岁一周天"[1]。《索隐》:"太白晨出东方曰启明，故察日行以处太白之位也。" 又引《韩诗》云 :"太白晨出东方为启明，昏见西方为长庚。"[2]

太白即金星，乃太阳向外的第二颗行星，因其近日，与日偕行，故"其大率，岁一周天"。

d. 观测水星

《史记·天官书》:"察日辰之会，以治辰星之位。"《索隐》引宋均曰 :"辰星正四时之位，得与北辰同名也。"[3]

《春秋元命包》:"北方辰星水，生物布其纪，故辰星理四时。"[4]《淮南子·天文训》:"辰星正四时，常以二月春分效奎、娄……以五月夏至效东井、舆鬼;以八月秋分效角、亢 ;以十一月冬至效斗、牵牛。出以辰戌，入以丑未，出二旬而入，晨候之东方，夕候之西方。一时不出，其时不和 ;四时不出，天下大饥。"[5]

辰星即水星，乃太阳向外第一颗行星，因其极近太阳，遂可据以测定日躔，有授时之义。

e. 观测火星

《淮南子·天文训》:"太白元始，以正月甲寅，与荧惑晨出东方。"[6]荧惑即火星，其与太阳偕出，与日月五星一线相直，即"齐七政"，古人以此推算纪元。[7]

以上五大行星皆肉眼可见，皆具有授时意义。古人以二十八宿为背景观测日月五星移行之位以获得时间，二十八宿便成为时间的"刻度"。

二十八宿不能尽显，只是半现于夜空，其所隐没部分不能观察，所以，古人更重视对拱极星的观测。

1 （汉）司马迁 :《史记》卷二十七《天官书》，中华书局，1959 年，第 1322、1323 页。

2 （汉）司马迁 :《史记》卷二十七《天官书》，中华书局，1959 年，第 1322 页。

3 （汉）司马迁 :《史记》卷二十七《天官书》，中华书局，1959 年，第 1327 页。

4 ［日］安居香山、中村璋八辑 :《纬书集成》，河北人民出版社，1994 年，第 645—646 页。

5 （汉）刘安撰，（汉）高诱注 :《淮南子》卷三《天文训》，载《二十二子》，上海古籍出版社，1986 年，第 1216 页。

6 （汉）刘安撰，（汉）高诱注 :《淮南子》卷三《天文训》，载《二十二子》，上海古籍出版社，1986 年，第 1216 页。

7 其法详见拙作《尧风舜雨——元大都规划思想与古代中国》甲篇第二章及第三章。

在北半球中纬度地区，北斗、北极星等拱极星皆位于恒显圈，极便于观测，只需明确其与二十八宿的拴系关系，即可由其指示二十八宿半隐诸宿所在位置[1]。

所以，以北极为中心的天区得到极大重视。紫微垣乃北极所在，北斗、北极星游行其中，在地平方位上指示着时间，其与立表测影、观测东宫苍龙一样，皆以地平方位为授时"刻度"，在东南西北指示春夏秋冬，这就形成了东南西北即春夏秋冬——时间与空间合一之时空观，奠定了中华文化最具基础性的知识与思想基石。

三、东西方时空观之迥异

（一）黄道十二宫授时之法

西方并无时间与空间合一的文化传统，其形成时空合一之认识，还仰赖文艺复兴以来因望远镜的发明而对光速的认知。因为光速的存在，肉眼所见不同距离的空间存在时差，空间的距离也就是时间的距离。基于此义，爱因斯坦在三维空间之上叠加时间的维度，以为相对论奠定科学基础，成为西方世界的一大发明[2]。

欧洲古代天文学并没有拱极星观测传统，黄道天区是其主要观测对象，其所采用的黄道十二宫坐标体系源出古巴比伦，是将二十八宿恒星带等分为十二份，即十二个星座，与中国的十二次极为相似（表3）。在此坐标体系中，从地球观测，太阳行一宫即为一月，行十二宫即为一年，如同中国以日躔定时。

表 3　中国与欧洲黄赤道天区规划略览[3]

中国		欧洲
十二次	十二辰	十二宫
星纪	丑	摩羯
玄枵	子	宝瓶

1　《史记·天官书》记"杓携龙角，衡殷南斗，魁枕参首"，即言北斗诸星与二十八宿之拴系关系。（汉）司马迁：《史记》卷二十七《天官书》，中华书局，1959年，第1291页。

2　Stephen Hawking: A Brief History of Time. New York: Bantam Books. 2005, P35.

3　资料来源：《汉书·律历志下》；冯时：《中国古代物质文化史·天文历法》；陈遵妫：《中国天文学史》。

续 表

中国		欧洲
娵訾[88]	亥	双鱼
降娄	戌	白羊
大梁	酉	金牛
实沈	申	双子
鹑首	未	巨蟹
鹑火	午	狮子
鹑尾	巳	室女
寿星	辰	天秤
大火	卯	天蝎
析木	寅	人马

　　古罗马建筑师维特鲁威（Vitruvii）在其撰写于公元前 32 年至公元前 22 年的《建筑十书》中，对黄道十二宫授时方法，有这样的叙述："北极高出地面，南极没入地下，天穹中部向南倾斜的区域，有一条由十二个星座组成的宽广环带，它们将一周天等分为十二个部分，人们以大自然的图景描述其外观。这十二个星座与天穹和其他星宿一样，以闪闪发光的列阵周行于陆地与海洋之间，其运行轨道与天之穹顶相合。……十二个星座占据了一周天的十二个部分，自东向西周行不已，月亮、水星、金星、太阳，以及火星、木星、土星，位于不同层级的轨道，巡游于天梯中的不同位置，但皆以相反的方向，自西向东周行于天。……太阳每一个月穿行一个星座，即一周天的十二分之一，十二个月就穿行十二个星座，回到其起始星座，完成一年之行程。"[2]

　　观测太阳在黄道十二宫的位置，须在昏旦二时测定偕日而行的星座，东与西遂成为重要的观测方位。古希腊之帕提农神庙坐西面东，西方城市之轴线多取东西之向，与中国城市南北向轴线迥异，盖源出于此。

1 《汉书·律历志》写为"諏訾"。

2 Vitruvius: The Ten Books on Architecture. New York: Dover Publications, Inc. 1960, PP. 257-258.

（二）东西方思想艺术之根本差异

黄道坐标一旦取代了地平方位成为时间的"刻度"，地平方位就与时间脱离了联系，就不会产生时空一体之人文观念，这导致了东西方思想艺术之根本差异。对此，宗白华有精辟论述：

中国人与西洋人同爱无尽空间（中国人爱称太虚太空无穷无涯），但此中有很大的精神意境上的不同。西洋人站在固定地点，由固定角度透视深空，他的视线失落于无穷，驰于无极。他对这无穷空间是追寻的、控制的、冒险的、探索的。近代无线电、飞机都是表现这控制无限空间的欲望。而结果是彷徨不安，欲海难填。中国人对于这无尽空间的态度却是如古诗所说的："高山仰止，景行行止，虽不能至，而心向往之。"[1]人生在世，如泛扁舟，俯仰天地，容与中流，灵屿瑶岛，极目悠悠。中国人面对着平远之境而很少是一望无边的，像德国浪漫主义大画家菲德烈希（Friedrich）所画的杰作《海滨孤僧》那样，代表着对无穷空间的怅望。在中国画上的远空必有数峰蕴藉，点缀空际，正如元人张秦娥诗云："秋水一抹碧，残霞几缕红。山穷水尽处，隐隐两三峰。"或以归雁晚鸦掩映斜阳，如陈国材诗云："红日晚天三四雁，碧波春水一双鸥。"我们向往无穷的心，须能有所安顿，归返自我，成一回旋的节奏。我们的空间意识的象征不是埃及的直线甬道，不是希腊的立体雕像，也不是欧洲近代人的无尽空间，而是潆洄委曲，绸缪往复，遥望着一个目标的行程（道）！我们的宇宙观是时间率领着空间，因而成就了节奏化、音乐化了的"时空合一体"。这是"一阴一阳之谓道"。[2]

中国画之散点透视以高远、深远、平远之"三远"为法，流动的空间即流动的时间。而西洋画之焦点透视只求从一固定角度把握"一远"[3]，只有一个空间和一个时间。

此种时空观的差异对中西方建筑艺术亦造成根本影响，如梁思成所言：

从古代文献、绘画一直到全国各地存在的实例看来，除了极贫苦的农民住宅外，

1　语出《史记》卷四十七《孔子世家》："太史公曰：诗有之：'高山仰止，景行行止。'虽不能至，然心乡往之。余读孔氏书，想见其为人。"

2　宗白华：《中国诗画中所表现的空间意识》，载《宗白华全集》第2册，安徽教育出版社，2008年，第436—437页。

3　宗白华：《中国诗画中所表现的空间意识》，载《宗白华全集》第2册，安徽教育出版社，2008年，第432页。

中国每一所住宅、宫殿、衙署、庙宇……都是由若干座个体建筑和一些回廊、围墙之类环绕成一个个庭院而组成的。一个庭院不能满足需要时，可以多数庭院组成。一般地多将庭院前后边串起来，通过前院到达后院。……这样由庭院组成的组群，在艺术效果上和欧洲建筑有着一些根本的区别。一般地说，一座欧洲建筑，如同欧洲的画一样，是可以一览无遗的；而中国的任何一处建筑，都像一幅中国的手卷画。手卷画必须一段段地逐渐展开看过去，不可能同时全部看到。走进一所中国房屋，也只能从一个庭院走进另一个庭院，必须全部走完才能全部看完。[1]

　　时间与空间合一的人文观，塑造了中国特有之艺术境界，还催生了天人合一的用事制度与哲学思想。在这样的认知体系中，中华先人并不追寻"欲海难填"的无穷空间，而是秉持万事万物如同星回于天，都有一个循环周期的理念，笃信人文秩序须遵从自然秩序，顺时施政，此即天人合一。

　　《礼记·月令》记十二月用事制度如表4所示。

<p align="center">表4　《礼记·月令》记十二月用事制度略览[2]</p>

十二月	用事制度
孟春正月	是月也，天气下降，地气上腾，天地和同，草木萌动。王命布农事，命田舍东郊，皆修封疆，审端径术，善相丘陵、坂险、原隰，土地所宜，五谷所殖，以教道民，必躬亲之。田事既饬，先定准直，农乃不惑。是月也，命乐正入学习舞，乃修祭典，命祀山林川泽。牺牲毋用牝。禁止伐木。毋覆巢，毋杀孩虫、胎、夭、飞鸟，毋麛，毋卵。毋聚大众，毋置城邦。掩骼埋胔。是月也，不可以称兵，称兵必天殃。兵戎不起，不可从我始。毋变天之道，毋绝地之理，毋乱人之纪。

　　1　梁思成：《〈中国古代建筑史〉（六稿）绪论》，载《梁思成全集》第5卷，中国建筑工业出版社，2001年，第459—460页。

　　2　引自（汉）郑玄注,（唐）孔颖达疏：《礼记正义》卷第十四至卷十七《月令》,载《十三经注疏》,中华书局,2009年,第2937页—第2938页、第2938页—第2939页、第2952页—2954页、第2956页—2957页、第2965页—第2967页、第2968页—2969页、第2972页—第2973页、第2974页—第2976页、第2986页—第2989页、第2990页—第2998页。

续　表

十二月	用事制度
仲春二月	是月也，安萌芽，养幼少，存诸孤。择元日，命民社。命有司省囹圄，去桎梏，毋肆掠，止狱讼。是月也，玄鸟至。至之日，以大牢祠于高禖，天子亲往，后妃帅九嫔御。乃礼天子所御，带以弓韣，授以弓矢于高禖之前。是月也，日夜分，雷乃发声，始电，蛰虫咸动，启户始出。先雷三日，奋木铎以令兆民曰："雷将发声，有不戒其容止者，生子不备，必有凶灾。"日夜分，则同度量，钧衡石，角斗甬，正权概。是月也，耕者少舍，乃修阖扇，寝庙毕备，毋作大事以妨农之事。是月也，毋竭川泽，毋漉陂池，毋焚山林。
季春三月	是月也，生气方盛，阳气发泄，勾者毕出，萌者尽达，不可以内。天子布德行惠，命有司发仓廪，赐贫穷，振乏绝；开府库，出币帛，周天下。勉诸侯，聘名士，礼贤者。是月也，命司空曰："时雨将降，下水上腾，循行国邑，周视原野，修利堤防，道达沟渎，开通道路，毋有障塞。田猎罝罘、罗网、毕翳、喂兽之药，毋出九门。"是月也，命野虞无伐桑柘。鸣鸠拂其羽，戴胜降于桑，具曲、植、籧、筐。后妃斋戒，亲东乡躬桑。禁妇女毋观，省妇使，以劝蚕事。蚕事既登，分茧称丝效功，以共郊庙之服，无有敢惰。是月也，命工师，令百工，审五库之量，金、铁、皮、革、筋、角、齿、羽、箭、干、脂、胶、丹、漆，毋或不良。百工咸理，监工日号，毋悖于时，毋或作为淫巧，以荡上心。是月之末，择吉日大合乐，天子乃率三公、九卿、诸侯、大夫亲往视之。是月也，乃合累牛腾马，游牝于牧。牺牲、驹、犊，举书其数。命国难，九门磔攘，以毕春气。
孟夏四月	是月也，继长增高，毋有坏堕，毋起土功，毋发大众，毋伐大树。是月也，天子始絺，命野虞出行田原，为天子劳农劝民，毋或失时。命司徒巡行县鄙，命农勉作，毋休于都。是月也，驱兽毋害五谷，毋大田猎。农乃登麦，天子乃以彘尝麦，先荐寝庙。是月也，聚畜百药。靡草死，麦秋至。断薄刑，决小罪，出轻系。蚕事毕，后妃献茧。乃收茧税，以桑为均，贵贱长幼如一，以给郊庙之服。是月也，天子饮酎，用礼乐。
仲夏五月	命有司为民祈祀山川百源，大雩帝，用盛乐。乃命百县雩祀百辟卿士有益于民者，以祈谷实。农乃登黍。是月也，天子乃以雏尝黍，羞以含桃，先荐寝庙。令民毋艾蓝以染，毋烧灰，毋暴布，门闾毋闭，关市毋索。挺重囚，益其食。游牝别群，则絷腾驹，班马政。是月也，日长至，阴阳争，死生分。君子斋戒，处必掩身，毋躁，止声色，毋或进，薄滋味，毋致和，节嗜欲，定心气。百官静，事毋刑，以定晏阴之所成。鹿角解，蝉始鸣，半夏生，木堇荣。是月也，毋用火南方。可以居高明，可以远眺望，可以升山陵，可以处台榭。
季夏六月	是月也，树木方盛，乃命虞人入山行木，毋有斩伐。不可以兴土功，不可以合诸侯，不可以起兵动众，毋举大事以摇养气，毋发令而待，以妨神农之事也。水潦盛昌，神农将持功，举大事则有天殃。是月也，土润溽暑，大雨时行，烧剃行水，利以杀草，如以热汤，可以粪田畴，可以美土疆。

十二月	用事制度
孟秋七月	立秋之日，天子亲帅三公、九卿、诸侯、大夫以迎秋于西郊。还反，赏军帅、武人于朝。天子乃命将帅选士厉兵，简练桀俊，专任有功，以征不义，诘诛暴慢，以明好恶，顺彼远方。是月也，命有司修法制，缮囹圄，具桎梏，禁止奸，慎罪邪，务搏执。命理瞻伤，察创，视折，审断，决狱讼必端平，戮有罪，严断刑。天地始肃，不可以赢。是月也，农乃登谷。天子尝新，先荐寝庙。命百官始收敛，完堤防，谨壅塞，以备水潦，修宫室，坏墙垣，补城郭。是月也，毋以封诸侯、立大官，毋以割地、行大使、出大币。
仲秋八月	是月也，养衰老，授几杖，行糜粥饮食。乃命司服具饬衣裳，文绣有恒，制有小大，度有长短，衣服有量，必循其故，冠带有常。乃命有司申严百刑，斩杀必当，毋或枉桡；枉桡不当，反受其殃。是月也，乃命宰、祝循行牺牲，视全具，案刍豢，瞻肥瘠，察物色，必比类，量小大，视长短，皆中度。五者备当，上帝其飨。天子乃难，以达秋气，以犬尝麻，先荐寝庙。是月也，可以筑城郭，建都邑，穿窦窖，修囷仓。乃命有司趣民收敛，务畜菜，多积聚。乃劝种麦，毋或失时。其有失时，行罪无疑。是月也，日夜分，雷始收声，蛰虫坏户，杀气浸盛，阳气日衰，水始涸。日夜分，则同度量，平权衡，正钧石，角斗甬。是月也，易关市，来商旅，纳货贿，以便民事。四方来集，远乡皆至，则财不匮，上无乏用，百事乃遂。凡举大事，毋逆大数，必顺其时，慎因其类。
季秋九月	是月也，申严号令，命百官贵贱无不务内，以会天地之藏，无有宣出。乃命冢宰，农事备收，举五谷之要，藏帝藉之收于神仓，祗敬必饬。是月也，霜始降，则百工休。乃命有司曰："寒气总至，民力不堪，其皆入室。"上丁，命乐正入学习吹。是月也，大飨帝，尝牺牲，告备于天子。合诸侯，制百县，为来岁受朔日，与诸侯所税于民轻重之法，贡职之数，以远近土地所宜为度，以给郊庙之事，无有所私。是月也，天子乃教于田猎，以习五戎，班马政。命仆及七驺咸驾，载旌旐，授车以级，整设于屏外，司徒搢扑，北面誓之。天子乃厉饰，执弓挟矢以猎，命主祠祭禽于四方。是月也，草木黄落，乃伐薪为炭。蛰虫咸俯在内，皆墐其户。乃趣狱刑，毋留有罪。收禄秩之不当，供养之不宜者。是月也，天子乃以犬尝稻，先荐寝庙。
孟冬十月	立冬之日，天子亲帅三公、九卿、大夫以迎冬于北郊。还反，赏死事，恤孤寡。是月也，命大史衅龟策，占兆审卦吉凶，是察阿党，则罪无有掩蔽。是月也，天子始裘。命有司曰："天气上腾，地气下降，天地不通，闭塞而成冬。"命百官谨盖藏，命司徒循行积聚，无有不敛。坏城郭，戒门闾，修键闭，慎管籥，固封疆，备边竟，完要塞，谨关梁，塞徯径。饬丧纪，辨衣裳，审棺椁之薄厚，茔丘垄之小大、高卑、薄厚之度，贵贱之等级。是月也，命工师效功，陈祭器，按度程，毋或作为淫巧，以荡上心，必功致为上。物勒工名，以考其诚，功有不当，必行其罪，以穷其情。是月也，大饮烝。天子乃祈来年于天宗，大割祠于公社及门闾，腊先祖、五祀，劳农以休息之。天子乃命将帅讲武，习射御、角力。是月也，乃命水虞、渔师收水泉池泽之赋，毋或敢侵削众庶兆民，以为天子取怨于下。其有若此者，行罪无赦。

续 表

十二月	用事制度
仲冬十一月	命有司曰："土事毋作,慎毋发盖,毋发室屋及起大众,以固而闭。地气沮泄,是谓发天地之房,诸蛰则死,民必疾疫,又随以丧,命之曰畅月。"是月也,命奄尹申宫令,审门闾,谨房室,必重闭,省妇事,毋得淫。虽有贵戚近习,毋有不禁。乃命大酋,秫稻必齐,麹蘖必时,湛炽必洁,水泉必香,陶器必良,火齐必得。兼用六物,大酋监之,毋有差贷。天子命有司祈祀四海、大川、名源、渊泽、井泉。是月也,农有不收藏积聚者,马牛畜兽有放佚者,取之不诘。山林薮泽,有能取蔬食、田猎禽兽者,野虞教道之。其有相侵夺者,罪之不赦。是月也,日短至,阴阳争,诸生荡,君子斋戒,处必掩身,身欲宁,去声色,禁耆欲,安形性事欲静,以待阴阳之所定,芸始生,荔挺出,蚯蚓结,麋角解,水泉动。日短至,则伐木,取竹箭。是月也,可以罢官之无事,去器之无用者。涂阙廷、门闾,筑囹圄,此所以助天地之闭藏也
季冬十二月	命有司大难,旁磔,出土牛,以送寒气。征鸟厉疾,乃毕山川之祀及帝之大臣、天之神祇。是月也,命渔师始渔,天子亲往,乃尝鱼,先荐寝庙。冰方盛,水泽腹坚,命取冰,冰以入。令告民出五种。命农计耦耕事,修耒耜,具田器。命乐师大合吹而罢。乃命四监收秩薪柴,以共郊庙及百祀之薪燎。是月也,日穷于次,月穷于纪,星回于天,数将几终,岁且更始,专而农民,毋有所使。天子乃与公卿大夫共饬国典,论时令,以待来岁之宜。乃命大史次诸侯之列,赋之牺牲,以共皇天上帝、社稷之飨。乃命同姓之邦共寝庙之刍豢。命宰历卿大夫至于庶民土田之数,而赋牺牲,以共山林名川之祀。凡在天下九州之民者,无不咸献其力,以共皇天上帝、社稷寝庙、山林名川之祀。

以上用事制度,皆以合时宜为法,以不误农时为纲。春时万物生长,故不能田猎杀生;秋时万物生成,方可行教于田猎。兴土功,举大事,不能悖于时令,不可妨碍农事。这就将人之所欲,节制于天地秩序之中。

《周易》节卦《象》曰:"天地节而四时成,节以制度,不伤财,不害民。"《象》曰:"泽上有水,节。君子以制度数,议德行。"孔颖达《正义》:"君子象节以制其礼数等差,皆使有度,议人之德行任用,皆使得宜。"[1] 先人的用事制度宗奉"有度""得宜",无度即失宜,遂不以无节之用为人生寄托。

反观今日之世界,源出西方的增长主义横行天下——以无节制的需求刺激无节制的生产。资源化为了产品,产品却无法还原为资源,这个系统无法自我循环,终有崩溃的一天。

1 (魏)王弼,(晋)韩康伯注,(唐)孔颖达疏:《周易正义》卷六《节》,载《十三经注疏》,中华书局,2009年,第145页。

相比之下，古代中国有大规模的人口增长，至清朝末期已拥有 4 亿同胞，占全球人口的四分之一。这样的增长，并不以伤害生态环境、破坏天人关系为前提，诚乃人类在这颗星球上极值得敬重的文明样式。

四、由时间定义的空间秩序

（一）既景乃冈，相其阴阳

因观象授时而形成的时间与空间合一的人文观念，深刻定义了中国古代建筑制度。兴造城郭舍室，必先选定基址。《诗经》记公刘迁豳，开疆创业，测度日影，辨方正位，即言此事，有谓："笃公刘，既溥既长，既景乃冈，相其阴阳，观其流泉。其军三单，度其隰原，彻田为粮，度其夕阳，豳居允荒。"[1] 毛亨《传》："既景乃冈，考于日景，参之高冈。"[2] 郑玄《笺》："厚乎公刘之居豳也，既广其地之东西，又长其南北，既以日景定其经界于山之脊，观相其阴阳寒暖所宜、流泉浸润所及，皆为利民富国。"[3] "相其阴阳"，即测度日影，辨方正位。建筑基址一经选定，其前后左右、东南西北即与春夏秋冬对应，空间就被时间赋予了意义。

这意味着，测定中线，以此明辨方位，是建筑平面规划极为重要的基础性工作。对此，单士元在《宫廷建筑巧匠——"样式雷"》一文中写道：

一位在官木工厂服务过的老工人说：设计初步首先是定中线（轴线），这是中国建筑平面布局传统方法，过去有"万法不离中"的术语，就是在一大片方正或不规则的土地上先以罗盘针定方向，而确定出建筑群的中线位置，用野墩子为标志。野墩子钉在中线的终点处，这样便于以起点为纲，自近及远，旁顾左右而考虑全区规划。同现在设计一样，先绘制地盘样（平面图）。在现存雷氏图样里，这种轴线的安排看得很清楚。[4]

1 （汉）毛亨传，（汉）郑玄笺，（唐）孔颖达疏：《毛诗正义》卷十七《大雅·公刘》，载《十三经注疏》，中华书局，2009 年，第 1170 页。

2 （汉）毛亨传，（汉）郑玄笺，（唐）孔颖达疏：《毛诗正义》卷十七《大雅·公刘》，载《十三经注疏》，中华书局，2009 年，第 1170 页。

3 （汉）毛亨传，（汉）郑玄笺，（唐）孔颖达疏：《毛诗正义》卷十七《大雅·公刘》，载《十三经注疏》，中华书局，2009 年，第 1170 页。

4 单士元：《故宫札记》，紫禁城出版社，1990 年，第 283—284 页。

于倬云在《宫殿建筑是古代建筑技术的重要鉴证》一文中写道：

中国古代建筑的配置方法是用若干座建筑物组合而成。由单体建筑围成庭院，设计时先定中轴线，正房（或正殿）多布置在轴线分中位置，在正房之前分别左右立面相向的房屋称厢房（或配殿），这三栋房子再加上前面的院墙，就可以组成三合院，如果再加上倒座或过厅就成为简单的四合院。[1]

王其明在《北京四合院》一书中记四合院平面规划之法，有谓：

风水先生根据建房主人的生辰八字，决定住宅的中轴线的角度，就是用罗盘定准正南北之后，再向左或右偏一些角度，叫做抢阴或抢阳几分。……在决定了中线方位之后，在正房的明间中心部位外侧各设一个"中墩子"，在上面放一条"中线"，这条中线一经放定之后，全宅的平面就都从这条中线上来找。所以中线是非常重要的。瓦、木工常常自称自己是"中线行"，可见它在没有经纬仪等设备时，在建筑施工中是多么的重要。[2]

测定了中线，明辨了方位，空间即与时间对应，就具有了阴阳之义，就可据以调整建筑朝向（逆时针微旋即抢阳，顺时针微旋即抢阴），以塑造阴阳和合的建筑意境。

（二）任德远刑

我们没有任何理由怀疑古人辨方正位的能力。可是，袭自元大都的明北京城市中轴线却不在内城中心子午线的位置，而是略向东移，其走向亦不与正南正北之天文子午线相合，而是呈逆时针微旋之态（图21）。

拙作《尧风舜雨》对此有所讨论，指出中轴线东移，体现了以东方春生之位为尊、任德远刑的观念；中轴线微旋则包含了明堂居丙午正阳之位、顺山因势、不与北极相冲之敬天信仰等环境思想因素。

在中国古代时空观中，东为春，西为秋。春属阳主生，古人以阳为德；秋属阴主杀，

1 于倬云：《中国宫殿建筑论文集》，紫禁城出版社，2002年，第93页；山西省古建筑保护研究所编：《中国古建筑学术讲座文集》，中国展望出版社，1986年，第108页。

2 王其明：《北京四合院》，中国书店，1999年，第90、91页。

古人以阴为刑；趋生避杀，必任德远刑。北京城市中轴线东移向阳，与此种观念相合。《管子·四时》云："德始于春，长于夏；刑始于秋，流于冬。刑德不失，四时如一；刑德离乡，时乃逆行。作事不成，必有大殃。"《春秋繁露·王道通三》云："阳，天之德；阴，天之刑也。阳气暖而阴气寒，阳气予而阴气夺，阳气仁而阴气戾，阳气宽而阴气急，阳气爱而阴气恶，阳气生而阴气杀。是故阳常居实位而行于盛，阴常居空位而行于末。天之好仁而近，恶戾之变而远，大德而小刑之意也。先经而后权，贵阳而贱阴也。"[2]此种思想对营造制度影响至深。中国古代阳宅之主体结构用木不用石，即因五行以木配春主生，以金配秋主杀，石从属于金，故用木而不用石，这就是任德远刑。

在一组建筑之中，东西、左右相对之建筑，往往东高于西、"青龙"高于"白虎"。太和殿前广场东侧之体仁阁高于西侧之弘义阁，泉州开元寺之东塔高于西塔，即为例证，[3]这亦是任德远刑。

明清北京城市中轴线不居内城南北中心线，却从紫禁城正中穿过。经此规划，紫禁城随中轴线整体东移，亦是任德远刑。

古行东西二阶之制。《仪礼·士冠礼》："主人玄端爵韠，立于阼阶下，直东序，西面。"郑玄《注》："阼犹酢也，东阶所以答酢宾客也；堂东西墙，谓之序。"[4]阼阶即东阶。迎宾之堂，东阶为主阶，供主人升降之用；西阶为客阶，供客人升降之用。主人于阼阶酬谢宾客，升阶入堂，于东墙面西，东为主位。《仪礼·燕礼》："小臣设公席于阼阶上，西乡，设加席。公升，即位于席，西乡。"[5]就是说，国君行宴饮之礼，于阼阶升降，坐东朝西，东是主位。

以上制度，皆源出中华先人的时空观。时间与空间合一，时间就定义了空间。

1 （唐）房玄龄注：《管子》卷十四《四时》，载《二十二子》，上海古籍出版社，1986年，第149页。

2 （汉）董仲舒撰：《春秋繁露》卷十一《王道通三》，载于《二十二子》，第794—795页。按：这段文字清人苏舆撰《春秋繁露义证》录于卷十一《阳尊阴卑》。

3 清华大学2004年测绘结果显示，体仁阁高24.137米，弘义阁高23.989米。泉州开元寺东塔名镇国塔，通高48米有余；西塔名仁寿塔，通高44米有余。皆建于南宋。林钊：《泉州开元寺石塔》，《文物参考资料》1958年第1期。按：体仁阁与弘义阁，开元寺东塔与西塔，形制一致，体量各异，等比例伸缩变造，是以材分°模数制设计的结果。清代斗口模数制以斗口为度，即以栱宽（材厚）为度，宋代材栔分°模数制以栱高（材广）为度，基本原理相通，可统称为材分°模数制。

4 （汉）郑玄注，（唐）贾公彦疏：《仪礼》卷二《士冠礼》，载《十三经注疏》，中华书局，2009年，第2053页。

5 （汉）郑玄注，（唐）贾公彦疏：《仪礼》卷十四《燕礼》，载《十三经注疏》，中华书局，2009年，第2195页。

（三）文武与五常

古有文武之制，《尚书·大禹谟》记："益曰：'都！帝德广运，乃圣乃神，乃武乃文。皇天眷命，奄有四海为天下君。'"[1]《管子·版法解》记："版法者，法天地之位，象四时之行，以治天下。四时之行，有寒有暑，圣人法之，故有文有武。天地之位，有前有后，有左有右，圣人法之，以建经纪。春生于左，秋杀于右；夏长于前，冬藏于后。生长之事，文也；收藏之事，武也。是故文事在左，武事在右。圣人法之，以行法令，以治事理。"[2]《易乾坤凿度》记："公轩辕氏益之，法神器车符，文左武右，三器备御。"[3]

东南西北乃春夏秋冬的授时方位，文左武右，即文东武西，左春右秋。"生长之事，文也"，春时万物生发，故文左配春；"收藏之事，武也"，秋时万物闭藏，故武右配秋。

《礼记·月令》以五行表征一年四时阴阳之行态——春属木为东，夏属火为南，秋属金为西，冬属水为北，夏秋之交属土为中（土或分寄四季，即四时之末），由此形成四时、五位、五行的对应关系。

在此基础之上，先人以仁义礼智信配东西南北中，其配法有三：

1. 东仁、西义、南礼、北信、中智

此种配法，见载于《易乾凿度》，有谓："夫万物始出于震，震，东方之卦也，阳气始生，受形之道也，故东方为仁。成于离，离，南方之卦也，阳得正于上，阴得正于下，尊卑之象定，礼之序也，故南方为礼。入于兑，兑，西方之卦也，阴用事而万物得其宜，义之理也，故西方为义。渐于坎，坎，北方之卦也，阴气形盛，阴阳气含闭，信之类也，故北方为信。夫四方之义，皆统于中央，故乾、坤、艮、巽，位在四维，中央所以绳四方行也，智之决也，故中央为智。"[4]

郑玄注《礼记·中庸》与之一致："天命，谓天所命生人者也，是谓性命。木神则仁，金神则义，火神则礼，水神则信，土神则知。"[5]

1 （唐）孔颖达疏：《尚书正义》卷四《大禹谟》，载《十三经注疏》，中华书局，2009年，第283页。

2 （唐）房玄龄注：《管子》卷二十一《版法解》，载《二十二子》，上海古籍出版社，1986年。第171页。

3 《易纬·易乾坤凿度》卷上，《七纬》上册。（清）赵在翰辑：《七纬》，中华书局，2012年，第3页。

4 《易纬·易乾凿度》卷上，《七纬》上册。（清）赵在翰辑：《七纬》，中华书局，2012年，第33页。按：句逗略有调整。

5 （汉）郑玄注，（唐）孔颖达疏：《礼记正义》卷五十二《中庸》，载《十三经注疏》，中华书局，2009年，第3527页。

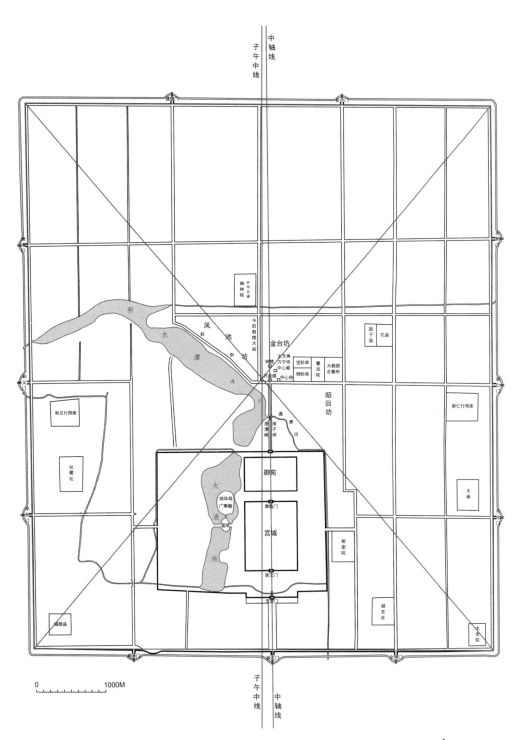

图 21　元大都中轴线东偏微旋示意图（王军绘）

2. 东仁、西义、北礼、南智、中信

此种配法，见载于《春秋繁露·五行相生》，有谓："东方者木，农之本，司农尚仁。……南方者火也，本朝，司马尚智。……中央者土，君官也，司营尚信。……西方者金，大理司徒也，司徒尚义。……北方者水，执法司寇也，司寇尚礼。"[1]

3. 东仁、西义、南礼、北智、中信

此种配法，见载于《春秋元命苞》《孝经援神契》，《太玄》《三统历》《白虎通义》与之一致。《春秋元命苞》有谓："肝仁，肺义，心礼，肾智，脾信。肝所以仁者何？肝，木之精，仁者好生，东方者阳也，万物始生，故肝象木色青而有柔。肺所以义者何？肺，金之精，义者能断，西方杀，成万物，故肺象金色白而有刚。心所以礼者何？心者火之精，南方尊阳在上，卑阴在下，礼有尊卑，故心象火，色赤而光。肾所以智者何？肾，水之精，智者进而不止，无所疑惑，水亦进而不惑，故肾象水，色黑，水阴故肾双。脾所以信者何？脾，土之精，土主信，任养万物，春夏秋冬毫无所私，信之至也，故脾象土，色黄。"[2]

《孝经援神契》记云："人头圆象天，足方象地也，五藏象五行，四支法四时，九窍法九洲，两目法日月，肝仁，肺义，脾信，心礼，胆断，肾智，膀胱决，头象星辰，节象月。"[3]

在五常与五位相配的文献记载中，礼智信与南北中有不同的配法，而以仁义配东西则完全一致，如表5所示。

其中，东仁、西义、南礼、北智、中信之配法，为后世宗奉。《周易集解》李鼎祚《注》云："仁主春生，东方木也；亨为嘉会，足以合礼，礼主夏养，南方火也；利为物宜，足以和义，义主秋成，西方金也；贞为事干，以配于智，智主冬藏，北方水也。故孔子曰"仁者乐山，智者乐水"，则智之明证矣。不言信者，信主土而统属于君，故中孚云"信及豚鱼"，是其义也。"[4]

1 （汉）董仲舒撰：《春秋繁露》卷十三《五行相生》，载《二十二子》，中华书局，2009年，第798页。

2 《春秋纬·春秋元命苞》，《七纬》下册。（清）赵在翰辑《七纬》，中华书局，2012年，第437页。

3 ［日］安居香山、中村璋八辑：《纬书集成》，河北人民出版社，1994年，第962—963页。

4 （唐）李鼎祚撰，王丰先点校：《周易集解》卷一《乾》，载《十三经注疏》，中华书局，2009年，第10页。

表 5　汉儒配四时五行五位五常略览

四时	五行	五位	五常							
			易乾坤凿度	春秋繁露	春秋元命苞	孝经援神契	太玄	三统历	白虎通义	礼记·中庸·郑玄注
春	木	东	仁	仁	仁	仁	仁	仁	仁	仁
夏	火	南	礼	智	礼	礼	礼	礼	礼	礼
夏秋之交	土	中	智	信	信	信	信	信	信	知
秋	金	西	义	义	义	义	谊	义	义	义
冬	水	北	信	礼	智	智	智	智	智	信

在先人看来，春时万物始生，冒地而出，此为仁；秋时万物生成，皆得其宜，此为义；夏时万物竞相生长，高低互见，此为礼；冬时阳气闭藏，此为智；中与天中对应，"诚者，天之道也"[1]，此为信。

基于以上意义，紫禁城建筑以东西对称之势，对时间赋予空间的人文意义加以演绎，如表 6 所示。

1　（汉）郑玄注，（唐）孔颖达疏：《礼记正义》卷五十三《中庸》，载《十三经注疏》，中华书局，2009 年，第 3542 页。

表 6　紫禁城中轴两侧建筑略览

	东	西
南↓北	东华门	西华门
	文华殿	武英殿
	体仁阁	弘义阁
	日精门	月华门
	东六宫	西六宫
	万春亭	千秋亭

在这两组东西对称的建筑中，有东西、文武、仁义、日月、春秋；东西六宫合为十二，即取义一年十二月天之大数。

明清北京城内，中轴线东西两侧，亦分列了两组东西对称的建筑，如表 7 所示。

表 7　明清北京中轴线两侧建筑略览

			东	西
南↓北	外城		左安门	右安门
			天坛	先农坛
			广渠门	广安门
			东便门	西便门
	内城		崇文门	宣武门
			敷文牌楼（棋盘街东）	振武牌楼（棋盘街西）
		明代	宗人府、吏部、户部、礼部、兵部、工部、鸿胪寺、钦天监、太医院、御药库、銮驾库、上林苑监、翰林院、会同南馆	中军都督府、左军都督府、右军都督府、前军都督府、后军都督府、太常寺、通政使司、锦衣卫
		清代	宗人府、吏部、户部、礼部、兵部、工部、鸿胪寺、钦天监、太医院、銮驾库、骚达子馆、翰林院、庶常馆	銮仪卫、太常寺、都察院、刑部、大理寺
			长安左门	长安右门
			太庙	社稷坛
			日坛	月坛
			朝阳门	阜成门
			东直门	西直门
			文庙	
			安定门	德胜门
			地坛	

在这两组东西对称的建筑中，亦有东西、文武、春秋。千步廊两侧官署之排列，多取义文左武右。兵部在中轴线之东，居春生之位，彰显国家用兵旨在永保万民生养。

朝阳门寓意春时朝阳，阜成门寓意秋时生成；左安门、右安门、广渠门、广安门、安定门、德胜门之名，则蕴含德教安民之义。

五、结语

研究中国古代历史与文化，研究人类文明史，皆必须回答：一万年前种植农业在中国所在地区独立发生之后，此种文化、文明缘何生生不息，从未中断？我们只能从中华文化中寻找答案。

我们看到，对时间与空间的认识乃中华文化之基石。实难想象，一个不能认识时间与空间的民族能够迈入文明的门槛。

中华先人观象授时之法，塑造了时间与空间密合之人文观与敬天信仰，用事制度顺应天时，行四时之令，以天地秩序定义人文秩序，追求人与自然的和谐，催生了以天地环境为本体、整体生成之营造制度。

中国古代营造活动，不仅是对空间的设计，还是对时间的规划，时间赋予了不同空间不同的人文意义，成为了空间的规划师。

时空合一的人文观深刻定义了中国古代营造制度。这意味着对中国建筑，我们不仅要做空间的研究，还要做时间的研究。

1943 年，梁思成在《中国建筑史》绪论中指出：

> 建筑显著特征之所以形成，有两因素：有属于实物结构技术上之取法及发展者，有缘于环境思想之趋向者。对此种种特征，治建筑史者必先事把握，加以理解，始不至淆乱一系建筑自身之准绳，不惑于他时他族建筑与我之异同。治中国建筑史者对此着意，对中国建筑物始能有正确之观点，不作偏激之毁誉。[1]

今天，我们已能清楚地看到，中国古代时空观乃中国建筑环境思想之真髓所在，中国古代建筑的时空格局所承载着的，正是此一系建筑自身之准绳，不可淆乱。

1 梁思成：《中国建筑史》（油印本），中华人民共和国高等教育部教材编审处，1955 年，第 3、4 页。

明代宦官与佛教

何孝荣

何孝荣，南开大学历史学院研究员、博士生导师，南开大学故宫学与明清宫廷研究中心主任，中国明史学会副会长，《中华大藏经续编》（汉文部分）编委，故宫学高校教师讲习班第二期学员。主要研究明清史、中国佛教史、故宫学。先后出版专著《明代南京寺院研究》《明代北京佛教寺院修建研究》《清史十五讲》《明朝佛教史论稿》《明清宫廷宗教与政治活动研究》，主编《明朝宗教》《这就是故宫》，二人合著《中国帝王后妃外传·明代卷》、《明代文化研究》、《清史纪事本末》（第三卷），点校《金陵梵刹志》《黄梅老祖山志》《灵谷禅林志》《嘉庆新安县志》，发表论文等100余篇。

一、引子

清康熙四十年（1701）五月下旬，一位名叫张瑗的江南道御史巡视北京城西城，到了西山地区。一天，他经过久已闻名且向往的古刹碧云寺，便与从人信步入内，准备休息游赏一番。碧云寺始建于元朝，明朝正德年间宦官于经重建，明武宗赐额碧云寺，又被称为"于公寺"。到了天启三年（1623），宦官魏忠贤重修。张瑗等人兴致勃勃，从山门向里游赏，只见殿堂辉煌，佛像庄严，僧俗虔诚念经礼佛，院内香烟缭绕，顿觉精神愉悦，心灵空净。

游走到碧云寺后部，张瑗发现了数十座明朝宦官的坟墓，都很庄严肃穆。墓前碑文，皆为明朝的宰辅高官所作。张瑗等人浏览辨认，感叹称奇。走着走着，他们突然发现

其中有一个大院子，高墙碧瓦，金碧辉煌，院子里有一座大大的坟墓，以为是前代王侯寝宫。进入园内，张瑗见到墓上屹然并立两块穹碑，合书"钦差总督东厂官旗办事掌惜薪司内府供用库尚膳监印务司礼监秉笔总督南海子提督保和等殿完吾魏公忠贤之墓"，竟然是明朝宦官魏忠贤的墓园。魏忠贤是明朝天启年间太监，专权擅政，残害忠良，罪恶累累，崇祯皇帝继位后被清除，自杀而死。这样一个恶贯满盈的宦官，死后居然还有如此金碧辉煌的墓园保留在碧云寺后面，让张瑗很是不解。原来，这墓园是魏忠贤擅权时修建的，死后虽被磔尸，但他的同党、后辈宦官还是纪念护持，为他树碑立坟，不时前来祭奠。张瑗看到这里，怒发冲冠，感叹道：畿辅近地，还留这样一个大坏蛋的高规格坟墓，天理何在！他游兴全无，高声斥骂。回到京城后，他立即上疏皇帝，要求扬善惩恶，提倡国家核心价值观，立刻铲除魏忠贤墓和墓碑。得到康熙皇帝批准。

在北京东城区禄米仓胡同，矗立着一座智化寺，现在是北京文博交流馆，其中的明代转轮藏等殿堂、智化寺宫廷音乐等闻名于世。乾隆七年（1742）正月下旬，监察御史沈廷芳因公事经过禄米仓胡同，信步进入寺内。在寺院后部，他见到一座旌忠祠，中间赫然供奉着明朝宦官王振的塑像，玉带锦衣，香火不绝。殿西檐下，还有明英宗谕祭王振碑，褒其"忠义"。大殿前，还竖立一块当时的大学士李贤所撰智化寺碑，称赞王振所谓的"丰功大节，几于杀身成仁"。智化寺寺址本是明朝宦官王振的私宅，正统九年（1444）王振舍宅而建寺，当时穷极土木。王振在正统年间逐渐专权擅政，祸国殃民，酿成"土木堡之变"，害得英宗被俘，王振也被乱兵杀死，明朝的国势从此由盛转衰。后来英宗复辟后，竟然还对王振怀念不忘，不仅下令为其祭葬招魂，而且在智化寺为其修建了旌忠祠。后代的明朝皇帝作为明英宗的直系子孙，也都把王振的祠、像及碑等留存下来，供奉祭祀。尤其是历朝宦官，把王振作为先辈能人，而加以膜拜祭奠。延至清代，竟然香火不绝。

沈廷芳看到这里，也不禁勃然大怒。他马上给乾隆帝上奏折，历数王振罪恶，并引康熙朝铲平魏忠贤墓碑事，要求销毁王振塑像，砸倒李贤寺碑，在全国提倡正确的历史观和价值观。这样，智化寺的王振像、碑才被砸毁。

王振、刘瑾、魏忠贤是明朝最臭名昭著的三大专权擅政宦官，他们都信奉佛教，修建佛寺，希望死后葬在佛寺中。实际上，不仅仅是这些大太监，明朝宦官整体上多崇奉佛教，大肆修建佛寺，礼敬和皈依僧人，以佛寺为依托组织养老义会，死后葬于佛寺。

二、明朝宦官与社会

（一）宦官制度起源和发展

宦官在历史上又称为寺人、阉人、中官、中贵、中使、貂珰、阉人、内官、内使、内竖、太监等，指被阉割而失去性机能、在宫廷中侍奉帝王及其家属的男子。从奴隶社会开始，国王、奴隶主等为了维护宗法制、血统继承及生活安全，迫切要求体力、武力上胜过妇女，又不会与妇女发生性关系的奴隶，在宫廷、家中承担开闭宫（家）门、洒扫殿庭、传达话语等贱役杂务。而这一时期的医学发展，又为阉割人体提供了可能。于是，宦官制度应运而生。

在中国古代，西周时期开始出现宦官的记载。春秋、战国时期，各国多有宦官，一些宦官还参与政事，有了一定地位。

秦朝时，宦官赵高在秦始皇死后拥立二世，指鹿为马，专权乱政，加速了秦朝的灭亡。

东汉时，宦官全部由阉割之人充任。和帝以后，诸帝大多年幼即位，外戚当权，皇帝逐渐倚重宦官，与外戚争权，宦官逐渐专制国政，"手握王爵，口含天宪"，甚至皇帝都由他们废立，形成为中国历史上第一次严重的宦官干政之祸。

唐朝宫中各项事务，皆由宦者充任。中唐以后，宦官逐渐为皇帝所宠信和依赖，人数、品级大增，逐渐地既掌军权，又握相权。于是，宦官之权"反在人主之上，立君、弑君、废君，有同儿戏，实古来未有之变也"，再次形成宦官专权的严重局面。

宋初惩唐代之弊，待宦官甚严，宦官之权没有发展起来。

元朝为蒙古人入主中原，沿用蒙古族传统典制，选贵族子弟给事内廷，所以宦官不能够擅权窃政。

总的来说，西周以来，宦官利用帝王的宠信和依赖，逐渐干预朝政，甚至挟制君主，为祸天下。明朝以前，宦官之害尤以汉、唐为甚。但是，到了宋朝、元朝，宦官之权受到抑制，宦官干政之风基本得到扭转。

（二）明朝宦官制度

明朝建立后，宫廷事务全用宦官。明太祖鉴于历史上的宦官干政之祸，对宦官作出种种限制，明确规定宦官不得兼外臣文武衔，官无过四品，不许识字，不得与诸司衙门文书往来。洪武十七年（1384），太祖特地铸铁牌，上刻"内臣不得干预政事，

犯者斩","置宫门中"。

建文年间,对宦官严格控制。宦官出外稍有不法,允许有关部门抓捕奏闻。因此,"靖难"之役中,朝廷宦官不少人投入燕王朱棣营中,透漏朝廷虚实。成祖继位后,逐渐信用宦官,派遣出使国外,到各地监军镇守及督造,设立东厂,以宦官刺探臣民隐事。宦官全面参与政事,涉足政治、经济、军事、外交等各个领域,并走向全国乃至海外。

宣德年间,任用宦官传达军令,领军防守,令宦官巡视各地以及仓场,派宦官到各地采办。一些宦官备受宠幸,如太监金英、范弘等。宣宗又在宫中设内书堂,专门教宦官读书识字。

明朝宦官的管理机构,是所谓的二十四衙门,即十二监、四司、八局。首先,主体是十二监。(1)司礼监,提督掌管皇城内仪礼刑名、关防门禁、催督光禄寺供应等事;掌印掌理内外章奏及御前勘合,秉笔、随堂掌章奏文书照阁票批朱。(2)内官监,负责国家营造宫室、陵墓及铜锡妆奁器用等事。(3)御用监,负责造办御前所用围屏、床榻诸木器及紫檀、象牙、乌木、螺甸诸玩器。(4)司设监,掌管皇帝仪仗等事。(5)御马监,掌管御厩等事。(6)神宫监,掌管太庙各庙洒扫、香灯等事。(7)尚膳监,掌御膳及宫内食用及筵宴等事。(8)尚宝监,掌管宝玺、敕符、将军印信。(9)印绶监,掌管古今通集库及铁券、诰敕、贴黄、印信、勘合、符验、信符等事。(10)直殿监,掌管各殿及廊庑扫除。(11)尚衣监,掌管皇帝的衣帽鞋袜。(12)都知监,原本掌管各监行移、关知、勘合之事,后来专管随皇帝大驾前导警跸。

其次是四司。(1)惜薪司,掌管宫中所用薪炭。(2)钟鼓司,掌管皇帝上朝时钟鼓,以及宫中音乐、戏剧等。(3)宝钞司,掌管制造粗细草纸。(4)混堂司,掌管沐浴之事。

再次是八局。(1)兵仗局,掌管制造军器。(2)银作局,掌管打造金银器饰。(3)浣衣局,负责收容宫人年老及罢退废者。(4)巾帽局,掌宫中内使、驸马以及藩王之国诸旗尉帽靴。(5)针工局,掌管制造宫中衣服。(6)内织染局,掌管染造皇帝御用及宫内应用缎匹。(7)酒醋面局,掌管宫内食用酒、醋、糖、酱、面、豆等物。(8)司苑局,掌蔬菜瓜果。

明朝宦官还掌管一些机构,包括内府供用库、司钥库、内承运库、十库、御酒房、御药房、御茶房、牲口房、刻漏房、更鼓房、甜食房、弹子房、灵台、条作、盔甲厂、安民厂和宫城、皇城、京城各门,以及提督东厂、西厂。另外,明朝还派遣宦官提督京营,到南京、凤阳、湖广承天等地担任守备,赴南京、苏州、杭州提督织造,担任各省要地镇守,在广东、福建、浙江提督市舶司(管理对外贸易),监督各地仓场,

守卫各陵墓等。

明朝宦官各衙门的长官称为太监，下官有左右少监、左右监丞、典簿、长随、奉御等。宫中成千上万的普通宦官，由他们分别统领。因此，太监只是明朝庞大宦官群体中少数的衙署首长，也是众宦官追求的目标，而与宦官并不能画上等号。到了清朝，革除"太监"官职，宦官首领称"总管""副总管"等，太监才成为宦官的代名词。

明朝宦官人数庞大。洪武时期，宫中宦官不过数百人。成化年间，宦官数以万计。嘉靖到万历年间，平均每隔四至六年即大规模选阉一次，每次拣选两三千人。天启年间，宫中收选净身男子更为频繁，宦官人数急剧膨胀。明末宦官在一万二千至一万五千人之间。

明朝的宦官，前期主要来自外国进贡、边地进献、战俘及罪囚等。其中，外国如安南、朝鲜主动或被迫进贡阉人在明初宦官中占了一定比重，边地如福建、云南、贵州等也不断向宫中进献宦官，而明朝前期在北部、西南边地以及与越南的战争中，也把不少战俘阉割，收入宫中服事杂役。这三类宦官，在明朝前期占主要比例。明朝中期以后，宦官专权，不少人富贵风光，于是内地尤其是近畿地区的不少男子纷纷主动或被动阉割，企求当宦官而富贵风光，顺天府、保定府成为"中官窟穴"。

（三）明朝宦官擅权干政

明朝宦官擅权干政的表现是多方面的，而主要表现是架空内阁、操纵厂卫。

首先，是架空内阁。明初，太祖罢丞相不设，亲阅、批示奏章，成祖设内阁备顾问，但章奏仍亲自批示。洪熙以后，内阁权力日重，衍生出票拟制度，即令内阁之臣先对大臣章疏提出处理意见，用小票墨书，贴在章疏上面报给皇帝。皇帝审定后，由太监用红笔写出，称为批朱。明朝中期以后的皇帝，大多平庸怠政，批红之事往往全部交给司礼监太监，由他们直接在章奏中批示，使宦官得以窃弄权柄，恣作威福。

明朝阁臣动辄以得罪宦官而被罢，或逮捕入狱。而一些朝臣依附宦官得为阁臣，又对宦官俯首听命。天启年间，顾秉谦攀附魏忠贤而入阁，其票拟"事事徇忠贤旨"。另一阁臣魏广微"以札通魏忠贤，签其函曰'内阁家报'，时称曰'外魏公'"。即使是名臣如张居正，隆庆、万历年间也不得不依靠宦官冯保的奥援，并与相结，才得以取得并保持首辅之位。而那些不因宦官而入阁的阁臣，也对当朝宦官百般逢迎，极力交结。

其次，是操纵厂卫。所谓厂卫，包括东厂、西厂、锦衣卫等，是明朝由宦官及其

亲信操纵、直接对皇帝负责的侦缉审问机构和特种监狱。厂与卫在组织形式上虽是两个系统，但厂的缉事人员来自于卫，锦衣卫官则常常由掌握东厂的司礼太监亲信出任。如：正统时，王振为司礼太监，锦衣卫指挥使马顺则为其私党。正德年间，锦衣卫指挥使石文义也是太监刘瑾"私人"。天启时，魏忠贤以秉笔领厂事，卫使田尔耕、镇抚许显纯等人为其死党，专以酷虐钳制中外。随着宦官干政擅权越来越甚，锦衣卫越发依附于厂，宦官得以操纵厂卫。

厂卫职责本来是负责京城地区的重大案件。但是，在宦官操纵下，厂卫官校卒役却将侦缉触角延伸至各地官民鸡毛蒜皮小事上，虽王府不免。他们诬陷株连，在全国实行特务统治，弄得百官忧惧，士民害怕，"远州僻壤，见鲜衣怒马作京师语者，转相避匿，有司闻风，密行贿赂。于是，无赖子乘机为奸，天下皆重足立"，到处充斥着恐怖气氛。他们把持的诏狱，独立于刑部、大理寺、都察院之外，收捕得罪于皇帝、宦官的官员民众，恣意拷讯，成为镇压和迫害官民的鬼门关、活地狱。

此外，明朝宦官还受命监军、镇守、守备，同三法司共同审理狱囚、巡视、出使、提督市舶等。这些宦官，往往插手地方行政事务，成为地方最高长官。

总之，明朝宦官干政擅权，始终在政治舞台上占据着重要地位，不可避免地凌驾于百司之上，成为皇帝以下最有权势的集团。明朝宦官专权恣肆，始于正统年间的王振，中经成化年间的汪直、正德年间的刘瑾，至天启年间的魏忠贤为极。汉、唐以后，又一次酿成较为严重的宦官干政之祸。黄宗羲说："奄宦之祸，历汉、唐、宋而相寻无已，然未有若有明之为烈也。""汉、唐、宋有干与朝政之奄宦，无奉行朝政之奄宦"，明朝则"宰相、六部为奄宦奉行之员而已"。而赵翼则认为："有明一代，宦官之祸视唐虽稍轻，然至刘瑾、魏忠贤，亦不减东汉末造矣。"

（四）明朝宦官征敛取夺

明朝宦官在皇帝的委派下，代表皇帝监督和征榷税务，管理仓场，负责采办、岁办，经营皇庄、皇店，对广大民众实行敲骨吸髓式的征敛和掠夺。

税务按例由户部负责征榷，但是，皇帝不放心，又派宦官监督。万历年间，神宗还派出大批宦官充当税使、矿监，直接到各地收税、开矿。矿监税使胡作非为，"矿不必穴，则税不必商，民间丘陇阡陌皆矿也，官吏农工皆入税之人也"，使贫富尽倾，商民交困，在全国激起多次民变。

国家仓场，本来也由户部管理。但是，皇帝不放心，逐渐派宦官去监督、管理。

这些管理仓场的宦官，往往对输纳钱粮的百姓勒索摊派，刁难多收，以致商人破家，逃死相继。

所谓岁办，指每年各地上贡土特产，皇帝往往会派宦官到地方监督制造、押运赴京。所谓采办，就是皇帝派人到各地买办物品，全由宦官负责。通过岁办、采办，宦官又大肆向地方勒索摊派，横征暴敛。

所谓皇庄，指由皇室直接占有的田庄，由管庄太监掌管经营。所谓皇店，就是皇帝私人开设的店铺。通过经营皇庄、皇店，宦官们也代表皇家，恣意盘剥、欺压百姓。

同时，明朝宦官贪污中饱，巧取豪夺，侵吞入己。如：管仓宦官经常盗窃库存物资，侵吞公款。宦官税使，征敛税额近三分之一解进给皇帝，而三分之二则为其贪污侵匿，落入他们个人的腰包。

通过偷盗侵吞、贪污受贿、敲诈勒索，以及受到皇帝赏赐，经营庄田、私店等，明朝宦官积聚起巨额财富。正统年间，王振宅在宫城内外凡数处，皆重檐邃阁，僭拟宸居，器服绮丽，尚方不逮。景帝上台后，查抄其家，得金银六十余库，玉盘百，珊瑚高六七尺者二十余株，他珍玩无算。成化年间，宦官韦英、梁方（或作芳）、尚铭富倾一时，都下有谚云："韦英房，梁芳马，尚铭银子似砖瓦。"嘉靖年间，宦官滕祥、麦福、高忠大肆聚敛，家资丰厚，都下又有谚云："滕太监房，麦太监马，高太监金银似砖瓦。"万历年间，查抄冯保家，金银百余万，珠宝瑰异称是。另外，冯保还有京城房、庄多处。天启年间，魏忠贤"所积财半盗内帑，籍还太府，可裕九边数岁之饷"。魏忠贤在京师除营建大宅外，在香山又自营生圹一处，规模仿佛皇帝陵寝，就是我们开头提到的碧云寺墓园。他在原籍河间起盖牌楼，镂凤雕龙，干云插汉，又发银七万两，重修肃宁县新城。正如清人赵翼说："明代宦官擅权，其富亦骇人听闻。"

明朝宦官干政擅权，政治上有一定地位，经济上横征暴敛，巧取豪夺，家资丰富，这为他们崇奉佛教、在北京等地大量修建佛教寺院提供了坚实的政治、经济基础。当然，需要指出的是，他们主要是宦官中的中上层。

三、明朝宦官崇奉佛教的表现

（一）向佛教寺院布施

首先是布施佛经、佛像等宗教用品。永乐至宣德年间，三宝太监郑和陆续成造《大

藏经》十藏，分别奉施给南京灵谷寺、天界寺、静海寺、鸡鸣寺、佛窟寺，北京皇后寺，镇江金山寺，福建南山三峰塔寺，以及云南五华寺等佛教寺院。郑和于宣德初出资，铸金、铜像十二躯，雕妆罗汉一十八位，以及铜炉等物，后来送南京小碧峰寺供奉。天顺年间，镇守居庸关太监崔保舍资造像、印经、建佛事，岁无暇日。嘉靖三十五年（1556），司礼监太监麦福与其弟各捐金命工，向广州光孝寺捐施《大藏经》一藏。万历二年（1574），总督东厂司礼监掌监事太监冯保印造《藏经》一藏，施与普安寺。

寺僧生活之用，是宦官布施的另一主要方面。有饭僧者。如：景泰年间，司礼太监兴安喜禅学，每岁饭僧，率以为常。有施田者。成化年间，御用监太监梁方重修胜泉寺，又买田一顷，以给寺僧。万历二年（1574），宦官冯保督修普安寺，又慨出俸余，盖沐浴堂二座，置买庄地三顷有奇，造房舍百十余间，葺筑环寺墙垣若干，又续盖房室若干。有的寺僧的生活所需甚至全部由太监包下来。宦官的布施，成为不少佛教寺院的主要生活来源。

此外，明朝宦官还把其他许多物品布施给佛教寺院。如：郑和将亚、非各国的一些玉石、檀香木、绘画等带回，施于各寺院。他还将一些奇异植物采回，种于佛教寺院。

（二）礼敬、皈依僧人

僧人为学佛言行、传佛教化之人，是佛教"三宝"（佛、法、僧）之一。宦官信佛者，也礼敬僧人，向他们讨问法要。如：永乐年间，宦官孔哲奉成祖命，向印度密教僧人智光大国师参问要旨，未几，遂得口传心授之懿。正统初，僧息庵慧观至北京，尊信者建刹居之，参谒问道的宦官和士庶常满户外。万历时，僧达观真可入都，"一时中禁大珰趋之，如真赴灵山佛会"。天启年间，太监魏忠贤居然也信奉佛教。他"素好僧敬佛，宣武门外柳巷文殊庵之僧秋月，及高桥之僧愈光法名大谦者，乃[魏忠]贤所礼之名衲也"。

对于尊信之僧，宦官还为他们请赏，向皇帝举荐。如：印度密僧三曼答室哩在京传教，成化十三年（1477），司设监太监陈铉为奏，宪宗加封"圆修慈济国师"。正德年间，宦官张永慕僧宝珠道行，密奏张太后，赐紫色僧伽黎衣。万历年间，僧慧杲至京，御用监太监李宝奏之禁庭，构精蓝为上人居。宦官成为沟通皇帝、后妃与僧人的桥梁、媒介。

宦官们还礼请名僧住持佛教寺院。如：宣德年间，司礼太监阮简重修慧聚寺，请僧知幻道孚以主其教。

一些僧人死后，宦官还为他们修建寺、塔。如：正统三年（1438），印度密僧底哇答思卒于潭柘山龙泉寺，宦官梅某等捐资缮构塔于寺前冈之右。僧息庵慧观至北京，为宦官人等尊信。及其死，宦官们为建塔、寺。

而一些僧人，因得宦官崇信礼敬，遂夤缘为官，甚至纵恣非为。如僧然胜，正统年间依附太监王振，得为右觉义，出入王振家，漏泄机密事情，以致人皆畏惧，请托盈门，家道巨富。王振崇佛信僧，所建智化寺之僧也能为人请托办事。有民人闻其名，正统十二年（1447）闰四月，以玉观音像施之，求情办事，不料该僧收受佛像而不肯办事，民人乃追取所施，结果被充铁岭卫军。京师仰山寺僧金和尚也自称王太监门僧，诈罪人金银数百两。弘治年间，京师有一僧得宠于太监梁昉，而称曰门僧。一日，一位伯爵外出，僧人冲撞其前导，伯爵挞僧。僧倚恃梁昉，竟告御状，把伯爵下狱，而僧人则藏匿不出。刑部郎中韩绍宗将僧人捉拿到案，因此京师人说："伯系狱，僧入窟。掘遁僧，韩郎中。"

（三）修建佛教寺院，到寺休沐

明朝宦官布施建寺，从永乐年间开始。如：镇守辽东太监王彦在边30余年，洗心向佛，凡道场禅宇，旧者以新，坏者以葺，曰普陀、端寂、兴福、天宁、仙灵五寺，则重建者也。曰双峰、福田、玉泉、崇兴、普慈，则新创赐名者。景泰年间，司礼太监兴安喜禅学，"深悟理性"，常以所获金帛修营梵宇。万历初年，司礼太监冯保多次助施修建佛教寺院。

北京作为永乐以后明王朝的首都，是明朝宦官的大本营，宦官修建的佛教寺院最多。首先是宦官衙署中也设有佛寺、佛庵，甚至"以梵宇为私廨"。据清人《日下旧闻考》等的不完全记载，明朝宦官衙署中的佛教寺庵有：（1）司礼监经板库有三佛庵；（2）内官监有大佛堂；（3）司设监有慈慧寺，以梵宇为私廨；（4）惜薪司有双节寺；（5）钟鼓司有钟鼓寺；（6）织染局有华严寺；（7）酒醋面局有兴隆寺；（8）兵仗局有万寿兴隆寺；（9）火药局有伽蓝寺；（10）内安乐堂有延寿庵；（11）十库有天王殿。

明朝宦官在北京修建的佛寺，包括新建佛寺78所，重建83所，重修84所，合计245所。而明朝北京有名可数佛寺共810所，则宦官修建佛寺占到明朝北京佛寺总数的31%。可见，宦官是明朝北京佛寺修建的重要推动力量。

清人朱彝尊说："都城自辽、金以后，至于元，靡岁不建佛寺。明则大珰无人不建佛寺，梵宫之盛，倍于建章，万户千门。"清高宗说："京城内外以及西山琳宫梵宇，

大珰修建者十居八九。"虽然有些夸张，但宦官修建佛寺在北京佛教寺院中占有很大比重，却是不争的事实。

明朝人王廷相有一首有名的诗，其中说："西山三百七十寺，正德年中内臣作。华缘海会走都人，碧构珠林照城郭。"明朝西山地区的佛寺，有名可数者计236所。因此，所谓"西山三百七十寺"，正如唐人杜牧的名句"南朝四百八十寺"，不过是文学家一种文学描写而已。而明朝宦官在西山地区修建的佛寺，也没有上述诗句吟咏的那么多。即使将正德年间以后都算上，计56所，占整个西山地区计236所佛教寺院的24%。这一数据虽然远低于明人、清人的吟咏，但明朝宦官只有1万人左右，而北京城市人口在明朝中期则有70万至90万，可见宦官所建佛教寺院比例相当高。

明朝宦官在西山大兴土木修建的佛寺，气势、实力虽然比不上皇家佛寺，但数量远过之。宦官佛寺数量虽比普通僧人、士庶人等修建的佛教寺院少，但更为气派富足，招人眼目，使人们忘记了其他佛寺的存在。这就是人们提到明朝北京佛寺、北京西山佛寺，必言宦官所建的根本原因。

南京作为明朝留都，宦官也比较多。拙著《明代南京寺院研究》曾列述明朝宦官在南京修建佛教寺院多所。如：有宦官舍宅为寺者，承恩寺原为御用监太监王瑾故第，王瑾死后，改宅为寺。宦官新建的佛教寺院有：永乐时宦官刘瑞在鼓楼西北建普光庵，正统间内府酒醋局太监喜住在韩府山阳建永泰寺，南京守备内官监太监罗智在郭外南城安德乡建静明寺，太监刘某在南城雨花台旁建普德寺，太监扬某在都城南安德乡瑞云山之麓建普应寺，正德间南京内官监太监余俊在郭外南城安德乡建祝禧寺，守备南京司礼监太监郑强在郭外南城泰北乡建外承恩寺。重修的佛教寺院有：正统时太监金普英重修梁天监年间所建金陵寺；正德初年，观音阁毁于火，太监萧通与诸同官嗣兴之。南京栖霞寺千佛岩佛像剥落，宦官客仲发动官员舍金修理。不仅如此，客仲等还布施修建了山门、天王殿、大雄宝殿、祖师殿、伽蓝殿、藏经殿、韦驮殿、接引殿、三圣殿、地藏殿、碧霞元君庙等，使栖霞寺面貌一新。

当然，明朝宦官所修建佛教寺院绝不仅限于两京。明朝宦官遍布全国。他们每到一地，都会在当地新建或重修佛教寺院。如：明初在东北设立奴儿干都司，多次受命巡视的太监亦失哈于永乐十一年（1413）在其治所特林建立了一座供奉观音的永宁寺。后寺被毁，宣德八年（1433）亦失哈又加以重建。在河南洛阳，白马寺毁坏，嘉靖三十四年（1555）春，司礼监太监黄锦捐资重修。在浙江，杭州上天竺讲寺于弘治、成化、万历诸朝多次有镇守太监修建；万历时，被派往苏、杭充当税使的太监孙隆，在杭州

重修净慈寺、烟霞寺、龙井寺等佛寺，使原本荒落者焕然一新。在福建，永乐年间宦官郑和重建闽县云门寺；宣德中，宦官卓广梁重建闽县南法云寺；正统年间，镇守奉御重修侯官地平瑜伽教寺；成化中，镇守太监陈道重建侯官神光寺、南涧报国寺和雪峰庵。在广东，正统年间，少监阮能镇守，信僧德存，创寺于白云山半永泰泉上。在云南，府城西南华亭山圆觉寺颓废，景泰四年（1453），钦差都知监黎义出赀修理，奏闻，赐名曰华亭寺。天顺元年（1457）夏，该寺诸殿圮于水，黎义复加修葺，崇台广宇，岿焉奂焉。甚至在甘肃河西地区，不少佛教寺院，如发塔寺、土佛寺、广化寺，也是由镇守太监先后修建的。

宦官既然为佛寺修建和供奉者，也就成为其主人。他们也把佛教寺院当作自己的另一个家，常到其中休息沐浴。如：成化年间，太监王高常到庆寿寺居住休沐。京城西八里庄有摩诃庵，万历初年，司礼监太监张某公等休浴时，常来此庵。皇城内有混堂司，专供宦官沐浴，但宦官们却宁愿到佛寺澡堂中沐浴。一些没被选入宫中的净身男子，俗称无名白，为他们擦澡讨赏。

而百官欲结宦官者，也选择到佛寺谒见，佛寺成为宦官交结官员的另一个场所。

（四）吃斋念佛，出家为僧

明朝的中上层宦官皆在皇城外建有住宅，崇佛礼僧建寺，出手阔绰。而居于宫中的普通宦官，处于宦官的底层，虽无地位、钱财，但一样崇奉佛教，其日常生活也充满了佛教化色彩。其居处，皆设佛堂，香火、钟磬齐备，仿佛佛教寺院一般。《酌中志》记载，京城玄武门附近，"俱答应、长随所住，各有佛堂，以供香火。三时钟磬，宛如梵宫"。每遇有风之日，宦官"即轮挨一人大声巡警曰：谨慎灯烛，牢插线香"。由于崇佛宦官不谨于香烛，曾导致宫中多次火灾。

许多宦官还吃斋念佛，成为不出家的佛教徒。如成化时司设监太监夏时好佛教，每朝退，焚香诵经，孜孜忘倦。夜则跏趺而坐，至三鼓乃寐。积五十年，率以为常。明末宦官苏若霖茹长斋，崇祯初年因事被逮发南京，修梵行，犹头陀也。

一些宦官还读经听法，精通佛学。如：景泰年间，太监兴安"喜禅学，深悟理性"。正德时，御用监太监钱义通释、老经典，命祈祷，据说累有感应。明末宦官刘若愚，自崇祯元年（1628）秋绝荤酒，皈依释氏，又诵《金刚》等经。

一些宦官还受持戒律。戒律是佛教为出家、在家信徒制定的一切戒规。佛教宣传说，佛教的根本精神，即在于戒律的尊严，"凡为佛子，不论在家，或者出家，一进

佛门的第一件大事，便是受戒。否则，即使是自称信佛学佛，也是不为佛教之所承认的"。明朝宦官多崇信佛教，皈依三宝、持三皈戒自不必说，还有不少人持五戒、八戒及菩萨戒者。永乐元年（1403）八月，郑和曾捐钱命工部刊印流通《佛说摩利支天经》，姚广孝作题记，称郑和受过菩萨戒，法名"福善"。景泰年间，太监兴安受佛戒，遗命化沉香龛子，粉其骨，作浮图充供。嘉靖年间，司礼监太监李端也自称菩萨戒弟子。

不少宦官取有法名。法名又称戒名，受戒后由师僧依法缘辈序而授。永乐年间，太监郑和自称"奉佛信官"，法名"速南吒释"，意为"福吉祥"。宣德年间，御用监太监王瑾对藏僧班丹札释尤为崇信，法名为"扎释端竹"。修建法海寺的太监李童，法名"福善"。

个别宦官，因为不堪忍受宫中非人待遇，或者感情失意打击，或者崇佛信僧等，甚至出家为僧。明朝宦官为僧者最早见于宣德年间。宣德三年（1428）十二月，内官阮其、内使范台等私自购买僧人度牒，改名逃往山西陀罗山为僧。其后，此风日盛，各监、局宦官多为僧人所惑，有的素食，也有潜逃削发为僧。宣德八年（1433），宣宗不得不招监、局之长训话，下令敢有潜逃为僧者，皆杀不宥，并命令各地加意盘查，抓捕潜逃为僧的宦官。寺院如果窝藏，俱论死。但禁令并未能刹住宦官逃而为僧之风。正统十三年（1448）九月，宦官金荣等三人化装出逃，至密云县青洞口剃发为僧。还有一些宦官崇佛信僧，选择退休后出家。到了万历年间，宦官出家为僧之风更甚。如，宦官宋保因为对食宫女抛弃，愤而弃官为僧，其行径为同僚所称扬。郑贵妃近侍庞保：也看破红尘，弃职为僧。峨眉山僧别传慧宗有弟子台泉，也是由宦官披剃。峨眉山僧通天明彻也有两个宦官从而出家。

（五）组织养老义会，死后葬于佛寺

明朝宦官的养老、丧葬，也充斥着佛教气氛。其时，国家将一些寺院辟为公办宦官养老场所。普通宦官死后，其丧葬由国家安排，在西直门外净乐堂焚化，骨灰贮于净乐堂东、西二塔下眢井中。宦官牌位、影像也由佛寺供安，以奉香火。这与僧人的丧葬方式并无二致。

而一些中上层宦官死后，多葬于佛寺。明朝宦官生前修建佛寺，往往多有这一考虑。如：太监王彦年将七十，表示自己对佛教生有重信，没有所依归也，遂购地建寺，且卜寿藏，为身后计。成化四年（1468），都知监太监崔保于居庸关南一舍花塔村乾山之阳，鬻地营寿藏一所，其左建佛寺，右建禅堂。寺下购隙地为蔬圃，以供寺僧日给。其所

以建寺，是以寺寓僧，而以僧供来日祭祀。

这里要特别谈谈郑和的葬地。郑和不是一位虔诚的穆斯林，而是崇奉佛教，尤其是藏传佛教，有诸多表现，对此我已经有专文论述。而其中一个重要的证据是，他的后事处理也是佛教式。宣德八年（1433），郑和在出使途中，"卒于古里国"。牛首山弘觉寺牧庵宗谦禅师"感慕曩日惠，用以追悼，节次率领孙徒若干众，数诣宅，建斋荐度"。即宗谦多次率领僧人，到郑和宅第举办佛教法事，超度亡灵。郑和后裔家属将其铸安宅中的金铜佛像诸物，"尽皆送付碧峰[寺]之退居供奉"，希望为郑和祈求佛陀保佑，以资冥福，生于西方净土世界，乃至庇护阳间生存的家属后裔。

郑和死后，衣冠赐葬于牛首山麓。20世纪80年代，南京文物工作者在牛首山南麓找到郑和墓，并加以重修。从位置上看，郑和墓踞一小山坡上，坐北朝南，北面正对佛窟寺唐代佛塔，与寺相距不远。我们知道，牛首山是南京佛教名山，佛窟寺为牛头禅祖庭所在。郑和为何葬于此地呢？原来，牛首山周围"实为明代宦官的一处公共墓地"，"留居南都的宦官皆卜南郊牛首山一带为寿藏"。因这些宦官皆崇信佛教，所以傍牛首山而葬。况且，郑和生前礼敬的道衍（姚广孝）曾为佛窟寺建殿作碑记，"深契"的牧庵宗谦禅师住持该寺，他游览请教，并布施修寺，印施《大藏经》等，对牛首山、佛窟寺颇有感情，终而依托。

为了养老、丧葬以及死后祭祀事宜，明朝宦官还自发地以佛教寺院为基地，组织义会。清末太监信修明说："太监养老义会，由明代至今，由来久矣。凡为太监者，无贵贱皆苦人，所以有养老义会之设。"参加义会的宦官，共同出资，购买土地，建立公共坟茔和佛教寺院，土地由佛寺承业，管理耕种，逐年租课出产，以备春秋祭享，及修理佛殿墙垣，养赡僧众。会员退休后，入寺养老，"死亡有棺，为作佛事，葬于公地，春秋祭扫。后死者送先死者，较亲族有过焉"。

宦官养老义会，早在明初就有了。宦官普遍组织义会，在嘉靖中期以后。万历以后，宦官组织义会更加普遍。其中，北京西郊黑山会地方，最初就是明朝宦官的一个集中葬地，从明朝前期开始，就在上面修建了护国寺，组织养老义会，死后集中葬在这一地区，这就是后来的八宝山革命公墓一带。

明朝宦官普遍葬于佛教寺院，他们建立坟寺，希望有人在其死后春秋祭享。而他们没有俗家，没有子孙，以僧为子孙，以寺为家，来承担日后祭祀献享。明朝宦官以佛寺为葬身之地和最后的归宿，是其崇奉佛教的重要表现。

（六）怂恿皇帝违制度僧建寺，引诱皇帝崇奉佛教

明朝皇帝多崇信佛教，并对之加以提倡和保护。但是，他们又无一例外地整顿和限制佛教，抑制佛教势力的膨胀，以便更好地维护封建统治。崇信佛教的宦官不顾国家抑制佛教的政策，经常怂恿皇帝违制度僧。如：正统元年（1436）九月，都知监太监洪保请度家人为僧，得到批准，凡度僧 24 人。正统中期以后，"佞佛"太监王振请岁一度僧，违制度僧更甚，数目也更庞大。景帝即位之初，鉴于正统年间所度僧、道太多，特诏停之。但至景泰二年（1451）正月，太监兴安以皇后旨度僧、道五万余人。

明王朝禁止私建佛寺，但宦官们也置若罔闻。他们一方面自己大量修建佛寺，另一方面又不断怂恿皇帝修建佛寺，且穷极土木。如：正统年间，王振唆使英宗修建大兴隆寺，"壮丽甲于京都内外数百寺"，并"树牌楼，号第一丛林"。景泰年间，太监兴安佞佛甚于王振，请帝建大隆福寺，严壮可与大兴隆寺媲美。

戒坛在嘉靖年间几次被重申封闭，宦官们则要求重开，使僧人自由传戒。

明朝皇帝崇奉佛教，对宦官崇奉佛教有决定性影响。但反过来，宦官也会引诱皇帝崇奉佛教，实际上是相互影响的关系。宦官们经常向皇帝推荐僧人，进呈佛经，修建佛教寺院也请皇帝赐额。皇帝知悉宫外佛教、僧人，实际上主要得力于宦官这个媒介。不仅如此，宦官们伺候太子、皇子，也会将崇佛言传身教。史载，成化年间，老太监覃吉侍九岁太子朱祐樘，"口授《四书章句》及古今政典"。一日，"太子偶从内侍读佛经"。覃吉入，太子惊曰："老伴来矣！""亟手《孝经》"。覃吉跪曰："太子诵佛书乎？"曰："无有。《孝经》耳。"覃吉顿首曰："甚善。佛书诞不可信也。"从这个故事可以看出，明朝宦官也在诱引太子、皇子等人接触、崇奉佛教。而这位太子朱祐樘，正是以后的明孝宗。

一些官员拆毁佛寺，驱逐僧人，在地方严厉执行抑制佛教政策。与佛教有千丝万缕联系的宦官，则对这些官员加以诬陷，进行迫害。如：景泰年间，按察佥事孙振望在福建兴化等三府毁淫祠，但镇守福建右监丞戴细保却诬陷他擅毁寺庙，请治其罪。嘉靖年间，世宗奉行禁绝佛教政策。江西提学副使徐一鸣积极响应，尽毁古建寺、观，并逐僧、道。镇守太监黎鉴诬其激变，世宗竟下令将徐一鸣逮下诏狱。

四、明朝宦官崇奉佛教的原因

明朝宦官多崇信佛教，既有与当时一般民众信仰佛教共同的原因，也有其个人或

者说宦官集团的独特的原因。

首先，明朝社会生产力的发展仍然十分低下，广大民众的生活中充满着种种痛苦和不幸，而佛教为人们指出了痛苦的原因和摆脱痛苦的途径，具有相当大的欺骗性和诱惑力，这是一般民众包括宦官信仰佛教的最主要原因。

其次，明朝最高统治者对佛教的提倡和保护是广大民众包括宦官崇信佛教的另一重要原因。

佛教宣扬的行善去恶，包含了遵守封建国家法令制度、维护现存秩序、做王朝顺民等内容，具有"阴翊王度"即维护和巩固封建统治的作用。因此，历代统治者在整顿和限制佛教的同时，多对之加以提倡和保护，明朝最高统治者也是如此。"上有所好，下必甚焉。"在最高统治者影响下，广大民众多崇信佛教。宦官生于斯，长于斯，难免不多崇信佛教。

明朝宦官大肆修建佛教寺院，很大程度上也是抱持着借佛教的教化作用，报答皇帝"圣恩"、保佑皇室的心态。如正统二年（1437），司设监太监吴亮等重修昌平大延圣寺，出发点即是"生于明时，叨居禁近，恩眷攸久，报称无能，愿托能仁，用酬大德"。宦官王振在所作智化寺碑记中，历述自己自成祖朝入宫，在仁宗、宣宗，尤其是英宗朝屡加显庸，故建此刹，"颛祈慈造，保佑国家，上愿圣天子福寿万年，永膺景命，福惠苍生，再愿天地清宁，和气充溢，雨旸时顺，年谷屡丰，以及国家天下民物之众，无间远迩巨细，贵贱贤良，均沾化育之恩，同路仁寿之域，庶副区区平素之志"。

第三，明朝宦官崇信佛教还与其所处的特殊环境有密切关系。

明朝宫廷之中，佛教信仰气氛很浓。皇帝、后妃多崇信佛教，宫中广塑佛像，甚至宫殿梁拱间皆遍雕佛像。宫中还专门设立了为皇帝、后妃等人礼佛服务的准寺院——番经厂、汉经厂、西天经厂，经常举办藏、汉传佛教及印度密教法事。宦官聚居宫廷（京外办事宦官也无不从宫廷中派出），举手投足无不接触佛教，自然要受影响。

帝王、后妃等人的崇佛建寺之举，无不通过宦官来传达或经办。成祖建南京大报恩寺，监工官以内官监太监汪福为首。该寺工程"迁延年久"，至宣德初年"尚未完备"。宣宗下令由太监郑和等"即将未完处所用心提督"，克期建成。神宗登极，"辄度一人为僧，名曰代替出家"，而主持选僧者则为宦官。宫中的汉、番经厂法事，皆以宦官承担。宦官耳濡目染，必然要随其主人——帝王及后妃等一起崇信佛教。

第四，明朝宦官崇信佛教还与其悲惨、苦难的生活和境遇有直接关系。

宦官生活史实际上是一部苦难史、辛酸史。宦官制度作为野蛮的奴隶制残余，在

中国封建社会中为最高统治者更为广泛地采用。一个人要成为宦官，首先必须承受阉割去生殖器之苦，更要在一生中承受因生理缺陷而来自社会的歧视。进入宫中以后，他们成为皇帝、后妃的奴仆，任其驱使，动辄得咎，轻则责打，重则处死。不仅如此，宦官集团本身也是一个黑暗专制王国，成千上万的一般宦官听命于少数掌权宦官，新入宫宦官要拜老宦官为师、为父，受其压榨。俟年老体衰，失去服役能力和使用价值时，宦官又被逐出宫外。长期的宫廷职业仆人生活，使宦官缺乏在宫外谋生的技能和体力。而他们的家庭经过连绵不断的天灾人祸的打击，许多已离散破灭。那些被拐骗、俘虏进宫的宦官，则多无家可寻。更为重要的是，宦官因生理缺陷备受世人歧视，许多宦官的家人亦以此为耻，使其有家难奔，死后也不能葬入祖坟。

生活中的种种痛苦，迫使宦官到佛教中去寻找解脱，追求来世的幸福。因此，他们崇信佛教，向佛寺布施，修建寺院，礼敬僧人，怂恿皇帝违制度僧建寺，吃斋念佛等。而年老出宫后的处境，又使他们不得不提前作好养老准备。有钱者建寺购田，组织义会，死后葬于佛教寺院。因此，时人指出，"内官修建寺观，不过自为身后香火之供，眼前福田之计"。

第五，明朝的宦官政治是宦官崇信佛教之风盛行的另一重要原因。

宦官信仰佛教，并非明朝特有现象。佛教自东汉时传入中国，晋时逐渐为中国社会所接受，信奉者日多。但是，魏晋以来直至元朝，宦官的崇佛建寺之举远不能与明朝相比。

明朝以前，皇帝、士大夫与宦官之间一直存在着不可调和的矛盾，宦官影响力也主要在宫廷之中，且旋兴旋废。他们在社会中并无地位，其崇佛建寺等举动也很难得到世人认可，因此不可与明朝相提并论。明朝永乐以后，宦官干政擅权，全面参与政治、经济、军事、外交等各个领域，凌驾于百司之上，成为皇帝以下最有权势的集团，明朝政治呈现出宦官政治的特点。明朝皇帝多信用宦官，听任他们崇佛建寺。而宦官政治下的封建士大夫，多对宦官低头献媚，对其崇佛建寺等举动也采取了容忍甚至颂扬、鼓励的态度。如：宦官建寺，为作碑记者多为一时名臣，甚至有不少为大学士、首辅。在寺碑中，撰碑者几乎无一不对宦官崇佛建寺大唱赞歌。皇帝、士大夫的容忍、鼓励，无疑对宦官的崇佛建寺起了推波助澜的作用。

此外，明朝宦官的崇信佛教还有其他一些原因。如：明朝自宫求用者聚居京师，多寓寺观及豪势之家，已与佛教结下"因缘"。而一些寺僧也主动结纳宦官，求取布施和保护，攀附权贵。当然，明朝许多宦官有权、有钱，这也是其崇佛建寺的重要基础。

通过以上所讲，可以看出，明朝宦官也像皇帝、官员、百姓一样，崇奉佛教。而明朝宦官独特的身份和处境，使他们比一般人更为崇奉佛教，布施建寺，吃斋念佛，组织养老义会，死后葬于佛寺，怂恿皇帝违制度僧建寺，引诱皇帝崇奉佛教，在明朝佛教信仰人群中很是独特和显眼，对明朝的佛教也产生了一定影响。

以故宫价值为中心的探索：我的故宫学之路*

郑欣淼

郑欣淼，陕西省澄城县人，生于 1947 年，曾任中共陕西省委副秘书长、陕西省委研究室主任、中共中央政策研究室文化组组长、青海省副省长、国家文物局副局长、文化部副部长、故宫博物院院长、政协第十一届全国委员会委员、政协第十一届全国委员会文史和学习委员会副主任等；曾任中国鲁迅研究学会会长、名誉会长，中国紫禁城学会会长、名誉会长，中华诗词学会会长、名誉会长。

为浙江大学故宫学研究中心及南开大学故宫学与明清宫廷研究中心名誉主任，深圳大学故宫学研究院名誉院长，中央文史研究馆特约研究员。

多年来从事政策科学研究、文化理论研究、鲁迅思想研究。20 世纪末以来着力于文物、博物馆研究。2003 年首倡"故宫学"。出版论著有《故宫与故宫学》（全三集）、《故宫学概论》《天府永藏——两岸故宫博物院文物藏品概述》，以及《鲁迅与宗教文化》《鲁迅是一种力量》《政策学》《社会主义文化新论》《郑欣淼诗词稿》等 30 余种。

1999 年 10 月，我参观了在故宫斋宫举办的"清代宫廷包装艺术展"（图 1）。由于认识上的原因，故宫博物院过去往往把文物与其包装物区分开来，对包装不甚重视。这引起我对文物概念及文物内涵的思考，为此写了此文，提出要加深对文物内涵的了解，拓宽文物的概念。我从此关注并研究故宫，也成为四年后在故宫进行七年文物清理的最初动因。

* 此文为讲座提纲。

图 1 《清代宫廷包装艺术》书影

图 2 2003 年 10 月 18 日在南京博物院博物馆馆长论坛上作演讲

梳理传统认知，建立学术体系，以一个完整的学科架构来进行"完整故宫"保护。2003 年 10 月 18 日，我在南京博物院为庆祝建院 70 周年举办的博物馆馆长论坛上作讲演"确立'故宫学'学科地位 开启故宫研究新局面"。

首次正式提出"故宫学"，并从"故宫学研究的对象""故宫学研究已有良好基础""确立故宫学学科地位的目的和意义"三个方面作了论述。故宫学从无到有，从点到面，从文化自省走向文化自觉，这是时代赋予我们的历史使命，也是新时期中国学术界、文化界的担当与自信。从 2000 年来研究故宫，至今已 20 年。

以故宫学理论探索与故宫博物院院史研究为重点。院史也是故宫学的研究对象。对故宫博物院发展历程中的重大事件、关键问题及重要人物进行研究，回顾总结故宫人在文物典守、古建修缮、陈列展览、开放参观、学术研究等方面所积累的经验和智慧，也进一步阐释故宫博物院与中国现代化进程的联系与契合。

以下略谈发表过的较重要文章（20 篇）、工作报告（1 篇）及两本专著。

一、历程

（一）"故宫学"的提出：对于故宫文物的清理，故宫与故宫博物院价值、内涵的探索

1.《故宫的价值与故宫博物院的内涵》[1]

通过对于文物、古建筑、宫廷历史文化及无形文化遗产四个方面认识的深化，故宫人对故宫博物院内涵的认识也在不断扩展：故宫不只是"中国最大的文化艺术博物馆"，而且是世界上极少数同时具备艺术博物馆、建筑博物馆、历史博物馆、宫廷文化博物馆等特色且符合国际公认的"原址保护""原状陈列"基本原则的博物院和文化遗产，是一座博大精深的中国历史文化宝库。这是故宫几代人努力探索、实践取得的共识，也是故宫进一步发展的基础。强调故宫博物院的性质取决于故宫。

2.《故宫学述略》[2]

这是我对于故宫学的学术定义以及故宫学学科架构的总结与思考，进一步明确界定了故宫古建筑（紫禁城）、院藏百万件文物、宫廷历史文化遗存、明清档案、清宫典籍以及故宫博物院史这六个研究领域的层次及其关联，并梳理概括了故宫博物院 80

1　2003 年 3 月 26 日在上海博物馆的讲演，载《故宫博物院院刊》2003 年第 4 期。

2　载 2004 年《故宫学刊》创刊号。

图3 故宫学相关主要专著

年的学术史以及故宫博物院在故宫学研究中的责任和举措。3.7 万字的《故宫学述略》既是对于故宫学学术基础及学科体系架构的理论探索的概括，也是对于故宫博物院事业发展的实践经验的总结。

其中有新的认识，如故宫学与故宫文化；狭义的故宫学是指人文科学的一门独立的学科，广义的故宫学则是一门知识和学问；故宫藏品中非清宫旧藏与故宫学的关系；故宫学是综合性学科；提出故宫学的目的；故宫学的价值和意义；故宫学术研究成果体现形式；故宫学术传统与"故宫学派"。

同时开展的工作：彻底清理文物藏品，编印文物藏品总目及珍品图录；结合故宫古建筑维修，编写《故宫古建筑实录》大型丛书；发挥优势，筹划成立几个研究中心；集中编辑出版一批基础性、资料性的书籍；加强与台北故宫博物院的交流与合作。

3.《故宫博物院的文物清理》[1]

这是送文化部的工作报告，报告故宫文物藏品清理工作已全面启动。

总结故宫以前的 4 次文物清理工作，决定从 2004 年至 2010 年，集中 7 年时间，对全院藏品及所有库房宫殿进行一次全面彻底的清查和整理，包括 9 项工作，弄清文物藏品的"家底"。这是与故宫大规模修缮具有同等重要意义而且相关联的一项紧迫而艰巨的基础性工程。彻底清理文物藏品的条件已经具备。

孙家正部长于 9 月 2 日作了批示："故宫文物的清理是一项基础性浩大工程，是加强保护、陈列、展示、研究等各项工作的前提。意义重大，责任重大。要有全面的规划、科学的操作程序、明确的责任和严格的纪律。此项工作与古建的维修结合进行，工作量巨大，同志们会很辛苦，但意义深远、责无旁贷。此件可改写成一份《文化要情》上报党中央、国务院领导同志知悉。"

这份报告成为制定故宫文物七年清理工作规划的基础和依据。

（二）多维发力，构建故宫学研究体系，推进故宫学概念下多领域的学术研究

1. 故宫学人与故宫博物院院史

（1）《厥功甚伟　其德永馨——纪念马衡先生逝世 50 周年》[2]

1　写于 2004 年，曾载国家文物局《文物工作》2005 年第 1 期。另有《故宫文物藏品七年清理记》，载中国政协文史馆主编的《文史资料选辑》第 164 辑，中国文史出版社，2014 年。

2　载《故宫博物院院刊》2005 年第 2 期，《新华文摘》2005 年第 14 期转载。

全面论述马衡先生对于故宫博物院的重大贡献及其学术成就。

本文开启了故宫博物院民国史的研究。正面介绍故宫文物南迁。消失 50 年的马衡重新进入人们视野。开始抢救故宫老领导、老专家的回忆录，部署耿宝昌、郑珉中、于坚等的口述史。国宝级专家全集的编辑出版。

（2）《故宫博物院 80 年》[1]

故宫博物院 80 年的概括总结，故宫当前的主要任务与发展蓝图。故宫博物院是中国近现代社会变革、文化转型的产物，见证了历史的沧桑，有过曲折的历程。

故宫作为中华民族历史和传统的重要象征，正为人们所深刻认识和空前重视，同时以其宏富的收藏、多样的展示、丰硕的科研成果为世所瞩目，从整体上反映着中国博物馆事业的发展水平。

故宫是世界文化遗产，对故宫价值的认识以及多年来在故宫保护上的努力，是中国世界文化遗产保护意识与保护水平不断提高的体现，也是世界文化遗产保护理论与实践的宝贵财富。

故宫博物院正在重点抓紧基础建设、搞好开放展览、扩大对外合作与交流、打造"数字故宫"、推进故宫学研究等工作，努力实现保护好民族瑰宝并创建世界一流博物馆的目标。

（3）《故宫文物南迁及其意义》[2]

以档案资料、史实事件为基础，将其置于当时历史背景之中（世界反法西斯战争的背景、中国抗日战争的背景、中国文化教育西迁的背景、博物馆事业发展的背景），深入探讨其所具有的独特的历史与现实意义。故宫文物南迁也形成一个故宫两个博物院的局面。

两个博物院重走当年文物南迁路线，温故知新，继承和弘扬这份珍贵的精神遗产，更感到历史赋予的重任。

2009 年推荐欧阳道达《故宫文物避寇记》。2010 年举办故宫文物南迁展览。

故宫文物南迁引起社会高度关注。

（4）《故宫博物院理事会与故宫文物南迁》[3]

1　载《故宫博物院院刊》2005 年第 6 期，《新华文摘》2006 年第 5 期转载。

2　载《华中师范大学学报》2010 年第 5 期，《新华文摘》2010 年第 22 期转载。

3　载《华中师范大学学报》2010 年第 5 期，《新华文摘》2010 年第 22 期转载。

理事会是故宫博物院的决策与监督机构。本文介绍 1937 年抗日战争全面爆发后文物分三路疏散西南地区（西迁）至 1945 年抗战胜利以后文物运回南京保存库（东归）的主要经过，并阐述理事会在故宫文物向西南诸省迁运、疏散、存储和文物东归过程中所起到的决定性作用以及这批档案文献的重要史料价值。

（5）《故宫博物院与辛亥革命》[1]

通过梳理历史文献及档案，以政治内涵、文化认同和博物馆事业为视角，阐释了故宫博物院与辛亥革命之间的密切联系，并力图客观地呈现当时社会事件的历史情境。

（6）《故宫博物院学术史的一条线索——以民国时期专门委员会为中心的考察》[2]

本文以这一时期的专门委员会为线索，对故宫博物院学术史进行研究分析，指出专门委员会的设立与发展，坚持了新生故宫博物院的社会性、开放性；专门委员会是适应故宫博物院未来发展需要的有益探索，不仅积累了从故宫实际出发的学术研究的特点与方法，丰富了故宫学术的内涵，而且以专门委员会为主导的故宫学术成果成为学术故宫的一个重要标志。

2. 故宫文物与故宫学术建设

（1）《故宫藏传佛教研究的回顾与前瞻》[3]

本文是对故宫藏品特点和优势的梳理和认识。

2009 年故宫藏传佛教文物研究中心成立。走出去，与四川考古研究院长达 10 年的合作，对四川甘孜、阿坝藏族地区进行考古和民族学调查，先后出版了 3 本书，其中"四川石渠吐蕃时代石刻考古调查项目"为唐蕃古道走向和文成公主进藏路线的考证提供了新的论据，填补了青藏高原东部唐蕃古道走向重要环节的资料空白，对研究吐蕃历史、佛教史、佛教艺术、唐蕃关系史具有重要的意义，被评为"2013 年度全国十大考古新发现"。

（2）《天府永藏——两岸故宫博物院文物藏品概述》[4]

全面论述了故宫文物的渊源及变化过程，首次将两岸故宫博物院的文物藏品分类

1　载《故宫博物院院刊》2011 年第 5 期。

2　此为 2014 年故宫博物院 "故宫博物院学术史研讨会" 提供的论文，载《故宫博物院院刊》2015 年第 4 期。

3　2006 年 10 月 24 日在 "汉藏佛教美术研究：第三届西藏考古与艺术国际学术讨论会" 上的演讲，载《故宫博物院院刊》2007 年第 5 期，《新华文摘》2008 年第 1 期转载。

4　紫禁城出版社，2008 年。获 2008 年度 "全国文化遗产十佳图书" 称号。另有 2009 年 3 月台湾艺术家出版社出版繁体字版。

并列介绍。

（3）《明宫史研究与故宫学》[1]

故宫是明清两代的皇宫，其宫殿建筑和大量的明代宫廷文物，决定了故宫在明宫史研究中具有不可替代的优势和特殊地位。

明宫史是故宫学术研究的弱项。故宫联合海峡两岸的学术力量，对明宫史展开全面、系统的研究。坚持院内外结合、明清结合、文物与文献结合的原则，采取多种有效措施，发挥自身的优势，不断开拓和加强明宫史研究，提高故宫学术研究的综合实力。

故宫博物院 2005 年确定"明代宫廷史研究"为院重点科研项目，以丛书的形式，对明代宫廷史中的重大方面进行探讨。共计 20 种。已出版 8 种。

（4）《清宫书画鉴藏、佚存与研究述评》[2]

本文论述了清宫书画的鉴藏、清宫书画的佚存及两岸故宫、中西方学者的书画整理与研究。特别提出书画鉴定作为一门学术乃至一门学科，是在故宫博物院诞生的。

自 20 世纪 20 年代西方考古学的引进与发展，书画鉴定家借鉴了其中的类型学，建立书画真迹的"标准器"，以此结合文献学、考据学、材料学等学科的研究成果，对《石渠宝笈》里的一批早期书画重新进行了系统的、科学的鉴定与研究，这些都是以论文形式出现的，特别是徐邦达先生一生撰写了 600 万字的研究论文、著录等。

正是主要通过故宫专家、学者在第二次世界大战前特别是在 20 世纪 50 至 90 年代的努力，使故宫的书画鉴定从文人笔记和题跋发展成一篇篇学术论文，这些学术论文尤如一块块砖石，构建了书画艺术史的基础，使之成为一门学科。这种科学研究的态度和方法从故宫博物院和兄弟大馆扩展到了其他中小博物馆的书画研究中。

3. 故宫保护与"完整故宫"的提出

（1）《故宫维修五年》[3]

百年故宫大修的全面介绍。故宫大修经验对世界遗产保护理论的丰富。

（2）《"完整故宫"保护的理念与实践》[4]

是笔者对"完整故宫"长期思考的体会与认识。本文以时空为脉络，详细梳理了

1　载 2009 年《故宫学刊》总第 4 辑。另有《略评"明宫史丛书"》，载《故宫学刊》2010 年总第 6 辑。

2　载《浙江大学学报》2015 年第 5 期，《新华文摘》2015 年第 24 期转载。

3　本文系作者 2008 年在中国紫禁城学会第六次学术研讨会上发言的修改稿，刊载于《中国紫禁城学会论文集》第六辑，紫禁城出版社，2009 年。

4　载《故宫博物院院刊》2012 年第 5 期。

近 90 年来故宫博物院在"完整故宫"保护方面的探索和实践，并力图对此做出客观的总结性评价。故宫博物院初期就提出"完整故宫"保管计划，后来"完整故宫"意识曾一度被淡化，改革开放后重新受到重视并作为一种理念在逐步提升。

笔者认为，"完整故宫"成为指导和推动故宫保护和博物院建设的一种方法论和思维方式。综合而言，不同时期"完整故宫"保护的理念和实践经历了一个演变的过程，也呈现了诸理念和实践之间相互启发、补充甚至有所交融的关系。

为恢复故宫建筑完整格局的努力，收回端门、大高玄殿、午门东西雁翅楼等。向有的文博单位索要长期不归还的所借故宫文物。

（3）《我所经历过的两岸故宫交流》[1]

关于两岸故宫交流的推动力、发展过程及意义。披露了一些新的材料。

2009 年 2 月 16 日冯明珠院长对我说："你们提出故宫学，我们既羡慕又嫉妒。"

（4）《钢和泰与故宫博物院》[2]

钢和泰是蜚声国际的著名学者，先后被聘为清室善后委员会顾问、故宫博物院专门委员。钢和泰开故宫藏传佛教研究之先河。以钢和泰在宝相楼内所拍摄的 700 多幅佛像及带有题记的佛像基座照片为基础的《两种喇嘛教神系》一书，成为藏传佛教研究领域的经典著作。钢和泰还对慈宁宫花园几座佛堂进行过深入研究，并联系洛克菲勒基金会捐款修缮慈宁宫花园。开创了故宫利用国内外资金进行维修的新路子，也加强了故宫博物院与外界的联络和影响，

反映了故宫博物院的开放性。

（三）故宫学的学理探索与现实意义

故宫学的学术架构及其现实意义是一个值得深思的问题，也是我对故宫发展愿景的构想落地成真的过程。故宫是中国历史的见证，是东方文化艺术审美的宝库，是一部恢宏叙事中国文化的沉淀，保护故宫，建设故宫学是时代赋予国人与学人的历史使命与挑战。

1.《故宫的价值与地位》[3]

1　载《中华读书报》2012 年 11 月 28 日。

2　载《中国文化》2015 年春季号，第 41 期。

3　载《光明日报》2008 年 4 月 24 日"光明讲坛"第 7 期。

提出故宫认识的四个阶段。故宫的国宝意义。

提出故宫学是故宫价值认识的深化，以文化整体观看待故宫的建筑群、文物藏品和宫廷历史遗存，不仅有助于更全面地看待故宫的价值，也有助于更深入地推进两岸故宫博物院的交流与合作，为流散于海外的清宫旧藏找到了一个学术归宿。

2.《故宫学纲要》[1]

概述了故宫学的学术概念、研究对象和范围，阐述了故宫学提出的基础、机遇及其学术发展的目的和意义。梳理了在故宫学以往的研究史上的方法论，指出故宫博物院的使命和故宫学的研究特点，以及本院在当前学术发展中的主要举措，展望了其学科建设和学术发展前景。另外还强调了两岸故宫博物院的交流合作对于故宫学建设所具有的积极意义。

3.《多维视域中的故宫学——范畴、理念与方法》[2]

通过对大文物、大故宫、大传统和大学科四个关键概念的界定，概括了故宫学的范畴体系，阐述了故宫学的研究内涵，进而明确了故宫学的学术理念是将故宫作为一个文化整体来研究；指出故宫学不仅是一门学科、一种学问，而且是认识故宫价值的一把钥匙，是指导故宫保护与博物院发展的一个理念。只有从多维视域去考察，才能认识故宫学所具有的多方面的意义与作用。

4.《故宫学概论》[3]

既有故宫学学理的论述，也有故宫学研究对象的中外研究成果的介绍。

5.《关于故宫学的再认识》[4]

为作者"故宫学"学术概念提出十多年后，再次回顾故宫博物院90余年的发展史、学术史和故宫的保护史，聚焦时代风云与紫禁沧桑，探析其中的曲折与反复、经验与教训时，又获得的新启发，也对故宫学生发了新的认识：要坚持进步的观念与思维的创新；要与探索有中国特色文化遗产保护的道路相结合；要坚持学理性与实践性的结合；要树立开放的、多元的合作交流理念；要始终坚持体现历史使命感的文化自觉。

1　载《故宫博物院院刊》2010 年第 6 期。

2　2014 年 6 月 10 日在故宫博物院故宫学术专题系列讲座的第 7 讲，载《华中师范大学学报》2014 年第 5 期，《新华文摘》2014 年第 23 期转载。

3　故宫出版社，2016 年。另有 2018 年香港中华书局出版繁体字版。

4　2016 年 8 月 19 日在南开大学历史学院、故宫博物院故宫学研究所联合举办的"故宫学与明清宫廷史"学术研讨会上的发言稿。载《故宫学刊》2018 年。

6.《故宫学的活力》[1]

故宫学的活力是保证故宫学持续发展的最基本、最重要的条件。活力即旺盛的生命力，这是其自身所固有的不可遏止的蓬勃力量。如何使故宫学永葆活力、长远发展，是一个应该重视的问题：文化遗产是持续故宫学活力的基础，社会价值是彰显故宫学活力的条件，创新实践是激发故宫学活力的源泉，学术传承是延续故宫学活力的过程，开放合作是永葆故宫学活力的保证。

二、体会

体会很多，最重要的是，认识到故宫遗产的价值是故宫学的核心。对于故宫遗产价值的认识程度，决定着故宫保护与故宫博物院发展的方向和水平，也决定着故宫学的深度和前景。

价值是人类评判事物的一种尺度。而故宫遗产价值的评判则主要在于它自身所蕴含的积淀于其中的历史文化信息。故宫遗产的价值是其本身所固有的，是客观存在的，也是多方面的，但能否对它有全面的评价，则与人们受一定社会历史条件制约的认识水平有关。这个认识是逐步发展、不断提升的，对其探索是长期的，不会终结，不可能"止于至善"。

我在对故宫遗产价值的探索中，收获很多。

（一）关于故宫

故宫是明清故宫；故宫是古今中外古建筑的集大成者；包括三山五园、沈阳故宫，要有"大故宫"的概念；故宫建筑、文物藏品与宫廷历史文化相联系，形成特有的完整的成体系的故宫文化；故宫是一个文化整体等。

（二）关于故宫文物

故宫文物内涵丰富，自成一体；凡是清宫遗存都是文物，具有宫廷历史文物的特殊价值，承载着传承中国文化的价值；故宫文物的特殊性、历史性、文化性、艺术性、

1　2018 年 10 月在故宫举办的"通古今变化，发思想先声：故宫学理论建构与实践探索"学术研讨会的发言稿，载《故宫学刊》2021 年。

传承性使其具有国宝意义与价值等。

（三）关于故宫博物院

从明清皇宫、古物陈列所到故宫博物院，从清室善后委员会、故宫理事会到故宫文物南迁，再到两岸故宫，故宫博物院是中国近现代社会变革、文化转型的产物，见证了历史的沧桑，有过曲折的历程；从故宫专门委员会到故宫学人、故宫学派，故宫博物院完成了从皇室宝库到学术机构的转变；故宫作为中华民族历史和传统的重要象征，以其宏富的收藏、多样的展示、丰硕的科研成果为世所瞩目；"完整故宫"保护正是故宫博物院践行与发展的方向。

（四）关于故宫学

故宫学的哲学基础是故宫文化的整体性；故宫学的学理性与实践性；故宫学是一种知识体系；故宫学的开放性；故宫学是流散在外的故宫文物的学术归宿；故宫学是故宫历史、故宫文物、故宫博物院的统合；故宫学的发展是中国人对自身文化、审美、命运、身份认同的表达，是建设有中国特色的世界一流博物馆的标准雏形与文化、学术传达。

三、感想

（一）故宫学作为新的研究领域，未来可期，影响深远

回顾20年的故宫学研究历程，我感到只要坚持不断，只要下了功夫，就会有所进步、有所收获。我感到荣幸的是，从2005年至2015年的10年中，我撰写的关于故宫学文章，有10篇被《新华文摘》选载，且多数文章题目出现在封面上。这说明选题比较重要，而被有着重要影响的《新华文摘》转载，自然有利于故宫学的传播与推广。

我也高兴地看到，故宫学研究队伍在不断扩大。故宫每次举办故宫学研讨会，都会看到一些新的面孔，看到会议的新成果，包括新的材料、新的视觉、新的观点等。

（二）故宫学是一门跨学科多交叉的新兴学科

我在长期的研究中获得过不少院内外包括台北故宫的专家学者的帮助。特别是《故宫学概论》的写作，涉及众多学科，更是集众人之力。我把写作过程当成学习的过程，

向大家认真地求教，或专题请益，或观点商榷，或请提供有关资料，或请审看有关文稿，有的还是辗转相托，都使我受益良多。我对他们抱着深深的敬意。

（三）故宫学研究应与建设世界一流博物馆的探索相结合，故宫是中国的，故宫更应该是世界的

故宫学的活力，就在于它与故宫保护及故宫博物院发展的整体工作结合在一起，与故宫博物院的大多数人员的工作有直接关系，在于它的开放性。过去我的故宫学研究，多涉及具体工作，不只是撰写有关文章，还常落实到相应的工作实际中。

（四）故宫学是新时期故宫博物院建设的必然归宿，是时代赋予故宫学人的历史使命

故宫学是幸运的，它问世 18 年来，在故宫博物院持续地得到关注与支持。单霁翔院长对故宫学很重视，"故宫学高校教师讲习班"就是在他任上开始的。他曾让故宫学院安排我在"故宫学术专题系列讲座"作了《基点·理念·方法——多维视域中的故宫学》（2014 年 6 月 10 日）的讲座，他又在《故宫博物院院刊》2015 年第 4 期发表了《在守望传统中开拓创新——记郑欣淼先生任上的故宫博物院》一文，充分肯定了故宫学的意义。王旭东院长对故宫学也十分重视，对故宫学研究提出新的要求，对故宫学研究所提出厚望，研究所已按照王院长的提议，向社会征集"开放课题"，积极争取海内外专家学者参与故宫学术研究。在与北大等学校的学术交流合作中，王院长都突出了故宫学。

关于宫廷文化研究的几点思考

李文儒

故宫博物院原副院长，研究馆员。中国社会科学院研究生院、中国艺术研究院、南开大学、清华大学特聘教授，博士生导师。曾任中国文物报社社长、总编辑，国家文物局博物馆司司长。出版专著《走进鲁迅世界》、《文化遗产的青春问题》、《博物馆的种种可能》、《鲁迅画传》、《故宫院长说故宫》、《故宫院长说皇宫》《紫禁城六百年》(上下)、《故宫学研究中的价值观问题》等。

一、对以帝王思想为核心的观念文化和以帝制为核心的制度文化的研究

宫廷文化的核心，是与皇帝、皇权直接相关的观念文化、制度文化及其关系。

皇权至上，皇帝独尊。对皇权的绝对态度，即忠于皇权、忠于皇位、忠于皇帝的观念绝对不容置疑。这是皇权的要求、帝制的目标。治理天下的体制结构、制度设计、规章制定，从部门的设置，官员的选拔、任命、奖赏、处罚，到议事、决策、执行、督察的程序，无一不决定于皇帝并显示着其至高无上的权力。宫廷里的一切，从外在的人们的存在、活动空间，即皇宫建筑空间、建筑形态，到任何内容与任何形式的礼仪行为，大到皇帝的登基、上朝、祭祀、寿诞、大婚、殿试、出行、回宫的程序程式，小到起居、衣食、行走的规制规定，无一事无一处不在凸显皇权至上、皇帝独尊。

在皇权至上、家国一体、官本位的政治体制和社会治理结构中，处于全社会任何

层面的个体与群体，无不自觉地信奉、维护帝王思想。帝王思想即帝制时代的统治思想。皇帝的帝王思想自不必说。历朝历代的皇帝，总说自己想着要让这个国家强大、安定，要让天下的百姓有好日子过。这也不是假话、大话、空话，可是，任何一位皇帝又都自然而然地把维护、巩固自己和自己家族的权力当作治理天下的天职，并且绝不允许皇帝的权力、家族的权利受到任何挑战。在皇帝眼里，家和国是没有区别的，他的家就是他的国，他的国就是他的家；若有区别，也是家在前，国在后。事实上，帝制体制下，几乎所有的帝王的心中，保证自家的荣华富贵永远大于解决民生的贫穷疾苦。所谓的体恤民情，基本上是落不到实处的空话。志得意满的乾隆皇帝，即便想到天下的百姓，也沾沾自喜于他给百姓带来了洪福。他心目中平民百姓的生活，肯定与马戛尔尼使团在中国大地上看到的普通民众的生存状态完全是两个样子。即便是那些起自底层的造反者、农民起义的领袖，也无一例外，打倒皇帝当皇帝是他们帝王思想的集中体现。朱元璋如此，李自成如此，洪秀全的太平天国亦如此。朱元璋曾经是穷困到极点的人，是吃过大苦的人，可他当了皇帝，照例把朱家的权力放在首位，把平民百姓的疾苦丢到脑后。而各级官员的帝王思想，则表现在任何时候、任何位置上，对皇帝的服从、尽忠，对帝制的维护。普通百姓的帝王思想，民间的帝王思想，则表现为对皇帝的盲目崇拜与精神依附。帝王思想对社会各层面的全部覆盖和绝对控制，使皇帝成为稳定人心、稳定社会的"图腾"。似乎一天没有皇帝，或皇帝一天不在皇位，普天之下便无着无落，惶惶不可终日。

朝代可以变，皇帝可以换，帝王思想不可变，皇帝体制不可变。帝王思想和集权体制是紧紧捆绑在一起的互生互动互补互证的共同体，并转化、衍生、普及为主导人们思维的社会性观念文化和规范人们行为的制度性生存文化。

从文化学的含义分析，不能回避传统文化，特别是传统文化中的核心文化、主流文化与皇权文化、帝制传统的关系。

从大的社会治理结构看，从基本的价值趋向看，传统文化中只有与皇权文化、帝制传统一致的、可以相互融合的部分，才有可能被选择、被确定为文化中的核心文化、主流文化。传统文化中入世很深的孔子学说越来越被帝制时代认定为传统文化中的主流或主导文化，自有其内在的原因；而其能够长时期地发挥作用，则更决定于帝制时代为维护帝制对儒家学说不断改造，即通过不断的拣选、释义、解读、增补而发展演变成"独尊"的儒学、儒教文化。这样的儒教文化，其核心的内容，或者说它可以长期存在并不断发展完备的原因，是它不仅可以和帝王思想、集权体制、等级结构相融

合，而且可以起到稳定和维护甚至帮助这种思想体系和制度体系存在并发展的巨大作用。明清两代，通过科举命题以"四书"取义，更使儒学成为"制度化儒学"。对此，雍正皇帝看得清楚，也说得明白，他说儒教"为益于帝王也甚宏，宜乎尊崇之典与天地共悠久"。儒教中为益于帝王方面的内涵，如纲常名教、三纲五常、三从四德、忠孝节义、仁义礼智、伦理道德等，就经历了一个不断的被选择、强化、演绎、释读、归纳为鲜明的文化概念的过程，最终以沦为绝对忠诚于皇权的教条，以打造成覆盖全社会的文化模式，渗透到社会的方方面面。至于儒学中关于"人"的探究，个体生命、心性的追究，人与人、人与社会、人与自然关系、人与权利关系的哲理思辨、逻辑推理、道德理性，个人的修为省悟、气质品格、艺文精神的涵养，以及学术研究方法等哲学及学术理性层面的内涵，并非皇权、帝制的高层设计所需，亦非学者、思想家之外的大多数人所关心，不会被直接纳入帝制核心文化和社会主流文化之中，其中的一些内容，只能流落在学术江湖与哲学山林之间，有些与佛道合流，在无关大局的无意与失意的士人间流动。

当然，皇权、帝制只靠观念文化是难以维持的。暴力维护、利益诱导、道德训诫，历来是构成和维护皇权与帝制的三大法宝。由于皇权至上，皇帝可以毫无限制、毫无顾忌地滥杀臣民；通过滥杀又可反证皇权至上，这是对皇权、帝制的暴力维护。皇权为自己规定了唯一的可继承性、必须继承性，而皇帝以下所有人的权力与利益都需要皇权的赐予，皇权于是成为所有人的权力与利益的唯一源头，这是皇权、帝制的利益诱导。在为皇权、帝制设计的暴力维护、利益诱导、道德训诫的超稳定的三足鼎立结构之中，道德训诫主要利用儒教文化来实现。道德训诫中的关键词是一个"忠"字。这个"忠"的本质绝对不是忠于自我，而是泯灭自我、忠于他者的依附文化的通俗表述，以这样的"忠"来实现和统领意识形态领域的统一与和谐。其自圆其说的心理平衡的前提是圣人说、明君说、贤主说，是皇权的天命、神授的天理说。上到帝王，下到平民，以"忠"确立价值体系。忠于天，忠于天命，就是忠于皇权，忠于帝制，忠于既成之社会体制，忠于帝制体系下的伦理道德。加以官僚层、知识层的史论、舆论的话语引导，这一套关于"忠"的话语体系便极为顺利地形成全社会一致的认同。如关于国不可一日无君，如王与寇、忠与奸、正统与非正统，如上与下、内与外、亲与疏、主与奴、尊与卑、贵与贱、富与贫、命与运，如王法与宗法家法，等等，所有诸如此类的说法、看法与做法，自然而然不知不觉地以"集体无意识"的意识形态落实为社会共识、社会常识，成为几乎所有人看人、待人、做事的价值判断准则和道德标准。

换一个角度看，在以维护皇权为绝对标准的帝制体制框架里，在以暴力维护和利益诱导的实际操作程序中，本质上与专制、与暴力、与以非正当手段和渠道攫取利益相矛盾的道德训诫，势必沦落为愚弄民众的言语暴力和欺骗别人也欺骗自己的弥天大谎。这也是中国历史上这样的道德训诫模式，总是陷入虚伪的反道德泥潭里不能自拔的根本原因。

以效忠皇帝、维护帝制为终极目标的道德文化，以帝王思想为核心的观念文化，以及以帝制为组织结构的制度文化，这样的为帝制服务的文化里应外合，将帝制、官本位体制合法化、合理化，形成以皇帝、皇族和忠于皇帝的官吏为主体的有组织的社会存在、社会认可的权力和利益集团，从上到下地主宰着整个社会。往往是一个朝代开始的时候，这样的权力和利益集团还可以起到维护和稳定帝制的作用。积以时日，权力和利益集团很快变质为贪腐集团，进而成为从内部瓦解帝制的蛀虫集团。"三年清知府，十万雪花银"说法的流传，就是这种制度文化的真实写照。这一在帝制条件下无法解决的制度性问题，既使中国的帝制可以延绵数千年之久，也反反复复地把中国社会、中国人拖入万劫不复之地。

二、对以宫廷为中心的民族文化、地域文化交流融合的研究

在中国历史上，民族文化、地域文化的交流融合在元、明、清三代尤为突出。从始终居于统治地位、主体地位的皇权文化、帝制文化的角度看，明朝之前的统治者来自蒙古，明朝之后的统治者是满族，明皇朝的汉民族文化、中原文化，被裹夹在来自北方、东北方的蒙满少数民族文化之中，而延续数千年的皇权文化、帝制文化，最后终结在少数民族的统治者之手。蒙古的统治者在对游牧文化，对北方游牧地区文化整合的基础上，进而对中原及南方地区以汉文化为主体的农耕文化进行了一次全面的整合，但文化的差异与冲突，解决文化冲突的滞后与整合的难以到位，应该是蒙古统治无法稳固和短命的重要文化因素。明取代元，在文化层面是文化的回流，全面回归到以汉文化为主体的文化传统，同理，应该是明代统治较为稳定长久的重要文化因素，而其未能解决好对于北部、东北部蒙满少数民族的文化整合问题，则是导致其被取代的重要文化因素。清代，特别是清代前半期，有效地解决了多民族文化的整合问题，也应是其作为少数民族而能够较长时期地统治多民族大国的重要文化因素。所以，从统治者层面研究文化的交流融合是一个重要的课题。

由于地理位置、地域特点、生产生活方式等原因，地处北部的蒙满游牧文化、半游牧半农耕文化，总体上具有流动、开放、博大、包容的特性，特别是在新兴民族力量发展壮大上升的阶段，这种特性的文化就会形成极大的横扫天下的助推力量。而早已成熟的中原、南方的农耕文化，即便在某种新兴力量崛起的时候，其保守与封闭性仍然作用明显。明朝的移都北京，并不是为了更有助于向蒙满方向的开拓，而是为了更便利于固守边线。明朝在都城边上的大修长城，其实就是大修扩大了的农家式的朱家院墙。满族的崛起和清朝的前期，在发掘民族文化、地域文化整合、融合的力量方面成效最为突出。崛起之时满族文化及相近的蒙文化的自我融合与整合，游牧文化、渔猎文化、半游牧半农耕文化、农耕文化的融合与整合，已经形成足以与明朝抗衡，并超越明朝的文化合力。夺取天下之后，对满蒙文化的坚守与对汉文化的兼收并蓄并重。从康熙到乾隆的 12 次南巡，年年岁岁的北上围猎会盟，除了其他的政治治理目的，在文化方面，无疑是民族文化坚守与民族文化、南北地域文化交流融合的声势浩大、效果显赫的文化穿越之旅。明从南打到北，定都北京后，除了有数几次的北追穷寇，既不北扩，也不再南下；清从北打到南，定都北京后，既不停地北上，又不断地南下，两相对比，文化心态文化行为泾渭分明。对待前朝的遗留，明朝用的是毁了元朝的宫城再建自己的紫禁城的法子，清朝则是把明朝的紫禁城拿来就用的法子，两相对照，拒绝与包容、割裂与融合的文化心态、文化行为泾渭分明。

从文化融合的角度看，与元统治者比，清统治者在文化选择中更多地融入了汉文化的传统，更能适应中国传统文化、正统文化的认同。如宫殿，礼仪，执政制度、行政程序等，早已与汉传正统文化、主流文化接轨，只不过进入紫禁城这样的正统皇权文化、帝制文化的核心区域后，更加像模像样而已。对前朝汉族官员、士人的在服从前提下的充分使用，科举的继续，皇帝、皇族官员的带头学习以汉文为载体的传统文化，写汉字，说汉话，做汉文，写汉诗，热衷于汉文书画艺术，以主动积极地表现对汉文化的高度认同的姿态，赢得从上到下的汉文化群体的认同。除头发、服饰这两项身体文化、形体文化外，基本上都汉化了，而此两项重在心理征服与形象重塑，虽然有极强的强迫性征服性象征意义，但并未触动实际利益。当然，从文化实质指向看，在选择取向和实践操作中，起决定作用的还是看是否有利于皇权与帝制的维护，无论谁大权在握，文化注定是要服务于政治的。而汉文化在此种价值取向上自然要比游牧文化、少数民族文化成熟得很，好用得很，管用得很。在这样的意义上，所谓的被"汉化"就是自然而然的了。

民族文化的交流融合与地域文化的交流融合关系密切。在特定的历史条件下，两种文化的双向交流融合呈现此消彼长的态势。中国帝制时代的后期，即元明清时代，是北方游牧民族、少数民族发挥重要作用的时期。恰恰是在较长时期作为统治民族的蒙古族、满族，与汉民族的差异反倒越来越小，此种现象正好说明掌握权力的统治者在推进民族文化交流融合中的巨大作用。在民族文化分野淡化之后，地域文化分野成为文化差异的坐标，民族文化的差异往往也以地域文化的差异形态表现出来，从而使得在民族文化、地域文化双向交流融合的互动中，地域文化的特色表现得更为突出，从而形成了鲜明的长城内外、大河上下、长江南北的地域文化分野，但地域分野的背后与深处，起着更大作用的，是元明清时代蒙满民族文化的南下和汉民族文化的北上，在此种格局的民族文化的交流融合与地域文化的交流融合中，你中有我，我中有你，共同形成了地域分野的纬度波段。

文化交流与融合不仅仅靠理念与权力，更容易由物质的流通来带动和体现；当然，物质的流通又离不开理念，更离不开权力。从物质文化的角度研究文化的交流融合与各自特色的保持，兼有文化艺术史的意义。在这些方面，皇宫皇城的物质需求与宫廷收藏所包含的文化交流融合具有涵盖多方面的综合性、典型性、代表性意义。

明清定都北京，位于北方的北京成为全国的政治、经济、文化中心，首先以满足皇宫、皇族及官宦集团生活需求的物品流通构成的物质文化的流动，基本的走向是由南向北，因为江南的物质生产消费水平，远远超过以北京为中心的北方。明清两朝宫廷所需的吃的、喝的、穿的、用的、玩的、供的，大部分来自南方。当然并不是有什么就采购什么，至高无上的皇权可以直接转化为享受物质文化的霸权。从居住活动的宫殿园林到室内陈设，从吃饭的饭碗到服饰装扮，从生活实用品到工艺艺术品，从组织管理到产品的设计生产，无一不体现着宫廷要求的意志，直至直接体现皇帝个人的兴趣与爱好。除了由南向北的长途输送，还选拔各地的能工巧匠到宫廷里直接制作，这样更便于随时落实皇帝的意旨。

通过垄断性主导、控制宫廷所需物品的异地生产，通过集中一流工匠在宫廷内部制作生产，一方面保证了吸收最优的工艺技术为彰显皇家气象服务，另一方面从原料到制作，从设计、审美到制作工艺，均极大地提升了物质生产的整体水平，从而自然而然地影响到皇家专用专享以外的物质文化水平的大幅度提升，无疑对当时当地的物质生产与流通的商业化的普及运作产生着巨大的拉动作用。成为世界品牌的中国瓷器、中国丝绸的创新发展之路就是最典型的例证。

本来由权力决定的，为着在物质生产方面为宫廷服务而形成的宫廷与地方、南方与北方、官府与民间的交流融合，包括工匠的流动对技术与产业的推动，在实现以皇权为核心的物质文化霸权的同时，也使这种文化霸权随着物质产品的流通，信息的交互传播，产生了突围式的放大普及的效应。类似皇帝或宫廷以赐予臣下与地方，下属与地方向皇帝和宫廷进贡对贡品的选择与制作的方式，对地方产品的质量与数量的影响，对商业发展的影响无疑是巨大的。

物质文化生产与流通中的文化霸权，特别是以皇帝的个人趣味为中心形成的文化霸权，对物质文化以及整体文化的发展趋向的负面影响同样巨大。如自视甚高的乾隆皇帝，在国家文化建设方面固然多有建树，但其个人的占有欲望与审美趣味，通过与高度集权一致的极端放大了的文化霸权，通过帝制社会中普遍的跪拜、顺从、追随皇帝的社会依附意识，通过以皇帝的喜好为喜好的审美选择，直接将整个民族的审美平均水平拖入历史的低谷，以致至今难以复兴。慈禧太后在她颐和园里的不到 15 平方米的卧室里，居然摆放了 15 座镶嵌各种宝石且时间各有差异的各式座钟，真不知她是听不到这些错杂的嘀嘀嗒嗒的声音就睡不着呢？还是睡不着了才要听这些错杂的声音？故宫养心殿内，在一间叫作三希堂的不足 8 平方米的小屋子里，乾隆皇帝摆放了 128 件各色玩物，至今仍吸引不少参观者隔着玻璃指指点点，津津乐道。对于艺术与收藏而言，强权的介入与扩张往往适得其反。不想不做还好，一想一做就成事不足，败事有余，其连带的负面影响，绝不止于审美情趣。

三、对以宫廷为中心的中外文化交流的研究

在中外文化的交流融合方面，明清两代与世界的沟通并不算晚，交流的机会并不算少，之所以未能与世界先进国家接轨同步，问题出在哪里？如何看待世界？如何对待"我"的国与其他国家的关系？与其他国家沟通交流对"我"的作用和意义何在？问题就出在如何看待此类问题的价值观上。如果起决定作用的"我"——高度集权的皇帝，在对外沟通交流的理念与方向目的上一再出现偏差、错误，则会一错皆错，一错到底。

早在 15 世纪初发动的郑和下西洋的宏大壮举，可以称作明朝皇帝主动"走出去"的对外交流。浩浩荡荡连续不断多达 7 次的海洋巡礼，其核心出发点主要是对外宣扬自命为"天朝上国"的大明王朝的强盛，兼以炫耀式的抚慰赏赐换取具有海外归附意

义的朝贡。郑和之所以能够一次次地不停地下西洋，的确是因为那时高度集权下的中国的国力，那时中国的造船航海科技，是世界一流水平、领先水平，否则，怎么能组织起 27000 人的、花费无比巨大的庞大船队？七下西洋固然向世界显示出中国的经济实力与发达的航海科技，也起到了发展对外关系，稳定南海局势，扩大海上贸易的作用，但在"天朝上国""赏赐""朝贡"一类不可一世的价值观主导下，郑和下西洋基本上是一种不计成本的国家行动，不算经济账，只算政治账。其实，政治账也算不清楚，肆意在海洋上挥霍国家财力，直弄到难以为继才肯罢手，直弄到由大航海走入大海禁的死胡同里，并且从明朝连带到清朝。与郑和下西洋之后的葡萄牙、西班牙、英国的海上行动相比，更能看出中国式的海上行动及海洋观的弊端。航海是中国人打开的，而航海贸易却是欧洲人打开的。中国式的政治宣传与经济贸易的失衡，导致了如此尴尬的局面：中国与隔海相望的日本做生意，远隔重洋的欧洲人竟然成了既赚中国人钱也赚日本人钱的海上贸易中间商。更尴尬、更痛心的局面是：中国的封闭是从海上被打开的，中国的屈辱是从海上打进来的。

外国人敲开中国大门，向中国人传递外部信息也开始于明代。在这个过程中，西方传教士发挥的作用最为突出。从 16 世纪后期意大利传教士利玛窦进入中国开始，并以他为代表，中外文化交流进入一个新的历史阶段。比较起来，西方传教士在文化的双向交流中所起的作用较为实际，较为有效。文化的交流传播并不是某一种文化的孤立现象。传教士们在不远万里、不避艰难险阻向中国传播西方宗教文化的同时，很讲究传播策略，如拥护和尊重官方的立场，灵活适应民情风俗的姿态，显示和保持较高学术水准的自我形象。这样的做法，不仅能够取得民间的信任，也很容易取得官方的信任，尤其是容易取得具有很高的学术水平的高官的信任和支持，这样，他们之间相互交流的内容，也就大大突破宗教的范围了。当然，形成良好的交流局面，与这时候明代的科学技术已有大的发展关系密切。如与利玛窦关系甚好并合作开展翻译工作的内阁大学士徐光启本人，就是很看重科学技术的也是很了不起的科学家。在此背景和基础上的交流合作，就能够比较顺利地将西方文化和科学技术的传播带入较深的层面。正是在徐光启与利玛窦的共同合作、大力推进下，一批介绍西方科技的书籍翻译过来：天文学《乾坤体义》，数学《几何原本》《同文指算》，物理学《远西奇器图说》，水利《泰西水法》，地理学《坤舆万国全图》《海外舆图全说》，火器《则克录》，又名《火攻挈要》，等等。在向中国介绍西学的同时，传教士们也向西方介绍中国文化，如翻译儒家经典介绍到欧洲。利玛窦因此而成为欧洲汉学开创者之一。双向的交流虽然

局限在一定的范围之内，甚至对双方的真实性有所遮掩，但还是在一定程度上形成西学、中学翻译交流中的互助互补状态。利玛窦逝世于北京，明朝皇帝破例赐地，将利玛窦厚葬于京城阜城门外。这也说明朝廷对文化交流的认同和支持。

同样来自意大利的耶稣会修道士郎世宁则是中西艺术交汇融合的一个代表。他于康熙五十四年（1715）来华后，由于绘画艺术的特长，很快就进入清宫如意馆成为宫廷画家。一个年轻的外国传教士、艺术家被重用，自然与康熙一直高度重视吸收西方科学文化、倚重西方传教士发挥这方面的作用分不开。在招郎世宁为宫廷画家之前，为学习各种科学知识，康熙帝已与多位西方传教士有密切交往。康熙让画西画的郎世宁学画中国画。郎世宁将西方绘画的比例、透视、光影等技法融入中国画传统图式之中，给宫廷绘画吹来了新鲜的西洋风，创造出中西合璧的新画品。郎世宁历康、雍、乾三代，在清宫长达半个多世纪，直到逝世后葬于北京。最受中国皇帝看重的西方画家郎世宁，虽然创作了大量的绘画作品，其中不少堪称巨幅大制，可惜的是，其并未能在除他以外的更大的范围内，在中国绘画艺术发展中，发挥出明显的推动中西融合、推动艺术创新的作用。这与大的文化艺术环境有关，也与仅仅局限于郎世宁个人艺术行为，且局限于单向艺术交流有关。

除了宗教方面的影响，除了传教士对上层的影响，传教活动在文化科学方面对社会、对底层群体的影响不可忽视。如教会在医疗卫生、婴幼孤儿、学校教育、灾荒救济等基本生活生产条件改善诸方面所起的积极作用。与最基本的生存状态的改善结合在一起的宗教文化传播的能量及连带的西方文化的传播，产生了让事实说话的助推文化文明传播的功效。到了19世纪后半期，20世纪初，西方文化的传播形成一时的西学热。西方文化传播的重大的社会作用，是西方近代文化中的价值观、伦理观、生活方式对中国近代化进程形成的影响。这一文化现象，又与社会变革、社会革命紧紧联系在一起。戊戌变法维新时就有传教士的政治参与。

不过，从总体上考察，中西文化交流中西方文化所具有的人文启蒙、社会变革、新型国家形态、国家体制等事关国计民生的文化内核，始终无法进入皇权帝制统治者治国理政的视野之中，即便介入，也成昙花一现。科学技术的传播也难于在提高社会生产力及军事实力方面发挥实质性的作用，越到后期，反倒越走向器物之享用。这主要是由皇帝及皇帝身边的核心官员始终认为自己的国家是天下中心、天下第一的心态决定的，根本用不着看其他国家怎么想、怎么做，发生了什么变化。由此种心态形成的封闭格局，到清代越来越严重，而外部世界却发生着迅猛的变化。宫廷高层对待外

来的新鲜事物、新奇器物的主导理念与实际行动，由称之为奇技淫巧的排斥，走到好奇猎奇，最后终于走到利用特权自己享用的邪路上了。这既是"中学为体、西学为用"的变异，也是这一先天性错位的主导中西关系的核心理念的真实写照。一手把几千年历史的帝制送上死路的慈禧太后，一方面变本加厉地集权专权，镇压维新变法，另一方面又迷恋于"西用"：如对化装照相的热衷；主动地请外国画家为自己画油画像，并隆重地送到美国博览会展出；乘坐机器发动的快艇游颐和园；把三架钢琴摆放在颐和园的住处；欣赏由欧洲人指挥的欧洲的铜管乐器、弦乐器演奏外国乐曲；让欧洲马戏团入颐和园表演；在西苑修建小铁路；乘坐新交通工具小火车、日本洋车、外国小汽车——本来可以寄予大希望的文化科技交流盛事，就这样轻易地缩进宫廷的生活小事，消解在帝王的奢华享受之中，而对国家、对民生，则没有起到任何有益的作用。

金属胎珐琅器鉴赏

陈丽华

陈丽华，女，1953年11月出生，辽宁省大连市人。辽宁大学历史系毕业。1971年参加工作以来，先后供职于旅顺博物馆、故宫博物院。曾任旅顺博物馆陈列部主任、故宫博物院陈列部工艺组组长、古器物部副主任、宫廷部主任、故宫博物院副院长。现为研究馆员，故宫博物院学术委员会委员，中国文物学会副会长，漆器珐琅器专业委员会主任委员，中国社会科学院文物与博物馆学客座教授。

参加工作以来，一直从事文物陈列与研究鉴定。专业方向以工艺门类的漆器、珐琅工艺为主。在《文物》《故宫博物院院刊》等刊物上发表专业文章数十篇，出版《漆器鉴识》《中国古代漆器鉴赏》《故宫漆器图典》《故宫珐琅图典》等专著数部。参加了中宣部《中国美术全集·漆器分类全集·明代卷》《中国美术全集·漆器分类全集·清代卷》《中国美术全集·中国金属胎珐琅卷》，故宫博物院《故宫文物珍品全集·漆器卷》《故宫文物珍品全集·珐琅卷》等数部大型图书的编撰工作，担任国家文物局组织的《文物定级图典》四卷本的工艺篇主编及撰写工作。

在明清两代的皇宫基础上建立起来的故宫博物院，现藏几十个类别、186万余件（套）珍贵的文物当中，珐琅类器物近7000件，其时代上自元明，下至清末，其中又以乾隆时期为主。主要为宫廷御用作坊的制品、各地官府奉旨成造的宫廷御用品，以及地方官员进贡给宫中的贡品。这些作品代表了古代珐琅工艺的最高水平，

完整见证了中国金属胎珐琅工艺发展的演变历史，是其他博物馆无法相比的珍贵的历史文化遗产。

现以故宫藏品为例，谈以下三个方面的问题。

一、珐琅工艺在中国的发展

（一）珐琅的定义

"珐琅"一词是外来名称的音译。古代文献中所见的"佛菻""佛郎""拂郎""发蓝"等词均为珐琅的旧称，为同一种物质或同一种工艺。

珐琅是硅酸盐类物质，主要成分是石英（二氧化硅，俗称马牙石），加上长石、硼砂、铅丹等原料，按照适当的比例进行混合，烧结成硅酸化合物的混合物，研磨成粉末，分别加入各种呈色的金属氧化物，使之呈现所需要的颜色，再依其珐琅工艺的不同做法，填嵌或绘制于以金属做胎的器体上，经烘烧而成为色彩缤纷、莹润华贵的珐琅制品。明清著录中称谓的"大食窑""鬼国窑""鬼国嵌""佛郎嵌"等，均指珐琅工艺的不同做法。

按照我国传统工艺的分法，以金属为胎敷涂珐琅的珐琅器，称之为珐琅工艺；以玻璃和瓷为胎敷涂珐琅而成的，称之为玻璃胎画珐琅及珐琅彩。

（二）珐琅工艺的种类

以金属为胎的珐琅工艺，依其制作方法和工艺特点，主要分为掐丝珐琅和画珐琅两大类。此外，还有包括錾胎珐琅及后起的透明珐琅在内的几种做法。

掐丝珐琅，今人俗称"景泰蓝"。元代叫作"大食窑""鬼国嵌"，大约于13世纪中叶传入中国。其做法是以细而薄的铜丝掐成各种花纹图案，粘于铜胎之上，再根据图案设计要求填充各色珐琅，入窑焙烧，重复多次，待器表覆盖珐琅至适当厚度，再经打磨，镀金而成。

掐丝珐琅的制作工艺有六道工序：做胎、掐丝、填釉、焙烧、打磨、镀金。即以细而薄的铜丝掐成各种图案，粘于铜胎之上，再根据图案设计要求填充各色珐琅釉料，入窑烘烧，重复多次，待器表覆盖珐琅釉至适当厚度，再经打磨、镀金而成。

画珐琅，俗称"洋瓷"，于清初从欧洲传入中国，主要流行于18世纪以后。其做法是用单色珐琅直接绘制于金属胎上作为地，再根据图案设计的色彩，用珐琅描绘出

花纹图案，入窑高温焙烧后，经磨光、镀金即成。

錾胎珐琅，明清著录中又称为"拂郎嵌"，也有"内填珐琅"之称。錾胎珐琅技术起源于欧洲，传入我国的时间有分歧意见。大体是在 13 世纪从欧洲传入我国，或略早于掐丝珐琅而传入我国。二者在工艺技法上基本相同，唯器表的纹饰不是焊丝在铜胎上，而是经过雕镌减地使纹样轮廓线起凸，在其下陷处填充珐琅釉料，再经焙烧、磨光、镀金而成。由于錾胎起线粗壮，故装饰花纹显得粗犷豪放，无接缝。如不仔细观察，很难分辨掐丝起线和錾胎起线两种作品在技术上的区别。

透明珐琅，也是欧洲传入的一种做法。是指在经过锤揲隐起或錾刻的金、银、铜胎上涂以透明珐琅釉焙烧而成，亦名"烧蓝"。主要是广东制作的珐琅制品，故称"广珐琅"。这种做法是利用珐琅的半透明或透明的特点，来表现图案因明暗浓淡而产生的变化。

中国的珐琅工艺，无论掐丝珐琅、画珐琅、錾胎珐琅，抑或透明珐琅，都是元代以后由西方传入的外来技术。很快为中国工匠所接受，并融合本民族风格，制造成具有本民族风格特点的珐琅制品，成为明清两代新兴的工艺品种。

（三）中国珐琅工艺的源起

1. 起源地

有人主张波斯（伊朗）是掐丝珐琅的诞生地，其技术成熟于 5、6 世纪，并由此时从波斯传到了阿拉伯的伊拉克、东罗马帝国。另一种主张古希腊、罗马是诞生地。1952 年，地中海东部塞浦路斯岛墓葬中出土了六枚金戒指和双鹰权杖首（公元前 12—公元前 11 世纪），上面装饰着掐丝珐琅，被认为是最原始的掐丝珐琅。有研究者认为，是古希腊迈锡尼文明时期的工匠移民进入该岛，并在当地创立了作坊。希腊人在公元前 6—公元前 5 世纪曾经烧制过掐丝珐琅。

6 世纪，拜占庭帝国的珐琅工艺兴盛。395 年，罗马帝国分裂为东、西两部分，东罗马帝国即拜占庭帝国，首都为君士坦丁堡。鼎盛时期，拜占庭帝国地跨欧亚非，统治地中海地区近千年之久。由于地缘上的优势，拜占庭承袭了希腊、罗马包括金属工艺在内的古典传统，又能够吸收东方文化的精髓。掐丝工艺以君士坦丁堡为中心，大约 6 世纪兴起。10—13 世纪初为当地发展的极盛时期。掐丝珐琅人物至少在 6 世纪就已出现，9 世纪以后掐丝技艺更为精湛。拜占庭皇家作坊制作的精品，往往设计繁复，做工精细，并逐渐向欧洲大陆蔓延。掐丝制品备受推崇，以制作宗教类器物为主。

1453 年，君士坦丁堡沦陷。掐丝珐琅制品被毁，被带到西方的被保存下来，藏于教堂和博物馆。

珐琅工艺起源于欧洲，掐丝珐琅和錾胎珐琅先后在此地兴起，影响所及，曾使法国等欧洲国家成为制作中心，后传自西亚转道中国。

2. 掐丝珐琅工艺传入中国的时间

关于中国掐丝珐琅工艺的起源，有人认为是在唐代。理由是日本正仓院的一件中国唐代铜镜，铜镜背面有釉。有人认为是珐琅釉，故认为珐琅源于唐代。也有人不同意这个观点，认为背面的不是珐琅釉，而是三彩瓷釉。还有青海出土了一件小文物，也是被作为依据的，但也是一个孤例。

由于资料缺失，研究中国珐琅的起源是比较困难的。更多的需要通过实物结合零星文献来研究。目前，多数学者主张掐丝珐琅工艺约在 13—14 世纪从阿拉伯地区传入我国，其基本依据有两条。一是与战事有关。13 世纪，成吉思汗率军远征欧亚大陆。每每城破，唯有身怀技艺的工匠得以免杀。或"取工匠随军"，或"取工匠分于各营"。根据这条"惟匠得免"的政策，大体可以推断大食掐丝珐琅工匠被掳随军成为工奴后来到中国。从理论上说，掐丝和錾胎这两种珐琅技艺，都有机会被蒙古远征军接触到。二是依据大食窑。曹昭洪武二十一年（1388）成书的《格古要论》，是最早记录中国珐琅器的重要文献。书中说到大食窑"以铜作身，用药烧成五色花者，与佛朗嵌相似，尝见香炉、花瓶、盒儿、盏子之类，但可妇人闺阁之中用，非士大夫文房清玩也，又谓之鬼国窑"。这段记载较具体地交代了大食窑的工艺特点、主要品种、使用对象、制作地点及别名等。最重要的是，其工艺特点与现今铜胎掐丝珐琅工艺相吻合。《格古要论》成书时间距元末仅有 21 年，所以其中诸多内容应主要来源于元代后期。

天顺三年（1459），鉴赏家王佐为《新增格古要论》增补了大食窑，写道："以铜作身，用药烧成五色花者，与佛郎嵌相似。……今云南人在京多作酒盏。俗呼曰'鬼国嵌'。"同时讲到内府作者，"细润可爱"。依此推断，大食窑工匠先至云南，为蒙古贵族制造掐丝珐琅，并将技法传授给云南人。之后云南匠人至京城谋生，又把珐琅技术带进了宫内。沈德符在《万历野获编》中提到，明初"滇工布满内府。今御用监供应库诸役，皆其子孙也"。

二、元、明、清珐琅器的风格与特点

（一）元代珐琅工艺

据现存实物资料与文献记载相印证，迟至元代后期中国已出现掐丝珐琅制品是符合实际的。通过故宫几代人对清宫旧藏掐丝珐琅器进行排比、分析和研究，确证我国最早的掐丝珐琅实物为元代制品。故宫现藏的一部分掐丝珐琅制品十分精美，不仅烧造技术水平很高，而且珐琅釉色纯正艳丽，主要以浅蓝、深绿、赭、黄、白等色为主，色泽润亮，具有半透明玻璃质感，尤其是墨绿、葡萄紫、绛黄等色釉透明效果尤佳（图1、图2）。其釉料特征是明宣德及以后具款的明清掐丝珐琅器都难以达到的水准。由此有理由认为，早期这些光泽莹亮的铜胎掐丝珐琅制品，是元代后期在阿拉伯工匠的指导下使用进口的珐琅釉料烧造而成的。阿拉伯工匠不仅带来了烧造掐丝珐琅的技术，也带来了釉料。

图1　元　掐丝珐琅缠枝莲纹兽耳炉

元代珐琅器的装饰花纹以缠枝莲纹为主，亦称西番莲或勾莲，花朵饱满，花瓣肥厚，花芯多呈仰莲托宝珠或托石榴等。叶子多为三层，尖椒形，多用两三种不同的珐琅颜色渐递，或绿、黄、红，或绿、白、绿等。也有缠枝葡萄纹和折枝花卉纹等。珐琅釉色纯正艳丽，主要以蓝、墨绿、红、赭、黄、白、紫色七种为主，尤其是墨绿、葡萄紫、赭等色釉透明效果尤佳，具有半透明玻璃质感。器型简单朴素，主要以炉、瓶为主，胎体厚重。掐丝比较匀整、流畅。沙眼较少。镏金厚重。

元代珐琅器多被后人改装拼接过，添耳加足，加后期款识。常能看到衔接部位被破坏的痕迹，后期烧制的珐琅釉

图2　元　掐丝珐琅缠枝莲纹藏草瓶

色与原始釉色、花纹均有不同（图3）。

（二）明代珐琅工艺

明初设立了负责皇室各种需求的内府衙门。其中，御用监是专门制作皇室所需用器的官办作坊。只是目前缺乏明确的记录，还无法知道珐琅制作的具体情况。

从故宫现藏的掐丝珐琅器不难看出，元代后期和明初御用监所制珐琅器已很精美，体现在烧造技术水平高，珐琅釉色纯正艳丽，紫、绿等色具有半透明质感。

明代早期的器物上仍可见到元代掐丝珐琅的遗韵，作品风格简单朴素。器型以炉、瓶为多，胎体仍较厚重。掐丝娴熟流畅，较为均匀。纹饰保留有元代特点，装饰花纹及构图风格多有相同。勾莲纹仍保留花朵饱满、花瓣肥厚等特点，但又富有变化。缠枝花卉的叶子收小，也有折枝花卉纹等。也有各种花卉纹样，以及龙凤穿花、狮子戏球等装饰内容。釉色与元代差不多。最具代表性的是西藏自治区博物馆藏的掐丝珐琅番莲纹僧帽壶（图4）。此壶是永乐皇帝赏赐给西藏政教领袖而流传下来的，确实体现了永乐掐丝珐琅的最高水平。

图3　元　掐丝珐琅缠枝莲纹象首足炉

宣德款的掐丝珐琅器，是最早的官款。掐丝工艺娴熟流畅，水平不低于元代及明早期制品（图5）。这一时期装饰纹样仍以勾莲为主，也有各种花卉纹样，出现了龙凤穿花、狮子戏球等装饰内容。品种主要以日常生活用器为主，有碗、盘、杯、盒、瓶、罐、盏托、花觚、香炉等。釉色与元代珐琅相差不多，只是不再透明。也有一种稍显灰暗，烧结不够紧密，釉色失透。这些具款的宣德珐琅器，为

图4　明初　掐丝珐琅缠枝番莲纹僧帽壶

识别宣德时期掐丝珐琅的风格特点提供了重要依据。

宣德珐琅器上的款识内容有"宣德年制""大明宣德年制""大明宣德御用监造"三种铸款、阴刻单线款和双线款，以楷书居多，也有隶书和篆书。现藏于大英博物馆的宣德款掐丝珐琅云龙纹盖罐，通体施彩色珐琅釉云龙戏珠纹，罐体肩部有掐丝"大明宣德年制 御用监造"款。在珐琅制品上标明"御用监造"仅此一件，弥足珍贵，表明了御用监的官办性质。

目前所见我国制造最早的錾胎珐琅器实物是故宫藏"宣德年造"篆书款錾胎勾莲纹小圆盒（图6），是迄今发现最早有纪年的宫内御用监造錾胎珐琅实物。

明代珐琅制品署有官方纪年款识的有宣德、景泰、嘉靖、万历四朝，故宫现藏这四朝具款掐丝珐琅器共130余件。从这些具款的珐琅器不难看出，珐琅器的生产得到了皇家的重视，而且制作已形成规模。

有景泰年款的铜胎掐丝珐琅器传世较多，故宫收藏有100余件。款字风格有32种，有阴阳錾刻、双龙环抱等。有的器物各部位图案花纹呼应失调，掐丝粗细不一样，釉色也不协调，有悖时代风格相统一的艺术规律。1981年，杨伯达先生在《故宫博物院院刊》上发表了"景泰款掐丝珐琅的真相"一文，从掐丝工艺、釉料呈色及金工等方面，破解了景泰款掐丝珐琅之谜，认为这些景泰款器均为后期拼配改造、仿制和伪造的器物。"一部分属于明朝景泰年间在御用监严格控制下改制的，除参与者外鲜为人知，由此才有了'景泰御前珐琅之美誉'。"明末孙承泽《天府广记》中记载"景泰御前作坊之珐琅"，与永乐果园厂的漆器、宣德的铜器、成化的瓷器相媲美，精巧远过前古，

图5 明宣德 掐丝珐琅缠枝莲纹龙耳炉

图6-1 明 宣德款錾胎珐琅勾莲纹盒

四方好事者重价购买，但这与事实不符。明景泰帝在位时间仅有七年，当政期间外患内忧连年不断，国力衰败，不可能有余力制造如此众多的珐琅器，记载与事实应该是有出入的，当然还有待于作深入研究。此外，景泰款掐丝珐琅器绝大部分是清人改前代或清宫仿制。档案中清人仿造和改造的事例较多，但掐丝工艺、釉料呈色及金工等均属清代特点，容易辨认。

景泰以后的天顺、成化、弘治、正德四朝，由于文献和具款实物双重缺失，故无从知晓珐琅生产状况，形成一个空白期。虽然嘉靖时期工艺美术出现了新的繁荣，同比其他工艺看，掐丝珐琅制品的烧造却不见景气。现今所见具"大明嘉靖年制"款的掐丝珐琅器物，是故宫藏品中仅有的一件掐丝珐琅龙凤纹盘（图7）。此盘是20世纪60年代从私人手中购得。盘上的珐琅釉色和镏金被严重土蚀，显然为出土之物。此盘掐丝细致，釉色明快，纹饰飘逸，云龙飞凤图案具有鲜明的嘉靖时期特点，应为嘉靖御用监所造内廷珐琅。盘底部中心阴刻"大明嘉靖年制"楷书款。此器为院藏现今所知具嘉靖年款的作品，可作为此期掐丝珐琅的标准器。故宫以外的掐丝珐琅器发表的已有若干件，风格相同，掐丝较细腻流畅，釉色较明快艳丽、对比醒目。装饰纹样有龙、凤、仙鹤、人物故事，与同时期其他工艺品的装饰纹样相同，几乎全部是寓意吉祥的装饰图案。铭文有"大明嘉靖年制""大明嘉靖年造"阴刻双行楷书款，说明具款的远不止这些。

从遗存较多具有万历款识的掐丝珐琅器可以推测出，万历朝宫廷造办的珐琅烧造远胜于嘉靖朝，器物造型、珐琅釉色、装饰图案、落款形式等诸多方面都具有独到之

图6-2 明　宣德款錾胎珐琅勾莲纹盒底款

图7 明 嘉靖款掐丝珐琅龙凤纹盘

处，形成了鲜明的时代特点。器物胎体多厚重，成型规矩，形制较以前丰富。珐琅釉不再具有半透明的光泽，以宝石蓝、豆绿、白色等偏冷色调的釉色为地的作品增多，色彩鲜丽，对比强烈，松石绿是万历时期出现的新釉色。掐丝稍显潦草，不甚规矩。装饰图案多有变化，前期的缠枝莲、龙凤等内容的装饰纹样仍有延续，但明显减少；折枝的小花小叶图案明显增多；狮子戏球、海马、瑞兽和寓意吉祥长寿的图案成为突出特点。

万历掐丝珐琅器最具特点的是其落款形式，大多在器物底部中心处用彩釉如意云头纹组成长方形边框，内掐丝勾云施深蓝或绿等色釉作地，以掐丝填红釉或阴刻双线"万历年造""大明万历年造"四字、六字年款，款识多以"造"易"制"，是为万历掐丝珐琅的标准款式（图8）。但现今可见的一种现象，是多件万历器物的原款上嵌有长方形镀金片，大小正好盖住原有的万历款，镀金片上刻有"大明景泰年制""大明景泰年造"款（图9）。由于镀金片年久脱落，才使得原有的万历年款得以重见天日，并得以了解后世制作假景泰年款这一真相。更有甚者，还有挖掉原有的万历年造真款，保留如意云头边框，后嵌上镀金铜片，錾刻上"大明景泰年制"款。

故宫还有一部分无款识的明代晚期掐丝珐琅作品。其依据是以嘉靖、万历

图8 明 万历款掐丝珐琅八宝纹长方熏炉款识

图9-1 明万历 掐丝珐琅勾莲纹朝冠耳炉

图9-2 明万历 掐丝珐琅勾莲纹朝冠耳炉底部

制品作为参照标准，应属同类风格被作为同期或明代晚期。这部分作品多以密集的掐丝勾云纹填补空白处，花茎多用双线掐丝，叶子呈小蝌蚪形，均具同期漆器等装饰手法（图10、图11）。珐琅釉色有红、宝蓝、白、黄、赭、紫、绿等，艳丽醒目，对比强烈。有些装饰纹样和器型等具有民间气息，说明明代晚期内廷和民间都有制作珐琅器。

图 10　明晚期　掐丝珐琅鹭莲鱼藻纹缸

图 11　明晚期　掐丝珐琅勾莲纹凫形匙

（三）清代珐琅工艺

1. 康熙时期珐琅工艺

康熙皇帝励精图治，发展经济，安定社会。法国、德国和意大利等欧洲国家流行的金属胎画珐琅和玻璃胎画珐琅作品，通过欧洲使节、传教士和商人被带到中国，引起了康熙皇帝的浓厚兴趣。康熙十九年（1680）宫中正式设立了养心殿造办处，专门承办皇家御用品制作，开始倾力研制珐琅。康熙二十三年（1684），沿海口岸开放海禁后，西方的新知识、新原料和先进技术大量涌入。画珐琅工艺技术传入广州，当地开始研制烧造画珐琅。此后，两广总督选派烧珐琅匠人赴内廷效劳。广州的潘淳、杨士章及江西的宋洁等十几人，即为选派进宫的珐琅工匠。为提高烧造技术，康熙皇帝也在积极找寻欧洲画珐琅匠人入宫，开放海禁后的第三年，来自法国的传教士白晋、张诚，以及后来的意大利传教士马国贤、郎世宁等，均作为珐琅技术人员被安排在宫中制作过画珐琅。

康熙三十二年（1693）造办处扩大编制，正式设立十四处作坊，珐琅作即为其中之一。意大利传教士马国贤在康熙五十五年（1716）三月写于畅春园的日记中说，康

熙皇帝对欧洲的珐琅着了迷，想尽法子将画珐琅的新技术引进宫中作坊来。……康熙五十八年（1719），还特地聘请了法兰西画珐琅艺人陈忠信入内廷，指导烧造画珐琅器。

康熙三十九年（1700）造办处玻璃厂正式建成以后，许多珐琅原料的炼制是由玻璃厂承担的。康熙晚年，宫内造办处金属胎、玻璃胎和瓷胎画珐琅烧制成功，产量和质量都有了突破。档案中多次见到这一期间康熙皇帝利用内府所制画珐琅烟壶、水丞、盖碗等器赏赐大臣、外国使节，反映了该项技术已为造办处工匠所掌握。而且，康熙年间主要依赖西洋进口的九种颜色的珐琅料，经造办处玻璃厂努力，也取得了进展。到了康熙中晚期，掐丝珐琅和画珐琅制作均获突破，康熙五十七年（1718）两广总督杨琳在奏折中提到，欲选送林朝楷等三名珐琅匠及他们试烧的样品并红、白珐琅料进京，皇帝在奏折上朱批道："（画）珐琅大内早已造成，各种颜色俱以全备。"康熙五十八年（1719）闽浙总督进西洋什物。康熙朱批说："选几样留下。珐琅等物宫中所造已甚佳，无用处，嗣后无用找寻。"由此表明康熙晚期珐琅烧造已是大功告成，对西洋进口珐琅料的研究也取得了成功和突破。凡深得康熙皇帝赏识之器，皆署有"康熙御制"款识。康熙帝还特择其嘉者恭奉父皇陵寝，也用于表示恩宠，赏赐有功大臣，还用于外来使节赠赍活动中。

从故宫旧藏的众多掐丝珐琅制品可以看出，康熙时期内廷珐琅的生产表现出从试烧—成熟这样一个清晰的发展脉络。康熙早期掐丝珐琅制品烧造技术尚不完全成熟，以小型器物居多，珐琅器的铜胎成型较为规矩。釉色主要有鸡血红、苹果绿、深蓝、砗磲白、菊黄、茄皮紫等，但釉料的质量明显低劣，制品通常仍以蓝色釉为地，但浅蓝色地釉颇显干涩无光，灰暗失透，其他釉色也不纯正。填嵌到器物表面的釉料烧制后凸凹不平，不够光滑，暴露出烧造技术和釉料配制不够成熟的缺点。掐丝纤细流畅，但珐琅釉料干涩、缺乏光泽，纹饰图案多为单线花纹，是为康熙早期掐丝珐琅的鲜明特征（图12）。

康熙中晚期的掐丝珐琅作品，一改早期灰暗干涩的质感，珐琅釉质纯正而有光泽，而且作品填釉饱满，釉面平整光滑，砂眼减少。装饰图案以缠枝莲为主，还出现了龙、螭、夔凤等纹样，表现方法出现双勾线技法。尤其这一时期拉丝技术进步，掐丝纤细流畅，显示出烧造技术已达到成熟阶段。康熙掐丝珐琅款识有"大清康熙年制""康熙年制"阴楷、阳楷和篆书阴刻款几种。

康熙时期造办处画珐琅的制作主要还是依靠本土工匠的技术力量。画珐琅制品在造型、装饰、色彩等方面，表现出本土化的浓厚特点，很难看到外来影响的痕迹。康

熙早期画珐琅器体均小巧，颜色单调，而且釉色晦涩无光，器表釉彩堆积较厚，凸凹不平，砂眼密集，这些现象均可说明早期画珐琅制作处于不成熟阶段，打磨技术和烧造水平不高。装饰题材主要以山水人物和折枝花卉为主，有些作品具有中国传统水墨画的韵味（图13）。

康熙晚期的画珐琅工艺渐臻成熟，焙烧技术大有改进，珐琅质地细腻，施釉均匀，光洁平滑，气泡显著减少或接近消失。珐琅色泽明快，艳丽纯正，颜色品种也日趋丰富，由早期的红、黄、蓝、绿、白、紫、赭等七八种，增加到红、蓝、绿、白、黄、黑、雪青、赭、紫、粉等，多达十二种。康熙晚期画珐琅品种增多，作品多以黄釉作地，豪华富丽，具有浓厚的皇家气息（图14、图15）。绘画一丝不苟，多以工笔花鸟为主，生动有致，色彩淡雅柔和，具有很高的艺术价值，故深得康熙皇帝的赏识，因此，画珐琅款识多用"康熙御制"四字款。精美的器物底部多有蓝色双方栏、双圆圈，内署蓝色、红色、深烟色、描金"康熙御制"楷书款多种形式，但其字体均为一致。

2. 雍正时期珐琅工艺

雍正时期内廷珐琅作制造掐丝珐琅很少，"珐琅作"有五次烧造掐丝珐琅器和仿制"景泰珐琅瓶"、西洋珐琅盒的试制记录，但传世的雍正掐丝珐琅几乎未见具款的作品，有雍正款的也不能确定，

图12 清 康熙款掐丝珐琅缠枝莲纹乳足熏炉

图13 清 康熙款画珐琅山水图双耳炉

图14 清 康熙款画珐琅牡丹纹小瓶

因为没有标准器。雍正朝掐丝珐琅少的原因，应该跟雍正喜好有关。台北故宫博物院收藏的一件珐琅绿地凤耳豆，有"雍正年制"款，被认为是雍正掐丝珐琅作品。巧合的是，造办处档案中有"雍正七年五月初四日做得金胎绿色掐丝珐琅豆一件"的记载，掐丝珐琅豆可能同档案中记载的为同一件器物。

雍正皇帝对精美的画珐琅器也是情有独钟。其在位的 13 年间，造办处依靠自己的技术力量，致力于画珐琅料的炼制、焙烧、绘画等诸道工序质量的提高，最终全面掌握技术，完成了珐琅料与技术人员的本土化。据载，雍正二年（1724）年羹尧在得到御赐新制珐琅管翎后的谢折中写道："臣伏视珐琅管制作精致，颜色娇丽，不胜爱羡。"雍正在折后朱批："珐琅之物，尚未暇精制，将来必造可观……"从现存带款的金属胎画珐琅器看，雍正朝画珐琅器精巧别致，色彩典雅，技艺精绝，体现出很高的艺术品位，实现了雍正登极初年朱批"将来必造可观"的预言（图16、图17）。

这一时期，广东督府继续向养心殿造办处保送画珐琅匠师，造办处依靠自己的技术力量，致力于珐琅料的炼制、焙烧、绘画等工序质量的提高，收效显著。雍正后期，还征调宫廷画院画家贺金昆、邹文玉、戴恒、汤振基、谭荣等参加珐琅作的画画，书家戴临等人专事珐琅写

图15　清　康熙款画珐琅花篮

图16　清　雍正款画珐琅花蝶纹小壶

图17　清　雍正款画珐琅花鸟纹渣斗

图18　清　雍正画珐琅花卉纹卤壶

字。雍正时期的画珐琅仍秉承康熙朝画珐琅的传统，在造型、装饰纹样、色彩方面，呈现的是中国特色和皇家风貌。烧造成功的珐琅器，除供皇室用，也用于赏赐及作为国礼赠给外国使节，雍正本人对于珐琅制作自始至终给予极大的关注，经常不厌其烦地提出具体要求，一丝不苟。雍正三年（1725）降旨："凡做的活计好的刻字，不好的不必刻字。"雍正四年（1726）批评"此时烧的珐琅活计粗糙，花纹亦甚俗，嗣后尔等务必精细成造。钦此"。雍正五年（1727）批评造办处的制作："近来虽其巧妙，大有外造之气……"要求保持从前造办处所造活计的"内廷恭造之式"。

雍正时期珐琅釉色的最大特点，就是喜用这一时期烧制的黑色珐琅作地色，来衬托花纹图案，追求退光漆的艺术效果（图18）。雍正朝画珐琅器仍以小型器物居多，造型工整，绘制细腻，色彩典雅而丰富，精致秀雅成为雍正时期的鲜明特点。

雍正时期的画珐琅器物款识多在器底中心署红、蓝两种釉色的"雍正年制"楷书或仿宋体印章式款。

3. 乾隆时期珐琅工艺

乾隆皇帝对于珐琅制品的酷爱达到了无以复加的地步。乾隆时期的珐琅生产，在康熙、雍正两朝的基础上更有所创新和突破。由于此时大力扩建皇家园囿、行宫及紫禁城内各大建筑等，急需大量的珐琅用器和佛堂供器，这无疑推动了珐琅工艺的空前发展。乾隆本身又酷爱珐琅工艺，尤其喜好明代景泰掐丝珐琅。他登基之初即不断地延揽广州珐琅艺匠进宫，所以，乾隆时期内廷造办处珐琅作的画珐琅匠师大多来自广州。当然，在制作上要完全遵照皇帝的旨意。雍正后期，征调宫廷画家参加珐琅作的画画，书家为画珐琅写字。乾隆二十七年（1762），乾隆将画院处与珐琅作合并，使一些画家在珐琅作直接从事珐琅的绘画，这一举措无疑对提高乾隆时期珐琅制品的艺术水准起到了至关重要的作用。

乾隆时期内廷及皇室所用珐琅制品需求量庞大，内廷珐琅作满足不了需求，皇帝

便下达旨意由粤海关和两淮盐政等制作。广州是清代珐琅制作的重要基地和最大产地，珐琅工艺品种齐全。掐丝珐琅、画珐琅、錾胎珐琅、透明珐琅的质量与数量均属清代之首，其产品通过粤海关送进宫内。此外，扬州、苏州、九江等地均制作珐琅器。当然，造办处生产的珐琅器是其他地方作坊无法比拟的。总而言之，乾隆时期的珐琅生产，在制作工艺、技术水平、生产种类和数量等方面都达到了中国历史的最高水平。

其成就和特点主要体现在以下几个方面。

一是应用非常广泛。乾隆时期，珐琅器在皇家日常使用十分广泛，大到殿堂陈设的宫廷典制用器屏风、宝座、成套熏炉、太平有象以及仙鹤蜡台，佛教用器的大塔及陈设的七珍八宝等供具；小到日常生活用具、陈设用器，以及文房用具等，几乎无处不包，空前绝后，如屏风、宝座、佛塔、冠架、手炉等，应有尽有。据乾隆四十四年膳食档案记载，乾隆皇帝在乾清宫设家宴，御用宴桌按照规定共分八路摆放，各路碗盘所用的竟然全是掐丝珐琅器皿，而且器底均刻"子孙永保"款。充分体现了皇家对珐琅器的重视程度，这就使之生产规模及产量均达空前。

二是器物形制丰富多样。铜胎造型规矩，成型优美，式样繁多，如四轮香车式盒、羊人笔架、天鸡尊、犀尊、鸭式提梁卤等，造型百态千姿，颇具新意。器型仿古也是乾隆时期的鲜明特点。

三是装饰手法繁缛华丽。乾隆时期珐琅器的最大特点是繁缛的纹饰和堆砌式的装饰风格。似乎只有繁缛华丽，才能得到乾隆皇帝的嘉奖。造办处活计档中有这样的记载，乾隆元年（1736）皇帝在看过太监呈览珐琅作制作的鼻烟壶后，传旨："鼻烟壶上花卉画得甚稀，再画时画得稠密些。"乾隆四十八年（1783）又传旨："……照稿往细致里画，别画糙了。钦此。"等等。乾隆皇帝的这种审美自然引领了这一时期工艺品的装饰风格。

由于欧洲金属工艺的影响，乾隆时期内廷烧造的掐丝珐琅器，在装饰上也大量使用錾铜镏金工艺，多以镏金铜活装饰器物的口部、足部、耳部和提梁等。乾隆三十三年（1768）以后的档案中，屡见皇帝要求加倍镏金。因此珐琅器不仅是装饰纹样繁复，而且金属铜活刻饰精美、镀金厚重，使得珐琅器重金重彩，具有帝王家特有的高贵之气。

四是装饰题材不拘一格。与明代单丝表现枝叶、卷须方式的不同，是以双钩线的方式表现枝叶、卷须。还出现了锤揲起线的新技法。

这一时期珐琅器的装饰花纹样式繁多，富于变化，既有对传统纹样的继承，也有各式西洋式花卉。内廷画珐琅多以黄色为主流色地绘制，画工以工笔为主（图19、图20）。具有教育含义的纹样，像"课子图""农耕图"等一类的题材，一时间成为流行

的装饰题材。乾隆皇帝对西方文化及新奇事物表现出很高的兴趣和喜爱，最显著的变化是绘画题材中添加了西洋人物、妇婴图案及卷草番花、仙山楼阁等装饰图样。图21、图22都是反映出18世纪乾隆朝接触西方文化之后，所酝酿产生出新画意的代表性作品，充分表现出西风东渐带来的变化。而且，珐琅色彩鲜艳油亮、着色具有油画的效果，以深浅明暗着色技法来绘制花卉及风景房舍，注意人物面部色彩层次渲染，所以画出来的图案很具有立体感和欧洲情调。这类中西合璧的设计风格常见于乾隆朝宫廷作坊所制造的珐琅器中，说明了内廷兼融东西方文化及其在工艺技术与艺术审美

图19　清　乾隆款画珐琅扇面式壶

图20　清乾隆　画珐琅牡丹纹钵

图21　清乾隆　金胎掐丝嵌画珐琅仕女图执壶

图22　清乾隆　錾胎画珐琅西洋人物图执壶

观所取得的成就。画珐琅八棱开光提梁壶（图23），其造型为仿西洋式样，开光内的花纹则是中国传统的山水花鸟画，用笔工致，当是出自宫内画家之手。

　　乾隆时期，各地生产的珐琅特点鲜明。西洋式的造型和纹饰的珐琅作品在广州十分常见。广州除为制造行销欧洲的商品外，还要承造用于进贡或为皇家订烧的珐琅。根据活计档显示，乾隆早期入宫的珐琅器皿文物并无落年款，至乾隆十四年（1749）底传旨，凡在广州定制的珐琅瓶罐都要刻款，乾隆二十一年（1756）十二月十二日"郎中白世秀、员外郎金辉将写得'大清乾隆年制'篆书长方并横款纸样一张持进，太监胡世杰呈览，奉旨：照样准做发往。钦此。于十二月十五日发往粤海关行文知会讫"。广州珐琅在风格上有两类：一类是为宫中定烧的画珐琅，完全按照宫中发样和皇帝的旨意来烧造；另一类突出自己的地域特点，作品色彩鲜艳、花纹富丽，多仿绘西洋妇婴和欧洲式舒卷自如的卷草番花，以及西式楼阁山水等，显示出浓厚的西洋品位，这一类有地域特点的作品与"内廷恭造"形式大相径庭，并习惯用红、蓝等单色渲染山水景致，为前朝所未见，反映出中西文化交汇的特色（图24、图25）。

图23　清乾隆　画珐琅八棱开光提梁壶　　　　图24　清　乾隆款画珐琅人物图六方瓶

　　五是制作技艺精湛。乾隆时期的珐琅工艺已经精到成熟，常常将各种工艺技法巧妙结合于一体。如：掐丝珐琅与画珐琅工艺的结合，掐丝珐琅与錾胎珐琅工艺的结合，掐丝珐琅与錾花工艺的结合，珐琅工艺与镶嵌珠宝工艺的结合等，都是具有典型皇家艺术风格的作品。

　　乾隆时期珐琅技术的最大成就，莫过于大型器物的烧造。大型器物的烧造技术要求高，难度大。清宫造办处所造掐丝珐琅大器至今存留的有故宫乾隆花园的梵华楼、慈宁花园的宝相楼内陈设着的 12 座高大精美的掐丝珐琅佛塔，每座高 230 厘米以上，均由造办处珐琅厂于乾隆三十九年（1774）和乾隆四十七年（1782）烧造，代表了这一时期的最高水平。

　　乾隆时期的掐丝粗细均匀、流畅；釉色种类很多，粉红色较为常用，成为这一时期的釉色特征，而且釉色艳丽、洁净，但绝大多数缺乏透明温润的质感。

　　乾隆时期的珐琅器款识风格多样，掐丝珐琅多在器物底部錾阴文或阳文"乾隆年制""大清乾隆年制"楷书款或仿宋字款，款字外有双方栏或双方圈，也有双龙、双螭环抱款的。画珐琅器多为书写款。广州定制的为篆书长方款。

　　由于珐琅制作耗工费铜，至乾隆晚期，用铜匮乏成为突出矛盾，终于在五十四年（1789）十月十三日珐琅处无活计，分别将官员匠役等人归并造办处，画珐琅人归并如意馆，首领太监归乾清宫等处当差。

　　4. 嘉庆至清末珐琅工艺

　　乾隆末期，除了官方的铸币机构兼供内廷所需珐琅器外，来自北京、扬州、广州等地的民间作坊还很活跃。例如，老天利、洋天利、静远堂、志远堂、宝华生、德兴成、粤东祥村店、广东天源等珐琅商号。直到道光时期，珐琅生产几乎停顿。鸦片战争以后，珐琅制品受到西方人的青睐，从而刺激了民间作坊

图 25　清中期　画珐琅开光风景图海棠式瓶

图26　清　同治款掐丝珐琅牺尊

图27　清　同治款掐丝珐琅勾莲纹执壶

的生产。同治年间，皇家设立了印铸局勋章制造所。光绪三十二年（1906）北京农工商部下成立大清工艺局，局中有珐琅作坊制作奖杯、奖章之类的外销物品。珐琅生产主要转向了民间，光绪时期北京民间烧造的掐丝珐琅多留有厂肆款，有老天利、静远堂、志远堂、宝华生记、德成、德兴成等。这些珐琅厂专门从事掐丝珐琅的生产，直至民国时期，尚维持一定的生产。由此，掐丝珐琅器的生产一时出现了"回光返照"的现象。

在院藏珐琅器中，有几件署嘉庆、同治年款的作品。三件均刻"大清同治年制"款的掐丝珐琅仿古牺尊和掐丝珐琅缠枝莲纹盖碗、执壶等（图26、图27），留有乾隆内廷珐琅之遗风。这一时期的掐丝珐琅器一部分民间特色和时代气息鲜明，珐琅红、黄、蓝等釉色明亮，黄色浓艳过于前期。装饰纹样多为折枝花卉、鸟虫等，追求色彩的晕染效果，出现了一些具有一定艺术水平的制品。还有一部分以乾隆时期的器物为蓝本，追求乾隆风格，但珐琅器胎薄体轻，做工较细，釉面打磨光滑，很少气泡。由于采用了机械拉丝技术，所以掐丝纤细，粗细均匀（图28），但缺乏艺术品位，无法与乾隆时期的掐丝珐琅器相媲美。

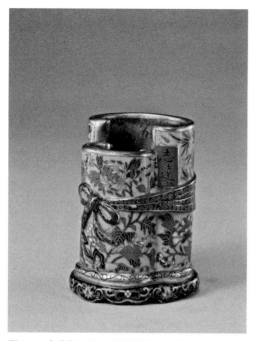

图 28　清晚期　志远堂款掐丝珐琅花鸟纹笔筒

三、珐琅器的市场现状和鉴赏

（一）市场上的珐琅器有四种情况

1. 强盗掠夺流失的珐琅器

1860 年，英法联军进入北京火烧圆明园。1900 年，八国联军洗劫圆明园，还有王爷府、颐和园等。

1973 年，据史树青描述，法国枫丹白露宫中国馆有 1000 余件珐琅器，展出 320 件，全部是 1860 年从圆明园掠夺去的。

梁启超于光绪十九年（1893）参观纽约博物馆，发现这里储藏的"中国宫内器物最多"。他认为大约有一半是圆明园的珍品，另一半是 1900 年美国参加八国联军侵华时，从中国皇宫掠来的。

2. 清末民初作坊制作出口的珐琅器

珐琅器大量流失海外，故外国人对于中国珐琅器认识得比较早。乾隆晚期，官营作坊生产走下坡路的情况下，民间作坊还比较多。外国人的青睐，刺激了民间珐琅器制作的出口。这一时期生产的珐琅器有两种情况，一种是仿古作品，风格多仿乾隆时期，一种是厂肆的风格特点。1904 年、1915 年宝鼎炉分别在芝加哥世博会、巴拿马万国博览会获得一等奖。中华人民共和国成立后，林徽因倡导景泰蓝是国粹，1951 清华大学营建系成立美术小组进行抢救。

3. 中华人民共和国成立后，珐琅器成为创汇产品，被列为"燕京八绝"之一。

北京市珐琅厂 1956 年 1 月成立，产品销往欧洲、美洲、非洲等国家和地区。

4. 当代赝品

随着拍卖市场的活跃和珐琅器的升温，赝品开始出现在市场上，真伪成为鉴别的首要问题。

（二）鉴赏

我们要了解市场，掌握要领，多看真品，增强辨别真伪的能力。

从目前市场上的珐琅器看，赝品和造假分几种情况：一是明清时期的仿品和作假，就今天而言是真品，只是器款不符，是历史造成的；二是晚清民国时期的仿品；三是现今市场上的作假，完全的新作冒充旧品。

对一件珐琅器的鉴赏，要从这几个方面入手。除了掌握不同时期的风格特点外，还要从做工、砂眼、釉色、掐丝、镏金、款识等入手。鉴赏是一个综合要素的考量，知识需要不断积累。

故宫文物医院

宋纪蓉

第十三届全国政协常委，故宫文物医院院长，研究馆员，故宫博物院学术委员会副主任。1978年考入西北大学，1982年毕业后留校任教，1992年至1993年在英国思泰福夏大学研修，1994年在南京理工大学攻读博士学位，1997年进入西北大学博士后流动站。历任西北大学校长助理、研究生处处长、教授、博士生导师、西北大学学术委员会委员；西北大学学位委员会副主席。先后主持完成了国家自然科学基金、科技部国家"星火计划"、教育部骨干教师资助计划、中国博士后基金等十余项科研项目。培养硕士、博士研究生共计30多人。

2006年7月到故宫博物院工作，任文保科技部主任。2010年6月任故宫博物院副院长，分管过展览部、宣传教育部、科研处、研究室、故宫学研究所和文保科技部。在故宫博物院主要从事文物保护和修复研究工作，完成"文物保护修复技术档案的科学化构建"和"古书画修复、临摹、复制当中'矾'的替代材料研究"课题。正在进行"养性殿西暖阁佛堂唐卡的保护研究"课题、"养心殿四大菩萨唐卡的保护研究"和养心殿专项"养心殿唐卡保护修复研究"。2009年提出建设"故宫文物医院"，2016年与故宫博物院同人们一起建成故宫文物医院。同时，兼任故宫文物医院院长、国际文物修护学会培训中心主任。享受国务院政府特殊津贴，国家百千万人才工程人选。现任十三届全国政协文化文史和学习委员会委员，民盟中央常委。

出版著作3部。在《中国科学》《科学通报》《故宫博物院院刊》《故宫学刊》，以及 *Chemical Physics*、*Inorganic Chemistry Communications*、*New Journal of Chemistry*、

Journal of Molecular Structure 等国内外学术刊物发表论文 100 多篇，其中 80 多篇被 SCI、EI 国际著名索引收录。

今天咱们共同来交流一个话题——故宫博物院的文物保护工作，如何提高，如何发展，如何进步。"文物医院"，这就是我们今天交流的一个关键词。下面我就想以三个问题同大家作交流。

第一个问题我想谈一下文物医院的基础。不是谁都能够称自己是文物医院。国内有专门从事文物保护研究的单位。比如，中国文化遗产研究院专门从事文物保护研究，但是它能不能称上医院我不敢肯定。我们说要能称得上文物医院必定要有一定的基础。"医院"这个词的来源，会让大家联想到医学。

中国的大学里有文物保护这个专业也就是短短几十年的时间。我记得很清楚，我是 1982 年在西北大学留校当老师的，实际上文物保护这个专业是 20 世纪 80 年代末才开始招生。刚开始在我们的大学本科招生目录里没有文物保护这个学科，只是在文博学院里设置了一个招生培养方向，叫文物保护，招大专生。后来，在各学校招生的基础上，教育部才把这个专业列进了本科招生的目录。我这段话的意思是要告诉大家，在当时这是一个新的学科，一个年轻的学科。这个学科领域有很多值得我们去了解、学习、思考、探索的问题。这也为关心这个学科发展的人提供了一个很好的机会，我们可以把从各个方面积累的知识、经验，在这个学科里发挥、应用。

我提出来建设文物医院，实际上是借鉴了一个成熟的学科——医学。中国真正地、完整地建立起医学学科，也仅有 100 多年的历史。我们知道，协和医院的建立，也就是在 20 世纪初。它的建立使得中国有了一个学科人才培养的基地、一个学科实践应用的基地。中医有几千年的历史了，它有充分的医疗实践，它确实治病救人，而且几千年来我们中国人就是靠着中医，医治疾病，延年益寿。只是我们对它的科学道理了解甚少，对它的科学研究还不够。众所周知，医学是处理人体健康相关问题的一门科学，以治疗和预防人体疾病为目的。医学的科学面是应用基础医学的理论与发现，例如生化、生理、微生物学、解剖学、病理学、药理学、统计学、流行病学等。因此可以说医学是多学科交叉渗透形成的一门科学。1840 年德国医学界将科学实验室方法引入医学界，对急性病症成效极佳，这正式成为现代医学的起点。在大多数文明中，最早的

医学是使用一些经验证明有效的方法和物质进行治疗，我国的中医学就是如此。西医、中医的结合，使得我们中国人的寿命大大延长。以前说"人生七十古来稀"，我看现在活 70 岁是常见的事情。在我们院里，有 100 岁的专家。西北大学有一位体育教授是跨了 3 个世纪的老人，现在大概 110 岁了，还健在。这说明什么呢？说明医学的发展，使得人的寿命延长了。

文物保护修复学科与医学有着许多相似性。医学关注的是人（有机体）的延年益寿，文物保护修复负责文物（有机体和无机体）的延年益寿。换句话说，人和文物都是物质的，都是有寿命的，都是会生病的。中国文物修复传统技艺就犹如中医学，上千年来医治着文物的病害，使其益寿延年。因此我们有责任挖掘这些传统手工技艺的科学道理，并传承光大。同时文物保护修复学科亦是多学科交叉渗透形成的一门科学，包含人文社会科学、自然科学和工程技术等领域，它需要像一百多年前医学引入科学实验室方法一样应用现代分析检测设备和技术，借鉴当今其他学科完善的理论构架来建起自身的科学体系。

综上所述，我们传统的文物修复技艺就如同中医学，如果它和现代的科学技术手段能够完美地结合起来，我们就能够使文物更好地延年益寿。前面我已经谈过文物保护修复学科实际上是一个交叉学科，包含人文社科和自然科学等。我们现在的文保科技部里有学自然科学的 20 多位同志，有博士，有硕士，有学士，也有一些是学人文社会科学的，还有很多是做传统文物修复的专家，大家走到了一起，智慧融合到了一起，我们的文物就会获得最佳的延年益寿。

刚刚我论述的是必须要有什么基础才能称得上是文物医院。那么，第二个问题我跟大家共同探讨的是文物医院的构建。怎样使得这个医院各方面的管理，它所做的每一件事情，都是科学化、标准化的，是可以拍着胸脯告诉后人我们是无愧的，这必须要有一个适应现代科学技术发展要求的体制。

第三个问题我要跟大家探讨的是文物的预防科学。刚才我谈到了我们借鉴的是医学科学。我们每年都体检，文物也一样。文物有各种材质的，有有机质的，有无机质的，也是有寿命的，也就是说它最终也是要变成各种元素的。医学里有预防科学，那么我们文物保护领域里一定也要有预防科学。不能是哪个文物出问题了，再找文保科技部来修。这种仓促的抢救性保护，如果做不好的话，就有可能变成抢救性的破坏。

一、文物医院的基础

故宫博物院收藏有 186 余万件（套）文物。可以说，在全国博物馆系统里，我们的收藏量是最丰富的，而且文物的门类也是最齐全的。从 1949 年以来我们文保科技部几代人就围绕着故宫博物院收藏的这些文物，辛劳地从事着文物保护修复工作，确实作出了极大的贡献，同时也保存了许多中国特有的传统技艺。我们现在称这些技艺为非物质文化遗产，得到了国家高度重视。比如说古字画装裱修复技艺，已经被列入国家级非物质文化遗产名录了（图 1）。

我们还有古书画临摹。据我了解，目前在国内，也就是故宫博物院有十几个人还在默默无闻地从事着古书画的临摹工作（图 2），可以说耐得住寂寞，坐得住冷板凳，确实能够静下心来从事这一项很辛苦的工作。还有青铜器的修复与复制（图 3），宝玉石的雕刻与镶嵌（图 4），传世漆器、木器的修复，古钟表的修复技术，文物囊匣的制作技术，丝织品的保护修复，等等。

图 1　国家级非物质文化遗产牌匾

图 2　古书画临摹

图 3　青铜器修复

图 4　宝玉石的雕刻与镶嵌

这几张照片说明一个什么问题呢？说明我们不同于其他博物馆，不同于其他的文物保护单位，我们是实实在在地面对各类的文物在做保护修复，我们的门类是很齐全的，我们的技艺是很精湛的。说到门类齐全，刚才那些照片仅仅是点到几个，实际上我们远远不止这些。对库房里的各类文物，我们都能够进行保护修复。而且，这些传统技艺，追溯上去都有很清晰的传承脉络。故宫博物院非常珍惜这些技艺，进行了很有效的保护和科学化的研究。前几年我们进行的"故宫绝活"的拍摄，也是从古书画修复开始的。

前面谈到中医能够治病救人，只是我们还没有搞清楚某一些方剂里面的科学道理。我的一个大学同学也是学化学的，他从 1989 年就申请到国家自然科学基金，专攻中药方剂的研究。因为国际上禁止中药出口，外国人会问黑糊糊的汤剂、药丸能治病吗？当然，几千年来中国人就靠中医治病的。但出口中药的时候，你要在说明书上写清楚，治病的有效成分是什么，要把有效成分的分子式写清楚。西药是合成的药，它能够说清楚有效成分的分子式。但是我们知道中药是抓一点这个，抓一点那个，在一定温度下熬制成汤剂，然后再浓缩以后，有的是做成药丸，有的蒸发以后做成各种浓缩液，等等。古代没有人研究它的有效成分，没有人搞清楚它的分子式，搞清楚哪一个化合物真正在起作用。我这个同学申请国家自然科学基金，研究中药方剂里面的有效成分，研究了 20 多年。中医学博大精深，不是说靠几十人、几百人，研究几十年就能够完全搞清楚里面的科学道理。它是几千年传承下来的，所以必须有几代人的漫长攻坚才能真正把它的科学道理搞清楚。

我们传统的文物保护修复技术也是一样的道理。我们确实有传承脉络，而且非常清晰。比如说传统的青铜器修复复制技术，早在春秋时期就已经出现了。这个从出土文物里都可以检索到，到了明清时期可以说青铜器的修复和复制逐渐成熟，也出现了北京派、潍坊派、西安派等流派。故宫博物院青铜器的传统修复技术，源于京派的"古铜张"，1952 年"古铜张"的第三代传人赵振茂师傅来到了故宫博物院，建起了专门从事青铜器修复的工作室，为故宫博物院培养了近十位同志。

在半个多世纪里，故宫博物院通过师承制，培养了一批文物修复人才，完成了许多珍贵文物的修复。这是几张他们修复文物的照片（图 5–1—图 6–2）。左边是修复前残缺的状态，右边是修复后的完整器物，根本找不到修复的痕迹，可以说他们的修复技术确实非常精湛。这是一个唐三彩马的修复（图 7–1、图 7–2）。我看到这些修复的照片以后，真是非常崇敬，非常自豪。故宫博物院有这么一批技艺高超的师傅，面对

图 5–1　班簋修复前照片

图 5–2　班簋修复后照片

图 6–1　青铜卣修复前照片

图 6–2　青铜卣修复后照片

图 7–1　唐三彩马修复前照片

图 7–2　唐三彩马修复后照片

破碎到这种状态的文物，他们能够完美地把其艺术价值、历史价值保存给后人。

我们再看古书画装裱与修复。它的传承脉络有 1700 多年的历史，到了明清时期基本上形成了以北方为中心的"京裱"和以苏杭为中心的"苏裱"等流派。这是我到故宫博物院以后在工作室里跟老师傅交流，他们告诉我的。我在思考，它跟中医学一样，有上千年的历史，那么这个技术能够传下来，一定是经过优胜劣汰的。如果没有科学性、优越性，它一定传承不下来。只是我们现在还没有把它的原理搞清楚，还没有探索出来。1949 年后，故宫博物院也成立了装裱修复的工作室，前前后后修复了很多有名的国宝级文物，像《清明上河图》《游春图》《五牛图》等。这些都是在近半个世纪以来我们文保科技部的这些专家们辛勤劳动而作出的巨大贡献。

《五牛图》是我们文保科技部修过的。如果当时没有把它保护修复得这么好，在展览当中我们可能就看不到了。大家看对比照片（图 8-1、图 8-2），就知道这个原件修复得非常好。我参加了一些文物保护方面的会议，当我谈到我们这些专家的时候，业内同行都是很敬佩的。我每次到他们的工作室去，看他们工作，都由衷地敬佩，觉得这项工作是非常有价值的。

我们再看一个事例——倦勤斋的保护修复工程。这是当时揭下来的倦勤斋里的通景画（图 9-1）。从画面上可以看到，倦勤斋的通景画修复前非常破旧。再看看它们被修复好又回贴上去的照片（图 9-2），大家有机会可以到现场参观，直观感受一下就知道修复得有多么漂亮。我是到现场去看他们怎么贴上墙去的，可以说每个人的智慧都在这个工作现场得到了充分发挥。用红外线激光定位画线，他们几个人的配合可以说是天衣无缝。顶棚通景画贴出来完全看不出是用九张拼贴而成的，你会以为一大张就过去了。包括墙上的这些通景画，都是有接缝的。这么一大面墙，真是难贴。所以我

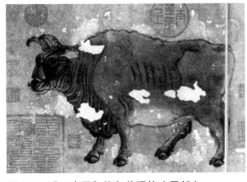

图 8-1 《五牛图》修复前照片（局部）

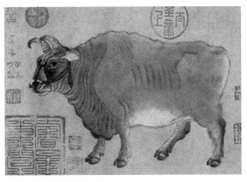

图 8-2 《五牛图》修复后照片（局部）

图 9-1 倦勤斋的通景画修复前

图 9-2 倦勤斋的通景画修复后

在文保科技部始终提倡团队精神、合作意识——一个人的力量是有限的，只有让所有人的智慧发挥出来才会形成一个优秀的团队，才能够发挥巨大的作用，才能够完成前人不能够完成的巨大工程，我们的事业才能够发展好。倦勤斋保护修复工程再一次证明了我们文保科技部的团队，是一个优秀的团队，是一个合作的团队，是一个智慧的团队。

很多年来，文保科技部为全国各地博物馆培养了一些文物修复的人才，特别是在古书画装裱修复方面。如果我们的技术不高明，人家肯定不会说到故宫来学习。

我们再来看一看古钟表的修复。古钟表修复技术已经延续了 300 多年，可以追溯到康熙年间清宫造办处。造办处下设有做钟处，同时还要对国外进贡的钟表进行日常维修。直到 1924 年溥仪出宫，紫禁城内仍然使用着一些钟表，也就是说彼时仍有专人维修钟表。

这是送到我们古钟表修复工作室的古钟表（图 10-1），这是拆开的钟表机芯（图10-2）。大家有机会可以到他们的工作室参观，钟表的机芯真是复杂得很。这是一件修复好的钟表（图 10-3）。这个人，这个象鼻子、尾巴，这朵花，开动起来以后全部都能动。什么叫专家？专家就是几十年我就钻研这件事。一位学机械的博士读了许多年书，来到故宫做不了这个工作。说实话我到他们工作室去，我看到摆在桌子上的机芯，也看不懂。所谓专家，不是他懂得很多很广，而是在自己的领域里，他能够做得很好。我们和大英博物馆交流，和荷兰交流，就是因为我们精湛的技术得到了他们的认可。我去过英国，从来只是在大本钟底下看那个钟。王津老师和亓昊楠告诉我，他们与大英博物馆交流时上到大本钟里面去看大钟的机芯。这就是专家的待遇。

图 10-1　钟表修复前照片

　　我还要谈的一点就是古书画的临摹复制技术。据我了解，业界只有我院现在有十几位同志还在为了保护故宫的古书画，做着临摹工作。最近正在做丁观鹏的《十七罗汉像》和佛像的临摹（图 11）。他们一人手里一幅在临摹。而且他们有一个院里的科研课题，临摹的同时做一些科学研究工作，我觉得非常了不起。我们说"纸寿千年，绢寿八百"，物质载体最终是会消失的，但是古书画的艺术价值、历史价值，要传承下去。在 20 世纪后段，我们的冯忠莲老先生临摹的《清明上河图》摹本，现在就在我们院库房里保存着，已经是文物了。从这一点来说，我们的古书画临摹也是在为文物的保护传承作贡献。

　　除了上面谈的这些以外，实际上我们还有宝玉石的雕刻镶嵌，传世的漆器、木器修复和囊匣制作技术，等等。这些都有类似的传承经历，只是我们还没有考证出来。我还希望在座的老师们，以后如果查到这方面资料提供给我，让我好好学习学习。像漆器的修复，我也跟着张克学老师下过地库去看。大家可以看看修复前后的对比图（图

图 10-2　修复中拆开的钟表机芯

图 10-3　钟表修复后照片

图 11　人工临摹丁观鹏《十七罗汉像》之一

12-1、图 12-2）。

　　还有宝玉石的镶嵌。选择的材质非常好，工艺精湛，根本看不出来修复痕迹（图13-1、图 13-2）。我们的武亚丽老师，以前是做微雕的，现在带着两个年轻的同志——都是接受过正规艺术院校教育训练的年轻人。武亚丽老师退休了，我们就返聘。她属于国家级宝贵人才，带着两位年轻同志做文物修复中宝玉石的镶嵌工作。

　　我没有到故宫来工作的时候，家里也有一些装物品的囊匣，就是街上买的那种，

图 12-1　剔红花卉纹小瓶修复前的照片

图 12-2　剔红花卉纹小瓶修复后的照片

图 13-1　双连盒修复前照片

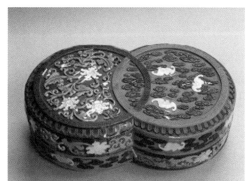

图 13-2　双连盒修复后照片

是工厂随便做的。故宫的囊匣制作绝对是不一样的。不管是材质还是技术，它一定是很有科学道理的，只是现在我们还没有把它搞清楚。囊匣在文物的保存、运输过程当中是很有贡献的。有一次工作室来了 30 多件珍贵的玉器文物，造型都不一样。我们的工作人员在设计囊匣的时候是有讲究的。他们大多有 30 多年的工作经验，了解文物的受力。他们考虑的很周全，比如玉器装在囊匣里面，从多高的高度掉下来，它不会摔坏。让他们说这里面的力学道理，他们说不清楚，但是他们做出来的囊匣确实有

图 14 制作好的囊匣的照片

效（图 14）。这也就是我说的，传统修复技艺和中医学类似，也有千百年来总结出来的经验。你只有这样做，文物放进去以后才摔不坏，才不会吃力。

前面我谈到了这么多的传统技艺。时代已经发展了，大力保护这些非物质文化遗产的同时，我们的思想也不能落后，我们也必须要将科学技术发展到今天的一些新成果，逐渐地引进到我们的传统工艺当中来，也就是医学上说的中西医结合。我们一定要解放思想，才能把传统的工艺做得更好。我们有一个照相复制技术工作室。没办法手工临摹的一些字，运用照相技术解决的话，就可以把画的很多题跋做得天衣无缝。而且我们现在的扫描技术、计算机技术，已经发展到了同一幅画里可以有手工临摹的和有现代技术复制的。我想这就是传统的技艺和现代科学技术结合起来的一个典型事例。所以，我想强调的是我们要保护好非物质文化遗产，同时我们的思想一定要开放，一定要把现代科技拿来为我所用，不断提高我们的技术水平，真正尽到一个文物保护工作者的责任。

刚才我谈到的是文物医院基础的一个方面——传统的文物修复技术。下面我要谈的是另一个方面——现代的科学技术手段。在故宫博物院文保科技部，我们现在有很多现代科技手段，比如说低温冷冻消毒设备、熏蒸设备（图 15、图 16），都是计算机控制的。大家看到这个设备，它的容量是非常大的。今年我到熏蒸工作室，当时宫廷部的 1500 多件文物和资料就是在这个地方熏蒸、灭菌。出国展览的文物回院都要在这个设备里面经过熏蒸、灭菌再回到库房里。

另外我们还有 X 射线荧光能谱仪（图 17）、X 射线荧光波谱仪（图 18）、扫描电子显微镜（图 19）、激光拉曼光谱仪（图 20）、热膨胀分析仪（图 21）、X 射线衍射仪、

图 15　低温冷冻消毒设备

图 16　熏蒸设备

图 17　X 荧光能谱仪

图 18　X 荧光波谱仪

图 19　扫描电子显微镜

图 20　激光拉曼光谱仪

图 21　热膨胀分析仪

综合热分析仪、高温物性测试仪、超景深三维显微系统、傅立叶变换显微红外光谱仪和近红外光谱仪等通用型现代分析检测设备。我们使用的 X 荧光能谱仪有一个大样品室，很高的瓶子都能放进去。这是国内目前最大的样品室，可对文物作无损分析。

近 10 年来，我们有 20 多位博士、硕士来到故宫文保科技部工作。有了这些年轻人，我们的硬件、软件都具备了。

二、文物医院的构建

下面我要谈的是第二个问题，我们有了文物医院的基础，是不是我们就是文物医院了呢？要真正地把我们文保科技部建成文物医院，可以说任重而道远。那么我从四个方面来谈一下。

第一个方面，我要谈建立文物保护修复档案的问题。2006 年，我到文保科技部工作以后，发现我们缺少文物修复的档案。对我们做自然科学研究工作的人来说，

第一手文献资料非常珍贵。我记得 1978 年上大学的时候，我们上的第一门课是无机化学。老师说化学这门学科，在国外几百年前就有了。当时没有任何化学的杂志，也没有任何像我们现在这样印出来的文献，都是靠人手写。当时的科学家们就是用手进行记录，供大家来交流。我想说的是什么意思呢？我们做科学的人都知道，一旦进入工作状态就要做好记录。就像我每天进入实验室的时候，一定有一个本子放在手边，随手做下的记录，才是最真实的。我也同样要求我的学生，写实验报告交给我的时候，一定要有一个实验记录。我不光看他的实验报告，实验报告有可能凑假数据，但是实验记录是没法做假的。所以我不看他的最终结果，我认为实验做得好，一定会参照他的实验记录。

我们做科学的人把随手记的这些文字叫第一手文献资料。至于公开发表的文章和出版的书，我们不认为是第一手文献资料。我在学校给研究生代过文献课。我告诉他们，你所去查阅的文献是第二手文献资料、第三手文献资料，有可能不是最真实的，有可能是在写作的过程中又修改了的。它只有参考价值，是参考文献而不是真实文献。你要经过分析、判断才能够用它。所以，我们的文物修复档案，它一定要是第一手文献资料，这才是留给后人最有价值的资料。2007 年我申请到故宫博物院的一个课题，就是文物保护修复档案的科学化构建。如何构建文物保护修复档案，我觉得这是值得我们去深入思考、深入研究的，一定要把它做得方便、易行，又能够把第一手文献资料保留给后人。

从 2007 年开始，我们在修复文物的同时填写文物保护修复档案，给进入我们文保科技部修复的每一件文物都建一份档案。最后一式三份，一份交到院里档案室，一份留在我们文保科技部的档案室，还有一份留在科室。如果修复师想要系统地回顾和总结修复过的文物，这些都是第一手文献资料，可以用来写学术论文和专著。所以，我认为有了文物保护修复档案，就可以使得我们文物医院的管理进入到一个比较好的初始状态。就像病人走进医院的时候，挂完号就应该有一个病历。医生看病，总要记录下来，给你做什么化验，开的什么药。病历是很重要的，那就是第一手文献资料。那么，文物修复也是一样的。文物是我们的病人，我们必须要做好文物保护修复档案。这项工作我们已经顺利开展几年了。

第二个方面，我要讲文物病害的诊断。一门科学，要有科学的诊断与方法。对每一门类文物的保护修复，我们要有自己的标准来说明它的病害。唯有如此，后人才能看得懂我们的第一手文献。这项工作已经在古书画修复工作室开始了。因为古书画修

图 22　院藏纸绢类文物病害部分标识符号

复已经申请到国家第二批非物质文化遗产，所以我准备在这个工作室先开一个试验田。他们非常有积极性，做得非常好。下面我给大家展示一下他们做的工作。他们拟定了一个故宫博物院院藏纸卷类文物的病害标准。目前在国内还没有统一标准和标识，于是他们就根据自己的工作，用最简单易行的一种图式语言，把这些病害在一个图上标识出来，以描述纸卷类文物的病害。整个组的十几个人在一起充分讨论，改了很多遍，用图式语言把粘连、残损、褶皱、断裂、霉变和污染等病害标注出来（图 22）。

　　给大家举一个例子。这是一张贴落（图 23），是乾隆花园二期修复工程中的工作。倦勤斋修复工程完成后，进入到这个工程。在修复之前他们非常认真地对所有的贴落都进行了标注。贴落张挂在墙上的时候就得照相，标注位置，档案里就体现出来了。图 24 就是 T1 贴落的病害标识图，把刚才那些符号就用上了。刚才说这个箭头代表霉变这种病害，下面有两张特写照片来说明 T1 贴落中两个人物身上的霉变（图 25）。他们就是通过简单的病害标注图，把用照片不能完全反映出的病害状况记录在档案里。修复完成后，这些霉斑都没有了。有修复前的照片和病害的标识图，我们就知道贴落修复以前是怎样的状态。后人通过文物修复档案上的记载，就能清楚地了解 T1 贴落修复前的状态。文物修复档案里还包括用什么工艺去掉霉斑等全面修复信息。

图 23　T1 贴落修前照片

图 24　T1 贴落的病害标识图

图 25　贴落人物身上的霉变

第三个方面，需要借助一些现代的科学仪器，对病害进行科学诊断。诊断的目的是什么？是科学地制订修复方案。就像长时间咳嗽的病人到医院去看病，医生用听诊器听了以后，可能还会开一个单子，让他去做一下 X 光透射，看看肺部有没有炎症或感染。用现代的科学仪器作进一步诊断以后，医生才根据诊断结果确定治疗方案。那么，我们的文物修复也是同样的。图 26 是他们在拍摄显微照片。通过拍摄显微照片，分析材料的质地，判断以前文物用什么材料，我们修复应该用什么材料。图 27 是显微镜下观察到的纤维结构的状态。他们据此分析画芯背面几层纸的状态，进一步确定修复方案。他们做得都非常好。画芯是哪一部分，哪一层用宣纸，哪一层是乾隆高丽纸，哪一层是印花壁纸，都分析诊断得非常清楚。

我下面再举个用现代科技手段诊断的例子。这是利用显微镜来观察到镏金佛像上生长的有害锈，显微镜放大状态下明显可见有害锈的斑点（图 28）。

第四个方面，我想讲的是必须结合修复工艺开展一些科学研究。只有如此，我们发现问题，研究问题，最终才能够解决问题，实现技术上的进步。不仅把前人传下来的传统工艺保留下来，同时能够使得我们的技术在前人的基础上更加完善。2007 年，我们拿到了故宫博物院的一个课题——关于青铜器修复传统拼接技术科学化研究，就是利用计算机的辅助文物虚拟复原系统，采用形状匹配技术，通过三维激光扫描和三维照相技术等输入设备，来实现文物碎片数字化采集。

图 29 是河南出土的碎片文物的照片。我们主要运用计算机的模拟拼接原理——二维拼接原理和三维拼接原理（图 30、图 31）。首先，用激光扫描那些碎片，把碎片的边缘扫描进一个数据库里，然后在计算机里进行模拟拼对。以前我们的传统工艺都是用肉眼完成拼接。现在，传统工艺与计算机技术结合起来以后，准确率和工作效率都提高了。目前这项课题还没有完成，它的研究当中还有一些问题。运用计算机技术对陶瓷的修复已经有很多人研究了，陶瓷片的边缘不会发生化学反应。青铜器不一样。地底的潮湿环境、土壤里的化学物质，肯定会使青铜器边缘发生一些化学反应，有新的物质生成，也改变了它的轮廓。这就增加了计算机在研究青铜器拼对时的难度，增加了它的校正因子，所以我们文保科技部和北京师范大学信息学院在合作研究。那边经常有博士研究生过来，一块研究这个课题。图 32 展示的是修复好的青铜文物。

另外就是在处理出土的青铜器文物底部的时候，我们利用 X 光照相技术发现锈蚀层下有铭文（图 33）。那么该如何处理，才能不破坏铭文、不破坏历史信息呢？发现这个铭文以后，我们专门请了北京大学作古文字研究的教授过来，跟我们青铜修复的专

图 26　文物修复前拍摄显微照片

图 27　纤维结构状态

图 28　利用显微镜观察到镏金佛像上生长的有害锈

家共同探讨。文字专家讲这些文字很有价值。如果当时我们不用 X 光照相技术，而是直接处理锈蚀层，有可能破坏铭文。所以，在文物修复领域里，一定要慎之又慎。有了先进的技术手段以后，我们一定要诊断清楚，再动手进行保护修复。

我再举一个我们科学研究的例子——故宫的彩画分析与保护研究。这个课题目前正在研究过程当中，也是配合我们古建筑修缮进行的一项研究工作，是非常重要的。经过在紫外光下观察样品，我们对彩画颜料有一个深入的了解。通过 X 射线能谱仪来进行彩画颜料种类的鉴别。通过扫描一些具体的元素，诸如硅元素、钾元素等，能够看到这些元素流失以后，彩画的颜色就发生了变化。

另外，我们还有一些在研的课题，诸如"胶矾与传统书画关系及矾的替代材料的研究"。大家都知道在我们古书画修复和古书画临摹当中都离不开胶矾。胶和矾经常是混在一起使用的。在三维视频下他们研究了新材料，研究了新的配方体系。他们研究的新配方体系涂在纸上，最终得出一个什么结论呢？就是按照新配方制作出的纸避免了变硬变脆的现象，保持了生宣的柔韧。我们现在还有另外一个课题是"中药添加对装裱糨糊性能影响"的研究。在古书画修复装裱中糨糊非常重要，这个课题也谈到装裱用的糨糊质量直接关系着作品的优劣和作品保存时间。这个课题主要是研究中药加入到糨糊里的合理性。这项研究明年才能够结题。

以上这些研究工作可以使得古书画的临摹、修复，青铜器的修复，彩画的保护更加完善。

图 29　青铜文物碎片

铜镜碎片图像　　　　碎片分割结果　　　　碎片轮廓提取　　　　特征点计算　　　　自动拼接复原

图 30　二维拼接原理

文物碎片三维模型　　　碎片轮廓线　　　　轮廓线匹配　　　两个碎片拼接结果　　　多个碎片复原结果

图 31　三维拼接原理

图 32　修复完成的青铜器照片

图 33　利用 X 光照相技术发现青铜器锈蚀层下的铭文

三、文物的预防科学

　　文物医院有了基础，我们有了科学化的构建，还不够，我们还要继续深入思考文物的预防科学。文物跟人一样，你不能让它生大病了才送到医院来，到那个时候可能有些文物已经病入膏肓了，没办法再让它延年益寿了。那是非常痛心的一件事。我们真正要完善一个文物医院，必须思考一个问题——文物的预防科学。实际上，这个问题在我们的工作当中已经开始做了。文保科技部已经考虑到环境因素对文物的影响，做了很多文物环境的研究工作。用现代分析仪器来检测故宫的环境质量、原状陈列室内的环境质量、文物保存库房的环境质量，都是预防科学的基础。你有了这些数据，才能做科学的预防工作，制订具体的方案。如果你没有这些检测数据，你就无法提出预防应该怎么做。我们必须要有一个科学的态度。

　　之前，在故宫里发现了白蚁。2006 年上半年，召开了专家论证会，故宫博物院从上至下非常重视，把这个任务交给文保科技部。我们也很重视，采取的方法是目前国际上最先进、最环保的方法。不是撒药。所有化学药剂都是有残留的，不管是含氯的、含磷的。我们搞化学的人都知道化学药剂对环境是有污染的。现在采取的办法是埋上诱杀装置。这装置很环保，埋在发现白蚁的区域周围，里面放的木材里有白蚁喜欢的那些诱饵。后来发现是散白蚁，我们再把药剂用上，那些白蚁就把药剂带到蚁巢里去了。白蚁是舔食动物，白蚁之间相互舔食。那带上了我们诱杀药剂的白蚁就可以杀灭其他白蚁，它们相互之间杀灭。这是一种生物灭虫的方法，是非常环保的方法，也可以说是目前国际上最先进的技术。

经过三年的治理，成绩是显著的。后来召开了专家会，专家一致认为这种方法是非常有效的。我们又有第二期的打算了，就是我刚才说的环境预防科学。我们要做好监控。不能说没有白蚁了，我们的治理就万事大吉了。因为我们身处在古建筑群里，古建筑里面易发生虫害。太和殿要开的时候，我们对宝座进行熏蒸。保和殿内也已完成了熏蒸工作。这些预防工作可以说是我们文物医院很重要的工作。白蚁没有了，但是我们预防工作不能松懈，而且我们还要监控更大的范围。因为这种装置很先进，我们埋设到地下定期去监控，所以我觉得这项工作还要继续进行下去。

有一天我们在张金英先生的工作室开会，他请当时的段勇院长看了清代的《寒林楼观图》，局部有好多虫咬的痕迹。张金英先生说已经修过几次了。如果再来修几次，整个画面就没有文物的原始画面了，全都被虫吃完了。老先生对此非常痛心。据我们的徐老师说，这幅画属于原状陈列，所处的那个房间里没有熏蒸过。没有人从预防科学的角度来考虑怎么保护它，怎么熏蒸，怎么防虫害。如果真正要建一个文物医院，大家想想，真是任重而道远。

我要谈的第二个方面是自然灾害。当暴雨袭击紫禁城的时候，我们紫禁城的古建筑和露陈文物就是直面袭击的状态。当这些自然灾害来侵袭的时候，我们怎么去保护这些文物，我们还没有考虑到。此外，还包括地震可能带来的灾害，包括受到风雨自然侵蚀的紫禁城的城墙，都是我们未来要逐一解决的难题。

第三个方面是人为的风险。每天数以万计的游客进入故宫。人为的风险有多大，可想而知。面对这些潜在问题，我们如何来保护文物和古建筑等，都是值得我们文物医院去思考的问题。

今天因为时间有限，我就简单从这几个方面说说。谢谢大家！

后　记

写下这篇后记的时候，我已经离开了故宫学研究所，到新的岗位工作了。从起意开办故宫学高校教师讲习班到现在，一晃就过去了 11 年，时间过得真快。

我是 2011 年初到新成立的故宫学研究所担任所长的。在这之前，虽然我在接受《中国新闻出版报》记者采访时说过，要把紫禁城出版社办成故宫学的出版基地，这句话还被记者用作采访报道的标题。但实际上，那时我对故宫学并没有进行太多深入的研究，也还没有投身于建设故宫学这一学科的决心。直到多年以后，我还常常后悔自己没有学术上的先见性，要是从那时开始就参与故宫学研究，或许现在我能有更深厚的积淀。

在研究所，我主要是尊重、支持和鼓励同人们潜心进行学术研究，同时也想让研究所每年都固定有几件有意义的事做，又顾及不宜在事务性的工作上花费太多的时间和精力，思前想后，终于确定了"走出故宫的'红墙'，邀请高校参与进来，从而扩大故宫学的影响力，提升故宫学研究水平"的办所思路。接下来，为践行这一思路，2011 年在浙江大学成立了故宫学研究中心，与香港大学饶宗颐学术馆签订了合作协议，还在浙江大学、东北师范大学和中国社会科学院研究生院开始招收故宫学方向的研究生。与此同时，也积极地筹备学术会议，邀请专家撰写论文，仅 2011 年当年就成功地举办了"辛亥革命与故宫博物院建院""故宫学的范畴、体系与方法"等三个学术会议，引起了强烈的反响。

2012 年初，单霁翔院长来研究所走访，在座谈会上，我汇报了研究所关于故宫学学科建设和故宫学与高校共建的发展思路，并建议，为了使故宫学能在高校生根开花，可以举办故宫学高校教师讲习班。单院长对我们的工作思路给予了充分的肯定，强调

故宫拥有世界遗产和博物馆的双重身份这一特质，决定了故宫学研究领域的广阔性与包容性。还特别指出，故宫学研究所应承担起凝聚全院研究力量，对零散、孤立的研究进行统领与整合的重任，研究所应成为拓展故宫学术影响力的一个重要平台，加强与社会的联系，组织社会力量，引起学者们在学术上对故宫更多的关注，进一步推动故宫的文化传播。单院长对举办讲习班的建议也特别感兴趣，问我需要多少钱，我预先没有准备，只来得及在脑海里粗略地估算一轮，报出了一年 20 万元的金额。单院长当场拍板拨款 20 万元，同意研究所举办故宫学高校教师讲习班。

就这样，当年的 7 月 20 日至 8 月 3 日，研究所顺利地举办了首届故宫学高校教师讲习班。讲习班上的学者分别来自北京大学、清华大学、中国人民大学、浙江大学、复旦大学、吉林大学、中国社会科学院研究生院、南开大学、厦门大学、香港大学等 16 所高校，基本覆盖了国内大部分知名高校。学员都是博士，一半以上具有教授职称，并担任博导、院长、系主任、研究所所长等职务。研究领域涉及考古学、历史学、博物馆学、文学、艺术学、美术学、建筑学、传播学、历史地理学、宗教学、工学等。在故宫文化的感召与故宫学的吸引之下，学者们自发地走进故宫、了解故宫，开展对故宫学的研究，并回到高校中推广起了故宫文化和故宫学。

讲习班以专题授课、参观考察和交流讨论的形式开展。专题授课是以故宫学为主线，由来自故宫博物院的 17 位专家分别开设 18 场专题讲座，讲座内容覆盖故宫学及相关学科（古书画、陶瓷、宫廷史、博物馆学等），每场讲座历时约 150 分钟。讲座不仅面向来自高校的各位学者，也吸引了大批故宫博物院的同人到场聆听。有时教室不仅座无虚席，甚至站无立足之地。讲习班的学者们表示，虽然授课教师的讲课方式和特色各不相同，但专家们在各自的领域内都非常专业，以强大的学术视角向他们展示了一个比印象中更具有丰富历史文化内涵的"故宫"。通过参加讲习班，学者们也实现了从旁观者到真正走进故宫、接受故宫学专业培训的学员身份的转变，从而产生了强烈的研究意识和动力。甚至，这次讲习班的影响力还辐射到了国外，日本关西大学东亚文化交涉学会创会会长陶德民教授等也旁听了讲习班的专题讲座，并参加了相关活动，更是对故宫和故宫学表现出了浓厚的兴趣。

在前期筹备讲习班的过程中，还出现了一些令人意想不到的惊喜。当招收启事于故宫博物院官网发布后，我们还收到了不少高校在读学生的咨询邮件。例如，中山

大学哲学系的一名本科三年级学生,通过电子邮件的方式与我们取得了联系,他(她)在信中表达了对故宫和故宫学的热爱之情,并告知说他(她)经过大学三年的相关学习,准备在研究生阶段攻读故宫学专业。他(她)还在邮件中表示,虽然知道自己并未达到报名参加讲习班的资格,但很愿意义务做一些会务助理的工作,"一方面为故宫博物院尽一份微薄的力量,另一方面又可以旁听一下自己所喜爱的课程"。其诚恳的语气、追求梦想的信念在令我们感动的同时,也让我们看到了故宫的感召力与故宫学的吸引力。

自此之后,讲习班一年接着一年地办了下来,每年举办一届(2020年因疫情取消),办学的规模也在一点点地扩大,也招收了来自美国、日本,以及来自我们宝岛台湾的大学教授,影响力越来越大,成为研究所其至是故宫博物院的一个品牌。故宫学高校教师讲习班作为我们与高校联手打造、对高校青年骨干教师开放、宣传推广故宫文化、储备故宫学人才的平台之一,前8年共培养了近200名高校教师,他们来自北京大学、清华大学、复旦大学、南开大学、浙江大学、中国人民大学、山东大学等全国名校,都具有博士学位,是高校的骨干,其中还有校领导、学院院长等领导,也有长江学者、"百篇优秀博士论文"获得者,近三分之二的学员具有高级职称,不少学员是博士生导师。我们致力于把讲习班办成故宫学的"黄埔",为故宫学在高校的发展培养师资力量,逐步建立起以我院为研究核心、以高校为研究基地的布局结构。我院作为故宫学的龙头,在文化传播、学科建设和专业发展方面担当重任。借此讲习班的机会,让有志于故宫学研究与教学的高校教师来紫禁城感受故宫文化的博大精深,较为系统地接受故宫学学科内容的学习,并通过彼此间的交流与切磋,共同推进故宫文化传播和学术发展的进程。8届的实践成果证明:故宫学高校教师讲习班对宣传故宫文化、推动故宫学走进校园是行之有效的。在高校教师们的弘扬与传播下,故宫学以公选课、专业课、研究生教育、讲座等形式走入了高校课堂,并促成了一批故宫学研究机构在高校里的建设与发展。

同时,我们也明白,由讲习班培养、延伸出来的故宫学研究人才是我们亲自培养的竞争队伍。在我们的动员与组织下,已经有一批高校教师开始关注、参与,其至投身于故宫学研究当中,高校和研究机构学者的参与,充实了故宫学研究主力军队伍,而高校招收故宫学方向的研究生,又会使得这支队伍不断地壮大。故宫学在高校的发

展已经超出了我们的预期，响应者也越来越多。相信在不久以后，就会有更多的研究成果喷涌而出，这是我们努力的结果，也是我们希望看到的。同时，我们也必须清醒地认识到，这支队伍将会成为研究所有力的竞争者。如果我们的学术成绩不突出，他们就会淹没我们，有可能出现"故宫学在故宫博物院外"的情况。我们研究所不能只是做组织工作的，我们应该在故宫学研究中占有中心的位置，但这不能仅仅凭借我们归属于故宫博物院，而是需要我们拿货真价实的研究成果来说话。

从一开始举办，故宫学高校教师讲习班就具有以下几个鲜明特征：

一是综合性。故宫学这一学科创立的初衷，就是在现代学科划分越来越细、相互之间壁垒重重的现实学术环境下，用综合的视角与宏观的统筹来解决实际问题。为此，我们在学员招募与课程设置方面，充分考虑了学科的多样性与综合性。从学员从事的专业方向来看，不局限于与故宫关系紧密的考古、历史、美术等专业，还包括中国语言文学、古文献学、博物馆学、艺术设计、档案与图书馆学、哲学与宗教学、旅游管理、新闻与传播、经济学、法律、社会学等人文社会科学领域，以及建筑学、土木工程、材料工程、地质学、林学、医学等自然科学领域。从讲习班课程设置来看，既有文物鉴赏、博物馆管理、文物保护、故宫学等内容，也有古建筑、艺术设计方面的内容。我们这样做，是希望讲习班能为不同学科提供一个自由而广阔的交流平台，让大家在跨学科的学术交锋中碰撞出火花，在包容中相互启发、迸发灵感，共同推动学术研究的发展。

二是相互性。通过讲习班，一方面，我们希望大家能把故宫学与故宫文化带回到自己的课堂中，传播给更多的受众；另一方面，故宫博物院有着世界上最大的木结构宫殿建筑群，有着186万多件精美的文物藏品，对于学术研究来说，这些都是取之不竭的宝库。我们也希望大家能从自己的专业领域出发，运用故宫学的相关理论，结合故宫博物院的古建筑与文物藏品，找到新的学术增长点与奋斗方向，取得更大的成果。

三是持续性。一方面，故宫学是一门新兴的学科，其发展需要一步一步地积累，而从讲习班延续下来的学术创造是一个长期的可持续过程；另一方面，讲习班的时间虽然只有短暂的半个月，但研究所和学员们在讲习班上建立起的情谊却是延绵不断的，学员们在讲习班结业后回归到了研究与授课工作中，而我们彼此之间却仍能够保持密切的联系，相互学习，相互交流，共同进步。

好事多磨，第九届讲习班本来应该在 2020 年举办，因为新冠疫情，不得已停办。好不容易在 2021 年重新举办了，却还是颇多曲折。7 月 23 日是第九届讲习班报到的日子，我们上午突然接到宾馆的电话，说不接待南京来客，而且南京来客到京后首先要隔离 14 天才能参与社会活动。我们只能赶紧与南京的老师联系，幸好他们在火车站还没上车，紧急向他们说明情况，请他们退票别来了。那时河南也正发大水，河南大学的杨亮老师到郑州后，是坐着皮划艇赶到高铁站的。尽管有诸多困难，讲习班如期举办。8 月 3 日中午，接宾馆通知，要求我们郑州来的两位老师必须在第二天晚上 12 点以前离店，并且要求提供核酸检测报告、签署承诺书。宾馆要求离店的时间离讲习班结业只差一天，而且大家在京已经生活了十多天，没有不好的情况，老师们都希望能完成全程的学习，不愿意先行离开，我们组织者也不希望散散落落地收场。我赶紧让周乾联系宾馆要平安办的电话，去沟通、去争取。到晚上，却又陆续接到通知，还有几位开封、成都、广州的老师也需要先离开。一方面我们努力沟通争取，另一方面我也给老师们发了微信，告诉各位老师：目前疫情态势不明晰，应是相当严峻。我们能做的就是保护好自己。有可能一些一刀切的做法会给我们老师带来不便，但务请理解管理部门的责任和不容易，虽然做法简单了一点，对于两三千万人口的大都市来说，可能也是没有办法的事，理解万岁！故宫也是大家的家，来日方长。非常时期，务请保持乐观态度，世界一切向好。8 月 4 日交涉的结果，是如果核酸检测结果在晚上 8 点以后出来，则可以延到 8 月 5 日离京。这样的结果可以说是意外之喜，但还是有 8 月 3 日晚上做核酸检测的老师遗憾没能参加结业典礼，提前离开了讲习班。

因为疫情，2021 年国家紧缩财政开支，讲习班的经费无法像往届一样从国家财政中列支。我们认为讲习班应该继续办，就把办班申请提交给了院务会，也得到了院领导们的一致支持，旭东院长更是明确表示，只要是值得做的，批准了你们就去做，钱的问题院里来解决。娄玮常务副院长亲自操办、落实讲习班的经费；事业发展部与相关机构反复沟通，推介我们这个项目，争取资金支持；财务处对讲习班一路绿灯，给予了极大方便。

当然，我们最应该感谢慷慨解囊的龙湖集团和深圳市龙湖公益基金会，他们慧眼独具，认可故宫学高校教师讲习班的价值，同意对第九届故宫学高校教师讲习班培训及成果出版提供资助 47 万元。在此，请允许我代表作为讲习班主办方和受资助方的

具体受惠部门故宫学研究所和全体学员，对龙湖集团和深圳市龙湖公益基金会的善举表示诚挚的感谢，对龙湖基金会主席和秘书长致以崇高的敬意。

这本即将出版的《汲古观澜》，是我们请各位授课老师完善讲稿后编辑而成的"讲习班课程讲义"，也是龙湖集团和深圳市龙湖公益基金会这笔善款结出的成果之一。第九届讲习班的各位老师学员在经历了与故宫文化和故宫学的近距离对话后，也为之折服，他们表示要集体合写一本《30人的故宫》，以承载在讲习班上获得的强烈启示与共振。同时，讲习班上有所收获的各位学员，都把学习的成果带回各自的学校，通过各种方式，如开设故宫学课程、参与故宫学研究，来传播、推广故宫学与故宫文化。这些都是这笔善款会结出的丰硕成果。相信善有善报，善也会随着故宫学的弘扬发展而接连不断地开花结果！

章宏伟

2022 年 12 月 21 日